臺灣現代陶藝發展史

A History of Modern Taiwanese Ceramics

謝東山【著】 | Hsieh Tung-Shan

劉鎮洲 《生》 1997 30 x 12 x 48 cm

臺灣現代陶藝
發展史

A History of Modern Taiwanese Ceramics

謝東山【著】 | Hsieh Tung-Shan

臺北縣立鶯歌陶瓷博物館 策劃
Taipei County Yingge Ceramics Museum

藝術家 出版社 印行

【序】

　　臺北縣立鶯歌陶瓷博物館成立五年以來，對臺灣現代陶藝發展有著強烈的自我期許，從強調創作之「見證典範、創建未來、落實生活」的臺北陶藝獎，及強調創造美好實用器品的陶瓷金質獎，逐年慎重持續辦理，不僅為國內陶瓷創作者提供交流的場所，創造相互觀摩學習的機會，更為觀眾與藝術家搭起對話的橋樑，將審美活動落實、將藝術教化心靈的旨意呈現出來。

　　建構臺灣現代陶藝發展史更是陶博館的重責大任，除了要在臺灣現代陶藝發展過程中重新詮釋的珍貴歷程，更重要的是累積臺灣陶藝文化生命的厚實感，讓後繼者能在前人的領域下開啓未來無限之可能。

　　陶博館非常榮幸邀請到國內重要藝評家謝東山教授，執筆撰寫這本臺灣現代陶藝史上的重要著作《臺灣現代陶藝發展史》，他個人嚴謹的論述理念、豐富的資料基礎和公正公準的評論，讓現代陶藝在臺灣歷史進程頓時開朗了起來，也提供本館與陶藝界新人新的觀看陶藝創作的思維。

臺北縣立鶯歌陶瓷博物館館長｜ 游冉琪

Preface

Since it was founded five years ago, Taipei County Yingge Ceramics Museum has focused strongly on the development of contemporary Taiwanese ceramics. The Taipei Ceramics Awards feature exemplary, futuristic, and lifestyle, while the Taiwan Ceramics Gold Awards places emphasis on aesthetics and functional items. For years, we have been organizing events to serve Taiwanese ceramicists with a forum to exchange ideas. Furthermore, these events connect the public with artists and make art education a reality.

To organize the contemporary Taiwanese ceramics developmental history is the museum's crucial task. In addition to the invaluable journey taken during the developmental process, it is also essential to document the authentic ceramic culture, so later generations can continue to develop what their forerunners started.

The museum is honored to invite the esteemed art critic, Professor Hsieh Tung-Shan, who wrote the book the Developmental History of Contemporary Taiwanese Ceramics. His authoritative dissertation, solid documentation, and fair assessment clarify contemporary ceramics in Taiwan history and provide the museum and new ceramicists with a new perspective to view ceramic artworks.

Director of Taipei County Yingge Ceramics Museum | Yu Jan-Chi

【前言】

歷史詮釋的必要

美國當代藝術史學者諾克琳（Linda Nochlin）曾指出，每個時代的言論、著述、人事軼事，就像同一個時代裡的文物、政經統計一樣，對撰寫歷史的人來說都只是原料，這批原料最終能成為什麼樣的成品，取決於史家如何篩選與裁製【註1】。因為一個時代不可能自我表述，而產生自該時代的藝術品也不可能如此。惟有透過詮釋者的話語，透過對事件脈絡及通篇意義的掌握，歷史的意義才能完全、完整被穿透與檢驗【註2】。臺灣地區自有現代定義的陶藝創作已有30餘年的時間，居於上述的事實，如果我們期望對現代陶藝在這個國家之興起、演變有所了解的話，臺灣現代陶藝發展史的詮釋與撰述，成為無可避免的工作。

陶藝文化社會學

藝術史撰寫涉及方法學上的考慮，本書自無例外。在臺灣陶藝的起源與演變方面，本書採用美國人類學家史徒華（Julian H. Steward，1902-1972）的文化變遷理論。在架構上，本書的編寫大致上根據法國當代社會學者布迪爾（Pierre Bourdieu）的文化生產場域理論。史徒華的文化變遷理論在本書「緒論」，有較詳細的解釋，此處僅就布迪爾的文化生產場域理論，略作說明。

自1970年代初起，布迪爾（Pierre Bourdieu）已成為當代文化實踐批評研究的主要理論者，其藝術社會學理論不同於傳統把藝術看成是無利害感（disinterested）的對象，也不同於另一種將藝術視為外在世界所決定的意識形態之再現物。他的分析模式重新引進「行為者」（the agent）的概念，但又不陷入浪漫主義視藝術家為「創造者」的觀念。同時，他以「場域」（field）的觀念，當作行為者活動的基地，但在解釋行為者與實質的社會關係時，又不屈從於社會學家與馬克思主義者所採用的「機械式決定論」（mechanistic determinism），把藝術活動化約為某種社會現象的必然結果。事實上，他的研究方法超脫了內在解讀（internal reading）與外在解讀（external reading）、文本與體制、文學與社會分析、大眾文化與高級文化等錯誤的二元對立論。另外，在他的觀念裡，本質論的「藝術」觀念，以及藝術家統御性的超凡魅力之錯覺，都有礙於釐清社會關係裡，藝術與文化實踐的真實位置【註3】。

布迪爾的分析方法試圖結合三層社會現實：(1)權力場域（the field of

Foreword

The necessity of historical interpretation

Linda Nochlin, an American art historian, once pointed out that to a historian, the discourse, publications, people and their stories of a certain era are simply raw material, just like the cultural production and the political or economic statistics. The resultant feature of the raw material depends on the historian's decision on selection and compilation. It is impossible that an era could express itself, so do the art works produced from that era. It is only through the interpreter's analysis and the comprehension of historical context that history could make sense and be examined in a broad scale. The modern ceramic creation in Taiwan has existed for more than thirty years. If we agree to Nochlin's point of view and expect to understand the rising and development of the modern ceramics in Taiwan, it will be inevitable to write and interpret the history of the modern ceramic development in Taiwan.

Ceramics as a cultural production

Writing art history concerns the methodology. With regard to the origin and development of Taiwanese ceramics, this book adopts the American anthropologist Julian H. Steward's (1902-1972) theory of cultural changes. As for the structure of this book, it is based on the contemporary French sociologist Pierre Bourdieu's theory of the field of cultural production. As an elaboration of Steward's theory of cultural changes can be found in the "Introduction" of this book, the following paragraphs will provide a rough explanation of Bourdieu's theory of the field of cultural production.

Pierre Bourdieu has become one of the major theorists in the contemporary cultural criticism study since the early 1970s. His theory of art sociology is different from other viewpoints that regard art as a disinterested object or the representation of the

power）內藝術場域的位置。權力場域指統治階層所組成的場域；(2)藝術場域的結構（行爲者所佔有的位置之結構、行爲者個人的外在特徵）；(3)生產者習性的起源（發動個人實踐的氣質結構）【註4】。本書在鋪陳臺灣現代陶藝發展過程上，雖未明確按這三層社會現實分別敘述，但大致地採用這組方法學。

　　藝術行爲者並非活動於眞空中，而是活動於一組實質的社會關係所統御的堅實社會情境裡。這種社會情境布迪爾稱之爲「場域」，它並非物質的、可觸及的空間，而只是一種觀念，表現於社會成員間的互動關係上。根據其理論模式，任何社會形構，包括經濟場域、教育場域、政治場域、文化場域等，都被結構化爲一種層級化的組織。每個場域以其自身的功能法則界定出一個結構化的空間，而其自身的權力關係獨立於政治與經濟運作之外（當然，經濟與政治場域除外）。每一個場域是相對地自主的，但在結構上與其他場域類似。在任何時候，它的結構被行爲者佔據的位置（position）以及他們之間的關係所界定。「場域」因此是一種動態的觀念，行爲者位置的改變必然導致場域結構的改變。

　　傳統美術史的研究方法經常設定某一時期爲分析對象，如「日據時期臺灣美術」或「70年代臺灣鄉土美術」，這種方法的侷限性在於預先假設每件藝術品只與該時空有關，與其前後時代的關係可以絕然劃分開來。但眞實的情況是，藝術品的解釋都不僅與作品本身有關，也同時牽涉到建構該藝術「場域」的客觀關係。如果光從該時期的社會去理解藝術作品，就深刻了解藝術生產的體制而言，顯然不足。傳統藝術史的方法，因此可以說是把藝術的發展史，放在一個永遠未能完全展現其事實的處境。但這似乎不是事實。

　　正確的方法應是重建出這些作品產生時的位置（positions）與立場（position-takings）的空間【註5】。在一個社會裡，每種藝術品總是被主觀地設定在某個分類表上（例如陶藝）或此分類表上的次分類表上（如民間陶藝、藝術陶瓷、現代陶藝）。這種分類是以該藝術品所屬的特性爲分類系統，並依此系統該藝術品可與他種藝術品區分開來，找到適當的位置。事實上，這種「觀念空間」就是一般人認知、判斷、評價一件或一類藝術品的思辯基礎。

　　另外，每一種藝術品所代表的審美理想之立場（position-taking），是由建構該藝術生產場域的其他藝術品所決定，包括它們之間在美學立場上的差異性或差異程度。例如，19世紀法國印象主義的繪畫，其所持的特殊美學立場是由學院主義繪畫的立場所彰顯出來的；因此，捨棄對學院繪畫審美意識的分析，印象派繪畫的歷史意義即無從解釋。

　　從布迪爾所說的「場域」觀念來看，不論內在分析（internal analysis）或外在分析（external analysis）都有其方法上的局限。內在分析的解讀的對象僅止於作品，只從作品或作品之間尋找最終的解釋。這種分析忽略了使作品的存在成爲可能的複雜社會網路關係。同樣，外在分析的方法，把作品直接與作者的社會出身（the social origin）或產品的收受者、買主聯繫在一齊分析。在這種分析模式之下，生產者不具個人意義，而產品則成爲生產者所屬的群體（或

ideology defined by outer world. Bourdieu's analysis re-introduces the concept of "the agent" instead of "the creator" generated from the Romanticist. Although Bourdieu refers "the field" to the base of the agent's activity, he does not yield to the mechanistic determinism derived from the sociologists and Marxists—that art activities are the inevitable reduction of certain social phenomenon. As a matter of fact, Bourdieu's analysis goes beyond the fallacious dualism of internal/external reading, text/institution, literary/social analysis, and popular/high culture. In his opinion, the essentialist's viewpoint and the misunderstanding of an artist's charisma are both the obstacles to the clarification of the positions of artistic and cultural practice.

First of all, an art agent does not exist in the vacuum, but in a solid social context Bourdieu called "fields", dominated by substantial social relationships. The fields are not material or touchable spaces, but simply a concept that embodies in the inter-relationships of the members in the society. Each field has its own rules for defining a constructed space, and the power relations of the field are independent of the political and economic operations. Each field is relatively autonomous but homologous to each other in structure. The structure of a field is defined by the positions that the agents occupy as well as the relationship between the agents. The field is thus a concept of movement; the changes of the agents' positions inevitably lead to those of the field's structure.

Secondly, as far as Bourdieu's concept of the field is concerned, limitations exist for both internal and external analysis. On the one hand, the internal analysis only deals with the work and inquires the ultimate interpretation from the work itself or among works. This mode of analysis neglects the complex social relationships that might make the existence of works possible. On the other hand, the external analysis connects the work itself with the producer's social origin or the receiver/buyer of production.

According to this mode of analysis, the producer does not mean anything while the work becomes the representation or reflection of the world view of the group to which the producer belongs. However, there is a premise for this reflection theory—the structure of the work and that of the society, or the work and the world view of certain social hierarchy are homologous. From this perspective, the Taiwanese ceramics in the 1980s share some kind

階級）的世界觀之表現或反映【註6】。這種「反映論」（reflection theories）的假設前提是：作品的結構與社會結構，或作品與特定社會階級的世界觀是同質的。在這種分析模式下，80年代臺灣陶藝，不論出自何人之手，代表的都是同質的，都是現代主義的藝術。但這種方法如果可以解釋邱煥堂的創作，對從事古陶瓷現代化的陶藝家來說，則處處顯出矛盾。把陶藝家簡化為一種「媒介」（medium）是建立在群體的意識與表現模式是完全可以互換的假設前提上。此方法理所當然地認為，我們只要充分理解該群體的世界觀，即可理解該作品的真實意涵。

　　為了解決內在分析與外在分析兩種模式的缺陷，布迪爾曾提出另一種折衷之道，他的方法可稱為「互為文本」（intertextuality）：完整的詮釋只能在生產它的該場域歷史與結構，以及該場域與權力場域之關係中得到答案。據此，分析模式既不把個人傳記或階級、出身與作品直接連在一齊，也不只作個別作品或作品之間的分析，而是上述這些因素的總體分析，這是因為「我們必須做的是同時擁有這些東西」【註7】。這種分析模式涉及不同層次的分析，它說明了文化實踐的不同面向，包括文化場域與權力場域之間的關係，個別行為者的策略、發展軌跡、作品內容等【註8】。所有層次都混合著多重的成分，其分析對象因而必須把這些成分都考慮在內，以獲得對文化商品的完整了解。

　　據此，藝術史的撰述不但要關注於作品本身，也同時考慮到作品的生產者。作品的考量包括作品、作品與當代藝術、作品與歷史的關係。對於生產者的考量，包括生產者所佔據的位置，如作家、藝術家、劇作家、演奏家等。他的行動策略，如結盟、創立學派、組織學（協）會等，保衛其藝術產物的正當性與合法性；因為這是藝術生產者為其特定的利益，或為累積個人文化資本而奮鬥不懈的策略空間。機構的分析包括那些使文化生產神聖化與正當化的人與機構，如觀眾、讀者、聽眾、出版家、評論家、畫廊、學院等。此外，也要分析文化生產在廣大的權力場域內的位置分析，例如，陶藝在某個特定社會裡的地位。簡言之，文化生產場域的歷史分析，著重在生產的社會條件、象徵商品的流通與消費的分析，從中全面掌握一種特定藝術在一時期中的發展樣貌【註9】。

本書編寫架構

　　本書旨在紀錄與敘述臺灣現代陶藝的源起與發展狀況。基於此目的，書中所描述、說明、討論的，僅限於與「現代陶藝」相關的內容。民間陶藝、日用陶瓷、工藝陶瓷等與此無絕對關係者，不在本書撰述範圍內。但為了交代陶藝在臺灣的起源，早期臺灣陶瓷產業的發展狀況，仍被討論。現代陶藝在臺灣之興起，初期確實從民間陶藝、日用陶瓷、工藝陶瓷獲得支援與啟發，尤其是在生產技術、材料，甚至是審美價值典範上。正因為如此，本書的編排為指出這個事實，特別將現代陶藝的起源與日用陶瓷、藝術陶瓷（最早的型態為仿古陶瓷）一起整合在第一篇，「從陶瓷到陶藝」，以說明現代陶藝與日用陶瓷、藝

of homogeneity—modernism. Nevertheless, contradictions appear as long as we apply such an analysis to the artists who focus on the modernization of ancient ceramics. The notion to regard a ceramist as a kind of medium relies on the premise that the consciousness of the groups and the expression pattern are completely exchangeable. In other words, if we get a full understanding of the world view of certain groups, we will be able to realize the meaning of the work.

A comprehensive interpretation should involve a reading of "intertextuality"; that is, the answer could only be acquired while one takes account of the history and structure generated from the field as well as the relationship between the field of production and the field of power. A comprehensive interpretation includes the whole consideration of several factors like the personal history of the creator, the work itself, the comparison between different works, and so on. This mode of analysis involves the interpretation of different levels and demonstrates various dimensions of cultural practice, including the relationship between the field of culture and the field of power, the individual agent's strategy, track of development and the content of the work, etc.. For each level consists of mixed components, one has to analyzer has to take account of them to acquire a full understanding of cultural commodity.

With this recognition, the writing of art history needs to focus not only on the work itself, but also on the producer. For the work, the factors of consideration include the work itself and the relationship between the work and contemporary art as well as that between the work and history. For the producer, such as a writer, an artist, a playwright, an executant, etc., the factors include the position he occupies and his strategy for protecting the validity and legitimacy of his works (such as alliance, establishing schools, organizing an association, etc.). For the institution, the factors of consideration include people and institutions that make the cultural production consecrated and validated, such as viewers, readers, audience, publishers, critics, galleries, academies, etc. In addition, the analysis of the position that the cultural production occupies in the large field of power is also of much significance, such as the state that ceramics occupies in a certain society. To sum up, the historical analysis of the field of cultural production places emphasis on the social condition of production, the circulation of

術陶瓷之間的系譜關係。

本書各章節安排以時間爲主軸，並大致上以等比級數的時間作爲分析的單位；亦即，越晚近的時間週期越短。接著，再依每一時期的陶藝生產場域，描述與說明該時期內，構成場域各個面向的發展情形。就陶藝而言，其場域組成因素在國內到目前爲止大致可分爲 1. 陶瓷燒造技術與材料供應系統； 2. 陶藝教學單位； 3. 陶藝家工作室； 4. 陶藝生產正當化與聖化機構； 5. 通路； 6. 市場等六大單元。在構成陶藝作爲一種社會實踐體系，各單元的必要性在「緒論」篇有詳細解釋。而各單元的內容則隨著時代發展，儘量做到巨細靡遺地步的敘述。當然，因爲資料有限，這仍然可能只是編撰者的一種願望而已。

本書開端的「緒論」，旨在交代兩件事情。第一，陶藝作爲一種文化產物，其歷史變遷上所遵循的諸種法則；第二，陶藝作爲一種社會實踐，其體制內應包含何種機制與成員，以及這些機制與成員所各自扮演的角色與功能。作爲本書的首篇，「緒論」確切地說，目的在於解釋本書撰述所採取的歷史觀與方法學概念。

接著，第一篇「從陶瓷到陶藝」指出臺灣現代陶藝，如何從日用陶瓷與藝術陶瓷等所謂產業陶瓷蛻變而來。在臺灣，這個演化過程在人類陶藝文化史上可說是獨一無二，如果我們相信文化的變遷各有其地域性的話，臺灣陶藝歷史所走過的路，確實十分具有地域性格。本篇中的第一章「清代與日治時期」與第二章「光復初期」，可以看成臺灣陶藝發展史上不可或缺的基礎建設時期，它們爲現代陶藝的日後發展立下物質的根基。第三章「先驅者的年代」，說明1960-1980年代間，現代陶藝家的自我教育、摸索創作風格、投身於教育後進的過程。他們多數成爲臺灣新生代陶藝家的導師，也爲開拓初期陶藝創作方向，奉獻出極大的心力。第二篇「陶藝體制的形成」，主要在敘述現代陶藝在臺灣如何成爲一個堅實的社會體制，其中涉及的包括官方文化單位在提昇陶藝作爲純藝術上的輔導、民間自發性推動陶藝發展的情形、陶藝人才的培育管道、媒體在觀念上傳播的方式、畫廊業者在現代陶藝發展上所扮演的角色、陶藝家之間的結盟概況、國際間陶藝文化交流演變過程……等，總而言之，現代陶藝成爲國內某種社會體制的形塑過程，以及該體制的運作方式與成果。第四章「1980年代」與第五章「1990年代」，分別分析這兩個時期國內現代陶藝的發展態勢，重點仍然擺在陶藝體制的形塑與運作情形。最後，第六章，「現代陶藝」則分別說明現代陶藝運動在國際上的起源與傳播、陶藝在國內的定義、現代陶藝走向前衛主義藝術的過程，以及國內現代陶藝主流創作方向。

本書得以完成必須感謝很多人的協助。首先，鶯歌陶瓷博物館吳進風前館長給予筆者機會，爲臺灣陶藝史的編撰奉獻微薄的心力。同時也要感謝他在本書編撰過程中，不但提供許多寶貴的意見，更在資料收集上，給予不少協助。陶藝家的慨然提供個人資料與作品圖片，也必須在此致上最大的謝忱。如果沒有他們的合作與協助，本書內容勢必十分匱乏。另外，必須感謝的還有國內現

commodity and the analysis of consumption. Then the aspect of development of a certain art during a certain period could be generated.

The structure of this book

The target of this book is to record and explicate the origin and development of modern ceramics in Taiwan. Accordingly, everything described, explained and discussed in this book is restricted to contents related to modern ceramics. Therefore, folk ceramics, utility ceramics and craft ceramics are not discussed in this book. However, to explain the origin of modern ceramics in Taiwan, the discussion on the early development of ceramics industry in Taiwan is included at the same time. The rise of modern ceramics in Taiwan was supported and inspired by folk ceramics, utility ceramics and craft ceramics, especially the production techniques, materials and even the aesthetic criteria they generate. For this reason, the origin of modern ceramics is included in Part One, "From Pottery to Ceramics," together with pottery and artistic ceramics in order to explain the geneaology between them.

The arrangement of the chapters is chronological. The description of the field of production in each period includes the following aspects: the producing technique and material supply system; the unit of education; the ceramist's bureau; the institutions for validity and consecration; channels; and market.

The "Introduction" at the beginning of this book indicates the following facts. One is the various principles in the development of ceramics as a cultural production; the other is the institutions and members of ceramics as a social practice of ceramics, in addition to their roles and functions. The "Introduction" aims to clarify the historical viewpoints and methodological concepts adapted in this book.

Part One, "From Pottery to Ceramics," points out the development of modern ceramics in Taiwan as well as its unique, full of geographical characteristics, in the cultural history of ceramics. Part Two, "The Formation of the Ceramic Institution," indicates how modern ceramics in Taiwan has become a solid social institution, including the support from the authorities concerned to promote ceramics as pure art, the promotion from private

代前輩陶藝家吳讓農教授、邱煥堂教授、王修功先生、李茂宗先生、楊元太先生、楊文霓老師、蔡榮祐先生、曾明男先生，資深陶藝評論家宋龍飛先生、謝博文先生等人，在本書編撰過程中撥冗接見，並提供寶貴歷史文獻與意見。鶯歌陶瓷博物館謝宜玟小姐、李佳芳小姐在編撰本書過程中，從計劃到執行，給予協助與叮嚀，也是促成此書完成的幕後功臣之一。最後，還需感謝莊秀玲小姐在編撰過程中，任勞任怨、南北奔波，以將近一年時間，蒐集本書編寫所需資料，以及訪問、聯繫陶藝家，長期的付出心力。美編羅文岑小姐為本書的誕生付出不少時間與精力，本書得以現在的面貌面世，其功不可沒。

最後，筆者必須坦陳，本書固然在眾多人士熱心的協助下得以完成，但是，我們也同時警覺到，當代人寫史是居於一相當不利的位置的，理由正如諾克琳教授所說的：「只因為它是為當代人所寫，因而無可避免會受到（由於距離太近而產生的）難以客觀、公正等的影響。【註10】」是以，本書之內容是否能客觀地、公正地陳述臺灣現代陶藝的發展脈絡，尤其是近20年內的，不無疑問。由於才疏學淺，筆者在執行此任務時，僅能就收集到的資料加以裁製、編寫。如因而有所偏頗、缺失、遺漏的話，自有待陶藝界先進們指正，並期望在未來再版時，訂正與改進。

【註1】Linda Nochlin,.《寫實主義》，刁筱華譯，遠流出版公司，1998，頁58。
【註2】同前註。
【註3】Randal Johnson, "Introduction," from Pierre Bourdieu, The Field of Cultural Production. Randal Johnson ed., Cambridge, UK: Polity Press, 1993, p. 3.
【註4】Ibid., p. 14.
【註5】Ibid., p. 30.
【註6】Ibid., p. 12.
【註7】Ibid., p. 9.
【註8】Ibid., p. 18.
【註9】Ibid., p. 9.
【註10】Linda Nochlin,.《寫實主義》，頁58。

groups, the cultivation of ceramic talents, the ways of conceptual conveyance of media, the roles of galleries in the development of modern ceramics, the alliance of ceramicists, the international exchanges in the ceramic culture, and so on.

作者簡介：

謝東山（1946-）

現任國立臺灣師範大學美術學系教授
美國德州理工大學藝術批評學博士，美國愛荷華大學藝術史碩士，中國文化大學藝術研究所碩士，國立臺灣師範大學美術系畢業。
曾任臺北市立美術館展覽組編輯，藝術家雜誌採訪編輯，國立臺南藝術學院籌備處顧問，國立彰化師範大學美術系副教授，國立臺南藝術學院藝術史與藝術評論研究所副教授。
著有《當代藝術批評的疆界》、《殖民與獨立之間：世紀末的臺灣美術》、《藝術概論》、《臺灣地區重要陶藝作品調查》、《臺灣美術地方發展史全集——臺中地區》、《臺灣美術地方發展史全集——彰化地區》、《眞正的藝術》等書。專攻領域：藝術批評學、臺灣美術史、美學。

Hsieh Tung-Shan（1946-）

Professor, Department of Arts, National Taiwan Normal

University.
Ph. D. in Art Criticism, Texas Tech University, Lubbock, Texas, USA, 1994. Major in Art criticism; History of Modern art; Contemporary Issues of Visual arts.
Books:
The Boundary of Contemporary Art Criticism. Taipei: Dimension Endowment of Art, 1995.
Between Colonization and Independence: Art of Taiwan in The End of Century. Taipei: Taipei Fine Arts Museum, 1996.
Introduction to Art. Taipei. Weyfar Books Co., Ltd. 2000.

【目錄】

【編例】

　　為敘述方便與節省篇幅，本書將部分經常使用的名詞簡化，包括常設性美術競賽、展覽標題、學校、公私立機關。下列對照表中，左邊為簡稱，右邊為全名。

　　另外，為了簡化稱謂，除了特殊例子另行說明外，本文中一律以「陶」字，概括指稱「陶藝」與「陶瓷」兩詞。再者，為了避免民國與西曆紀元之間的混淆，文中所稱年代，皆指西曆，如80年即指西元1980年。

「土的詮釋展」	「土的詮釋─臺灣陶藝展」
「中日現代陶藝展」	「中日陶藝家現代陶藝作品展」
「心象與詩意展」	「心象與詩意─臺灣現代陶藝研究展（一）實用陶瓷再出發」
「臺灣精神展」	「臺灣精神─現代風格與文化傳承的對話」
「亞太國際陶藝展」	「亞太地區國際陶藝邀請展」
「陶器時代展」	「陶器時代─臺北縣陶藝展覽會」
「意象與美學展」	「意象與美學─臺灣女性藝術展」
「新域」聯展	「新域─臺灣現代陶藝家聯展」
「當下關注展」	「當下關注─臺灣陶的人文新境」
大甲高中	省立大甲高級中學／國立大甲高級中學
中市文化中心	臺中市立文化中心
中華陶瓷公司	中華陶瓷藝術公司
手工業研究所	臺灣省手工業研究所（現為國立臺灣工藝研究所）
文大	中國文化大學
文化學院	中國文化學院
文建會	行政院文化建設委員會
北市美展	臺北市美術展覽會
北美館	臺北市立美術館
北縣文化中心	臺北縣立文化中心
北縣文化局	臺北縣文化局
北縣美展	臺北縣美術展覽會
北縣陶藝展	臺北縣陶藝美展
史博館	國立歷史博物館
臺南藝院（大）應藝所	國立臺南藝術學院應用藝術研究所（現為國立臺南藝術大學）
臺師大	國立臺灣師範大學
臺師大工教研究所	國立臺灣師範大學工業科技教育研究所
省陶學會	臺灣省陶藝學會／臺灣陶藝學會

臺藝院（大）　　　　　國立臺灣藝術學院（現爲國立臺灣藝術大學）
交大　　　　　　　　　國立交通大學
全省美展　　　　　　　臺灣省美術展覽會
全國美展　　　　　　　中華民國全國美術展覽會
亞太國際陶藝展　　　　亞太地區國際陶藝邀請展
亞細亞現代美展　　　　亞細亞現代美術展
金陶獎　　　　　　　　陶藝金陶獎
帝門藝術基金會　　　　中華民國帝門藝術教育基金會
省美館　　　　　　　　臺灣省立美術館（現爲國立臺灣美術館）
高市陶藝之友會　　　　高雄市陶藝之友聯誼會
高美展　　　　　　　　高雄市美術展覽會
高師大　　　　　　　　國立高雄師範大學
國立藝專　　　　　　　國立臺灣藝術專科學校（現爲國立臺灣藝術大學）
國美館　　　　　　　　國立臺灣美術館
國家文藝基金會　　　　財團法人國家文化藝術基金會
國陶協會　　　　　　　中華民國陶藝協會
國際陶藝年會　　　　　國際陶瓷藝術教育年會（NCECA）
清大　　　　　　　　　國立清華大學
陶藝雙年展　　　　　　中華民國陶藝雙年展
法恩札陶藝雙年展　　　義大利法恩札國際陶藝雙年展
彰師大　　　　　　　　國立彰化師範大學
聯合工專　　　　　　　聯合工業專科學校
聯合技術學院　　　　　國立聯合技術學院
鶯歌陶博館　　　　　　臺北縣立鶯歌陶瓷博物館

【緒論】

　　陶藝是一種文化表徵，這是自明的事實。文化是由其存在的社會所創造、傳承、再生產，並且形成某種特有的面貌與實踐方式。作為文化產物的陶藝，其存在與發展情形亦是如此。因此，即使國際文化交流日益密切的今日，各地區的現代陶藝發展，仍然出現多元的，甚至歧異的風貌。這種現象尤其在各種國際陶藝展場合，更是如此。

　　陶瓷藝術既然是一種文化產物，它的發展必然隨著文化發展的法則進行著。而就真實的演變而言，陶藝史更像是不斷在變化的人之審美品味史。正如美國社會學者丹尼爾・貝爾（Daniel Bell, 1919-）曾指出的，文化發展是循著一種回躍（ricorso）的方式在進行，「不斷地轉回到人類生存痛苦的老問題上去【註1】」。人們對這些問題的解決方式可因時因地而異，他們的問題也常常受到社會變遷的影響。然而即使為了解決生老病死的問題，而創造出新的美學形式，新的代替不了舊的；史特拉文斯基代替不了莫札特。「新的音樂、繪畫或詩章只能成為人類擴展的文化庫存的一部份，豐富這一永久的儲藏，以便其他人能夠從中汲取養分，用新的風格重塑自己的藝術經驗【註2】。」換言之，文化是人在面對生存環境時，試圖以「想像形式」去表達人類生存意義的產物。想像形式或風格可能因時代而異，基本的需要卻恆久不變。歷來把陶藝史或甚至藝術史看成自然史，甚或技藝進化的人，看到的可能只是形式的演變，而非文化本質的變遷。

一、臺灣陶藝文化的形成與變遷法則

　　文化的變遷不同於技術經濟（technical economy）的變革。技術經濟的變革是直線型的，其出發點是功能與效益的考量，「生產效益較高的機器或工藝程序自然會取代效益低的【註3】」。這種變革代表的是進步。相反的，文化的變革是異質合成型的（syncretism），亦即新舊混雜；新形式、新風格的文化產物與原有的同時存在，其情形貝爾比喻為「中產知識分子家庭客廳裡的五花八門擺設」【註4】。正是在這樣的認知下，臺灣陶瓷生產技術的變革可說是直線型的改變，它帶動的是技術的進步；作為文化產物的臺灣陶瓷，不論是日用陶或藝術陶，它的變革所帶來的結果是陶瓷文化的豐富化，而非藝術價值水平的提昇或「進步」。

臺灣當代陶瓷生產是多線演化的結果。在臺灣陶瓷史上最早出現的是日用陶，接著是仿古陶，隨後是唯美陶，最後則是前衛陶（後兩者即國內所慣用的現代陶一詞）。在此多線演化過程中，四者之中雖出現時間不同，但後者並無法取代前者，而事實上也無此跡象產生，其原因是它們各有不同的演化起源和社會功能。既然日用、仿古、現代分別具有各異的社會功能，如果把它們簡化成出自於單一個起源的自然進化結果，無疑地，只會在歷史論述上自相矛盾。今日，只要日用陶、仿古陶與現代陶能夠並存發展，就可以證實陶藝的發展，不論中外的社會，都是多線演化的結果；任何一種陶瓷都無法宣稱它的絕對代表性。

　　多線演化論是一種文化變遷理論，適合用來理解臺灣陶藝發展史。美國人類學家史徒華（Julian H. Steward，1902-1972）在其《文化變遷的理論》一書中指出，在解釋歷史或文化發展過程時，傳統所採用的單線演化（unilinear evolution）或文化相對論（curtural relativism）都有其侷限。前者主張所有的社會都經歷相似的發展過程；後者則認爲每一個地區的文化發展都是與其他地區不同。史氏則認爲：「若干基本的文化類型在相同狀況下會以相同方式發展，但文化的各項具體的層面之中，幾乎沒有一樣會以一規律的序列，出現於所有的人類群體【註5】。」史徒華的看法是，文化的發展或變遷，既不是單線演化的也非相對的，而是多線演化。他的理論同時強調文化的變遷並非進化，而是爲了適應環境的結果。適應的結果是，一個特定地區的文化雖循著某種普同的規律，但往往出現獨特的風貌。

　　史徒華的文化變遷理論包括下列五大要旨：

　　第一、不同文化之間確實經常存在著某種共同的規律，但這些規律不必然遍存於所有的人類社會；第二，文化的創造原動力來自於人群對環境的適應；第三，文化的發展不只是複雜性與新模式的漸增，也包括一序列社會文化模式之間的「整合」（integration）；第四，社會文化整合層次（levels of socio-cultural integration）的概念可用來分析國家層次的社會文化之變遷過程，尤其是描述歷史發展過程中，不同性質的新層次如何在社會內部造成結構性的改變；第五，文化特質既是同時限的（功能的與生態的），也是異時限的（特殊的歷史發展），但兩者之間總存在著某種一再出現的文化類型，稱之爲文化核心（cultural core）【註6】。

史徒華的文化變遷理論雖然得自於人類學研究的推論，運用到解釋陶藝在國內的發展上，仍有其實用性。例如，首先，陶藝在臺灣的發展從最早單純的仿古陶，變化到今日地景式的、傳記式的、甚至社會批判式的陶藝，從藝術家單打獨鬥到集體與企業之間的合作、妥協，證明文化發展不只是複雜性與新模式的「漸增」，也包括一序列社會文化模式之間的整合。這種社會文化層次的整合在分析國內藝術文化的變遷過程，將可看出在歷史發展過程中，不同性質的新層次如何對國內藝術造成體制結構性上的改變，例如前衛藝術陶的展出場所與收藏對象已成為官方的業務之一。其次，作為一種新的視覺文化，國內陶藝的創造原動力，事實證明確實是來自於藝術家對環境適應之努力，從當代不少窯場，紛紛改行製作觀光陶，即可印證史徒華主張的，文化變遷的動因建立在人群對環境的適應與自我調整上。最後，根據史徒華的說法，每一種文化雖然都兼具同時限的與異時限的，但兩者之間總存在著某種反復出現的文化核心。在國內，1980年代以前，這種文化核心是一種現代性與民族主義思想的混合體，1990年代初以來，全球化與本土化結合的概念雖在國內文化界逐漸抬頭，但基本上，文化核心仍然是同質的，亦即，臺灣文化必須與國際同步（現代性），但在同步之際不可完全捨棄地區文化特質（民族主義）。這種思考邏輯並非根基於某種先驗的法則，而是歷史事實所形塑出來的意識型態，其事實是，相對於以西方文化為中心所建構出的文化霸權，臺灣文化在現階段仍然處於邊緣地位，為尋求認同，不得不考慮與國際同步發展。

二、陶瓷生產的社會意涵

　　隨著國內窯業的發展，陶瓷文化已從早期簡單的日用陶，發展到後來的藝術陶瓷、精緻陶瓷、現代陶藝與前衛陶藝等各類齊備，它們的存在正如史徒華所說的，乃是文化發展過程中，複雜性與新模式的「漸增」，以及一序列社會文化模式之間的整合結果。然而，臺灣陶瓷從最初的日常生活所需的器物製造業，發展到今日已完全與每日生活需要脫離；換言之，現代陶藝與前衛陶藝已不再屬於製造業的一環，可稱為一種「自主的藝術」（autonomous art）。如果說，現代陶藝與日用陶還有任何血緣關係的話，就在於它們都是使用泥土為素材與燒成為必要製程這兩點上。

　　本書重點雖為陶藝發展歷史，但為了理解陶藝在國內如何從日用陶瓷製造業，自我形塑成一種完全獨立於日常生活實踐領域之外的純粹藝術，為了釐清這些類型陶瓷的發展過程，實有必要把建構它們的社會體制先分析出來。

　　臺灣陶藝的歷史發展雖然起步未久，但如果沒有日用陶瓷的社會體制，今天也許就不會有現代陶藝存在。臺灣陶藝的形成，無疑地是建立在後者的技術基礎上，雖然就文化形成的理論而言，這樣的社會結構變遷不必然是任何文化地區，現代陶藝必須歷經的過程；從美、澳、紐西蘭等亞太地區國家陶藝的發展經驗，即可印證此事實。

三、陶瓷業體制的形成要素

　　就社會組織的元素而言，經濟活動裡，最基本與最主要的成員為生產者與消費者，它們構成經濟世界裡的主要成員（primary personnells）。以日用陶瓷業來說，真正在生產陶瓷器物的陶工屬於生產者，使用陶工所製作的個人為消費者。然而，就日用陶瓷的製造與生產而言，在生產者與消費者之間，尚存在著許多必要的人員，包括出資者（如窯場場主）、經營或管理者（如廠長、經理）、工程師、產品設計師、設備供應商、原料製造者與供應商、運輸業者、批發商、零售商等「中介人」。這些人即是所謂的陶瓷業的「次要成員」（secondary personnells）。除非在以物易物的社會裡，「次要成員」是不可或缺的一環，差別只在他們之間，人員的多寡與分工的複雜程度而已。

　　在臺灣日用陶瓷業裡，因為它的產業特性，生產者的能力與數量一直是最重要的產業資源。設備與原料可以依賴進口，但生產與管理者必須隨時可得，而且有足夠的人才可應用，產業才能順暢運轉。這種人才中，兩類型的成員是不可或缺的，他們是工程人員與設計人員。前者負責生產流程的順利與提高產能，後者負責改良或創新產品外觀，以增進銷售業績。在戰後陶瓷業中，政府與民間積極的培訓工程人員，使得臺灣陶瓷產業能夠在80年代以前，即不必再仰賴外國工程師的指導。設計方面，中式器形雖無多大進展，西式則因外銷陶瓷的產製，從國外，尤其是日本，學到不少設計技能。戰後至1980年代末期，臺灣日用陶瓷產業逐漸外移之前，由於製造技術的提昇，基本民生日用陶瓷已能自給自足，一個自足的產銷體制此時已完成。

　　截至1980年代末期，國內日用陶瓷業在生產設備方面，瓦斯或電器窯爐、轆轤、練土機具、高壓灌漿機等，都已能自製。原料供應上，除瓷土、釉料、發色劑、石膏等需仰賴進口，其它原料都能自備。在技術上，成形用的原型、母模、工作模等之製作已無須再仰賴外人。在整個陶瓷產業上，臺灣光復後陸續培養的陶瓷業人材，主要來自師大工教系陶瓷組、文化化工系、苗栗聯合工專、藝專雕塑科，其它尚有宜蘭復興工專、永和復興美工科等畢業生。陶瓷產業體制，尤其它的技術層面與原料供應系統，成為1980年代以後，工作室陶藝得以順利運作的條件。這個體制的成熟，加上1980年代，國內中產階級人口的湧現，構成現代陶藝體制形成的社會有利因素。

四、現代陶藝體制形成的社會條件

　　現代陶藝（包括唯美陶與前衛陶）要在一個文化地區內，成為一種能夠運作順暢與自主的社會體制，必須先具備下列六大社會條件：1. 陶瓷燒造技術與材料供應系統；2. 陶藝教學單位；3. 陶藝家工作室；4. 陶藝生產正當化與聖化機構；5. 通路；6. 市場。

（一） 陶瓷燒造技術與材料供應系統

　　現代陶藝的生產要能夠在某個文化地區內成為可能，一個最低限度的陶瓷製作技術與材料供應系統必須已經存在著。陶藝所需技術與材料雖不若日用陶複雜，其所需基本技術，如成形、施釉、燒成，或所需材料，如陶土、釉料，仍是製作現代陶藝不可或缺的物質與知識條件。相對地，這些技術、材料、知識越複雜，其發展的幅度也越大。

（二） 陶藝教學單位

　　在陶藝生產體制內，體制的主導者是陶藝生產者，亦即陶藝家。陶藝教學單位主要即在培育陶藝生產者，教學單位因此是傳授技藝、教導陶藝知識、培養創作觀念的地方。現代陶藝的價值在於它是藝術家的創作結晶，而非僅僅是一件匿名的陶瓷物品，陶藝製作必須是出於作者的全程參與。陶藝雖無須，也不可能大量複製，消費者購買的是藝術家的手工，現代陶藝的生產規模不可能像日用陶，採用集體分工方式生產。因此，陶藝作者必須俱備全程的操作技能，此為生產現代陶藝最重要的條件之一。在80年代之前，這種操作技能通常是透過學校教育或私人陶藝教室中的教學才能取得。陶瓷場因其分工合作的制度使然，並不容易取得這種全套經驗。

（三） 陶藝家工作室

　　在本質上，現代陶藝是一種以作者為主體的藝術，作者的「簽名」具有商品品牌的價值；陶藝創作者在社會身份的定位上是藝術家（artist），而非陶匠或匠人（artisan）。不同於仿古陶製作者的匿名性與分工合作方式，現代陶的價值在於整件作品必須出於陶藝家之手，情形與現代繪畫相同；因此，陶藝家不僅是陶藝生產線的一個熟練技師而已，他被要求成為負責操作全程的、又有創意的生產者。陶藝創作的場所，因而必須是一處具體而微的小型陶瓷生產工廠。

　　雖然陶藝工作室往往兼具教學功能，但它是生產陶藝作品不可少的場所。陶藝家工作室因而必須視為現代社會中，製造文化品的主要設施之一，它所不能缺少的設備最主要的是燒成器具，亦即窯爐，雖然某些前衛陶藝家有時也挑戰燒成過程的必要性。其他的設備與器材，如淘練陶土用的練土機、拉坯用的轆轤、陶板成型用的雕塑工具、灌漿成型用的模具、磨釉機、陶缽、噴釉或噴採所需的設備與工具、彩繪工具等。這些設備與器材是否必要，視陶藝家的創作需要而定，但如作為工作室兼陶藝教室則越充足，越能滿足各種創作需要。

　　現代陶雖然產量有限，所需個別生產材料雖少，但材料總類並不因為生產量少而變少。因此，陶藝家工作室雖無須大場地，但內容要能維持應用自如，仍需要最低程度內的設備與製作材料。在國內，專業陶藝家多擁有個人的工作室，但大多數的初學者仍必須仰賴他人的陶藝工作室或陶藝教室才能製作陶藝。在形成一個自主的社會體制前提下，工作室或教室是發展現代陶藝的必要

條件之一。

（四）陶藝生產正當化與聖化機構

就社會實踐而言，任何文化生產活動要獲得「正當化」甚至「神聖化」（consecration）的社會認同，該文化生產體制內就必須建立起一組自主的、社會認可的正當化之機制（institution）。這組機制的功能除了合法化該項文化生產活動、授與其生產者某種社會地位、認同其產品的社會功能與價值，最重要的是，這組機制必須能神聖化該文化生產的所有參與者及其產品。作為一種社會實踐，這樣的機制在陶藝生產體制內自然也不例外。正當化與神聖化陶藝生產的機制，正如其他藝術體制，包括競賽、邀展、獎勵、教材化等。競賽具有正當化的功能，邀展、獎勵與教材化則屬於聖化機制。

文化領域的經濟效益是建立在特定的信仰形式上，它關係到文化產物的審美態度或社會價值的建構。這種信仰形式涉及作品的自主性程度與作品的絕對價值之有無【註7】。正如布爾迪厄所指出的，審美領域的自主化與「純粹」藝術理論的出現都是相當晚近的事實，時間始於19世紀末。同樣的道理，社會建構出來的審美價值也是隨著時代在改變，它涉及多重的社會與體制因素。文學、藝術的生產者並非存在於複雜的體制組織之外；體制組織對生產者具有認可、授以權力與正當化其生產活動的功能。體制的功能與運作方式在文化生產系統分析時，必須列入考慮的對象之一。

1. 競賽或展覽的功能

唯美陶或前衛陶的製作，其生產成本的支出，必須從販售產品或教學所得的學費來平衡。現代陶藝屬藝術品，本質上已如前述，乃是消費者可有可無之物。陶藝生產者如要獲得銷售或教學機會，就需先獲得陶藝界對其藝術家社會身分與地位的認可。身分的取得較容易（例如陶瓷科畢業生或某位已成名陶藝家的高徒），地位的取得則需通過層層考驗，其中最有效的管道是競賽。另外，官方單位的邀請展出也是取得陶藝家身分與地位的重要管道。對建構陶藝體制而言，權威性的官辦競賽與邀請展，是其必要條件之一（展覽也提供另一種次要的功能，即陶藝製作者互相觀摩的機會，雖然這並非觀摩唯一的管道）。

2. 正當性與神聖化

陶藝家與陶藝作品要成為有價值的文化生產者與文化產物，首先必須取得其生產的「正當性」，獲得其社會認可，進而神聖化（consecration）其文化地位。在資本主義社會中，文化地位的認可是由文化領域內，具有執行文化商品流通與執行神聖化儀式權力的人和機構所操作，其最常見的操作方式是競賽與展覽。競賽讓生產者取得生產的「正當性」，透過有權決定文化商品流通的執行者（通常是評審委員）獲得社會認可。展覽若是透過審查形式取得的，亦具

社會認可的性質。

　　現代陶藝生產領域是一個為競逐文化神聖化的角力場，同時也是體現聖化功能的系統。此外，為了維持其運作的正當性，這個領域同時也是一個複製某種特定形態的文化商品之生產者與消費者領域。所有生產、複製與傳播的行為者，他們所建立起來的內在與外在的關係（包括作品之間的關係），是由有權操演某種特定文化權威的個人或機構所決定，它們之間形成一種特定的關係結構【註8】。在任何時代裡，不同領域、不同作品與不同行為者被建構成某種形態的關係層級（hierarchy of relations），它們各自具有不同程度的合法權威。這個權威層級與生產者之間，組成一個具有象徵權力的實質關係結構。生產者在這個領域內製造象徵性商品，並接受不同的合法機構的神聖化儀式。在此意義下，現代陶藝生產領域因此也包含著生產者及賦予生產者合法性地位者之間的實質關係。

　　執行聖化儀式屬於特定機構的獨占權，這些機構包括學院、博物館、美術館、學會、教育系統，以及各種「準機構」（the quasi-institution），如展覽委員會、評審團、策展單位等。藉由它們的認可，特別是透過競賽票選的形式，這些權威者「神聖化」某種特定類型的藝術與消費者。負責執行聖化的行為者也有可能不是體制化的成員，它們包括文藝圈、批評界、沙龍，以及圍繞在某個有名的藝術家或策展人、評論家、雜誌主編周圍的小團體。最後，這個層級當然也包括各種審查人員之間的實質關係。人員的功能與其作用模式取決於他們在該系統建立起來的層級化結構中的位置，亦即，他們在評審領域內的權威性是被他所處的「位置」所決定。透過他們的審查，文化生產審查者使大眾得以認知某個文化生產者的能力與成就【註9】。

　　反之，一個人能否選擇陶藝生產作為一種職業，決定於陶藝領域所能提供給他的真實而潛在的「職位」（例如資深陶藝家、金陶獎得主），這樣的職位是透過文化聖化機構的仲裁者而賦予的。陶藝生產的聖化層級越高，陶藝家的生產必定越豐富，越有企圖心。反過來說，陶藝聖化機構的權威越大，對陶藝生產領域的發展越有助益。就像其他藝術領域的現況，陶藝聖化機構的層級大致上也可分為地方、中央、國際等三種層級。它們是陶藝家爭取文化聖化的逐鹿之處。少了這樣的體制，陶藝作為一種藝術生產領域就幾乎難以完備。

3. 文化生產聖化的終極機構

　　然而，一個陶藝家（或任何象徵物品生產者）的個人權威要獲得最終的認同，仍有賴教育體系的肯定。競賽中得獎或被邀請展出，其所象徵的社會意義只是暫時的、機緣的。陶藝家的文化象徵權力最終決定於教育體系的推廣。文化生產的聖化執行速度在教育體系最為緩慢。它的結構惰性（來自於它的文化聖化功能）雖被推到極限，但它准許在教育的複製上使用獨佔權。文化聖化在教育方式下，被例行化和合理化【註10】。有限生產文化的觀念之複製與成長依賴教育系統的推廣。教育系統提供的不但是整個藝術觀念的系統化與理論化，

更重要的是它伴隨而來的效果，諸如「例行化」與「中性化」，它們使得藝術觀念的灌輸看起來不帶任何「意識形態」，並因此可長期地執行其特定的文化價值教育【註11】。

換句話說，陶藝生產者不能忽略的是那些擁有「最後說話」權利的大學教師與研究人員，他們組合成最終能給予生產者神聖化榮譽地位的權威機構，其合法性並非任意的，而是由整個學術領域的意識形態所賦予。就真實的社會實踐而言，決定一個陶藝家能否名垂青史的不僅是個人的機遇與努力，更關鍵的是教育體系能否承認他的「成就」。就此而言，陶藝生產者與學術權威之間的對立關係是明顯易見的。陶藝生產領域與教育系統之間的關係是：教育系統在神聖化陶藝生產領域的合法性權威。但從另一種意義來說，前者也可能同時是在破壞或壓抑後者的文化合法性【註12】。

4. 陶藝展覽的社會意義

陶藝展覽分競賽展、申請展、邀請展、典藏展等形式，每種形式由於主辦者或主辦機構本身在社會權力關係網路中所佔有的位置，社會意義與定位因而不同。藝術生產領域的展覽，其最主要的社會功能是流通，亦即，讓社會大眾從展覽中認識藝術、享受藝術，進而認同藝術。但這只是從藝術收受者的角度而言。對於藝術品的生產者而言，展覽除了流通功能之外，更重要的是藝術生產行為本身與生產者的正當化與神聖化。在當代社會裡，競賽展、申請展、邀請展、典藏展等都可以個展或聯展的模式呈現，但其社會象徵意義卻不相同。因此，各類形式的展覽雖都具有流通功能，其象徵意涵與地位或重要性（signifi-cance）並非同質性的。

首先，競賽展主要提供生產者的活動正當性；亦即，社會整體認同某些陶藝家的「創作」是有意義、值得認同的。申請展的象徵意義，在理論上相同於競賽展，但就實際運作情形來說，申請展所能接受的藝術生產者，必須是已被社會認同的藝術從業人員，因此，它的層級顯然已高過於競賽展。不論競賽或申請，它們的運作方式都是由藝術生產者主動提出，由藝術領域內具有權威者，從參與競賽或申請展出者中，選出他們認為「正統的」、有價值的陶藝作品，並透過審查的程序，排除他們認為「非正統的」或「異端的」的作品。邀請展的主要社會功能在於「神聖化」已獲得社會認同的陶藝家，其展覽的象徵意義乃在於推崇該藝術家或該群藝術家的文化成就或貢獻。不同於競賽展與申請展，邀請展的對象並非由藝術生產者主動提出，而是由提供展出場地者，主動邀約藝術生產者展出。因此，被邀請的對象通常是在陶藝生產領域內已累積了相當大文化資本的生產者，如「資深」陶藝家、「前輩」陶藝家。在此「資深」或「前輩」不必然與陶藝家的年齡或創作資歷有關，但必然與他的「社會成就」、與他個人累積的「文化資本」有關。在展覽系統內，一個陶藝家的作品成為典藏展的展出對象，意味著不但是陶藝家的生產行為具有社會實踐的正當性，更重要的是他的作品或個人的事業已獲得神聖化（consecration）。在

此，我們因此可以看出，競賽展、申請展、邀請展、典藏展等展覽形式不但是異質的，而且四者在社會實踐上，分屬於不同的象徵層級。

民間展覽與官方展覽在展覽系統的功能不同，也因而具有不同的社會意義。民間展覽不論是由畫廊業者或陶藝家付費辦展，其主要目的在於藉展出打開陶藝家的知名度或銷售陶藝作品。因為缺少具有權威性的民間展覽單位，民間展覽並不具有聖化功能，這種情形在臺灣尤其如是。官方展覽使用公共資源，其展出活動理論上必須經過審查，因此只有具備正當性與「傑出」的藝術作品方能獲得展出。官展不論任何形式，如競賽展、申請展、邀請展或典藏展，展出的是透過「競爭」的方式，脫穎而出的陶藝作品，其聖化雖有程度上的差異，但毫無疑問的，在社會認同上必然高於民展。正因為民展與官展在聖化功能上之差異，在分析展覽甚至競賽（如民間舉辦的金陶獎）時，民展與官展所象徵的社會意義不能等同視之。

（五）通路

通路（distribution）一詞在陶藝生產體制內具有雙重意涵：亦即，「產品展示」與「資訊流通」。通路在陶藝生產體制上扮演著生產者與消費者的中介角色。首先，現代陶藝屬於藝術品範疇，理論上不屬於工藝品，不在一般商場販售，只能在專營藝術品的通路上進行交易。這種通路最常見的是美術館、文化中心、商業藝廊（art galleries），包括專業陶藝藝廊與畫廊等。其次，現代陶藝屬於有限生產商品，仰賴專業知識的傳播，以利陶藝燒造技術、教學、生產、展出、競賽、交易等活動之進行。知識的傳播主要工具為傳播媒體，如報章、雜誌、書籍等。在所有社會條件中，通路是建構陶藝成為自主社會體制中最重要的一環。

1. 意義的製造

通路系統中最具影響力的是評論，它往往能扭轉或改變藝術生產的方向。陶藝生產領域的形成有賴於評論家提供一種對「創作者」有利的詮釋，包括創作者的意圖與其作品的意義和價值。現代陶藝屬於有限生產領域，因此，這個微小的、「互相依存的社會」，只能在其自身祕傳的圈子裡成長與生存；藝術家與評論家的共生結構遂產生一個新的實體【註13】。現代陶藝的意義和價值與日用陶、仿古陶不同，它要成為有意義與有價值的象徵性文化商品，必須透過評論在意義上的「生產」，在價值上的「發現」。

現代陶藝的意義的生產是透過評論的詮釋（interpretation），其價值則是透過評論的評價（evaluation）。現代陶藝產品很少與前人或當代人的作品有關（除了題材），它們的意義來自評論本身。這種評論並不以任何現有的規範為判斷標準，而是以強調作者個人的毅力與作品所呈現的特質為判準。批評者的詮釋與陶藝家的創作自述（甚至作品本身的結構），都見證著陶藝家對批評詮釋的認同【註14】，這是因為陶藝家覺得必須透過評論被認可，並在批評中認可自

己創作的正當性。

一件陶藝的公眾意義與作者的自我界定來自於作品的流通與收受，它們是由陶藝家與評論的外在關係所支配。換言之，公眾意義並非只來自陶藝家本人，而是一組人，這一組人建構起一個社會關係網路，例如陶藝家－評論家、出版商－評論家、陶藝家－出版商。這一組人的位置就像是陶藝生產過程中的從業人員；亦即，陶藝作品變成一個公眾合作出來的物體（object）。在此對立又合作的關係中，每個行為者從事的不僅是在塑造自身在此關係中的形象（例如他是已聖化的或新進的陶藝家、前衛的或傳統的評論家），也在形塑個人在陶藝領域內的地位【註15】。

2. 批評詮釋與領域建構

現代陶藝批評領域內得失攸關的是決定陶藝作品的合法定義，以及定義那些保證陶藝成為藝術的範典之權威性。現代陶藝批評藉由某些藝術價值觀念的選用，以肯定評論對象的合法性，並因此排除其他價值的合法性【註16】。在「文化遺產」（這個概念本身即是人為的，涉及權力的鬥爭）的偽裝下所建立起來的典範（canon），陶藝評論藉此建構出一個象徵式的冒犯（symbolic violence）行動，它的合法性建立在評論者身分的權威，以及評論言說的「政治正確性」。

（六）市場

任何產品的生產得以持續運作，就必須先存在一個穩定的市場（market）。現代陶藝產量雖因其純手工的限制，數量不如日用陶，但如果缺少一個最小規模的市場，它的生產就不可能維持長久，也不可能有繁榮的機會。穩定的市場來自陶藝愛好者。然而作為一種「純藝術」，現代陶藝因其和生活的實踐之脫離，而成為無利害關係的產物，其實用性不如日用陶來得迫切；陶藝並非是人們生活中不可少的「需要」，而是生活中的可有但也可無的「欲求」，它與每日的生活沒有切身的關係。因此，陶藝的市場不同於一般日用品市場，它只對懂得欣賞陶藝的人產生吸引力。懂得欣賞陶藝並非的本能或天生能力，必須透過教育達成。這就是審美教育對培養藝術欣賞者、市場消費者的功能所在。

因此，就現代陶藝生產體制來說，「市場」具有兩種意義，那就是「真實存在的市場」與「潛在的市場」；前者提供陶藝產品交易，後者提供未來可能的消費者。真實存在的市場之繁榮與否，決定於潛在消費者的購買意願；後者的市場可通過資訊、評論、推廣活動所培養與帶動，但真正具有最後影響力的是宣稱最中立的、不具意識型態的教育系統。1980年代唯美陶藝的市場榮景，除了中產階級社會的壯大，最主要得利於潛在消費者的購買意願，他們是透過資訊、評論、推廣活動所產生的，其中最重要的是社教機構的陶藝推廣教育。

1. 文化商品的象徵價值之生產

　　就像任何文化商品的生產，陶藝包含著兩個面向的生產，那就是，物質的與象徵的。物質的生產指的是有形的、可觸及的陶藝作品之製作。在大多數的情況下，物質的生產可由陶藝家個人獨立完成。象徵的生產則不然，它是由多重的中介者所提供與運作，他們提供商品意義的詮釋以及商品在文化領域的價值之建構。中介者的角色功能旨在扮演一種類似宗教領域裡的祭司—除了闡明教義，他們還需設法使俗人相信神靈的存在與虔信的價值。在陶藝領域裡，這樣的中介人員是陶藝評論家、陶藝史學者、一般藝術學者，但最具影響力的是教育系統的教師。

　　在建構陶藝為藝術，亦即陶藝即是陶藝本身而與社會生活無關時，教育系統扮演著一個決定性的角色。只有當人們認同陶藝為藝術品時，陶藝品要被視為象徵性的物體才有可能實現；那就是，社會體制化某種象徵性商品（symbolic goods）為藝術品，具有象徵價值，並使人們相信它們存在的價值。因此，在建構陶藝體制時，除了陶藝的製造者之外，那些負責「生產」陶藝品之意義與價值的社會成員也是不可缺少的，這些人包括評論家、出版家、市場經紀人，以及所有負責使消費者能夠認知、認同陶藝的行為者（agents），特別是各級學校的教師【註17】。在此意義下，我們可以說，完整的現代陶藝體制必須包含製造消費者審美能力的機構，例如保存象徵商品資產的機構（如美術館）、確保複製象徵商品的收受者之機構（如教育系統）。後者的功能是在灌輸學習者反應、表現、知覺、想像、領悟象徵商品的能力【註18】。

2. 純粹審美與教育體系

　　現代陶藝屬於純藝術，其功能不在實用，而是提供欣賞者「純粹」凝視之愉悅。純粹凝視在審美領域上成為可能，來自兩個現實條件：一、自主藝術領域的存在，二、欣賞者藝術知識水平達到某種程度。前者提供純粹凝視的藝術品，後者提供認同與認知前者所生產的藝術之能力。在文化生產領域裡，文化資本屬於特別重要的資本形式。文化資本（cultural capital）是指個人在文化知識、文化解讀能力或文化氣質的擁有質量，這種質與量屬象徵性的，不能以物質方式換算或取代；文化資本為一種知識形式，一種內化於個人知覺的符號或認知的獲得，它使社會行為者都具備解讀文化關係與文化產物的能力【註19】。正如布爾迪厄曾指出：「一件藝術品只有一個人在擁有文化能力時，對他才產生意義與趣味」；亦即，藝術只對有能力解讀它的人顯示意義。這種解讀能力即是文化資本，它是透過長時間的認識或教育所累積的結果，包括家庭教育、學校教育與社會教育。陶藝既然是一種純藝術，它的收受者或消費者就不可能是一般大眾；陶藝市場的供應對象因而必須對純藝術，而非僅僅是對陶瓷有所認識的人。藝術閱讀能力是一種長期教育下的個人能力，這種教育通常與家庭、經濟、學院與文化的資本有關，而且被教育系統所強化。藝術閱讀能力同時也涉及個人長期地暴露在藝術品之前【註20】。藝術市場因而除了是投機事業者的競爭場域外，其存在的真正支持者，便是具有藝術文化閱讀能力的群眾。

沈東寧　《心象風景》　14 x 49 x 62 cm

【第一篇】
從陶瓷到陶藝
—早期陶瓷生產與臺灣社會

【第一章】
清代與日治時期
1895-1945

第一節 1940年以前

　　就陶業發展而言，臺灣地區早期除了部分原住民有燒陶的能力外，島內的製陶技術隨著漢人移居臺灣以後，因日常生活所需而引進製陶技術，最早爲清朝乾隆年間（1736-1795年）在臺南歸仁的十三窯，爾後有嘉慶年間（西元1800年前後）的南投、鶯歌，及北投地區等，皆依傳統手工製法，生產一般日用粗陶器皿【註21】。

　　日治時期，在日本政府有計畫的扶植下，將臺灣傳統陶生產拓展爲現代產業規模，使具有資本化、專業化與機械化的生產雛形，重點發展地區主要是以土料、燃料原產地及運輸方便的區域爲主。除了延續鶯歌、南投、北投等地的發展外，苗栗地區因陶土豐富，由日人引進技術，推動窯業的發展，成爲日治時期臺灣重要窯業發展的地區之一。

　　日本政府有計畫的發展臺灣陶業，包括對來臺投資者及專業人員的獎勵，聘請日本技師前來指導，協助改善窯爐設備等。但日治時期日人只燒製供應臺灣地區及自日本裝運不經濟的粗笨陶瓷器皿，而較高級精細的陶瓷日用品則由日本生產、輸臺【註22】。

一、臺灣初級陶業的發展

　　日治時期之前，臺灣地區所具備的製陶技術，尚停留在生產一般人日常使用的粗陶器，未曾出現瓷器，兼顧工藝美感的產品也甚少；亦即，臺灣早期社會先天上缺乏製作精緻陶瓷的傳統。日治時期，日本政府曾刻意地輔導臺灣陶瓷工業發展，雖然已略改善臺灣窯業貧瘠落後的困境，但在殖民政策的限制中，能夠經營窯廠的臺地漢人甚少，產品種類亦頗多限制。再加上製陶原料的缺乏，除了苗栗、中和、北投等地擁有豐富陶土外，製作瓷器所需的長石、高嶺土、石英等都需向日本、韓國、香港等地進口，除了價格昂貴外，也常受到政治因素影響而中斷。因此在1940年以前，臺地漢人所經營的窯廠，整體而言，仍處於從傳統工藝技術過渡到初級工業生產的階段，產品不是停留在一般日用粗陶器，就是建材，如磚、瓦。

　　就目前所知，少數能夠經營窯廠的臺地漢人，如劉案章家族的協德陶器工

廠、水里蛇窯林江松、福興窯業吳開興、蔡川竹家族以及明治製陶所林葆家等，他們在陶業與製陶技術上較為人們所注意。除了林葆家以外，其他幾位原本就是從事製陶工作或家中經營陶業，而有機會赴日本學習新陶瓷技術與知識，並且目睹日本陶瓷工業的發達景象及其新興的陶藝創作風格與民藝陶瓷發展，目前所知僅有劉案章和林葆家二人。

　　南投地區的窯業源起於清朝嘉慶元年（1796年），日治時代為日本政府發展陶瓷的重點城鎮，曾撥款聘請日本陶瓷專家前往指導，並補助經費改善燒窯設備，使「南投燒」因工藝技術水準高、產品極具特色而享譽全臺。劉案章父親劉樹枝於南投經營的「協德陶器工廠」，就受到來自日本常滑講師龜岡安太郎的協助與指導，使「協德」出品的南投燒以小而細緻聞名。

　　劉案章（1908-2005）從小即隨著父親玩陶，除了濃厚的興趣外，也具備陶工的基本技術，因家業機緣成為龜岡安太郎的學徒之一，1925年公學校【註23】畢業後即赴日留學，次年進入日本愛知縣常滑陶瓷學校學習3年，專研陶瓷雕塑及石膏成形技術。根據研究早期窯業歷史的蕭富隆的說法，劉案章可能是臺地漢人最早赴日本攻讀陶瓷的人。

　　1929年劉案章返臺後，加入父親的協德陶器工廠，前後四、五年的時間。當時南投地區的六家陶器工廠已經組織公會，接受日本政府補助，劉案章便利用補助購買練土機，並使用模具，讓製陶流程簡化，提高生產效率與品質，使南投陶業進入機械化階段。其出品的特色包括陶土精練篩洗，使用從日本大阪及名古屋購買的釉藥，讓成品釉色豐富，成型除了使用模具之外，並加強手工修整雕塑，其風格除了仿製日本陶瓷器外，也多取材中國傳統民俗圖案，並受日本陶藝影響使用印款等，所生產的陶製品除了日用陶外，還有信仰文物及裝飾擺設陶品等。劉案章以其精巧的雕塑能力，加上機械設備的幫助，使「協德」的產品特別出色且與眾不同。

　　1933年之後，劉案章將工作重心轉移到在魚池所開設第二家工廠，生產日用碗盤，時日一久，陶器工藝美感遂由市場品味所取代。光復初期，「南投燒」逐漸沒落，鶯歌窯業興起。1950年劉案章結束其家族事業後，仍持續投身於陶瓷工業界中，1954-57年擔任南投縣工藝研究所（後改為臺灣省手工業研究所，現為國立臺灣工藝研究所）陶工科研究員，1957年進入北投光華磁器廠（即金義合股份有限公司）指導釉藥燒成與模具製作，1974年公司結束後即退

休回鄉【註24】。劉案章後來沒有進一步推廣陶瓷工藝的製作與欣賞，而投身於陶瓷工業界，可能是體會到臺灣陶瓷文化傳統闕如與技術不足的現實，這實為歷史的宿命。

南投地區陶業早先受到從福建泉州、漳州和福州等地來的製陶師傅影響，日治時代南投製陶師傅逐漸往集集、水里、魚池等地發展，具特色者如魚池司馬鞍地區漳州師傅王萬扇，他以石灰釉生產炻器飯碗，使碗盤成為當地陶瓷的主要產品；水里地區則以結合泉州轆轤成形法和福州土條盤築法的「南投法」為特色【註25】。

1927年，南投製陶師傅林江松因見水里地區的陶土質地佳，又是木材集散地，遂舉家遷移至水里，開創「水里蛇窯」，以柴燒蛇窯【註26】大量生產大水缸、茱甕和日用家用陶器。根據第三代窯主林國隆指出，日治時代市場熱絡時，窯廠在冬天必須僱用上百個工人開採陶土，以供應全年所需【註27】，可見當時的盛況與生產規模。

苗栗地區的窯業在日治時期得以展開，一方面是因為當地的土質佳，另一方面是日本技師成功地以當地豐富的天然瓦斯代替木材為燃料。日治時代後期，在引進機械量產之下，該地遂為臺灣窯業發展的重要地區之一。早期該區所生產的產品以日式的磨缽、火爐和花缽為主，供應在臺日人生活使用，具有濃厚的日本風格，後來才因應當地的需求，生產陶甕、陶缽、水缸等日用陶器。

第一位到苗栗開創窯業的是日本人岩本東作，他在1897年到苗栗西山建造日本登窯【註28】，燒製日用陶器，後來將窯廠遷移公館的大坑，1920年去世後，隨即由該窯廠資金贊助者石山丹吾接管，並從日本請來一批技術人員製陶。石山等人因見苗栗地區天然瓦斯豐富，幾經試驗，成功地開始改以使用天然瓦斯為登窯的燃料，這在當時稱得上是臺灣窯業的大事，因為日本還沒有使用天然瓦斯為燃料的經驗，因此全亞洲的窯業最早以天然瓦斯為燃料者應屬臺灣苗栗地區【註29】。

1925年，吳開興（1909-1999）來到石山所經營的陶廠當雜工，拜窯廠技師佐佐木丈一學習新技術，也隨福州師傅李依伍學手擠陶。因石山經營不善，1927年吳開興和10位工廠師傅、長工接收窯場，但因為資金不足，做了兩窯便告結束。1928年，吳開興又到石山在社寮岡新開設的「苗栗窯業社」工作。1930年，吳開興由親人出資，在楓仔坑建造登窯，開設「福興窯業」，生產家用陶器，這可能為苗栗第一家本地人開設的陶廠，而且也是少數既會福州式拉坯法、擠坯法，又會「日本車」的轆轤成形法的製陶者【圖1】。

【圖1】吳開興攝於傳統登窯前

此外，日治時期投身窯業的臺籍人士尚有蔡川竹與林葆家。蔡川竹（1907-1993）因為父親投資窯業的關係，曾隨大陸福州製陶師傅隨習製陶技術，18歲時拜中央研究所工業部松井七郎為師，研究陶瓷釉藥及燒成技術，並學習築窯方法。根據宋龍飛指出，蔡川竹可能是臺灣第一位從事釉藥研究的陶者，他主要以鈞釉窯變為研究，1936年曾經以《水牛》【圖2】獲得日本美術協會第一百回展覽會入選，1938年以《三合院式煙灰缸》獲得臺北工商展覽會優良獎。1930年代後期在松山成立「松興陶瓷廠」，生產民生必需品，廠務之餘則投入鈞窯釉系的研究。1970年將窯廠移至苗栗後龍，更專心投入鈞釉窯變的表現。

【圖2】蔡川竹燒製、林國本（延輝）坯體捏塑《水牛》1936 北投土、木節土、硅石 26×14×19cm

林葆家（1915-1991）出生於臺中社口，1934年赴日留學，原本是念醫科，因興趣不在此，並受到日本陶瓷文化所吸引，棄醫改學陶瓷，先進入日本京都高等工藝學校窯業科，畢業後再到日本國立陶瓷試驗所研習班6個月，學習完整的陶瓷知識，並專功拉坯與施釉。1939年返臺後，次年在家鄉社口成立「明治製陶所」，從事碗盤杯等餐具與便器的生產，因其產品在臺灣地區少見且品質精良，幾乎為在臺日人所特約購買，廠務之餘則多於苗栗、大甲及宜蘭等地，探驗礦石與黏土等原料【圖3】。此後，林葆家投入臺灣陶瓷產業【圖4】以及現代陶藝教育長達50餘年的歲月。

【圖3】1957年林葆家於宜蘭探勘長石現場
【圖4】1960年代林葆家攝於中華藝術陶瓷公司窯廠前，林為當時該廠廠長

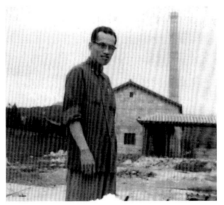

二、臺日陶瓷工藝與陶藝文化交流

1896年5月18日，「日本—臺灣」直達海路航線通航，開啟日本社會與臺灣社會之間的交流。以藝術活動來說，知名的西畫家淺井忠，1896年便曾經來到臺灣，在芝山嚴學堂畫了一幅壁畫作品，直至1940年間陸續到臺灣作交流、寫生或辦個展、聯展的日本藝術家為數還不少，更有長期留在臺灣創作與教學的畫家，如石川欽一郎、鄉原古統、鹽月桃甫等人，推動臺灣的藝術活動。

在與日本文化的交流當中，陶瓷方面雖然不多，但也具一定程度的意義。

根據史資料記載，比較重要的陶藝展有三場，一是1933年5月12日至14日，鐵道旅館展出帝展美術工藝家新井謹也陶瓷展，其次是1935年12月14日至15日，臺日報展出陶藝家大森光彥個展，第三個是1942月4月16日至17日，公會堂展出日本民藝館長柳宗悅於全島蒐集來的民藝品90餘件。其他以陶瓷工藝美術品爲主的展覽計有：大倉陶園陶瓷展則分別於1932年2月10日至16日、1933年3月16日至22日、1934年12月1日至4日、1936年12月5日至12日在臺日報展出；1933年10月16日至17日矢野陶藝、瀨戶陶藝展於臺灣日日新報社舉行；1937年1月30日至31日，趣味同人會舉辦赤繪、五彩、三彩陶瓷展於臺日報報社。

　　上述這些展覽都是在1932年以後才出現在臺灣地區。但早在1910年代，臺灣地區的日本窯業者即曾組織工會，加強推廣活動，性質上可能比較接近促進陶業發展的商業活動，如1914年7月新竹陶器製造株式會社的籌設，1920年6月6日桃園廳尖山埔陶器製造者在尖山公學校成立聯合總會，京都陶業界名人松風嘉定於1921年10月來臺作交流，1931年9月6日臺北陶器商發起日本內地陶器移入聯盟組合，召開了第一回臨時總會，另外1928年4月、1930年3月和1931年6日臺中工藝傳習所都有轆轤科招募講習生的訊息，其他綜合性的工藝品展覽、座談會等也有十餘檔次【註30】。

第二節　1941至1945年間

　　臺灣窯業現代化開始於日治時期的最後那幾年，與日本發動太平洋戰爭有關。1937年，日軍在中國大陸發動盧溝橋事變之後，日本政府便逐漸改變對臺灣的統治政策。1939年第二次世界大戰爆發的同時，日本治臺三政策：皇民化、工業化與南進也積極展開。在社會方面，爲了戰爭動員需要，日本政府推行「國語家庭」、「正廳改善」、「寺廟整理」等運動，禁止各報的漢文版、公佈臺人改日姓名促進綱領等【註31】，以培養效忠天皇的「皇民」精神。1941年4月19日更成立皇民奉工會，訓練臺灣青年男女，開展產業奉公、鞏固後方、配合前線戰爭任務等。在經濟方面，1941年10月27日臺灣總督府召開「臨時經濟審議會」，決定改變「農業臺灣，工業日本」的現狀，以「農業南洋，工業臺灣」爲目標，配合日本南進的政治目標。此時，臺灣陶業開始有機會往工業化發展，但卻也在配合戰爭的需要上作了一些調整，如水里蛇窯曾奉命生產可蹲單兵的「防空缸」，以支援戰事需要，其重要性可使在窯廠生產「防空缸」的男子，免被徵召赴海外當軍夫。

　　太平洋戰爭初期，因日軍節節獲勝，日本政府遂將其本土剩餘或老舊的民間工業機械運送來臺，設廠生產，產品以銷往東南亞爲主，同時將東南亞的工業原料運到臺灣加工。此時，臺灣陶業才開始具備邁向工業化的設備與技術等條件，臺灣人參與促進陶瓷工業發展的機會也增加了，如1941年林葆家、蔡福、辛文恭3位臺籍人士受聘爲臺灣陶瓷工業公會的理事（該會理事共8位，理

事長為日本人），全心於臺灣陶業的發展。1942年，日本民藝運動的推動者之一，民藝館館長柳宗悅來到臺灣，舉辦臺灣民藝品展，是臺灣地區第一個強調民藝陶瓷觀點的展覽，因當時各種現實因素與條件，此展出對臺灣地區陶瓷生產的影響不大。

1943年以後，日軍在太平洋戰爭逐漸失守，海上運輸幾乎斷絕，依賴國外原料的工業幾乎陷入停頓狀態（但支援作戰的化學工業和金屬工業則大幅提昇），臺灣窯業也受到影響。缺乏原料又緊接面臨臺灣地區政權轉移的影響，在短暫工業化的歷程後，臺灣窯業開啟自立根生的新階段。

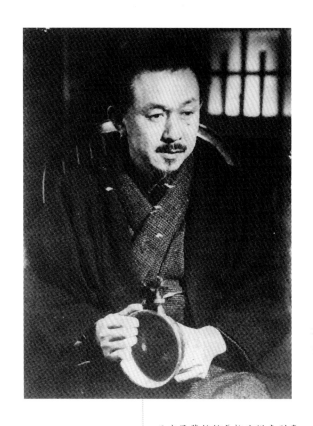

日本民藝館館長柳宗悅來到臺灣舉辦臺灣民藝品展，是臺灣地區第一個強調民藝陶瓷觀點的展覽。

柳宗悅主持日本民藝館外觀

【第二章】
光復初期
1946-1960

第一節　1946至1950年

　　戰後，臺灣陶瓷業因與日本關係的中斷而有了新的發展，其方式在最初階段在某種意義下，可看成一種窯業本身的自力救濟。1945年8月6日與9日，美軍分別在日本廣島、長崎投下原子彈，迫使日本在8月15日宣佈投降，同時結束在臺灣的殖民統治。在臺灣人民的歡呼聲中，國民政府於1945年10月25日成立臺灣省行政長官公署，陳儀為臺灣省行政長官兼任警備總司令，11月1日起各部門開始與日本政府進行行政接收、產業接收，並在11月20日將重要物資接收團改為臺灣省貿易局。

　　然而大戰結束後，中國的內戰才剛開始，臺灣經濟受其波及，發展速度甚為緩慢。國民政府為了對抗新起的共產黨勢力，1945年11月30日禁止臺灣地區的糧食、糖輸出，以便支援大陸戰區。12月3日，臺北市更出現了米糧不足，開始配米的情形。次年1月22日，臺北市民街頭示威，抗議物價暴漲。根據紀錄，1945年12月29日臺灣地區的物價暴漲為戰後初期的數十倍，往後幾年所有的民生用品、交通運輸、黃金等物價都持續上漲，唯臺幣持續狂貶。這種情形直到1949年6月15日實施幣制改革，以舊臺幣4萬元換新臺幣1元，新臺幣對美元比為5：1，才舒緩了通貨膨脹的困境。

　　在社會方面，治安與衛生問題嚴重失控，鼠疫、霍亂、天花各地流行，竊盜搶劫的消息時有聽聞，加上1947年發生了「二二八事件」【註32】，國民政府於1949年5月20日宣佈戒嚴（直到1987年才解嚴），同年6月21日開始實施「懲治叛亂條例」及「肅清匪諜條例」，以肅清匪諜的恐共心態，限制人民的言論自由，使整個社會瀰漫「白色恐怖」的氣氛（相關法令直到1991年才廢除）。

　　1949年10月1日中華人民共和國成立之後，國民政府於12月7日由廣州撤退到臺北，緊隨著大批軍民遷移臺灣，造成臺灣社會更大的壓力。據估計二次大戰結束之初，臺灣人口僅有600多萬人，1946年至1952年間共增加了約200萬人，其中1949年到1950年間即增加100多萬人口【註33】。1950年5月，國軍退出海南島、舟山群島之後，蔣介石提出「一年準備，兩年反攻，三年掃蕩，五年成功」的許諾，此後臺灣被視為反攻大陸的基地，國民政府開始為反攻大陸而建設臺灣。

　　大戰後，美國對臺的援助，不論在政治上或在物資提供上，成為建設臺灣

【圖5】吳讓農《青花瓶》1946
大陸土　Ø14.5×20cm
（吳於國立北平藝專二年級學生
時期習作）

的重要支柱。1946年2月6日，美國技術合作團抵臺，國民政府也於1948年7月1日成立美援運用委員會，分配美援物資。1949年間，美國政府曾經一度宣佈退出國共內戰，不再援助蔣介石的軍隊，然而就在中華人民共和國成立之後，再度聲明支持國民政府，並於1950年6月27日韓戰爆發後，下令美國海軍第7艦隊加強巡防臺海安全，使得中華民國獲得高度的國際名聲，並贏得美國持續15年的經濟援助（1951-1965年），開啓臺灣地區的美援時期。

　　國民政府接收臺灣以後，在國族主義高漲與禁說日語的情形下【註34】，日本陶瓷發展及新興起的陶藝創作觀念對臺灣地區的影響逐漸降低，而陶瓷民生用品的供應也改由大陸業者專門提供。當國府從大陸撤退以後，大陸進口的民生陶瓷斷絕，臺灣地區的窯業有了重新出發的契機。

　　戰後初期，臺灣窯業發展建立在日人所遺留下來的陶瓷產業基礎上，雖然有機會重新出發，但戰亂時期進口陶瓷原料昂貴且不穩定，加上從業人員的知識與技術明顯不足，其發展面臨不小的挑戰。如林葆家，1946年受聘爲臺灣行政長官公署日產接收委員，並擔任工礦公司苗栗陶瓷廠工務課長，隨後於新竹分公司擔任廠長，因各種因素，遂於1949年創立「陶林工房」工作室，潛心於釉藥研究及臺灣自產坯土與相關原料的試驗與調配，並提供改善生產效率的技術給陶瓷業界，爲臺灣窯業默默耕耘。而從大陸來臺的吳讓農，1948年北平藝專陶瓷科畢業後，受校長徐悲鴻的囑咐，來臺學習日人遺留的製陶技術。他進入臺灣省工礦公司陶業分公司北投陶瓷耐火器材廠實習，原本實習結束就回大陸，因局勢變化被迫留在陶瓷工廠工作，前後有6年半之久，1950年他曾帶領4人研究小組，成功燒製出西式沖水馬桶，爲工礦公司帶來財富，也爲他對陶瓷工業界的貢獻留下美名。

　　臺灣現代陶藝初期的發展屬於自發性的，多於異文化的影響，它的影響力至今仍在。從大陸遷移到臺灣的軍民中，不乏製陶師傅與學藝專精的人，其中一批從大陸藝術學校美術科系或陶瓷科系出來的年輕人，他們因時制宜地爲臺灣陶瓷發展，帶來體制上的改變。這群人當中最早投入陶瓷生產者可能是吳讓農，他進入工礦公司陶瓷廠不久，即利用公務之餘，以廠內現成材料試驗新色料，裝飾於陶瓷印章、花瓶、人像、檯燈、書檔等產品上【圖5、6】，並曾參加

【圖6】吳讓農《人紋瓶》1955
鶯歌土　Ø17.5×25cm

1948年臺灣省博覽會之工礦館的展出，獲得好評。傳統窯業老闆的吳開興，開始重視陶瓷品的美感是臺灣陶瓷發展上的小插曲。臺灣早期畫壇元老李澤藩，曾為了作畫需要，1948年找到在苗栗經營陶瓷廠的吳開興，委託他製作繪畫上所需要的花瓶。受到畫家的影響，吳開興逐漸有意識地在製陶中追求工藝美感。

以上林葆家、吳讓農、吳開興，加上蔡川竹等人，可算是1950年代來臨之前，已投身於陶瓷生產的作者。

第二節 1950年代

臺灣窯業的復甦開始於美援時期。1950年代政府能積極投入地方建設與工業發展，美國對臺灣的援助具重大影響。1951年美國國會通過「共同安全法案」，開始對臺灣提供各種經濟援助，直到1965年6月為止，共歷時15年，總額達15億美元。據估算，美援佔臺灣進口總金額的40%，佔臺灣投資毛額的6%，佔國民生產毛額的6%。這些援助除以現金形式，還包含物品、機械設備等，援助項目大致可分為軍援、經援、財政補助、建設資金、公營事業貸款等，其中74%為軍隊支用，其餘多為改善臺灣基礎建設之用，包括電力、通訊、道路和港口等【註35】。

臺灣在經濟發展上除了受到美援的幫助外，政府一連串土地改革也是重要助力之一。如1951年5月25日，立法院通過三七五減租條例，6月公佈施行公地放領辦法，1953年4月24日又公佈「耕者有其田」實施辦法，讓地主及部分農民從農業走向工商業發展，可以說臺灣工業化是緊跟著土地改革而展開的。有了這些基礎，政府從1953年1月1日開始實施第1次「四年經濟建設計畫」（此計畫共6期，至1975年完成），完成的交通建設有1953年1月西螺大橋、1954年10月西部縱貫公路、1959年3月橫貫公路宜蘭支線、1960年4月東西橫貫公路等，1956年2月北高間柴油特快車開始行駛。

產業振興方面，政府的美援會於1953年設置工業發展委員會，1950年代重要民生工業成立的有1955年台鋁公司、新竹玻璃、1957年裕隆汽車、臺灣人造纖維公司、臺灣塑膠公司等。此外，美援會也於1953年開辦美援小型民營工業貸款，1954年7月又制定「美援民營工業機械設備貸款辦法」，以協助各種小型工業發展。同年11月經濟部在新竹成立聯合工業研究所，以協助各工業技術的提昇。非官方的財團法人中國生產力中心也於1955年11月11日成立，辦理各種工商業職業訓練與技術服務，並推動工業設計的概念。

在手工業方面，1954年將成立於1935年的竹山工藝訓練班遷移至草屯，改稱「南投縣工藝研究班」，並於1959年改為法定機關，更名為「南投縣工藝研習所」（1973年改制為「臺灣省手工業研究所」，1999年改制為「國立臺灣工藝研究所」）。此外，美援會也安排國外技術人員來臺指導及協助臺灣人才赴國外

考察研習等，以提昇相關工業與手工業的技術。當時主要的中小型工業投資方向，如陶瓷工業、縫衣機工業及自行車工業、玻璃、燈泡、小五金及電器工業等，特色是中小規模的機械加工工業，發展十分迅速。

在政治方面，仍計畫反攻大陸的國民政府，在1954年7月成立光復大陸設計委員會，但同年底也與美國簽訂「中美共同防禦條約」。此條約雖使反攻大陸變成不可能，但中共也不致貿然犯臺。唯1958年8月23日還是發生中共砲擊金門事件，且一連持續幾個月之久，因此1950年代的臺灣社會，其工業雖走向復甦之路，但人民恐懼不安之感卻總是處處存在著。

一、戰後陶瓷工業的重新起步

1950年代臺灣陶瓷工業的成長得力於下列因素的有力組合：接收日人所遺留下來的設備與規模、美援對中小企業的機械貸款補助、政府的技術輔導與職業培訓、進口民生陶瓷器短缺、農業人口轉移工商業發展、臺灣人口快速成長所開拓出的廣大市場，這些物質與社會條件，加速了臺灣陶瓷工業的發展。而陶瓷工業得以長足發展，原因是陶瓷業界此時已出現許多構成該體制必要的人才，包括出資者（如窯場場主）、經營或管理者（如廠長、經理）、工程師、產品設計師、設備供應商、原料製造者與供應商、運輸業者、批發商、零售商等「中介人」。同時管理者已能對設備與原料的供應有所掌握，有足夠的人才可應用，得以使產業順暢運轉。

1950年代新興起的陶瓷工業多半分佈在北投、鶯歌等地，除了提昇原有粗陶器皿為較精緻的器用品或擴充陶器種類，或引進高壓注漿成型方法來代替手拉坯，或將陶器或炻器改為瓷器等，並藉助機械達到一定量產規模。如1960年大同陶器股份有限公司的成立，設有新竹與新埔兩廠，以生產家用及餐館專用瓷器為主；北投工礦公司曾邀請當時美國駐華公使亞格的夫人，協助開發陶瓷爐器餐具（可能在1959年以後）。這段時間，瓷土的進口穩定及石膏模塑和灌漿法技法的取得，是發展陶瓷工業的決定性因素，除了品質升級外，可以製模量產，對往後精緻日用瓷與外銷陶瓷有重要的影響。其中，美國對臺政經上的支持、1952年4月與日本簽訂的「中華民國與日本國間和平條約」等，對原料、設備及技術的進口與提供不無穩定作用，對外銷市場的擴展上亦不無實質助力。

在陶瓷工業發展的同時，傳統陶業依然蓬勃發展，以苗栗地區最為興盛。光復前，苗栗地區僅有6家陶廠，至1954年已增至18家，主要的機械設備有練土機、攪拌機、轆轤、電動機、登窯、角窯，主要產品包括酒甕、花盆、水缸等。1957年南投縣集集新成立一家傳統陶器工廠「添興窯」，由林天秋所主持，成立之初以生產水缸、酒甕、陶瓦和粗陶器品為主，曾經風光一時，工廠至今仍存在。

二、「藝術陶瓷」與「仿古陶瓷」產業的勃興

　　雖然在目前的定義下，早期新型態陶藝已被歸類為「藝術陶瓷」，而非現代陶藝，它的興起確實是臺灣陶藝，從實用轉變到非實用的關鍵時期。1950年代中期，有部分新成立的窯廠，生產所謂的「藝術陶瓷」或仿古陶瓷，此為臺灣地區過去未曾生產過的陶瓷類型。「藝術陶瓷」或仿古陶瓷指任何帶有中國古代官窯形制與品味的陶瓷器物。最初從事或投資此產業者多為來臺的大陸人士，多數在大陸接受過美術學校教育，他們發現臺灣地區並無此類型陶瓷的產製，加上華僑、外賓等觀光客與貿易商逐年增加，遂在陶瓷工業體制漸臻成熟之際，社會足以提供發展此種重視觀賞性而又具東方味道的藝術陶瓷之條件下，設立工廠生產，到了1960年代，仿古陶瓷更發展為臺灣陶瓷的重要類型。

　　事實上，仿古陶瓷的生產與陶瓷工業的生產不盡相同，因為仿古陶瓷在製作上多以手繪、雕刻或捏塑等方式來作裝飾，需要較多的人力和更高水準的陶工，如熟練的彩繪工等，而在產銷體制上，仿古陶瓷的銷售對象是喜歡中國傳統工藝的外國人或華僑，以及來臺洽公、經商或觀光的旅客與外賓，其中以華僑為外銷對象的大宗，他們也是最大的觀光客群。因而，仿古陶瓷的生產，除了對傳統中國文化的認同、政治上的文化正統溯源及政府的鼓勵外，市場需求因素是重要的考量，這可從其風格偏向中國傳統品味及其風格變化不大等特點明白。

【圖7】王修功、席德進《黑釉刻騎射長身瓶》1958 瓷土 Ø18×46.5cm

　　藝術陶瓷生產最早可能從「永生工藝社」開始。1954年，吳讓農受到同事許占山的邀請，離開工作6年半的工礦公司，來到士林社子與他共同創立「永生工藝社」。許占山和吳讓農各自以擅長的石膏模鑄漿法和手拉坯方式製作生坯，並邀請杭州藝專畢業的廖未林、席德進、林元愼等人到工廠，於生坯上彩繪或刻剔紋飾，當時的裝飾題材以漢代石刻的馬車人物為多，人物、山水和風景等也有，成為臺灣地區藝術陶瓷的初始式樣。8個月之後，因資金週轉不靈，吳讓農離開了永生工藝社。1956年「中國陶器公司」成立，隔年延攬了杭州藝專肄業的王修功加入，負責廠務工作；1958年2月王修功轉與任克重合作開設「中華陶瓷廠」，由吳學讓、任國強擔任設計繪圖工作；1960年王修功再與任國強合開「龍門陶藝公司」。這幾家生產藝術陶瓷的工廠，主要是請藝專相關科系畢業生投入刻繪製作，而不是繪工匠師，他們帶動了臺灣地區對陶瓷品美感的重視。1950年代以後，藝術陶瓷業流行起來，分工更細、廠務規模也越來越大。【圖7、8、9】

三、陶瓷產業職訓與教育

　　正式將陶瓷教育納入學校教育體系，始於培育師資的省立臺

灣師範學院工業教育系，該系於1957年開始，由吳讓農教授4學分的「陶瓷工」課程（在美國國際合作總署資助下，1953年臺灣省立師範學院（現爲臺師大）設立工業教育系，以培育中學工藝及工業職業教育相關科目之師資爲主）。國立藝專五專部於1957年設立美術工藝科，1958年開設了4小時的「陶瓷工」，但爲期一年便停開，1962年才又恢復。整體而言，1950年代陶瓷教育的初步推展，主要還是離不開培育陶瓷產業人才的思考。

　　1950年代爲了因應人才需要，政府陸陸續續開辦工藝職訓課程與工藝教育課程。如1954年成立的「南投縣工藝研究班」（1959年改稱「南投縣工藝研習所」），劉案章曾於1954-57年間在此處擔任陶工科研究員，輔導當地的傳統陶器工廠。1957年8月鶯歌初中曾開設「陶瓷訓練班」，屬社會推廣教育，1958年省府曾撥專案經費支應，更名爲「陶瓷技藝訓練中心」，並另由美援補助建造陶瓷工廠。

【圖8】王修功、溥心畬《釉下彩繪山水瓶》1961 瓷土　Ø20×45cm

【圖9】王修功、溥心畬《行書詩瓶》1961 瓷土　Ø21×57cm

四、陶瓷工藝競賽

　　臺灣社會接受工藝品爲美術活動之一環，最早要到1957年國立臺灣藝術館所辦理的第四屆全國美展（大陸已舉辦過三屆）。臺灣地區的美術競賽中，日治時期的臺展與府展，以及早期的省展（1946年創立，每年舉辦一次，持續至今），都不包含工藝作品類別，直到1957年第四屆全國美展才設有工藝組，而全省美展則要到1973年才增設美術設計組，徵收工藝作品。由此可以了解，直到1950年代末期臺灣藝文界仍視陶瓷製品爲商品，而非工藝品，更不是藝術創作。

　　1957年9月27日至10月6日在省立博物館展出的第四屆全國美展，內容包括國畫、書法、西畫、雕塑、篆刻、木刻、工藝、攝影和漫畫等9類，陶瓷作品歸入工藝組收件。這對臺灣地區傳統製陶師傅而言，是個新鮮事，因爲他們是以快速、輕薄的成熟技術爲標準，尚未有追求工藝美感的普遍想法；但對從大陸來臺的製陶者而言，在技術之外，造形與表面裝飾是工藝品的價值判斷標準。因此，直至1973年之前，全國美展可能是有心人士較量陶瓷技藝與品味的唯一競技場。

【第三章】
先驅者的年代
1961-1980

　　嚴格來說，臺灣現代陶藝開始於1960年代後期，此時的臺灣社會正全力於工商業的拓展，一般家庭的生活品質也逐漸改善中。如國人的年所得從1960年的4205元攀升為1968年的9478元，三輪車被計程車取代，私用小汽車漸增，家庭必備的家電用品越來越多，1968年一度被認為奢侈品的可口可樂在臺上市；鑑於此，美國政府於1965年7月終止對臺經援。在推動經濟活動方面，政府於1961年8月公佈「招聘外國技術者申請辦法」，以促進產業升級；1965年1月立院通過「加工出口區設置管理條例」，1966年12月臺灣第一個加工出口區（高雄）正式啟用，使部分產業走向加工出口型態，帶動貿易發展；1968年1月成立中小企業輔導處等。上述這些因素直接促進陶瓷產業的發展，間接地也帶動起臺灣現代陶藝的發展。

　　在藝文活動方面，1960年代參與的人口增加了，原因之一是學校藝術教育持續擴增中。如新成立的美術相關科系包括1961年藝專增設美術科、1963年私立中國文化學院設立美術系、1964年藝專增設美術科夜間部、1965年臺南家專成立美術工藝科、1966年東方工專設立美術工藝科、1970年新竹師專成立國校美術師資科等。另外，師大藝術系於1967年改稱為美術系，直隸教育部管轄。當時藝文活動的重心在臺北地區，除了原來幾個官辦展覽場所、美國新聞處和零星幾個民間藝廊外，1965年臺北故宮博物院開始展示大陸古書畫工藝等文物，1967年有知名的「文星藝廊」成立。此外，國立中央圖書館（現為國家圖書館）於1963年成立「美術圖書館」，提供新的服務。

　　值得一提的是，1960年代美國新聞處的大禮堂成為非常重要的活動場所，它幾乎是早期臺灣現代藝術或前衛藝術的搖籃。這說明了美援時期在臺美軍與美國文化對臺灣社會的影響，同時也與美國政府從1950年代起就極力向外推展美國藝術有關。1959年美新處遷移到南海路以後，常以演講、影片欣賞、展覽、討論會、音樂會等形式，推動藝文活動，同時免費提供展覽場所，供強調前衛、創意的作者申請展出，在當時美新處所舉辦的展覽往往是媒體焦點。此外，美新處的圖書館是當時少有的開架式圖書館，其中的藏書更成為早期臺灣現代藝術家吸收歐美現代藝術資訊的重要管道，同時期師大圖書館內的藝術圖書，大半仍是日治時代遺留下來的日文書籍，而該處已經可以找到二次戰後出版的藝術圖書和最新出版的藝術報刊。前輩陶藝家如邱煥堂、李茂宗，當時都是那裡的常客。

此外，美國政府所提供的各種國外交流或研習補助計畫，對藝文活動也具有重要影響。如曾獲邀赴美訪問、展出的藝術家有廖繼春、席德進、劉國松等人，陶藝家如吳讓農、邱煥堂亦直接或間接受惠於美國資助，對陶瓷材料產生新的看法。

1960年代臺灣地區的藝術話題焦點，在歐美現代主義的強勁影響下，圍繞在水墨畫現代化的論點上。此論點源起於1961年東海大學教授徐復觀所發表的〈現代藝術的歸趨〉一文，該文嚴厲地批評當時的現代藝術，激起五月畫會劉國松提筆反駁，又1962年2月作家李敖針對兩位所提的觀點，在「文星」雜誌上發表〈給談中西文化的人看看病〉，掀起了多位作家、藝術家在媒體上的中西文化論戰。綜觀之，這是延續了近代中國在西方文化影響下所衍生的體用論之爭議，轉移到臺灣時空之後，主要是針對何為「正統」水墨畫的表現形式所衍生的討論。

1966年8月18日，中國大陸以破除傳統思想與文化為訴求，爆發「文化大革命」。政治立場對立的國民政府則於1967年7月成立中華文化復興運動推行委員會，遵從中國傳統文化為正統，並致力於推廣。綜觀之，此復興運動文化對恃、政治較勁的意味十足，促使臺灣相關藝文活動肩負光榮中國文化傳統的責任，這是此時期、甚至今日，部分藝術作品表現的內容與風格的重點。

第一節 從藝術陶瓷到現代陶藝：1960年代

一、陶瓷工業對藝術陶瓷業的支援

臺灣陶瓷工業對藝術陶瓷業或現代陶藝，其影響可說只有在設備與原料的供應或職訓教育資源上，因為工業產品與觀賞性工藝品在種類與性質上並不相同，與現代陶藝更是大異其趣；其次，基於商業機密考量，多數陶瓷工廠並不願意提供相關技術或釉藥配方給外人，即使同家工廠的不同部門也不隨便透露。因此，總的來說，在消費對象、人才或相關技術上，彼此之間的影響並不太大。但反過來說，在臺灣，一個準備邁向資本社會的國家，日後的陶藝創作，基本上都必須依附在陶瓷工業體制中，才得以慢慢地發展起來，而且通常

唯有陶瓷工業體制發達到一定規模後，代表其社會整體發展已達某一規模，其相關資源才足以分享給其他不同且較小的體制，如藝術陶瓷或現代陶藝。從歷史的發展來看，臺灣現代陶藝的興起，其模式便是如此。

1960年代陶瓷工業人才的來源，除了工廠中的師徒關係外，已經出現陶瓷專門科系教育。如1965年文大成立3年制的陶瓷專修科，1967年與3年制的造紙專修科合併爲化工系，此後以化工系陶業組招生，該組主任爲宋光梁，每年招生約60人左右，男女兼收，課程包括釉藥、窯爐、玻璃、水泥、耐火器材等，學生畢業後多半成爲陶瓷產業界的工程師或技師。1966年成立的宜蘭復興工專（現今蘭陽技術學院，該陶瓷科已停招），創校之初僅設化學、土木、陶瓷等3科，李茂宗曾於1969至71年間爲該校兼任講師並兼代陶瓷科主任。另外，藝專美工科已停開2年的陶瓷課程，於1962年重新開設。師範大學工業教育學系，也於1961年開始分別招收工職組及工藝組兩個班，工職組招收高工畢業生，專門培育工業學校師資，工藝組招收高中畢業生，培育中等學校工藝教師。

在職訓教育方面，中國生產力中心曾於1962-4年間運用美援基金成立「陶瓷技藝訓練所」，以全免學雜費、食宿費並提供獎學金，鼓勵年輕人加入陶瓷工業界。上課地點在北投的中華陶瓷廠，課程分爲技工班和工程班，技工班以實際的操作技能爲主，工程班以培養高級工程師爲主，包括耐火材製作、窯爐設計、工廠規劃等，講師有芬蘭赫爾辛基工藝學院陶瓷學系主任佘曼赫拉、日本窯業研習所所長田中稔，以及國內專家陳芳清、潘英男、李少白、陳培元、吳讓農等。當初受訓的許建三、林德文、高東郎、蔡曉芳等人，在藝術陶瓷製作或陶藝創作上都有不錯的成績【註36】。

1965年美援結束，外籍相關技術人員陸續離開臺灣，改善產業技術與品質的工作改由國內專家接任，如林葆家1965年受聘於臺灣省陶瓷工業同業公會顧問一職（直到1991年），1969至70年間應工會「陶瓷工業職業訓練班」之邀，於臺北縣鶯歌中學教授坏體、彩繪、釉料、燒成控制等課程，1973年受聘爲手

【圖10】1965-71年任職於手工業推廣中心的李茂宗及其作品

工業研究所陶瓷組顧問及技訓班專業教授。李茂宗1965-71年間任職於手工業推廣中心，任職最高爲陶藝雕塑試驗室主管【圖10】。陳煥堂1967年考取日本公費，留學於日本京都藝術大學專攻陶藝，畢業後又到歧阜陶瓷器試驗所研究陶藝製作技術，1969年加入經濟部所屬聯合工業研究所之陶瓷研究室，從事研究與輔導產業的工作【圖11、12】。

在資訊傳播方面，1968年2月創刊的《中國窯業雜誌》（後更名爲《臺灣窯業雜誌》）提供了相關陶瓷產業的資訊與技術性知識，如林葆家每月一篇的〈陶瓷器初級講座〉，連載了4年多之久，因爲內容深入淺出吸引不少同業前

來諮詢與請教。另外如宋光梁、程道腴、林根成、吳讓農、許自然、湯大綸、張冰洋、陳昌蔚、李紹白、林廷欽等都有相關的文章供業界參考。

綜觀之，1970年以前窯業的訓練與陶瓷教育並不多，專業的書籍雜誌亦少，而學習陶瓷技術與知識的人，絕大多數是窯業從業人員或即將進入窯業的學生，因而，在缺乏公開學習的教育環境中，陶瓷製作技術並非一門學科或知識，而是謀生技能與創造商機的條件，是故，工廠師徒制仍為當時窯業技術傳承的主要形式。此種經驗密傳的觀點，成為臺灣現代陶藝發展初期的主要阻力。

二、仿古陶瓷業的盛況

1950年代以後，專門生產仿古陶瓷的工廠逐年增加，而且規模逐漸擴大，原因除了陶瓷工業人才增加、市場需求漸增，1967年以後政府對復興中華文化的大舉推動，與實質鼓勵「民族工藝」的發展，亦是重要因素之一，這使得仿古陶瓷的生產不但具有商業價值，也具備復興民族文化的使命。此類工廠主要是以中國古代陶瓷器物為模仿的對象，包括青花、粉彩、鬥彩、釉裡紅、銅紅等，種類以花瓶為大宗，亦有酒器、茶具、餐具等，多為精細瓷器，製作上以手工拉坯和人工彩繪為主，也有表現單色或特殊釉色者。

1960年代仿古陶瓷工廠以北投、鶯歌為主，一來1964年7月大臺北瓦斯公司成立，使得燃料供應更為便捷經濟；二來因為臺北地區的人才多，除了製作上需要更高水準的陶工，外銷貿易等事務也需要適當的人才支援；此外，臺灣未退出聯合國之前（1971年以前），來臺訪問的各國官員、華僑和經商、洽公或觀光的旅客等，多以臺北為據點，民族工藝品之需求量大，仿古陶瓷可說是當時重要觀光資源之一，其工廠則是來訪賓客參訪的重要景點。

以北投中華陶瓷公司為例，該公司成立於1958年2月，1960至1980年代間可算是臺灣大型仿古陶瓷工廠之一。董事長兼總經理是任克重，1961年開始設廠即聘請林葆家為首任廠長，由他指導傳統花瓶、仿古陶瓷器物的製作，1968年該廠已有2百多名員工，以年輕女工居多，專業人才方面部分是重金敦聘，部分是招考而來，也有部分是自行訓練。廠房內部寬廣，中間為大模場，陳列有數千具模型，東廂房分為注漿、修坯、彩繪、刻繪、隧道窯爐各室（長40公尺），西廂房為陳列室、辦公室，樓上有貴賓室、第二陳列室，工作環境乾淨舒適，有部分是冷氣房。其產品全為彩瓷，一部份仿明清彩瓷器，一部份是該

廠技師創新，以精緻鮮豔為主要表現，種類上可分為花瓶、檯燈、茶具、瓶罐、碗盤、筆筒等，當時盛況是：「外國巨商闊客來臺，必以一遊中華陶瓷公司為快，一則可以開開東方陶瓷藝術眼界，再則順便買上三、五件喜愛之物，東南亞與歐美的華僑，比外國人更是嗜好中國藝術，到廠選購，日有多起，貿易商整批出口的，當然數量更大。」【註37】

　　1968年1月行政院經合會中小企業輔導處，為了有計畫輔導陶瓷工廠，邀集國內陶瓷專家如宋光梁、湯大綸、程道腴、吳讓農、張冰洋、陳昌蔚、陳潔瑩等人，擔任陶瓷工業產品復興中華文化督導委員，並舉辦視察陶瓷工廠的活動，以作為制定陶瓷政策的參考。此次參訪行程除了陶瓷工廠外，走訪的仿古陶瓷廠包括中華藝術陶瓷公司、金義合窯業股份有限公司、臺灣工礦陶瓷廠、中強藝術陶瓷廠（以仿古器物為多）、中和天一陶瓷股份有限公司（邱煥堂早期創作的地方）、臺灣藝術陶瓷工廠（產陶瓷人像、佛像）、東方藝術陶瓷廠（各種藝術陶瓷種類繁多，也有具西方色彩的產品）和中夏藝術陶瓷廠（仿清瓷或新創形式的陶瓷器）等【註38】。

　　另外，該輔導處於1968年12月10日召開「改進陶瓷工業座談會」，由該處長趙既昌主持，出席人員包括經合會瓷工小組、經濟部工業司、礦業司、聯合礦業研究所、聯合工業研究所、陶瓷工會及陶瓷工廠等共約40餘人。趙既昌於結論中提到：「藝術陶瓷請中華、臺灣、天一、大同各廠努力。希中華陶瓷工廠在仿古部分再進一步努力…人像藝術品推廣：請臺灣藝術陶瓷工廠努力。每月作二件新品，創作費用由本會負擔。並希中華、唐窯（王修功於1965年成立），也致力創作。」【註39】由此可以了解，基本上生產日用陶瓷和生產藝術陶瓷的工廠是同在窯業體制中，遇到的問題部分相同，如長期依賴同一種調配好的進口原料，對別家原料及國內原料沒有信心，在技術上依賴與外籍專家合作，本身並不從事研究發展，以模仿居多，許多小工廠從老闆到工人沒有一個人具備陶瓷知識，在生產出現問題時沒有可以請教或負責檢驗的機關，有固步、保密，產量小的毛病等【註40】。

　　此外，部分大型陶瓷工廠除了生產日用陶瓷器皿外，也會研發仿製中國古陶瓷或其風格的藝術陶瓷品，除了可以獲得政府的額外補助，亦獲參加國內外展出的機會，如史博館在1963年舉辦的「現代陶瓷展覽」，以及1966年起史博館選送個人或公司作品參加國際陶瓷比賽等。

　　1960年代較著名的藝術陶瓷製作者，如吳讓農、王修功、林葆家、林德文、蔡曉芳、蔡川竹、高東郎等人。吳讓農在中國窯業雜誌發表的〈仿古〉一文中提到，為什麼要仿古的理由：第一、古物稀少價昂，是標榜仿古，而不是以假當真，製成廉價的假古董可以滿足人們的需求，並具調劑人生之功能，同時對推廣認識中國固有文化也有很大幫助；其次，是為了瞭解古物而進一步地深入研究及仿製古物。他認為自己的作品是創作而非仿古，而且將中國陶瓷藝術固有的特色加以吸收且發揚光大。此外他也提到「中國人作的陶藝作品，具有中國古代陶器藝術的氣質是沒有錯的。反過來說，如果看起來像外國貨那

才是有問題了。」【註41】

　　總括來看，臺灣仿古陶瓷業的發達，支援但也左右了部分現代陶藝創作的發展。

三、陶藝創作概念與個人工作室的初現

　　1960年代，因受到日本與美國陶藝文化影響，臺灣地區出現現代陶藝創作者，這些陶藝家包括吳讓農、邱煥堂、李茂宗。

　　1961年，吳讓農前往日本研習半年，除了觀摩陶瓷製作技術外，也參觀當地陶瓷學校的教學、陶藝創作者工作室、陶瓷工廠等，深受啟發，1962年在自家以自製的轆轤和電窯，試驗各種土坯、燒製效果等表現，同時也兼收幾位學

【圖13】吳讓農1967年的作品

【圖14】邱煥堂1965年在夏威夷大學陶藝教室，周遭為陶藝教授的作品

【圖15】邱煥堂1965年的作品

【圖16】就讀於藝專美工科的李茂宗，每到寒暑假回家鄉苗栗，就會到吳開興的「福興陶器工廠」學陶

生（初期以外籍友人為多），此即個人陶藝工作室的雛形【圖13】。

　　1964年，於師範大學英語系擔任講師的邱煥堂，獲得東西文化中心獎學金，赴夏威夷大學修習英語教育課程一年，因受該校藝術系陶藝工作室的作品與工作氣氛影響，選修了陶藝課程【圖14、15】，上課內容包括徒手造形、拉坯造形、陶塑、陶土研究、釉藥研究和燒窯技法等。返臺後，找到鶯歌「老源興」陶瓷工廠為暫時的工作場所，利用課餘假日作陶，燒出幾件陶塑作品，連同兩件木雕，參與楊英風主持的呦呦藝苑聯展，後來因路程遙遠暫停兩年，爾後又到中和「天一」陶瓷公司借用設備作陶，共三、四年之久，1970年代初逐年自製與購置轆轤、電窯等，從試燒釉藥開始，慢慢地成立自己的工作室。

　　李茂宗成長於傳統製陶之鄉苗栗，1959年進入藝專美工科就讀，受藝術家顏水龍的影響，選擇陶瓷為主修，受業於吳讓農。當時由於學校設備不足，1962年開始，每逢寒暑假便到各地窯場實習，包括吳開興的「福興陶器工廠」、長城陶瓷公司、永生工藝社、北投工礦公司等【圖16】，1963年左右國內首次聘請日本講師介紹包浩斯設計觀念，李茂宗是首批接受包浩斯設計觀念的

【圖17】李茂宗1968年的作品

學院學生之一，1964年與班上同學到日本畢業旅行二個月，參訪了當地工藝美術與工業設計的發展，1965年進入臺灣手工業推廣中心任職，從設計員到設計師、陶藝雕塑試驗室主管（1965-1971年），期間多次造訪美國文化中心、舊書報攤等，閱讀歐美新藝術資訊，並嘗試陶藝創作【圖17】。1968-72年間作品入選義大利法恩札國際陶藝展，1969年獲得西德慕尼黑國際陶藝展金牌獎，是國內陶藝家第一位獲得金牌者，1970年於臺北凌雲畫廊舉辦首次「現代陶藝雕塑展」個展，並在臺北成立「純青陶苑」工作室，全心從事創作，此工作室規劃有創作室與陳列室，成為臺灣第一個公開招生的陶藝教室，唯當時有意願學習陶藝創作的人並不多見，僅曾招收1、2位學生。

就此三位創作者而言，吳讓農的作品較傾向中國傳統陶瓷工藝的形制，個人創意表現在特殊的釉色上；邱煥堂則是受到美國陶藝的影響，以陶板、陶塑為主，表達個人的思緒情懷；李茂宗則接受美國前衛主義思潮，以觀念表達為主，如對傳統拉坯器型作切割、破壞的處理，釉色以潑灑、淋澆、多色為主。

另外，藝專美術科雕塑組畢業的楊元太，為了能用陶土表現創作，1966年回到嘉義朴子老家，一邊教書一邊建蓋工作室，以獨立自學的方式，從設計、購買材料，到自製實驗窯、瓦斯台車窯等，不計成本地慢慢研究所有細節，不斷實驗再實驗，也是早期工作室成立的方式之一。

四、陶藝競賽與展覽的開端

【圖18】李茂宗1969年以《海珠》、《空》、《旋》獲得西德慕尼黑國際陶藝展金牌獎之作品

【圖19】1969年李茂宗作品獲得西德慕尼黑國際陶藝展金牌獎，頒獎儀式由當時教育部長蔡鍾皎主持頒發，右邊為國立歷史博物館館長王宇晴

國內最早推動陶藝單項競賽的單位可能是國立歷史博物館。隨著政府對陶瓷工藝的重視，1965年史博館舉辦的第五屆全國美展取消了工藝類，改增陶瓷類，11月9至28日在省立博物館展出。此展可謂是當時國內少見的陶瓷競賽。1966年起因鑑國內陶瓷工藝已有所發展，該館也開始選送陶瓷作品參加國際陶藝競賽，第一個參加對象是義大利法恩札國際陶藝展（該競賽於1963年改為國際性競賽），第一位選送參加的作者是吳讓農，其他諸如倫敦陶藝展、慕尼黑陶藝展等也是參加的單位（史博館選送作品參賽的工作一直到1980年代中期才停止）。首獲佳績的是李茂宗，1969年他以《海

【圖20、21】李茂宗1970年第一次個展會場

【圖22】李茂宗1972年第二次個展會場

珠》、《空》、《旋》等3件作品獲西德慕尼黑陶藝展金牌獎【圖18、19】。

在展覽活動方面，1967年1月吳讓農成為第一位獲邀於史博館舉辦個展的陶藝家，展出100餘件作品，這是光復後第一個陶藝個展。60年代末期，邱煥堂的作品參加楊英風主辦的聯展，是首位參與藝術圈活動的陶藝家。1970年李茂宗於臺北鴻霖藝廊舉辦第一次陶藝個展，則是私人藝廊接受陶藝創作的開始【圖20、21、22】。

第二節 現代陶藝發展初期：1970年代

1970年代，國內現代陶藝發展處於某種社會氣氛下，此時臺灣政治外交嚴重挫敗。1965年7月美國結束經援臺灣以後，臺灣國際外交局勢便開始產生變化，一方面，中國在1964年10月開始陸續試爆核子武器、原子彈、氫彈等，引起世界各國重視，又於1966年掀起文化大革命，積極努力建設為強勢形象的國家，1971年10月25日獲准加入聯合國，中華民國於隔日即宣佈退出聯合國，此後，中國並利用諸多機會打擊臺灣與國際間的關係，如鄧小平於1975年5月發表中美建交3原則：廢除中美共同防禦條約、與蔣政權斷交、撤出在臺美軍等；另一方面，1970年起美國開始改善與中國的關係，包括美國國務卿季辛吉秘訪中國、美參議院廢止授權總統之「臺灣防衛」決議案、尼克森總統訪北平並簽訂「上海公報」、決議停止軍援臺灣（但仍出售武器給臺灣）等。當1979年1月1日美國與中共建交，隨即中華民國則宣佈與美國斷交，同年4月10日美國總統卡特簽署「臺灣關係法」，在臺的美軍顧問團於同月30日解散。

此刻，臺灣與國際間的外交關係急速惡化，斷交的國家如1971年智利、科威特、喀麥隆、土耳其、伊朗、獅子山、比利時、祕魯、黎巴嫩、墨西哥、厄

瓜多爾，1972年塞浦路斯、希臘、多哥、牙買加、紐澳，1973年西班牙，1974年加彭、波札那、馬來西亞、委內瑞拉、尼日、巴西、甘比亞，1975年菲律賓、泰國，1976年中非，1977年巴貝多、賴比瑞亞、約旦等。這波外交失利引起臺灣社會巨大無形的恐慌。

在內政上，1972年12月開始政府實施一連串地方語言的限令；自1975年4月5日蔣中正總統去世後，黨外人士開始一連串的社會運動，當時重要的黨外政治性論壇如《臺灣政論》、《八十年代》、《美麗島》等，重要的社會事件如1977年11月19日「中壢事件」、1979年1月21日因余登發以匪諜叛亂罪被捕所引發的示威遊行、1979年12月10日「美麗島事件」（又稱「高雄事件」）等，其中以「美麗島事件」規模最大，多人被捕、入獄；另外，1978年蔣經國當選第六任總統，開始舉用臺灣省級閣員。

在經濟發展上，70年代是臺灣創造經濟奇蹟的年代。首先，1971年6月觀光局成立，並在1974年3月解除旅行業執照禁令，開發國內觀光資源；其次，蔣經國於1973年12月宣佈在5年內完成「十大建設」，以加強交通基本建設及提供工業發展的能源建設，包括南北高速公路、桃園國際機場、臺中港、鐵路電氣化、北迴鐵路、蘇澳港、煉鋼廠、造船廠、石油化學工業和核能發電廠等。同時，省府於1972年11月16日制定小康計畫，提出家庭即工廠想法，政府又於1976年4月22日推動國中應屆畢業女生到工廠做工，加速推動中小型企業的發展。此外，為整合研究資源，政府於1973年7月合併聯合工業研究所、聯合礦業研究所、金屬工業研究所為「工業技術研究院」、1973年8月成立行政院經濟設計委員會、1977年2月成立臺美經濟合作策進會等，積極規劃經濟發展，其中重要的決定是1979年行政院頒布「資訊產業十年計畫」（1979-1989），並於1980年12月15日完成新竹科學園區，致力於資訊業的發展，而財團法人資訊工業策進會也於1979年7月24日成立，以輔導民間資訊化，希望達成資訊國的理想。

在民生上，因為經濟好轉，政府於1974年5月31日解除12項民生必需品價格限制，1977年5月臺灣8家金融機構決定聯合發行信用卡。此外，1979年1月開放30歲以上役畢男性和所有女性出國觀光。據估計，1978年1月臺灣人口已達1,680多萬人。1980年以後臺灣經濟開始起飛。

在藝術活動方面，1971年3月《雄獅美術》雜誌創刊（1996年9月停刊）和1975年6月藝術家雜誌創刊都是藝術界的大事，它們主要以介紹國內外的藝術動態為主，並具推動藝術風潮之作用，如1970年代鄉土運動的推展。1970年代在政治外交挫敗的打擊下，民族自尊心高漲，1960年代推崇歐美現代主義的熱情，現在轉為對臺灣社會、本土文化的關懷。首先，1972年脫離社會現實的現代詩遭到批評，1975年描寫生活、曲調簡單的校園民歌開唱起來，1976年非學院訓練出來的素人藝術家洪通、朱銘崛起，繪畫上鄉土寫實的風格也流行起來，而席德進則以觀察、紀錄、研究傳統建築與民俗藝術的方式，作另一種繪畫表現。當作家彭歌1977年8月17日在〈聯合報〉副刊為文批評鄉土文學時，

引發了「鄉土文學論戰」，最後歇息於聯合報1980年推出的「藝術歸鄉運動」系列報導中。1970年代的鄉土運動讓人感到熱血沸騰，同時也讓人們見識到媒體強大的影響力。

其他重要的藝術活動，如1974年國家文藝基金會管理委員會成立，國家文藝獎在1975年開始接受推薦，1976年雄獅美術設置繪畫新人獎；新成立的展出地點，如1971年文化學院成立華岡博物館，1972年國父紀念館落成，1975年楊興生創設「龍門畫廊」和1977年國內第一座民間創辦的美術館「國泰美術館」開幕；1978年第32屆全省美展在省立博物館舉行，同時以抗議此次美展評審不公為理由而發動的「落選展」，也在火車站前的廣場大廈中舉行；1980年民間畫廊新象藝術中心舉辦第一屆「國際藝術節」等。

一、初期陶藝創作的社會條件

(一) 仿古陶瓷業

1970年代，仿古陶瓷業持續發燒是臺灣現代陶藝發展的社會條件之一。政府除了對生產藝術陶瓷有諸多獎勵外，國家單位也加入古陶瓷的研究，係針對釉藥和土坯的知識與製作方法作實驗，以復原古陶瓷為目標，如1972年故宮博物院在科技保管技術室增加陶瓷研究，研究對象以館內收藏的陶瓷精品為主，陶藝家孫超、劉良佑、楊文霓及洪振幅等都曾是研究成員之一。另外，史博館在1976年左右也設有陶瓷相關設備，進行實驗、修復古陶瓷等工作。

其他投入仿古陶瓷製作，如蔡曉芳於1975年成立曉芳陶藝有限公司，1978年劉良佑與友人開設的「堯舜窯」（1978-83年），另有1979年林振龍的瓷揚窯工作室成立【註42】。另外，在1980年之前，較為著名的窯場計有故宮藝術陶瓷廠、中華藝術陶瓷公司、市拿陶藝公司、光華陶藝公司、金龍藝術陶瓷廠、建泰工藝公司、萬德陶業玻璃廠、漢唐陶藝廠、碧龍陶器工藝社、金門陶瓷廠等【註43】。1970年代後半期，部分在這些窯廠工作的員工，離職後紛紛自行創業或轉業，使得鶯歌、苗栗、水里等地追求此一利潤的小型工廠林立，仿古之風氣興盛。

從1960年代開始，史博館就陸續邀請仿古陶瓷公司，提供作品參加展出，有時也選送這些公司及其製作者的作品參加國際競賽，因此而獲入選者並不少。另外，如1978年華岡博物館所舉辦的「傳統與現代陶瓷藝術特展」，也邀請了中華陶瓷公司、市拿公司等的作品參展。這些參展機會無形間使仿古陶瓷製作者，思考作品的表現問題，讓少數有心者，跨足創作領域，同時，因仿古陶瓷符合中國人的審美品味，1970年代以後，成為部分陶藝創作者的典範。

(二) 陶藝教育
1. 學校陶瓷教育

在國內，從事藝術創作者基本上仍以從教育體系出身者為多。70年代培育

陶藝創作人才與陶藝教育者的重點學校是臺師大與藝專（現今國立臺灣藝術大學），臺師大陶瓷課程由吳讓農教授，藝專陶瓷課程頭幾年吳讓農和王修功等皆曾經授過課，直到1978年大致確定由吳毓堂負責二年級的基礎課程，林葆家負責三年級的課程和畢業專題製作指導。此兩所學校的陶瓷課程偏重陶瓷製作技術的學習，較少提供現代陶藝創作造形與觀念的討論，反而是美術相關科系畢業生為70年代以後從事現代陶藝創作的主力，尤其是雕塑科系，因常有機會接觸到泥土，容易轉而使用陶土來創作，如楊元太、李亮一、馮盛光、陳國能等，此種情形在80年代更為明顯。

　　1982年國立藝術學院尚未成立之前，藝專一直以來都是藝術專業人才的主要培育中心，即使各藝術學系林立的1990年代，它的重要性也不曾減弱。學院教育的重要性在於它凝聚了人才，不管是師生關係或同學關係，彼此都是互相砥礪、相互影響，尤其在集合各種類型藝術活動的藝術院校，更是相繫相扣。1980年以前從藝專畢業的學生，諸如李茂宗、朱邦雄、范振金、楊元太、謝正雄、曾明男、孫超、馮盛光、李亮一、王明榮、林敏健、張崑、呂淑珍、陳景亮、陳銘濃、陳秋吉，姚克洪、陳正勳、劉鎮洲、唐國樑等多人，他們或是美工科、美術科或雕塑組的畢業生，在70年代末期或80年初期走向現代陶藝創作，成為國內現代陶藝的重要成員。

　　70年代新開設陶瓷課程的學校，如實踐家專美工科（1968至1971年間李茂宗於該校授課），1975年東方工專美工科的「陶瓷工藝」，1976年高雄師範學院工藝教育系的「陶瓷工」，1979年臺中師範學院將陶藝課程設定為美勞組必修課程，1980年臺南家專美術工藝科成立陶瓷工廠，由蘇世雄授課。

　　1960年代高中職學校方面並未出現陶瓷相關課程，主因可能是沒有相關師資，1970年代以後大專以上陶瓷工藝相關科系已有不少畢業生，這些人當中有部分進入高中職學校擔任教師，如1976年臺南縣後壁高中、1977年臺南長榮高中、1977年桃園振聲高中、1979年至善工商、1978年臺北開南商工、1980年臺中道明高中等，皆於美工科開設陶瓷或陶藝課程，其中臺南長榮高中先設立陶瓷組【註44】。

　　1974年臺北市萬華國中為就業班學生成立陶瓷實驗班，提供陶瓷製作技術的基礎訓練。此實驗班的成立，由1973年剛到任的教師馮盛光，提出增購陶瓷設備的建議，獲得校方支持後，與同事葉白希等從購買設備材料、熟悉設備、了解製程、課程規劃到授課，皆從頭由書籍中學習、從實驗中了解，再傳授給學生。馮盛光於1981年離職，葉白希於1982年因陶瓷教學而獲得師鐸獎【註45】。

　　在陶瓷工業科系的教育方面，李茂宗1968至71年於復興工專陶瓷工程科授課，林葆家1975年受聘為文大化工系陶業組陶瓷教授。新設立陶瓷課程的學校，如1975年聯合工專成立陶瓷玻璃科【註46】，目的在於結合地方產業，共同推動國內陶瓷工業之發展，並培育陶瓷工業所須之人才，師資為原經濟部聯合工業研究所陶瓷研究室的專業人員；1978年成功大學工業設計系開設「陶瓷設

計」選修課程。這些爲培訓陶瓷工業人才的教育，也有少部分學生後來從事現代陶藝創作，如復興工專畢業的楊作中，受李茂宗啓蒙；於聯合工專任教的陳煥堂，在授課之餘與學生共同成立陶瓷社團分享創作心得，也曾舉辦過展覽。

2. 民間陶藝教室

70年代，現代陶藝萌芽之地，並不是學校陶瓷工廠而是民間陶藝教室。當時學院畢業生，除了到陶瓷工廠或有陶瓷設備的學校教書外，首先面臨的問題是沒有製陶設備。在陶藝創作風氣未開、設備材料不易購得的年代，擁有個人工作室、以創作爲專業，除了費用高、不易維生外，還有重重難關。80年代之前，陶藝製作的設備與原料，都必須依賴陶瓷原料供應商提供，設備貴而且看來並不適合放置於住宅區，高單價原料若數量太少，供應商又不願販售，想借用商業性質的陶瓷工廠創作也不太可能，詢問師傅製作上的問題似乎也因商業機密而受阻，又沒其他地方以可詢問或再學習，想再進修只有出國，但1970年代出國留學畢竟不是容易的事，進修藝術或陶藝創作課程更加不易。上述種種問題使得70年代不易出現個人工作室，而民間陶藝教室的出現，正好能克服部分困境。

第一間公開招生的陶藝教室可能是李茂宗1970年開設的「純青陶苑」，但他本人於1972年底移居美國，該教室並沒有發揮影響力。70年代具影響力的陶藝教室是林葆家的「陶林陶藝教室」和邱煥堂的「陶然陶舍」。

一直活躍於陶瓷工業的林葆家，1968至1972年間爲窯業雜誌撰寫陶瓷講座，吸引不少人前來請益，其中不乏將陶瓷視爲表現媒材的人，受到多位來訪同好的建議，而且當時已年過60的林葆家，也有意將知識與技術傳承給後進，遂於1975年搬遷到臺北中山北路，於新居一樓成立陶林陶藝教室，公開招生授課。教室早期的設備只有兩台轆轤、一座電窯，沒有練土機的時候，林葆家會在早上練好土備用，爾後加設一座瓦斯窯（當時連藝專都還沒有瓦斯窯）。課

【圖23】林葆家於陶林陶藝教室教學情形

【圖24】1978年林葆家於陶林陶藝教室，右爲鄭光遠

程安排主要以日本教材爲基本架構，包括揉土、拉坯的技巧、造形設計、釉藥調和、燒成技術等。林葆家強調自己動手做實驗，並鼓勵學員以紮實的技術與知識爲基礎條件，作品的風格則十分自由，1978年起爲鼓勵創作風氣，以陶林陶藝教室之名在省立博物館等地舉辦聯展多次，早期參加展出的學員有陳實涵、游曉昊、范振金、張繼陶、連寶猜、林振龍、宋廷璧、蔡榮祐、鄭光遠、陳添成、楊作中、曾明男、徐崇林等多人。【圖23、24】

　　邱煥堂「陶然陶舍」工作室之設備於1974年大致備齊，1975年對外公開招生（1975-1985年）。邱煥堂的授課方式傾向美式作風，強調自由、個性與創意，可說是現代陶藝教學的雛形，基本上他以現代主義藝術思想爲指導原則，主張除了釉、土、火三種因素之外，應加上活力（vitality）與創新，並重視學員個性的啓發，鼓勵多方面的實驗及開創新風格。早期學生包括蔡榮祐、蕭麗虹、曾明男、王正和、沈東寧等人。【圖25、26】

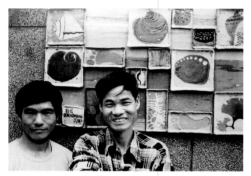

【圖25】邱煥堂與蔡榮祐合影

【圖26】1983年邱煥堂在陶然陶舍示範製作

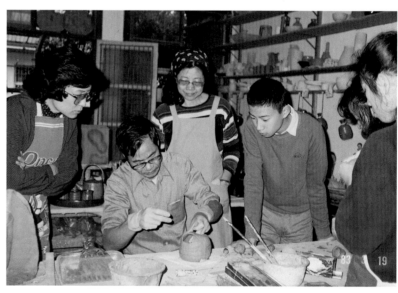

　　其他重要陶藝教室，如臺中縣霧峰蔡榮祐，1978年10月起於個人工作室「廣達藝苑」，公開教授陶藝，初期的學員如林璿瑛、游榮林、潘憲忠、林昭佑等，帶動中部陶藝創作的風氣；1978年劉良佑與友人開設「堯舜窯」（1978-83年），也曾公開招生，1980年並在省立博物館、春之藝廊等處舉辦過師生陶瓷聯展；1978年連寶猜與夫婿陳秋吉成立「陶源精舍」陶藝教室；1980年居高雄縣的楊文霓，於自宅個人工作室公開招生，帶動起南臺灣陶藝創作的風氣。

（三）陶藝創作觀念的引進與傳播

　　臺灣陶藝創作觀念的推展與普及，1970年代臺灣藝術界的兩本重要雜誌：《雄獅美術》（1971年3月創刊）【圖27】和《藝術家》（1975年6月創刊）【圖28】，是不可缺席的要角，尤其是藝術家雜誌。首篇陶藝文章係刊登於雄獅美術1971年6月號，楚戈的〈當代名畫家陶瓷展的意義〉【註47】一文，文中楚戈指出畫

家投入於陶瓷工藝具有開創中華文化的意義，其次是1973年何懷碩的〈李茂宗與現代中國陶藝〉【註48】和李朝進的〈馬浩的陶彫〉【註49】，除了介紹這兩位前輩陶藝家在陶藝創作上的內涵與特色，也將此陶藝創作視爲是對中國文化的新創造。

1975年6月《藝術家》創刊同時，即邀請邱煥堂開闢「陶藝講座」專欄，開場白是〈陶藝與我〉，介紹了他的學陶歷程、創作經驗與工作室開設過程等，往後每月一篇，長達4年之久（1975.6-1979.1），逐一介紹設備、原料、製作方法與各國創作等。這些專欄文章在1979年結集成書出版，可說是臺灣第一本國人自己寫的陶藝創作實用參考書，對陶藝創作的發展影響不小。

1976年5月謝東山發表〈民間陶藝家—吳開興一席談〉【註50】一文，與當時重視本土文化的鄉土運動有關，是對沒有受過學校訓練的「素人藝術家」的關注。1978年12月號藝術家雜誌規劃陶藝專輯，內容包括岳蘭瑤的〈陶藝家吳讓農訪問記〉【註51】、林葆家的〈火與土的藝術——位陶藝家的自白〉【註52】、楊文霓的〈線點之延—現代陶藝〉【註53】和蔡玫芬的〈臺灣早期的陶瓷器〉【註54】，這是藝術界對陶藝創作重視的開始，吳讓農、林葆家和楊文霓皆是當時陶藝創作的重要帶領者之一，並且分屬不同的發展系統：吳讓農是學院界的，具中國學習背景；林葆家是陶瓷工業界的，具日本學習背景；楊文霓是藝術界的、具美國學習背景，而蔡玫芬的文章則清楚地介紹了臺灣本土陶瓷製作的發展情形與內容。

雄獅美術在1979年9、10月則分別介紹了蔡榮祐的首次陶藝個展【註55】，及其個展成功所引起的迴響【註56】。1980年11月藝術家雜誌在楊文霓首次個展前夕，開闢專輯報導，當期至少用了22頁（幾乎是雜誌6分之一的篇幅）介紹楊文霓，包括方叔的〈建立現代中國陶藝的新形象〉和〈我所認識的陶藝家楊文霓〉、陳信雄的〈中國陶藝往何處去〉、陳擎光的〈與楊文霓對談學陶藝〉和〈與楊文霓對談學陶藝〉、楊文霓的〈走泥記〉、蔡天祥的〈一位腳踏實地的陶藝家〉、謝明良的〈一縷連續傳統陶藝的親切〉及楊文霓的創作示範圖例。她在雜誌上公開個人的製法與經驗，是一新創舉，成爲年輕陶藝家模仿的對象，其作品被喻爲是開創中國陶藝的新方向。

從1970年代藝術雜誌對陶藝活動的報導看來，基本上已經認同現代陶藝爲藝術創作的一環，不是傳統工藝或工藝品，但大多認爲此媒材的新運用是中國傳統陶瓷或中華文化的再創新。此看法基本上延續到1990年代，並且成爲臺灣現代陶藝發展過程中重要批評意識之一。

（四）競賽與展覽

1. 國際競賽

在國際獎項上，1966年起史博館便徵選陶瓷作品參加國際陶藝競賽，1970年以前吳讓農、李茂宗都曾入選與得獎，已如前述，1971年李茂宗再獲英國倫敦國際陶藝展優選。史博館徵件對象除了個別陶藝家外，藝術陶瓷或仿古陶瓷

【圖27】《雄獅美術》雜誌創刊號封面

【圖28】《藝術家》雜誌創刊號封面

工廠之作品早在選擇對象之列，如義大利法恩札國際陶藝展，70年代吳讓農、高東郎、陳東華、陳煥堂、陳顏五、楊必行、楊作中、邱煥堂、蔡榮祐、楊文霓、建泰陶藝公司等都是經常入選的名單【圖29】。

競賽得獎是一種榮譽，但在1970年代的臺灣，參加國際競賽不單單是個人榮譽，也帶有國際政治宣揚的意味，尤其在1971年臺灣退聯合國之後，國際參展機會逐漸被扼殺，國內藝術生態也受到影響。以李茂宗為例，1971年之前，曾分獲國際競賽的金牌獎、優選，應該足以帶動臺灣陶藝創作風氣，但退出聯合國之後，反美氣氛與重新關注本土文化之風氣興起，創作的自由風氣被凝結，現代藝術、前衛藝術的發展也隨之停滯，1972年李茂宗受邀赴美國費城市政美術館舉辦個展【圖30】，接觸到美國紐約藝術氣息之後，遂決定定居美國紐約，陶藝創作之前衛風格遂於下個十年才出現。

【圖29】邱煥堂1970年《逃難》南投土、拉坯成形，素燒1230℃　35×23×7cm　入選1972年義大利法恩札國際陶藝展

【圖30】李茂宗1973年在紐約中華藝文中心舉辦「陶藝雕塑展覽」的邀請卡

2. 國內競賽

在國內競賽上，70年代陶瓷作品可參加的比賽可能只有全國美展，該競賽在70年代曾舉辦過第6屆（1971年）、第7屆（1974年）和第9屆（1980年），陶瓷製品於工藝及美術設計組徵收，與其他工藝品及商業設計一起被評選，陶瓷製品獲獎有1971年第二名的鄭善鎏、1974年佳作的林秀玉、1980年佳作的蔡榮祐等，這些作品傾向於瓶罐造形，以釉色表現為重點。

當國際獎項備受重視的同時，國內尚未見鼓勵傳統工藝傳承或現代陶藝創作的計畫，反而傾注於仿古陶瓷產業的鼓勵，這符應於復興中華文化之政治政策的推展，而未視文化保存與發揚的實質意義。此實為70年代官方文化單位，未清楚釐清工藝生產與藝術創作之界定，所造成的結果。

3. 早期的陶藝展覽

70年代重要的聯展，如1971年1月臺北中山堂舉辦的「藝術家陶藝展」，係由王修功邀請從事繪畫的藝術家，展出彩繪陶藝，楚戈曾於1971年6月在雄獅美術雜誌對此展覽發表〈當代名畫家陶瓷展的意義〉一文，鼓勵發展中華文化的精華；1973年史博館推出「現代陶藝聯展」，共展出157件；1975年史博館邀

集以五種元素創作的作品，舉辦「金木水火土的世界聯展」，其中「土的世界」由邱煥堂、馬浩、周錬參加展出。1978年華岡博物館舉辦了「傳統與現代陶瓷藝術特展」，包括六大項：金勤伯收藏的明清陶瓷、國內陶藝專家吳讓農、邱煥堂、林葆家師生、陶朋舍會友、中華陶瓷公司、市拿公司的出品、文化學院化工系陶業組學生習作、華岡博物館收藏的臺灣民俗陶瓷、中國歷代陶瓷圖片及陶瓷製作程序圖片等，係含括了多種陶瓷製品類型，唯比重上偏向展示仿古陶瓷品。

象徵臺灣現代陶藝新里程碑的聯展，莫過於1978年省立博物館舉辦的第一屆「陶林陶藝師生作品聯展 — 土與火焰的協奏曲」。該展首開陶藝教室師生聯展之先例，展出仿古與創作共200餘件，對陶藝創作不無鼓勵之功【圖31】。省立博物館1980年也舉行了劉良佑堯舜窯師生第一次聯展，展品包括繪畫與陶藝，該展也於春之藝廊展出。

重要的個展，如1972年2月5日史博館舉辦的吳讓農第二次陶藝個展，共展出150餘件，吳讓農並於現場示範手拉坯技術；1976年史博館也為高東郎舉辦陶藝個展。其他民間畫廊方面，如1971年臺北藝術家畫廊舉辦馬浩首次陶藝展；1979年10月臺北春之藝廊舉辦蔡榮祐首次陶藝個展，展出陶板畫、盤、罐等中小型作品，偏重造形表現，表面裝飾有雕刻、彩繪、釉色表現等，開幕第一天就出現購買熱潮，連同在臺中市文化中心個展【圖32】，總銷售達九成左右，對想從事陶藝創作的人不無鼓勵作用；另外，1980年楊文霓於春之藝廊舉行的首次陶藝展，也是眾所注目的焦點，藝術家雜誌為她策劃了一個專輯報導，並用照片公開介紹她個人製作技法，這在1970年代是難得一見的情形，破除秘方祖傳的價值觀，並開啟拉坯以外的成形方式，與處理表面紋飾的新概念，對現代陶藝創作發展頗具影響，她個人也成為藝術家雜誌1980年的代表人物。

【圖31】1978年嚴家淦先生參觀於省立博物館主辦的陶林陶藝第一次師生聯展

【圖32】1979年10月蔡榮祐於臺中文化中心舉辦首次個展會場

第三節　現代陶藝先驅者

臺灣第一代現代陶藝家的成長背景特色是：他們都見證了國內陶藝從藝術陶瓷、仿古陶瓷到現代陶藝的分流過程。在這批現代陶藝先驅者之中，不少人曾走過日用陶瓷生產，投身於戰後國內陶瓷業的建樹，中年之後才專注於陶藝創作及栽培後進。究其原因，光復早期臺灣並未形成一個有利於現代陶藝創作的社會條件與環境，原料取得、製作概念、銷售市場在80年代來臨之前，都處於闕如或尚待摸索的階段，而陶藝作為一種純藝術在當時並未具備足夠的社會體制，可以鼓勵陶藝家的創作。此外，第一代陶藝家在年齡上大多屬於二次大

戰前出生者居多，只有極少數人出生於光復初期。在陶瓷生產知識方面，除吳讓農、林葆家、邱煥堂、李茂宗、陳煥堂等人，極少有機會接受正規的陶瓷或陶藝教育，此為第一代陶藝家的共同經驗。在如此初級的環境下，他們不約而同地為臺灣現代陶藝的發展，立下第一階段的基礎，其努力值得歷史的肯定。

● 蔡川竹（1907-1993）【圖33】，初中畢業，因父親投資窯業生產，曾隨大陸福州製陶師傅隨習陶瓷技術，18歲拜中央研究所工業部松井七郎為師，研究陶瓷釉藥及燒成技術，並學習築窯方法。30歲後於松山成立松興陶瓷廠，以生產民生必需品為主，而個人則從事鈞窯釉系的研究。1970年將窯業公司移至苗栗後龍，更專心投入鈞釉窯變的表現。作品《水牛》獲1936年日本美術協會第一百回展覽會入賞，《三合院式煙灰缸》獲1938年臺北工商展覽會優良賞，《辰砂天目球瓶》獲1987年苗栗縣藝術陶瓷木雕評選展榮譽獎。重要展出如1988年苗栗縣文化中心「窯變釉藝術個展」，1993年苗栗當代陶藝館「逝世週年紀念展」等。

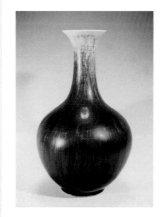

【圖33】蔡川竹像
【圖34】蔡川竹《銅紅釉兔絲毫賞瓶》1987 瓷土，1280℃
RF 26×26×42cm

蔡川竹為臺灣窯業史、臺灣陶藝史重要的前輩之一，「為臺灣早期橫跨日據時代的臺灣窯業，奠立了研究釉藥的基礎，使荒蕪的臺灣窯業，在早期展露了一線生機。」同時也是「臺灣第一位從事釉藥研究的陶者」【註57】，主要以鈞釉窯變為主。作品特色如宋龍飛所云：「極具中國陶瓷藝術的特色，絢麗之中不失沉穩，實用之中兼具內涵」。代表作品《銅紅釉兔絲毫賞瓶》【圖34】為一拉坯瓶罐形制，以強調銅紅釉色細如線的呈色效果。

● 吳開興（1909-1999），1925年開始於窯廠工作，1930年於苗栗楓仔坑開設「福興窯業」，1948年開始為李澤藩製作繪畫用花瓶，1951年於新民中學（公館國中）教授手拉坯，1962年將「福興陶器工廠」搬遷於福星村現址，1971年將廠務交由長子吳松葵經營並成立個人工作室，1981年為苗栗縣教育局舉辦陶藝研習會授課，1991年成立「吳開興陶藝館」。曾獲省政府頒發「藝文獎」。作品曾獲1984年苗栗縣木雕陶瓷創作競賽陶瓷組第1名，1986年苗栗縣藝

【圖35】吳開興《花紋瓶》1981
陶土 Ø38×65cm
【圖36】吳開興《此情可待》

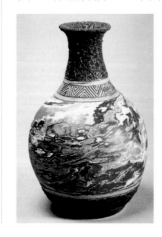

術陶瓷木雕評選展榮譽獎，1987年教育部「民族藝術薪傳獎」。曾於1987年舉辦「吳開興八十歲回顧展」巡迴展，1999年在苗栗文化中心舉辦「吳開興九十高壽回顧展」。作品以拉坯成形為主，強調表面的質感與裝飾效果，或用泥漿裝飾在坯體外表，或在泥漿斑上以竹籤戳針孔使產生粗礦質感，具「原始、樸拙、率真的風格」【註58】，而其「固守傳統的民俗陶藝，也算別樹一幟」【註59】。代表作《花紋瓶》（1981）【圖35】；《此情可待》【圖36】。

● 吳毓棠（1913-2005）【圖37】，國立東京工業大學分析化學科畢業，留學日本10餘年，早先研究玻璃著色有成，爾後轉而運用於陶瓷釉色研究，長達40餘年之久。曾任日本國立東京工業大學資源化學研究所研究員、新竹玻璃公司工程師、中國玻璃工業研究所主任、手工業研究所顧問，並為藝專美工科兼任陶藝教師20餘年，開設陶瓷釉藥研習班，其專注與執著的精神，啓發了無數學生，對釉藥的推廣

功不可沒。曾舉辦過1994年臺灣省巡迴展「釉的表現—吳毓棠首次陶藝個展」等。作品如1994年的首次個展，分別以「中國傳統釉彩系列」、「應用釉彩系列」和「推廣釉彩系列」為表現重點，器形新穎、釉色多變而亮麗，豐富了釉彩的可能性【圖38】。

● 林葆家（1915-1991），1935年赴日本，棄醫學陶，日本京都高等工藝學校窯業科畢業後，進入日本國立陶瓷試驗所研習，1939年返臺，先後投入陶瓷工業、仿古陶瓷及現代陶藝界約50餘年，素有「臺灣陶瓷之父」、「臺灣現代陶藝之父」美譽，對臺灣陶瓷產業與陶藝發展的貢獻，深受肯定【圖39】。林葆家自日返臺後之經歷大致如下：1940年代為陶瓷工廠負責人、工礦公司陶瓷廠廠長；1950年代成立陶林工房工作室，從事探查臺灣原產陶瓷原料，與協助廠商相關技術的提昇；1960年代於板橋成立工廠生產長石，1961年任中華陶瓷廠廠長，1968至1972年間在臺灣窯業雜誌上撰寫陶瓷釉藥知識講座專欄，1975年獲聘為文大化工系陶瓷教師，並於臺北住處成立「陶林陶藝」教室，1978年舉辦第一次陶藝師生聯展；1980年代曾任鶯歌陶瓷技術輔導中心首席顧問，並於藝專和實踐家專教授陶藝。1984年曾獲中華民國陶業研究學會頒發「陶藝研究獎」，1985年再獲「陶藝貢獻獎」、1986年第2屆藝術薪傳獎類「薪傳

【圖38】吳毓棠《粉荷吐蕊》無年代 41×10×19cm
【圖37】吳毓棠像

【圖39】林葆家像
【圖40】林葆家《春意》1989
陶胎白化妝、開片青瓷、色釉彩繪 32×32×29.6cm

獎」、1989年臺中縣十大傑出藝術家金穗獎。曾參與1981年「中日現代陶藝展」、1982年「春之陶藝八二年聯展」、1987年「新造形陶藝特展」等。

　　林葆家的成就，誠如宋龍飛所說的：「他歷經了臺灣陶瓷業界的荒蕪期、興盛期，乃至於轉型期。他不僅僅是一位工業陶瓷家，同時他還是一位教育家、現代陶藝家。」對於國內陶瓷與陶藝的發展有重大的影響。其作品特色，如劉鎮洲所認為的：「這位享譽臺灣陶藝界的前輩陶藝家，長久以來便以中國傳統古釉：木葉天目、曜變天目、釉裡紅及釉上、釉下彩繪等作品稱著，近年來則嘗試將各種傳統釉藥，運用在不同的作品表現上……（如）使青瓷釉產生不同疏密深淺的裂紋變化，及由藍到黃的不同呈色表現，而使青瓷展現出新的風貌。」在作品造形上，林葆家雖然是源於傳統陶瓷器形而來，而在以拉坯成形的作品輪廓弧度變化其整體造形的起伏轉折之中，「卻隱然流露出造形上的現代感……對於彩繪，他並不講究筆法，但求運筆之隨心所欲，因此，他的彩繪品表現，在沉穩質樸中又不失赤子之心。這也是林葆家先生多年來再陶藝創作上所秉持著一貫風格。」【註60】又如宋龍飛所認為：「（林葆家）早期以研究中國傳統的釉色著手，他所燒製的木葉天目茶盃、曜變天目盤、碗，均得個中三昧……中期作品則沉迷於新古典主義的創作，他的描金釉裡紅堪稱一絕……其他如青花，使用苗栗土外加白色陶衣繪製燒成，亦產生別具一格的鄉土風味；釉上彩與釉下彩的繪製亦極富雍容華麗之能事。近期研製之青瓷，更展現

了葆家先生新古典藝術陶藝創作豐富的內涵。」【圖40】。

　　● 吳讓農（1924-），在學期間接受葉麟趾（留日學習陶業）、葉瑞跋、佟明達、楊嘯谷、鄭乃衡指導，1948年北平藝專陶瓷科畢業之後來臺，先任職於臺灣省工礦公司陶業分公司北投陶瓷耐火器材廠，因政局關係留在該廠，並接受湯大編（景德鎮陶瓷世家，曾留日學習陶業）指導，1950年研製衛生陶器成功，使得臺灣能在1952年首次大量自行製造衛生陶器。1957年受聘師大工藝系，1994年從教職退休【註61】。曾獲頒教育部文藝（美術類）金質獎章、美國盛若望大學獎章。作品曾獲第34、35屆義大利法恩札國際陶藝展入選等。2003年獲鶯歌陶博館「第3屆臺北陶藝獎」成就獎。吳讓農的作品在造形上以拉坯成型為主，釉彩則以「流釉」、「斑駁釉」最具代表性，具有渾厚樸實之勢。其特色如宋龍飛所言：「吳讓農的作品，穩健平實，具有中國古陶之雄渾的氣質，以現代特殊的釉藥變化，樹立個人的藝術風格。」【註62】就其個人成就而言，在成形技術與釉藥技術方面，對臺灣陶業界與陶藝界具有重要貢獻，並首開個人創作風氣之先，「在傳統和現代兩難的抉擇方面，他以真誠的態度，演示了兼顧保守與創新的可行之道，給予陶藝界重要的啟示。吳讓農實為臺灣陶藝的先趨者。」【註63】代表作《陶板

壁飾》（1968-72）【圖41】；《藍白釉瓶》【圖42】爲一簡潔瓶罐造形，「拉坯成形的長頸瓶體上，分別淋灑藍、白色釉，燒成時兩色重疊相互交熔並向下流動，產生藍白兩色夾雜的流釉效果，配合器形流暢的長頸瓶體，作品顯得大方自然。」【註64】

● 陳佐導（1925-），1957年空軍軍官學校飛行科畢業，1960年代開始學習陶瓷製作，1978年退役後擔任故宮藝術陶瓷廠廠長兼技術經理。1986年獲中華民國陶業研究學會陶藝貢獻獎。作品以釉色表現爲主，如1982年發表「水火同源」釉色、1985年「偎紅挹翠」釉色、1990年「無光銅紅銅綠」釉色、1993年「翡翠釉」及「新釉裡紅」釉色、或1996年十餘種新窯變天目釉茶碗等。1980年代末期亦曾嘗試立體雕塑造形，以半具象形式傳達作者對當下環境的關懷與批評，及無拘束的想像世界。

● 孫超（1929-），1968年藝專美術科畢業。1969-79年任職於臺北國立故宮博物院科技室，1982年於臺北三芝成立田心窯。1987年獲頒中華民國國家文藝獎，2001年出版專書《窯火中的創造》（藝術家出版社）。作品曾入選1981年義大利國際陶藝展、1982年法國國際陶藝展、1984法國國際陶藝展等。

孫超是臺灣研究結晶釉的重要代表人物，作品也以表現結晶釉爲特色，或於傳統器型上表現晶花的妍美，或於瓷板上表現結晶釉繪畫的美感。其特色如方叔（宋龍飛）所說：「孫超的結晶釉器特色是，花朵開的大，清新艷麗異常，無論藍、白、褐、綠等色澤，都燒製的分常完美，我稱它是孫超『心血的結晶，火上的蓓蕾』。」【註65】爾後孫超結合對釉色的精確掌握，以在瓷板作畫爲主要表現，其特色「簡鍊卻強勁奔放的書法筆意，和由活潑晶體變化轉化出的音樂性。煥發著詩境的美感，和抽象藝術中無拘無束的抒情氣質」【註66】，「富有中國仙家的飄渺的生動氣機」【註67】。德國國立卡塞爾博物館館長施密特貝格指出：「孫超將現代歐洲繪畫的抽象方法與中國傳統的繪畫風格相結合，而絲毫未減其精華與和諧」，與當代德國陶藝工作者「相比之下，越顯得孫超的作品在當代陶藝界出類拔萃，獨占鰲頭。他那獨樹一幟的上釉技巧以及他帶有濃厚東方氣息的藝術創造激情，舉世無雙。」亦即，其風格猶如其創

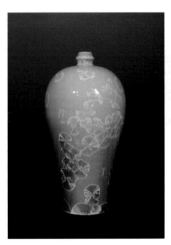

【圖43】孫超《白蝶之舞》1980 瓷、結晶釉，1300℃燒成 H43.2cm
【圖44】孫超《奔騰》2001 瓷、結晶釉與非結晶釉的結合、1300℃ 225×67cm

作自述中所言：「表現了東方的線條與精神，以及西方的構圖與色彩，在平面與深度之間，具象與抽象之間，呈現獨特張力。」代表作《白蝶之舞》（1980）【圖43】、《奔騰》（2001）【圖44】。

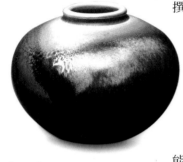

【圖45】王修功《多彩釉瓶》無年代 Ø30×27cm

● 王修功（1930-），杭州國立藝專肄業，1949年來到臺灣，因友人之邀，1957年擔任「中國陶器公司」廠務工作，1960年與任國強等合資開設「龍門陶藝公司」，1965年開設「唐窯」陶藝公司，1980年之後以創作爲重心，亦提筆撰寫評論文章。作品以釉色的表現性爲主，「其作品先以透明釉，再噴上各類易於流動的色釉，將唐三彩淋釉、潑彩的傳統手法，結合高溫燒窯技術，獨創出高溫燒成的新三彩，渲染效果奇佳，甚具中國水墨畫之神韻【註68】。」楚戈曾談及王修功對臺灣藝術陶瓷界啓蒙時代的貢獻，約有下列數點：「首先，高溫釉下彩，開創了水墨效果的瓷畫裝飾，至今仍然是臺灣藝術家最愛使用的一種技法；第二，高溫多彩釉的拓展，豐富了陶瓷的層面；第三，改進了唐宋三彩釉的吸水和易碎性，使三彩釉色有實用的可能。」【註69】宋龍飛也認爲：「王修功的作品最大的特色，突破用釉的傳統手法，不計較陶瓷表面形式的和諧，不拘泥於一些勻稱、平衡的規則，創造了自己理想與意念結合的完美形式，他的『新三彩』，是獨創性的，給現代陶藝樹立了典型的自我風格。」【註70】並認爲「他的作品蘊含了豐富明朗的色彩，華而不俗，烘托出他理性的道德觀與哲學觀，在優雅的氣度中，予人一種安詳寧靜的和諧感。」代表作《多彩釉瓶》【圖45】。

● 邱煥堂（1932-），1964年於夏威夷大學進修陶藝課程，師Claude Horan教授，1965年返臺，是國內第一位接受陶藝創作學院教育的陶藝家，返國後曾於鶯歌「老源興」陶瓷工廠作陶，並參與楊英風「呦呦藝苑」之聯展，爾後到中和「天一」陶瓷公司作陶3、4年，同時也爲該工廠設計實用陶瓷器，及參加義大利法恩札陶藝競賽並獲入選。1970年代初期，逐年自己設計轆轤、向吳讓農購買電窯，由其夫人施乃月試燒釉藥【圖46】，先是依循幾本英日文釉藥書籍，並接受在臺美軍眷屬茱蒂・戴維斯（在臺灣的陶藝工作者）所贈送的配方（鎂白、鐵紅釉色），及試燒出來幾個基本釉色，建立「陶然陶舍」工作室，1975年公開招生（至1985年止），並依書自行建構瓦斯窯【圖47】，同年6月開始爲藝術家雜誌撰寫「陶藝講座」專欄，推廣陶藝創作。1979年赴美國聖荷西州立大學選修陶藝高級班一年，美式的教學理念與方式，對他的創作與教學不無影響【註71】。1997年邱煥堂從教職退休，專心從事陶藝創作。2005年獲鶯歌陶博館「第4屆臺北陶藝獎」成就獎。重要展出如1982年臺北陶朋舍首次個展、1985年春之藝廊個展等。

【圖46】施乃月整理釉藥試片的情形

邱煥堂的創作，基本上是個人情緒的抒發、詩意生活的再現或社會批判的工具，造形上多以陶板或雕塑造形呈現。作品特色如廖雪芳指出的，邱煥堂雖非科班

【圖47】邱煥堂1975年左右按
書自築的瓦斯窯

【圖48】邱煥堂《彩虹變奏曲》
2000 高溫陶瓷 50×37×6cm
（一組5件）

出身卻有專業的熱誠：「他沒有歷史的包袱，未設定冠冕堂皇的目標，卻是活
潑生動的藉泥土傳達自己的理念……以其所見、所思發於創作，呈現出現代知
識份子廣闊的胸襟。」【註72】黃娟娟也認為：「邱煥堂的創作心態是非常自由
與開放的」，雖然技巧無奇，但「可貴的是，觀念上衝破了傳統的限制」，同時
並認為：「他所表達的內容與作品帶有的實驗精神」，除了在造形上極富變化
外，其「主題的象徵意味與記述性具有相當的文學味道」，同時也「表達了一
個現代知識份子對社會、對人類文化所提出的看法與問題，其中有關懷、有抗
議、有期待。」【註73】宋龍飛亦指出邱煥堂是臺灣前輩陶藝家中「最具創意的
一位，他的作品毫無拘束的展露自由創作的意念，從不受素材以及古老觀念的
束縛，始終展現著一股清新的新趣」，「他是將製陶新觀念帶給國內陶藝界最
具貢獻者之一，對陶藝的推展貢獻尤鉅。」【註74】

　　代表作《彩虹變奏曲》（2000）【圖48】由五組淺浮雕彩繪陶板組成，以彩
虹貫穿作者對當代社會環境的反思，其內容分別代表自然界的彩虹、從鏡面反
射的彩虹光譜、各式現代螢幕器所顯現的內容、交通號誌的三原色和電腦世
界，傳達人類歷史進程的演變：科技文明的發展與科技發展對人類環境的影

響，及人類的欲求如何影響社會環境的發展等。作品企圖透過造形語言傳達社會過度發展所帶來的困境。《禧門》（2000）【圖49】獲2000年臺北縣立鶯歌陶博館公共藝術競圖首選，永久放置於該館戶外水池，此為作者磚雕系列風格之一，高4公尺，由紅、黃、藍、綠四種顏色磚手工堆砌而成，「在四周面與線呈直角、直線的建築物與水池輝映下，作品的曲線主調正可以彰顯手工的特性。相較於背景面的瀑布由上而下的流泉，在作品中設計了由下往上的噴泉，創造一種流動意象與韻律。」色彩方面，「因四周的建築、牆面與走道多呈灰、黑與深褐色的主調，正可以完全烘托出由白色搭配黃、紅、藍與綠色完成的作品。」作品主要創作意念將彩虹與拱門融合於陶塑創作中，象徵人類難於捉摸、卻可實現的夢想—物質與精神均衡的美好生活【註75】。

●陳煥堂（1934-），1959年為苗栗長城陶瓷廠設計、刻劃花瓶圖案，首次接觸陶瓷，1967年考取日本國費研究獎學金，赴日本京都藝術大學陶瓷器專攻科就讀，1969年畢業後又到歧阜陶瓷器試驗所研習，同年返臺任職於聯合工業研究所陶瓷研究室，1978年奉經濟部指派前往巴拉圭共和國指導陶瓷

技術，1980年赴德國Reimbold & Strick和Degussa研究室研習釉藥技術。聯合工專成立後，於陶業工程科授課，同時鼓勵與指導該校學生從事創作，1992年與12位該校畢業校友組成「聯合陶友集」，每年固定於水里蛇窯舉辦聯展。

陳煥堂的創作，以陶板、陶塑、陶板浮雕為主，其特色如陳新上認為充滿「關懷鄉土」的情感，也「總希望藉著諷刺與幽默的作品喚起人們心靈的覺醒」，其「溫馨調和的色彩」和「活潑蠕動的造形」，「傳播著溫暖與歡愉的信息」及「充滿了審美的享受」。洪惠冠也曾提到：「陳老師的陶雕，善用具動態效果的線條，搭配轉折柔順的曲面，強調黏土自然可塑的本性，藉著高溫熔融的釉色，充分展現生命的律動。」就其陶藝成就，陳新上坦言：「在第一代的陶藝家中，能兼擅理論與實務，造形與釉藥，雕塑與繪畫者，其唯陳君乎？」對鼓勵後進，亦不於遺力。代表作《緊偎互憫》（1993）【圖50】根據作者自述，其製作動機為：「憐憫與禪意，一向為作者修心養性的感情世界。把玩黏土多年，深深體會到黏土獨具的塑性材質美。因而用捏塑方法，將臺灣特產蕃薯型態加以抽象擬人化，柔性的有機群體，相互緊緊依偎在一起，每個個體的姿態和口形，在調和與變化的釉色下，表達出相互憐憫的『蕃藷仔情』。」

●陳實涵（1932-），淡江英專畢業，以貿易工作為本業，1977年開始隨林葆家習陶，業餘時間積極創作，同時藉出國洽公之便，走訪各國陶藝之鄉、美術館、博物館等。曾獲選為第1、2屆中華民國陶藝協會理事長，1994年任景德鎮高嶺陶藝協會顧問，1995年曾率團參加景德鎮國際陶瓷檢討會，1998年與廣州美術學院合作，於該院設立陶藝教室。2001年獲頒中華民國陶業研究學會貢獻獎。

【圖48】陳實涵《容器》1978
ⵁ25×32cm
【圖49】陳實涵《躍龍呈祥》
1998 44×30×20cm

陳實涵的作品以幾何抽象造形為特色，其線條極富律動美感，誠如宋龍飛所認為，他的每一件作品在結構上都能「凝聚成一股磅礴的氣勢，並表現出強力的自我心象」，而且「看他的作品，就猶如同欣賞一座現代化建築，形態與空間之間所產生的變化以及其對等關連性、通融性，都處理的很好，沒有晦澀的感覺」，具有構成主義造形的特點【註76】。代表作《容器》（1978）【圖48】、《躍龍呈祥》（1998）【圖49】。

●張繼陶（1933-），兵工學校、軍官外語學校畢業，1971年由軍中退伍，曾開設陶瓷工廠，1976年隨林葆家學陶，1978-1991年於實踐家專美工科教授陶藝，1982-1991年兼任中山科學研究院陶藝教師。1989年獲頒國家陶業學會陶藝貢獻獎。作品曾獲北市美展優選，全國美展第4名，金陶獎佳作等。創作以傳統瓶罐形制為主，強調形式與色彩的美感，其特色如宋龍飛所認為：「作品穩重紮實，造形豐富，其實用陶製作，很受社會大眾喜愛，並時有驚人之作出現。鐵、鈦釉及鈞紅窯變花釉是他作品的標誌。他的作品不僅具備裝飾的功

【圖53】張繼陶《力爭上游》
1987 陶、瓷 25×45×52cm

【圖55】高淑惠《「牽掛VII」組
合》1992 陶土、1240C氧化燒
成 70×26×30cm

【圖54】張繼陶《美人醉花瓶》
1991 陶 25×25×35cm

能，同時還兼具了實用功能。」其風格：「沉著古雅，盡斂怒張，不僅氣息淳厚，芳逾眾芬，且格外清秀、意度精嚴，在大傳統中經營，別有一種創新的氣象。」【註77】張繼陶自述道：「我創作的動機及每件作品的意涵，都是基於我認為陶藝起源於生活，也應回歸融入生活之理念……所以我作陶的理念就是要如何利用我在吸取世界多國之陶藝思想、技術及理論之後，在自己可以掌控的火與土、釉與形、繪畫與質感，在自己的熟慮審美思維之下，將技術與藝術相結合，使作品達到可以愉悅我們的眼睛，愉悅我們的嘴巴，愉悅我們的手，使之引起整個心靈的快慰與滿足，為使陶藝作品回歸生活，所以作品多從傳統出發，是從舊有的形制中發展出新的表現方法，圖案器型均以蘊含中國傳統為主，使作品內蘊文化的親切。」代表作《力爭上游》（1987）【圖53】、《美人醉花瓶》（1991）【圖54】。

●高淑惠（1934-），1975年隨邱煥堂學陶，1978年成立「雲泥陶坊」，從事創作與器皿設計，1993移居加拿大並持續創作，目前為溫哥華京士頓陶藝俱樂部、溫哥華華人藝術家協會成員。作品《鐵紅陶盤》曾獲1987年西班牙第17屆國際陶瓷設計競賽第二名。高淑惠的作品經常以兩個相似組件做搭配安排，陳述或象徵人際間的互動關係，如代表作《「牽掛VII」組合》（1992）【圖55】，由兩個方形組件以及在其間穿越的管狀線條組成，創作目的是為「象徵世人對親友的關懷與牽掛」，釉色深厚穩沉，充滿樸實美感。

●馬浩（1935-），1958年師大美術科畢業，1968年開始學陶，作品多以人或動物塑像為主，表現古樸自然之風格，1973年與畫家夫婿莊喆舉家定居美國，同時持續不定期回臺發表新作。其作品早期以拉坯成形，並加以破壞、變形或組合，其特色如李朝進所認為：「她的作品企圖突破雕塑塊狀的極限，並謀求調和外界的空間，以打洞、留缺口、扭曲壓扁，使存於三次元的塑體，帶進四次元的境界裡，並且她的雕塑空間界現，不只止於閉鎖性的塑體量塊本身，而是塑體內外空間的一種和諧結合。」是「從傳統出發而跳出傳統的新面貌」【註78】。1970年代末期以人物造形為主，其特色如宋龍飛認為，就內容、形式上來看，她的作品「具有新古典主義的理念，運用不同的表現方式和材

料，將其擴張成為無數不同的作品領域，是古典的，也是浪漫的。」同時亦是「一種健康的、樸實的、天真的、自然常民都能欣賞的藝術，具有無比的親和力。」【註79】

● 曾明男（1937-），藝專美工科畢業後曾於臺北從事設計、工藝品的製造與外銷等工作，在校時間曾修過陶藝課程，畢業後仍自行研究，並先後隨邱煥堂、林葆家學習。1970年代末期成立個人工作室，並從事教學。1984年遷居草屯，成立「虎山窯」工作室。1985年獲頒史博館金質獎章。1986年出版《現代陶》一書。1992年獲選為臺灣省陶藝學會第一屆會長。1995年赴英國進修碩士課程，1997年獲英國渥漢頓大學美術碩士學位。

曾明男的創作，以動物雕塑表面的自然龜裂紋及鐵紅釉、藍寶石釉為其特色，主題上則「蘊含了極其強烈的民族傳統的倫理、道德和家族觀念」【註80），經常表達出和樂、安逸的氣氛。谷風曾指出：「曾明男的陶藝創作是朝著兩個方向前進。一是生活化的，一是純粹造形藝術化的，但兩者又相互呼應的，而作品均界於具象與抽象之間，相互為用，而其作品尤其能散發著遠古陶藝之單純、質樸、自然、親切、鮮活的特質。」在釉彩上，「慣用鐵釉所呈現的土褐色，與原始大地的氣息一脈相連。而在造形與技巧上，則大膽而果決，往往以粗獷與柔順的對比變奏，來突顯力與美的新姿態」，同時「無論在造形、釉彩、技法上，均蘊含著原始思維與現代思潮的交互反射，展現出別具一格的藝術語言，不僅引人發思古之幽情，亦能滿足現代人求新、求變的藝術品味。」【註81】宋龍飛亦曾提及，曾明男的作品「既不背離傳統的質素，又呈現

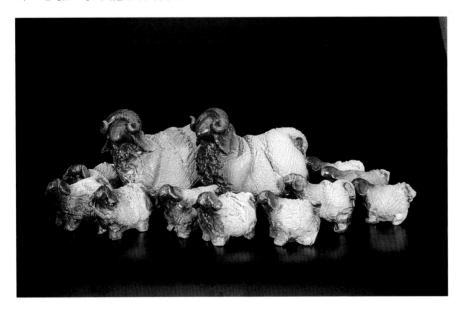

了創新的文化傳統新意識，可說是兼顧了傳統與現代所產生的文化異質與不協調的危機，而將其調和成一種創新的文化傳統」【註82】，而近年來，以中國書法的線條美感，運用為創作的造形基礎，獨具東方藝術中的磅礴氣勢。

代表作《羊家庭》（1990）【圖56】為一羊群塑像，羊有大有小彷彿一羊家

庭特寫，一來是爲了彰顯傳統家庭觀念，二來則在形式上表現作者獨特的龜裂紋飾。《男仕》（1994）【圖57】爲一淺浮雕陶板畫，主角爲中國古代老夫子的頭像，他結髮於後、頂上光亮，嘴被一片大鬍子所掩蓋，鬍子象徵性地用幾條線條來表示，上段微凸下段爲凹，眼與鼻子用簡筆刻刮而成，閉眼若有所思的神情，整體而言背景用色與淺浮雕的形式，將主角突顯出來，主題意念表達清晰。作品創作的目的，是希望以陶瓷媒材描繪古代文人畫像，傳達東方的文化傳統與內涵。

● 游曉昊（1938-），1962年國立師範大學體育系畢業，1974年隨林葆家開始習陶。曾獲國家現代陶瓷展會長獎、臺灣空間藝術榮譽獎、史博館國家榮譽金質獎章、中華民國陶瓷學會陶藝貢獻獎等。作品造形上以傳統器型爲主，重視表面的裝飾紋飾與燒成效果，其風格特色如宋龍飛所認爲的「圓熟、沉穩、厚重」，並「流露出中國常民文化的氣質，並強烈的反映出中國的民族性，他成功最大的原因，是他從不揚棄傳統，因此他的作品表現出極強的說服力與親和力，使人易於接受，使人樂意親近」【註83】，並認爲「游曉昊爲倡導臺灣現代陶藝新古典主義之先驅……。作品以無光鐵、灰釉高溫燒成，配合於雕裝飾，產生原始的粗獷美。」【註84】

● 范振金（1938-），師承王修功，爾後隨林葆家、吳毓棠學習釉藥，並隨馬白水、顏水龍學習繪畫。1966年任教於臺南師範專科學校，1975年於板橋、土城創辦光陽陶藝股份有限公司，以生產生活陶瓷品爲主，1990年結束陶藝公司專心從事陶藝創作，並成立「芝山岩范振金配釉教室」，目前定居花蓮。作品《魚》曾獲1994年全國陶藝競賽設計組首獎。1999年教育部技術及職業教育

【圖58】范振金《美華系列二》
1997 瓷板，氧化燒1270℃ 54
×40cm

名人獎（研究釉藥及創作並開辦釉藥教學），及鶯歌陶博館2001年第2屆臺北陶藝競賽創作成就獎。

　　范振金精研釉藥的呈色，作品以陶板畫為主要的表現形式，風格上則為多樣而隨性，時而抽象、時而寫意，時而浮雕，大體上以鮮明亮麗的釉色，營造出輕盈活潑的視覺感受。黃海鳴曾評述：「他的作品，轉化及內化已經成形的本土藝術潮流，適應大眾的品味以及實用的需求，容易親近，也在平實中傳達一種親切、務實又圓融的生活哲學。」【註85】代表作《美華系列二》（1997）【圖58】為瓷板畫，以紅色蘭花為主角，利用噴畫技法將不同深淺的紅色釉，構作出具光影變化、立體效果的詩意蘭花。

　　● 高東朗（1938-），淡江大學畢業，目前定居美國。1970年代曾多次代表中華民國參加國際陶藝競賽展，並多次獲得入選，1979年以建泰陶藝公司之名獲中華民國現代陶藝競賽展第一名。重要展出如1976年史博館個展，1981年「中日現代陶藝展」等。

　　● 楊元太（1939-），1962年開始接觸泥土雕塑，1965年藝專美術科雕塑組畢業，1966年開始自學陶藝且自製窯爐，1980年曾赴美進修。個展18次，2001年獲鶯歌陶博館「第2屆臺北陶藝獎」創作成就獎。

　　楊元太的作品，早期以瓶罐造形作變化，或強調形式美感，或表達人情關懷，1990年代以幾何抽象形式為主，傾向為紀念碑式的大型雕塑，其作品特色如王品驊所提及的：「觀看楊元太的陶作，很容易從中體會何為現代雕塑；無須堆砌艱澀的言詞無須華麗的裝飾，以理性直觀融合原始、古拙的單純形態與現代超越的精神；而使作品自然流露出穩靜而深邃的靈動。」【註86】白宗晉認為他的作品具有「東方傳統文人修藝養性之沉潛姿勢」【註87】；溫淑姿則認為是體現了「泥土質而實的磅礡大氣」；李朝進認為其作品「土的原味、火的足跡、釉的質量、肌理的觸感，都在

【圖59】楊元太《大地的靈動00-4》2000 陶、鐵 60×44×39cm

火的熬煉中釋放，於土與火無盡纏綿所延展出來的焰痕火跡，有如蒼蒼茫茫的大地，忽然湧現一片雲煙，蒼涼神秘，透露出返璞歸真的濃厚東方色彩……那粗獷圓融、沉穩厚實而富量塊感的作品，散發出一股震撼的魅力，這是楊元太能夠從現代雕塑關照的思維裡取發現材質神秘的能量，透過抽象造形作個人理

念情感的表呈現出來的特色。」【註88】代表作《大地的靈動00-4》（2000）【圖59】。

●李茂宗（1940-），成長於傳統製陶之鄉苗栗，在學期間受顏水龍的影響，選擇陶瓷材料為主修，受業於吳讓農，並曾於吳開興福興陶器工廠、苗栗長城陶瓷公司、永生工藝社、北投工礦公司等窯場實習，1964年藝專美術工藝科畢業，曾赴日本畢業旅行，參訪日本2個月，1965至1971年任職於手工業推廣中心，1968-71年間任教於中國文化大學、實踐家專及宜蘭復興工專。作品1969年獲西德慕尼黑國際陶藝展金牌獎，是國內陶藝家第一位獲得國際競賽金牌，1970年在臺北凌雲畫廊舉辦首次個展，並在臺北成立「純青陶苑」工作室，準備全心從事創作，1971年再獲英國倫敦國際陶藝展優選，隔年底受駐美中華文化中心之邀，赴美國紐約舉辦個展，1973年定居美國紐約蘇荷區，先後

【圖60】李茂宗《破土而出系列》1991 60×26×18cm

成立「李氏陶藝工作室」、「李氏畫廊」及「紐約中國當代藝術中心」，1979至85年應聘擔任美國美華藝術中心董事，1984年美國馬德里蘭州哥倫比亞藝術學院榮譽美術碩士，1985年起受邀為美國、中國及臺灣等大學講學，1987年起應聘擔任聯合國開發計畫署陶藝顧問。

李茂宗1972年之前的作品，以變形或切割傳統瓶罐為主，不拘泥於釉色或形式美觀的追求，如何懷碩認為：「他吸取了西方現代彫刻的特質，注重結構的律動與機能性的展開，突破了陶藝只是『器皿』的限制。」【註89】爾後則以抽象造形為主，強調泥土的柔軟度和鮮豔，以及淋潑、灑脫的釉彩，方叔認為其此時期作品：「製作手法俐落，無論捲折、奈壓、扭曲，都顯現了一股『一氣呵成』的氣勢，毫無造作之感。」【註90】就其整體風格而言，林惺嶽認為「李茂宗的作品，給人印象最深的是形的激烈突破，與豐富的質感，他所創作的陶瓷樣貌擾亂了一般人對陶瓷的觀念，他已超越了以往那種穩定、平靜而雅緻的陶藝風格，他的創作，使人感到他那出於寄予直覺的本能鋒芒，蓋過了冥思與深鍊的風采……」陳英德亦認為：「從他的作品，我們可以看到當代中國陶瓷家如何從重功能的傳統器物製作觀念，蛻化出一種具有鮮活生命且能表現個人感性世界的純粹陶藝。」【註91】代表作《破土而出系列》（1991）【圖60】為一抽象作品，強調直線上升的線條與亮麗的釉色，以及上端捲曲的造形變化。

●蔡榮祐（1944-），1962年霧峰農校畢業，1966年隨侯壽峰學畫，1976年9月從霧峰北上隨邱煥堂學陶藝創作，1977年初隨林葆家習釉藥，同年10月於霧峰成立「廣達藝苑」工作室，翌年10月公開招生。1979年於臺北春之藝廊與臺中文化中心的首次個展，共被收藏500多件作品，盛況空前，帶動臺灣陶藝創作風氣，1981-82年應省教育廳之邀，於工作室開設工藝教師陶藝研習班，1984年與其學員十餘人成立「陶痴雅集」，目前仍於各地舉辦定期展覽。1987年獲頒陶藝貢獻獎，1989年獲史博館頒贈榮譽金章，1998年獲頒中興文藝獎章等。1977-80年間，蔡榮祐連續4年，有7件作品入選義大利法恩札陶藝展，1980-82年連續3年獲得全省美展前兩名，取得省展永久免審查資格。

蔡榮祐的作品，在傳統瓶罐形制部分，釉色為其表現的重點，其特色是「在華麗與清麗之間遊走」，素雅而敦厚，並「企盼能從人文思維的角度彰顯色彩的哲學意涵，使釉彩釋放出諸如溫厚、中和、恬靜的情境」【註92】；在陶塑作品方面，如石頭系列，以擬真寫實的方式，強調造形符號本身意義的傳達，十分引人深思，其特色如黃圻文所指出「一如其純樸率真的莊稼子待人處世的坦然作風，作品予人的感受也是在自然中傳喚出，一派抒情具山水律動、田園交響詩般的明亮配色，與始終柔和溫婉的精巧趣味造形

【圖61】蔡榮祐《親情系列》1981
【圖62】蔡榮祐《憨厚系列》1997 37.6×37.6×35.8cm

的視覺效果」【註93】，宋龍飛則認為「簡單的造形，單一的釉色，明快的線條，加上創意，描繪出蔡榮祐自己內心深處的『圖騰』，使作品逐漸走入自然，而與自然（造化）相契合，返璞而又歸於真」【註94】就作者在陶藝界的成就，宋龍飛曾予以肯定的認為：「他是臺灣陶藝發展史上，促進陶藝走向蓬勃發展的第一人」，中臺灣的陶藝風氣也要歸因於他的帶動，對「拓展陶藝、作育年輕的一代陶藝人才，有其一定的成就與貢獻。」代表作《親情系列》（1981）【圖61】、《憨厚系列》（1997）【圖62】。

● 楊文霓（1946-），1974年美國密蘇里大學藝術碩士畢業，曾客居紐約一年，1975年返臺，1975至79年任職於臺北故宮科技室，以實驗古代官窯陶瓷品為主，1978年曾代表故宮於義大利法恩札國際陶瓷會議發表論文，同時走訪了歐洲數各國家的陶藝創作者，返臺後於藝術家雜誌上發表了一系列介紹國外陶藝發展的文章，1980年曾於藝術家雜誌公開個人製作過程的照片，並持續介紹相關製陶的實用基本知識與技術，如手捏與麻布趕皮等，開啟國人拉坯以外的製作方式，1979年遷居高雄，1980年底公開招生，帶動高雄地區作陶風氣。作品曾獲1984年北美館現代茶具創作展特優獎、現代陶藝推廣展非實用類佳作，1986年陶藝雙年展非實用類佳作等。

楊文霓的作品以「容器」、陶壁為主，在器型與色調上以強調沉穩與古樸之感稱著，如倪再沁認為她的作品「在傳統中展現了奇趣和韻致，在新創中又能保有穩重與親切。她既掌握了西方陶藝造形的生動變化，也吸收了中國陶藝

的含蓄醞藉，古今中外俱在楊文霓的首展中現身，使當時的陶藝界感受到開闊、清新及足以師法的許多方向。」【註95】宋龍飛認爲楊文霓：「她將中國傳統磁州窯的刻劃技法，展現出新的詮釋，在她的作品上，除了顯現出清新、秀雅的氣質，沒有絲毫懷古的傷痕」，是「理性的追求陶藝創作完美，而又不失傳統古典陶藝內斂的逸趣和典雅……緊抱著傳統往下深耕，終使得她的作品展現出『後新古典陶藝』的新貌。」【註96】就其對陶藝界的貢獻而言，以1980年首次個展爲例，宋龍飛評述到：「這次個展之舉行，影響是深遠的，她將國外現代陶藝思潮，直接引進臺灣，陶藝製作，呈現多元性之發展，使國內現代陶藝自此次展覽後，向前提升了一大步。」遷居高雄後，對高雄地區、以致於對

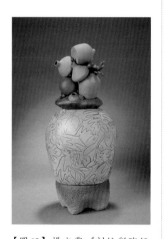

【圖63】楊文霓《刻紋彩陶經瓶》1995 陶土，1250℃ 49×21×14.5cm
【圖64】楊文霓《平地線上的風景》2002 座落於內惟埤

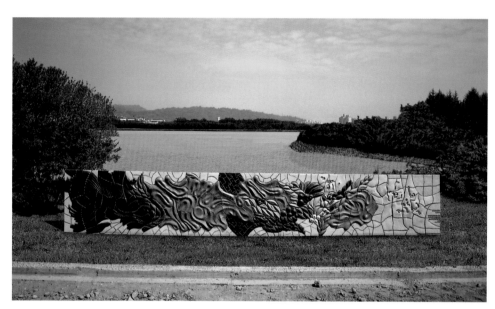

全臺灣地區陶藝創作風氣的提昇，具有重要貢獻。

　　代表作《刻紋彩陶經瓶》（1995）【圖63】第一眼便令人想起臺灣地區多元的陶瓷文化，由三個組件堆疊而成，上段堆疊了一些沒有釉色的小陶甕和陶塑的小薪柴，象徵了臺灣早期陶業柴燒的歷史；中段部分厚實飽滿猶如甕的器身，表面滿佈了隨意速寫的線條，是以作者特別喜愛的中國磁州窯系獨特的釉色和剔刻方式所完成的；底部則是一個略成四腳形體的底座，它的色澤與質感就像隨處可見的黃色泥土。雖然上下一暖、一冷的色調，但整件作品卻十分和諧，加上飽滿厚實的外型，容易讓人感受到一股素樸的生命情懷，並傳遞了國內陶瓷多元傳統的客觀事實，以及作者個人對不同陶瓷文化的尊重、文化融合及再創作的期許。公共陶壁《平地線上的風景》（2002）【圖64】座落於高雄美術館外內惟埤公園。

　　● 楊作中（1950-），1971年宜蘭復興工專陶瓷工程科畢業，1989-91年巴黎國立高等裝飾藝術學院進修3年。工專時期曾受業於李紹白、李茂宗。退伍後曾在數家陶瓷工廠擔任技術員，爾後進入邱煥堂工作室3個月、林葆家工作室1

【圖65】楊作中《茶壺》1988
【圖66】楊作中《葉》1992　66
×28×17cm

年學習創作觀念。1981至89
年成立「板橋陶藝工作
室」，教授以釉藥技術和陶
瓷成型為主，　1989年赴法國進修雕塑課程，受業於Bossaert Renee, Ilio Signori
和Imre Kun Renee，1993年返臺成立「文山陶社」，持續授課。作品曾入選
1976、79、80年第34、37、38屆義大利法恩札國際陶藝展、1982-84年法國法樂
利國際陶藝雙年展，1984年獲北美館主辦的現代陶推廣展優選。

楊作中的作品以幾何造形為主，其釉色與線條十分地簡潔，具有低限藝術
或新造形主義之純粹形式美感追求之氣勢，其特色如方叔所認為其「作品多作
幾何學構成，簡單而明快，毫無拖泥帶水繁雜之氣，造形在直線與曲線中整
合，求取多樣式的變化，開創出獨立的高雅氣質。」【註97】代表作《茶壺》
（1988）【圖65】以幾何線條與造形為主，暗喻了茶壺的意象：波浪般的線條是
壺身、鏤空倒立的三角體是提樑以及一個出水口的裝飾，色彩統一、造形清晰
簡潔。《葉》（1992）【圖66】，以葉子為原形，作一抽象幾何的立體變形，色彩
上統一以泥土的自然原色來呈現，造形上則變化較大，是利用直線、曲線、波
浪線條，形構不同的塊面，讓作品富有空間感、量感與光影變化等。

● 連寶猜（1953-），銘傳商專商業設計科畢業。在校時間受楊英風、李再
鈴、顧獻樑藝術方面的指導，1974年隨邱煥堂、林葆家學陶，1975年買窯開始
試燒，1978年與夫婿陳秋吉成立「陶源精舍」工作室，從事教學、創作。作品
以陶板浮雕和陶塑為主，題材多來自於對生活事物的體驗與感觸，其風格如宋
龍飛曾提及：「連寶猜是一位很有氣質，又具豐富思想力的陶藝家，她的作
品，每一件都刻劃著她心理所想的一段故事，或隱喻、或象徵、或假借、或暗
示，其中包括對人生的體驗和關愛。她創作的靈感，泰半
取材於周遭日常生活所發生的種種，有些作品則著重於人
性的探討，對於身為父母、人妻，兩性關係以及人際的看
法，均注入她個人新的寬容和詮釋，很富有哲學的意味。」
【註98）林曼麗也認為：「她的作品，一再探討我們社會周遭
的問題……她像個精力充沛的鬥士，勇敢的投身各種事件
之中，深刻而完美的詮釋事件的本身」，而作品所呈現的是
「洋溢著對人性尊嚴、價值的關懷、重視人類和諧平衡的氣
息」。代表作《再見蘭嶼》（1996）【圖67】根據作者的自述，
本作品旨在表達「自從臺電將核廢料掩埋廠設在蘭嶼後，
蘭嶼人掉入被生活威脅的邊緣，蘭嶼島缺乏工作機會，又
有海砂屋、核廢料的問題，導致人口外流。用火焰般有毒
的海浪烘襯憤怒的蘭嶼人，重覆失望的臉孔，在海浪中載
浮載沈失散流離的家族，在備受歧視，年年抗議被拒的絕
望下，蘭嶼人只好遠離故居飄泊異鄉，藉這作品喚醒人們
對核廢料妥善處理和核廢料的問題。」

【圖67】連寶猜《再見蘭嶼》
1996 陶土、複合媒材　172×
196×22cm

【第二篇】
陶藝體制的形成

【第四章】
1980年代

　　1980年代臺灣陶藝界處於一個政經騷動、沸騰的社會裡，但其自身的成長卻十分沉穩。80年代前半期，在一連串的黨外抗爭、抗議之後，1986年9月28日由部分「黨外」人士組成的「民主進步黨」宣佈成立，政府採取既不承認也不取締的立場。1987年立法院發生激烈的肢體衝突與言詞謾罵，同年7月15日政府宣佈臺、澎地區解除戒嚴，11月12日開放大陸探親，此兩項鬆綁政策，造成臺灣社會不小的改變，12月25日民進黨發動反萬年國會示威，1988年1月1日解除報禁，開放報紙登記及增張，1月13日蔣經國世逝，李登輝繼任第七屆總統，5月20日發生中南部農民臺北請願遊行，最後演變成流血衝突的「520事件」。

　　解嚴後，兩岸的關係逐漸緊密，先是內政部受理大陸同胞來臺奔喪及探病申請（1988年），爾後開放海峽兩岸直撥電話（1989年6月10日）。為了突破外交困境，1989年政府發表「務實外交」政策，隔年3月16日臺北學生也發動要求廢除「法統」國會而靜坐中正紀念堂，同月李登輝當選中華民國總統，5月22日就職時，李登輝即聲明「中華民國是一個獨立主權的國家」，同年中華民國代表團赴北京參加揆別20年的亞運。

　　在經濟發展方面，1981年1月25日臺灣重化工業佔工業生產比重已提高至57.2％，1984年臺灣對外貿易總額越居全球第15名，1986年臺灣積體電路公司成立，資訊工業產值大增，臺灣成為資訊產業大國，1987年臺灣股票交易全面電腦化，股市開始狂飆，2月為1200點，9月時已升至4000點，10月臺幣大幅升值，打破與美元1比30大關。

　　在社會方面，出現了若干嚴重問題，如1981年電玩風行全島，1982年3月政府全面禁止電動玩具，4月14日臺北土地銀行發生李師科搶劫案，為國內首宗銀行搶劫案，1985年2月12日臺北十信弊案造成社會震盪，1986年流行卡拉OK，1987年流行「大家樂」賭風，1988年2月簽賭香港六合彩開始流行。

　　在民生方面，1984年1月第1家麥當勞速食店在臺北開幕，1986年6月24日鹿港民眾舉行「反杜邦」遊行，為民間環保抗議的開端，1987年7月15日臺灣地區人口突破2千萬，1989年8月26日無住屋者組織露宿忠孝東路，抗議房價飆漲。1989年9月1日臺北市區鐵路地下化完工通車，1990年臺灣學術網路、HiNet與SeedNet開始發展網路系統，臺灣進入全新的網際網路時代。

　　在文化發展上，1981年11月12日文建會成立，此後文化建設與經濟、政

治、社會三大建設，成為政府「邁向21世紀的國家建設」的四大施政，1988年行政院決定增設文化部。

1980年代藝術教育受到更多的重視，如1981年臺灣師大美術系成立研究所，1989年臺灣大學成立藝術史研究所；此外，1982年臺灣第一所藝術學院「國立藝術學院」開始招生，1983年東海美術系、1984年輔大應用美術系及中原大學商業設計系相繼成立。藝術教育除了更專業化之外，也開始重視視覺美感與生活之間的連結。

1980年代是美術館主導藝術生產的時代，如1983年臺北市立美術館開館，1988年臺灣省立美術館開館，同年高雄市立美術館籌備處成立。官辦展覽空間變多、變大，國際展覽與國內大型展覽增加，內容多以介紹現代藝術居多。重要國際展覽如史博館1981年「中日現代陶藝展」、北美館則有1984年「韓國現代美術展」、1985年「國際陶藝展」、1986年「德國現代美術展」和「日本現代美術展」、1987年「美國加州現代美術展」、1989年「包浩斯」等。競賽展方面，如北美館舉辦的1983年第一屆「中華民國國際版畫展」、1984年第一屆「中國現代繪畫新展望展」、1985年第一屆「中華民國現代雕塑特展」，史博館舉辦的1986年第一屆「中華民國陶藝雙年展」等，都是80年代美術界的大事件。其中，北美館在臺灣現代藝術的推動上，扮演十分重要的角色，如「前衛、裝置、空間展」等多場前衛藝術展出。

80年代也是臺灣文化團體躍動的時代。一方面國內藝術科系畢業生增加許多，二來留學歸國的藝術家逐年增加，藝術家們紛紛集合起來成立畫會，增進交流與推動展覽活動。根據統計，1978年到1988年就有120多個美術團體成立，其中有30多個為現代藝術類型團體。1980年代末期，不同於商業展覽空間的「替代空間」(alterative space) 展出場所成立，如「二號公寓」、「伊通公園」等，將前衛藝術家聚集起來，成為重要創作思潮。解嚴後，1987年商業畫廊紛紛推出大陸畫家作品，市場掀起大陸美術熱，大陸宜興茶壺也熱絡。1989年錦繡出版社取得大陸「中國美術全集」在臺出版發行權，正式在臺上市。1990年傳家藝術公司舉辦臺灣第一次本土西畫家作品拍賣會，又是一股新熱潮。

1980年代末期，臺灣本土文化的研究成為顯學，本土關懷重新席捲臺灣文化界，而美術圈則偏愛對政治性議題的批判，如1990年吳天章在北美館展出《關於蔣介石的統治》、《關於鄧小平的統治》等畫作，楊茂林在北美館舉行

「Made in Taiwan」系列油畫展。鄉土主義至此再度復活，但改變路線，強調了臺灣文化的主體性。

國際藝術上，1982年義大利的「前衛‧超前衛」大展，和1980年代末期興起電腦藝術，是兩股新興起的創作潮流。在國際陶藝發展方面，1980年代美國部分陶藝家提出「瓶罐即藝術」（vessels as art）而非「藝術瓶罐」的觀念，《美國陶藝》雜誌於1982年創刊，美國地區過度膨脹的陶藝課程在1980年代以後開始萎縮，同時陶藝展覽開始進入著名博物館，並普遍被畫廊接受，同時也開始出現陶藝藝廊及陶藝藝評，另外，1980年代國際大型陶藝展覽增加不少，如1986年法國瓦洛斯里陶藝雙年展，1986年日本美濃國際陶藝競賽（三年舉辦一次）和南斯拉夫陶藝展等，陶藝創作蓬勃發展。

第一節 國外陶藝創作觀念的引進與衝擊

一、中日現代陶藝展

1960年代即開始向外推展現代陶藝的日本，1981年1月來到臺灣。1981年1月13至28日，由日本財團法人交流協會、史博館聯合舉辦「中日現代陶藝家作品展」，日本方面由陶藝評論家吉田耕三推選出陶藝家46位，共95件作品，其中除了有11位「人間國寶」，其他絕大部分也都是日本當時最活躍的陶藝家。臺灣方面由史博館邀請臺灣陶藝家17位（實際參展者有21位），共75件作品，也是臺灣當時最活躍的陶藝家，包括吳讓農、林葆家、高東郎、楊文霓、陳煥堂、蔡榮祐、高淑惠、張繼陶、鄭萬壽、游曉昊、楊世傑、楊元太、楊作中、曾明男、陳添成、陳實涵、劉秉松、孫超等。展覽期間，吉田耕三與十餘位陶藝家隨作品來臺，吉田耕三並於16、17日就日本陶藝的歷史演變及日本現代陶藝特色，進行兩場專題演講，此外還有幻燈片座談等【圖68】。

【圖68】1981年歷史博物館「中日現代陶藝家作品展」邀請卡

多數學者都認為此展覽是臺灣陶藝發展的重要轉捩點，因為此展覽引起新聞媒體和陶藝家的廣泛討論，是檢視臺灣陶藝所呈現的技巧、造形與內涵的時機。從臺灣陶藝發展史看來，1970年代陶藝創作概念才開始凝聚，1980年左右從事創作的人口，認真算來可能還未超過30人；而日本陶藝，除了有長遠傳統為背景，1920年代即已出現涇渭分明的鑑賞性作品與民藝陶瓷，到了1950年代誕生了「人間國寶」民藝陶瓷家，而前衛陶藝創作更是如火如荼地展開，1960年代日本陶藝界極力向國際發聲的同時，其技術與風格的焠煉與再發展，自是

不在話下，並早已具有「陶器王國」、「陶瓷器藝術家之天國」之稱。相較於仍處在初級發展階段的臺灣陶藝，作品水平產生落差是自然可以想見的，若再加上中日兩國的民族情仇，臺灣陶藝界所感受到的挫折，恐怕不輕。

　　1月24日，藝術家雜誌在大漢裝飾藝廊主辦「從中日現代交流展談如何提昇我們的現代陶藝」座談會，參與者包括吉田耕三、何懷碩、何肇衢、宋龍飛、沈甫翰、吳讓農、林葆家、陳虞弘、游曉昊、孫超、張清治、楊文霓、楊世傑、劉文潭等，與會者情緒高昂地從上午10點展開熱烈的討論直到下午2點。爾後，史博館也召集國內陶藝家舉辦座談，曾試圖組織聯誼性質的團體，增進陶藝發展。

　　在此展覽之後，原本在創作崗位上的陶藝家們，努力尋求新的創作方向與活動空間，許多游移在陶藝創作邊緣的人也開始一一浮現。另外，官辦展覽單位、藝術雜誌和學校等，也都對促進國內陶藝發展有所行動。

　　除了外來文化的刺激，1980年代隨著臺灣經濟的好轉，藝術創作與欣賞的風氣亦逐漸形成。如1983年底北美館的成立，一時間成為凝聚藝術活動的重要場所，新的創作思潮不斷在此場所出現，陶藝創作亦在此地受到重視，同時，由於陶藝創作所需的原料與設備等供應逐漸便利，加上媒體重視加強報導，促使臺灣現代陶藝在80年代蓬勃發展。

二、新創作觀念的加入

　　1980年代促進臺灣現代陶藝發展的二個重要因素，一是「中日現代陶藝展」的刺激，一是留學生創作觀念的引進。基本上，兩項因素都是外來觀念刺激所致，「中日現代陶藝展」所引起的是創作觀念改變的動因，創作之精神與內涵將改變成什麼？創作方式如何地與過去不同？1980年代回國留學生具有帶領與推展之功。

　　1970年代及以前，學校陶藝教育幾乎都處於製作初級階段的學習，亦即，只有入門的技術教育，沒有創作觀念的引導，加上國內沒有碩士課程，出國留學成為創作者進修的主要途徑，也是獲得新知最快、最直接的方法。1970年代出國進修陶藝創作者，可能只有楊文霓和徐翠嶺兩人。楊文霓原本申請數學研究所就讀，因為興趣所致，轉入藝術研究所，畢業前選擇陶藝為主修；徐翠嶺赴美專攻藝術，碩士課程才選擇陶藝創作為主修。她們從事陶藝創作的動機，基本上是受到美國創作環境的影響，如同1965年去到夏威夷大學的邱煥堂一樣，說是無心插柳，但卻因環境引發動機而發展出來的興趣與專業追求。

　　1979年政府開放國人出國觀光之前，除了商務、洽公或留學外，國人難得有出國的機會。80年代以後，國人經濟水準提昇，購買進口書籍或出國觀光的能力與機會增加，獲得新資訊的管道擴大許多，出國進修的渴望也充分被刺激。當踏出國門不再像過去那樣困難，留學成為1980、90年代年輕人追求自我成長與開闊視野的新方向，留學潮逐漸形成。80年代留學生以美國地區為主要

選擇，其次是歐洲、日本等地，因此，總括美援時代以來，美國成為影響臺灣最多的國家，美國當代藝術與現代陶藝之發展，對臺灣陶藝發展影響甚鉅。如1965、1979年接受美國陶藝學院教育的邱煥堂，其創作精神與教學的態度和方式是十足的美式風格。以下分別就80年代返臺的留學生，針對其學習背景作一簡單的說明。

出生於香港的蕭麗虹，1966年美國柏克萊大學經濟系畢業，1969至76年間旅居美國、瑞士、新加坡，1976年隨臺灣夫婿定居臺灣。因為家人關係，開始接觸插花和學習陶藝，曾先後隨黃艷華、林葆家學習陶藝，1979年成立個人工作室，1981年進入天母陶藝教室學習陶藝，1982年赴美國紐約92街Y的暑期工作營進修，1984年進修於美國緬因州手工藝學院及紐約Parson設計學院，1985年進入紐約Greenwich Pottery工作室研究建築與陶塑。1980年代中期迄今，以抽象雕塑、裝置形式的陶藝創作活躍於國內藝壇，是國內前衛陶藝家之一。

1983年取得美國加州拉瓜那藝術學院現代陶藝碩士的徐翠嶺返臺。她於1976年移居美國，先後進入加州大學藝術系和加州拉瓜那藝術學院藝術研究所進修。徐翠嶺的創作以當時美國流行的樂燒、鹽燒和煙燒為主，因此，低溫燒造、扭曲變形且色彩艷麗的抽象造形是她作品的特色。1984年她以80件樂燒作品在春之藝廊舉辦首次個展，由於造形新穎、色彩亮麗，引起當時陶藝界褒貶參半的迴響與注目【圖69】。在楊文霓的評價當中，徐翠嶺「是為工藝做了二十

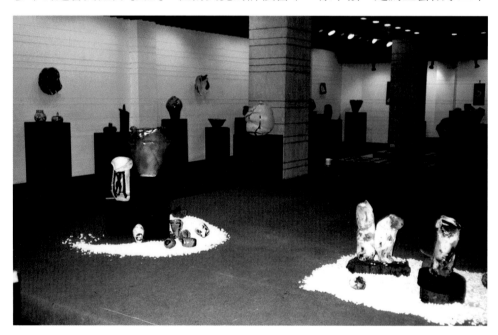

【圖69】徐翠嶺1984年在春之藝廊舉辦回國第一次個展的展示會場

世紀新的詮釋」，並且「得到某種程度的成功」。宋龍飛也認為她的「低溫陶藝，無論是煙燒、樂燒，都帶給了我們一種純然的主觀快感與一種完全的偶然感覺，使我們的視野擴大了，使我們欣賞的角度改變了。」可算是臺灣前衛陶藝的開創者之一。

1984年取得日本京都藝術大學美術碩士的劉鎮洲返臺。原本在金融機關服

務的劉鎮洲，利用晚上時間在藝專美工科夜間部進修，接受吳毓棠指導陶瓷工藝，1977年與同學陳新上等人共同成立「陶軒」陶藝工作室，進行釉藥試驗和陶藝產品設計、開發、製作等工作。1980年辭去多年的銀行工作，赴日本京都藝術大學美術研究所進修，原本主修釉藥研究與陶瓷產品設計，但受到陶藝家鈴木治的指導與整體環境氣氛的影響，改為學習現代陶藝的製作技巧與創作態度。1984年返臺後，曾短暫任職北美館推廣組，爾後在藝專當任教職迄今。劉鎮洲經常為雜誌撰文報導國內外的陶瓷發展，包括日本陶藝發展的介紹、臺灣陶藝創作風格的演變分析及陶藝評論等，1987年於自宅成立「方圓陶舍」陶藝工作室，從事創作並兼收學生，1988年在工作室設立黑陶燻燒窯，延續其個人獨特的黑陶風格，1994年更成立「陶藝研究室」，進行對陶藝相關資訊的收集與研究。接受他指導教的學子眾多，對陶藝界的影響與貢獻，可算不小。

1978年畢業於藝專雕塑科的陳正勳，1981年去到了西班牙，1983-84年間進入西班牙國立馬德里陶藝學校進修，1984年返臺。回國後因住家與天母陶藝教室鄰近，常與工作室中的創作者交流。陳正勳結合木、鋼、石等材質的作品，以強烈的雕塑性與前衛風格，跨足臺灣陶藝界與前衛藝術圈，亦曾被歸類為裝置藝術家，參加1985年北美館的「前衛、裝置、空間」展，和1988年國美館的「媒體、環境、裝置」展等，是臺灣前衛陶藝的領導者之一。

1988年范姜明道取得加州歐蒂斯藝術學院藝術碩士（主修陶藝）後返臺。原是就讀五專商科的范姜明道，1979年赴美國加州州立大學念室內設計系，取得該校環境設計碩士後，再修得歐蒂斯藝術學院藝術碩士，期間曾獲邀於美國陶藝專業畫廊Carth Clark Gallery 舉辦過兩次個展，1988年返臺，以陶瓷為其創作媒材之一，加入臺灣前衛藝術圈的活動。80年代末、90年代初，曾為文介紹「容器即藝術」概念與國際陶瓷彩繪之風格等，為臺灣現代陶藝提供新的視野。

陳品秀曾於1982年赴德國奧司堡大學修習藝術史兩年，1984年轉進入美國新墨西哥州州立大學藝術研究所，開始研習陶藝創作，1986年取得碩士學位後，隨即返臺於藝專兼任講師。1988年再度赴美國亞利桑納大學藝術研究所進修，1989年取得藝術碩士（MFA）後返臺。她以具意念與敘事性格的抽象語彙來創作，作品具女性主義風格特質。

美國喬治亞大學戲劇碩士、陶藝碩士畢業的周邦玲，於1989年返臺。她在美國隨Meyers和Andy Nasisse學習陶藝創作，並專注於樂燒陶塑的探討。其作品常以廢棄金屬等現成物組合而成，主題上經常引用文學作品中的典故，呈現獨特的敘述性風格。

1990年取得紐約市立大學藝術碩士的姚克洪返臺。畢業於藝專美術科西畫組的他，曾經學陶且教授陶藝創作於天母陶藝教室，曾參與1985年臺北美術館所舉辦的「前衛、裝置、空間」展【圖70】。1986年赴美進修，先進入洛杉磯Rio Hondo學院進修陶藝，1988年轉入約市立大學藝術研究所向Doris Licht學習陶藝，1990年取得碩士學位後，返臺成立自己的工作室，從事教學與創作。

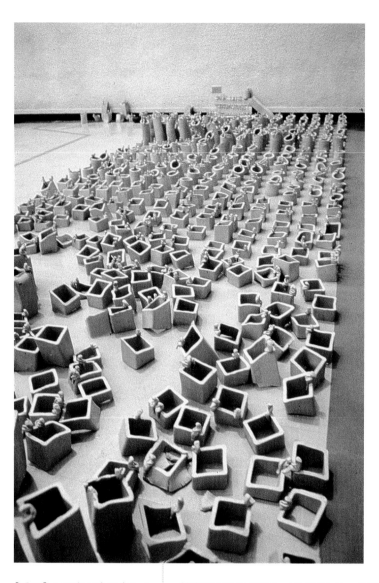

【圖70】1985年姚克洪參加北美館主辦「前衛、裝置、空間」展的裝置作品《無題》約300×2000cm

他的作品以雕塑、素燒為主，強調個人在創作過程中的隨機性，造形上多以單純而重複的形式來表現，雖然看似簡單，但其「構思、手法都非常的細膩獨到」，並且「能夠精確的表現細緻而豐富的泥土肌理變化」，亦能在抽象與具象的辯證推移中，營造出「超現實的意境」，「令人駐足沉思」【註99】。

實踐專校美工科畢業的鄧惠芬，1987年隨著夫婿到美國進修，先後於奧克拉荷馬州立大學藝術系（1987年）和美國聖荷西州立大學陶瓷系（1988至89年）選修陶藝課程，1990年返臺。1994年再度赴美於印州普渡大學和麻州M.I.T.學院選修陶瓷課程。鄧惠芬作品的特色是，她利用簡潔柔和的造形來引發中國文化意涵的聯想，並成功地結合表面上裝飾線條與符號的夢幻童話般地現代意味，十分具有個人特色。

第二節 陶藝教育

一、學院教育

1980年代是臺灣陶藝教育的發達時期，因為在1981年「中日現代陶藝展」

之後，關懷陶藝發展的政府單位或個人，最想做的誠如李亮一所認為的：促進臺灣作陶人口增加，一方面意指陶藝創作人才增加，一方面也意涵著人們接觸陶藝的機會與意願變多、變大。此等改變的首要工作就是增加學校教育與社會教育。

80年代新開設陶瓷課程的學校，如1981年新竹師院；1982年師範大學則將工業教育系工藝組獨立成為工藝教育學系，專責中學工藝師資之培育，及工藝教育之研究與服務；1983年任教於文大美術系的劉良佑，捐獻其個人陶瓷設備給該系，並開設陶藝選修課程（二年級「陶藝製作」上下學期各1.5學分，三年級「陶藝學」上下學期各2學分），帶動一群美術系學生從事陶藝創作，如宮重文、廖瑞章、巫漢青、林善述、吳淑滿等多人；1984年輔大應用美術系和中原大學商業設計系相繼成立，皆設有陶瓷相關課程；國立藝術學院1987年於美術系開設「基本陶藝」課程；1987年藝專美工科亦增設「陶瓷組」，每年招收30名學生；此外，部分學校成立了陶瓷社團，加上文化大學和藝專等暑期辦理的陶藝研習營等，這些活動都是1980年代促進陶藝發展的基礎之一。

1980年代高中高職教育開設陶瓷課程的情形，比起1970年代還要多出兩倍左右，多安排在美工科課程中【註100】，比較重要的學校如大甲高中、協和工商等。在中日現代陶藝展之後，臺中縣大甲高中美工科首先於1981年設立「陶藝組」，課程安排在三年級，由已經在該校任教一年的王明榮帶領。王明榮藝專美工科畢業，曾隨林葆家、吳毓棠學習陶藝兩年。剛開始，王明榮帶領該組學生從無到有建立起大甲高中的陶藝設備，除了基本的技巧訓練外，王明榮經常在課堂上提及中西方藝術史、現代藝術風格等，並多與學生討論以誘發創作上的思考，這在當時是很特別的陶藝教育方式。雖然該校陶藝組只成立兩年，共有第一屆13位和第二屆14位的學生，爾後王明榮轉任雕塑組（至1986年），但卻帶動起大甲高中陶藝創作的風氣，如李幸龍和張逢威都是該校第一屆的學生，其他非陶藝組如陳一明、史嘉祥、陳文濱、楊國賓等曾受教於王明榮。

1984年臺北協和工商美工科也開設陶瓷課程，由劉瑋仁擔任陶藝專任教師（1984-93年）。劉瑋仁是馬來西亞人，1973年英國西沙利美術學院畢業，主修陶瓷，1984年至1993年間定居臺灣，1994年定居新加坡。他在臺灣的時間，十分活躍於陶藝界，也帶動起協和工商從事陶藝創作的風氣，如刁宏亮、吳明儀、李宗儒等人。

二、民間方面

1980年代受到1981年「中日現代陶藝展」的影響，民間陶藝教室發展蓬勃。80年代新增的民間陶藝教室，首推1981年李亮一成立的「天母陶藝教室」（1990年結束），此工作室對臺灣現代陶藝發展具重要影響。1970年藝專雕塑科畢業的李亮一，曾隨吳讓農學習陶塑，1975年從事設計陶珠、陶胸墜及項鍊外銷。1981年受到「中日現代陶藝展」的影響，決定於臺北中山北路六段自宅成

立「天母陶藝教室」，對外公開招生，以增加臺灣作陶人口。當時工作室設備新穎、環境乾淨舒適，幾乎是24小時開放時間，並將當時視為祖傳秘密的釉藥配方公開，不定期舉辦出國參觀，也時常邀請國內外陶藝名家來工作室示範、展出，介紹各地陶藝發展的演講、座談會亦時常舉辦，如顏炬榮（旅居加拿大）、藤田修（日本陶藝家）、周宜珍（旅美）、邱煥堂、茉莉沙（加拿大陶藝家）、陳正勳、范‧安東尼（西班牙陶藝教授）、吳讓農、劉鎮洲等人，曾在該工作室舉辦展出，他們除作創作發表之外，有時舉行座談會，交換創作心得。事實上，此工作室一開始就聚集了眾多從大專院校雕塑、美術、美工等相關科的畢業生，多數對藝術創作都有相當的認知與能力，或想以土、或想要尋找不同的材質，他們來到這樣的工作室，它能夠提供設備，給予陶藝基礎的訓練，又有充分的時間自由，加上一群年紀相仿、志趣相投的人齊聚一室，創作的氣氛很快就被營造出來。當時學員包括王俊杰、白宗晉、何瑤如、吳菊、林敏健、呂淑珍、邵婷如、杜輔仁、姚克洪、唐國樑、孫文斌、徐明稷、郭雅眉、陳國能、陳銘濃、張崑、蕭麗虹、蘇麗貞等多人，同時1982到87年間，工作室多次為學員舉辦「陶醉展」聯展，發表新作品，學員舉辦個展風氣也盛，出國再進修也有，創作上交出漂亮成績者也多，因而在李亮一1985年全家定居美國時，工作室仍能繼續由學員經營，直到1990年才因故停止招生，進出該教室的學員多達500多位，對臺灣陶藝發展的助益與貢獻良多。

　　同樣開設工作室，楊作中的工作室是比較特別的，與天母陶藝教室差不多時間開始。1971年畢業於宜蘭復興工專陶瓷工程科的楊作中，於1980年代初期在板橋開設陶藝教室（至1989年），授課以釉藥技術和陶瓷成型為主，學員多為工廠老闆、專業技術人員以及開設陶藝教室的老師，陶藝界的學員如張繼陶、楊正雍、姚克洪、陳國能、陳明輝、吳進風、劉美英、吳鵬飛、高淑惠、李邱吉、呂淑珍、黃玉英等人，此工作室對陶藝界主要的貢獻是補充釉藥知識背景。

　　曾明男於70年代末或80年代初即開班教授陶藝【圖71】，1984年舉家從臺北遷居草屯，成立「陶華園」，並公開招生。自藝專美工科畢業後（1997年英國渥漢頓大學美術碩士畢業），曾明男即從事設計、工藝品製造與外銷等工作，工作之餘自行研究陶瓷製作，並先後隨邱煥堂、林葆家學習。1984年結束臺北事業，於草屯建立佔地千坪的陶華園，其中陶藝工作室百餘坪，專心投入陶藝創作與陶藝教學。

　　此外，1970年代即已成立的陶藝教室，在1980年代吸引更多有心從事陶藝創作的人，如在陶林陶藝教室，新加入者如張清淵、羅森豪、施惠吟、

【圖71】1981年曾明男於臺北工作室授課的情形

吳孟錫、蕭巨杰、蘇麗貞、陳明輝、伍坤山等多人；陶然陶舍，如鄭永國、謝正雄、高淑惠等；楊文霓工作室，如曾愛眞、許玲珠、曾永鴻等；廣達藝苑，如林昭佑、游榮林、潘憲忠、朱培坤、李邱吉、孫文彬等；劉良佑工作室，如楊正雍、李懷錦等。其中有不少人同時到不同的工作室學習，希望獲得更多的技巧與觀念，而部分工作室因爲學陶人數眾多，會聘請多位專業陶藝創作者擔任部分課程的老師。同時，動手玩陶的風氣，在學校美勞教育、美術館和雜誌等推展下，爲業餘興趣而開設的藝術教室紛紛成立，如臺中三采藝術中心、藝舍陶藝教室、現代陶藝教室等。此外，陶藝創作者成立個人工作室越來越多，或基於補貼工作室的開銷、或基於推廣陶藝，也兼收有心從事陶藝創作的新人或業餘愛好者。

第三節 通路範圍的擴增

　　1980年代媒體宣傳陶藝活動的機會明顯增加。1970年代的雄獅美術與藝術家雜誌對臺灣陶藝發展的報導雖已經開始，但篇幅有限且頻率並不多。當1981年1月11日民生報獨家以「中日現代陶藝展後天揭幕，46位日本當代名家參展，我國所提作品水準參差不齊」、「中國陶藝面臨強力挑戰，再不進步將被日韓取代」等的標題，引起各媒體注意，遂開啓藝術雜誌對陶藝發展的關注與長期報導。尤其是藝術家雜誌，除了在展覽期間邀請陶藝界相關人士舉辦討論座談會，並於3月號藝術家雜誌發表此座談會紀錄，也同時刊登張清治的〈中日現代陶藝家作品展觀後〉一文，引發更廣泛的注意，爾後，更於1982年4月開闢由宋龍飛執筆的「誌上陶藝展」專欄，長期介紹並鼓催陶藝發展。宋龍飛任職於故宮博物院（2002年退休），在1981年之前即偶爾爲雜誌撰寫相關文章，對國內陶藝發展十分關注。他以筆名「方叔」在首篇〈誌上陶藝展 — 展前的話〉一文中提及，這個專輯是陶藝家的園地，希望陶藝家能主動提供個人資料與作品圖片於雜誌上介紹，同時也會爲國內陶藝家提供國內外的陶藝發展概況與相關資訊。此專輯多半以介紹性文體主爲，評論文章也有。宋龍飛認爲臺灣現代陶藝發展必須建立在中國陶瓷傳統上，「從傳統中創新」是他對當代陶藝創作的詮釋。由於他長期在雜誌上發表文章，也成爲各項展覽或競賽的評選委員，他的看法對臺灣陶藝發展具一定程度的影響。

　　此外，1980年代新增加的雜誌有《現代美術》（北美館出刊，1984年1月創刊，季刊）、《臺灣美術》（省美館出刊，1988年7月創刊，季刊）、《藝術貴族》（1989年8月創刊）等，而原來雄獅雜誌與藝術家雜誌也都陸續增加篇幅，使得介紹國內外陶藝發展的機會變多，也促使投入報導與撰述相關文章者增加不少，除了1970年代撰稿人楊文霓、邱煥堂持續報導外，較受人矚目的新執筆人是從日本留學回國的劉鎮洲。重要的文章如方叔的〈當代十二位傑出陶藝家〉【註101】、宋龍飛的〈臺灣現代陶藝的昨天與今天〉【註102】、劉鎮洲的〈日本的

現代陶藝〉【註103】、孫超的〈陶瓷造形的探討〉【註104】、楊文霓翻譯的〈現代日本陶藝的探討(1)-(4)〉【註105】、方叔的〈淚水、血汗、喝彩、感懷─從中日陶展後看國內現代陶藝之發展(上)、(下)〉【註106】、劉鎮洲的〈從國際陶藝展談現代陶藝表現的特質〉【註107】、劉鎮洲的〈現代陶藝中造形表現的特質〉【註108】、謝東山的〈「風火水土」之外的世界：試論國內現代陶藝的「藝術當量」〉【註109】、葉文的〈由實用功能到藝術欣賞〉【註110】、宋龍飛的〈臺灣當代陶藝欣賞舉隅〉【註111〉、陳品秀的〈八○年代的美國陶藝〉【註112】、劉鎮洲的〈日本的陶藝(上)、(下)─從日本陶藝的發展看日本陶藝的風格與特質〉【註113】。這些文章共同提昇了臺灣陶藝資訊的廣度與內涵。

　　1980年代雜誌相關陶藝的報導，以介紹陶藝家及其創作佔最多的篇幅，內容多數為陶藝家配合個展，在雜誌上提出自己的創作歷程與創作觀點。1980年代中期以後，則多由學者或前輩陶藝家來提筆介紹或評述個展作品。這些陶藝家如楊元太、顏炬榮、李茂宗、陳添成、邱煥堂、連寶猜、李亮一、吳讓農、馮盛光、劉良佑、呂淑珍、周宜珍、楊文霓、王修功、林敏健、張崑、林振龍、陳景亮、張繼陶、翁國珍、陳國能、徐翠嶺、馬浩、蕭麗虹、游曉昊、吳進風、施惠吟、王惠民、沈東寧、李懷錦、王明榮、曾明男、劉鎮洲、李幸龍、孫文斌、孫超、王俊杰、周邦玲、蔡榮祐、范姜明道、陳佐島、陳正勳、洪振幅、范振金、羅森豪、林葆家、張逢威、邱建清等多人，他們是1980年代較活躍的陶藝家，其創作自述與作品風格，記錄了1980年代臺灣陶藝風格表現的特色。

第四節　陶藝工作室概況

　　陶藝創作要能成為一個自主的文化體制，陶藝家工作室的普及是不可或缺的基本條件。若與畫家的畫室比起來，陶藝家的工作室就像重工業區一般【註114】，是一個具體而微的小型陶瓷工廠。現代陶藝創作者基本上如同現代畫家一樣，要求以作者為主體，並由作者親手完成作品，所以陶藝家不僅要是一位熟練的技師，能夠控制所有的製作過程，同時又必須是一位有創意的製作者。

　　製作陶藝至少包含三大部分：成型、表面裝飾和燒成等過程，一個陶藝工作室要能靈活運用這三者，才足以形成一自主的創作實體。首先是設備的購買與安置設備的場所地點。一個畫家最基本的創作材料，可能僅需要幾千元便可以取得，所需要的創作空間也沒有特別的要求，但陶藝工作室則不然，其基本設備包括如窯爐（電窯或瓦斯窯）、練土機、電動拉坯機或轆轤、陶板成型用的雕塑工具、灌漿成型用的模具、磨釉機、噴釉或噴彩的設備、彩繪工具、配釉用的化學藥品、天秤、桿杆秤、不鏽鋼匙、篩子等。這些基本配備在1980年代初期，是由供應陶瓷工廠的供應商所提供，最少約需30、40萬元。在安置設備的場所地點方面，除了考慮安全與工作省時省力外，若還要考慮減少工作室

開銷、或維持基本生活所需，多半會選擇接近都市人口聚集的地方，以方便兼營陶藝教學之用，由於1980年代中期以後都市裡流行學習手捏陶藝的風氣，1980年代陶藝工作室純為陶藝家個人創作之用並不多見。

其次，坯料和釉料的來源掌握，1980年代基本上也都是向陶瓷工廠或其供應商購買，專門為陶藝工作室而準備的供應商，可能要到1980年代末期陶藝教室林立時才可見。根據1981年2月楊文霓在藝術家雜誌上的介紹【註115】，當時可以買到的現成坯土，直接可使用的，只有從日本進口的白瓷土而已，以50公斤裝成一袋，主要是提供給工廠使用。但大部分作陶的人多半喜歡使用灰瓷土，使用這種坯土的工廠多半分佈在水里、公館和鶯歌一帶，是製作甕、水缸的主要材料。灰瓷土多夾在煤層的礦床中，需經過淘湅才可使用。如果陶藝家要個別買土（灰瓷土），可是一件大事，因為「必須親自出馬到土的來源處交涉，數量少土商是不賣的。運氣如果好，可以找到小工廠代你把土加工過。因此買土最好聯絡數個作陶瓷的，一起合買五噸到十噸的土，至少保持一年到二年的使用存量，那就不必經常為原料傷腦筋了。…陶土的來源則容易多了。各地燒磚廠都有這種原料…這種陶土本身含有砂石，如果使用最好除去沙粒…（也可以自己找土源）略注意河邊或山腳，挖馬路或挖地基，或許也能找到含砂石少的泥土可用」【註116），但都需要經過淘湅過程。釉料方面也是向陶瓷工廠或其供應商購買，但配方則須自己實驗或向學校老師或陶藝教室老師請教學習。釉色裝飾表面可以很艷麗且富變化，也可以選擇使用化妝土，因化妝土取得與使用比較簡單，部分陶藝家甚至放棄使用釉料，而就呈色質樸的化妝土。1980年代末期化妝土的運用逐漸普遍。

1980年代的知名陶藝家幾乎都擁有個人工作室，只是規模大小與個人偏好使用某種製程而有所差別，多半兼收有心從事陶藝創作的初學者，人數也因工作室規模與個人工作習慣而不一，但初學者仍必須依賴他人的陶藝工作室或陶藝教室才能製作陶藝。

第五節 陶藝創作者的結盟

1981年11月文建會的設立，帶動起1980年代臺灣藝文活動的盛況。當時藝術家們紛紛集合起來成立畫會團體，以增進彼此交流及推動展覽活動，陶藝界也沒例外。陶藝界非正式的團體活動首推「愛陶雅集」，「愛陶雅集」是1980年代陶藝家平時交流的重要聚會，是一不定期、沒有固定成員與地點的非組織性團體。其緣由是蔡榮祐1980年在臺北春之藝廊舉辦第二次個展時，同為林葆家學生的曾明男、張繼陶、楊作中一起在臺北聚會，共同形成邀集前輩及同好參與、不定期聚會以交換創作心得的想法，當時參與者還包括林葆家、邱煥堂、吳讓農、王修功、宋龍飛、陳實涵等，1981年「中日現代陶藝家作品展」之後，此聚會改由歷史博物館館員何永姐負責聯繫，並曾於藝術家雜誌「陶藝

誌展」上公佈聚會時間、地點、聯絡方式，旨在促進國內陶藝創作風氣，而聚會的形式也改以參觀陶藝家工作室為主，內容包括交換作陶的經驗、示範與分享創作心得，有時還設計討論的主題，此聚會並沒有固定的成員，每次聚會約二、三十人不等，從一個月一次到二、三個月一次，持續到1980年代末期左右，曾經參與聚會的陶藝家還包括陳佐導、范振金、施乃月、孫超、游曉昊、陳添成、高淑惠、翁國珍等多人。【圖72、73、74、75、76】

【圖72】1982年史博館何永姮與曾明男合影於春之藝廊，身後為「陶藝家'82聯展」曾明男的作品

【圖74】1984年愛陶雅集聚會於陳實涵家

【圖73】1982年愛陶雅集聚會於曾明男家

【圖75】1984年愛陶雅集聚會於陳實涵家討論作品
【圖76】1984年愛陶雅集聚會於陳實涵家合影

　　1984年中部地區的「陶痴雅集」成立，是由蔡榮祐邀集熱衷陶藝創作且擁有個人工作室的廣達藝苑學員，所共同成立的陶藝團體，包括林璟瑛、蔡錦松、陳英彥、游榮林、林錦鐘、謝定家、張永宗、楊薇玲、林昭佑、孫文斌，該年底又加入陳慶、朱培坤，其中蔡錦松甚少參加，謝定家、楊薇玲移居加拿大。除了持續十數餘年的每月一次聚會外，該團體以「陶痴陶展」之名，持續在國內各地舉辦展出，從1984年10月迄今已經舉辦十數餘場的會員聯展，並出版數本展覽畫冊。

　　1984年南部地區的「好陶」成立，由楊文霓與有個人工作室的學員共同組成，包括吳燧木、許玲珠、林菊芳、曾永鴻、林素霞、劉麗、曾愛真、宋炳仁、柯燕美、陳麗華、王淑珍、徐永旭、趙玉紫等多人。每星期定期於楊文霓工作室聚會或從事創作活動，每年至少一次邀請國內外陶藝家示範或演講等，

如加拿大陶藝家顏炬榮、陳正勳、沈東寧、吳讓農、美國陶藝家培德、羅喆仁、李懷錦、謝師傅、黃政道、吳鵬飛等都曾受邀，也不定期安排赴國外參觀訪問，如1984年好陶成員及蔡榮祐一行赴日本參觀，當時還由在日本讀書的劉鎮洲安排行程，1995年參觀日本美濃國際陶瓷展等，並每隔2、3年舉辦一次市集活動等。【圖77、78】

其他團體，如陶林陶藝教室，1980年代初林葆家曾帶學員赴日本參訪、舉辦展覽，1985年和1989年分別舉辦第三、四屆陶林陶藝展，並不定期舉辦參觀與演講活動。1981年成立的天母陶藝教室，是當時陶藝界最積極的活動團體，除了積極舉辦工作室展覽、大型聯展，並邀集國內外知名陶藝家、學者來工作室進行展覽、座談、演講等活動。

以上這些團體活動都是民間聯誼性質，而且多半以陶藝教室作為活動地點、學員為基本成員。雖然在1981年中日現代陶藝展後，有人發起成立大型學會組織，但當時結社集會的禁令尚未解除，多半無疾而終，直到1987年7月15日政府宣佈臺、澎地區解除戒嚴以後，成立正式立案的社團之機會增加許多。

【圖77】1984年楊文霓工作室組團參觀日本益子燒，與益子島岡達三合影，隨行者包括蔡榮祐（圖最右邊站立者）、劉鎮洲（剛從日本大學研究所畢業，準備返臺前，作大家的嚮導，為圖中最左邊蹲者），楊文霓為圖中最左邊站立者

【圖78】1983年楊文霓工作室邀請顏炬榮於高雄市立文化中心三樓示範製作的情形

第六節 競賽與展覽

一、陶藝競賽上的分組與名稱

以日本藝術發展為例，參加帝展或後來的日展等重要競賽是藝術家必須經歷的重要過程，因為得獎名次與次數代表個人藝術生涯的成就與輩分，也是作品價格的重要參考因素，此這種情形在日本陶藝界也很明顯。在臺灣，日治時代的府展與光復以後的省展，基本上是循著日本帝展的形式來規劃，但在臺灣，藝術家得獎紀錄並不是那樣明顯地具有一定的參考價值。對於藝術競賽，臺灣藝術家與主辦單位各自有一套看法與作法，在陶藝界也是如此。

在臺灣，自從陶瓷製品可以參加文化類型比賽之後，「工藝」、「工藝及美術設計」、「美術設計」、「設計工藝」、「陶瓷」、「陶藝」等分組名稱，都是陶瓷製品比賽的類別，有時同一個獎項便改了幾次分組類別或名稱。1990年以前，這些比賽包括全國美展、全省美展、民族藝術薪傳獎、北市美展、北縣美展、高美展、南瀛獎等。更有趣的現象是，這些不同類別競賽的評審，幾乎就像一個評審團隊，在這些比賽中作不同的排列組合，如吳讓農、林葆家、邱煥堂都曾負責挑選商業廣告設計的作品，有時挑選陶瓷工藝作品，有時則要在木雕、編織、陶瓷作品中選出名次來。這個結果造成得獎作品不容易被賞識，

而作者的能力亦無法獲得全然的認同，同時使得競賽沒有權威性、陶瓷工藝與陶藝創作分不清、作品風格變化少等問題，追根究柢而論，競賽主辦單位對分組類別沒有明確的認知、對文化的形成與結構不了解、對所邀請之評審的專業亦了解不多，加上相信權威、權威者適用一切不同領域的心態等皆是原因之一。

最早出現以陶藝組徵件的比賽是1983年第10屆的全國美展，而且僅此一屆。其他比較重要的如北市美展，1988年第15屆開始設陶藝組；1989年開辦的北縣美展前兩屆為陶瓷部，1991年以後改稱陶藝部。這兩項競賽都孕育出許多新生代的陶藝創作者。1980年代詳細的獎項、評審與得獎資料如下：

全國美展1965年第5屆以陶瓷類來徵件（之前是工藝組），1971年第6屆到1980年第9屆（每三年舉辦一次，持續至今）則改為工藝及美術設計組徵件；1983年第10屆以陶藝組徵件，1986年第11屆右改回工藝類收件。看來，全國美

新陶之生陶藝展作品
楊文霓
《時間‧自然‧文化》
1986 陶板

展對陶瓷與陶藝的認知有十分曲折的過程，但大體上是以陶瓷工藝為主，1983年突然以陶藝組來徵件，恐怕是受到1981年中日現代陶藝展的影響，1986年第11屆以後改以工藝組來徵件，參加的人還是不少【註117】。

全省美展（每年舉辦一次，持續至今），直到1973年才增設「美術設計組」接受工藝作品，直到1993年才改為工藝部，並且沿用到現在【註118】。

1985年教育部設立「民族藝術薪傳獎」，鼓勵民族工藝發展，1986年林葆家、1987年吳開興分別獲頒此獎項。1987年孫超獲頒國家文藝基金會國家文藝創作獎。

新陶之生陶藝展（1986年5月北美館）　陳國能　《無題》陶瓷

地方文化單位方面，在北市美展部分，1985年以前是以設計工藝部徵件，1985年至1995年間則改為設陶藝部徵件【註119】。1983年成立的高雄市美術展方面，陶藝劃歸美工設計部項下，1989年改以工藝部徵件【註120】。1989年，臺北縣政府開辦「臺北縣美展」，設有陶瓷部【註121】。

(一) 臺北市立美館非常設性競賽展

1983年底北美館的成立，帶給臺灣藝術界很多希望，備受重視的陶藝創作當然也不例外。在開館初期，北美館展即推出推廣性質的競賽展，如1984年7月的「陶藝—現代茶具創作展、現代陶藝推廣展」，這兩個展覽是同時舉辦，分成應邀參展與比賽部分，參展總人多達98人，幾乎是當時活躍的陶藝創作者，同時亦可算是臺灣陶藝界第一次陶藝家聚首的盛會。茶具競賽展的舉行可說明當時以陶製作茶壺的流行盛況，而現代陶藝推廣展以分實用和非實用類組來徵選作品。這兩個展覽的推出，事實上代表著陶藝創作在臺灣已成為藝術創作領域的成員之一，不再與工藝相混雜【註122】。1986年5月北美館舉辦「新陶之生」競賽展，鼓勵新秀與新創作風格。80年代北美館十分重視現代陶藝的推

廣，唯1986年以後，史博館的陶藝雙年展開始舉辦，似乎
功成身退地不再舉辦大型競賽展，但還是對陶藝創作十分
關注。

除了工藝、陶瓷或陶藝類型競賽外，1985年北美館舉
辦的「中華民國現代雕塑特展」競賽展，亦有陶藝家或以
陶塑、或將陶塑原作翻製其他材質、或使用其他材質參
賽，獲得入選者包括陳實涵、楊作中、陳正勳、蘇爲忠、
周宜珍等。【圖79、80】

【圖79】1985年周宜珍入選
「中華民國現代雕塑特展」的
作品

【圖80】1985年陳實涵、楊作
中、陳正勳、蘇爲忠、周宜珍
等曾以非陶瓷材料入選「中華
民國現代雕塑特展」展出

（二）中華民國陶藝雙年展

1986年，史博館所舉辦的第1屆「中華民國陶藝雙年
展」，爲臺灣第一個專門以陶藝創作爲主的競賽展。這個
獎項的成立剛好銜接北美館推動陶藝的工作，以及將上述
綜合競賽中幾點曖昧不明的現象一一割除，爲臺灣陶藝發
展立下清楚的輪廓。這個比賽主要以陶藝創作爲主要徵件
對象，並且實際上已經將陶瓷工藝品除外，是臺灣陶藝發
展上的重要里程碑，同時在評審方面，除了任兆明、何明
績、王秀雄外，第三屆開始以陶藝界人士爲主，希望能提
昇專業形象以及應有的權威。此外，在陶藝創作中不再細
分類別，這是主辦單位的選擇【註123】。

1985中華民國現代雕塑特展
An Exhibition of Contemporary Chinese Sculpture
In The Republic of China

臺北市立美術館
TAIPEI FINE ARTS MUSEUM

在國際陶藝獎項方面，原本由史博館主動徵件、統一
辦理參展事宜，因臺灣國際外交上的失利，70、80年代參
加國際獎項的機會減少很多，史博館礙於爲政府單位、政
治身分敏感，逐漸退去徵選作品參加國際比賽的工作，而改由作者自行送件參
展比賽【註124】。

二、陶藝展覽的增加與擴大

（一）官辦大型展覽

藝術家地位取得的兩各重要管道：競賽得獎和官方展覽單位的邀請（包括
擔任評審或參加展出）。不過，1980年代美術館相關單位爲了推展陶藝創作，
多半舉行綜合性的大型展覽，參展人數眾多，也未有一套選擇作品的標準或觀
點，因此是否因被選擇參展而提高聲望，是有待商榷的，但倒是某些主題性強
的企劃展，或受邀到官辦展場舉辦個展者，或受邀當任競賽評審者，可爲陶藝
家個人的重要資歷。

1990年以前，曾獲邀當任評審者，如吳讓農、邱煥堂、林葆家、王修功、
楊文霓、孫超、蕭麗虹、劉良佑、蔡榮祐、沈東寧等；獲邀於官辦單位舉辦個
展者，北美館者僅有徐翠嶺一人，而史博館展者包括陳佐導、孫超、曾明男、

林葆家、游曉昊、蔡榮祐、王修功、連寶猜等人。以下茲就幾個1980年代重要的官辦展覽，分述之。

1985年北美館的「國際陶藝展」是臺灣第一個大型國際陶藝展覽，不蒂為促進與國際陶藝創作交流和提昇國內創作水準與視野的重要展覽【圖81】。這個展覽分成三個部分，一是國際邀請部分，包括來自美、加、法、英、德、香港等地20個國家，135位陶藝家250餘件作品參展，各具各國風貌；二是國內邀請部分，共49位【註125】陶藝家100件品參展，以呈現國內陶藝的發展現況；三為國內公開徵件部分，邀請新秀一同展出，可謂是繼北美館陶藝推廣展的另一波陶藝盛況。在展出幾個月前，北美館還舉辦了「如何配合1985年國際陶藝展做一高水準的展出」座談會，邀請了包括林葆家、王修功、劉鎮洲、蕭麗虹、陳國能等24位當代陶藝家參與，並包括8名館員共同出席，針對如何辦好此次國際陶藝展、現代國際陶藝之創作趨勢、國內陶藝家所遵循之創作趨向與研究方針及如何加強國際陶藝之交流與合作等四個議題，進行討論與溝通，對於如何發展國內陶藝特色，有多位與會人士認為應該多利用臺灣本地的泥土、相思樹灰等材質，以發展臺灣的特色，也認為民族特色應該自然而然地表現出來，無須刻意追求【註126】。開展的同時，北美館並於其館刊《現代美術》1985年7月第7期，邀請林葆家、連寶猜、劉良佑、蕭麗虹、錢則貞、劉鎮洲等人介紹國際陶藝發展概況與發表心得感想等，可見北美館在推展現代陶藝上的積極與用心。在劉鎮洲的文章中，他為參展作品風格作了陳述，他歸納了幾點特色：首先是陶藝的觸覺美感，其次是陶藝能強烈表現出時間性與空間性，第三陶藝可以具有繪畫性，第四陶藝可以表現偶然性。他認為「要發展現代陶藝，最重要的是把握現代陶藝表現的特質，並充實藝術內涵與建立自我風格，而不是只顧表面形骸與技法的模仿。」【註127】

1986年故宮博物院舉辦了「從傳統中創新—當代藝術嘗試展」，它的主旨立意與北美館對藝術創作的期許：突破、創新、豐富，顯然不同。本展覽以中國文化復興為前提，分成陶瓷、雕塑、織繡、首飾、漆器等五類，將他們向傳統文化所擷取部分呈現出來，其原由與目的誠如宋龍飛所說的：「本院有感所肩負的歷史責任重大……主動徵集當代具有創作潛力的藝術家參與，藉之回顧過去，瞻望未來，希望從嘗試展出中，發掘更多能與傳統文化承接的創新作品，以展現此一時代的藝術創作的精神面貌」【註128】。在陶瓷方面，邀請了11位當代陶藝家，包括陳佐導、孫超、王修功、鄭富村、曾明男、顏鉅榮、游曉昊、劉良佑、楊文霓、徐翠嶺、馮盛光等，共展出46件作品，除了馮盛光的作品在造形方面引用傳統建築元素外，其餘者幾乎都被以強調創新傳統陶瓷釉色為特色，並以此作為詮釋其風格表現的特點，及與傳統連結的依據。不論這樣的詮釋是否能符映作品的表現，宋龍飛所提的觀點被部分陶藝家所認同，並為某部分陶藝創作的表現內容。仔細推敲，宋龍飛所主張的是創新工藝的製作技術與形制上的變化，這實際上與藝術創作的態度和內涵有點差距，因為把傳統技巧或傳統造形延用到創作上，應該是創作者有意識的行為，而且技巧上的磨

練並不是創作者的首要功課，是否將作者技術上的研究精神作為創作者的主要
特色，是有待商榷的。

　　1987年北美館又推出「新造形陶藝特展」【註129】，主要是「讓本土的陶藝
工作者除了器皿陶藝外，能夠更自由地以土為媒體，呈現個人思想與身心活動
的種種。」【註130】關於此展品特色，劉鎮洲歸納了幾個表現特質：一是傳統陶
藝的新詮釋，是指在造形上表現出「容物」機能，但其「實用性」已經不是最
重的目的，而是轉化為詮釋整體造形，另外在實用器形上，作繪畫性的彩繪或
表現特殊釉色者，也是在傳統中給予新造形要素的創作；二是自然物的純化與
生命力的表現，這是指對於自然物的模仿，創作者賦予了個人價值的詮釋；三
是抽象概念的具體化，是指將心中的意念透過造形塑造表達出來；四是材質的
對比變化，是指利用不同材質的特殊表情來表達心中意念；五是構成其空間表
現，是指在造形的內外空間中表現量感變化【註131】。

　　北美館在1984年「現代陶藝推廣展」中，將陶藝分成實用與非實用的觀
點，事實上並沒有發揮帶領新觀念的作用，因此更於1987年以「新造形」為主
題概念，期待能引發新的創作思維與觀念，但還是發揮不了作用，因為除了
1988年第15屆北市美展將美術工藝部改為陶藝部外，臺北縣在1989年設立美展
時仍以「陶瓷部」命名，但十分弔詭的是，因為比賽評審幾乎都是陶藝界人
士，所以吸引很多陶藝創作者參加，創作風氣十分興盛，即使其他各地的美展
依舊沿用「工藝部」名稱，仍然能夠吸引眾多陶藝創作者參加。

　　1988至1989年間還有幾個大型展覽和海外展，基本上都是綜合性展覽，如
1988年文建會主辦的「中華民國當代陶瓷展」歐洲巡迴展，本展覽是由德國布
萊梅博物館館長邀請，由文建會提供名單，該館挑選40位陶藝家作品參加【註
132】，為國內陶藝作品首次應邀赴國外展出，極具時代意義。另外，1989年省
美館的「當代陶藝展」和史博館的「中華現代陶藝邀請展」等，參展人數眾
多，主題也不夠明確，無從看出其主旨與風格特色。

　　1990年12月北美館主辦的企劃展「土十一人展」【圖82】，策展人是前春之
藝廊經理李錦季，參展者包括王俊杰、周邦玲、林昭佑、范姜明道、徐翠嶺、
陳正勳、陳品秀、陳國能、張崑、劉鎮洲、蕭麗虹。本展的企劃主題在於將
「土」本身的特質和造形的豐富性表達出來，希望能帶給觀者不同於傳統陶瓷
器皿的印象，同時，因為部分參展者不盡然只使用土為媒材，燒成方法也多變
化，包括了樂燒、煙燻、高溫還原、氧化及低溫燒等，突顯了陶瓷媒材的新創
作觀點，加上突出的個人藝術觀與主題的呈現，是一個十分成功且出色的展
出。

【圖82】北美館主辦的專題研
究展「土十一人展」

（二）個展與民間畫廊

　　1980年代除了流行的大型展覽外，陶藝家舉辦個展的風氣逐漸盛行，主要
多集中於民間展覽空間。能夠在北美館、史博館等官辦場所舉行個展的陶藝家
並不多見，名單如上文所述【圖83】，但到各地文中心等地舉辦的個展者並不

【圖83】1990年徐翠嶺於北美館個展會場

少，包括徐翠嶺等二十餘人以上【註133】。

　　1980年代出現了很多商業展覽空間，因蔡榮祐個展賣況甚佳的前例，他們舉辦了不少陶藝作品展出，其中也不乏專門經營陶藝作品的藝廊【註134】。受到市場反應的影響，這些商業藝廊多半對陶藝作品或陶藝家有所選擇，而陶藝家到藝廊展出，多半也會考慮選送展品的性質，如造形傳統一點、實用性高一些比較容易被市場接受，因為民間藝廊的銷售也是陶藝家重要的收入之一。這些藝廊及其陶藝展覽檔次如下，今天畫廊1982-90年曾舉辦過38檔陶藝展，為

【圖84】1981年臺北陶朋舍舉辦「花器茶具展」之邀請卡

1980年代展出陶藝檔數最多者；春之畫廊在1981-87年間曾推出34檔陶藝展；其次是福華沙華，1984-90年有26檔；陶朋舍再次之，1981-89年共17檔；天母陶舍在1987-89年間有15檔；千巨畫廊在1981-85年間有14檔；敦煌藝術中心1987-90年間共展出12檔；現代陶文化園在1982-90年間推出10檔；少於10個檔次者如雅之坊、高雄陶友集、逸清藝術中心、大家藝術中心、皇冠藝文中心、金陵藝術中心、鹿港小鎮御用坊、名人畫廊、百家畫廊、阿波羅畫廊、水龍吟藝廊等多處。【圖84、85、86、87、88、89】

【圖85】1982年10月版畫家畫廊「現代陶藝大展」之參展者、評論家合影，左到右依序為馮盛光、王修功、曾明男、劉良佑、宋龍飛、游曉昊、楊作中，其他未入鏡的參展者包括楊文霓、孫超、連寶猜、李亮一、陳實涵、高淑惠

【圖86】藝術家雜誌主編何政廣（中間）、李亮一（右一）、宋龍飛（左二）為「現代陶藝大展」採訪曾明男（右二），參訪當日在曾明男家門前的合影

　　能夠接受以現代主義或前衛藝術理論創作的陶藝作品，實際上還是很有限的，

【圖87】1982年臺北春之藝廊舉辦「陶藝家'82聯展」之邀請卡,參展者包括林葆家、吳讓農、邱煥堂、王修功、游曉昊、楊文霓、蔡榮祐、陳添成、曾明男、楊元太、楊世傑、馮盛光、李亮一、高淑惠、陳實涵、張繼陶、蔡擇卿等

其中以美國文化中心最受矚目,張清淵、蘇麗眞、周宜珍、陳國能、鄭義融、謝正雄、蕭麗虹、唐彥忍、羅森豪、施惠吟、林敏健、蕭榮慶、鄭武鈺、蔡榮祐、何瑤如等人都曾在此地舉辦過個展【圖88、89】。其他諸如春之藝廊、天母陶舍、陶朋舍、皇冠藝文中心、現代陶文化園、陶藝後援會、龍門畫廊、雄獅畫廊、誠品畫廊、新生畫廊、阿波羅畫廊、福華沙龍等也都比較支持此類型創作。

由民間主辦、官辦場所展出的小型聯展方面,主要以陶藝教室師生聯展或陶藝團體年度展覽爲主,如省立博物館舉辦「醉陶畫會聯展」及臺中圖書館的「蔡榮祐師生陶藝展」等。

整體來說,依臺灣陶藝展覽的次數來看,在1967年到1980年這14年間共有37展覽場次;1981年至1990年,則共550展覽場次。亦即,14年間平均每年只有不到3場的陶藝展,在1980年代有55場,平均一週一個檔次。1980年代可算是臺灣陶藝發展的重要時代。

第七節 80年代陶藝家

80年代從事陶藝創作者泰半爲臺灣第二代陶藝家，主要師承多爲臺灣陶藝先驅者，但其中亦不乏自學者。綜觀這時期崛起的陶藝家，其創作路線大多以表現中國古陶瓷技法，並試著從中創造具有時代風格的現代陶藝。另有部分陶藝家則試著追隨現代主義精神，在造形上嘗試突破中國古陶瓷形制上的限制。但整體而言，燒製與施釉除了少數留學美日者，多仍停留在傳統方式。

【圖91】游榮林《窈窕淑女》1996 大甲東陶土，拉坯成型，電窯氧化燒、1245℃ 23.5×48.5cm

● 游榮林（1931-），1981年隨蔡榮祐習陶，1983年成立「合亨」工作室，1984年起迄今參與「陶痴雅集」聚會、展出活動，1992年在小學教授陶藝，並辦理豐原市各級學校教師研習班，1997年從國小教職退休，專心從事創作。1996-97年與蔡榮祐申請臺中縣政府補助辦理「臺灣陶藝展」全國競賽。作品曾獲第全省美展大會獎、臺中縣中國傳統技藝比賽陶藝展第一名，入選過第3回、第4回與第5回日本亞洲工藝展等。作品以傳統器型爲主，其釉色看似平實無華，卻有一種溫溫如也、謙謙君子的耐人尋味之感。如第37屆全省美展大會獎《曉霞小口瓶》，評審王銘顯說到其：「作品的造形與色彩和諧與有趣，也表現出火焰與泥土所產生的柔和感。」代表作《窈窕淑女》

【圖92】蘇世雄《雕釉波紋瓶》1997 28×28×29cm

（1996）【圖91】爲拉坯的葫蘆造形，器面施以紅釉色，少許流釉效果爲變化，是一雅緻的作品。作者以紅釉色代表喜氣，葫蘆造形則是影射豐原舊名「葫蘆墩」，記憶豐原的歷史。

● 蘇世雄（1935-），師大藝術系畢業，先後於明志工專、崑山工專等工業設計系擔任專任教師，1970年開始自學製陶技術，1975年成立個人工作室，1980年到臺南家專任教，爲該校美工科設立陶瓷工廠、開設陶瓷課程，直到2000年退休，期間曾於成功大學工業設計系、樹德技術學院生活產品設計系授課，目前爲樹德科技大學、南華大學應用藝術與設計學系兼任陶藝教授。作品曾獲金陶獎銀獎、民族工藝獎三等獎，入選過1997年紐西蘭富雷裘國際陶藝競賽。作品以傳統瓶罐爲主要造形，強調其特殊雕釉技法所產生的美感，如代表作《雕釉波紋瓶》（1997）【圖92】。

● 鄭富村（1936-），生於鶯歌，未有師承，研究陶藝將近40餘年。曾爲華藝陶器公司負責人。1983年即於臺北千巨畫廊發表首次個展，發表天目釉系列，1984年個展發表結晶釉系列。作品是以強調釉色的表現爲主。

● 李亮一（1943-），1970年隨吳讓農學習陶塑，1981年成立「天母陶藝教室」（1991年結束），其學員眾多對臺灣陶藝教育與陶藝發展的助益與貢獻良多，1985年全家定居美國，曾進修於加州州立Long Beach大學與Fullerton大學，1995年返臺成立「臺北陶坊」陶藝教室。作品以陶塑為主，強調形式空間與量感的表現。

【圖93】林昭佑《方》1989 陶土 42.4×34.5×10cm

● 林昭佑（1943-），1982年隨蔡榮祐習陶，並於1983年成立個人工作室，因能掌握銅藍、無光胭脂紅與鱔魚黃三種釉色，贏得「林三桶」稱呼。作品曾獲第1屆陶藝雙年展銀牌獎。作品以外方、內圓或柔的幾何造形為主，強調形式簡潔的美感表現，其特色如林恩照認為的「不僅能夠很真實地反射出他個人在創作態度上的嚴謹性之外，同時從許多事例中，也可以發覺他不斷地追求一種簡單、純粹的創作理念，而且是個實踐性很強的創作者。」【註135），亦如黃圻文所說：「不失一份滿益東方文人幽雅凝煉流暢活撥的現代氣息。」【註136】代表作《方》（1989）【圖93】以立方體為主體，中間有一凹陷處，係以陶板填補出一個

【圖94】陳秋吉《即興（二）》1992 98×86×6cm

容積空間，平整的立方體呈現土的原色，容積空間部分則出現許多摺痕，並以古代鈞窯的釉色為主，整體而言具有內圓外方或有容乃大的傳統文化觀。

● 陳秋吉（1943-），曾隨林葆家學陶，1978年與妻連寶猜成立「陶源精舍」，從事生產實用陶器與教學。代表作《即興（二）》（1992）【圖94】彷如一幅題字的書法作品，紀錄當下的心情語錄。

● 劉瑋仁（1943-），出生於馬來西亞，1973年英國西沙利美術學院主修陶瓷、副修版畫，並取得第一等文憑畢業。1974-77年回馬來西亞並開創黑水陶窯，推廣陶藝，1978-81年遷居到新加坡開創藝舍教授陶藝，1982-83年間進行巡迴展覽會並考察日本、臺灣、紐西蘭、澳洲等陶藝發展情形，1984-93年間任教於臺北市協和工商陶藝專任教師，及國立清華大學陶藝兼任教師。1994年開始任教於新加坡南洋美術專科學院陶藝教師，1995年開創民月陶窯，持續不斷地創作與從事陶藝教育的工作。創作的特色如宋龍飛認為「他是一位極具思考力的陶藝家，他的作品秀麗典雅，從傳統中創造了新的視覺美感，作品洋溢著縷縷中國之情懷，與人咀嚼口齒留香的感覺。」【註137】現階段的作品是將過去簡化、幾何化的風景畫陶壁，以淺浮雕式的風格表現出來，形成造形與畫面相互呼

【圖95】劉瑋仁《黃昏之月》1999 陶 38×28×9cm

【圖96】呂淑珍《情戒群像》
1988

應的幻覺空間，頗具趣味性，加上其簡潔、明亮的構圖與釉色，獨具特色。代
表作《黃昏之月》【圖95】。

　　● 呂淑珍（1944-），1980年開始隨李亮一學習陶藝，1985年成立「陶盦」
個人工作室，專心從事陶藝創作，1990年赴舊金山雷妮陶瓷學校短期進修，
1993年將工作室遷居至三芝海尾。創作主題多半來自個人的生活經驗，代表作
如「裸女」、「勸世犬」等系列，其特色如陸蓉之所認為：「呂淑珍作品觸動
觀者的理由，並不在於技巧與形式的刻意表現，而是她那一份理直氣壯、勇往
直前的表達欲望，透過她的作品 ── 那不經虛華修飾的視覺語言，觀者直接閱
讀了她對生命豐沛而真執的體悟。」【註138】她對女體的描繪是充滿自信又剛毅
果決，對家犬的塑造則充滿關愛與熱情，大體而言是走「抒情的敘事性路線」
【註139】，是溫馨而多情的創作表現。代表作《情戒群像》（1988）【圖96】由三個
直立石牌與三個和尚塑像組成，陳述了小和尚體會戒女色規範的情節。三個石
牌上各有女體的裸畫，前方有三個動作、表情、豐富的和尚，左邊的和尚傾頭
側聽兩個小和尚的談話，其中一個小和尚跪地仰頭探天，表現困惑不解的神
情，另一個則欠身探問，十分趣味。作品創作的目的是企圖傳達宗教戒律是為

了達到圓融、喜樂的人生，不應該只是表面上遵守戒律而已。

● 孫文斌（1945-），1983年隨李亮一開始學陶，1984年隨蔡榮祐學陶。作品曾獲1984年北美館陶藝推廣展社會實用組特優獎。孫文斌的作品重視在造形、釉色與坯體質感上的變化，其特色如宋龍飛所認為的：「形的追求，為其創作的第一要素，而釉色層次、坯體質感的變化，更是其觀注的重點。強調傳統容器生命的延續，作品色彩繽紛深沉，線條流暢柔韌，顯現出多元化的創作觀念。作者具有敏銳的觀察力，對造形、釉色控制自如，因此，作品常於柔曲的線條中，展現出陽剛之美，釉色配合恰如其分，作品有理念，完整度高，並充分地展現作品的藝術性。」【註140）代表作《器》（1999）【圖97】為一有四長腳、狀似古代鼎銅器的「容器」，整件作品敷以黑油亮的金屬色彩，質感上柔軟中帶有金屬生硬、粗糙的感覺，具有懷念舊日時光及呈現後工業時代的矛盾特質。

【圖97】孫文斌《器》 1999 54×36×25cm

● 謝正雄（1945-），1982年隨邱煥堂學習陶藝，任教於頭份文英國中陶藝老師20餘年，1983-85年利用寒暑假赴苗栗西湖漢寶窯（八節登窯）研燒柴窯，1984年舉辦省教育廳中學工藝科陶瓷教學觀摩會，1986年設立「盤古窯」（四立方窯），專研柴燒，1995年成立「向泉窯」工作室，1998年從教職退休，專心投入陶藝創作。作品以拉坯變形和表現柴燒呈色為主，其特色如獲第2屆陶藝雙年展銅牌獎的《慕情》，宋龍飛評論他的作品：「由拉坯瓶變形，製作手法很古典，造形兼具實用與非實用的特色，器面所施的沉光皺皮釉，非常典雅耐看，標題『慕情』，頗能點出此對變形瓶子的相互默契感。這對瓶子最大的特點，是它可隨意變化擺設的方位，從四面任何一個定點來看，都有嶄新的感受。」代表作《欲》（1986）【圖98】。

● 劉良佑（1946-），中國文化大學藝術研究所美術史碩士，美國明尼蘇達州St. Olaf College 藝術學榮譽博士，為一創作與學術研究、教學皆擅長的學者型藝術家。1971年自文化大學美術系畢業後，即進入文化大學藝術研究所，同時進入故宮工作，研究古陶瓷歷史，1977年決定自行研習陶瓷製作技術，以輔佐學術研究上的需要，遂於1978年辭去故宮的工作，與友人開設「堯舜窯」（1978-83年），製作仿古青花、青花釉裏紅、三彩、鬥彩、琺瑯彩等。1983年劉良佑捐獻「堯舜窯」設備給文化大學美術系，並開設陶藝選修課程，帶動文大美術系學生從事陶藝創作。1992年與文大學生共組中華民國現代陶瓷藝術學會，並獲選為創會理事長。著有《中國器物藝術》、《中國工藝美術》、《玩泥巴的藝術—陶瓷》、《陶藝學》等書。

【圖98】謝正雄《欲》1986 苗栗土、1180℃ 32×22×35cm

劉良佑的作品可以歸為「繪畫性陶瓷」，其風格可稱之為「新古典」，以表現釉燒或彩繪的特色。其特色如溫淑姿認為：「是採用清代所建立的金屬胎內填琺瑯和瓷胎化琺瑯的技法，以花卉樹木為題材，融合中國水墨畫的線條，以琺瑯模擬的油彩質感，表現出個人特有的文人氣息。而今年（1997年）的作品跳脫了原有

【圖99】劉良佑《魚語（一）》
1996 H115.5cm；《魚語（二）》
1996 H113.5cm
【圖100】劉良佑《霽青琺瑯彩
蓮華福金三面尊》1996 H82cm

的器型，由中國傳統工藝造形中吸取養份，延伸出新的造形，連同器面的彩繪作更爲完整而一體的呈現。無論就他個人或者現代陶藝創作而言，都是一個喜訊。」【註141】宋龍飛也提到：「劉良佑用釉料充當色料，將他的理想圖繪在各種單色釉的中國風格的成品上，做二度回燒（多次回燒），不僅連綴了中國固有傳統文化殘餘的痕跡，同時也爲現代中國陶瓷藝術，樹立了典型的風範，其意義是非常深遠的。」【註142】代表作《魚語（一）》（1996）【圖99】；《青琺瑯彩蓮華福金三面尊》（1996）【圖100】爲一大型高瓶形制，表面裝飾有多次回燒的荷花飾圖，花飾強調猶如油彩畫般的質感，

頗具東方文化美學又深具西方繪畫重視立體陰影的效果，十分耐人尋味。

● 蕭麗虹（1946-），出生於香港，1969-76年旅居美國、瑞士、新加坡，1976年隨夫婿定居臺灣。作品曾獲現代雕塑展首獎、臺北現代美術雙年展典藏獎、北縣美展環境藝術組獎項（裝置於淡水河上）等。其作品特色如宋龍飛認爲：「蕭麗虹的作品，事實上無論是平面或彎曲的表面都能予人視覺產生一種不同運動的感覺，看得出它是發自作者內心的一種心理躍動，譜出了她的感情

【圖101】蕭麗虹《人生如戲》
1996-97

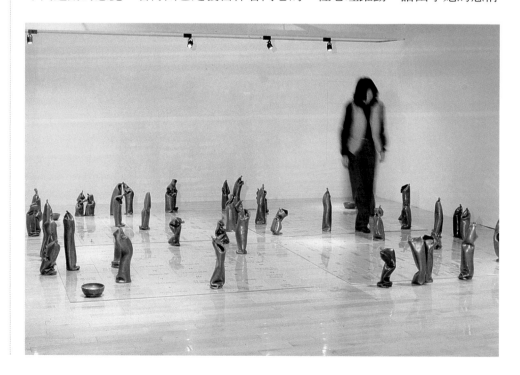

與其藝術情操的共鳴。」【註143】又認為：「星雲、流水、閃光、彩虹、煙霧等自然景物，在作者的詮釋下，表現出自然瞬息的變化，甚具律動風味的抽象美，並創造出三度空間流動的幻覺，直接將觀者的視野，帶進廣闊的空間領域。」【註144】徐文琴則認為：「蕭麗虹的作品帶有很強的觀念性與敘述性。她的創作心理歷經幾個階段：『逃避』、『懷疑』、『憤怒』、『挫折』，最後則致力於社會問題的揭發與關切……她所用的素材，除了陶瓷之外，還以陶作為裝置及雕塑的媒介，與其他隨手可得的物品結合，擴展藝術，特別是陶藝創作的空間，是一位勇於創新，十分多元化的藝術家。」【註145】陸蓉之也提到：「蕭麗虹的美學訓練，發揮她和空間的互動與調適，無論在色彩的配合，物件的搭置，實體的造形，與虛位的形制（如燈光的投影是一種虛位的存在），整體結構堪稱調和而互補，樸實中顯現作者細膩溫情的一面。」代表作《人生如戲》（1996-1997）【圖101】根據作者自述，其製作動機為：「『人生就是戲，你我走一遭，找出立足地。』 當今媒體資訊不斷告知我們世界各地國內外的變化，我們實在無法深入了解，也無從發表一己之見；不如利用這小小遊戲來解放無力感，以實際行動參與，這總比不進又不傻傻將在一旁來得好些呀！來玩玩這戲，從中體會一下當今臺灣的生態及人生的無常呀。」

● 林敏健（1947-），1981年於天母陶藝教室隨李亮一學陶。作品主要以變化傳統泥條圈築法，探討泥土在形式表現上的可能性，並以幾何元素作為探討形式與空間的基礎，如以重複圈繞的細密線條築構一中空的幾何立方體是他的主要風格。此種不以表現個人情感或個人特徵，強調製作過程中的製作技巧與程序，是企圖將物質形象降到最少，純粹從形式角度來表現個人的觀點，具有極限主義的風格特徵。但因泥條的柔軟度與色澤並沒有極限主義風格的冷漠、枯燥或無情感覺，反而呈現出泥條在重疊間自然天成的柔軟、節奏感，因而彰顯了東方文化對純粹理性、客觀幾何學的看法，如代表作《互助合作》（1987）【圖102】。

● 馮盛光（1947-），1970年藝專美術科雕塑組畢業，1971年任教於彰化陽明國中，1973-82年擔任臺北萬華國中陶瓷實驗班指導老師，1982年辭去教職，成立個人工作室從事教學和創作，1984年任教於啟聰中學，1988-92年赴法國進修理論課程，2002年為國立臺北藝術大學兼任陶藝講師。馮盛光的作品以陶塑為主，其特色如蔣勳所認為：「馮盛光作品中給人極度簡練的感動，彷彿蒙德里安一生追尋著水平與垂直的關係，那外形上的簡單，因為蘊含著無數次無數量的對各種造形的思考，呈顯出了一種昇華的寧靜。」【註146】劉鎮洲亦曾提及：「他把對陶土的視點回歸到自然的型態之中，並追尋自然之中『土』與『火』相互關係的本質……他在坏土中加入匣缽、燒粉，造形作品表面的粗糙樸素的質感，並且在高溫燒成之後產生堅硬如石的量塊感覺，使作品產生更接近於自然岩塊般的原始與粗獷。」【註147】代表作《箱》（1982）【圖103】。

● 王惠民（1948-），出生於鶯歌，1974-83年間以自學的方式，從事仿製、販售古陶瓷的工作，1983年開始轉投入創作迄今。作品早期以拉坏變形為主，

【圖102】林敏健《互助合作》1987 苗栗土、木節土、瓷土，氧化燒1250℃ 10×10×34.5cm

【圖103】馮盛光《箱》1982

【圖104】王惠民《溪洲春曉圖》
1998 瓷，還原燒1300℃ 28×
19×19cm

以變形後的流動曲線形象人形，傳達作者對現代人各種身份與表情的觀察，近年以釉色彩繪爲主，或在陶板或於器皿表面上以半抽象的山水景色爲主題，傳達個人的情懷，如宋龍飛認爲他「用釉色繪出了他的思緒，借用標題點出他心中的遐思與夢境」，並且將勤奮閱書「所汲取的人文精神，反射到創作的作品上。」【註148】其作品中所呈現渾然、無華且厚實的釉色，流露出中國文人對人間世事的澹泊之感，以及對生命懷抱逸氣的精神特質，並「展露出作者敦厚以及堅毅維護文化傳統的個性。」【註149】代表作《溪洲春曉圖》（1998）【圖104】爲瓶罐形制，其目的是企圖用釉色彩繪大自然的景致，表面上用釉藥繪製了海天相連的抽象畫，晚霞的天色、白浪花的海際，讓人有心胸開闊之感，並具濃厚的浪漫情懷。

【圖105】林柏根《滿》1987
15×20×32cm

● 林柏根（1948-），1979年隨邱煥堂學習陶藝，1983年成立薰陶陶藝教室。作品曾獲1984年北美館「現代陶藝推廣展」非實用組佳作、第3屆南斯拉夫陶藝展佳作。其作品特色如「作者一系列『淡水河的魚群』作品，強烈的表達出人對生態環境破壞、污染的諷刺。作品透過泥土的敘述將其創作的觀念與諷刺的物象，具體的表露無遺。作品在詼諧中，展現了環保意識。」【註150】代表作《滿》（1987）【圖105】爲一口緣呈橢圓形的小罐，器面上以兩條色土交織成不規則圖樣爲裝飾，帶有富饒之意涵。

● 潘憲忠（1948-），17歲自學木雕，1978年隨唐士學習雕塑，1981年隨蔡榮祐學習陶藝，同年成立雕塑工作室。作品曾獲全國青年美術創作展優選、中部美展雕塑第一名、第3屆陶藝雙年展銅牌獎、1996年臺灣陶藝展現代組特優首獎等。作品以人物臉像雕塑爲主，其特色如鐘俊雄所說的「他的人物表情不是表象的描寫或紀錄，而是生活中實際感受的心境刻劃……現實生活中的不如意，現實功利社會的挫折，獨處的寂寞與無奈，經由他敏感的心、透過

【圖106】潘憲忠《寂寞的男人》
1993 紅土，1220℃電窯 51×
15×12cm

靈巧的手，以誇張、扭曲的手法、一張張失意的、落寞的、愁眉苦臉的、徬徨的、仁慈的、『悟』的、假莊嚴的、老學究的、政客般的嘴臉出現了……萬種表情皆從臉部起。」【註151】代表作《寂寞的男人》（1993）【圖106】爲一男性頭像的速寫，在其扭曲、粗曠的線條中，深鎖的眉、睜大的眼與緊密的唇，表現出驚愕、冷酷的神態，深具表現主義色彩。

● 杜輔仁（1949-），1981年曾於大溪陶瓷工廠工作兩年，1983至89年間進入天母陶藝教室學習陶藝，並從事教陶的工作，1989年成立「自在陶社」，1992年遷居三芝，並成立「泥洹蘭若」工作室。杜輔仁的作品不論在造形、釉色與裝飾的表現上，都具有溫厚、樸實之感，如1994年的《大悲心陀羅尼》，深具作者個人在宗教修行上的思維特質。近年來以「陶曼陀羅」爲主題的個展作品，則是把土的氣息用親近大自然的生活觀點表現出來，其粗獷的造形與氣勢，十分貼近作者所欲表達的生活觀。

● 王正和（1950-），1979年隨邱煥堂學習陶藝，1994年設有「陶焉名」個人工作室。1998年作品《結》獲南投縣公共藝術設置首獎。王正和的創作，如1994年個展作品，係利用中國建築造景元素，表現中國易經哲學之思想內涵，其特色是「和諧的表達了東方藝術中『留白』與『空靈』的境界，在現代藝術日新月異的思潮下能夠掌握文化藝術傳統的特質，並以熟練的技巧表現個人理念。」【註152】近年來，他則試圖以造形重新詮釋對東方文化的認同與體會，作法上除了加入玻璃、銘、鐵等元素豐富表面質感，亦借用現成物，如傳統陶瓷器皿的破片、鐵條等，增加陶土與其他材質的對話關係，並更在收放自如的空間變化中，直接讓人體會到東方文化中虛與實的辨證關係，以及圓滿厚實之特殊意涵。代表作《外圓內方》【圖107】爲一外圓內方的造形，外圓由泥條盤繞而成，彷彿秋收後的稻草捆堆，內方則由不同層次、表面平整的幾何立方體組成，形式上除了強調圓形和方形的組合，也強調泥土可塑性變化所產生的質地感受。綜言之，作品借用中國傳統天圓地方的宇宙觀概念，傳達了對中國傳統文化的重視與敬意，也表現了陶瓷材料的可塑性。

【圖107】王正和《外圓內方》
40×55×15cm

● 徐崇林（1950-），1972年進入苗栗的陶瓷工廠工作，1980年隨林葆家學習陶藝，次年隨林葆家赴日觀摩，1981年於臺中成立工作室，1983年於漢寶窯研究登窯燒製過程，1986年三度赴日觀摩。作品以茶碗等食器爲主，強調特殊釉藥的表現，如1984年以表現曜變天目、1988年燒出「汗聚」釉色等，其風格特色如黃圻文所認爲的：「看似平淡的坯體在其『蟲鑄』、『汗炬』釉色效果的處理表現上，往往予人渾厚偉奇、拙樸多姿的深刻感受，於視觸把玩之中有著凝縮自然界木材、岩石、金屬材質，經風吹雨打腐化鏽蝕或者斑駁之親切生

動效果；有時薄薄的坯體亦同樣散發著色彩、質地、量感多重力道，極為難得饒具特色！」【註153】倪再沁亦認為：「『簡樸』是徐崇林作品中最重要的特質，然而他之簡樸並非經由『表現』而來，徐崇林在陶藝的『技術』部分，有很深厚的基礎⋯徐崇林的陶藝多屬『油滴』及實用性傳統陶藝，這些作品都有非常特殊的獨家『配方』，使凝結在平凡器形上的滴釉，呈現了晶瑩剔透而內斂的感受，這該是精緻陶藝的一個典範⋯徐崇林多年來對技術的鑽研，早已化為創作時不自覺的一部份，他在土的揀練中能感受到與土對話的感動，在燃燒的火焰中亦能與起熾熱的共鳴⋯⋯徐崇林作品中所以深藏著耐人尋味的力量，就是那一份至誠。」【註154】

● 林瓛瑛（1951-），1978年開始向蔡榮祐學陶，並為其助手長達5年，1983年於臺中三采藝術中心成立陶藝教室，1989年成立個人工作室，專心創作迄今，2000年為臺中20號倉庫第一屆駐站藝術家。早期創作以大型拉坯作品為

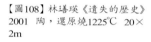

【圖108】林瓛瑛《遺失的歷史》2001 陶，還原燒1225℃ 20×2m

主，強調以幾何圖樣爲裝飾，其特色如曾明男所提及的「林璎瑛的作品在造形上主要以拉坯成形居多，有的是正統的瓶罐，有的是拉坯後再變形或組合的，其最大的特色在於帶有一股類似中國漢唐時代的厚實有力氣勢。要擁有這種氣勢，不單靠作品的高大就能獲得，主要還是作者內在的本性透過雙手純熟的技巧，才得以呈現出來。她的作品在釉色使用上一向採用無光的銅釉和鐵釉系統比較常見，色調處理上頗能兼顧其造形、質感和內涵上需求相呼應。」【註155】

【圖109】劉鎮洲《颺》1993
56×12×44cm（含座）

近年作品以大型陶塑裝置爲多，主題以省思歷史文化爲主，如代表作《遺失的歷史》（2001）【圖108】。

● 劉鎮洲（1951-），1984年日本京都市立藝術大學美術研究所畢業。曾受教於吳毓棠，1977年與同學成立「陶軒」陶藝工作室，1987年成立「方圓陶舍」工作室，1988年設立黑陶燻燒窯，1994年遷居淡水並成立「陶藝研究室」，發表陶藝相關論述60餘篇以上，著作《陶藝與生活》。曾獲中華民國陶業學會頒發「陶藝貢獻獎」。目前任教於臺灣藝術大學，曾任該校設計學院院長等職，在臺灣陶藝教育上具重要貢獻與影響。

劉鎮洲的創作在造形上具單純、簡潔、具完整性的特質，在釉彩使用上1980年代以燻燒黑陶爲主，1990年代則強調明亮而溫雅的色澤，主題多半以描繪自然景觀或書寫個人對大自然的情感爲主，其特色如其創作觀是：「描寫細小而微不足道的自然現象，促使觀賞者在區區一方陶土之中，發掘在大自然的微觀空間中所隱藏的美妙與神奇」，體現了東方文化精神中的悠然自在的生命特質。代表作《方圓》【圖110】根據作者自述，其製作動機爲：「『方』與『圓』

【圖110】劉鎮洲《方圓》 1984 黑陶 52×52×5cm

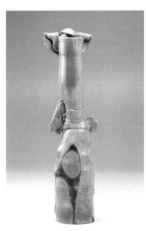

【圖111】李金碧《韻律》1994
樂燒 55×15×15cm

是兩種不同性質的造形元素，各有不同的形態表現與造形意義，本作品在正方形陶土塊的有限空間中，塑造出微凸的圓面，藉黑陶神秘的黑暗與深沉，襯托出正圓的實體造形；同時詮釋方形的向外延伸虛無空間及圓形的向內凝聚實體空間。」；代表作《颺》（1993）【圖109】。

● 李金碧（1952-），1984年隨邱煥堂習陶一年，並與梁冠英共組「作陶工作室」迄今，1986年以後受徐崇林在釉藥方面的指導。作品曾獲1986年北美館「新陶之生」優選。代表作《韻律》（1994）【圖111】爲一瘦長的瓶子，瓶身分佈了十數個微突起，頸部略成曲折狀，上端與中段部分皆有手捏陶片的小裝飾，

【圖112】許玲珠《瓶》1995
37×30×26cm

表面上賦予棕色、黑色和青綠色系，並以樂燒方式讓色彩變化更為豐富，彷彿一位束著卷髮、圍著絲巾的少婦，若有所思的樣態。作品創作的目的是希望透過形式試煉，給予豐富的造形變化。

● 許玲珠（1952-），1984年隨楊文霓習陶，1996年起曾多次赴美國作短期進修。作品《慢慢地走III》獲第13屆高市美展工藝組第二名。代表作《瓶》（1995）【圖112】為一有四個圓凸支翼的瓶子，瓶口右側有兩個黑色小裝飾，兩側也有兩個深色、粗糙的圓凸物，通體以亮眼的天藍釉色為主，兩側各有一色彩豐富的抽象紋飾，整體而言，造形突出、色彩妍美，形式上顯得繁複又十分亮麗，具豐富的視覺效果。

● 郭雅眉（1952-），1984年於天母陶藝教室學陶，同年成立「若」個人工作室，1993年隨吳毓棠學習釉藥。作品曾獲陶藝雙年展金牌獎，入選紐西蘭國際陶藝展、日本國際美濃陶展等。其陶塑以和諧對稱的弧形線、直線切割塊狀組合而成，並鑲嵌木頭、銅等不同的材質，配合沉穩而乾淨的釉色，使作品表現出「寧靜、圓滿、靜穆、祥和、透明乾淨，幾乎不能容忍一點激動的明穩節奏」【註156】的氛圍，極富東方靈修之思維特質，又具有女性纖細的婉約質素。如第5屆陶藝雙年展金牌獎《自省》，劉鎮洲評述為：「造形單純流暢，作品輪廓的狹長弧線與飽滿曲面，使整個造形的結構結實而有生命力，作品表面所噴施的青灰褐色釉彩，亦使整

【圖113】郭雅眉《流金歲月（二）》2000 進口陶土，氧化燒1210℃ 80.5×56×7cm

【圖114】楊正雍《搖曳》1996
33.3×25.5cm

個作品呈沉穩內斂的氣氛」，整體而言「處理得相當完整而明快，表達的意念也十分清楚，充分顯示出女性特有的細膩心思。」在陶板畫方面，則以淺浮雕形式來表現傳統古厝之美，其精確的空間透視能力與寫實的描繪技巧，傳達了深厚的鄉土情感，如代表作《流金歲月（二）》（2000）【圖113】。

● 楊正雍（1952-），1978年開始學陶，曾任職於陶瓷公司，1985年成立「雍華窯」工作室，並隨謝武忠學習拉坯。作品《童年往事》獲第15屆臺北市立美展優選，《出塵》獲1991年第3屆薩格勒布世界小型作品展入選。代表作《搖曳》（1996）【圖114】猶如一女體速寫像，紅釉色線條的變化將豐腴的姿態表達得十分生動、有力。

● 姚克洪（1953-），1976年隨黃艷華開始接觸陶瓷，1981-86年加入天母陶藝教室習陶並擔任教師，1983年並隨謝武忠學習拉坯，1984年隨馮盛光習陶，1986年隨楊作中研習釉藥，1986年赴美進修，1990年取得碩士學位後返臺。作品以雕塑、素燒為主，強調創作過程中的隨機性。在創作上，他以直覺性與隨機性的技法表現，希望能退去知覺意識的外殼，讓真實感受無忌憚的湧現，以獲取對現實情境的確實指涉。泥土豐富表情性與火燒過後無法預測的變化性，

在他獨特的組合和安排下發揮至極。在不
受限於現實具體的內容之下，純粹審美形
式引人進入更寬廣的想像世界，而審美活
動的意義與價值在此得到更大的彰顯。如
徐文琴提到，其創作特色是「構思、手法
都非常的細膩獨到」，並且「能夠精確的
表現細緻而豐富的泥土肌理變化」，亦能
在抽象與具象的辯證推移中，營造出「超
現實的意境」，「令人駐足沉思」【註
157】。代表作《地紋的十三行詩》【圖115】
以陶板形塑的箱型空間為外殼，內部為層
疊的陶板作彎曲造形呈現，象徵山勢或地
層的構造，整體僅以素燒而成，表現了土
本身原有的色彩與質地。作品創作的目的
強調以造形傳達意象。

【圖115】姚克洪《地紋的十三
行詩》1991 29.5×17.5×11cm

●陳景亮（1953-），素有「臺灣壺開
創者」之美譽，尤對宜興壺鑽研甚深。
1987年起於美國各大學院擔任客座教授、
駐校藝術家（迄今30餘所），並多次聘任
為國際陶藝工作營指導或講師，1996年主
辦中國宜興市「國際宜興紫砂壺研習
營」。早期製壺技術上的投入，已使他具
有相當的基礎與成就，1987年受邀到美國
教學，促使他思索走向創作的可能性。重
要個展有1997-98年美國沙可樂美術館、
Elvehjem美術館、鳳凰城美術館「大橋」
個展，2001年美國Mora Ecclex Harrison
藝術博物館個展等。1990年代他以一系列

【圖116】陳景亮《豆腐》2001
實體大小

擬真木頭質感的茶壺及木橋，深獲好評。2001年再度以擬真傳統豆腐的作品
【圖116】，奠定個人的成就。這些作品具有「擬象寫實」、「迷惑眼睛」的讚譽，
誠如陳朝興評述《大橋》提及：「阿亮的作品實則超越了美國80年代以來物象
或幻象寫實的範疇及藝術性的企圖」，它「不只是寫實擬態的」，更是充滿了
「『抽象性』、『裝置性』的表現手法，在藝術性的企圖上，更是一次精湛的獨
創。」並認為此作品已經「展現了極強烈的個人風格和藝術性的表達……他承
襲著中國文人傳統及精湛的陶藝技術，試圖用紀念性的尺度及開放多元的抽象
表現來表達內在的美學感動。」【註158】
　　●謝長融（玄同）（1953-），曾於陶瓷貿易公司工作半年、電光牌公司研究
釉料5年，並成立玄同工作室。作品曾獲第3屆北縣美展第一名。作品以傳統的

器型與釉色為基礎，極富豐富而多元化的美感。代表作《魚躍》（1998），據作者自述：「主要表現魚體的感覺，以油滴釉的特性，描寫魚鱗的質感，並帶有些孩童塗鴉的樂趣，在垂直的坯體上，一一地忠實繪出，在觀賞上，則以垂直的方向，才能看出端倪，就如同有時我們面對困厄、問題一般，偶而換一下角度去思考，以不同層面去判斷，或許會得到另種體悟，心情頓時豁然開朗。」

● 蘇麗真（1953-），藝專西畫組肄業。曾隨林葆家學習陶藝，1982-91年於天母陶藝教室隨李亮一學陶，1983年曾赴美進修於紐約藝術聯盟，1992年加入中、日、韓所組成的亞洲藝術團體333 Group，1997年赴溫哥華進修Muds Linger Clay Studio陶藝課程，並經常參與國外短期陶藝工作營活動。創作早期以拉坯變形為主，強調容器造形的變化，1990年代以人物雕塑為主題，造形簡潔有力，並重視空間裝置上的整體效果，如1995年參加「當下關注展」的《無題》，溫厚而纖細地透過造形語彙的張力，讓人物臉上的抑鬱與惆悵之感緩緩昇起，深印人心。代表作《震驚》【圖117】是「以強烈的潑灑，簡潔的構圖來發抒她對戰爭、謀殺、絕望等人間悲劇的抗議」【註159】。

● 王正鴻（1954-），1987年日本金澤美術工藝大學碩士班畢業，返臺後曾擔任手工業研究所鶯歌陶瓷技術輔導中心主任，1989年成立道正窯工作室，從事創作與教學，並曾任教於藝專。作品《姿系列No.2憩》獲1996年日本亞洲工藝展獎勵賞。作品在造形上強調雕塑的抽象性格，並曾以釉裡金彩、釉裡銀彩、飛灰釉藥、柴窯漆藝等各種特殊的表現技法為特色，表達意涵包括中國傳統的易經哲學與佛學等，具有陰陽相生相滅、輪迴、自然山川等的觀念形象。代表作《火系列—熾》（1999）【圖118】，是以柴燒穴窯所燒成，是「捕捉火焰流動的瞬間及流竄時的動態加以形象化而創造出來的造形。」

● 王明榮（1954-），藝專美工科畢業，臺北技術學院陶瓷材料研究所進修一年。在學期間隨林葆家、吳毓棠習陶，1980-86年間任教於大甲高中美工科，並為該校設立陶藝工廠、開設陶藝組，1986年移居屏東，從事專業創作與教學迄今。早期作品或以單純簡潔的造形來突出釉藥表現效果，或以陶土的可塑性，並在完成完整的造形後，施以外力，以表現出隨機凹陷與自然裂紋的殘缺美感。

【圖117】蘇麗真《震驚》1992 陶土 12×8×22cm

【圖118】王正鴻《火系列—熾》1999 陶土、玻璃、長石、柴窯燒成 34×19.5×46cm

【圖119】林清河《夏之戀》1996 南投土，輕還原1200℃ 20×20×71cm

● 林清河（1954-），現任添興窯窯主。作品獲「1997臺灣陶展」優選獎。代表作《夏之戀》（1996）【圖119】，為一瘦高瓶罐的形制，頸部有對稱的S形雙耳，瓶身的裝飾圖案與風格似日本浮世繪，幾何化般的植物圖案、平塗的色彩，十分清雅、高貴。根據作者的說法，此作希望能以熱帶植物表現一種「夏季的飄逸風情」。

● 邱建清（1954-），臺師大工教系畢業。大學時期受教於吳讓農，爾後自行專研柴燒，1985年在苗栗後龍蓋大山窯燒柴燒，1988年改於新竹峨眉成立雲心陶居工作室。作品曾獲南瀛獎優選，北市美展第3名，入選1995年紐西蘭富雷裘陶藝賽，陶瓷金鶯獎第1名。邱建清為國內少數執著於柴燒創作方式的作家之一。早期作品以人物雕塑為主，1990年代則以擬造砂石、岩壁為主要表現，其風格如雕塑家何明績所認為：「邱建清的陶藝造形是走現代陶藝的前端，擺脫舊有的窠臼，回歸於大自然，由體認而隨心所欲，沒有藩籬，沒有羈絆，故作品的形態，予人的感覺，僅僅是有形元素，簡單、樸素、明快、淳厚，產生一份對大地的依戀，尋求精神上溫馨與寧靜。」【註160】鄧淑慧則認為他的作品：「在追求『型』之時，不忘掌握『色』，同時利用柴燒的『拙』來沉澱『型』與『色』的激情，讓他的作品可讀性更耐人尋味，也讓現代造形與傳統柴燒有一個共舞的舞台」。代表作《佳洛水系列─ 蝕》（1999）【圖120】。

【圖120】邱建清 《佳洛水系列─蝕》1999 半瓷土、柴燒 70×70×23cm

【圖121】陳銘濃 《巢》1996 德國黑土、日本26號磁土、斷熱沙、金箔，1230℃-1010℃ 26×26×26 cm

● 陳銘濃（1954-），1979年於「阿亮陶寮」開始學陶，1981-83年赴美國州立加大陶藝設計系進修，1984年於天母陶藝教室習陶，1986年成立個人工作室，1992年後專心投入陶藝與油畫創作。創作以仿製現成物為主，再將這些「現成物」做一拼湊組合，利用它們本身的意含與彼此間的關係，傳達作者的觀點。在主題方面，作者主要以骨頭、雞蛋、古代弓箭等為仿製的對象，在拼湊組合間，彷彿再現考古現場一般，讓人遐想古代歷史的風光，同時也讓人驚嘆其擬真能力。代表作《巢》（1996）【圖121】為一長方形平台，其上有三個凹陷，各放置了擬真塑造的雞蛋和枯顱頭。作品創作的目的是以雞蛋代表新生、枯顱頭代表

死亡，傳達生死輪迴的觀點。

　　● 鄭義融（1954-），1975年於師大隨吳讓農習陶，1981-82年任職於苗栗陶瓷廠工作，1983年成立「融陶坊」陶藝教室，1983年迄今任教於高雄東方工專美術工藝科。作品《禪相》（2001）【圖122】由一橢圓形基座和其上直立的類似夾豆造形組成，彷彿一盤腿而坐的僧者，正在靜思冥想。作者創作此作品的目的，是將作者在禪學方面的體會，以具體造形表現出來，並借用植物形體傳達自然生命消長的歷程。

　　● 呂嘉靖（1955-），1986年成立陶工作室，1996年赴江西景德鎮國際文化交流示範樂燒課程。呂嘉靖的作品，以瓶罐造形為主，表面繪製動態線條為特色。代表作《太初》（1989）【圖123】似一圓鼓鼓的提袋，上方的提樑以雙中空管交接而成，通體以黑色土製成，表面以紅色線條繪製象徵太極或太陽的古代圖騰，其簡潔樸素的造形，如中國古代彩陶作品的形式與紋飾，具懷古之意涵。

【圖122】鄭義融《禪相》2001 陶土、釉，氧化燒1250℃ 24×17×47cm

【圖123】呂嘉靖《太初》1989 中性電窯1250℃ Ø31×36cm

【圖124】林振龍《聚裂重生》1998 陶土，還原焰1280℃ 17×15×38cm

　　● 林振龍（1955-），曾赴日本沖繩大學研究傳統工藝陶瓷。1978年隨林葆家學陶，1979年於土城成立瓷揚窯工作室，與臺灣百位以上畫家合作，推廣藝術陶瓷。作品《源》曾獲第39屆全省美展優選。作品以雕塑為主，重視陶瓷媒材本身的表現性，其特色如石瑞仁提及「林振龍除了運用泥土來開發各種美感造形外，更大的企圖則是要把泥土充分發揮成一種思想紀錄和意念書寫的活性媒介……也因為如此，他的陶藝作品已明顯超越了所謂『純美兼實用』的審美訴求，一再地指向可以引導更多人文想像或啟發弦外思維的另一層觀賞意義……真正傾心於審美的沃土中蓄養溫時的人文思維，這點也正是他能夠在群英薈萃的陶藝界中閒然立足的主要原因吧。」【註161】代表作《聚裂重生》（1998）【圖124】為一有機的抽象形體，強調土的兩種質感及其對比效果。其作品創作的目的即將對泥土所施予的歷程或造形結果，視為對社會環境狀態的指陳與評價。

　　● 范姜明道（1955-），1979年赴美進修，1988年返臺。其創作觀以觀念主義為主，1995年與蕭麗虹、陳正勳等人共同創立「竹圍工作室」成立，地點位於臺北縣淡水竹圍。曾獲邀參加「2號公寓最後一夜：名牌展」【註162】、「桃園全國運動會裝置藝術展」【註163】、「集集方舟─裝置藝術展」【註164】、「文化總會─90年藝文界新春文薈聯誼茶會戶外裝置」【註165】等展出。其作品被歸類為媚俗化的機能主義，特色為「結合陶藝與新觀念，從事牆面、或裝置性創作」。其創作主要是從兩組藝術議題來進行探討：「一，相同材質、不同造形

間之複數對話；其次，雙重材質、雙重造形間之交插多元性關係探討。」作品
的強度，「基本上是建立在以相當精簡的素材、做無限大的言說」，而其最大
的長處在於「以一、兩件素材、符號、詞彙，以如變戲法般的手法，營造出相
當繁複、且令人驚訝的深厚意象世界。」【註166】鄭乃銘也提到：「范姜明道的
藝術是運用後現代主義創作理念，以一種泛國際性的符號語言，來佈達東方藝
術家認同潮流卻不後於潮流的哲思。而以陶土為素材，竟能延展出如此廣涯的
創作領域，何嘗不是也為臺灣陶的藝術拓展出另一方活潑生機。」【註167】石瑞
仁則認為：「（從其作品不難看出）他對美國普普藝術想要擁抱世俗的精神極
為認同，對於極限藝術的冷酷美學也頗能體會……在發展一些觀念性的物質遊
戲之同時，設法讓藝術鑑世與諷世的功能也得到同步的發揮」【註168】。代表作
《容器》【圖125】以茶壺形體為結構，強
調平面化、幾何化與平衡感的視覺效
果，並以金釉、轉印花紋貼紙為裝飾，
突顯茶壺的趣味感。《黃金遍地》
（1993）【圖126】，作者為狀似排泄物造形
的泥塑施予金釉，散置於地上，利用排
泄物為「黃金」之俚語，諷刺世人逐名
追利的惡習。

　　● 曾愛眞（1955-2000），1982年隨
楊文霓學習陶藝，1984年成立泥巴工作
室。作品曾獲北美館現代陶藝推廣展優

選，陶藝雙年展銀牌獎，金陶獎社會組造形創新類銅牌獎等。作品或以「容器」造形為主，強調質感與形式空間的變化，其特色如楊文霓所認為的：「觀賞曾愛真的作品，我感受到是把有限和無限的條件熔合，至少她把可觸及的多元層次，意識的，潛意識的種種生活上的細節交織成一個沒有底層界線的形式。在形式上她放棄了『情節故事』的規範，而是用一種全然自然方式，一種隨意的發展來進行。這種閒談式的與泥土對話，一樣可重建一種過去、現在、未來的感覺，試將夢想，記憶及慾望混合呈現。」【註169】代表作《對對陶系列》（1995）【圖127】。

● 洪振福（1956-），任職於故宮博物院科技室已超過二十年，主要以仿製、修護古陶瓷為主，對古陶瓷的製作與其精神美學十分熟練，80年代初期開始從事創作。作品曾獲第1屆陶藝雙年展銀牌，同年也入選法國瓦努力國際陶藝雙年展，是臺灣陶藝家入選該獎的第一人。「早期他的灰陶以鐵、鈦釉系居多，特色是粗獷典雅，細細的品味，才能領會其中如涓涓清泉的甘美；中期陶作有濃得化不開的『彩陶印象』，古意盎然，魅力隱現在樸實的色彩間，你不一定說得出它的好，但你也絕對找不出丁點的瑕疵；近期間他又開拓若干幾何造形的陶作，其中並且融入古青銅器的紋飾，最明顯的改變是造形漸呈多元化，揮灑自如的氣魄，令人耳目一新。」【註170】其作品特色如楊清欽所認為的，其「陶作一如其人，平實中迭有佳構，沉穩中屢見奇葩」，同時又是「充滿生命力的『情以寄物』形象與意境」【註171】。1990年中期之後，以在瓶罐造形上繪製自然寫意景色為特色，樸拙但意境深遠，具有如陶淵明式的文人逸趣。代表作《秋》（1990）【圖128】。

● 吳進風（1957-2003），1982年於天母陶藝教室開始學陶，1984年進入楊作中陶藝工作室研習釉藥，1985年起致力於推展陶藝教育及研習活動並發表相關文章，1999年任聘為臺北縣立鶯歌陶瓷博物館籌備處主任，2000年正式接任鶯歌陶博館館長，同年於南藝院進修博物館學。作品曾獲第2屆陶藝雙年展銀牌獎，第16屆北市美展優選，北縣美展大會獎，第3屆陶藝雙年展銀牌獎，1991年北市美展第一名，第4屆北縣美展優選等。其創作或以陶板、或借取傳統古物之造形，強調作品表面之肌里與釉色的變化，以突顯其追求自然古樸、追思幽遠之氣氛，如1989年的《大地之晨》，宋龍飛評述道：「一塊厚沉沉的長方形陶板，平鋪大地，施以無光灰藍色調的簡單釉藥，並以大寫意的手法來表現抽象的概念，頗有濛濛的感覺。質感頗佳，彰顯了中國山水瓷畫的韻味，很有內涵。」代

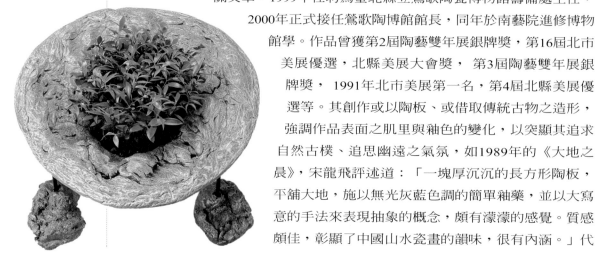

表品《土地沉思3號》（2002）【圖129】，根據作者自述，其製作動機為：「從陶土的自然基理變化，與人的理念之間，表現出對土地與藝術創作的思維。在不經意的手印中，呼應了對這塊土地之眷戀，亦留下瞬間的注視與思維。」

【圖130】林錦鐘《月世界》1999 18×18×30cm

●林錦鐘（1957-），1982-84年習陶於蔡榮祐工作室，1984年成立工作室，1986-87年曾經走訪歐洲及日本觀摩陶藝發展，1990-93年間曾探訪大陸古陶及窯址五次，1993年遷居埔里。作品以傳統瓶罐造形為主，強調

【圖131】唐國樑《海的樂章-5》1997 35×20×40cm

【圖132】陳正勳《頂》2001 359×61×40cm

釉藥的表現，如代表作《月世界》【圖130】為一瓶造形，表現了釉藥的特殊效果，如白色釉藥中大小不一的圓點窟窿，不同於縮釉的特色，形成有趣的表現。

●唐國樑（1957-），1981年從事於雕塑原型設計，1983-87年任教於天母陶藝教室，1987年成立個人陶藝工作室，2000年獲中華民國陶業研究學會陶藝貢獻獎。作品曾獲1979年全省美展雕塑部優選。作品在造形上以形象大自然動態的元素為主，用簡單而純美的釉色，讓極柔軟而舒暢的線條，圈圓出一厚實的空間，顯露其雕塑性格的渾厚與量感，並表現出作者所追求的圓滿、寧靜與美感。代表作《海的樂章-5》【圖131】，其製作動機根據作者自述：「海的樂章系列作品是將陶藝創作音樂化的一個系列，從貝殼的孔所延伸擬似樂器般可發出高低的音韻，以潔靜清爽的釉色和質感，襯出飄揚輕盈的造形；猶如一首音符在空中迴盪游繞。」

●陳正勳（1957-），1983-84年於西班牙進修陶藝，1984年返臺，與天母陶藝教室成員經常互動，1985年參加北美館的「前衛、裝置、空間」展以及1988年國美館的「媒體、環境、裝置」展，是國內前衛陶藝創作的代表者之一，1995年進駐「竹圍工作室」作陶迄今。作品曾獲中華民國現代美術新展望新展

望獎，中日藝術招待獎第一名，中華民國現代雕塑展第一名，陶藝雙年展銅牌獎，第3屆南斯拉夫國際小型陶藝展貝爾格勒首都獎，第3屆葡萄牙阿貝婁國際陶藝雙年展榮譽獎，1997年臺北縣陶藝創作展壁畫組得獎等。其創作重視材質本身的特質，並強調與其他如木、鋼、石等材質的結合，形式上以幾何造形爲主，讓材質與量塊的對比與對立關係形成對話，風格上接近極簡主義，其特色如王哲雄評論他的作品《無始無終》說到「造形單純，特別是對時間性的處理，予人歲月的痕跡感受，而不以技巧討好，平實的表達，予人大智若愚的印象」，而其作品就如其人一樣「以含蓄、簡鍊的語彙表達了對存有生命的崇敬」；又如石瑞仁說到「陳正勳在作品中已加強注入了中國的宇宙自然觀，他把陰陽五行的循環理論，在他那總合了其他材料抽象陶塑中從新詮釋了一趟。」【註172】代表作《頂》(2001)【圖133】。

【圖133】鄭永國《神話》 2000 H79cm

【圖134】鄭永國《蕉葉構成（一）》2001 73×28×34cm

● 鄭永國（1957-），1983年任邱煥堂工作室助手，1989年遷居於峨眉自建工作室，從事陶藝創作至今。作品曾獲臺南市美展陶藝部首獎、全省美展工藝部教育廳獎、金陶獎社會組傳統創新類銅獎、全省美展工藝部銅牌獎等。作品以「容器」類型爲主，如大型瓶罐系列作品，或飾以波浪線刻紋、抽象紋飾，或結合雕塑訴說與瓶子相關的神話故事。宋龍飛認爲此系列是：「強調泥土和手指的延展關係，造形宏偉，頗有一番氣勢。」【註173】近年來的「蕉葉構成系列」則以擬眞手法，模擬具鄉村生活意象的蕉葉和竹子，並將它們形構爲一富結構感的船形造形，彷彿爲一具實用的盛物容器，又如以農業社會器用品爲對象的擬眞風格，充滿物質性象徵意涵。代表作《神話》(2000)【圖133】，以臺灣排灣族神話：人類由瓶子而生之傳說爲主題，造形上以瓶融入女子之形象，被一男子環抱，傳達生之慾望的傳說。《蕉葉構成（一）》(2001)【圖134】以蕉葉和竹子爲主要物象，其擬眞的手法將蕉葉的葉脈和波動樣態、與竹子的曲扭與韌性表達得十分眞實、自然，而船形造形猶如一實用的盛物容器，除了傳達懷想田野風光之情外，也令人想起早期臺灣竹藝手工業，與農業社會運用自然物材的生活價值觀。

● 沈東寧（1958-），1980年隨邱煥堂開始作陶，5年後辭掉教職，成爲專業的創作者。作品曾獲陶藝雙年展、北縣美展、現代陶藝國際邀請展、陶藝雙年展、新竹縣美展等大獎。作品不論在造形或裝飾上都具有強烈的抽象風格，其特色如方叔所言：「作品著重表面裝飾的處理，在粗糙的單純肌理、或硬邊、或復於原始風味的裝飾紋路上，展現了強烈的現代感。更以書法線條的重疊效

果，達到裝飾空間的目的，不僅變化多端，而且形式優美。造形有得自傳統建築窗櫺的鏤空效果，構思均細緻完美。」【註174】黃圻文也提到他：「受到美國抽象表現主義畫家馬克‧托比之『白色書寫』線性結構影響」，沈東寧的作品「現代與古典逸趣並馳；書寫與設計性格輝映，自成一派、放逸灑脫。」【註175】整體而言，如邱煥堂所認為：「他的風格突出，自成一家；從實用器皿到觀賞陶雕，前後一貫，沒有斷層，有明顯的發展軌跡可循……作品有品味，有格調，感覺細膩，完成度高。既有造形，亦有內涵。而此內涵，藉著他強烈的造形語彙，貫穿全系列作品，欲語還休，耐人尋味；一收一放，放射一種親和力。」同時認為：「少數的陶藝家兼顧傳統與現代，沈東寧是其中之一」，因為他同時「兼備地域性與國際性」，「他的個人符號─中國建築的鏤空窗戶、抽象山巒、文字書法等─最近幾年執著地出現在系列作品中。尤其重要的是這些新象符號具有國際性設計的簡明性與銳利性。」【註176】近期作品「地景」系列【圖135】，根據作者自述，其製作動機為：「以不同材質陶土和瓷土，組合而成。以土和水兩種自然元素為創作的來源，作抽象的組合，利用表面質感的不同，以及暖色和冷色調的對比效果。」

【圖135】沈東寧《地景》2000 陶土、瓷土、化妝土、青瓷釉，1200℃、1250℃ 40×40×20cm

● 周邦玲（1958-），原在美國喬治亞大學讀戲劇研究所，1984年暑假回臺，於馮盛光工作室開始學習陶藝，返美後繼續選修陶藝課程，取得戲劇碩士隨即進入該校陶藝研究所，隨Meyers和Andy Nasisse學習，專注在以容器為造形和樂燒的探討，1987年碩士畢業。作品以容器造形、樂燒燒成為主，並強調與廢棄金屬等現成物結合，其特色正如Nasisse所認為，她的每一件作品都「個性分明，深具文學特質，時而暗含敘事講古之風，時而擷取東西兩種殊異的文學傳統中大家耳熟能詳的故事或人物，加以闡釋衍發。」她的樂燒陶作品「可說是完美的整合的宇宙縮影，在小小的空間裡映現出二十世紀末期人間無窮變化豐繁多姿的整個生命世界……既大膽直接又精緻含蓄，有十分的理智，也有十分的隨機靈變。」同時「作品看來有戲謔的童心，卻在三度空間的意念表達上，深具有大將之風。」代表作《吾人忐忑多年的心境夜高空走索》（1988）【圖136】，根據作者的創作自述，其製作動機旨在將「心化成膨脹的人形，手握平衡的鐵桿，走在隱形的鋼索上。」隱喻人世事。

【圖136】周邦玲《吾人忐忑多年的心境夜高空走索 1988 陶土、現成金屬，樂燒 58×31×19cm

【圖137】林財福《愁》1987 15×15×16cm

● 林財福（1958），1980年隨孫超學
陶，1982年進入史博館擔任陶瓷技術研究
員，1988年赴德國司徒加特造形藝術學院
進修，1992年曾任職於田心窯，目前任職
於曉芳陶藝有限公司。作品《愁》【圖137】
爲一拉坏小罐，器形表面的兩種釉色與其
斑駁、粉白的感覺，十分獨特。

● 林國隆（1958-），從小在祖傳之陶
廠長大，1978年進入聯合技術學院陶瓷科進修，1983年接管水里蛇窯家族事
業，曾與同好以水里蛇窯爲主，成立「臺灣省柴燒研究會」。代表作《太極》
【圖138】以圓管形塑爲一似蹲跨馬步的人物像，其平整的表面與微亮的均勻釉
色，顯得十分簡潔，並維妙維肖地表現出某種行動的態勢。作者希望：「以簡
單的管狀線條，來表達力與美的融合與平衡，並強調
以柔克剛的『太極精神』，希望在現今人類生活中能
夠化暴戾爲祥和、化干戈爲玉帛」。

● 徐翠嶺（1958-），1976年移居美國進修藝術課
程，1983年取得加州拉瓜那陶藝碩士學位後返臺，
1984年在春之藝廊的首次個展，爲國內創作帶來低溫
樂燒與鮮豔色彩的新創作形式。1988年獲頒臺南市傑
出藝術家獎。作品曾獲1983年加州West Wood國際雕
塑首獎。創作上以低溫燒造、扭曲變形且色彩艷麗的
抽象造形爲特色，並強調樂燒、鹽燒和煙燒的特殊質
感表現，其創作受到楊文霓評價爲：「是爲工藝做了
二十世紀新的詮釋」，並且「得到某種程度的成功」
【註177】，宋龍飛亦認爲她的「低溫陶藝，無論是煙
燒、樂燒，都帶給了我們一種純然的主觀快感與一種
完全的偶然感覺，使我們的視野擴大了，使我們欣賞
的角度改變了」，並認爲「社會從一向偏愛的高溫陶
藝觀念，進而也認同了低溫陶藝存在的價值，這都是
翠嶺作品給我們帶來豐富的見解和思想所致。」就其
風格而言，宋龍飛認爲：「每次看翠嶺的作品，都有
一種新新的感覺，製作的手法亦愈趨向於簡約，裝置
刻劃的紋路，就是用那輕輕鬆鬆的幾筆，就能深深的
印刻在你的心板，並點出作品的趣味性，色彩艷而不
華，展現了內斂的沉穩性，造形結構緊密，在誇張中
展現了作者恢宏的氣度，並呈現了大氣魄。」【註178】
代表作《雅典的夜空》【圖139】，製作動機根據作者自
述：「此件作品是作者旅居希臘時有感於當時客居它

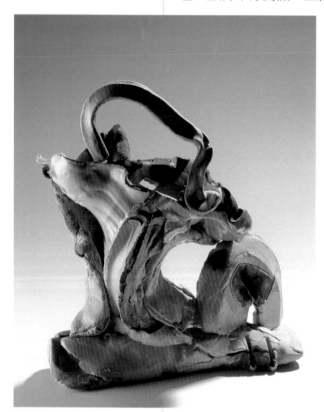

鄉心情的寫照。以『樂燒』手法遵循作者一向的
創作表現方式。創作對我是一種抽象的事物，是
一種內心的需求，借著作者引發的夢想，依靠存
在腦中對生活對內心的深省，及隱藏於個人心靈
深處的神秘想像空間，用土爲傳達的創作工具，
透過意象豐富的色彩燒成效果火的痕跡，造形、
線條的安排所呈現的個人作品風格。」

●李懷錦（1959-），1982年進入劉良佑工作
室習陶，1984年隨劉良佑於文化大學化工系陶業
組陶瓷實習廠，駐廠兩年多，1986年成立個人工
作室，目前定居高雄縣寶來。1995年於工作室構
築鹽釉窯，舉辦鹽燒研習營。作品曾獲第3屆金陶
獎社會造形組銀獎。早期作品以寫實動植物造形
雕塑爲主，維妙維肖地表現出動植物靈活的動態
與樸質可愛的一面，十分傳神，近年來則嘗試以
青瓷和陶結合的方式來創作，在造形上取用了傳
統工藝的特色，充滿思古情懷與異質元素對話的
趣味感。代表作《陶與瓷的對話系列》（1994）
【圖140】由瓷器長頸和陶器壺身所構成的瓶，瓷器
的白與青花彩繪的海濤飾紋，具有中國傳統貴族
瓷器的特色。而壺身以方形爲主，肩部的地方呈
現陶土原來的質感，壺面以黑色化妝土襯底、雲
彩飾紋爲裝飾，隱喻了民間藝術的質樸特色。作
品上下一白一黑、一細緻一粗獷，形成強烈的對
比，而海濤、雲彩紋樣成爲唯一相連結與呼應的
元素。作者創作的目的是希望藉著融合瓷的細緻
清潤與陶的粗曠敦厚爲一體，表達世間對立關係
融合的可能性。

●唐彥忍（1959-），1980年隨林葆家和吳毓
棠學陶，並進修於陶林陶藝教室，1986年迄今擔
任道明中學美廣科專任陶藝老師，1990年成立醒
泥陶坊工作室，2001年進入臺藝大造形研究所進
修。代表作《晨濤》（1996）【圖141】。

●郭義文（1959-），1987年起開始活躍於美
國陶藝界，並獲獎多次，1988年美國南伊利諾州
立大學藝術創作碩士畢業，目前定居在美國，
1991-97年爲美國北伊利諾州立大學助理教授，
1997年迄今任教於美國南伊利諾州立大學美術系

【圖140】李懷錦《陶與瓷的對
話系列》1994 陶土、瓷土，
瓦斯窯還原燒1260℃ 34×34
×53cm

【圖141】唐彥忍《晨濤》
1996 23×61×6.7cm

【圖142】郭義文 Dance
With Me 33×22×10cm

副教授。創作以雕塑爲主,具簡潔、古樸的特質,其表現如同John Carle所認爲的,他是以「尋求一種具有動態平衡的視覺語言」和「具有視覺深度的釉面處理方式」,讓作品「在我們心中勾勒出一片生動、如夢的意境,營造出如同抽象山水般的深奧幻覺,傳達自然的無限力量」,而這無不基於「他的陶藝創作是根基於傳統,但用的是現代人的精神及語言作爲表現⋯⋯從這些古代藝術品中,他體會了『單純』『內化』的精神,並將其融入作品,傳達了一種寧靜、謙遜特質⋯⋯郭義文的作品,已做到以具象的形式,來表達抽象概念的效果。」代表作《Dance With Me》【圖142】。

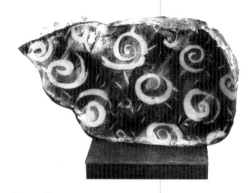

【圖143】陳品秀《無浪神話No.9》 1992 陶 51×29×10cm

● 陳品秀(1959-),1989年美國亞利桑納大學藝術碩士(MFA)畢業。創作以陶塑爲主,其特色不論在造形與釉色的表現上,總是有鮮明與尖銳、柔性與溫厚的對立表現,像是一穩定中的不安、或沉浮裡的掙脫之感,因而,其抽象語彙是具有意念與敘事性格的,係在其不失女性的纖細與厚實之美中,又充滿韌勁與萌芽突顯之狀,具女性主義之風格特點。代表作《無浪神話No.9》(1992)【圖144】其製作動機根據作者自述:「『無浪神話』系列作品乃藉由大自然的元素來探求生物與非生物之間的躲藏與再現、動感與靜止,進而企圖在作品的律動中呈現個人的內在語彙。在作品中,我使用了許多屬於個人意象的表面裝飾處理,讓作品在展現個人風格的同時更形豐富。在觀賞作品由細部出發漸至整體全貌之時,亦宛如逐漸深入作者平和而卻暗潮洶湧的內心世界。」

● 陳國能(1959-2000),1981年於天母陶藝教室習陶,同時也於工作室教

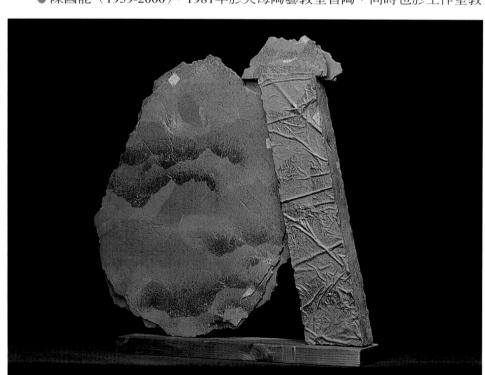

【圖144】陳國能《山在虛無飄渺間》 1990 68×8×64cm

授陶藝，1985-86年隨謝武忠學習拉坯，爾後隨楊作中學習釉藥，1987年成立個人工作室。作品曾獲北美館「新陶之生」陶藝展第1名與優選，第3屆陶藝雙年展銀牌獎，1992年現代陶藝國際邀請展銀牌獎等。代表作《山在虛無飄渺間》（1990）【圖145】。

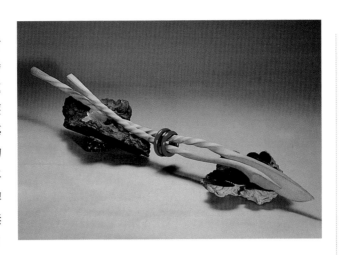

【圖145】張清淵《容器》1987
24.5×24.5×18.5英吋
【圖146】張清淵《反設計邏輯I》1993 燒製土

● 張清淵（1960-），1982年進入陶林陶藝教室後便積極投入陶藝創作，1988年赴美國羅徹斯特學院藝術碩士班進修陶瓷雕塑、副修金工及金屬雕塑。1993年返臺，專任於臺藝院工藝系，1997年專任於臺南藝大應藝所。作品曾獲雄獅美術新人獎優選獎，1984年北美館茶具創作展傳統陶藝組第3名及現代陶藝推廣展實用陶藝組第3名、非實用陶藝組第2名。張清淵的創作大致可分成三個時期，1988年出國之前的作品，以變形拉坯容器為主，顛覆容器的使用空間與造形觀念，使「容器」成為表現形式或個人觀點的主題；在美國留學階段，他嘗試以無意識的創作程序重新探討創作的問題，如他隨意製作數百個不同造形、不同燒成溫度、不同質感的「小零件」，再對這些「小零件」以類似拼裝積木的方式，進行不同的排列組合，直到自己滿意為止。形式上他多利用造形與質感上的對立關係，如軟硬、冷熱、平滑與粗糙、方圓等，似乎隱喻了內在自我衝突與矛盾之狀態，但卻又十分融合地成為一穩定的整體，而使作品充滿形式美感的爆發力，而獨具特色。1993年返臺以後的創作，試圖以抽象的形式表現，傳遞個人情感的狀態。貫穿此三階段創作的是，作者對外在事物敏銳的感受力與精確的表現力，他的作品不但是他不同時期的生命體驗，亦是他所處的現實環境的真實樣貌，而就作品的形式而言，則是預告了一新價值觀下的新文化視野或新形式語彙的發生。代表作《容器》（1984）【圖145】、《反設計邏輯I》（1993）【圖146】。

● 呂琪昌（1960-），1980年隨吳讓農學陶，1981年從翁國禎學習拉坯，師大工教系畢業，2002年進入臺南藝大史評所進修。目前任教於臺藝大工藝系。作品曾獲1983年第10屆全國美展陶藝部第二名，1986年第1屆陶藝雙年展銅牌獎。代表作《瓶》（2000），為一柴燒瓶罐，作者自述道：「個人從事原始瓷器發展之研究的過程中，深深地被這種自然而古樸拙厚的風格所吸引，心嚮往之……柴燒作品的表現，個人認為須講求坯、釉、形的渾然一體，如何成功地結合此三種要素，創造別具一格的作品，是追求的目標。」

● 朱坤培（1961-），1984年隨蔡榮祐學習陶藝，是年成立炎藝園工作室。作品以茶碗為主，強調特殊釉色的美感，其所要表現的精神正如許政雄所認

【圖147】朱坤培《飛紅釆晶釉茶碗》1999 苗栗土、輕還原、1230℃ 13×13×10cm

為：「他所嚮往的是一種能全然詮釋自我美感理念的釉彩風華、一種能夠和自我生命情調起共鳴的美質、一種厚重、豪放、質樸、自然、溫潤的東方美學」。其中，以天目釉為底，上覆長石系銅釉所燒成的「銅紅斑點釉」，和底層用鐵化妝土，上覆長石釉，經長時間燒成的「紅丹野」，「頗具特色，令人見獵心喜，愛不釋手。」代表作《飛紅采晶釉茶碗》（1999）【圖147】為一造形單純的茶碗，但強調其特殊釉色的表現，如作者自述道「天目釉及銅釉並加以適量還原，氧化交替染燒，讓不安定的銅元素在窯中或飛舞或沈澱，因為局部銅紅揮發以後，形成溫潤清雅的漸層紅粉色澤，質感豐美脫俗，另一方面在釉面分佈獨特分相斑點的采晶（非結晶）顆粒⋯⋯是非常不易燒成的作品。」

【圖148】巫漢青《詮釋物語＃5》2001 溫度1230℃ 36×49×80cm

● 巫漢青（1961-），1984年於文大隨劉良佑習陶，1987年成立采泥陶藝工作室，1989年赴日本進修，1994年日本多摩美術大學研究所陶瓷專攻碩士畢業，返國後成立漢青藝術陶坊，1996年任教於國立清華大學，1999年任中華民國現代陶瓷藝術學會長，2001年起任職鶯歌陶博館展覽組研究助理。作品獲1993年日本丹南Art Festivaz'93鐵土木布紙和現代美術展優選。創作以雕塑或裝置手法為主，並以符號語彙的堆砌，建立個人風格特色，如代表作「鋼筋系列」，將泥塑的鋼筋、斧頭、成疊的玉璧等，以不同的搭配組合來呈現，其意涵可以是對工業文明的責難，亦可以是象徵傳統文化窠臼的破除，是將對作品的詮釋交付給觀者。其意圖與表現手法都十分地成熟與成功。《詮釋物語＃5》（2001）【圖148】以仿製的鋼筋條、鐵釘等組合而成。作者一方面擬造實物，一方面又將所擬造的實物變裝，敷以金釉，在安排與配置這些零件的同時，強調其陽剛、後工業、廢棄物等意象外，又重視其形式上的平衡與穩定感。整體而言，作者暨批評了後工業社會所帶來的困境，又接受它們作為形式表現的主題，是令人印象深刻的作品。

● 宮重文（1961-），1983年於文大隨劉良佑學陶，1985年成立如苑工作室，1992年成立會陶館工作室。作品曾獲獲北市美展優選、南瀛展南瀛獎、全省美展省政府獎、陶藝雙年展金牌獎等。創作以幾何造形陶塑為主，其特點如劉鎮洲所認為大致可分成兩個系列：「一是以表面釉色與圖紋變化為主的『彩繪』階段；

【圖149】宮重文《輪迴》1992 陶土 70×26×14cm

其二是色彩內斂、造形多變，而以陳述創作理念與作品內涵為主的『造形表現』階段……以表現繪畫性效果的作品，恰似『開花』一般，呈現出色彩豐富、活潑流暢的特性。相對地，造形表現作品則如同『結果』一般，收起絢爛的花朵，凝聚成堅實而具有生命力的實體，雖然不復光鮮與亮麗，但是卻另有一份樸實與滿足。」這兩種不同風格的轉變與「開花」和「結果」的關係一樣，「並非完全失去或否定以前的風格，而是原有風格的純化與精神的提昇」，「造形簡潔、色彩素雅而表面密佈線條筆觸……呈現出『型體的簡約』與『色彩的收斂』，正顯示出他對造形追求的強烈企圖。」【註179】曾明男亦認為宮重文的作品「在造形上和釉色處理上都深具極為凸出的個人風格、地域特色、民族傳統和時代的特色」，其特點是：「透過現代化簡潔的手法，極力在彰顯和民族特有的藝術傳統哲理：厚實有力、剛柔並濟和陰陽調和……簡潔而新穎的造形隱含感人的『情詩』。」【註180】代表作《輪迴》（1992）【圖149】。

【圖150】吳水沂《樓——節節高陞》2001 陶土，柴燒 37×20×75cm

● 吳水沂（1961-），1982年於藝專接受林葆家和吳毓棠的指導，1987年開始研究柴燒，1997年專心投入柴燒的研究，並與同好成立「臺灣柴燒研究會」，1999年受美國愛荷華大學邀請參加「國際柴燒研討會」，並發表論文及展出作品。回溯簡單、古樸的文化性格，是吳水沂作品以柴燒陶藝為出發的最大動機，其特色如葉文所認為：「吳水沂的柴燒作品非常強調『土』的觀念，這可以從兩方面來看：一是純粹『土性』的表現─他時常直接以塊體的方式成形，並大量採取捶擊和敲擊的手法，在強烈的凹凸對比中，表現了果決有力的厚實感，他深知在下一波的柴燒程序中，或落灰及火痕能夠為他詮釋得更淋漓；另一種則是以『器用』的形式來表現─無論是拉坯或陶板成形，吳水沂必定有一連串加諸於土坯的『破壞』行為，這些刮、刻、抹、敲、挑、搓的陶土語言中，訴說著他與土之間的『適性』，而同時又能顧及造形線條的完整度，他認為這種表達方式，特別能在柴燒中釋放出土的能量，也讓觀賞者清楚的感受到『土』這個千萬年才造就出來的東西所展現的生命力。」【註181】代表作《樓——節節高陞》（2001）【圖150】作品如一層疊而上的樓宇，

【圖151】李淳雄《聚系列──群舞》2001 柴燒 1230-50℃ 18×18×65cm（共五件）

其分界的直線與橫線都十分明確清晰且富於變化，加上表面豐富的紀錄痕跡，整體而言厚重而結實，加上以柴燒呈色，感覺十分樸實穩重。作品創作的目的是表達作者為家園的關心，希望家是一個穩固的堡壘、令人安心的地方。

●李淳雄（1961-），在學期間曾隨陳煥堂習陶，1983年聯合工專陶瓷科畢業，爾後與校友成立聯合創作陶坊，目前專注於創作與教陶工作。作品曾獲1996年臺南市美展優選、第1屆金鶯獎佳作。代表作《聚系列─群舞》（2001）【圖151】，由五個稍加扭曲的長方形瓶，側邊加雙耳作裝飾所組成。作品以擬人手法，如扭曲的長方瓶加上雙耳，彷彿舞動身軀的舞者，正盡情歡樂著。

●梁冠英（1961-），1983年擔任陶藝教室助教後，才開始接觸陶藝，1984年與李金碧共同成立「作陶工作室」迄今，1984年曾於楊文霓工作室進修，1986年以後陸續接受徐崇林在釉藥方面的指導。作品曾獲臺北美術館舉辦的「新陶之生」優選、高美展工藝組第3名。創作以容器造形為主，強調綜合媒材

【圖152】 梁冠英 《樂燒系列二》1994 樂燒 33×29×29cm

【圖153】 謝志豐《樂章II》2001 陶土，1250°CRF 37×32×65cm

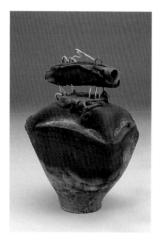
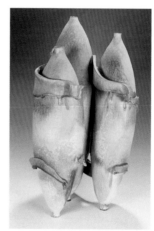

的運用與樂燒質感色彩變化等。代表作《樂燒系列二》（1994）【圖152】為一有提樑的容器造形，提樑由捲曲的陶板和金屬線構成，十分趣味，壺身則佈滿了弧線、直線、圓凸與凹陷的變化，色彩豐富、表面質感變化多，充滿隨機趣味之感。

●謝志豐（1961-），1981年開始作陶，1986年師承陳煥堂、游曉昊，並成立「陶豐陶坊」，專業作陶與教陶。作品曾獲高美展美工設計類第2名、全國美展工藝類佳作、北縣美展陶藝類第2名、陶藝雙年展銅牌。代表作《樂章II》（2001）【圖153】以三個似瓶罐的橢圓造形組合而成，並利用似彩帶的橫條為裝飾，淺色釉色為底其上點綴了附有層次的藍釉，看來十分輕盈生動。

●王俊杰（1962-），1983年於藝專時曾隨林葆家、吳毓棠、龍鵬翥學習陶藝，課後則到林葆家工作室、李亮一的天母陶藝教室進修，1987-91年於天母陶藝教室教授陶藝，1989年與妻劉美英共組工作室，1994年再度隨吳毓棠學習釉藥，1995年隨水里師傅謝武忠學習傳統製坯技法。作品曾獲1990年第3屆南斯拉夫陶藝展典藏獎，及國內重要陶藝獎項多次。他的創作，造形簡潔，重視材質的表現性，試圖將土質與釉藥細膩且單純的質感釋放出來，如1988年的《方言》和《萌》、1989年的《歷》、1993年的《常》等，都讓人感受到粗獷單

【圖154】 王俊杰《常》1993 89.5×8×19.6cm

純的外形中，有著細緻且豐富的質地變化，十分耐人尋味，其風格特色，如劉
鎮洲所認爲的「工整、沉穩」的感覺，「正如其人，專注而一絲不苟」【註
182】。代表作《常》（1993）【圖154】。

　　● 林新春（1962-），師大工教系畢業後，進修於愛荷華大學藝術系，主修
陶藝，隨唐‧瑞茲、彼得‧佛可斯及巧克‧漢德（Chuck Hindes）教授學習陶
藝創作。作品曾獲全國美展第5名、全省美展省政府獎、全國美展第2名等。早
期作品係借用陶瓷傳統技法與造形特點，強調隨機性與趣味性，富輕鬆及幽默
之感，代表作《無題》（1994）【圖155】等。

　　● 白宗晉（1962-），1985年進入天母陶藝教室習陶，1989年作品曾入選第3

【圖155】林新春《無題》1994
30×20×18cm

【圖156】白宗晉《盧曼尼亞
#11》1992 陶、布、石、木、
電動鼓 284×260×38cm

屆「1989中華民國現代雕塑展」【註183】。1991年美國芝加哥藝術學院碩士畢
業，1994年返臺。作品曾獲北美館「新陶之生」優選，金陶獎造形創新組銀
獎，臺北縣陶藝創作展戶外雕塑組大獎。創作上結合不同材質，強調造形符號
的象徵性或隱喻性，陳述了個人的「鑑世情懷」（石瑞仁語）。其作品特色如代
表作「盧曼尼亞」系列，劉鎮洲認爲是：「結合有機型體與機械形式於一體的
組合式陶塑作品」，「以理性的機械形體象徵人類所創造出來的物質文明，而
以具有柔軟曲面的有機形體，象徵人類在自創的物質文明之下所衍生出來的各
種意識型態……企圖對人類極度追求科技文明，提出另一角度的省思。」代表
作品《盧曼尼亞 #11》（1992）【圖156】，其製作動機根據作者自述爲：「一個六
腳昆蟲與汽車的混血兒，名車、女人、性、權力與戰爭爲此一生物機械所組成
的成份。女性薄弱的絲襪爲其六肢，具其形，不具其推進運動之功。車牌爲
『POWER』有權力、力量及戰犯（POW）的雙重涵指。整個作品直指男性高
層權力中心系統。一段從電線桿截下的樹幹，爲文明發展下的必然（從自然截

取而稼接於人類文明的演化上）。而此之超現實的生物機械，也唯有帶著這些錯綜之面貌才得以生產。」《節度使》則是以超現實的外太空面貌呈現，引申其「巡航宇宙，降臨地球」的意象，「透過這樣一種外太空異星風格作者企圖表達的是地球的種族與其文明之間的狀態。人類對自己所發展的文明，不管是新的、舊的，都會像我們身上的衣服般成為我們不可或缺的一層皮膚，不僅護身保暖，呈現個人特質，也幾乎成為人性的一部分。」【註184】

● 邵婷如（1963-），1985年進入天母陶藝教室學陶，曾為蕭麗虹助手及工作夥伴，1989年成立個人工作室，並向美國Jenrry Rothman學習，曾多次受邀

【圖157】邵婷如《關於人類共築的夢，在墜破之前，合力挽起，共舞在下一個世紀 (Heal the world)》1996 陶土、金屬，1230℃ 380×380×185cm

為駐地藝術家，2001年成為I.A.C國際陶藝會員。作品曾獲陶藝雙年展典藏獎。作品以雕塑小物像為主，或是人像或是生活周遭的物品，並利用多種媒材，以觀念藝術或裝置藝術的表現形式呈現。其特色與內涵，如徐文琴所認為的：「邵婷如的作品以童話似的天真手法切陳時弊，因而引起國際人士的欣賞」。如喬・羅瑞亞（美國加州洛杉磯郡美術館裝飾藝術部的研究員）曾提到：「她作品橫跨了許多文化，及藝術上的不同領域與媒材。」「邵婷如的作品是宇宙性、人性與戲劇性的，就像希臘悲喜劇的情感表現，超越時間與文化的界限。其主要重心是放在人性的脆弱、愚蠢及傲慢上。在邵婷如的視覺表現

中，這些重心還帶著一種對人性完美與就贖的深層信仰，作為緩衝……她的真正力量是發自於真誠，及一種極嚴肅的使命感。」徐文琴的觀察是：「邵婷如對於人群與社會有深切的關懷與觀察，因而作品反映廣泛的內容 — 社會的壓力，往日情懷哲思、個人與大環境的對立等等，道出現代人的心聲。」其作品最大特色是「每一件都有一個長而富於詩意的題目，引導觀者進入豐富多姿的幻想世界。」【註185】作品《關於人類共築的夢，在墜破之前，合力挽起，共舞在下一個世紀 (Heal the world)》（1996）【圖158】為一裝置作品，在安置金屬梯子、網、泥塑人和金球的關係中，傳達某種意念：如中心點的金球，落於網中，由周圍的12個泥人合力支撐著，彷彿具有同心協力的影射，又具指陳敗金文化的單一價值觀之批評。作品創作的目的是為了傳達作者對社會環境關懷之情。

【圖158】廖瑞章《飄盪的種子
3》1995 170×71×38cm

● 廖瑞章（1963-），大學時期隨劉良佑學習陶藝，1989年赴美進修，1992年美國羅徹斯特技術學院陶藝碩士畢業，同時獲補助於美國巴爾的摩陶藝工作室創作一年，1993年返臺從事專業創作，2004年取得澳洲皇家藝術學院進修陶藝創作博士。作品曾獲金陶獎銅獎，美國國家陶瓷教育年會NCECA新銳獎，鶯歌陶博館戶外景觀雕塑。創作造形上以自然物為基礎加以變化而得，誠如理查‧赫胥（美國工藝學校陶藝系教授）所認為的：「自然的本質是為他創作的重要泉源。但也強烈感受到人取材自自然以創造人為物體的企圖。這些雕塑超越了自然，冒險進入藝術的情感與智性的世界。」而其作品的精神：「來自於構成的矛盾關係。在這裡，感性的有機形態與精算的幾何裝飾相結合。穩定性與不穩定感同時並置，而優雅被用來與詭異相抗衡。這些矛盾無庸置疑的是廖瑞章達到個人、象徵化的目標的方法」。這亦是他發現的：「一種個人的視覺語言來回應現代工業化生活所產生的緊張與不安」，同時，「基於這些陶藝雕塑的強度，他已逐漸對國際當代藝術做出實質的貢獻。」劉良佑也認為他的作品「開展了其陶藝雕塑的新風格並被譽為是『提供臺灣陶塑界，另一種新視點和豐富的可能性』」。代表作《飄盪的種子3》（1995）【圖158】，根據作者自述，是以發芽了的種子懸浮在半空中的形象，傳遞不穩定、失根、漂浮的感覺，一方面「影射作者內心世界與現實環境間的矛盾、不安與緊張的平衡關係」，一方面試圖表達作者「對生存在過度工業文明的社會環境所產生對生命的質疑」。在造形上，作品以抽象化的自然物「種子」為造形，將其自然曲線變形或幾何化，並其豎立在一造形曲折、向上尖聳的高

台上，其整體的空間感與線條變
化豐富，表面的質感處理亦十分
成熟，具造形完整、主題傳達清
晰的特質。

● 何瑤如（1964-），1983年
進入天母工作室隨李亮一學習陶
藝，1986年成立個人工作室，
1993年隨吳毓棠學習釉藥。「墨
金系列」是何瑤如展露創作實力
的代表作，這是一系列以在黑色
陶板上貼上金箔的方式，試圖在
材質與色彩的對立上，塑造東方
思維中「虛」、「實」對立與互

動關係的意涵。如《缺》、《幻》，猶如抽象水墨畫或草書裡墨色與留白互別苗
頭的逸趣；而引用太極圖、或抽象化爲螺旋的線條，如《太極》、《相》，除了
能引發觀者對易經太極學說的回想外，亦試圖從各種太極變體的造形，讓視覺
上的動態感去牽動心覺的想像空間。代表作《相》（1990）【圖159】由九個黑色
陶板拼疊而成，其上以貼金箔的方式，形構不同的太極圖騰，一方面引發觀者
對太極學說的回想，一方面也試圖從各種太極變體的造形，讓視覺的動態感牽
動心覺的想像空間。作品創作的目的是藉用「陰陽相合的太極變化圖來表現男
女之情與宇宙萬物的相融與圓滿」。

● 羅森豪（1965-），高中時代即隨交趾燒老師傅林添木作泥塑，又隨楊勝
雄學習造形觀念，1985年因成績優異保送藝專美工科，隨林葆家學習陶藝，
1990-93年留學於德國國立司徒加特造形藝術學院陶藝研究所，曾於德國國立
博物館舉辦三場個展，頗受好評，1993年起爲臺北師範學院專任教授，2002年
於臺北三芝成立「山頂窯」個人工作室。其創作深受德國藝術家波依斯「社會
雕塑」理念的影響，從追求造形藝術轉往強調關懷社會環境的觀念藝術方向，
企圖拉近藝術與生活之間的關係。如1995年的《車龜弄甕》，係由數十個黑得
發亮的傳統天目釉瓶甕組成，作品本身平實無奇，其主要目的是讓觀者欣賞作
品的同時看見自己的影子，作一照鑑自己的觀念傳達。1998年在臺南觀音精舍
所製作的陶壁，係以一年多的時間了解精舍成員的主觀感受和需要，及周圍環
境的歷史等，製作時則邀請師父們一起在附近撿拾可以使用的材料，一同完成
此陶壁工程，十分具社會實踐意涵。

其作品特色如徐文琴認爲「（羅森豪）可以說是一位非常具有理想及創造
力的藝術家……創作的許多靈感源自宇宙天文的物理現象，這點由他釉藥顏色
無窮的變化所表現的神秘性可以得到印證。作品的理念則歸結於對社會、人群
以及人所處的自然環境的關懷。他可以說是一位非常具有理想及創造力的藝術
家。然而在量與能的發揮之餘，也需要集中精力，以謀求他傑出的製陶技術能

【圖160】羅森豪《皇天后土》
1993　陶瓷、土、木、報紙
600×600×80cm

得到最大的發展，在陶瓷的美學之中落實博大精深的人文理念」【註186】。代表
作《皇天后土》（1993）【圖160】，根據作者自述，其製作動機爲：「圓圓的地球
供養著掠食土地最多的人類，大大的碗旋轉再旋轉，吃遍了土地，吐出一頁又
頁彩色的生活，記載於裏在一雙雙筷子的報紙上，說文化，說歷史，說愛恨情
仇，說土是人類的衣食父母。陶，從土裡來，人，從土裡去，不變的輪迴象徵
著生命迷人的循環。在地球有限的時空溫室中，萬物得以豐厚的滋養，卻不知
予取予求、講求個性的人類，是否能心存感恩地惜緣惜福，維護一個生機無限
的希望地球。」

● 刁宏亮（1967-），協和工商美工科畢業，主修陶藝、副修雕塑。1986年
師承劉瑋仁，1998年於師大進修吳讓農之釉藥課程，1996年隨范振金學習釉
藥，1999年中華民國陶瓷釉藥協會釉藥研習課程第(一)(二)期結業，2000年中華
民國陶瓷釉藥協會陶瓷成型班結業。創設有民月陶藝工作室。作品曾獲1986年
北美館「新陶之生」銅獎。

● 簡銘炤，1982年學陶於薰陶工作室，1984年教陶於薰陶工作室，1987年
成立個人工作室，1997年赴日師從金重晃介學習陶藝製作。簡銘炤以製作實用
陶瓷器爲主，作品多以柴燒爲主，呈現純樸風格。

【第五章】
1990年代

　　1990年代，臺灣現代陶藝的發展從蓬勃熱鬧的80年代退燒，邁向平穩、內省的狀態。對整個臺灣社會而言，90年代是海峽兩岸往來密切的年代。1991年2月處理兩岸關係的海峽交流基金會成立，1992年起每年有240名大陸配偶可以來臺定居，同年7月31日公佈「臺灣地區與大陸地區人民關係條例」，1993年2月通過「在大陸地區從事投資或技術合作許可辦法」，過去政治意識型態上的堅持漸漸鬆綁，1993年4月27日於新加坡揭起兩岸非官方的正式接觸，而兩岸民間企業的經濟往來早就如火如荼地開始。

　　在內政上，1991年2月通過「國家統一綱領」，5月1日宣佈終止動員戡亂時期，5月22日廢除「懲治叛亂條例」，1992年7月7日更取消227名臺獨流亡份子返臺禁令。1992年11月7日金、馬地區解除戒嚴、1993年1月27日開放觀光。1992年行政院正式公告〈二二八事件研究報告〉，1995年2月28日李登輝在二二八紀念碑落成典禮上，以國家元首身份，正式為當年政府處置失當及所犯的過錯致歉。1994年12月3日首屆民選省長、院轄市長選舉，宋楚瑜當選省長、陳水扁當選臺北市長；1996年2月23日舉行總統直接民選，李登輝當選第九屆總統，象徵政權本土化成熟，而1997年縣市長選舉中，民進黨得票率與席次也首次超過國民黨；1998年12月1日廢省完成，臺灣的行政體系進入一個新局面；1999年北高兩地市長選舉換天，馬英九當選臺北市長、謝長廷當選高雄市長；2000年3月總統大選，政黨更換，民進黨陳水扁當選第十屆總統。

　　在政治上，1991年12月31日老國代、老立委、老監委全數退職，結束「萬年國會」的政治蹣跚；1993年8月10日趙少康等宣佈「中國新黨」成立。

　　1990年代臺灣環保意識提昇，使得台塑六輕雲林貢寮建廠計畫遭受阻礙，反核遊行流行。在教育上，1994年修正國小課程，加入「認識臺灣」與「鄉土藝術活動」課程。在經濟上，1993年2月外匯存底為820億，僅次於德國，而股市卻起起落落，引人測思。在電腦科技的逐鹿上，1991年12月教育部電算中心剛與美國連線，完成初步網際網路骨幹，1995年臺灣已成為世界第三大資訊工業國，1998年12月達成「三年內三百萬人上網」的目標；在無線電信的傳輸上，1997年開放民營之後，更如火如荼地發展起來。此外，1993年7月16日通過有線電視草案，上百電視頻道紛紛成立。

　　1999年9月21日集集大地震，是臺灣世紀末的大災難，震幅遍及全省，死亡兩千餘人，傷者逾萬人，中部地區人民財產與產業受創慘重。

1990年代臺灣電影在國際大放異彩，如1993年李安的電影「喜宴」獲柏林影展金熊獎；1995年蔡明亮的電影「愛情萬歲」獲坎城金獅獎，臺灣電影藝術正式起步。

　　在藝術活動方面，1991年立法院一讀通過公眾建築經費百分之一購置藝術品；1992年立法院通過「國家藝術文化獎」設立；同年國家文藝基金會成立，成為支持藝術活動的最高單位；1992年國際藝術拍賣公司蘇富比在臺灣設立公司；1993年李銘盛受邀參加威尼斯雙年展；1994年高雄市立美術館成立；1995年帝門藝術基金會舉辦第1屆「帝門藝評獎」；1996年雄獅美術停刊；1996年國立台南藝術學院成立；1997年文建會召開全國第二次文化會議；1998年文建會公告實施「公共藝術設置辦法」，「南投九九峰國際藝術村」也進行規劃（因921地震暫告停止）；1998年全球華人美術策展人會議在省美館舉行；1999年亞洲美術策展人會議舉行，同年雄獅美術出版「臺灣美術評論全集」，臺北市文化局也成立，龍應台任第一任局長；1999年臺灣省立美術館更名為國立臺灣美術館；2000年文建會由師大音樂系教授陳郁秀接任；故宮院長由中央研究院史語所所長杜正盛接掌；2000年各地文化中心改制為文化局。1990年代的臺灣藝術活動，十分熱鬧。

　　在1990年代藝術活動中，「臺灣」兩個字一時成為焦點，如1991年雄獅美術雜誌上演「臺灣意識」論戰，1992年陸蓉之策劃「臺灣90's新觀念族群」展，1993年北美館推出「臺灣美術新風貌：1945-1993」展，1995年的威尼斯雙年展以「臺灣‧藝術」為名參展，1996年的臺北雙年展改以「臺灣的藝術主體性」主題提出策劃展，1997年更以「面目全非：臺灣‧臺灣」現身於威尼斯雙年展，像是臺灣藝術的外交年代。同時配合1996年文建會進行社區總體營造，地方族群意識也成為時代話題，如1998年黃海鳴以「歷史之心：鹿港裝置藝術展」為呼應，但卻與鹿港地方居民形成對立關係，使得前衛藝術活動落實於地方社群的想法，引起諸多反思與討論。

　　前衛藝術活動也熱鬧展開，如1980年代末由「二號公寓」與「伊通公園」所聚集新創作觀，在1990年代得到充分的發展，例如北美館就具體規劃了實驗與前衛空間展，邀請前衛藝術家在1991年3月至1994年10月間推出16檔展覽，造成裝置藝術風潮興盛。1998年華山特區、草山行館、臺中20號倉庫等官方替代空間開放，臺北國際雙年展1998年的「慾望場域」和2000年的「無法無

天」，其熱鬧的參觀人潮，證明了前衛藝術廣被臺灣社會接受的事實。

第一節 陶藝家養成教育

　　陶藝教育關係著陶藝發展與風格表現，以下茲就從當代臺灣陶藝家的學陶背景，回溯臺灣陶藝教育的情形，以及其與陶藝風格發展上的關係。在當代陶藝家的名單上，以截至2000年底為界線，從參加大型陶藝展覽與大型競賽上的參加名單與得獎名單篩選統計，將此等共220位活躍的當代陶藝家，其學陶背景資料作一分析，或許我們可以看到一些臺灣陶藝發展上的端倪，藉以探究陶藝發展上的現象與原因。「2000年以前臺灣地區陶藝家養成情形」圖表【圖表1】，將臺灣陶藝教育分成三大部分：學校教育、國外進修、社會團體資源，這三者構成陶藝家養成的基礎。以下就這三個部分加以分析。

一、國內學校教育方面

　　1970年代以來迄今，臺灣現代陶藝體制建構中，比較緩慢者應屬陶藝教育，尤其是學校陶藝教育。從此圖表來看，第一次接觸陶瓷或陶藝訓練是來自臺灣學校教育的陶藝創作者只有66人，而從陶業工程科系轉入陶藝創作者則有11位，也就是說接受臺灣學校教育而成為社會認可的陶藝家者只有77人。這與1974年才開始的民間陶藝教室所栽培的人數，不相上下，但少於整個社會團體培育的總人數。再往右邊一格看，美術等相關科系畢業者對陶藝有興趣，並且在創作上實踐者共有56人，這56人第一次接觸陶藝訓練並不是在學校，而是包括赴國外進修與利用社會團體資源，其中以從民間陶藝教室開始接觸者為絕大多數。

　　我們再看學校教育中的情形，以高中高職為例，陶瓷或陶藝課程多半在美工科中開設，從1970年代的8所到1980年代21所（註187），增加了2倍以上，1990年代更有復興商工和鶯歌高職【註188】加入，但實際上參與陶藝展出或競賽而獲得肯定的人實在很少，不過10多位而已，可能是因為高職美工課程設立上的宗旨與藝術創作不同，這些學生中以大甲高中和協和工商畢業者為最多，而且以其教師王明榮和劉瑋仁在學校服務的時間中所養成的學生為多，也就是說這兩位老師的教學方式與態度，使得學生有更多的自我期許，因為以大甲高中為例，僅高中第三年開課，一年的時間學習陶瓷技術與知識，實在不足，需要自我策力尋求更多的學習管道，從本表上的資料顯示，這些高中職生升學的情形幾乎沒有。高中職生可升學的學校包括師大工教系和藝專，但似乎沒有引起高中職學生的青睞。此表顯示，進入臺灣藝大與師大工教系再進修者各1人，一人從民間陶藝教室、一人從藝專升學上去的。這表示所有在高中職受過陶瓷訓練的人，基本上都沒有升學，而是以其堅定的信念，在社會資源的環節中繼續

【圖表1】2000年以前臺灣地區陶藝家養成情形

訓練單位	科別	第一次接受陶瓷訓練之單位與人數 陶藝／陶瓷組	陶瓷工程科系	陶藝、美工、美術等相關科系	再進修之單位與人數
學校教育	高中職	專修 4 主選修 9		（13）	
	五專	1	10	（1）	
	三專	藝專 25		（25）	
	大學	文化 11 北師院 2 臺灣藝大 8 師大工教 5 國立藝大 1	1	（27）	臺灣藝大 （1） 師大工教 （1）
	研究所				南藝大 （15） 臺灣藝大 （5） 師大工教 （4）
	小計	66	11	（66）	（26）
國外進修		美國進修 2 美國碩士 11 西班牙進修 1 西班牙陶瓷 2 英國陶瓷系 1	日本窯業科 1		日本學士 （2） 日本碩士 （3） 美國碩士 （4） 德國碩士 （2） 西班牙學士 （1） 英國碩士 （1） 其他 （1） 澳洲博士 （1） 法國進修 （2） 日本進修 （4以上） 美國進修 （7以上）
	小計	17	1		（26以上）
社會資源	民間陶藝教室	70		（23）	（43）
	公家單位研究室	3		（3）	（3）
	相關窯業領域	37		（2）	（2）
	自學者	15		（8）	（1）
	小計	124		（36）	（44）
	合計	208人	12人	（102人）	（101人以上）

■ 詳細名單請參考【附錄一】

努力學習並找到生存之道。

　　在三專和大學教育中，以藝專美工科和文化大學美術系為陶藝創作者的主要搖籃。但若以從藝專1962年開始正常開設陶瓷課程，或其從1987年開始設立每班招收30人的陶瓷組，再到大學工藝系不分組，其所培育的人才中，被藝術圈認同的陶藝家只有30多位，而文化大學從1983年開始開設陶藝相關課程，被

認可的人數也只有10多人。這實在不是一個很理想的教育成果，當然學生畢業後其社會環境可否提供一個好的發展空間，也是相當重要的因素。若單就三專和大學的陶藝教育情形來看，除了國立藝術學院將陶藝課程設立於藝術系，以及北師院設於美勞教育系中，其他學校則多較偏向於工藝美術或工藝設計的課程規劃，如文化大學，其陶藝課程是設立於美術系設計組中，屬於應用美術範疇，而藝專方面，主要是關注於傳統工藝製作的整體過程，很多工程技術與化學知識都需要學習，三年時間下來，加上必修的共同科目，恐怕也還只是初出茅廬而已。這些學校的課程安排，偏重於陶瓷製品的實用性、製作過程的了解與生產效率的控制等，對於作者投射於作品上的精神部分，是缺乏討論的。

1990年代新設立陶藝課程的大學，如臺北師範學院美勞教育系，其師資包括劉得劭、羅森豪等，彰師大美術系則之前由錢正珠，目前由白宗晉教授陶藝課程，其他師範學校如屏東師範學院等均先後開設陶藝課程，加上1990年代私立大學院校廣設，屬於應用藝術類的科系不少，對陶瓷課程的開設也逐漸增加，另外，臺藝大計畫於苗栗後龍設立新的校區，將會設立專門的陶瓷科系，南藝院也計畫招收大學部學生。這些新設立的陶瓷教育可能需要一些時間才能看出它們為臺灣陶藝發展帶來如何的影響。

就升學的管道而言，1991年師大工藝教育系增設碩士班，1994年更名為工業科技教育學系所，1998年增設博士班及二技班，1997年臺南藝院應藝所開始招生，臺藝大也於2000年成立造形藝術研究所，設有工藝設計組，提供三專和大學畢業生再進修的管道。目前以南藝院應藝所陶瓷組的課程最具一貫性，該組張清淵指導，課程的規畫與國外授予同等學位（MFA）之研究所大致相同，教學目標雖兼顧實用陶瓷製作與現代陶藝創作，但以創作為主要學習內容，該校並積極安排美國陶藝教授來臺作短期交流與工作營教學，並積極為該校研究生安排在美國作短期交流學習計畫，到目前為止，來到該校交流的外籍陶藝家超過三十位以上，而研究生赴美國短期進修者已有多位，研究生畢業需舉行個展、提出創作論述，其目的在培養專業陶藝家。臺藝大藝研所工藝設計組由劉鎮洲指導，課程偏向相關論題的論文寫作訓練。

總得來說，三專與大學畢業的陶藝家，幾乎有將近一半左右選擇再進入國內研究所進修，若加上到國外進修者，進修比例可達5分之3，因此，國內學校陶瓷教育的延長與課程的開放性，實為發展現代陶藝的重要基礎。

二、國外進修

因出國進修接觸到現代陶藝進而從事創作者有17人，出國接觸到窯業知識，返臺也投入於此領域者也有1人，其中郭義文和郭旭達留在美國發展，其餘在1990年以前就返回臺灣者，如林葆家、邱煥堂、楊文霓、徐翠嶺、陳正勳、范姜明道、鄧惠芬，1990年代才回到國內者有許偉斌、許慧娜、龔宜琦、錢正珠和謝嘉亨等。

1980、90年代，從事陶瓷工藝或陶藝創作者，普遍都有再進修的想法，但是國內陶藝學校教育不足，加上民間陶藝教室所能提供的資源有限，出國進修成為重要的途徑。出國進修的方式很多種，如獲得大學或碩士文憑，或選修大學某些相關課程，或參加短期課程班或一星期左右的工作營等。取得大學文憑者很少，多數以取得藝術碩士或陶藝碩士為主，如留學日本的劉鎮洲、王正鴻、巫漢青，留學美國的張清淵、姚克洪、廖瑞章，到德國的如羅森豪、林福財，到英國則是曾明男，博士課程方面，有廖瑞章赴澳洲皇家藝術學院攻讀。多數的人以短期進修為主，數個月到一、兩週不等，學習的內容多樣，足跡包括美國、日本、法國、西班牙都有，以美國為最多，而且多次前往者並不少，人數也有逐年增加之趨。

　　1990年代末期臺灣藝術圈流行「藝術村」（或稱藝術中心）與「駐村藝術家」。「藝術村」是1950、60年代流行的一種藝術家交流或進修中心，以美國地區為例，各地藝術村、藝術中心很多，有以某一創作類型為主的，如巴爾地摩藝術中心以陶藝為主，也有很多是綜合類型的藝術中心。這些藝術村平常是藝術家們的工作室，在暑期則會舉辦各類工作營隊，讓其他藝術家或初學者來學習，期間大約1到4週左右，雖然費用不低，但辦得好的藝術中心每年都能吸引來自世界各地的創作者參加。國內有些陶藝家即透過此管道進修，有些陶藝家則受邀到藝術中心講學，如楊文霓、張清淵、廖瑞章、葉文、陳景亮等。這些藝術村平時也會提供駐村藝術家的名額，讓世界各地的藝術家申請進駐，促進文化交流和創作激盪的機會。大部分藝術村的經費是由各個民間單位贊助，因此多半都能夠提供獎學金，或住宿、伙食費不等，臺灣陶藝家如陳景亮、周邦玲、邵婷如、蘇麗真、葉文、黃玉英等人，在1990年代都曾受邀或積極尋找駐村藝術家的機會。

　　文建會於1998年成立藝術村籌備處，準備於南投九九峰成立國際藝術村，國藝會另外於1999年起提供國內藝術家駐國外藝術村的機會，如李昀珊和施宣宇等多人獲選赴國外藝術中心駐村。而葉怡利等透過指導教授張清淵之推薦，則獲美國巴爾地摩藝術中心所提供的駐村機會及獎學金，前往美國。這是1990年代新興起的進修機會。此外，尚有國外大學提供駐校藝術家的機會，如楊文霓、張清淵、陳景亮等都曾受邀前往。

　　此外，1990年代開始國內陶藝家也可以不必出國，而接觸到國外的創作資訊。如1992年5月底逸清藝術中心舉辦了一場國際陶藝工作營，由美國陶藝家Richard A.Hirsch、Marvin Sweet 和日本陶藝家大樋年雄示範樂燒，他們並與張清淵、廖瑞章一同舉辦樂燒陶藝展，還安排了系列演講和座談會，向國內介紹美國當代陶藝家及其創作。在國內80年代即開始舉辦外籍陶藝家示範工作營，大約在1990年代中期以後，次數逐漸多了起來，一般工作營是3到5天的時間，示範者1至數位不等，目前主辦此類型工作營，以臺南藝大應藝所和鶯歌陶博館為主，每年大約2至4場次。

三、社會團體資源

　　社會團體資源包括民間陶藝教室、公家單位的研究室、陶瓷工廠以及自學者，在本表資料上，220位陶藝家當中共有124人，第一次接受陶瓷相關知識與訓練是來自這些社會團體資源，可見它們對臺灣陶藝發展影響重大，其中以陶藝教室所培育的陶藝家最多。

（一）民間陶藝教室

　　陶藝教室是提供臺灣陶藝教育的一大支柱，對臺灣陶藝發展具有重大的貢獻。自1975年林葆家、邱煥堂開設陶藝教室之後，陶藝教室的設立在1990年代初期達到高峰，於1990年代中期以後開始衰退。70年代陶藝教室的開設是因為需求，陶瓷製作的初期學習需要某種「教室」提供相當程度的資源，譬如至少包括燒窯設備與技術、釉藥配方知識等提供，其他諸如土料、成形技法或創作觀念等，則視學員個人需求而定。就各教室之特色，林葆家的製陶技術與知識豐富得如一本字典，整個製作流程包括窯業工程技術都難不倒他；邱煥堂的創作觀最能引起創作者的共鳴；天母陶藝教室則能提供了一個年輕陶藝家聚集的環境；楊作中則能提供釉藥調配和土坏形成技術；而廣達藝苑與楊文霓工作室，則是地域性明顯的陶藝教室，各有各的特色與優勢。

　　早期幾個知名陶藝教室，如「陶林陶藝」林葆家曾留學日本，「陶然陶舍」邱煥堂、楊文霓從美國回來，「廣達藝苑」蔡榮祐是邱煥堂和林葆家的學生，「天母陶藝」李亮一原是藝專雕塑刻畢業，作風較為自由，他們豎立起臺灣陶藝教室的規模與運作模式，但基本上延襲了美國或日本教學模式，偏向美式風格的，如陶然陶舍、楊文霓工作室、天母陶藝教室，傾向日本系統，如陶林陶藝。

　　「陶然陶舍」的規模與運作方式，可能是臺灣最早的現代陶藝教學雛形，邱煥堂的授課方式比較自由，重視學員個性的啟發，並多方鼓勵新的實驗與嘗試，因為受限其大學教職的工作，工作室開放的時間不長，而他個人創作時間也因教學受到限制，1985年便停招學生。

　　陶林陶藝教室因為林葆家個人豐富的知識與實務經驗，成為陶藝家、陶瓷工作者再進修的第一選擇，其課程以豐富、紮實且深入為特色。林葆家鼓勵學員對陶瓷材料與技術的透徹瞭解，在具備熟練的製作技巧之後，再發揮個人的創意，如此才能將陶瓷的特性充分發揮，個人的思維也才能自由表達。

　　天母陶藝教室最為特別，首先，它聚集了最多第一次想學陶藝的人；其次，它吸引了最多美術相關科系畢業生的參與；第三，李亮一並不具備專業完整的製陶技術與知識，教室另聘多位授課老師也多半是美術或雕塑科畢業，陶瓷技術與知識亦顯不足，因而該教室自由創作的風氣盛，製程的實驗精神充沛；第四，為了鼓勵創作，教室經常邀請外籍陶藝家或留學回國的陶藝家等，舉辦展覽、演講或座談活動，或舉辦海外參觀旅行等，熱絡創作氣氛。因其學

員多半是受過美術相關訓練，作品風格與造形多變，短期間就有不錯的成績，學員或出國深造，或到第二家陶藝教室再進修機會很大。

初期學陶的人有不少分別到其他不同的教室進修，第二間陶藝教室多半需具備專業技術或知識，如陶林陶藝、楊作中工作室等，這顯示陶瓷專業教學單位是被需求的，沒有這項特質的陶藝教室，在市場萎縮後便容易消失，但當這些提供專業知識的陶藝教室也逐漸萎縮時，則表示陶藝教室的功能逐漸被取代，多數是由學校教育取代。

（二）自學者與研究單位

自我摸索陶瓷的製作過程，在各個時代都有，差別只在每個人學習的動機、目的不同，及每個時代所提供的資源不同而已。在動機與目的上，大致可分成生產陶製品來販賣，和純粹為了創作表現兩類。動機大概不會改變，但目的會隨著時間而有所變化，譬如過去是為了生活，現今生活充裕了，轉為追求個人美學或觀點的表現，有可能是反過來的，原是專業創作者，因為藝術市場萎縮，必須製作實用陶器換取生活所需。不過，通常創作與製作生活陶器是相互交替在一般陶藝家整個生命過程中的。

陶瓷製作最主要的三個部分：土料的準備、釉藥配方或化妝土的使用及窯爐的控制，是自學者首要知道的部分。早期的自學者，如楊元太、馮盛光等人，他們需要耗費更多的精神來克服相關社會支援的不足，譬如當時可以購買到的窯爐種類少，昂貴、笨重且功能簡單，後來的人則有機會買到火溫可微調的窯爐，可選擇的窯爐種類也多，譬如土料，20年前需要大批購買，還要花很多時間練土，但後來的人可能打個電話就有配好的土送到工作室，釉藥方面也是如此。

早期的自學者最大困難是，需要花費很多時間來作燒成實驗，而且往往不見得知道答案，尤其在參考書不多的時代，以至於有些人在某些技術層面上碰到了問題，可能選擇完全放棄不理睬，如釉藥方面，邱煥堂、楊元太、陳正勳等人基本上是放棄的，或只選擇少數常用的配方使用。若製作者一開始學習陶瓷是為了生活，所有製程的細節都一一去親自嘗試，配合書籍加上有人可以諮詢，一樣可以獲得很好的成果，如陳景亮、范仲德等。

70年代成立的幾個官方研究單位，研究人員除了能夠真正接觸到古陶瓷真品外，基本上也是以自我學習的方式，建立自己的知識與經驗，如孫超、劉良佑等。

基本上，即使已有初步製作能力的作者，或多或少都還會有自我摸索的時期，只是著重的部分不同、時間長段不同而已。

（三）相關窯業領域

第一次接受陶瓷訓練是在陶瓷工廠的陶藝家將近五分之一，或加上學校陶瓷工程科系畢業生，幾乎也高達四分之一的比例。這些人多數是藝術陶瓷產業

的工作人員或投資者，或是技術了得的拉坏師傅，或窯爐技術人員，或生產線上的設計師等。基本上這群人都有某些優勢，有的雕塑能力很強，有的製作技術很好，有的對釉色很有把握，有的繪畫能力很好，整體而言，因仿古陶瓷產業偏好中國古陶瓷品味，他們對傳統風格熟悉，因而主導了現代陶藝中傳統古典風格的發展，或許他們可能不是觀念帶領者，但卻是實際上製作與表現的作者。

有部分的陶藝家原來在外銷陶瓷工廠製作原型雕塑，具有很好的素描及雕塑訓練，描摹實物與雕塑技術能力很強，如李金生、許明香等。也有幾個陶藝家，因家業即經營生產傳統民用陶製品者，會依循過去製作的傳統來創作，如使用蛇窯、登窯或柴燒方式，並利用當地的相思樹、土料等，表達樸素、單純的風格特色，這多少受到1970年代末期鄉土文化意識提高、1980年代本土化政治思潮的影響，表現在地傳統文化的特質。

出身陶瓷工業界的陶藝家，他們保有製作上的豐富經驗與技巧，刺激也壓抑了無技巧性的實驗之作，在臺灣現代陶藝發展史上的確也是重要的一筆。

綜言之，臺灣現代陶藝發展因陶藝家不同的養成背景，且各自保有活動空間，而不至單一或簡化。然而，截至目前為止，學校養成教育普遍不足、進修管道不能一貫，是現代陶藝發展進程上較其他類型藝術緩慢的原因。此外，能夠提供相當程度支援的陶藝教室或藝術中心，對臺灣現代陶藝發展是相當重要的，不但具有再進修的功能，亦是凝聚創作風氣的重要場所。

【圖161】《陶藝》雜誌創刊號封面

【圖162】《炎》雜誌創刊號封面

第二節 新興的陶藝通路

1990年代介紹現代陶藝的通路上多了一些新單位，如傳統窯場變成觀光窯場、陶藝專業雜誌《陶藝》【圖161】和《炎》【圖162】的出版、以及2000年底成立的臺北縣立鶯歌陶瓷博物館等。另外，1990年代藝術界流行設立個人紀念館，也是通路之一，如1991年成立的「吳開興陶藝館」。

一、觀光窯場

觀光窯場的出現在1990年代初期。1980年代開始，國內傳統陶產業所生產的民生陶器皿，逐漸由其他工業材料所生產的民生器皿所取代，如塑膠、玻璃等製品，加上工資上漲，許多窯場面臨停產面運，部分窯場改變經營路線，以結合地方觀光資源成立觀光窯場，以中部地區為多，如水里蛇窯、華陶窯、添興窯等為其中較知名者。他們在推動陶藝活動、傳遞陶瓷知識與觀念，及帶動陶藝市場上，具有一定程度的作用。

「水里蛇窯」成立於1927年，由陶藝家林國隆的祖父林江松成立。林江松以大陸的蛇窯，和當地的陶土及木材，生產大水缸、茭甕和日常家用陶器，在

日治時代曾是風光一時大窯廠。1979年由林國隆主導，將傳統窯場改變為推廣陶藝的場所，1993年11月更以結合傳統產業保存、陶瓷文化推廣及觀光休閒為特色，改建成立陶藝文化園區，陸續增加蛇窯文物館、陶藝教室、製陶示範區、書房、現代窯場、陶藝品展售部、名家藝廊、茶藝館、食堂和多媒體簡報中心等設備，開放觀光。

「添興窯」成立於1957年，由林天鼙在南投縣集集鎮築構蛇窯創立，生產水缸、酒甕、陶瓦和粗陶器品，1983年因玻璃製品普及、石化製品（塑膠類）充斥，開始轉型開發生活陶器品，並積極建立窯場特色，1989年設立「陶藝教室」、規劃「陶藝之旅」觀光休閒活動，1990年籌建作品展示場，11月更名為「添興窯陶藝中心」，爾後陸續完成中心各項展示、休閒設施。1999年921大地震，嚴重受損，2000年8月重新恢復。

1984年3月苗栗苑裡「華陶窯」由栽種插花花材的陳玉秀成立，從築構傳統登窯、燒製、用土、造形等，皆仿照苗栗地區的傳統製陶特色，如使用苗栗土、相思樹薪柴、拉坯、盤築等，剛開始以燒製中國花藝使用的柴燒花器為主，爾後加入碗、盤等生活器皿。1991年10月苗栗苑裡華陶窯對外開放一日觀光，結合園區所栽種的本土植物、庭園造景和製陶、燒陶過程解說等，提供賞景、認識傳統製陶業文化與親自手捏陶土的休閒活動。而所產製的陶用品具有日本民藝陶瓷之禪學精神與風格特色，自然古樸、厚實粗獷，強調在生活中實踐生活美學。

二、傳播媒體

1993年秋季出版的《陶藝》雜誌季刊，為國內第一本陶藝專業雜誌，內容包括古陶瓷與現代陶藝創作的介紹與報導。另外一本專業雜誌，《炎》陶者雜誌季刊，於1997年出刊，但只出版三期便告停刊。其他期刊，如《藝術家》、《現代美術》、《典藏藝術》、《美育》、《藝術觀點》、《雄獅美術》（已停刊）、《藝術貴族》（已停刊）、《炎黃藝術》（已停刊）、《山藝術》（已停刊）、《臺灣美術》、《南方藝術》（已停刊）等月刊、雙月刊或季刊，都曾在1990年代介紹陶藝訊息。重要的文章有：劉鎮洲的〈工藝的發展與現代化 — 從省展的工藝作品談起〉【註189】、〈日本現代陶藝發展的軌跡〉【註190】、〈如何解讀現代陶藝（上）（下）〉【註191】、〈臺灣現代陶藝的表現形式與內容〉【註192】、〈臺灣現代陶藝賞析〉【註193】；溫淑姿的〈臺灣陶藝四十年〉【註194】和〈臺灣現代陶藝創作與文化認同（上）（下）〉【註195】；姚克洪的〈世紀末陶藝當下與未來的迷思〉【註196】；陳煥堂的〈陶藝的生活造形〉【註197】等。其他如徐文琴、陳新上和蕭富隆等分別發表了介紹臺灣早期陶瓷發展史的多篇文章，對臺灣陶藝文化的溯源具有重要意義，另外介紹中國大陸、美國、日本等國的陶藝發展概況，介紹國外知名藝術家、重要藝術村、窯場等，和各種特殊技法的文章，及為現代陶藝正名等文章也不少。重要的出版物，如劉良佑、溫

淑姿的《陶藝研究：研究報告展覽專輯彙編》【註198】，和《臺北國際陶瓷博覽會（國內展品專輯）》【註199】等為重要的參考書。

三、網際網路

1990年代末期，網際網路的超便利資訊網，讓生活起了很大的變化，從1991年12月開始接上國際網路後，1998年12月臺灣已有300萬人上網，資訊消息的舖設與接收基本上是即時的，在網路裡，可以馬上知道美國陶藝最新活動，也可以看看西班牙最近的陶藝展覽，更可以看到臺北縣立鶯歌陶博館的最新訊息，成為陶藝資訊另外一個新的窗口。

四、臺北縣立鶯歌陶瓷博物館

2000年11月26日上午10時，籌建多年的臺北縣立鶯歌陶瓷博物館正式開館，吳進風出任首任館長，不但帶動了鶯歌陶瓷產業的發展，更為臺灣陶瓷文化與陶藝發展注入新的曙光。鶯歌陶博館是臺灣第一座以臺灣陶瓷文化作紀錄與保存的博物館，同時兼具推動臺灣陶藝發展的展演場所。【圖163、164、165】

耗時12年，歷經種種困難，鶯歌陶博館終於在2000年底開館啟用。1988年由文建會規劃一鄉一特色時，臺北縣選定鶯歌陶瓷為特色館，由鶯歌鎮公所編列經費3500萬，縣府編列1000萬，並委由鶯歌鎮公所籌建。同一時期，其他縣市宜蘭選定歌仔戲、桃園是木工傢俱、三義是木雕、嘉義是交趾陶、花蓮以石雕籌建地方特色館。1990年，鶯歌鎮公所因配合款籌措困難，以致無法按照原計畫完成發包，臺北縣政府衡量地方財政困難，將建館計畫提請文建會審核補助，並獲得行政核定列入「縣市文化中心第二階擴展方案」【註200】。

1992年，建館由行政院列為國建六年計畫，由文建會補助經費1億元給臺北縣立文化中心，籌建單位改由臺北縣政府。接著，臺北縣政府積極著手籌建，由原先地方特色館擴建為今日的規模。2000年地方自治法頒佈實施之後，臺北縣政府以「臺北縣立鶯歌陶瓷博物館」，正式設立機關。該年1月3日文化局和陶博館正式成立，由吳進風出任第一任館長。7月12日，陶博館正式從臺北縣政府文化局搬遷至鶯歌陶博館現址。

陶博館內設有語音導覽服務台、演講廳、陶品店、資料中心、兒童體驗室、陶藝研習室、柴窯、特展室、典藏庫等功能的空間。另外，更有常設型展示空間，包括115室—走向從前，以「臺灣傳統製陶技術」為展示主題；201室—回看所來處，展示主題為「臺灣陶瓷發展」，其中共分為五個單元：「技術的傳播」、「臺灣陶瓷發展」、「信仰與陶瓷」、「生活與陶瓷」與「建築與陶瓷」；202室—硘仔鎮，以「鶯歌陶瓷發展」為展示主題；203室—穿越時空之旅，展示主題包括「史前陶」、「原住民陶」與「現代傳統陶藝」；204室—未來預言，展示主題為「工業與精密陶瓷」。【圖166、167】

【圖163、164】陶博館建築外觀
【圖165】陶博館內部

【圖166】陶博館文物陳列室
【圖167】陶博館陽光特展室

開館當日同時推出開館特展，包括：「第六屆臺灣金陶獎【註201】」，展出來自35個國家入選與得獎的144件優秀作品。「流金歲月—鶯歌陶瓷彩繪展：外銷篇」【註202】，則呈現鶯歌自70年代中期至80年代末期，仿古陶瓷外銷全盛時期一些具代表性的彩繪陶瓷製品，包括下列幾種類別：青花、粉彩、鬥彩、釉裡紅、青花釉裡紅、日本伊萬里風格、廣彩、日本薩摩燒等。

開館活動方面，有「第一屆臺灣國際陶藝論壇暨研習營」，活動期間從11月27日至11月30日，邀請到包含聯合國國際陶藝學會會長Tony Franks在內之中外講師、陶藝工作者及學員計150名，「針對臺灣、韓國、歐洲、美國陶藝現況、陶藝高等教育、陶藝推廣活動的規劃與實行等主題發表論文及研討，每天下午並各有兩場由國內外講師示範之研習營。」上午為演講與論壇、下午為陶藝家示範研習的方式進行，專題演講的主題是「世界陶藝現況」，包括臺灣、韓國、美國與歐洲等地的介紹，陶藝論壇的主題是「陶藝高等教育」、「陶藝推廣活動的規劃與實施」，與會者參予討論十分熱烈，工作營示範包括了宮下善爾、謝東哲、Les Manning、Patrick S. Crabb、吳正宏、陳景亮等。

另外，開館活動還包括「2000鶯歌陶瓷嘉年華」節慶，時間從當年12月16日至2001年1月1日，地點在陶博館以及陶瓷公園預定地。

（一）營運方針

陶博館首任館長吳進風在《陶博館年報2002》中，對該館的經營方針有明確的說明，認為現代的博物館營運應以「人」為核心，「收藏品不是博物館成立的唯一必要條件，而是如何將人民所在地域的文化資產以最佳方式詮釋出來、呈現出來，所以博物館的營運基礎是觀眾與教育的互動需要，博物館除了繼承一個歷史情感、記憶的地方之外，更重要如何創造一個新的未來」。因此，「現代的博物館必須在展示設計、詮釋規劃、教育活動方面多方探索，呈現更多元化博物館行銷策略達到教育與文化休閒的目標。」

據此，吳進風將全國首座陶瓷博物館定位於「不衹是鶯歌人的博物館，也是臺灣人的陶瓷博物館」。陶博館的歷史任務則是：「以臺灣四百年來漢人在這塊土地開墾拓荒發展的生活史之面向切入陶瓷與生活呈現，記錄陶瓷隨著臺灣人民政治文化經濟變遷的陶瓷產業的興衰。」根據吳前館長的構想，陶博館的營運方針為：

1. 地方化與全國化。陶博館為全國唯一陶瓷專業博物館，佔地14公頃，主建築博物館本身佔地1.2公頃，樓層面積4174坪，陶瓷公園約12公頃，如此規模，已從原來1988年一鄉一特色館的地方產業文物陳列館，朝向國家級、國際級博物館的規模發展。因此，陶博館的規劃及營運模式，理應以發展成為21世紀現代博物館為目標。

2. 本土化與國際化。自從第二次世界大戰之後，現代陶藝的發展以雕塑的技法，脫離傳統實用的技法，探索「土」的三度空間及無限的可能性，已經成為世界各國現代陶藝創作的主流，國際藝術交流非常頻繁，因此，陶博館可成

為臺灣和國際接軌重要的窗口。陶博館在展覽與典藏方面除要重建臺灣陶藝史、現代陶藝史、鶯歌陶瓷發展之外，更要經常舉辦全國性陶藝競賽展、國際邀請展、一般競賽展等。預計每年平均安排約4檔大型展覽，2-3型小型展覽，交互搭配，推出不同議題或主題展示。如此，「除了在藝術上、學術上建構臺灣的陶瓷發展歷史的紀錄」，引導社會大眾「賞陶，玩陶、買陶」之外，更重要的是要「建構臺灣人民對自己成長在這塊土地文化認同感」，也同時「瞭解世界各國陶瓷文化的特色。」

3. 展覽內容全面化。以兼顧產業、民俗、現代等各種發展面向為重點，設計陶博館日後展覽類型。預計（1）每年推出鶯歌產業展，已策辦的展示如「鶯歌彩繪陶瓷外銷篇」、「鶯歌釉彩之美」、「鶯歌茶壺之美」、「臺灣陶塑人物展：鶯歌篇」、「鶯歌早期碗盤」、「臺灣茶具創作競賽展」。（2）整理臺灣陶瓷文化史，已策辦的展示如「臺灣陶塑人物展：交趾陶篇」、「荷蘭磁磚、日治時期彩繪磁磚展」等。（3）建構臺灣現代陶藝發展史的展覽及國際交流，已策辦的展覽包括：「第六屆國際金陶獎競賽展」、「臺灣現代陶藝研究展（一）」、「臺北陶藝獎」、「亞太地區現代陶藝邀請展」、「國際大型陶瓷雕塑展」等。

（二）聖化機制與活動

作為國內官方唯一的全國性陶瓷博物館，鶯歌陶博館在聖化陶藝生產機制上，至今是以「特展」方式，推出各項展出。就其性質區分，特展內容可分為邀請展、典藏展、競賽展等三種。

1. 邀請展

「心象與詩意─臺灣現代陶藝研究展」，展期從2001年4月6日至7月29日。展覽以臺灣現代陶藝中以「實用」觀點所進行的創作成果，共邀請70餘位陶藝家共140餘件作品參加展出，目的是「希望透過這項專題的研究與作品的展出，能將臺灣現代陶藝中陶藝家對『實用』的詮釋，做有系統的分析與呈現。」

「2001臺北縣美術家大展─陶藝篇」，展期從2001年3月24日開始，展出水墨、書法、篆刻、版畫、油畫、水彩、攝影、雕塑及陶藝等九類作品，共370多件臺北縣優秀藝術家們的作品，並分別於新莊文化藝術中心、新店市立圖書館、九份藝術館……等處展出。本次展覽首次增加了「陶藝」類別，於該館展出。

「國際大型陶瓷雕塑展」，展期從2001年10月26日至2002年1月27日。內容分「國際陶藝工作營」及「國際大型陶藝雕塑展」兩部分，目的在刺激國內陶藝創作人勇於嘗試大型創作，提供愛陶者及陶藝工作者更寬廣的視野。活動共邀集7位國內外知名陶藝家示範表演，並同時館內展出12件過去優秀的代表作品。受邀的陶藝家有：日本奧田博士(Hiromu Okuda)、丹麥妮娜‧何(Nina

Hole)、羅馬尼亞艾莉娜・愛林凱(Arina Ailincai)、荷蘭巴巴拉・南寧(Barbara Nanning)、美國吉・李迪(Jim Leedy)；國內的則是徐永旭，以及陳正勳。

「亞太地區國際現代陶藝邀請展」，展期從2002年2月9日至6月16日。邀請臺灣、韓國、日本、中國大陸、夏威夷、紐西蘭、澳洲、香港等8個國家地區，83位陶藝家，展出103件作品。陶博館希望藉著這次的展覽會，「能夠引領臺灣作陶者及大眾更深入的了解國內外當前陶瓷藝術表現的內涵性，以便促進國內陶瓷藝術更進一步的發展。亦使得陶藝創作人得以觀摩學習多元陶藝文化的發展。提供省思的空間與所面臨、待決的課題，其與觀眾間的互動關係，及其由傳統走向未來的變遷與展望並從中歸納出陶藝發展的通則與共性。」

「土臺灣當代陶藝展」，展期與地點如下：2002年3月19日至4月26日於法國巴黎臺北新聞文化中心(Centre Culturel et d'Information de Taipei a Paris)；同年5月20日至6月6日於義大利巴雷塔市巴雷塔堡(Castello di Barletta)；7月12日至9月8日於該館。此展「不但展顯臺灣獨特文化，同時，陶藝的呈現方式，也將臺灣人對土地的深刻情感，在24件作品完整地表露無疑。」

「2002臺北縣美術家大展—陶藝篇」，展期從2002年3月24日至4月21日，邀請350位美術家同步在三芝、土城、金山、淡水、板橋、新店、新莊、蘆洲、鶯歌等九大鄉鎮市展出，展覽內容包括水墨、書法、篆刻、油畫、水彩、版畫、攝影、雕塑、陶藝等九大類。

「光華照眼明—鶯歌釉彩之美」，展期從2001年8月10日至10月1日。展覽目標在展現「鶯歌釉彩技術從民國70年代末期以來迄今的變化及發展歷程，認識在鶯歌的釉藥及彩繪技術。」

「百壺呈祥—鶯歌茶壺之美」，展期從2001年10月26日開始，呈現鶯歌茶壺這樣豐富而多元的表現成果，展覽邀請了27家廠商近70件作品參加展出。

2. 典藏展

「天空—土與火交融之間」，展期從2001年6月18日至9月30日。從館藏作品中「挑選了19件由1985至2000年間的現代陶藝作品，從企圖顛覆傳統器皿的視覺美感，到大型陶塑幾何圖形的組合，呈現出不同作者的不同表現技法及造形能力，可窺見到臺灣戰後中生代陶藝創作的思維與旺盛的創作能力。」

「臺灣陶塑人物展」，展期從2002年6月28日至9月15日，以臺灣民俗題材的人物陶塑品為展示對象，並以《交趾陶篇》與《鶯歌篇》作為兩大展示的主軸。展覽內容為臺灣交趾陶和鶯歌陶塑中的民俗人物題材作品，展示臺灣人物陶塑過去的歷程。

3. 競賽展

「第二屆臺北陶藝獎」，展期從2001年11月6日至2002年1月6日。臺北陶藝獎是每兩年舉辦一次的國內徵件競賽展。第一屆由臺北縣文化局主辦，隨著陶博館的籌備與開館，第二屆臺北陶藝獎的企劃與執行工作遂交由該館接續辦

理。以「臺北陶藝獎以引領並提昇臺灣現代陶瓷藝術發展為長期目標」，規劃出三大獎項：「創作成就獎」、「技藝創新獎」與「主題設計獎」。本展覽共計105件入選作品，「創作成就獎」由楊元太、范振金獲選，展覽呈現兩者之創作軌跡與成就；「技藝創新獎」與「主題設計獎」，入選參展人皆不超過10位。

（三）審美教育

在審美教育方面，陶博館主要是以「特展活動」與「專題活動」為名進行。吳進風館長認為：「一座以服務社會為宗旨的非營利機構，它為了研究、教育、樂趣等目的，來取得、保存、溝通、傳達與展示對人和自然的進化有見證作用的物件。因此，博物館透過教育建立博物館與社會大眾相互溝通重要活動。」自2000年11月底開館以來，至2002年6月為止，參訪民眾為807,377人次（其中還包括友邦元首、大使等貴賓團體等）【註203】。參觀本身雖即是一種對社會成員的審美教育，但更具體的應是館方自行設計的審美教育活動，包括特展與專題兩種活動。

1. 特展活動

特展活動指根據展覽主題所設計出的活動，目的在於「用互動的方式，讓民眾對於特展的主題有更進一步的認識。」以2002年的暑假特展活動為例，配合「民俗采風—臺灣陶塑人物展」特展的展出，館方在同時段安排了影片播放，介紹交趾陶製作過程。另外，親子行程與導覽手冊推出一日遊—交趾陶篇，交趾采風親體驗，以人物角色為交趾陶親身體驗的主題活動，讓小朋友和一般民眾了解到交趾陶製作的特色。開館至今館方根據特展，已推出各種大大小小不勝枚舉的特展教育活動。

2. 專題活動

專題活動通常性質上屬於陶藝推廣教育，包括動手做、身歷其境的參與、欣賞等，主要功能可視為審美教育的一環。陶博館到目前為止舉辦過的專題活動有開館時的「2000鶯歌陶瓷嘉年華」，後來陸續舉辦過如「陶博有禮闔家同慶—2001年春節活動」，日期為2001年1月26日至28日；「90年春假系列活動」，日期為2001年4月6日至6月16日，活動內容包括動物狂歡節、釀泡菜、給媽咪的盛宴—親子餐桌佈置、花樣年華—母親節花藝活動等。2001年10月26日至11月4日，陶博館再度推出「2001鶯歌陶瓷嘉年華」，地點在臺北縣立鶯歌陶瓷博物館、陶瓷公園預定地、陶瓷老街、環河路河濱公園，參加人數約50萬人次。該活動「整合產業、歷史文化、觀光」三個領域資

【圖168】臺北縣長蘇貞昌（中）、陶博館長吳進風（左）與陶藝家翁國禎（右）合影於2001年陶博館舉辦的嘉年華會場

【圖169、170】2001年鶯歌陶瓷嘉年華之國際工作營

源，以「陶瓷商展、藝文展覽及教育休閒活動」三種型態進行。【圖168、169、170】

示範表演及演講方面，陶博館在實用陶器大展時曾舉辦過示範表演及演講；前者計有2001年4月7日至8日的樂燒示範表演與5月5日裂紋拉坏示範，後者有4月14日的「作陶過生活」，講者為吳淡如、黃玉英；4月21日的「從陶瓷看文化」，講員為許元國，以及4月28日楊元太的「土的質感與運用」，6月30日孫超的「結晶釉與窯燒」等。

其他專題活動還包括：「盛夏新體驗—90年暑期系列活動」；「陶博館寒假開門有禮—91年寒假系列活動」；「春暖花開醃脆梅—91年春假系列活動」；「戲鬧陶博—91年暑期系列活動」；「盛夏陶博親子遊」；「臺灣陶瓷傳統技藝傳習計畫—手擠坏」；「大師現藝嘆觀止」……等。相關活動內容有小丑表演、陶博館一日遊、親子夏令營、示範表演（現場示範講解裝飾、上釉技法種類及工具介紹）、學生彩繪比賽、情人節彩繪寄情、新春紅包大放送、泥塑陶馬大賽、老街尋根之旅、親子一日遊、邀請交趾陶藝師於假日現場講解示範、老陶師示範手擠坏……。為使新生代有機會認識傳統技藝並傳習下來，館方還特別規劃「臺灣陶瓷傳統技藝傳習計畫」定期舉辦研習班，期望為臺灣陶瓷文化累積資產。

長期性的教育推廣活動有（1）「家庭親子日—兒童體驗室主題活動」，此活動自2000年11月開館以來至2001年底止已服務超過15,000人次的小朋友，每場30位小朋友，由專業的老師、志工和小朋友一起進行。2001年暑假特別於每週六、日上午規劃親子活動。參予過的家長和小朋友反應熱烈，因此自2002年起，每週六、日規劃為家庭親子日，鼓勵親子共同體驗。配合館內特展和特殊節慶，活動設計定期更換主題，與博物館展覽連結，呈現整體性一致性的教育推廣方向。（2）「動手做—陶藝研習室主題活動」，為針對8歲以上民眾所規劃的陶藝研習活動，以常設展或特展內容設計教案，經由老師示範講解學習成形技法，整年度參加人數共6,000人次。

至於館方開辦的研習營，目前為止有：（1）「陶藝種子教師研習營」，目的在落實學校教育與社會資源之密切配合，建立博物館與學校教育之合作關係，讓學校教師有機會認識陶博館的教育功能、學習教案教具的開發及瞭解陶瓷藝術文化，日後能成為陶博館的最佳代言人，達到陶博館與學校資源互利的目的。（2）「柴燒研習營」，則是提供陶藝專業工作者或陶藝愛好者學習專業技術及知識，讓陶友們互相交流。

（四）研究

自籌備處成立以來，陶博館已完成的研究計畫計有：（1）常設展展示內容大綱研究計畫【註204】。研究計畫成果報告內容包含：1. 史前、原住民陶瓷（成耆仁）；2. 陶瓷的傳統製作技術（陳新上）；3. 臺灣陶瓷發展（陳新上）；4. 鶯歌陶瓷發展（陳新上）；5. 現代陶藝（溫淑姿）；6. 工業及精密陶

瓷（傅承祖）；7. 期望與建議。（2）常設展展示設計研究規劃【註205】。委託國立臺北師範學院美教系進行展示設計規劃研究，以作爲展示設計作業之參考。研究規劃報告涵蓋：展示設計理念與構想、展示主題架構、展示細部設計、展示媒體規範建議、展示媒體內容架構、及兒童陶藝館基本規劃等內容。（3）陶藝之森—陶瓷公園研究規劃。該計畫「將陶瓷藝術與文化以戶外的、與大自然融合的展現方式，與陶瓷博物館相結合成爲一大陶瓷文化園區，俾使兩者相輔相成，展現出鶯歌與臺灣陶瓷文化過往的光華與未來的榮景」。（4）臺灣地區重要陶藝作品調查研究【註206】。研究報告內容包含：1. 現代陶藝定義；2. 臺灣現代陶藝簡史；3. 當代重要陶藝家及其作品；4. 博物館現代陶藝作品典藏方針之建議。

由行政院文化建設委員會補助「臺灣陶博數位博物館計畫」【註207】，已於2004年度完成文物典藏資料庫設計及「鶯歌製陶200」網站，並預計分階段逐年增加文物、影像、文獻等建檔及數位化工作。

（五）出版品

在資訊傳播方面，陶博館到目前爲止，已出版如下的專刊與叢書。專刊方面，有《第一屆臺灣國際陶藝論壇暨研習營》專輯；《心象與詩意—臺灣現代

【圖171】陶博館出版品書衣

陶藝研究展》；《第二屆臺北陶藝獎》；《鶯歌釉彩之美》；《百壺呈祥—鶯歌茶壺之美導覽手冊》；《國際大型陶瓷雕塑展》；《亞太地區現代陶藝發邀請展》等與展覽同名之專輯。另有吳進風、黃宗偉主編的《土臺灣》，爲介紹「土臺灣當代陶藝」參展者及展品之專輯。陶瓷文化叢書有（1）《臺灣碟盤藝術》；作者簡榮聰，「本書探討臺灣早期碟盤之源流背景、品類範疇，並針對紋飾藝術深入探討，分別從魚形、蝦蟹形、花鳥蝶形、花卉形、果實形、雞鳥、瑞獸、人物、吉祥字、山水及其他等紋飾分類賞析，最後介紹早期的特殊行業「補硘仔」的補釘方法整理描述。」（2）《阿嬤硘仔思想起—館藏臺灣日用陶瓷》，作者陳新上。另外以完成的紀錄片有《邱煥堂的陶藝世界—禧門》，紀錄陶藝家邱煥堂製作公共藝術作品「禧門」從籌畫、施工到完成的過程。

第三節 陶藝學會與社團的成立

　　1980年代內政部立案成立的社團，如1981年「中華民國陶業研究學會」，首任理事長爲宋光梁，該會以研究陶業學術、交換國內外陶業有關知識與經驗，以促進陶業發展，振興陶業聲譽爲宗旨，該會「陶業」範圍，除了陶瓷外，包括玻璃、水泥、琺瑯、耐火材料等。1982年1月出版「陶業雜誌」（季刊），1987年出版陶瓷工業論叢、精密陶瓷論叢及實用陶瓷釉學等書，1992年陶瓷製造技術—陶瓷面磚及精密陶瓷論叢第二輯等書；1981-91年舉辦多次陶藝展、學術演講、講習會、研討會及函授班等。目前一般會員有400人、團體會員20個單位。該會設立「陶藝貢獻獎」，曾經獲獎者如林葆家、張繼陶、陳佐導、游曉昊、劉鎮洲、蔡榮祐、唐國樑等。1982年「中華民國工藝發展協會」，第一屆陳奇祿爲理事長，謝東閔爲名譽會長。

　　1992年，國內的三大陶藝團體成立，包括5月「中華民國現代陶瓷藝術學會」、7月「臺灣省陶藝學會」、9月「中華民國陶藝協會」，是陶藝界的大事。早在1980年代初期，臺灣陶藝界就已醞釀成立學會，但戒嚴時代，尚未開放民眾成立社團，這個構想就不了了之，雖然1980年代堪稱臺灣文化團體躍動的時代，藝術團體紛立，陶藝界還是相當自持，即使1987年解嚴，成立學會的時機要到1992年才緩慢到來。

　　「中華民國現代陶瓷藝術學會」爲內政部立案民間團體，1992年5月於陽明山中國大飯店召開成立大會，以聯絡陶藝家情感、促進陶瓷藝術研究、推廣陶藝發展爲宗旨。該會成員以文化大學美術系畢業生爲主，會員70餘人。第一、二任理事長劉良佑（1992-6年），第三任林永松（1997-8年），第四任吳金山（1998-2000年），第五任巫漢青（2000年起）。該會1992年12月曾與基隆市救國團合作辦理「現代陶藝推廣活動」，及會員樂燒、坑燒、赴大陸參訪等活動。

　　「臺灣省陶藝學會」爲內政部立案民間團體，1992年7月25日於臺灣省立美術館召開成立大會，1998年政府廢省後，更名爲「臺灣陶藝學會」。首任理事

長曾明男（1992-4年），第二任蔡榮祐（1994-6年）、第三任王永義（1996-8年）、第四任林璋瑛（1998-2000年）、第五任王龍德（2000-2年）。成員多以中部陶藝家為主，會員約100-200人左右。該會於1992年10月至2000年間，每月在藝術家雜誌上設有「臺灣陶藝園地」，由理事長執筆，除了會務通訊、活動報導、技術探討，也提供創作者作品、創作自述或作品評論等發表。該會所舉辦的大型活動包括1992年開始不定期舉辦「樂陶陶—大家一起來玩陶」推廣活動【圖172、173】；1993年9月起不定期於臺灣省美術館、臺北市立美術館等展出空間，舉辦會員作品聯展，並出版畫冊；1996年與臺中縣政府舉辦「一九九六臺灣陶藝展」，1997年與臺中縣政府、中華民國陶藝協會共同舉辦「一九九七臺灣陶藝展」，此展出分為邀請展與競賽展兩部分，並出版展覽畫冊；2000年以學會之名出版《臺灣陶藝工作導覽》，以及多次國內外會員參觀訪問活動、學術座談會等。【圖174、175、176】

　　「中華民國陶藝協會」為內政部立案民間團體，1992年9月於臺北市成立，該會旨在促進會員間的學術研討、觀摩交流，以提昇會員陶藝技術，並積極推動國際陶藝文化交流，促進國內陶藝水準國際專業化。第一、二屆理事長陳實涵（1992-96年）、第三屆蔡榮祐（1997-8年）、第四屆張繼陶（1999-2000年）、第五屆翁國珍（2000-02年）。目前一般會員有130人左右。該會重要大型活動如1993年10月在國

【圖172、173】1995年省陶所舉辦的「樂陶陶—大家一起來玩陶」推廣活動

【圖176】1993年9月省陶於國立臺灣美術館舉辦第一屆會員作品聯展之展覽會場

【圖174】1992年省陶籌備會人員合影於曾明男家
【圖175】1992年省陶於省立美術館的成立大會情形

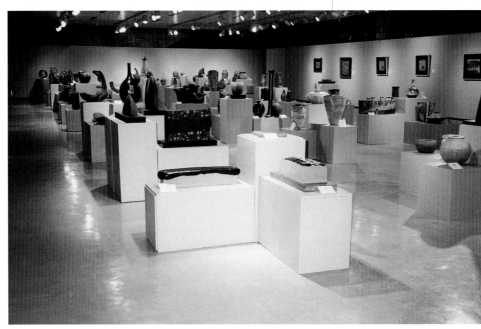

【圖177、178】1993年10月16
日由國陶協會主辦的「中華民
國第一屆陶藝節」於國父紀念
館舉行開幕式
【圖179】謝東閔等蒞臨展覽會
場參觀
【圖180】戶外樂燒示範
【圖181】蕭麗虹於陳實涵工作
室舉行演講活動

父紀念館舉辦「第1屆中華民國陶藝節暨中華民國陶藝協會會員聯展」；1997
年與臺灣陶藝學會、臺中縣政府舉辦「一九九七臺灣陶藝展」（包括邀請展與
競賽展）；1998年配合臺南縣舉辦南瀛國際民俗藝術節，策劃「陶之采衣」系
列活動，包括強調介紹作品製作過程的展覽與畫冊出版，及親子捏陶、樂燒示
範等；並經常性舉辦會員間的示範教學、國內外陶藝知性之旅，及邀請國內外
陶藝家示範、演講等，如1995年10月美國陶藝家培德·柯萊蒲（Patrick Shia
Crabb），並多次舉辦大陸參訪與展出活動；同時不定期出版「陶訊」會刊（目
前共8冊），並設有「臺灣陶藝網」（www.ceramics.org.tw）。【圖177、178、179、
180、181、182、183】

　　90年代其他重要立案社團，如1995年「南投縣陶藝學會」，第一屆理事長
林清河、第二任林國隆、第三任白木全。會員以南投縣市陶藝家為主，多次舉
辦會員聯誼活動。1996年「臺南市陶藝學會」，該會的前身為1988年（約）由
吳燧木等發起成立的「臺南陶藝聯誼會」，當時第一任會長為吳燧木、第二任

【圖182】1994年由國陶協會主辦的「中華民國第二屆陶藝節」於汐止舉行，圖爲該活動坑燒準備過程

【圖183】1995年臺灣陶藝家由國陶陳實涵、葉文領隊參加1995年景德鎮高嶺國際陶藝研討會之合影

爲葉榮一、第三任爲陳維正，以舉辦聯展、會員聯誼活動爲主，1996年正式向臺南市政府申請成立，第一屆會長爲陳維正、第二屆陳威德、第三屆洪龍人。該會每年固定於臺南市立文化中心（現改稱爲藝術中心）舉辦聯展並出版畫冊，假日固定舉辦陶藝市集活動等。該會會員以臺南市陶藝家爲主，約30-40人，包括吳燧木、徐振楠、葉榮一、蘇世雄等多人【註208】。1998年「中華民國陶瓷釉藥研究協會」，第一任理事長爲鶯歌高職校長林國泰（1998-2000），第二任鶯歌高職校長何金針（2001-），該會旨在結合學術研究陶瓷釉藥，曾主辦或協辦陶瓷釉藥、陶瓷製作等推廣課程。目前會員170人左右【註209】。

其他非正式登記的社團，如1995年4月成立的「集集柴燒陶研究聯誼會」。1997年5月「臺灣柴燒研究會」成立，該會緣起於水里蛇窯窯主林國隆重新整修蛇窯，由林國隆擔任會長、發起人王龍德、召集人吳水沂以及10餘位專業陶藝家、業餘工作者等共同成立，該會每兩個月燒一次蛇窯，並開會檢討成果與規劃下一次燒窯時間。1999年7月該會改選，新召集人爲劉瑞興。因1999年921

地震，目前該會處於停歇狀態。吳水沂曾於1999年9月受美國愛荷華大學邀請參加「國際柴燒研討會」，發表以水里蛇窯為主題的研究論文及展出作品【註210】。

「聯合陶友集」成立於1992年 11 月 15 日，由九位聯合工專陶業工程科校友，包括林國隆、黃永全、葉佐燁、謝志豐、李淳雄、陳良柏、蕭代、蔡江隆、程逸仁，邀請工專教師陳煥堂一同成立。成員們定期聚會，由陳煥堂負責指導美學理論、造形原理和製作技術等，以期「提升創作能力，確立個人藝術風格，資訊交流，人生規劃與經營理念交流，以及人才延攬，提攜後進」。該團體每年固定於1-2月在水里蛇窯聯合展出【註211】。另外，高雄「鳳邑陶會」也於1994年7月成立，目前仍持續活動。

第四節　陶藝競賽與展覽

一、競賽

1990年代的陶藝競賽十分熱絡，獎項與參加人數增多，使得第二代陶藝家能夠當任評審的機會也變多，有時為求公信力，有些獎項的評審多由藝評家、策展人、陶藝史學者等共同參與。另外，有些獎項也聘請外國陶藝家擔任評審【註212】。

在常設競賽上，「陶藝雙年展」並不特別分組，2000年第8屆除了國內競賽部分【註213】外，還邀請國外陶藝家參展。1992年第一屆的「金陶獎」，是繼中國民國陶藝雙年展後臺灣另外一個份量等重的陶藝競賽，帶動了學生參與競賽的風氣，由財團法人邱和成文教基金會主辦，迄今分別於1992、1994、1995、1996、1997、2000年舉辦過6屆【圖184】。第1屆徵件對象為臺灣地區在學學生為主，分成傳統陶藝組與創作陶藝組徵件，展出的地點是臺北清逸藝術中心；第2至5屆則分成「社會組傳統創新類、社會組造形創新類、學生組傳統創新類與學生組造形創新類，展出的地點是在北美館；第6屆改為「臺灣國際金陶獎」國際競賽展，不分組，展覽地點是鶯歌陶博館【註214】。

「全省美展」於1993年，第47屆開始迄今，陶藝作品被歸於新獨立出來的工藝部【註215】，參加者不算少數，但參加「全國美展」者，則有越來越少的傾向【註216】。其他獎項如「北市美展」從1996年第23屆以後，陶藝則劃歸為立體美術類；1998年第25屆改為造形藝術類；1999年陶藝歸類為美術類【註217】。而「臺北縣美展」1993年之後，亦不再分組徵件，改以主題策劃的方式，而發展裝置藝術類型，以陶藝創作為主的作品入選機會變

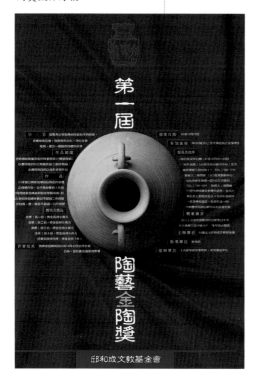

【圖184】1992年第一屆陶藝金陶獎徵件海報

小【註218】。臺南縣文化局舉辦的「南瀛獎」，頗受到陶藝家重視，原因在於它的評審過程很特別，首先是初審階段，由3到5人來評選入選部分，複審階段則另外由15位左右的評審來定優選與佳作，最後則將所有組別中的優選者中，以不分組的方式選出南瀛獎最高榮譽，1991年第5屆至1994年第8屆，陶藝作品被歸類為美術設計類，1995年第9屆、1996年第10屆改為立體美術設計類，1997年第11屆以後，陶藝另立為陶藝類【註219】。在「高雄市美展」方面，1998年將獎項分成高雄獎與入選兩種【註220】，另外，1995年「臺南市美展」成立，設有陶藝類【註221】。

在常設競賽展上，全國性競賽有國際化的趨勢，如「陶藝雙年展」、「金陶獎」是陶藝界兩大重要獎項，並都在2000年的競賽中，加入與國際間的交流，陶藝雙年展以邀請展的方式呈現，而金陶獎是將獎項擴大為國際性競賽，廣邀國外作品參加。由於獎金不算少，共有759件作品參加，入選151件，其中臺灣參賽246件，入選23件，可見國外陶藝家來參加者之踴躍。

1995年以後出現許多非常設性的競賽展，各個都希望能突出獎項的特色，如1996年由臺灣省陶藝學會發起的「臺灣陶藝獎」，以傳統組與現代組徵件【註222】【圖185】。1996年由臺北縣政府主辦的「臺北縣陶藝美展」，徵件分為景觀雕塑組、陶藝新域組、設計組【註223】，為了延續此獎，1997年改名為「臺北縣陶藝創作展」分成壁畫組、戶外景觀組【註224）等。「陶瓷金鶯獎」是為了配合鶯歌嘉年華會配套舉辦的競賽，1996到98年間舉辦了3屆【註225】，而2000年的「臺北陶藝獎」，則增加了一位國外陶藝家為複審評審。其他如2000年臺北縣政府舉辦的「臺北陶藝獎」【註226】，南投縣立文化局也於2000年舉辦「南投縣陶

藝獎」【註227】，都受到陶藝家重視。

　　1980年代以前的競賽，陶瓷製品最大的癥結在於為什麼要放在美術設計類組，而不特別獨立工藝組；1980年代則猶疑在是工藝組還是陶藝組的區別；1990年代更有趣，陶藝創作要不要分別出傳統組和現代組呢？金陶獎這方面領了先，直到2000年國際金陶獎時才不分類，臺灣省陶藝學會的「臺灣陶藝獎」也跟進，而陶藝雙年展則在1998年第7屆動搖了原來不分組的方式，有了傳統與現代組的分別，但也僅此一次，北市美展乾脆不要有媒材的區別，從立體美術、造形藝術到美術類一路修正，也有特別針對公共藝術為主的陶藝競賽。不過在幾個地方綜合獎項上，如南瀛獎就以美術設計組、立體美術設計組徵收作品，直到1998年才出現陶藝類，而高雄美展則從1989年一直以工藝部來徵件，臺南市美展則一開就使用陶藝類。1990年代的分類競賽，事實上只是主辦單位的立意，所針對的是作品，因為有很多陶藝家會選擇不同的作品參加不同的組別，兩組同時獲獎的陶藝家亦有多位。

　　1990年代陶藝家個人參加各項國際競賽逐漸普遍，入選或得獎的也頻傳，這是因為一方面國際競賽的獎項增加許多，再加上國內陶藝家對國外創作訊息的掌握，以及對自己作品的肯定，進一步在國際陶藝界上爭取舞台。

　　例如義大利「法恩札國際陶藝年展」，1993年邵婷如、林昭慶入選；1995年黃佳惠、劉世平入選；2001年邵婷如入選。在葡萄牙「阿威羅（Aveiro）國際陶藝雙年展」方面，1993年陳正勳、葉文入選；1995年李幸龍獲銅牌獎，陳美華獲優選，李幸龍、徐永旭、蘇為忠獲入選；1997年伍坤山、劉世平入選。澳洲紐西蘭「富雷裘（Fletcher）國際陶藝獎」方面，1993年李幸龍、陳美華、洪瑩琪、陳正勳、周邦玲入選；1994年，施惠吟獲得優選獎，姚克洪、郭雅眉、許慧娜、陳美華、翁樹木獲得入選【圖186、187】；1995年蘇為忠、劉世平、李幸龍的作品入選。1996年邱建清、李幸龍、王福長、徐永旭入選；1997年，蘇世雄入選；1998年李金生入選。另外，1997年李幸龍獲雷黎西普頓獎國際陶藝展西普頓獎。同年，范仲德入選梅爾國際陶藝獎。1999年連寶猜作品《國泰民安》獲「富達盃二十世紀末亞太藝術大獎」首獎。

　　在亞洲地區的獎項上，日本「美濃國際陶藝競賽」（三年一次），1986年第1屆，陳品秀、蕭

【圖186】1994年施惠吟獲得紐西蘭富雷求國際陶藝競賽優選之作品

【圖187】1994年施惠吟與省陶會員同赴紐西蘭參加頒獎典禮，圖為一行人參觀當地陶藝工作室的合影

麗虹入選，1989年周邦玲、施惠吟、方杰、施性輝的作品入選；1992年周邦玲、許偉斌入選；1995年郭雅眉、黃玉英入選，1998年劉世平入選。在日本福岡「亞洲工藝展」上，1996年第1屆唐彥忍、蘇玉珍、蘇為忠、王正鴻、劉再興等人作品入選，1997年王正鴻、吳銘儀、連炳龍入選；1998年王正鴻、游榮林、吳菊、吳明儀、莊瑋、連炳龍入選；1999年詹文森獲特別賞，王正鴻、游榮林、李邱吉、施宣宇入選；2000年，王正鴻、劉世平、游榮林、李邱吉、王龍德、范仲德、連炳龍、陳文濱入選。

二、陶藝展覽

1990年代因為從事陶藝創作的人數快速成長，除了參加競賽入選得獎外，參加聯展、舉辦個展因畫廊蓬勃而機會增加很多。1980年代平均每週有一檔陶藝展，到1990年代則平均大約每兩、三天就有一個陶藝展開幕，展出的內容方面，若以競賽中的傳統組和現代組來區分，現代組作品展出的機會顯著增加。陶藝展覽的形式也較1980年代豐富，包括大型研究展、主題企劃、國際展、海外展、學會聯誼展、個展、個人回顧展等多種。在展出地點上，官方場地還是以北美館、省美館和史博館為主，臺北縣立文化中也焦點場所，該中心更在1995年規劃現代陶瓷館，2000年底鶯歌陶博館正式加入專業展出空間。

（一）重要官辦展覽

1992年6月省美館舉辦「四十年來臺灣陶藝研究展」，由劉良佑與溫淑姿策劃，並出版相關研究圖書《陶藝研究：研究報告展覽專輯彙編》一書。這是臺灣第一次以撰寫歷史為基礎，選件舉辦的大型研究展【註228】，展出者包括林葆家數十位陶藝家，可說是臺灣第一個相當具有價值的陶藝研究展。劉良佑與溫淑姿所作的陶藝研究彙編也是到目前為止重要的臺灣陶藝史著作。

1992年11月史博館舉辦「現代陶藝國際邀請展」【註229】是一個綜合性的大展，包括國內外邀請部分，以及國內競賽部分。國外部分邀請了英國、美國、加拿大、德國、西班牙、義大利、南非、日本和香港，加上國內陶藝家，共約300多件的作品。競賽部分也是開放各國陶藝家參加，共有100件左右參加，評審團由美國、日本、西班牙、臺灣共同組成，選出1金、2銀、3銅和10個優選【註230】，這可能是臺灣第一次舉辦國際陶藝競賽，讓臺灣陶藝家的作品與世界各國好手一同競賽，並一同展示出來。在此展覽中，各國間的文化相互影響已趨於明顯，但仍有其地域性的特點。

1994年「臺北國際陶瓷博覽會」在臺北外貿協會松山展覽館展出，是臺灣截至目前為此最大的一次國外國內陶瓷工藝、陶藝作品的展覽。本展覽分成國外展品和國內展品兩大部分。國外展品部分由北美館承辦，分成選件展與策劃展，選件部分由北美館向外國駐華辦事處及國際陶藝協會徵詢推介陶藝家，共有37國177位陶藝家寄了458件作品幻燈片等資料參加審查。評審包括劉萬航、

王秀雄、江韶瑩、范姜明道、馮盛光，共選出35國122位陶藝家的192件作品展出。策劃展部分，由英國牛津現代美術館籌畫「生食熟食—英國現代陶藝新作展」，共31位藝術家之111件作品；此外，還有從史博館、華閣國際有限公司、吳炫三等民間收藏單位借展非洲和印加陶器，文建會藝術品流通中心的20件中南美洲陶藝品，和北美館典藏的美國、日本、加拿大、委內瑞拉的陶藝作品，總計有386件。在國內展出部分，包括了地方產業館、優良廠商館、當代作品館、大陸館等四個主題。當代作品館共有108位陶藝家參展【註231），基本上選擇陶藝家的方式邀請「陶藝創作不輟且屢有佳作或參加重要陶藝競賽獲前三名之優秀陶藝創作者，提供代表品，作品包括交趾陶、傳統造形實用陶藝、現代陶及陶板等。有以造形為重者，有以使用混合材料或以觀念為主之表現等」【註232】，為一綜合性的展出。基本上這是臺灣大型陶藝展覽模式，若沒有特別提出展出的訴求，泰半都是以人為主，以參展者所提供的作品，分類陳列，雖然能夠全面性的展現臺灣陶藝發展大體上的風格，不經過深入的介紹與詮釋往往無法體會箇中意義。

　　1995年5月北美館展出「當下關注」企劃展，是繼省美館「四十年來臺灣陶藝研究展」之後，另外一個主題明確的展覽。本展由北美館研究員徐文琴策劃，所挑選的作者包括連寶猜、陳銘濃、錢正珠、邵婷如、許偉斌、蕭麗虹、陳煥堂、陳麗系、陳正勳、姚克洪、周邦玲、羅森豪、白宗晉、蘇麗真、范姜明道。這些成員幾乎都曾出國學習陶藝創作，其中留學美國佔半數以上，他們主要是以對社會、對人群、對自我的關懷為內涵作出發，在使用的材質上，除了陶以外，也會加入木、沙、金屬、石頭等，以豐富視覺語彙，在表現形式上則多以觀念性、裝置性或雕塑性為主，可算是臺灣前衛陶藝展的代表。基本上，這個展覽在臺灣陶藝發展上所代表的意義是，它呈現出「陶瓷」是現代藝術創作中表達力強的媒材，同時也向臺灣陶藝界發出「陶藝」也可以如此自由的表現，在臺灣藝術史、陶藝史上都具一定程度的重要性。

　　1996年4月國立臺灣藝術教育館舉辦「陶藝與生活—全國陶藝聯展」，由國內三個主要陶藝協會—國陶協會、省陶協會、中華民國現代陶瓷藝術學會—聯合舉辦的展覽。展覽的目的在於向大眾介紹「生活陶」的觀念，展出作品包括茶具類、餐具類、文具類、飾品類、日常用品類和非實用類等六種，邀請暨徵件共計185位309件作品。相關配合的活動包括多媒體電腦光碟導覽、陶藝之旅參觀活動、現場示範和陶藝節廣場活動等。這是第一次由臺灣陶藝界聯合起來舉辦的大型展出。

　　1999年5月臺北縣文化中心舉辦的「陶器時代展」，由簡明輝策展，是配合臺北縣文化節「陶花舞春風」的活動。本展主要以裝置藝術為主，策展人以陶藝與花藝、棋、風鈴、音樂等為主題規劃，邀請展出包括「陶與棋」（楊元太的《對恃後的寧靜》）、「陶與花藝」（黃惠美的《邊際之間》）、「陶與服裝」（林蓓菁的《穿的好土》）、「陶與風鈴」（徐永旭的《你、我、樂章》）和「供養關係」（賴純純的《拱養關係》）。徵件展出包括李亮一的《遊戲煙雲、凹凸

進行曲》；胡維澤、呂永銘、許德家合作的《陶棋英雄會》；林妙芳的《魚水之歡》；張文正《霹靂陶陣一過五關斬六將》；唐國樑、莊鶴鳴的《陶藝樂器發表會》。整體而言，策展的主題即與生活結合，加上裝置藝術也是以讓人介入、親近為出發，創作者都能利用土或者從土與生活間的關係，表達各個的各種感動與體會。

（二）國際陶藝文化交流展

　　1990年代為臺灣藝術界積極前進國際舞台的時代，陶藝當然也不例外。向外推展陶藝活動的官辦單位是史博館和文建會，2000年底增加了鶯歌陶博館。史博館早在1980年代即向海外推出展覽，主要是以館藏中的古代陶瓷為主，1990年代以後逐漸以當代創作者的作品為主，如1992年7月受邀於德國馬德堡文化史博物館展出「中華民國現代陶藝德國邀請展」，展出作品為第四屆陶藝雙年展得獎作品以及部分陶藝家作品，共50件。在建立國際聲威上，1991年成立的文建會也是重要的單位，它除了在紐約、巴黎的中華經濟文化辦事處設有臺北藝廊，定期主辦國內藝術品展出，也會主動將展覽推薦給國外其他展覽單位。此外，個人遠征國外展出也逐漸增加，如孫超1993年在德國四大博物館的巡迴展，在海外的留學生也經常於當地博物館或藝廊推出個展，如羅森豪【圖188】。

　　1990年代臺灣陶藝界遠征的地區包括美國、加拿大、法國、德國、西班牙、日本、中國等地，如加拿大陶瓷玻璃藝術館、日本沖繩那霸市、法國紅堡特里耶美術館、美國紐約州羅徹斯特科技學院、美國佛羅里達中央大學博物

【圖188】1993年留學德國的羅森豪，在德國齊格堡市立博物館舉辦「混沌初開」個展開幕會場

館、美國洛杉磯Tustin Renaissance、德國馬德堡文化史博物館、德國慕尼黑美術館、法國夏瑪利現代美術館、法國紅堡特里耶美術館等。與中國的交流，在解嚴之後逐漸增加，陶藝作品赴中國展覽的機會也增加了，如1995年陳實涵、葉文曾率團參加景德鎮國際陶瓷檢討會，1999年5月中國北京中國美術館的「臺灣現代陶藝大展」等。

　　1996年3月，「土的詮釋─臺灣現代陶藝六人展」，在美國紐約州羅徹斯特城第30屆美國國家陶瓷教育學會之紐約州羅徹斯特展臺灣館中展出，展出者包括蕭麗虹、劉鎮洲、廖瑞章、陳正勳、范姜明道、邵婷如等人，後又於1997年3月11日至5月25日繼續在加拿大陶瓷玻璃藝術館展出，9月6日至10月3日巡迴到美國佛羅里達中央大學博物館，11月7日至12月19日於美國紐約中華新聞文化中心臺北藝廊。此展是由第30屆美國國家陶瓷教育學會大會主席Richard Hirsch建議並挑選6位臺灣陶藝家，為該年會區域性專題展覽。Hrisch為張清淵和廖瑞章的老師，曾來臺三次以上。配合場地他挑選以裝置藝術為主的陶藝家，作品風格特色誠如評論人石瑞仁所認為，此展「得到的諸多肯定，主要還是在於參展者有效地運用西學，積極展現出當代陶藝與中國傳統及臺灣文化的互動關係」【註233】

　　1999年第10屆法國紅堡當代陶藝雙年展，曾邀請臺灣陶藝家以臺灣館名義展出。紅堡當代陶藝雙年展每屆以策劃國外主題館及其當地陶藝作品共同展出。繼日本之後，臺灣是第二個受邀的亞洲國家，展出分為臺灣早期手繪陶碗展和當代陶藝展兩部分，臺灣早期手繪陶碗以1910到1960年代為主，有飯碗、點心碗、醬油碟等，當代部分共邀請了20位陶藝家，包括邱煥堂、蔡榮祐、林善瑛、楊文霓、陳景亮、范仲德、梁冠英、徐明稷、林新春、楊元太、劉鎮洲、王俊杰、陳正勳、曾愛真、沈東寧、徐翠嶺、曾永鴻、周邦玲、李懷錦、范姜明道等人，展覽並無特別的主題，而是各具特色地表現出臺灣當代陶藝發展風貌。

（三）民間展覽場所

　　1990年代陶藝家舉辦個展的機會很多，包括有機會進入官方展場，如在北美館舉辦個展者，即有蕭麗虹、羅森豪、許偉斌、連寶猜、白晉宗；在省美館舉辦個展有蕭麗虹、許偉斌、連寶猜、劉鎮洲等人。而各地文化中心接受陶藝個展的機會越來越多，尤以臺北縣文化中心給予最大支持。

　　在民間展覽空間中，經常展出陶藝作品者有美國文化中心、逸清藝術中心；專業的陶藝廊有景陶坊、當代陶藝館、岡山陶房、陶朋舍、富貴陶園；前衛藝術空間如二號公寓、伊通公園、新樂園；其他地方如木石緣畫廊、太平洋文化基金會、水里蛇窯藝廊、水返腳藝文中心、亞洲藝術中心、亞帝藝術中心、尖特美藝術館、名展藝術空間、高雄阿普畫廊、彩田藝術空間、郭木生文教基金會、敦煌藝術中心、清韶藝術中心、積禪藝術中心等。【圖189、190、191】

　　除了專業藝廊外，1990年代出現各式新的展覽場所，例如各大學成立的藝

【圖189】1992年5月於逸清藝術中心主辦「中、美、日三國陶藝聯展」會場，由左自右為陳實涵、Richard A.Hirsch、蘇麗真、廖瑞章、張清淵，前方為Richard A.Hirsch的作品。該展參展者包括Richard A.Hirsch、Marvin Sweet、大樋年雄、張清淵和廖瑞章，相關活動包括樂燒示範及美國、日本陶藝現況的演講等

【圖190】1995年「土+水＝作品」展作者合影，從右到左依序為陳銘濃、劉鎮洲、白宗晉、陳實涵、姚克洪、周邦玲、曹世妹等，未入鏡之參展者包括王修功、呂淑珍、蕭麗虹、楊正雍、范姜明道、林信榮

【圖191】1995年臺北縣淡水藝文中心主辦「土+水＝作品」展之邀請卡

文中心也成為陶藝展示的地方，而具有燒陶設備的學校，也會在校園中不定期舉辦小型陶藝展，如臺南藝大、臺藝大等。此外，1990年代末期臺灣各大百貨公司進駐藝廊的風氣逐漸打開，而陶藝作品進入這些展覽空間的機會也增加，如於百貨公司設展場的春稻藝術坊，其他如中友百貨、新光三越、臺北大葉高島屋百貨、太平洋百貨、龍心百貨等也都設有美術展覽場地，都是新的展出空間。另外，1990年代陶藝家也興起在工作室中規劃一部分空間為不定期展覽的空間，如天官陶瓷工作室、天關窯、白雞山工作室等。1990年代末期，因為網際網路的方便與流行，展覽的形式也擴大到網路展覽的階段，如國陶協會會員聯展曾展示於臺灣藝術網上【註234】等。

第五節　陶藝市場

1967年到1980年間，陶藝作品展出地點，主要是以非營利的歷史博物館官辦單位為主，以營利為主的私人機構較為少見。鴻霖畫廊、藝術家畫廊於1970年前後推出陶藝家作品個展，如李茂宗、馬浩，可算是其中最早的展出單位，

而專業的陶瓷展售場所是1976年成立的「陶朋舍」，直到1980年，它可能是臺北唯一展售陶藝家個人風格作品的場所。藝術圈專業的春之藝廊，也於1979年到1980年間舉辦過4場頗為重要的展覽，包括了蔡榮祐和楊文霓的首次個展，以及劉良佑的師生第一次聯展等，而龍門藝廊也在1980年推出了馬浩的個展。

　　1980年代民間展覽空間展出陶藝作品者，以今天畫廊展出檔數最多，共約38檔（1982-90年），其他展出檔數依序如下：春之畫廊、福華沙華、陶朋舍、天母陶舍、千巨畫廊、敦煌藝術中心、現代陶文化園、雅之坊、陶友集、逸清藝術中心、大家藝術中心、皇冠藝文中心、金陵藝術中心、鹿港小鎮御用坊、名人畫廊、百家畫廊、阿波羅畫廊、水龍吟藝廊。以上為展出至少3檔者，另有為數不少之藝廊這段期間曾展過陶藝作品。

　　1990年代，民間現代陶藝專業展覽空間與展出檔次如下：臺北的陶朋舍，1991至1999年間，展出11檔。逸清藝術中心，1991至1996年間，展出56檔。高雄的景陶坊，1991-2000年間展出74檔。苗栗三義的當代陶藝館，1992至2000年間，展出86檔。岡山陶房，設有臺北、南海、高雄三分店，1995至1998年間展出共33檔。富貴陶園，1996至2000年間，展出37檔。鶯歌地區，因鶯歌陶博館的創立，在1990年代末期也增加一些展覽空間，如陶藝家的店（展出8檔，1996至1999年）、田園藝術中心（展出4檔，1999至2000年）、無侑私藏空間（展出1檔，2000年）。與80年代以前相較，商業藝廊的陶藝市場顯然大幅提昇。

　　其他私人藝廊曾展出現代陶藝作品者如下：展出檔次最多者是水里蛇窯，共37檔（1993-2000年），其次為展出36檔的福華沙龍（1991-2000年）。接著依次遞減為敦煌藝術中心、雙羨陶藝文化館、特美藝術館、美化文化中心、鄉茵陶集、龐畢度藝術空間、今天畫廊、積禪藝術中心、大觀藝術中心、耕讀園茶莊陶藝中心、臻品藝術中心京華藝術中心、陶藝後援會、咱兜新莊藝文空間、漢僑生活館、浮生散記、新生畫廊、漢雅軒、鶴軒藝術中心、有熊氏藝術中心、串門藝術空間、佛光緣美術館、啄木坊、陶林悅舍、二號公寓、生活陶房、名展藝術空間、快雪堂、阿普畫廊、首都藝術中心、根原藝廊、連信藝品藝、陶邑心聞、鹿港小鎮御用坊、世寶坊畫廊、石灣舍、西湖陶坊、孟焦畫坊、東之畫廊、長波小集、阿莎普璐藝術中心、皇冠藝文中心、陶藝協會臺北聯誼中心、新生藝廊、聯合藝術中心、蘭陵陶藝空間、日升月鴻藝術中心、有八大畫廊、九族文化村、三度空間藝術中心、上層陶坊、大里田園藝廊等處。

　　90年代各大學紛紛成立藝文中心，也成為陶藝展示的地方，如師大畫廊（1993年）、中央大學中正圖書館藝文展示中心（1996年）、臺中靜宜大學藝術中心（2000年）、臺灣大學圖書館（2000年）、成功大學鳳凰樹藝廊（2000年）、國立臺南藝術學院、國立政治大學藝文中心、華岡博物館（1993年）、新埔工專（1992年）、清華大學藝術中心展覽廳（1991年）。具有燒陶設備的學校，也會在校園中不定期舉辦小型陶藝展，如國立臺灣藝術學院、國立藝術學院、國立臺南藝術學院等。

1990年代末期臺灣各大百貨公司進駐藝廊的風氣逐漸打開，而陶藝作品進入這些展覽空間的機會也增加，如春稻藝術坊，於臺中中友百貨、臺南新光三越、新光三越西南店、新光三越站前店、高雄店、德化店、臺北店、龍心店等設有專櫃（103檔，1993-2000年）。此外還有如臺北大葉高島屋百貨陶瓷區（5檔，1997-2000年）、中壢太平洋百貨7F，美術小館（3檔，1999-2000年）、太平洋SOGO百貨美術小館（7檔，1997-2000年）、臺中龍心百貨（1檔，1993年）、新光三越百貨（3檔，1994年）、桃園來來百貨藝廊（1檔，1995年）、桃園統領百畫藝廊（1檔，1997年）、鳳山市大統百貨公司（1檔，1998年）、龍心百貨8樓（2檔，1993年）等。

從展覽數量來看臺灣陶藝生產的成長，在1967年到1980年，14年間共有37展覽場次；1981年至1990年，共550展覽場次；1991年至2000年，共1711展覽場次。換句話說，初期14年間，平均每年只有不到3場的陶藝展；80年代每年有55場；90年代每年有171場。若換算成每週展出頻率，1980之前，每週平均展出場次為0.05，80年代是1.06，90年代則有3.35場。從展覽的場次可以看出，80年代是現代陶藝體制化成形的時期，90年代則因為製陶人數的快速成長，陶藝體制已幾乎完全自主化；亦即，作為一種藝術生產領域，陶藝在國內自此不需再依附於陶瓷工藝體制下。90年代，陶藝市場與工藝陶瓷市場在在實際營運上已明顯有了區隔。2000年以後，鶯歌陶瓷街工藝陶瓷與現代陶藝的經營方式與銷售對象便可看出這種趨勢。後者與藝術畫廊在經營方式已幾乎一致。

第六節　90年代陶藝家

90年代，國內現代陶藝創作人口達到空前的激增，除了資深陶藝家外，其中大部分為新生代陶藝家，尤其是1950至1960年代出生者佔多數。這一時期的新陶藝家，部分延續了早期陶藝教室的傳統，但更多的是留學歸國的陶藝家，它們帶回新的創作技法、形式，甚至是觀念，例如複合媒材藝術。

如果從創作意圖上加以區分，90年代陶藝家的創作大致上可分為下述四大類：（1）表現水墨畫意、從傳統創新；（2）探討造形可能性、探索媒材可塑性；（3）模仿自然；（4）自傳、探討人性本質、文化批評、社會批評、社會雕塑。四大類之中，若以歷史演化而言，第一類最早出現，可視為50、60年代藝術陶瓷時代的演變與深化。第二類屬於70年代現代主義思想主導下的產物，又可稱為材質主義陶藝。第三類模仿自然是以陶藝模仿自然物，屬於80年代末一度盛行的風格，主要影響可能來自中日現代陶藝展，其中最具代表性者可能是陳景亮，其餘的多屬創作意識上屬於再現人生的自然主義，手法上卻帶有從表現主義到半抽象的味道，例如李永明或王福長的作法。第四類則主要是90年代的產物，夾雜著現代與後現代的各種美學思潮，但在國內確實是90年代才興起的創作意識。這類創作意圖包括以陶藝表徵個人即興的情感、對人性的思

索、對文明演進的沉思默想、社會現實的批判，或以陶藝做爲改變社會人心的工具；亦即，以藝術作爲塑造、改變社會的手段。在國內，後者可以連寶猜、羅森豪90年代的作品爲代表。

若以材料與再現的結果區分，第一類屬於古典主義想法，那就是坏與釉本身被刻意地隱藏，作品顯示的是另一種圖像。第二類屬於材質主義的想法，亦即，藝術必須顯示其本身的材質，在陶藝創作過程中，則主張不但不刻意隱蔽坏與釉，相反，陶藝要表現的即是材質本身的原貌。第三類屬於寫實主義，以一物象徵另一物，坏與釉只是再現另一物的材料。第四類則是將陶藝本身當作指稱、再現某種思想、感覺、觀點的工具，材料本身被完全呈現或隱藏並非藝術創作者的重點，陶藝材質的特殊性在此成爲次要的考慮，其創作態度是工具性的。

一、表現水墨畫意、從傳統創新

1990年代，陶藝創作上傾向水墨畫意或從傳統中創作的陶藝家有【註235】：

● 林菊芳（1927-），1981年隨楊文霓習陶。作品曾獲第2屆金陶獎傳統創新銀獎。作品《金碧輝煌之21》（1998）【圖192】爲有大開口的瓶子，全身以金色釉爲底，瓶身施以淺浮雕的花飾彩繪，十分貴氣大方。

● 陳茂男（1939-），曾隨吳讓農、吳毓棠習陶，曾講授釉藥學。作品曾獲第12屆高美展優選優選，第50屆全省美展工藝部省政府獎。重要展出如1995年高雄市立美術館「美術高雄當代篇錦繡系列」等。作品《突兀》（1994）【圖193】爲一長頸、高腳的瓶，其釉色深沉凝重，並飾以隨意潑灑的淺浮雕線條，穩重中又帶有輕鬆的變化感。

● 葉平和（1945-），1992年開始自學製陶技術，1994年成立個人工作。作品曾獲臺南市地方美展「書寫的可能性」創作獎、南市美展文化獎。其作品特色如曾明男所指出：「他以傳統的瓶罐型態爲基礎，透過他對人生百態的觀察及對未來世界的憧憬，在極單純的線條勾勒下，呈現出各種奇特的人物造形。」【註236】作品《八段錦》（1996）【圖194】根據作者的創作自述，其製作動機旨在：「以人體爲構想，抽象爲體，結合中國傳統之八段錦精神，在柔中顯現剛強之美，以柔克剛，剛柔並濟，將中國的中庸知道表現無遺。」

● 王世芳（1951-），1991年臺師大工藝研究所畢業，1999年兼任臺北縣社區大學陶藝與生活講師。作

【圖192】林菊芳《金碧輝煌之21》1998

【圖193】陳茂男《突兀》1994 29×48cm

【圖194】葉平和《八段錦》1996 陶、氧化鐵，1225℃ 43×56×27cm

品《紅渠裊裊照陂塘》
（1992）【圖195】為一荷花
寫景的陶瓷釉彩畫，具有
中國繪畫小品的風格。

【圖195】王世芳《紅渠裊裊照陂塘》1992 170×90cm

● 郭明慶（1951-），
1973年進入陶瓷工廠工
作，而後轉向製模、窯
燒、配釉試驗，1978年自
創宋窯工藝社，從事仿古陶瓷、青花瓷、青瓷、茶具等生產製造，並專研於釉
色試驗、施釉技術與繪畫技巧。1987年開始以釉藥在器物上表現個人的繪畫風
格，其主題多半是山景。作品曾獲臺灣陶藝展優選，工藝設計競賽省政府獎，
臺灣陶藝展特優獎，第7屆陶藝雙年展特選首獎，臺北陶藝獎銅牌獎等。作品
不在於器型上的變化，而是以熟稔施釉技巧，呈現出一幅幅的山河景致，其風
格如宋龍飛認為：「頗有離開實際所能接觸到的大自然的趨向，並將作品構築
在千仞之上，悠遊於萬里之外境的想像空間中……這種以開拓想像境界視野的
作為，實可作為從事傳統工藝創作者的典範。」【註237】代表作《山川之美系列》
（1999）【圖196】。

● 余維和（1954-），1973年進入陶瓷廠工作，1983成立「上層窯房」工作
室。作品曾獲第5屆金陶獎傳統組銅獎、第7屆臺灣生活用品展優選。作品《祈
許》【圖197】為一菱形立體造形，兩側有古代青銅器稜脊形制的裝飾，整件作品
暗沉、穩重，中心有一形
似十字架的立體造形，因
顏色淺而顯得突出。

● 楊春生（1954-），
1981年隨吳讓農教授學習
拉坯，1988年開始專業作
陶，1994年投入柴窯燒製
研究。作品曾獲1996年臺
灣陶藝展優選獎。作品
《柴燒陶罐》【圖198】
（1996）。

● 李邱吉（1957-），
出生於鶯歌，1984年隨蔡
榮祐、張繼陶學習陶藝，
1984年成立「樂陶齋」個
人工作室，專以販售拉坯
和素坯半成品為主。1995
年隨楊作中、吳毓棠學習

【圖197】余維和《祈許》57×46×25cm

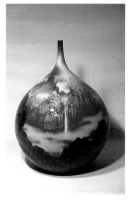

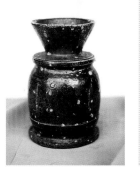

【圖196】郭明慶《山川之美系列》1998 瓷、還原燒1280℃

【圖198】楊春生《柴燒陶罐》1996 11×11×17cm

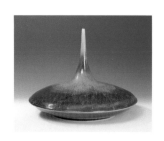

釉藥，1997年開始生產生活日用陶，並嘗試表現創作。作品曾獲1999年臺北陶藝獎銀獎。其創作以變化傳統拉坯器型為主，器面敷以具層次感之多彩釉色，強調對稱、和諧的美學感受，其特色，如銀獎作品《星際夢湖》，評審陳實涵評述：「1.雙層拉坯造形，俱厚實感。2.掌握到所使用的釉藥燒製過程，溫控得宜，所安排之施釉層次，粗細有變化，色彩調和，而有律動感。3.以整體作品來看，相當完整，實難得優秀作品。」作品《天青霞紫》【圖199】在造形上十分獨特，是以拉坯形塑一器身扁平、瓶口細長的外形，器面上敷以同心圓多彩紫鈞釉色，勻整而光亮，具和諧美感。

● 翁國華（1957-），1970年跟隨父親學陶習藝，1994年成立個人工作室，以純熟的傳統拉坯技巧稱著。作品曾獲金鶯獎第3名、臺灣陶藝展獎優選，臺北勞工藝文競賽第一名。作品《無題》（1999）【圖200】為一長頸、高腳、形制獨特的高瓶，器形表面以黑色釉為底，藍紫、粉紅色的結晶花朵朵綻放，十分妍美。

● 郭聰仁（1957-），1981年進入陶瓷工廠工作，1985年隨翁國禎學習拉坯，爾後開始研究釉藥，1988-90年並隨吳清藤學習陶瓷製作，1991年成立羽仙瓷藝工作室，專研釉藥的新表現。作品曾獲金陶獎金獎、銀獎。作品以表現釉藥的燒結效果與色彩呈色為主，以「無師自通的研究精神研創了數萬種釉藝變化」，包括新銅釉系、幻境山水、新釉裡紅、突變寶石釉、曜變油滴等，皆耀眼奪目又能令人耳目一新。其作品特色「他擅長將中國畫中的蒼涼意境，完整的表現在陶藝作品上……展現了人與自然接觸的美感，並在傳統與創新的瓶頸中，賦予迴旋的發展空間。」【註238】代表作《出塵》（2000）【圖210】，為一稍加變形的拉坯瓶罐形制，其特色是明亮的藍釉色以及其中爆裂的黑釉線條，十分明亮奪目。

● 陳慶（1957-），1982年隨蔡榮祐習陶。作品以實用造形為主，強調表現陶瓷媒材的特性，近年來以結合金屬、木材、生漆、琉璃等材質作多元的表現。其作品特色如許政雄認為：「其（第二次陶壺創作展）造形除了講究功能性、實用性外，大都寓有某種人文藝涵，或畫意詩情的呈現……最近的陶板彩繪……大顯其精瞄細繪工夫，有的像水墨畫般雅逸空靈，也有的像水彩、油畫般富麗濃重。」【註239）作品《春意》（1999）【圖202】為形制單純的拉坯瓶罐，器面上繪製有花鳥、人物、山水等中國傳統繪畫，並特別作舊之處理，十分具有懷古之韻味。

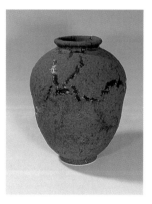

● 葉文（1957-），聯合國教科文組織國際陶藝學會IAC正式永久會員。曾為重要競賽展、研討會等之策劃人、1993至97年陶藝雜誌總編輯、1997至98年陶者雜誌發行人兼總編輯等。作品特色如宋龍飛認為：「頗富民藝趣味……善以茶葉末釉為主體表現之釉色，作品穩重大方，開民藝的現代陶藝創作之先河」【註240】。

● 黃永全（1960-），聯合工專陶瓷科畢業，在學期間隨程道腴、陳煥堂、潘德華習陶。1981年於國立臺灣工藝研究所師承林葆家、吳毓棠，1985年成立「釉之華～聯合創作陶坊～活的陶瓷教育館」，從事教學工作與創作。作品曾獲文建會民族工藝獎佳作。作品以瓶罐形制為主，除了形式上的對稱美感，亦重視釉色的和諧變化與活發明亮的活力感。作品《螢火虫之夜》（1998）【圖203】為一具有短頸的圓甕造形，形式上圓滿完整，頸與肩部敷以棕色釉系，甕身為全黑釉色，其上點綴了小圓斑點，整體而言穩重而深沉，但仍有些許細緻的變化，十分耐看。

【圖203】黃永全《螢火虫之夜》1998 日本瓷土，氧化中性燄1220℃ Ø40×H46cm

● 李金生（1962-），1979年起於陶瓷外銷工廠工作多年，1987年學習原型雕塑，1990年投入陶藝創作至今。作品曾獲金陶獎金獎、民族工藝獎二等獎等。作品強調以雕塑手法為實用壺改裝，作法上將造形主體分割成幾個單元，每一個獨立單元即為個別可實用的壺，風格上或寫實地表現植物造形、或借用傳統民間藝術特色為主題，並融合現代設計概念而成。近來的作品仍以分割主體的形式為主，但不再特別強調各單元為個別獨立的實用壺，其作品特色如民族工藝獎二獎《春曉》，評審述及其作品：「造形特殊，構思精巧，做工細膩逼真，整體表現富有創意，以五隻茶壺個體組合成一枝樹幹，高難度成形，接合緊密，為一難得作品。」《人間長見畫》（1999）

【圖204】李金生《人間長見畫》1999 苗栗土、化粧土，1200℃ 60×12×52cm

【圖204】為中心有圓孔的梯形立體，其表面圍著中心點羅列了十二生肖的淺浮雕，整體造形生動活潑、色彩鮮豔，頗有民間藝術風格特色，質樸又深具懷舊之情。作品創作的目的即希望為傳統題材與風格，作一具現代感的表現。

● 曾泰洋（1962-），1989年於陶林陶藝工作室隨林葆家、吳毓棠習陶，1994年臺師大工藝教育研究所畢業。目前任教於鶯歌高中陶瓷科。作品《觀心》（2000）【圖205】為一有耳、有腳、有蓋和鈕的瓶罐，作者係以熟料土為主要材質，表現出一粗曠質感，並將耳、腳、鈕等功能性轉化為裝飾性或表現趣味的重點，器身表面則以具律動感與空間感的簡筆線條為裝飾，傳達一種質樸與輕

鬆趣味的感覺。

● 陳柏安（1963-），1991年藝專美術科畢業，同年隨周紹文、張繼陶習陶，1991至96年間於鶯歌祥鑫窯工作，1996年成立「鳶山陶坊」。作品以瓶罐造形爲主，在其表面彩繪傳統鄉土文化題材，如代表作《辦桌》（2001）【圖206】，傳達出鄉間文化的特色。

● 陳忠儀（1963-），聯合工專陶瓷科畢業。作品曾獲北縣美展大會獎，金陶獎評審委員獎，2000年工藝之夢優選。作品《美姿》（1998）【圖207】爲一圓形、上方密合成一條直線的立體造形，是「拉坯成形後予以施壓變形，器形表面的茶葉末釉色，表現濕氣裡的南方山水。」【註241】

● 歐秀珍（1963-），1992年隨林瑞卿師傅習陶，1993年隨吳毓棠習釉，同時與夫婿許文郁成立「東寰窯」陶藝工作室。作品《雨過天青》（1995）【圖208】，根據作者自述，其製作動機爲：「或紫或青，圓圓滿滿的繡球花，再一次見證著大自然的神奇。那一朵朵纖細的花，配合著該有的時序，擁著自有的

色彩，綻放開來的時候，所帶給人的愉悅，就如雨過天青般的清新。」

● 李幸龍（1964-），1982年大甲高中美工科陶藝組畢業。在校期間隨王明榮學陶，1997年隨賴作明做漆，1998年設立「桼匋」工房，此後結合陶、漆創造個人風格。作品曾獲北市美展第一名、南瀛美展南瀛獎、第4屆葡萄牙國際陶藝展第三名、澳洲西普頓國際陶展西普頓獎、傳統工藝獎一等獎、1999年日本石川國際漆藝展評審委員特別獎等。從傳統中創新是李幸龍主要的創作觀，首先，在作品的表面裝飾上，他藉用了中國傳統紋樣，但重新設計組合並給予全新的色彩，同時使用了化粧土、釉彩、漆、玻璃等不同材質，作不同的變

化；其次，在造形上也以傳統形制爲基礎，循著對稱、均衡爲考量，創造了許多新的式樣。大體而言，尋找適當符號來象徵個人或民族情感，是李幸龍創作的目標，因此，在其沉穩與縝密的造形技法中，不是熱情、也非強烈表現，反倒像是一種經過深思熟慮的思考，將傳統紋樣造形以一特殊媒介物的姿態，載負某種深刻的情感，透過藝術形式喚起觀者相同的情感歸向。如宋龍飛所提到的：「他的作品所表現的那股沉穩氣勢和乾淨俐落的手法，都留給人們很深的印象，他的作品是現代中國唯美表現主義的產物，也是從懷古幽情中激盪出來的產物，內容是絕對的中國，表現的形式卻是絕對的現代。」同時，「他的作品，有其一貫的發展脈絡可尋，亦有其個人獨特堅持的視角，從容而親切的表現了吾土吾民文化傳統的特質，同時也創新了文化傳統的新視野。」游博文也提

到：「他不以師古爲能事，而是力圖『借古以開今』的不斷創造與奮發。其在自我控制的前提下，重組本身的適應能力，以順應新的挑戰，與已存在的社會結構相調和，實爲最高的『昇華』表現。」作品《我的天空》（1999年）【圖209】似一瓶罐被一半圓形外衣套住，露出瓶口，外衣裝飾了磚紅色化妝土繪製的傳統雲紋，綠、紅、黑三色交錯的漆紋，以及用蛋殼貼製的鳥紋，極具富貴華麗之感，東方文化意象濃厚。作品除了傳達對東方文化傳統的創新嘗試外，同時藉著不同裝飾材質的特質，產生豐富的視覺語彙。在形式與式樣上，李幸龍主張從傳統出發，技巧上突破傳統技法的框架，多使用化粧土裝飾，以及不斷嘗試結合其他傳統工藝技巧，增添多元的表現。

　　●詹文森（1965-），出生於鶯歌，1996年隨張繼陶學習釉藥。作品曾獲陶瓷金鶯獎首獎、南投陶藝獎優選，《嫩綠映殘紅》（1996）【圖210】獲第4屆亞洲工藝展特別賞，本作品以瓷土拉坯成形，形式上對稱圓滿，釉色上以銅發色之綠鈞爲主，些許藍鈞色調與紅色窯變，鮮明亮麗。

　　●謝銘慧（1966-），藝專美術科畢業。1992-95年隨楊文霓學習。作品《三足（III）》（1996）【圖211】獲1996年第4屆陶藝金陶獎傳統創新銀獎，其製作動機，如作者自述：「（我）的主題一直環繞

在『容器』的意涵，不強調容器的功能性，而是由容器盛物去延伸造型的想像空間。造型上取其輕盈的感覺，以半瓷土手捏成型，坯體極薄，大面積的黑色部分則是在生坯時磨光處理。」

● 吳明儀（1968-），出生於鶯歌，世代以製陶維生，經常自修、實驗，1992年成立個人工作室。作品曾獲第13屆全國美展工藝類第一名、第2屆金陶獎銀獎、第1屆金鶯獎第一名、臺北陶藝展二等獎。其作品以傳統拉坯形制為主，著重於表現特殊釉色的美感，如《銅紅綠藍窯變釉瓶》（1996）【圖212】主要以表現銅釉在窯變過程中，自然形成的紅、藍、綠釉色變化。

● 童建銘（1968-），大明中學美工科畢業，在校時間隨曾明男習陶，1987-89年任職於鶯歌吉洲陶藝公司，1989年成立「牛馬頭陶苑」。作品以傳統器皿形制為主、泥條盤築為成形特色，如作品《四面八方》（2001）【圖213】係將拉坯成形法與泥條盤築法相結合，整體色調沉穩單純，古樸又獨具思古之情，傳達對遠古歷史尊敬之心。

● 盧詩丁（1969-），於臺大地質學系陶瓷工廠開始接觸陶瓷。作品曾獲第3屆金陶獎學生組美術館獎。作品以傳統器型、表現特殊釉色為主。《圓融系列》（2000）【圖214】在圓坯體上方裝飾有葫蘆形狀的小口頸，通體釉色深沉光亮，具神秘之感。

● 連炳龍（1970-），1989-94年隨陶藝家宮重文、陳金成習陶，1995年成立龍山陶藝工作室。作品曾獲全省美展省政府獎，陶藝雙年展銀牌獎，臺灣陶藝展特優首獎。創作以傳統創新觀為出發，重在以「容器」為主體表現形式與質感變化，其特色為均衡、沉穩，具質樸美感，如得獎作品《如意三足器（同心圓）》（1996），造形來自於中國傳統三足容器，器身上寬下窄，略成三角形，由一個小三足頂立，整體而言，均衡中又富變化，器口無頸身，口緣由三組弧線構成，器面裝飾了隨機散落的黑點或線條，用柔和的棕色色調統一，十分典雅古樸。作品《春潮》（2001）【圖215】。

● 吳偉丞（1976-），1993年於明道中學工藝科開始習陶，師承何榮亮，1996年成立「無為陶

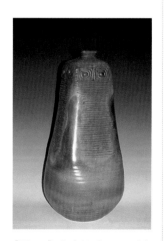

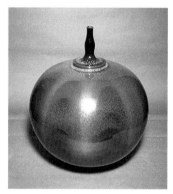

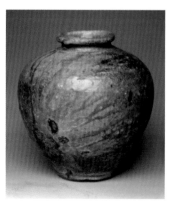

房」工作室，1997年傳統藝術中心—賴高山漆藝傳習計畫結業，隔年隨林錦鐘學習釉藥，2000年工藝研究所陶瓷釉藥調配研習結業，2001年國立臺灣工藝研究所「2001重建區陶瓷產品開發輔導計畫」結業。作品曾獲大墩美展工藝部優選、南投縣陶藝獎優選、臺中縣美展工藝部第二名。作品《鹽燒花器I》（2001）【圖216】以容器形貌為主體，外形上以不對稱的裝飾、隨意壓印的痕跡，及利用鹽燒自然呈現的粗糙或平滑的質感與色調，呈現作者追求自然樸實、偶發趣味的特質。

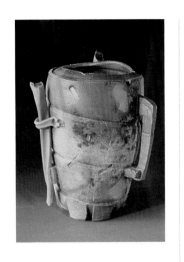

【圖216】吳偉丞《鹽燒花器I》2001 陶，匣缽鹽燒1150℃ 22×22×29.5cm

二、探討造形可能性、探索媒材可塑性

1990年代，陶藝創作上傾向於探討陶藝在造形上的可能性，或探索坯土、釉藥做為媒材的可塑性的藝術家有：

● 許淑珠（1951-），1989年入楊文霓工作室習陶，1996年赴美國加州橘郡（Orange County）Santa Ana College美術系短期進修。作品曾獲高縣美術聯展優選、南瀛美展佳作。作品《隨心不逾》（1999）【圖217】以珊瑚礁岩為主要意象，隱現的三角足、橢圓形體和其上的彩帶似裝飾帶，以及向上伸延珊瑚，充滿欣欣向榮的意象。

【圖217】許淑珠《隨心不逾》1999 26×26×62cm

● 陳舜壬（1951-），1981年開始自學陶藝，1983年開始教學。作品曾獲金陶獎銅牌，臺北陶藝獎技藝創新類首獎。作品早期以樂燒為主，近年來以鋯砂粉、保麗龍模具加強造形變化，並以噴火槍呈色方式強調燒製階段的主控性。《小暑碑》（2000）【圖218】係利用砧漿及砧砂為材料，以保麗龍為模具一次燒成，表面高銅釉金屬呈色是以瓦斯噴槍還原而成，是一全新的材料、製法表現。

● 石玉霖（1953-），1987年開始習陶，1991年成立「老泥工作房」。作品曾獲北市美展第一名。作品《線·空間·遊戲哲學》（2001）【圖219】在土本身的特性與質地變化之基礎上，探討二元對立的形

【圖218】陳舜壬《小暑碑》2002 砧粉、砧砂，二次燒1100℃ 31.5×16.5×41.5cm

【圖219】石玉霖《線·空間·遊戲哲學》2001 黑白雙色陶土，氧化燒1230℃ 88×42×15cm

式關係，如兩種色土、兩個相同的組件並置、每一組件以白陶土編織成網狀及黑陶土作直線刻紋與表面粒子化裝飾，在形式安排上強調對比關係，以突顯視覺感受。作品主要的目的，發揮陶土的特性，呈現造形語彙的變化。

● 邱上婕（1955-），美國加州Santa Barbara City College藝術系畢業。作品曾獲2001年陶博館「臺北陶藝獎—技藝創新獎」。得獎作品《點、線、面》爲三個三角立方體，造形如粽子，並以立體的平行線爲裝飾，細白乾淨，三者分別以面、線和點立於平面上，其特色在於作者利用土的可塑性，以薄如紙張的厚度，讓作品能夠謹以直線和點站立，極具巧思。

● 何建德（1955-），師大美術系畢業，師大暑期美術研究所結業。1978年馬來西亞陶業集團有限公司設計師兼製模部主任，1982年任私立協和工商美工科教師，1994年臺北市立松山家商室設科教師，1996年成立工作室。作品以生活陶器品爲主。

● 蘇爲忠（1955-），臺師大美術系畢業，1974-76年隨林建成學習研究蠟像製作，1978-79年隨師大闕明德教授學習研究雕塑，爾後自行研究陶藝製作方法，成立「有陶室」工作室。著有《陶藝初階》，並獲臺灣省獎勵著作優等獎（1995年）。作品曾獲南瀛展優選、臺灣陶藝展優選、臺南市美展優選、高美展優選等。創作多半表達對人、人體或生命起源的關懷，形式上以半抽象造形爲主，其特色強調以線條和塊面形塑作品的空間感，並企圖達到空間辯證的效果，以引發更多元的想像。代表作《心

【圖220】蘇爲忠《心迴的日子》1995 陶土，1230℃燻燒 41×46×65cm

迴的日子》（1995）【圖220】係爲表現舞者曼妙的舞姿，上半身以線條與塊面安排成一個具伸展、舞動的姿態，下半身則以具張力的腿部特寫，將肌肉的拉力與結實感表現出來，整體用燻燒的方式，色彩沉穩統一又具變化，是十分具有力量的表現。

● 林善述（1956-），文大美術系畢業，1990年於文大隨劉良佑習陶，1994年成立「緣陶軒」工作室。作品曾獲南投陶藝展優選、臺北陶藝獎二獎。作品

分成陶塑與實用器品兩部分，其特色是將具象物體簡化為幾何元素造形，傳達個人體驗生命的思考。例如《新結構主義—方桌》【圖221】是一具造形趣味，又可使用的桌子，主要分成三個部分，在平整的面上，以凹陷、斷壁為造形，敷以青瓷釉色象徵湖泊、藍天，以紅色流線紋飾代表雲彩，而四方立體的四個側面，則以平

【圖221】林善述《方桌》2002 美國土、苗栗土，1250℃還原 桌 42×37×38cm 椅 27×27× 28cm

整的面、弧形線條象徵地心岩層，光滑的圓球造形象徵山脈和山谷，並具有支撐全體的作用。作品實踐了包浩斯設計理念的主張，如作者擴大了陶瓷材料的運用，並結合雕塑美學，將陶瓷材料更為廣泛地融入日常生活當中。

● 鄧惠芬（1957-），1987年隨著夫婿到美國進修，先後於奧克拉荷馬州立大學藝術系（1987年）、聖荷西州立大學陶瓷系（1988-89年）選修陶藝課程，1990年返臺，1994年再度赴美於印州普渡大學和麻州M.I.T.學院選修陶瓷課程。作品曾獲金陶獎社會造形創新組金獎、金陶獎社會傳統創新組銀獎、臺北縣陶藝創作戶外景觀雕塑首獎、臺灣省陶藝展現代創作組特優首獎、國際陶藝雙年展首獎等。創作包含「容器」、陶塑以及公共藝術品等，其作品造形新穎外，表面具夢幻童話般的裝飾圖案與雅緻活潑的釉色變化，更為人讚許，如雙年展首獎作品《方圓之間》（1999）【圖222】，評審指出：「其技巧與幾何變化造形的難度相當高，雖然作品的材料是偏於西方式、觀感式的，但其外觀十分柔和，能勾起中國文化的意味。」【註242】。

【圖222】鄧惠芬《方圓之間》 1999 52×52×12cm

【圖223】龔宜琦《內》1995

● 龔宜琦（1958-），1993年西班牙瓦倫西亞手工藝藝術學院陶瓷系畢業。曾任職於北縣文化局，目前定居比利時。作品曾獲金陶獎傳統創新組佳作。作品《內》（1995）【圖223】由三個中文字體「內」字結合而成，探討形式空間的關係，其表面僅以土的原色來呈現，十分簡潔、純粹。

● 范仲德（1959-），1987年開始自學陶藝，並以製作茶壺為生，1989年成立「范仲德陶壺工作室」。作品曾獲金陶獎評審特別獎、金陶獎銅牌、北縣陶藝展設計獎等。作品以兼顧實用性與風格形式的茶壺組為主，如曾明男認為：「技術純熟、風格獨具及創新造形此三者可說是范仲德作品的特點」，並認為其作品在結構上「都是精緻而嚴謹，細膩處更可見其耐性與純熟的技術」，而在造形上是「自由而豪放」，並且「打破傳統的拘束」，以「奮力不懈地開發追尋新的創作題材」，表現他「追求更大發展的雄心」。作品《真愛（玫瑰）》（2000）【圖224】以玫瑰花為模擬對象，為壺藝帶來趣味。

【圖224】范仲德《真愛(玫瑰)》 2000 陶，氧化燒 1240℃ 16×10×10㎝
【圖225】徐興隆《潛行》1999 土，瓦斯窯還原燒 25×12×16㎝

● 徐興隆（1959-），1984年於天母陶藝教室學習陶藝，1987年隨楊作中學習釉藥、瓦斯窯控制，1991年成立「暘陶」個人工作室。創作以在茶壺造形中融入個人幻想世界為主，輕鬆、活發、揶揄為其特色，如《潛行》（1999）【圖225】是以傳統老人茶壺造形為主，通體釉色黯淡，造形獨特：其手把延伸連接底座，彷彿是一駕馭滑板的夜襲者，而頭頂的飛絮，正暗示著前進的方向，十分趣味。

● 翁國珍（1960-），自幼即隨父親翁成來、大哥翁國禎學習傳統拉坯技巧，並曾於陶瓷公司擔任首席拉坯師的工作，具有深厚的傳統陶藝製作基礎。作品曾獲南瀛獎優選。作品以「土」的本質特性為出發點，特色是不上釉，並以拉好的坯體施加壓力或扭曲，以自然成型的裂痕與爆裂出來的土質感，作為與觀者的對話符號，具「簡單而不單純，沉穩而不浮誇」【註243】之特點。作品《圓滿》（1998）【圖226】，以陶瓷材料的特質作為表現的重點，如他直接以瓶的形體來表現泥土的意象，彷彿傳達了早期製陶師傅對泥土的依賴，以及感念大地滋養人類的心懷。造形上作品以拉坯成形，「飽滿圓潤，再加以細

【圖226】翁國珍《圓滿》1998 42.5×29.5cm

頸小口使整體作品更顯得圓滿自在。」
【註244】

【圖227】葉佐燁《風》1996 陶土，氧化燒1200℃ 60×40×35cm

● 葉佐燁（1960-），1981年聯合工專陶瓷科畢業，在學期間隨陳煥堂習陶，1988年成立聯合創作陶坊，從事陶藝教學與創作，1992年與校友成立聯合陶友集，定期聚會與聯合展出。作品《風》（1996）【圖227】是以海底珊瑚爲造形基礎，試圖表現風吹飄動的美感。作者利用泥土的可塑性，將薄陶板形塑成如花瓣般的造形，三個不同高度的花瓣層疊而上，敷以藍色釉色並點綴了小花，活潑清晰、動感十足。

● 徐明稷（1961-），1986年進入天母陶藝教室習陶，1988年擔任杜輔仁工作室助手，1990年成立生活陶坊，從事教學與創作。作品曾獲第北市美展優選、金陶獎社會組造形創新類銀牌獎、金陶獎社會組傳統創新類佳作、臺灣陶藝獎傳統組特優首獎。作品《舞壺》（1997）【圖228】唯一擬人化茶壺造形，強調其質感與空間的變化又具幽默感。

【圖228】徐明稷《舞壺》1997 陶土 34×7×48cm

● 莊瑋（1962-），聯合工專陶瓷科畢業，1992年成立陶藝工作室，1993年從吳毓棠習釉、隨林瑞卿學手拉坯。作品曾獲全省美展工藝部優選。創作以在傳統拉坯器形上，表現色彩鮮豔、抽象風格的釉彩變化爲主，如《突圍》（2000）【圖229】以不同的色瓷土拉坯製成，包括壺身、雙頸和有錐狀突出物的長管三個部分。整體而言，作品的線條簡潔對稱、色彩明亮和諧，十分具有現代設計感。作者創作的目的是想藉著形式造形，傳遞突破框架、向上提昇的意含，如作品上端明亮的長管上，彷彿它正由壺身生長出來，並開始萌發許多新枝芽。此風格與作者過去強調釉色變化的作品十分不同。

【圖229】莊瑋《突圍》2000 瓷土、色料、1250℃ 15×15×41cm

● 陳國輝（1962-），於天母陶藝教室習陶，美國羅特斯理工學院陶藝碩士畢業，現爲美國南緬因州大學陶藝系教授。作品曾獲美國馬里蘭州巴爾地摩工作室年度藝術家獎、美國維基尼亞基金會年度藝術家創作獎、國際陶瓷藝術教

育年會傑出青年藝術家獎、美國德克撒斯州立大學國際藝術造形展首獎。創作以有機抽象形體為主，並利用陶瓷材料本身的差異變化，強調形式上的對比表現。作品《母親與我》（2001）【圖230】為三個有機抽象造形組件組成，係直接利用陶土和瓷土本身質地、色彩上的特性，所製作的三個大小不同的組件，以它們彼此相互依靠的狀態，陳述某種對比、依賴的關係。作品創作的目的是為了紀念作者與母親之間的依存情感與關係。

● 賴唐鴉（1962-），藝專美術科畢業，1992年於鶯歌陶瓷工廠開始接觸陶瓷，1996年成立「采陶窯」工作室。作品曾獲第3屆金陶獎銅獎，第22屆臺北市美展優選。代表作《鳥師》（1995）【圖231】，以強烈的色彩和粗獷的雕刻線條，保留淺木刻的形式與質地，十分古樸、自然，其類鳥的外形是令人眼光駐足的地方，具有象徵主義或表現主義之風格特色。

【圖231】賴唐鴉《師鳥》1995
31×38×51cm

【圖232】王龍德《恆》1999
陶土、複合媒材，樂燒1100℃
45×22×122cm

● 王龍德（1963-），1988年旅居泰國時開始接觸陶藝，1993年返國後成立「醉陶」工作室，曾受邀為美國加州Santa Ana College駐校藝術家。作品《恆》（1999）【圖232】以鐵條作支架，圓錐體垂掛在上端的鐵圈中，鐵圈的下方為階梯狀鐵條，彷如底片造形的陶塑攀掛在其中，目的是將圓錐體比喻為測心錐，需要時時刻刻關注著，才不會隨意動搖。

【圖233】黃政道《星際走獸15號》2000 苗栗土、銅絲，氧化燒1250℃ 35×22×32cm

● 黃政道（1963-），曾任日本、美國等駐地藝術家、客座教授等。1998年獲邀於中國江蘇宜興「中外陶藝家作品邀請展」展出。作品以壺為造形主題，除了製作實用壺之外，也將創思投入改造壺的外形上，最具特色的作品是「星際走獸」系列，如《星際走獸15號》（2000）【圖233】略為變形的壺身有一個飄逸的壺鈕，和

打了一圈又接了一段銅線圈的手把，並稼接了三個瘦長的高腳，其中一腳亦接連了一段銅線圈，整體觀來具有向前跨步邁進的動態，十分趣味。

　　●史嘉祥（1964-），1983年隨王明榮作陶，1985年隨謝棟樑從事雕塑，1992年成立「有我陶」工作室，1997年隨賴高山、賴作明作漆藝。其創作以結合陶藝與漆藝之表現特質為主，內容以女體、女性議題為主，形式探討為輔，如《天旋地轉》（1995）【圖234】係企圖以立體造形捕捉龍捲風的樣態，如倒立的圓錐體形象龍捲風，其表面利用化妝土表現粗糙、模糊的色層變化，色彩閃耀間仿浮雲層，底部為一正方體台座，側邊呈現如大地層土一般，檯面上則以幾何圖形象徵旋轉的動態，十分生動。

【圖234】史嘉祥《天旋地轉》1995　陶土、堆泥，氧化燒1230℃　26×68×26cm

　　●張逢威（1964-），大甲高中美工科畢業，在學時期受王明榮的指導，1988年於豐原成立「陶樂園」工作室。作品曾獲1986年日本國際現代美術家協會I.M.A金賞獎，以及國內多項大獎，如金陶獎傳統創新組銅獎、臺南市美展文化獎、金鶯獎第3名等。作品通常以抽象造形為主，強調線條與空間的變化，及老舊、古樸質感與色彩的形塑，其特色呂坤樹認為：「在抽象的造形中，孕含著一股強烈、且呼之欲出的臺灣本土文化的情結……（像是）訴說著一段屬於臺灣近代發展的故事。」張淑美也認為他的作品：「雖以抽象的樣式呈現，但給觀賞者的感覺卻是個具體有力的。能契合無論是東方美學或西方美學對人性的探討及對基本內在的需求。」其創作手法，「具有外在美感及精神上哲思的美感，並將時間與空間交集在他的作品上，作多元化的探

【圖235】張逢威《望》1999　93×43×42cm

【圖236】陳文濱《金錢遊戲（六）》1999　58×28×28cm

討，以追求美的境界」，而且「他的努力所呈現的作品，能純樸、精鍊地掌握了自我表現的脈絡，明白地展現出他對陶藝創作拿捏的目標、充分把握了造形與釉結合的特質，在作品中展現使人讚嘆和快樂的美感，這是十分難得而值得鼓勵的。」作品《望》【圖235】根據作者的創作自述，其製作動機在「傳達人在際遇中，心境與空間不同轉向之感覺」。

　　●陳文濱（1964-），主修雕塑。1991年任國峰陶刻工作室助理，1993年於費揚古陶藝工作室專職陶刻，1996年成立「泥好」陶藝工作室。作品曾獲民族工藝獎三等獎、臺灣陶藝獎優選，《金錢遊戲（四）》曾入選1999年日本99'世界工藝大展，《金錢遊戲（六）》入選第5回日本亞洲工藝。《金錢遊戲（六）》（1999）【圖236】作品以拉坯成形，強調器形表面幾何速寫圖案的裝飾紋，全幅以黑色線條為主，使作品複雜中帶有統一、和諧之感。

● 黃美蓮（1964-），隨謝志豐習陶，設有「陶豐陶坊」工作室。作品曾獲高美展美工設計題優選、高美展美工設計題優選、臺中縣美展第二名、臺中縣美展優選、和成金陶獎銀牌。代表性作品如《文明之都》（1998）【圖237】。

【圖237】黃美蓮《文明之都》
1998 25×25×48cm

【圖238】劉奮飛《器之雅》 2000 20×15×42cm

● 劉奮飛（1964-），作品曾獲1999年臺北陶藝獎產業組第三名。作品《器之雅》（2000）【圖238】根據作者自述，其製作動機為：「在創作上多方嘗試不同材料與技巧，充分展現泥土質地色澤等特性，以造形為表現融合釉色的詮釋，用心經營每一件作品，強烈表達自己的創作風格，希望能引起觀眾的共鳴交流。」

● 劉世平（1965-），1986年開始自學陶藝，成立「風吹草動」工作室。作品曾獲北市美展陶藝類特優第一名，金陶獎社會組造形創新銀獎，傳統工藝獎三等獎。作品《太古#2》（1996）【圖239】根據作者的創作自述，其製作動機旨在：「以多量的變形陶錐，由一渾圓的基體中自內向外伸出，使作品能以極尖細又變形的三支尖錐屹立。因自由無方向性的向四面八方伸展，可以任何角度揣摩想像，看似動植物或某種生命型態以尖刺保護自己，企圖展現生命雖脆弱艱難卻醞釀無線發展空間與潛力，你我也不例外。」

【圖239】劉世平《太古#2》
1996 23×21.5×30cm

● 謝嘉亨（1965-），1995年西班牙馬德里市陶瓷專家文憑、1996年西班牙馬德里國立大學化學學院陶瓷化工系畢業。1989年赴西班牙才開始學陶，設有「樂土」陶藝工作室。目前為中華民國釉藥發展協會專任講師、鶯歌高職陶瓷工程科教師。作品獲1996年馬德里文化中心收藏獎，1996年馬德里國家陶瓷比賽第二名，1999年臺北獎第三名，2000年臺北陶藝獎創作組三獎，年第14屆南瀛獎陶藝類南瀛獎。創作之特色如得獎作品《心湖》，評審評述為「看似器物，但由作者的創作意念來看本件，似不應以器來評。以拉坯法在粗獷的手法表達雄偉的山嶽環繞著對比柔和釉面所客觀的寧靜的『心湖』，也是一件有創意的佳作。」近年的「火車頭」系列，則以寫實雕塑手法，將臺灣早期的火車頭如實地詮釋與保存，十分具有思古之情。代表作《春天》（2000）【圖240】

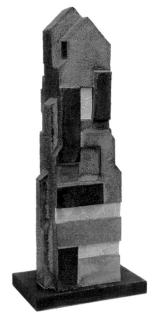

【圖240】謝嘉亨《春天》2000
熟料土加瓷土

● 黃吉正（1968-），1998-99年隨吳水沂學陶，1999年成立個人工作室。創作以強調土的粗曠質感及造形空間變化為特色，具陽剛之美。代表作《砌》（2001）【圖241】為一層疊的屋樓造形，是利用不同長方形色土，以直立或橫擺的形式疊砌而上，富空間變化。

● 吳孟錫（1968-），1985年於陶林陶藝工作室習

【圖241】黃吉正《砌》2001
陶土、石，穴窯柴燒 26×20×79cm

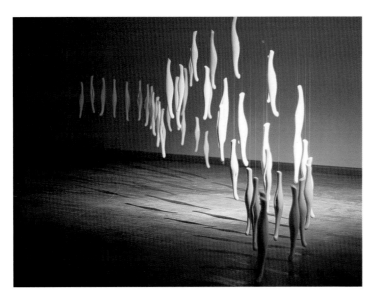

陶，1992年進入藝專，1996-98年回到陶林陶藝工作室任教並持續創作，2001年南藝院應藝所畢業。作品《柔性遐思III》（2001）【圖242】討論了人類對性的慾求，形式上以空間裝置來表現，並利用重複單一造形的方式突顯主題，如每一單體皆為女性特徵與男性特徵的綜合體，狀似細長的菱角造形，數十餘個高低不一地懸掛在半空中，彷彿動物原始慾求永遠漂浮不定，卻也歷歷在眼前一般。

【圖242】吳孟錫《柔性遐思III》2001 雕塑土、電窯燒1100℃ 880×190×205cm

● 楊國賓（1968-），在學期間隨王明榮、陳明智習陶，大甲高中美工科畢業後隨李幸龍與林錦鍾習陶，1991年成立「炎工房」工作室。作品曾獲金陶獎銅獎、臺灣省手工藝用品展優選、南投陶藝獎首獎。作品《角》【圖243】為一方形錐體，模糊的稜脊線以及燻燒後色澤的變化，表現一單純的形式美感。

【圖243】楊國賓《角》陶，燻燒1000℃ 50×18×9cm

● 陳鏡（陳朝華、陽雲）（1969-），1984-90年任職於鶯歌益暉等陶瓷場，1992-94年任職於高雄岡山陶坊，1994年成立陽雲工作室，曾隨陳金成學習傳統手擠坯，隨賴高山、賴作明學習漆藝。作品曾獲金陶獎社會組傳統創新類銅獎，1994年中國淄博國際陶瓷展火神優秀獎。代表作《鹽燒提壺》（2000）【圖244】造形上略成方形，深色的土坯和鹽釉自然的呈色，顯得粗曠沉穩，而以銅線、麻繩製成的手把增加了造形的趣味性。作品製作的目的，一方面表現自然成形的美感，另一方面則嘗試以結合其他媒材，豐富視覺效果。

● 程逸仁（1969-），在學期間隨陳煥堂習陶，聯合工專陶瓷科畢後，1989年在聯合陶坊教授陶藝，並開始從事創作，1992年成立「逸陶房」工作室。作品曾獲金陶獎傳統創新社會組銀獎。作品《佛窟系列No.1》（1993）【圖245】係仿中國洞窟佛像的樣式，以陶塑

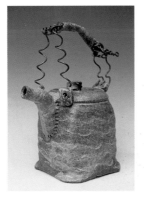

【圖244】陳鏡《鹽燒提壺》2000 熟料土、粗鹽、銅條，拉坯柴窯1235℃ 17×11×22cm

【圖245】程逸仁《佛窟系列No1》1993 陶土、瓦斯弱還原1230℃ 58×47×27cm

造佛像頭形、石窟、岩壁，擬造一個觀想的石窟。作者巧妙地將泥土作了如此詮釋，十分貼切且出色，一方面表達對宗教文化的敬仰，一方面亦表現出陶藝創作上的嶄新嘗試。

● 蕭巨昌（1969-），1986年始習陶，1991-93年隨吳毓棠學習釉藥。曾參與2000年南京市博物館「亞細亞二千年國際和平現代美術展」等。代表作《番蓮》（1996）【圖246】為一拉坯瓶罐，其表面以有色泥土鑲嵌的方式，作直線、圓形線連續裝飾圖案，簡潔大方。

● 陳慧如（1970-），1992年起隨楊正雍、李亮一習陶，2000年進入南藝院應藝所進修，隨張清淵習陶。1996年曾任YMCA陶藝教師，1998年迄今為臺南瀛海高級中學陶藝教師，2000年擔任南陽文教基金會陶藝教師。代表性作品有《釋放》（2002）【圖247】。

【圖247】陳慧如《釋放》 2002
55×40×54cm

【圖248】黃玉英《俠客行》
2000 熟料土、瓷，素燒1000
℃後，燻燒500℃ 42×34×72
cm

【圖249】鞏文宜《構成》2001

● 黃玉英（1970-），大學期間隨吳讓農習陶，1995年自臺師大工教研究所畢業，碩士論文為《鋁箔包覆燻燒法對坯體表面效果之影響》。作品曾獲北市美展特優、金鶯獎第三名。作品以表現燻燒質感為特色，早期作品以傳統彩陶的紋飾與器型為主，用色偏向明亮的暖色系，古拙又具女性典雅、溫潤如玉的特質，近年來的作品，造形與表現技巧變化多，以擬人化造形、輕鬆活潑為特點，尤其在燻燒技巧上已十分地穩健且成熟。《俠客行》（2000）【圖248】以數個幾何組件拼湊為一類人體的造形，其龐大的身軀似乎凝滯在向前單腳半跪的姿態中，表達了等待或期待回應的情節。在形式表現上，作者利用實體與鏤空、圓形與直線的對比，強調視覺上的動態感與豐富感。作品創作的目的在於意喻古代俠客正義化身的印象，在當代社會中已不復存在。

● 鞏文宜（1971-），1997年獲林葆家先生獎學金，南藝院應藝所畢業。作品《構成》（2001）【圖249】為一具有現代設計美感的茶托與茶壺，其外方內圓

的高茶托造形和立於其上的桶狀茶壺，表面出幾何風格的對稱、平衡、和諧與冷靜的特質。

● 張啓祥（1972-），1993年入北師美勞教育系，隨劉得劭學習陶藝，1998年入南藝院應藝所從張清淵習陶，2001年畢業於該所。作品曾獲2002年獲高雄美展高雄獎。創作主要以泥土本身的柔軟度為造形基礎，主題放在討論外來的張力與壓力，如《強韌的張力》（2001）【圖250】為三個黑色球體併排，中間橫越一細鐵條，鐵條將球體壓擠成中間凹陷、上下突出的形狀，表現出壓力與張力的對恃關係。

● 劉榮輝（1972-），協和工商美工科畢業，在學時期隨劉瑋仁習陶，1997年成立工作室。作品《騰龍（五層蓋物）》【圖251】以龍圖騰為主題，根據作者自述，其製作動機為：「穿梭雲霧間的龍，時而見首，時而見尾，直衝雲霄，其象徵意義為步步高升、鋒芒展露之意。」

● 蔡坤錦（1972-），大學期間隨周立倫、吳讓農學陶，1999年於臺師大工業科技教育研究所進修，2000年發表碩士畢業論文《陶瓷殼模法應用於陶藝創作之實驗研究》。作品曾獲金陶獎銅牌獎、佳作。作

【圖253】李昀珊《風中的微波》
2001 陶、鐵鍊、鏡面 53×53
×41cm

品《揚》（2000）【圖252】係以製作金屬陶瓷殼模的方法與材料所成完，風格上以三角幾何造形為主，強調其形式統一與富空間變化的效果。

● 李昀珊（1973-），大學時期曾隨劉鎮洲學陶，1996-97年擔任蕭麗虹、陳正勳的助手，2000年南藝院應藝所畢業，師承張清淵。1998年獲選入「Tainan -Boston雙城記」文化交流訪問團前往美國，2000年獲選美國「蒙馬特藝術村Vermont Studio Center 1999-2000亞洲藝術家交流計畫」駐村藝術家，及獲選文建會「藝術家出國駐村創作及交流計畫」——「安德森牧場藝術中心Anderson Ranch Arts Center」駐村藝術家。作品《風中的微波》（2001）【圖253】。

● 官貞良（1973-），1993年開始接觸陶藝，1994年隨宮重文習陶，1998年成立個人工作室。作品曾入選臺北陶藝獎主題設計獎。作品《豐收》（2000）【圖254】為一船形花器，底部有三個半圓形的腳，正面四方各有裝飾陶板，口緣附近有流線型細紋裝飾，整體而言裝飾性強，但圓潤厚實，十分富麗、雅緻。

● 王幸玉（1976-），於臺藝院接觸陶藝，隨劉鎮洲、呂琪昌、張清淵習陶，2002年南藝院應藝所畢業。作品曾獲國際金陶獎銅牌。其獲獎之《容器II》，內外空間的安排與表面質感的處理上，和諧統一中並具豐富感，2001年以後的作品以植物或其種子為造形，形狀似女性性特徵，具女性自覺的暗喻效果，如作品《眠》（2002）【圖255】形狀如種子，右上方有一細小裂縫，左下方則為從裡邊向外延伸的百頁造形，具性暗示意涵，及孕育、再生與出口的意象。

● 羅紹綺（1976-），在學期間曾隨羅森豪習陶，臺北師範學院美勞系畢業後，並於臺灣工藝研究所技訓日用陶瓷科隨林秀娟習陶。作品曾獲臺灣全省美展工藝部第一名，桃城美展雕塑工藝類第二名。作品《砌陶新視》（2001）【圖256】由數個變形陶甕組合而成瓶罐造形，作者以臺灣地區之檳榔灰與黃土礦之質感為表現的重點。

【圖254】官貞良《豐收》2000
陶土、紅土，1226〇C 氧化燒
55×27×21cm

【圖255】王幸玉《眠》2002
47×27×20cm

【圖256】羅紹綺《砌陶新視》2001 黃土、檳榔樹灰
63×25×25cm

● 王怡惠（1976-），於臺藝大接觸陶藝，2001年進修於國立藝術大學藝研所。代表作《依附》（2002）【圖257】創作動機如作者自述：「在作品的成形過程裡，並未預設任何的形體於其中，直覺式的想為空間作一件裝飾品，就如同人體佩帶的飾物。跟隨著土原有的特性，沿著土條成形的曲度，圈繞出自由的形體。運用燻燒的碳素，在作品表面留下時間及溫度的記憶。選擇羽毛這項材質成為依附者，是一種輕且柔的依附，低調而蔓延著。陶的媒材展現柔軟的曲度，將土的特有質感與以呈現。依附不是永遠的，是短暫而不確定的，個體也在不同的關係中，找尋自我的姿態。」

● 梁家豪（1977-），2002年臺藝院造形藝術研究所畢業。作品《涎》（2001）【圖258】根據作者的創作自述，其製作動機旨在呈現：「在單純造形的交錯臨界面上，賦予能穿透密閉空間的開口，並構思利用不同概念的開口，營造出除了主體量感之外，因開口的穿透，而蘊含有另一種反相空間的存在……（此）『過渡空間』是指在探討陶藝造形中靜態的內、外空間表現，企圖在造形的表面，透過不同的開口形式並搭配整體造形來詮釋不一樣的意念與感受，是我在創作時所欲表現的要素。」

【圖257】王怡惠《依附》2002 熟料土、泥漿釉、1180℃氧化燒成，燻燒，羽毛 40×26×20cm

【圖258】梁家豪《涎》2001 雕塑土、橘色泥漿釉，氧化燒成 H29×47×33cm

【圖259】徐振楠《陽光、泥土、向日葵》1992 高溫陶土、化粧土，電窯氧化燒1240℃ 40×40×33cm

● 徐振楠（1978-），1989年隨吳燧木習陶，1993年成立「楠陶園」工作室，1994年隨曾明男習陶。作品曾獲臺南市美展心鳳凰獎。作品以暴裂紋飾為裝飾特色，追求偶發的美感，如《陽光、泥土、向日葵》（1992）【圖259】為一拉坯的圓甕形制，表面裝飾了作者獨創的爆裂花紋，作法上先在表面敷以鮮黃色彩的泥團，並使其爆成圓形與片片如花瓣的形式，再加以修飾而成，花形如向日葵花，並保留泥土的紋路，充滿大方、艷麗又具質樸的美感。

● 黃佳惠，於天母工作室學習陶藝，1991年進入德國國立基森大學、赫爾—甘次豪國立陶藝學院進修陶藝一年。代表作《章魚媽媽》（1995）【圖260】。

【圖260】黃佳惠《章魚媽媽》1995 40×28×59cm

三、模仿自然

　　1990年代，陶藝創作上傾向於以陶瓷材料模擬自然、人生百態，以抒發個情感的陶藝家有：

　　● 李永明（1941-），1969年開始接觸陶藝，並自學陶藝與教學。作品曾獲臺灣陶藝展現代組首獎。創作以雕塑蘭嶼雅美族人物群像為主，其特點王修功認為是：「少數對現實人生世相作直接表現的陶塑作家，他作品格外引人注目之處，在於他的創作是表現他故鄉臺灣海隅一角的蘭嶼弱勢原住民 — 雅美的人生世相。這不只要對他所處的社會，有敏銳的觀察力，更需巧妙的掌握他所喜好媒材的表現功力。」王修功同時認為其獨特之處在於：「一、他的作品很少是孤零零的個體，而是多風貌、多姿態的群像，其間的互動關係，如果沒有深厚表達的功力，是很難以傳神

的。二、李永明先生的創作，又不同於我們所習見的陶藝品，而是深具人文關懷……人物情態，頗有點近似臺灣著名前輩畫家洪瑞麟有關礦工之畫作的粗獷意味。」代表作《與風共舞》（1999）【圖261】以蘭嶼族人的傳統舞蹈為描繪主題，並以粗獷的表現形式和坑燒的自然呈色與落灰，適切地襯托出主題所隱喻的率真、質樸之內涵。此作品並非只是憑弔文化的消逝，而更象徵對族群文化保存和崇敬自然天地之倫常生活的重視與關注，而其創作意念、情感與技巧的合宜搭配是其具說服力的地方。此作是為了保留蘭嶼髮舞之純樸、粗獷的律動感，並表達作者對蘭嶼人與大自然和諧共處之生命情懷的羨慕和嚮往。

　　● 朱邦雄（1945-），1980年隨吳毓棠從事工業陶瓷、釉藥和配土等研究6年，1983年開設陶瓷工廠，1987年成立美濃窯，以製作陶壁為主。作品在風格內涵上，懷有「強烈的本土意識及對鄉土的關懷」，而使作品「富有本土文化色彩」【註258】。曾長生也認為他的陶壁美學：「猶如臺灣鄉土的新造形運動」。美國藝評家丹尼斯‧威蒙也曾提到他的作品：「爐火純青、才華橫溢，他的創意和工藝可與西方所有的陶藝經典相匹敵……與高第（西班牙建築師）相比，朱邦雄先生同樣在顯明的個人手法裡透露出對傳統的嫻熟，但他也不羈於傳統的影響、也不囿於現代主義風潮。」在開拓陶壁藝術的巨大潛力上，

「顯示美與實用成為一體的驚人效果」，「不僅為公共建築注入了美和生命，而且為藝術人類的社會性生存同時作出了極為重要的貢獻。」代表作《自我挑戰》（1997）放置於國立彰化師範大學體育館【圖262】。

● 翁樹木（1948-），藝專美工科畢業。1991年僑居紐西蘭威靈頓，1991年進入威靈頓Onslow College習陶，1999年成立松雲居藝術村(Pine Lodge)於奧克蘭。其創作主題上以表達華人移民海外的文化衝突與心理歷程為主，造形上則以擬真寫實為特色，如《進化（移民三部曲之三）》（1997）【圖263】中，作者將香蕉、桿麵棍等仿製得微妙微肖，其風格如新達達主義，重視符號的敘述性格，並在不同符號的拼湊間，傳達了作品對主題的評價。本作品為一諷刺意味濃厚的作品，以仿製香蕉的擬真造形，表達黃青色的香蕉剝去外殼後仍舊現露出另一條黃青色香蕉，嘲諷那些移居海外的華人，企圖改造自己為另一民族的荒謬想法。

● 李河逸（1950-），1970年隨吳毓棠習陶，1980年隨王正鴻從事釉藥研究。創作主要以表達對自然環境的關懷和省思為主，如《啟示》（2000）【圖264】，根據作者的創作自述，其製作動機係希望藉由抽象造形，為「臺灣國寶級魚類櫻花鉤吻鮭瀕臨絕種，有識之士大聲疾呼，響應此舉遂有《啟示》的創作。天人合一，自然和大地生物和諧相處，才是生存之道。魚形代表生物，上端波紋象徵大海，樟木造形喻生長的大地環境，尊重及順應自然，生物才可以生生不息是謂啟示。」

● 吳菊（1953-），1984年隨李亮一開始作陶。作品獲第3屆日本亞洲工藝展獎勵賞。「情」系列與「天馬行空」系列為吳菊近年的代表作。此二系列不僅充分表現出作者把陶土易雕、易塑的特性掌握得恰如其分，更充分顯現出作者在藝術創作上的實練與天賦。如在「情」系列裡，灌輸於作品精神氣度的，不僅是作者的造形能力，

更是多年歷練下來的生活智慧，如《並肩》，我們可以從不同的角度看見夫妻之間亦即亦離的依偎關係，而猶如青銅質感般的釉色，鬱沉卻不呆板，亦如厚重深情間卻沒有負擔。而在「天馬行空」系列中，充分發揮了作者在繪畫上的天賦，不論是單色的工筆抽象繪畫，或是賦色半具象繪畫，都是意象富饒地攀附在多變化的立體造形上，皆令人耳目一新。作品《心中的聖塔》（2000）【圖265】由一尖塔和平面斜坡組成，尖塔猶如教堂，是心靈安居、昇華的聖地，斜坡則如無拘無束的地方，作者在其上作了幾何圖樣的精密繪畫，代表可讓心靈天馬行空之處。整體而言，其風格是細密而完整，用色單純而具統一性，十分耐人尋味。作品創作的目的是強調人類內心深處皆應該有如此的聖塔，才得以自省、修練心性。

● 吳鵬飛（1953-），1982年開始習陶，早期著重在Segar釉式系列實驗，目前則專心於樂燒的表現，並曾於1992年赴美國研究樂燒。著有《陶藝實用釉藥—配方與釉色之美》（1999年陶藝雜誌出版）。作品以人物雕塑爲主，並以樂燒表現爲特色，強調豐富的質感與色彩表現，主題上如1994年個展中的人物雕塑，係利用人物的肢體動作與表情，表達對人間生命的關懷。作品特色上，郭

少宗認爲已能將「優越的寬廣思考層面與豐富的多元化關照面」表露出來。葉文也提及：「吳鵬飛的樂燒作品，無論在技巧運用上，或是在表現意念上，已經完整的呈現出。」《你我人生如一場戲》【圖266】爲一手舞足蹈的女子站立於高台上的塑像，一方面以其誇張的肢體語言和樂燒鮮豔的色彩，傳達人間事物繽紛熱鬧的現象，另一方面人物面無表情地站立在尖頂上，彷彿訴說了孤寂或高處不勝寒的情形，傳達了人生兩難的處境。

【圖266】吳鵬飛《你我人生如一場戲》1994 樂燒 18×21×59cm

● 白木全（1955-），1971年進入陶瓷工廠工作，1976年創業生產花器等陶製品，1979年投入陶瓷製作研究，1988年成立龍谷陶藝研究社。作品以雕塑人像爲主，特色如陳韻如所提及的：「似乎顯示出一種諷世而又頗耐人尋味的禪意……也有許多強調親情和諧與至愛的表現……流露著親情倫理的溫馨」【註246】，風格如其「唱俑」系列作品，係企圖「在造形上追求一種簡練而優雅的質感，而釉藥也盡量達到樸素無華的要求。」【註247】曾明男提及：「樸素而典雅的無光釉，是白木全最常用於配合其極力要求泥土質感表現的作品，這一點的掌握也使他的作品更具現代感。立體的人物造形，頗能有效的運用泥土的柔軟特性，且能恰到好處的配合人物動態的表現。」【註248】《陶工樂》（2000）【圖267】爲一陶工人物群像，表現了陶工們辛苦卻怡然自得的工作情形。

【圖267】白木全《陶工樂》2000 苗栗土、還原燒1250℃ 135×60×52cm

● 王福長（1956-），1982年藝專雕塑科畢業後即投入裝飾陶瓷玩偶的原型雕塑工作兩年，爾後進入臺灣省手工業研究從事傳統釉（油滴天目）和生活用品的設計與研究，同時開始陶藝創作。1998年曾赴日本滋賀縣信樂町「陶藝之森」研習創作三個月。作品曾獲1996年北縣陶藝展陶瓷景觀雕塑獎。《不確定的年代》（1996）【圖268】爲一抽象的半身人像，包括了只剩下一個耳朵的頭部和沒有手臂的身軀，左邊彷如男性軀體，右邊則厚實如牆，幾筆深重的直線和交叉線條，及數個圓形或橢圓形凹陷，其中速寫了簡筆或抽象的圖案，如屋宇、魚骨頭等，作品整體以白色爲主，並利用釉藥自然龜裂的紋路爲裝飾。作品彷彿表達了人或者是男人，其肩上擔負了許多沉重的責任，它們不但使人失去了官能，無顏以對，連身軀也即將崩裂。

【圖268】王福長《不確定的年代》1996 46×36cm

● 林秀娘（1956-），1988年與夫婿徐永旭成立工作室後才開始作陶，1990

【圖269】林秀娘《共榮》2001
陶土、熟料、化妝土，瓦斯窯
1240℃ R.F. 52×23×89cm

年工作室遷居更名為「耦耕陶居」。作品曾獲全省美展工藝類優選獎、高雄縣美展優選獎、高雄縣美展第二名、高雄縣美展第三名、全國美展工藝類第一名。作品以雕塑女性外衣為主，表面飾紋色彩妍麗，雖然沒有頭與四肢，衣服下女性阿娜的體態充分被表現出來，如作品《共榮》（2001）【圖269】，沒有軀體的無袖衣裳和褲頭，衣裳以深棕色系為主，內有衣架，其肩上停留了一隻小鳥，其左胸前從口袋伸出雙手手指，作一承接狀，似乎企圖傳達與自然物共生、奉獻人類愛心的呼籲。

● 林治娟（1956-），1987年開始習陶，1991年成立工作室，1988年成立「茶花陶舍」工作室。1994年取得中華花藝教授資格，並曾為「陶藝雜誌」專欄執筆，介紹國內陶藝家。作品《頂天立地》曾獲第2屆北縣美展臺北縣政府獎。《劇場》（1999）【圖270】為兩肢寫實手掌相併，作一輕舞的姿態，具有超現實主義拼湊物象、空間位移的風格特色。作品創作的目的，是將雙手視為人際間互動的關鍵，並以輕鬆的姿態代表漫妙的情懷。

● 伍坤山（1960-），1978年隨竹北阿枝師習泥塑佛藝，1988年隨林葆家、吳毓棠習陶，1990年成立山野工作室，1994年創點陶技法並成立大山野點陶工作坊。點陶技法是利用化妝土和釉藥混合而成的泥彩，以滴管直接滴在生坯上的裝飾方式。作品曾獲南瀛美展南瀛獎、臺北陶藝獎銅牌獎。作品在造形與紋樣上皆強調借用、改裝過去既存風格，如中國傳統的三足鼎、織錦上的裝飾圖案、蘭嶼人特有的紋飾等，並利用自創的點陶法彩繪方式，用色鮮豔亮麗，讓作品具古樸

【圖270】林治娟《劇場》1999
氧化燒1230℃ 35×23×25cm

韻味，又具清新之感。作品《蘭嶼之舞—
點陶之舞》（2001）【圖271】由古代三足容
器變形而來，裝飾以蘭嶼勇士、船隻、飛
魚圖騰式樣，傳達蘭嶼飛魚祭豐收的景
象，其鮮豔的色彩、古代食器的造形，象
徵富饒美華的生活。

【圖271】伍坤山《蘭嶼之舞—
點陶之舞》2001 陶，氧化燒
1230℃ 26×26×26 cm

● 洪瑩琪（1960-），1984年開始於天
母陶藝教室學陶，1991年成立「暘陶」工
作室。作品形式上粗曠自然、不特別重視
修飾，具有素樸藝術風格特點，如1993年
魚塑系列，在主題上則具童話故事般的敘
述性格，輕鬆活潑間帶有一點警世寓言的
效果，如作品《悠閒》（1999）【圖272】為
一小型的人物雕塑，一位金髮少女坐在長
凳上，微笑地仰著頭，似乎正在與人交談，綺麗少女的模樣，讓人感受到青春
氣息。

【圖272】洪瑩琪《悠閒》1999
陶土，還原燒 20×9×23cm

● 林瑞娟（1961），日本瀨戶窯業學校陶藝專攻畢業，設有
「樂陶」陶藝工作室。作品《魚簍》（1997）【圖273】模仿了早期農
業社會中捕魚人的竹藤魚簍，並非完全地寫實模仿，而是象徵性
的幾圈竹編印紋，交錯了魚紋圖的裝飾，其柔軟的形貌彷彿竹器
舊了、變形了，十分古樸。此擬真實物的作品，不盡然只是回憶
或懷念舊日時光而已，以農業時代中的物質文化—魚簍—所象徵
的時代價值觀應照今日的新世界，才是作品最終的企圖，而其意
義就展開在人類與營生工具之間的關係上。

● 林永松（1962-），大學時期隨劉良佑習陶，亦曾旁聽吳毓
堂、吳讓農的課程，2001年進入臺藝大造形研究所進修。

● 許明香（1963-），高職美工科畢業後曾從事陶瓷原型雕塑
工作多年，1993年開始投入陶藝創作。2001年獲全省美展永久免
審查資格。作品曾獲民族工藝獎二等獎、全省美展第1名等。利
用陶土記述臺灣常民文化為許明香創作的初衷，散發出強烈的情
感感染力是許明香作品的最大特點。許明香成功地運用陶土的可
塑性作為陳述性表現，忠實地雕塑出凋零的傳統建築，與寄宿其
上的昆蟲花鳥熱鬧景象，雖然在平鋪直述之間，沒有奇想、也沒有誇張的比
喻，卻引動人們感懷傳統社會中的生命情懷。作者試圖以寫實雕塑的陶藝創作
來保存臺灣著名古厝的風貌。其作品的特色，如第53屆全省美展銀牌獎《古厝
追憶》作品，評審認為她：「以古厝的老舊斑駁為題材，相當成功的掌握了陶
土的特質和技法，不論在形的塑造或釉的表達，皆能集聚於繁華老去，歲月無
形的強烈感受中。形體結構以三個可以分解的壺組合而成，壺皆有蓋，組合甚

【圖273】林瑞娟《魚簍》1997
34×28×53cm

【圖274】許明香《怡萱樓》
1997 40×18×48cm

為縝密，工作之精細用心值得肯定。」代表作《怡萱樓》（1997）【圖274】忠實呈現了老舊廟宇飛簷的一隅，斑駁的水泥敷面、裸露的磚牆、殘破的交趾燒人偶等，維妙維肖間令人流連忘返，並勾起人們對傳統文化、宗教信仰的記憶與省思。

● 陳一明（1964-），大甲高中學美工科畢業，在學期間受教於王明榮，後隨張逢威習陶多年，1988年成立「陶樂園」工作室。作品《豹紋梅瓶》曾獲1992年臺中縣美展美工設計類第一名。作品《大地》（2001）【圖275】由兩個相同形式的組件組成，皆略成圓形盤狀、中心突起的造形，象徵大地的形貌，右邊的組件猶如一座活火山熔岩從中心爆發出來，左邊的組件則用雙黑線條從底部盤蜒而上光禿禿的山勢，彷彿隱喻人類過度開發自然，引發了自然的怒吼一般。

【圖275】陳一明《大地》2001
陶，中性燒1250℃ 54×48×
16cm、46×48×15cm（兩件式
為一組）

● 吳淑櫻（晶蓮）（1965-），1980年開始接觸陶藝，1996年隨陳鏡習陶，同時成立「陽雲」工作室，2001年隨賴高山、賴作明學習漆藝。作品曾獲2000年第四屆身心障礙人士工藝展首獎。《圍爐》（2001）【圖276】為一圓盤形狀，盤中繪製了一家老小圍著圓桌準備吃飯聊天的情景，各式各樣的櫥櫃則一一排列於外圈，好不熱鬧的感覺，繪畫風格如素樸藝術，寫實但沒有透視學的章法，十分質樸且充滿趣味。作品創作的目的是表達了對年夜飯圍爐習俗的懷念。

【圖276】吳淑櫻《圍爐》2001
瓷土、長石釉、化粧土、色
料，拉坯1235℃ 16×16×45cm

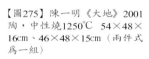

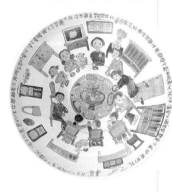

● 王明發（1968-），1984年開始學陶，1989年師承林葆家、吳毓棠，1994年成立「玉湖窯」工作室。作品曾獲臺南市第一屆美展第二名。作品《靈歸》（2000）【圖277】以筒狀造形為主體，頂上有一間屋宇，形似燈塔，底部繪製了大海，通體點綴了魚和拓印了廟宇籤詩，傳達討海人的祈求平安、豐

【圖277】王明發《靈歸》2000
日本26號瓷土、苗栗土、熟料
60目、籤詩、釉上彩800℃，
瓦斯還原燒1230℃

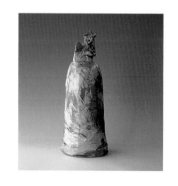

收的心願。作品創作的目的是以燈塔和廟宇籤詩象徵討海人心靈的歸依，述說漁人生活的重心。

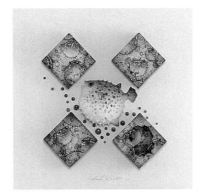

【圖278】李國欽《和氣四方》2001 瓷，氧化燒成1280℃ 60×60×415cm

【圖280】許旭倫《石說－聚》2001 美國陶土，氧化燒1200℃ 45×43×33cm

● 李國欽（1968-），1987年開始學習陶藝，專研瓷花藝術，1994年隨范振金、1995-97隨吳毓棠研習釉藥，1998年成立「花言瓷語藝術工坊」。作品曾獲臺灣手工藝評選獎優良獎。《和氣四方》（2001）【圖278】由數個組件組合而成，包括一隻漲大的河豚，四個畫有水滴的陶板及一些代表氣泡的藍色圓點，作者企圖以此

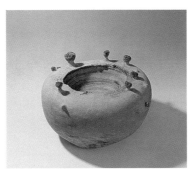

【圖279】卓銘順《輪迴》2001 陶瓷、樹枝、樹葉，氧化燒 80×25×25cm

半抽象的造形，表達魚水盡歡的意象，然而河豚是充滿荊棘和毒性的，繁複的水滴圖案似乎也影射了社會充滿紛爭的現象。

● 卓銘順（1968-），1995年成立工作。其作品多半以體驗自然、反觀人生為創作的動機與內容，如作品《輪迴》（2001）【圖279】為一長方形體，其表面敷以棕色系，顏色由下至上逐漸轉淡，其左右兩邊以枯枝作穿越長方形體的意象，地上鋪以枯樹葉，表達了秋天已到，期待新生之前休息狀態。

● 許旭倫（1968-），1988年師承陳煥堂，1998年成立「丹陽工坊」工作室專業作陶，2000年隨李亮一研習新觀念陶藝，2001年隨李沃源習陶瓷彩繪。作品《石說－力爭上游》曾獲第二屆臺北陶藝獎主題設計獎。作品以寫實表現外在景物為主，多半以樹、石為主要的模寫對象，強調將大自然的體會融入創作中。作品《石說－聚》（2001）【圖280】為一仿造野柳自然景觀的造形，包括一模擬沿岸石層質感的凹陷空間，以及上方環繞的叢石造形，似一小型的景觀模型，十分逼真又具宏觀之感，其特色如盧劉美惠所認為「給人獨立、具體與奇特的美感，似乎已是一個完美的陶藝作品」【註249】

【圖281】鍾曉梅《解鈴還需繫鈴人》1996 陶土，樂燒 20×15×35cm

● 鍾曉梅（1968-），1990-92年隨周立倫學陶，1996年美國密蘇里州芳邦學院藝術、美術碩士（MA、MFA），主修繪畫、陶藝，現任臺南女子技術學院美術系專任講師。作品《解鈴還需繫鈴人》（1996）【圖281】是藉人物形象表達古諺，「解鈴還需繫鈴人」之意涵，此作為一半具象人物雕塑，如和尚頭像的寫實處理與沒有軀體的袈裟外衣，作一猶如雙手向外做迎人的姿態，兩端連繫著一條繫有銅鈴的紅線，點出了作品的主題，其袒開心胸，期待繫鈴為其解開紅線、解開心中之憂慮。

● 林妙芳（1969-），1987年起隨孫超習陶6年，1994年進入臺灣藝術學院工藝系，主修陶藝。曾參與的重要展出如1999年臺北縣文化中心「陶器時代展」等。

● 吳偉谷（1970-），德國國立司徒加特藝術學院陶瓷系碩士畢業，目前於「竹圍」工作室創作陶藝。曾獲1999年德國DAAD學院交流協會年度傑出獎。作品《無題》（2000）【圖282】造形猶如被剖開的竹子，呈現「I」、「II」的外形，強調其造形、空間及色彩的和諧與豐富感。

【圖282】吳偉谷 無題

【圖283】徐文浩《海洋&印象》1998 粗砂質黏土 33×20×23 cm

● 徐文浩（1970-），臺藝院工藝系畢業。作品曾獲金陶獎傳統創新組銅獎、金陶獎造形創新組佳作。作品《海洋&印象》（1998）【圖283】以海螺、珍珠、波浪紋飾等作為聯想海的意象符號，並兼顧了象徵性與陳述性的特質，將作者個人對海的回憶與情感表達出來。

● 徐美月（1970-），1996年成立個人工作室，南藝大應用所畢業。作品曾獲金陶獎銀獎、銅獎。作品《發現後山》（2001）【圖284】由數條蜿蜒的長條狀，表面敷上幾何切割的色塊，以藍、粉紫為主要色彩，它們被置於草地上，彷如數條蛇群聚一般，最大件作品的一端為母抱子塑像，是整件

【圖284】徐美月《發現後山》2001 陶土，1230℃還原燒 主體1100×600×150cm、座磚300×50×50cm

作品的重心，它為簡筆的淺雕刻，並直接呈現了泥土的質感與色彩，整體而言是代表生命力的蛇圖騰、象徵母愛精神的塑像和樸素雕塑風格的相結合，表達出母性關愛的精神與綿延不絕的生命力量。作品創作的目的一方面除了表達自然旺盛的生命力，另一方面試圖以大型作品邀請觀者進入作品所創作的空間中。

四、自傳、探討人性、文化批評、社會批評、社會雕塑

90年代，在陶藝創作上傾向以陶藝媒材做為傳達個人情感、心緒，或探討普同人性、文化、社會現象，以及以陶藝為塑造社會大眾心靈認知媒介的陶藝家不少，主要有：

● 許偉斌（1947-），1992年美國加州州立大學藝術研究所畢業，主修陶藝創作。1993年回臺舉辦第一次個展後，爾後定居臺北。作品曾獲金陶獎銅獎、

金陶獎銅獎、臺灣陶藝展第3名。創作以複合媒材陶塑或裝置為主，多以結合鋼鐵材料居多，其作品特色如陳韻如所認為的：「他不是『藝術救國論』的激進份子，也不期望能由激烈的言論改造大環境，他只是踏實的紀錄著他所看到的世界，藉由創作發出議論與警醒的聲音，在他眼中我看到了他對環境的熱切關懷與期盼。」作品從1994年開始大量加入鋼鐵素材，在意涵上，「由『內省』轉為『入世』，形而上的思維到世俗題材的運用，不僅富有神祕性及哲學性的思維空間，更傳達創作者對藝術及生命執著的態度。」【註250】代表作品《現世的告白》（1997）【圖285】媒材為陶、鐵、紙，坯身經1000℃素燒、無釉。根據作者自述：「近代重要藝術家的作品中，每每會出現一些現成物組合的作品，例如畢卡索的牛頭，杜象的便盆、鏟子都是這類作品的始作俑者。當下在世界各處，這些現成物的量與廢棄物也同樣充斥在各個角落，換句話說我們是生活在物件的『集合』中，這些物件從生產使用到廢棄的過程，對我們的精神領域有何影響，在科技與工業文明的必然成長之中，我們的智慧必須

【圖285】許偉斌《現世的告白》1997 陶、鐵、紙，1000℃、無釉 100×100×80cm

開發到什麼程度才能與之相輔相成？心靈該有多大的覺醒，才能不被淹沒在物件的大海裡，這是創作這件作品的動機。」

● 吳學賢（1951-），14歲即開始學陶，1984年成立製作仿古陶瓷公司。作品曾獲臺灣區藝術陶瓷木彫展第一名、全國美術展第三名、北縣美展優選、臺灣手工業產品評選暨展覽優良獎等。

● 許慧娜（1952-），1993年美國休士頓大學藝術研究所(MFA)畢業，主修陶藝創作，返臺成立「定慧」工作室，從事教學與創作。作品曾入選美國國際數硬材料藝品競賽入選、美國迪斯門陶藝競賽（The Dishman Competition）、1994年紐西蘭富雷裘國際陶藝競賽入選，金陶獎金牌獎。創作強調複合媒材的使用，主題則以外在環境和內在心靈之間互動為出發，傳達作者對人生所面臨的各種課題的關心與體會。作品《痕》（1994）【圖286】由數種綜合媒材完成，瘦而高長的造形，彷彿具頭、頸、

【圖286】許慧娜《痕》1994 陶土、樹枝、鐵，燻燒約900℃ 17×10×107cm

[193]

1990年代

【圖287】蕭榮慶《＃9903》1999 在地什土，電柴窯1245℃ 14×12×48cm

身軀與四肢的形象，表面壓印了許多或深或淺的痕跡，並利用燻燒與鑲金粉方式產生富變化的色彩，其目的在於形象人生歷程的起伏轉折。

●蕭榮慶（1954-），自學陶瓷製作，成立個人工作室。其作品形式上以抽象幾何造型爲主，強調呈現泥土原本的質感，與過程中偶發性、直覺性的表現。代表作《＃9903》（1999）【圖287】。

●林麗華（1955-），1977-79年曾於北投中華陶瓷公司工作，1990年英國倫敦大學金史密斯學院陶藝研究所畢業，1994年返臺成立個人工作室。1996年獲邀參加北美館「1996雙年展——臺灣藝術主體性」展出【註251】。其創作根據作者自述，初期陶作的構思：「來自大自然的風景意象，利用陶板及一些符號，加上揮灑的釉色，塑造出包含著青翠的山巒、蔚藍的潭水、和碧綠草原的山水系列。近日則沉迷於造形的可變性，並試圖從『人』的身上尋找靈感，以手捏、或壓模轉換的方式成形，再透過燻燒或多次施釉、加溫完成作品；藉此紀

【圖288】林麗華《釋放》2000 陶土，電窯1100℃ 60×41×29cm

錄經由手、足、顏面的各種肢體語言，來探討人內在心靈所呈現的具體面貌。」作品《釋放》（2000）【圖288】爲一女性塑像和內頁敞開的書本組成，女子身體傾向前與大腿緊靠著，雙手一前一後屈肘伸展，束髮向上飄揚，眼睛閉合、作吐氣狀，表情十分安詳自在。在造形上，本作品具樸素藝術的特色，可能是作者試圖將原始樸素的精神與女性解放的旨意作一類比呈現，而書本則象徵制式化的規範。作品表達了女性從僵化規範中脫離後的舒暢感受。

●徐永旭（1955-），1987年與友人成立陶藝工作室後，開始自學陶藝，1990年成立「耦耕陶居」工作室，1991年隨楊文霓學習陶藝創作，1992年隨吳毓棠學習釉藥，曾多次獲邀示範創作。作品曾獲高雄縣美展第1名、北市美展陶藝類特優首獎、金陶獎造形創新組銅牌獎、臺灣陶藝展榮譽獎、金陶獎造形創新組銅牌獎等。作品早期以曲線築構的形體爲主，近年來則以半抽象的人物塑像爲多，作品尺寸亦有越來越大的趨勢。其作品特色，蘇志徹認爲：「自始就企圖透過近乎抽象的扭曲造形來詮釋『人』【註252】」，楊文霓也提及：「他忠實準確地詮釋材質所能傳達的本質，但在形式上、架構上又企圖克服材料的極限，一面想要延續過去，一面又以複雜的感情，試圖面對現代環境去解答心中一份思緒……看他全神貫注的態度，運用自己累進的知識和技巧，表現陶瓷另一番新氣象，深深感受到藝術家不妥協的實驗精神」。作品《如皇似妃》（2000）【圖289】爲一男一女端坐在各自的椅子上，椅子與身體合而爲一，人變成四隻腳，臉部帶著面具、身體破了一個大洞，彷彿影射了人們爭取個人地位所可能產生的結果，如男女平權之爭、社會地位的爭奪等，人們戰戰兢兢地在掙得的座位上，但人變成了四隻腳，是位子比人多了二隻腳，不穩穩地坐著會跑得比人快，還是人在其位不得不變成四隻腳的怪

獸，而面具和大洞則代表僞裝與空虛的狀態，似乎擔心被識破、怕被掏空心肺，成爲沒有血肉的人。作品創作的目的是諷刺人們爲爭奪個人地位，導致身心靈匱乏的困境。

● 李鑫益（1956-），1984年隨楊文霓習陶，1992年成立個人工作室。作品曾獲亞細亞現代美展大會賞、國際賞。作品主要可分爲兩大方向，一是「幻象」系列，此系列以圓球體爲主，在表面上以幾何立體造形爲裝飾，並施以木屑泥漿，使表面產生岩化般的效果，風格上樸拙而奇特，表現作者對天文、宇宙科學的幻想，其次爲寫實擬眞系列作品，如對皮革、麻布提袋、毛巾等物質之造形與質感的仿製，受美國陶藝家Marilyn Levine影響很大。《迪斯可時間》（1996）【圖290】一作由五個擬眞皮革提袋所組成，但個個扭曲、變形，其創作的目的，如吳梅嵩所認爲，此作品作一擬人化的表現，是「皮包與青春舞者印象的交融，反應了當今的臺灣社會裡，某些青少年朋友的成長過程中，在夜間放鬆自己，尋求歡樂的生活方式……各個搔首弄姿，極盡風騷之本能。」【註253】

● 陳美華（1958-），1985年於華陶窯開始接觸陶藝，爾後隨陳正勳作陶。作

【圖289】徐永旭《如皇似妃》2000 陶土、熱料、金箔，瓦斯窯1230℃ R.F. 如皇152×151×315cm、似妃151×150×294 cm

【圖290】李鑫益《迪斯可時間》1996 南投土、乳濁釉，1250℃電窯燒成 80×20×25cm

【圖291】陳美華《遺跡系列（二）》 1995 106×130×16cm

品曾獲陶藝雙年展銅獎，《歷史遺跡》獲第18屆富雷裘國際陶藝展評審獎，《遺跡系列》獲第4屆葡萄牙阿貝婁國際陶藝雙年展評審榮譽獎，《印記系列》獲1996北縣陶藝展景觀雕塑組獎等。作品以柴燒為主，結合木、鐵、繩等材質，或引用現成物，如青花破片、傳統磚石等，形成造形語彙上對話關係，頗具有後現代主義藝術表現的形式特徵。就她所使用的符號語彙、造形與色調，都呈現肅穆、懷古的氛圍，表現對舊事物的記憶、沉澱與尊重，如代表作《遺跡系列（二）》（1995）【圖291】係以青花瓷片嵌在木材上，及烙印著自然相思木落灰火紋的柴燒陶板，產生形式上的對話關係，橫跨其上的鐵條拉出時間的距離，凸顯出走過的歲月遺跡。」

●郭旭達（1959-），1989年赴美進修陶藝創作，1993年起任教於紐約大學藝術系。重要展出如1999年臺北誠品畫廊個展，1998年法國里爾米卡特畫廊個展，1993年美國紐約465畫廊個展，1992年美國紐約羅森伯格畫廊個展等。

●陳明輝（1959-），1985年成立「吉窯」陶藝工作室，1986年隨林葆家學習釉樂，1994年隨楊作中學習造形及釉藥。作品以簡鍊的釉色、寄「形」而符「意」地，表現具敘述性的造形，主題多半以日常生活經驗為主，讓看似平凡的事物，有更多不同的想像與表現。代表作《高跟鞋系列（一）三寸金蓮》（1997）【圖292】，根據作者自述，其製作動機為：「一本美國『鞋子書』啓蒙了創作的概念，不同於一般的目錄，它所收錄的鞋是以金屬、塑膠、織品、木料、紙張材質構成的『理想鞋』，不僅創意獨具，造形也是天馬行空。在當時的創作走到了長形階段，以近似豬槽或船形兩邊翹起的造形為主，但是趴

【圖292】陳明輝 高跟鞋系列（一）三寸金蓮 1997 陶 67×23×50 cm

著的造形總得好像少了些什麼，書中強烈
的造形感受深深震撼，有如醍醐灌頂，心
思霍然開通。於是試著將底部墊高，這才
發現鞋子的樣子已然成形，找到了方法，
自然的就延續下來了。」

● 陳麗糸（1959-），1988年於天母陶
藝教室習陶，1995年成立個人工作室。重
要展出如1995年北美館「當下關注展」，
2000年印度奧修多元化大學「Art
Exhibition Year 2000」邀請展等。作品
《悟》（1995）【圖293】根據作者自述，其製
作動機爲：「我之所以創作，多來自於一
時的靈感，一種內心的深邃感，外加一種
衝動始然，訴諸形式轉化成作品。以各種
媒材混合，組成這件作品《悟》，用在思
考男女情慾和愛這件事。」

● 余成忠（1960-），高雄師範大學畢
業。作品曾獲選「第23屆臺北市美展」立
體美術類【註254】。作品以人爲主題，探
討人與人、與社會環境、與自然之間的互
動關係，形式上以寫實塑像或半具象風格
爲主，有時也加入現成物，加強意念表
達。如《西元2???年》（1999）【圖294】以寫
實風格爲主，形式上包括一雙攤開的男性
雙手托拱著一個半圓球體，球體上堆疊了
許多男女裸體，他們大多表現爲掙扎、恐
懼、沮喪、悲傷的姿態，是一充滿警示寓
言的作品：它預言了人際間、人類與地球
間之災難將至，需要一雙救贖之手。

● 陳啓南（1960-），1986年開始學陶與雕塑，1994年成立「泥八」陶藝工
作室。作品曾獲金陶獎銀獎、臺北陶藝獎首獎。作品《生命之花》（1995）【圖
295】，結合了花與人物的造形，表達對人生的禮讚，如作者自述：「本件作
品，以胎兒爲花心，圍以八片花瓣，組成一朵生命之花。花瓣中，鏽蝕鐵窗取
象八卦，其後雕塑分別代表人的一生— 嬰、幼、童、少、青、中、老、朽八
個階段。雕塑後各有一張漁網，其臺語諧音『希望』，人則生於希望和鐵窗之
間，向外便面對鐵窗，向內則見希望。八卦成列，萬物之吉凶、悔吝、失得、
憂虞，自在其中，但人們往往看不透浮華世界的真假虛實，常常外求於聲色犬
馬，名利權勢。人生每一個階段的不同慾念，正如鐵窗的阻擋，如鐵窗的腐

蝕，使心靈不得解放，唯有時時反求諸己，內省觀照，無窮的希望才能引領我們突破一切羈絆，從內心綻放光芒，回歸未諳世故之前的天真自然，散放每個人生命之花的芬芳。」

【圖296】曾永鴻《人之柱（二）》1998 陶土、化粧土、釉、木板，氧化燒1230℃ 90×28×80cm

　●曾永鴻（1960-），1987-88年隨楊文霓習陶，1996年文大藝研所畢業，碩士論文為《林添木交趾陶藝術之研究》。作品曾獲第2屆臺南市美展陶藝組鳳凰獎，第3屆臺南市美展陶藝組鳳凰獎，獲第7屆陶藝雙年展現代組特選首獎，第6屆手工業研究所工藝設計競賽特選首獎，第12屆南瀛美展陶藝類南瀛獎，第53屆省展工藝類銅牌獎，1999年臺北陶藝獎創作組第三名。其作品以人物塑像為主，如省展銅牌獎《人之柱》，評審黃志農認為其作品「以人物堆疊成柱為主，人體的扭曲變化豐富、具有現代舞蹈的強烈動感，體現了設計佈局與塑造的功力……作品表達了市井人群熙攘與壓力，而作品最引人處在於營造一種平實而親切的趣味與喜感」。作品《人之柱（二）》（1998）【圖296】為人物塑像堆疊而成的兩個柱狀造形，每一個人物以其特徵與服裝分別代表不同的職業、身分，他們被扭曲、壓縮在一起，表情或無奈、或困悶、或痛苦，猶如陳述當代社會中人際間，擁塞、壓抑而疏離的互動關係。

　●施惠吟（1961-），1986年進入陶林陶藝教室受林葆家、宋廷璧、許寶桂、張清淵指導，2002年南藝院應藝所畢業。作品曾獲北市美展陶藝部第二名，金陶獎創作銅牌獎，紐西蘭富雷求國際陶藝競賽優選獎。其創作早期以「容器」類型為主，強調造形、質感與色彩的豐富性，其特色張清淵認為：「她的作品有著一份極特殊的氣質……（即其）一貫簡潔有力的表現方式……

刻意的迴避過度專業化、器械化的表現手法，仍保有她個人對材料的尊重，我所謂的氣質也就在這裡產生」【註255）。近年來以人像雕塑為主，多以宗教故事中人物的性格特性為主題，其特色是以形式塑造達到思維上辨證效果，突顯了作品的警世作用。作品《人、道德、黑暗》（2000）【圖297】。

● 張永能（1961-），1983年開始自學陶藝，設有「騰古燒」陶工房，曾為國中、高中、社團、全國教師研習等指導老師。作品曾獲第20屆北市美展優選。

● 蕭巨杰（1963-），1981年隨林葆家、宋廷璧學陶，1987年成立「巨匠」雕塑工作室，1990年成立陶藝工作室。作品曾獲北市美展優選，日本亞細亞現代美展國際賞，國際公募日本卜未來展日本亞細亞航空國際賞，國際公募日本亞細亞現代美展官方賞、外務大臣賞，回亞細亞現代美術交友會展首獎、水戶市長賞等。創作以人物雕塑為主，早期以臉部寫實特寫，傳達圓融滿溢的靜思神態為表現，近年則以抽象化的律動肢體，加上鮮明亮麗的釉彩，讓作品的表情性呈現最大張力，如1999年獲亞細亞現代美術國際賞的《禪》，日人柴原先

生提到「除了有濃濃禪佛意境，更有跳離塵世，坐擁一片淨土的感覺，作品的質感、量感所呈現的視覺藝術，巧妙的將凸面與凹面結合，製造出一個極特殊的視覺焦點」，而2000年獲得該獎外務大臣賞的《人間─聚、散、離、合》【圖298】，則「充分的表現出作者所欲表達人世間的悲歡離合，作品掌握到點線面的相關性，和作者的觀念性，讓所有評審在評議過程中得到相當大的肯定。」同時有賀敬子也說到，「從他的作品上，可以看得出來，他執著在深奧的人性之追求，並超越自我，還不斷地追求更崇高的精神性」。

● 黃紫治（1964-），美國愛荷華大學藝術碩

【圖299】黃紫治《風吹》2002

【圖300】吳建福《地涌之生》2001　陶、鐵、1230℃氧化燒、750℃描金氧化燒　Ø25 × H162cm

士畢業，1997年為美國Andersion Ranch Arts Center及The Arch Bray Foundation駐地藝術家。目前為鶯歌高職陶瓷科教師。作品曾獲第2屆陶藝雙年展銀牌獎，1997年美國Silverhawk Internet Marketing網路獎。作品《風吹》（2002）【圖299】根據作者自述，其製作動機為：「我從抽象到具體，之後兩者之間遊走人體雕塑，過程中逐漸發展成切割/堆疊，藉由這些動作，像是把人從破壞中作整建維修的程序，大學畢業後在臺灣的時間，一直是以摩托車為交通工具，常在山城穿梭，風吹過身體的感觸特別深刻。」

● 吳建福（1966-），1989年開始曾隨劉良佑、李懷錦、張清淵學陶，2002年南藝院應藝所畢業。作品曾獲2001年文建會921重生陶藝競賽第二名。作品具造形完整、製作技法純熟之特點，風格和主題上則具多元變化，如作品《古國幽城》、《鎮》使用「挪用」、「拼湊」等觀念，將中國傳統器物的形制與紋飾，拆解又重組，充滿了趣味，突破人們對傳統文化認知的界限；《夜炬》亦能十分貼切地將中國文人攬燭夜讀的景象，用抽象的視覺語彙表現出來；而《地涌之生》【圖300】，以蟬為主要意象，運用模具複製，將再生的希望以明喻方式呈現出來，表達作者對自然生命力的尊重與期待。

● 林蓓菁（1967-），大學期間隨劉良佑習陶，1993年紐約州立大學陶藝研究所畢業後任教於復興商工美工科，1997-98年並為陶藝雜誌總編輯。作品曾獲新一代設計展文建會獎、1993年美國New Ceramics陶藝競賽第一名、高美展雕塑優選、臺北縣陶藝展覽會創作獎。創作以裝置類型為主，結合多元媒材，傳達個人主觀的孤寂感受【註256】，其作品特色，林治娟認為：「幾乎都是採用平面設計的原理架構，長久以來測量、設計的經驗，精密而準確，作品也絕對的理性而且井然有序。」【註257】作品《穿越陶林》（1995）【圖301】，根據其自

【圖301】林蓓菁《穿越陶林》
1995 混合素材

述爲：「結繩，記事。刻壁，爲畫。古人企圖以各種方式與後人溝通，我以不斷重覆運行的動作來記錄、暗示生命行爲的曾經存在。以重複編結，留下紀錄。每一根陶針都是一個筆劃，一字一句記錄著與我擦身而過，稍縱即逝的時間，每一段時間都留下記憶，而記憶又在腦波的河流裡沉轉來回，記憶一刁一筆的刻劃，相互糾結、纏繞，在以我爲中心的框架裡編織成一如生物又非生物的形體，如昆蟲繭的懸吊半空中，如手心上無知覺又除不去的厚繭，如生如死的曖昧，正如記憶之餘我的意義。是虛幻的，是不眞實的。」

● 蔡明旭（1967-），在學期間開始習陶，國立藝術學院畢業，1994-96年於鶯歌上層窯工作，1997年成立個人工作室。作品《素流》獲第5屆金陶獎佳作。

● 吳金維（1968-），1988年隨謝志豐習陶，1991年隨吳毓堂學釉藥。作品曾獲第49屆全省美展優選。

【圖302】李嘉倩《快樂的意義》 1994 綜合媒材 27×126×204cm

● 李嘉倩（1968-），1995年美國加州歐蒂斯藝術學院美術碩士畢業，10月，獲邀參展於「新寶島藝術季II：我不知道，我渴望…」（臺北縣立文化中心舉辦）【註258】，展出作品爲《黑色海綿屋》。此展是以「女性意識」作爲觀照重點、並以更年輕的「新新世代」女性藝術家爲陣容的一次聯展【註259】。1998年獲選爲「第25屆臺北市美展─1998臺北獎」得主之一【註260】。作品《快樂的意義》（1994）【圖302】爲一併置了百餘之蟾蜍，蟾蜍口中啣著珠寶、金鑽錶、錢幣、鈔票等。蟾蜍在民俗信仰中是財富的象徵，作品以它

【圖303】張和民《每一個「我」》
2002 138×42×31cm

【圖304】許素碧《登峰》1992
陶土、氧化鐵，氧化燒1230℃
30×28×34 cm

【圖305】李宗儒《香爐》

為象徵符號，陳述與批判敗金文化的現象。

● 張和民（1968-），2001年進入臺南藝院應藝所隨張清淵習陶。作品《每一個「我」》（2002）【圖303】。

● 許素碧（1968-），藝專美工科陶瓷組就學時曾師事許維忠老師，並從事雕塑、陶藝專業創作，1995-98年赴西班牙向國寶級陶藝大師Erique Mester習陶，1998年於西班牙Valencia成立私人工作室至今，從事專業陶塑創作並授課。1998-2000年曾獲選為西班牙Valencia現代藝術傳真方案入選藝術家。《虛》曾獲金陶獎造形創新第1名。《登峰》（1992）【圖304】根據作者自述，其製作動機為：「用力攀爬骨架的樣子，登峰一期願有鳥的自由，也看山的美景，在頂峰吸一口清新的空氣，我已自由飛翔在宇宙間。這件作品的架構上，可見整個過程的完成及隱喻，想像的慾望→人體化鳥形→飛翔，經歷的路程，空間→骨架成→登高（驚險），達成生命的頂峰→化（屁）股成山→登峰望遠，生命的完全→架構一個『內在空間』→隱喻清新、純美的心靈。」

● 黃淑滿（1970-），在學時期曾隨劉良佑、張清淵習陶，2001年南藝院應藝所畢業，成立有「雲白天青」陶藝工作室，以從事教學和製作生活陶為主。作品曾獲文建會九二一精神重建陶藝優選。

● 李宗儒（1971-），1987年協和工商美工科畢業，在學期間隨劉瑋仁習陶，1994年成立「默窯」工作室。作品曾獲第4屆金陶獎銅獎。作品《香爐》【圖305】為兩個四角錐體，它們是由似穿孔錢幣的陶幣堆疊成成。作品彷彿指陳了傳統宗教信仰與金錢文化掛勾的情形，如信徒奉獻金錢建築廟宇、神祇保佑信徒錢財滾滾而進的迷信情形。

● 葉怡利（1973-），2000年南藝院應藝所畢業，2001年獲亞洲文化協會「臺灣獎助計畫」為美國巴爾第摩藝術中心

駐村藝術家。作品曾獲金陶獎（學生組）銀獎，澳洲黃金海岸國際陶藝競賽優選。作品《寄生與共生》（2000）【圖306】以裝置形式表現，在一個充滿塑膠製品的客廳環境中，坐在椅子上的主人變成了一抽象有機形體的陶塑，人類在此人造環境中消失了。作品試圖陳述人類社會的未來狀態，具有警世意味。

　　●吳建翰（1974-），1994年獲林葆家教授陶藝獎學金，2002年臺南藝院應藝所畢業。作品曾獲金陶獎傳統新組（學生組）金獎、金陶獎傳統新組（學生組）評審特別獎。作品《逐向》（2002）【圖307】由十數個相同的組件組成，每一組件皆為大小相同的雙錐形立方體，都必須傾倒一方，其表面繪製了不同走向的寬線條，十數個組件即由這些線條組合起來，成為一個網絡。作品創作的目的即企圖透過形式的塑造與安排，影射人際間的關係脈絡，及陳述了每個人皆有其特定的傾向與不安的特質。

　　●施宣宇（1974-），1988年進入天母陶藝教室習陶，隔年並擔任工作室助

【圖307】吳建翰《逐向》單個
45×45×20cm

【圖308】施宣宇《飄蕩的時間
觀點─準芯碑》2002 臺灣
土、玻璃、複合金屬，氧化燒
1235℃ 30×16×74cm

理，1996年成立「九座寮」個人工作室，1998年進入美國聖塔安納藝術學院陶藝工作室研習，2001年獲選爲美國安德森藝術村駐村藝術家。作品曾獲金陶獎銀牌獎、陶瓷金鶯獎銀牌獎、中華民國國際陶藝雙年展第二名、2000年澳洲黃金海岸國際陶藝展大英聯合國特別獎等。創作以結合多元媒材的陶塑爲主，強調符號的語繪性格與其對話關係，傳達新生代對科技、對宇宙等未知事物的興趣與幻想。作品特色如呂佩怡認爲，他的作品「可以說是是縮小的建築，將建築語彙融入作品，豐富了陶藝的視野與可能性，也將後現代藝術的跨領域交相援引發揮無疑」，而且在「素材的延伸擴展與多元論述，打破了藝術媒介的侷限。」作品以陶爲主體，作多重對等切割，再結合多種媒材加以組合，並在器型表面上用條碼、文字、數字等爲裝飾，在造形與意義的表達上都具二元對立之意含，同時在：「素材的延伸擴展與多元論述（上），打破了藝術媒介的侷限。」【註261】表現出新世代的新思維世界。《飄蕩的時間觀點／準芯碑》（2000）【圖308】結合多元媒材，造形上以多重對等切割，再結合多種媒材加以組合，並在器型表面上用條碼、文字、數字等爲裝飾。在造形與意義的表達上都有二種元素的對照、對立之意含，表現出新世代的新思維及傳達作者個人對科技、對宇宙等未知事物的興味。

【圖309】陳怡璇《Cœur I》
2000 72×30×26cm

● 陳怡璇（1974-），1996年臺藝院工藝系畢業，2000年赴法國進修陶藝創作。作品曾獲金陶獎銅獎。作品《Cœur I》【圖309】根據作者的創作自述，其製作動機旨在「…延續Cœur的精神，我稱爲『反芻』（ruminer法文之意有反覆思考，熟慮之意）。鳥巢是一種安全感，羽毛除了是一種自由，也是一種照料，同時她可以帶我想要去的地方。」

【圖310】黃兆伸《現象—侵蝕》
1999 熟料土，燻燒1000℃

● 黃兆伸（1975-），大學時期隨劉鎮洲、王正鴻、姚仁寬、薛瑞芳等習陶，1999年獲林葆家陶藝獎學金第三名，2000年成立「板橋藝術坊」工作室，2002年自臺藝大造形藝術研究所畢業。作品曾獲2000年第6屆全國技能競賽陶藝類銀牌獎。作品《現象—侵蝕》（1999）【圖310】。

● 方柏欽（1976-），1998年獲和成文教基金會年度獎學金，2001年擔任國密蘇里州Ozarks學院陶藝教師與駐校藝術家，2002年南藝院應藝所陶瓷組畢業。方柏欽的作品以實用性容器為主，除了保留容器的實用性外，在造形上以模仿自然景觀或以工業零件為造形語彙，並配合柴燒的自然效果，在實用品中傳達個人藝術思維，如《Tea Tray with Teapot》（2001）【圖311】包含茶壺、茶盤，茶壺略成橢圓形，蓋鈕作具動態感裝飾，茶盤則由平檯和托腳組成，托腳以工業零件壓模後變形群組而成，茶壺和平檯具有柴燒落灰的自然美感，與工業品造形的托腳形成呼應，表達作者所關注的工業文明議題。

● 朱芳毅（1976-），在學期間隨劉鎮洲、呂琪昌、張清淵習陶，1999年於

【圖311】方柏欽《Tea Tray with Teapot》2001 柴燒 54×31×14cm

【圖312】朱芳毅《黑洞》2002 陶土，氧化燒1200℃ 60×60×60cm

臺南藝院應藝所進修，2002年受邀為美國密蘇里大學駐校藝術家。作品《黑洞》（2002）【圖312】為一雙圓球體，大圓覆包了一個小圓，大圓的開口可以看見小圓，小圓的開口卻看不見任何東西，其外白內黑的色彩安排，更加強的此種深沉、灰暗的印象。作品創作的目的是企圖以黑洞為主題，影射人類內心混亂、不安的灰色地帶。

● 林淑惠（1976-），大學時間開始習陶，2001年進入臺藝大造形藝術研究所進修。作品曾獲2001年林葆家陶藝獎第2名。作品《演—系列1》【圖313】旨在將東西傳統文化中神秘色彩濃厚的圖騰符號及其演變，作一整理與重新呈現，並以空間裝置手法傳達一種今古文化交錯的意象。

● 傅永悌（1977-），大學期間隨呂琪昌、薛瑞芳、劉鎮洲、姚仁寬習陶，2000年獲林葆家陶藝獎第一名，並進入臺南藝院應藝所隨張清淵學習創作。作品曾獲1995年「新一代設計獎」優秀作品獎，2001年文建會九二一精神重建陶藝第二名。代表作《油罐I》【圖314】以具有喇叭口、長壺嘴的油壺造形爲主，兩兩以壺嘴套口的方式連接，造形柔軟而活潑，通體敷以白色釉藥，複雜中具統一感。作者希望透過造形塑造，提供觀者反思的形象，如以長壺嘴、喇叭口相連接，隱喻人性中喜歡道人是非、聽人長短的特質。這是將壺作擬人化的表現，以述說有關人性的寓言。

● 胡慧琴（1978-），2001年臺藝院雕塑系畢業，同年進入臺南藝院應藝所進修。作品《無法預測的美麗未來》（2001）【圖315】根據作

者自述，其製作動機爲：「我想表現雕塑的詩意，每個陶人的四肢和五官皆由
內而外的擠出，雖爲人形卻非天成，陶的易碎特質正彰顯著心物種新世界的不
確定性，懸掛的方式更使得視覺效果有了矛盾性，藉由這樣非尋常的符號來表
現片段記憶，眞實的在和不在不已是那麼絕對。」

【第六章】
「現代陶藝」在臺灣

第一節 國際陶藝運動的興起

　　現代陶藝興起於第二次世界大戰後，至今只有40餘年的歷史，但現代陶藝在當代國際藝術領域中，已成為重要的藝術創作類型之一。其發展對臺灣現代陶藝的深遠影響自80年代以來越見明顯，它的源頭，一般認為是美國，但事實上，日本陶藝家扮演著相當重要的角色。

　　日本在1920年代的「民藝運動」，推動了陶藝生產的個人化，它的特色在於把「美」和「用」、「藝術」和「生活」結合在一起，形成生活陶藝。美國現代陶藝則是主張脫離傳統陶瓷「用」的概念，以現代主義思想為創作依據【註262】。這兩種看似極為不同的「現代陶藝」，其共通處是兩者都堅持「陶藝家」創作上的自主性，也都認定「工作室陶瓷」（studio pottery）為必要條件之一。但追本溯源，現代陶藝的興起，十分弔詭地，都與英國工藝運動(British Craft Movement)有關。即使美國現代陶藝雖然一開始即意圖擺脫「陶藝」的範疇，然而它所堅持的，藝術家一手包辦陶瓷製程的理念，仍然是建立在英國人伯納‧李奇(Bernard H. Leach, 1887-1979)的「工作室陶瓷」基礎上。

一、日本

　　亞太地區最早出現現代陶藝概念與實踐的日本，其製陶技術上雖然學自中、韓兩國，但經過長期的演變，終於創造出獨自的風格，時間大約在公元1500年左右，亦即日本的桃山時代。此時千利休創立了展現禪思的茶道，因為茶道的需要，隨著才有依照茶道的理念所製作出來的茶碗、水壺，其特色是融造形之美於實用性之中。接著，陶藝的製作逐漸擴及花器、食器等，而形式因而豐富起來【註263】。這種以實用為主的陶瓷生產傳統就此延續到20世紀初期，才出現分流現象。

　　大正時期（1912-1926年）茶道的復興，帶動另一波「鑑賞性陶藝」製作熱潮的形成，並成為「帝展」的競賽項目之一。鑑賞性的陶藝作者流行在作品上簽名，而今日所謂的「陶藝家」角色在1920年代即已出現，名家如板谷波山、清水六兵衛、河村蜻山等人。

　　當時日本民藝陶瓷的領導者，如河井寬次郎（1890-1966）、濱田庄司

（Shoji Hamada, 1894-1978）、富本憲吉和英國人伯納‧李奇(Bernard H. Leach, 1887-1979)等人【註264】，主張生產「大眾化的藝術」，呼籲製陶人需一手包辦所有製程，突顯個人的陶作風格。另外，他們也主張大量製造日用陶，積極促進陶業的技術提昇，推展民間陶瓷的製作。1926年，更由柳宗悅（1889- 1961）、河井寬次郎、濱田庄司和富本憲吉等四人，聯名發表「日本民藝美術館設立趣意書」，積極鼓吹成立以收藏自然、健康、樸素之美的日用雜器為主的美術館。1928年，日本國畫創作協會創設「國展」，增設工藝部門，參加者即以主張發揮日用陶瓷之美，重視工藝與生活的結合之民藝派陶藝家為主。1930年代，陶藝家如加藤唐九郎、荒川風藏等，針對16、17世紀古的窯址的調查，專注於模仿這些古窯址的技法，以探索它們的美感與品味【註265】。這一個階段屬於日本「民藝陶藝」的崛起時期。

　　1950年代，藝術家如八木一夫、鈴木治等人，開始發表主題式的陶藝作品，脫離傳統以茶碗造形的實用藝術，而以抽象式的物像，塑造陶藝，成為日本「現代主義陶藝」的濫觴。但是，另一方面，濱田庄司、伯納‧李奇等藝術家所推動的「民藝運動」，傳統陶藝又重獲青睞。他們將此想法不但推廣到日本各地，此後更遍及英國、美國本土、夏威夷、紐西蘭等地。

　　1970年代以來，日本陶藝變得多樣化，例如，現代茶道的茶碗造形仍然當道，而所謂前衛陶，以陶土跟其它素材結合，或裝置性陶藝等表現方式，都被視為現代陶藝。換句話說，陶藝在日本的創作範圍相當廣闊，從表現主題的陶藝，到傳統的陶藝創作活動，只要具備現代精神的，都屬於現代陶藝。

二、美國

　　美國現代陶藝的起源可推塑至英國19世紀末的工藝運動。但英國現代陶藝運動則晚至20世紀，肇端於陶藝家伯納‧李奇的理念與推動。歐洲在工業革命之後，品質低劣的機械陶瓷產品大行其道，李奇有鑒於此，於是鼓吹陶藝家在家裏自設轆轤，仿照中世紀手工藝傳統，親自參與製作過程，確保產品的個人風貌與藝術品味。這種在私人工作製作的產品，即是後來的「工作室陶瓷」（studio pottery）的肇始，伯納‧李奇是最早提倡這種生產方式的陶藝家。李奇的學陶經歷是在日本完成的，隨後把這些經驗帶到英國與亞太英語系地區。

因此，如果說現代陶藝發源於日本，並不誇張。伯納・李奇的作品深受英國中世紀與遠東陶瓷的啓發及影響，作品以實用性的瓶罐等傳統器皿爲主【註266】。李奇的「工作室陶瓷」概念，爲現代陶藝提供了最初的雛形，也成爲當代判斷陶藝是否爲「純藝術」的主要標準。

然而，對西方世界而言，李奇的產品仍然還稱不上今日所謂的「現代陶藝」。對他們而言，現代陶藝屬於「純藝術」（pure arts）的範疇，它與繪畫、雕塑一樣，前提是非實用性。現代陶藝與現代主義藝術有關，起源於美國1950年代。眞正開啓西方陶藝歷史的是美國加州，以彼得・沃克斯（Peter H. Voulkos, b.1924）爲首的陶藝家們，時間在50年代中期。沃克斯生於美國蒙太拿州（Montana State），原爲畫家，後轉入陶瓷創作，風格受到當時流行的抽象表現繪畫、畢加索、米羅等人的影響。弗谷斯是第一個使陶瓷創作「超脫實用而邁進雕塑的純藝術領域」的藝術家。他的觀念與做法迅速地影響到世界各地的陶藝創作【註267】。這種重外形、輕功能的陶瓷藝術，隨後成爲二次大戰後，美國陶藝創作與學院教育的主流。

美國抽象表現主義陶藝是現代陶藝的先驅，也是現代陶藝發展史的第一座里程碑，在極短時間內，風潮便席捲整個藝術界，而美國陶藝也對世界各地的陶藝產生重大的影響。

三、現代陶藝在亞太地區的發展

從美、日兩國的陶藝歷史發展而言，廣義的「現代陶藝」包含兩類器物，一種爲手工製作的生活陶，它源自陶藝傳統。另一種爲藝術家以陶土爲素材所製作的陶藝，其創作意識通常與陶藝傳統無直接關連，但與現代美術史有關。日本所發展出來的「民藝」陶瓷屬於前者的典型，美國西岸在50年代興起，後來影響到全球藝壇的純藝術陶藝，屬於後者的始祖。但在這兩個壁壘分明的陣營裡，尚有一種混生種，它既有生活陶的「仿功能」意圖，又刻意追逐現代主義美術的美學意識。在亞太地區，這一種既傳統又現代主義取向的陶藝，多數出自於原有陶藝傳統的地區，如中國、日本、韓國、臺灣、澳洲等地。美國西岸、加拿大、夏威夷、紐西蘭等陶瓷新興地區，較少這種混種陶藝。對原有陶藝傳統的地區來說，因爲社會大眾的審美品味傾向，加上陶瓷技藝傳統的影響，現代陶藝家往往遊走於傳統審美品味與現代主義美學理念之間，甚至認爲「現代陶藝」即是傳統陶藝的「現代化」(modernization)而已，而非「現代主義陶藝」(Modernist ceramics)，持這種見解的，最明顯的可能要屬中國與臺灣。但也正因爲如此，這類地區發已展出某種獨特性格的現代陶藝。

在臺灣，1960年代即有陶藝家創設個人陶藝工作室。然而，直到90年代初，在一般陶藝家觀念裡，對「現代陶藝」的認定傾向於把它看成是傳統陶藝的現代化；不少陶藝家在思考現代陶藝時，類似當代中國陶藝家的方式，把「現代」與「陶藝」兩個概念結合在一起，認爲現代陶藝必須從傳統的基礎上

開創出來。情形就像秦錫麟在其〈現代民間青花與現代陶藝〉一文中,把現代陶藝定義爲傳統陶藝的變革:「『現代』二字,說明其有別于過去,體現了現代的時代氣息。」因此,他認爲現代民間青花或現代陶藝,都是「隨著時間的推移、社會的進步、創作思維的更新、創作行爲的變革」而產生的;「現代的從傳統的基礎上派生出來【註268】。」在此,秦文的立論,無疑的是將「現代」和「傳統」二元對立,思辯其間的差異。那就是,「現代」民間青花與「傳統」民間青花,或是「現代」陶藝與「傳統」陶藝,其間的差別不在「青花」,或「陶藝」,重要的是「現代」與「傳統」的對立。

　　同樣在這樣的認知下,從50年代中到80年代末,臺灣主流現代陶藝家也試圖創造出一種具備「現代藝術」形式,又具有「中國陶藝傳統特點」的陶藝。「現代藝術」形式指的是如抽象表現主義、普普藝術、超寫實主義、新達達主義、極簡主義等等表現形式。在此,「現代藝術」多半帶有現代主義的意含,而不僅僅是時間上的「現代」。「中國陶藝傳統特點」指的主要是釉色、裝飾、燒成的特性,如青瓷釉、銅紅釉、流釉、結晶釉、灰釉,以及絞胎、刻花、柴燒等技法。(這種創作意識,後來透過李茂宗、陳實涵…等陶藝家,傳入大陸。其中部分觀念已被大陸當代陶藝家接受)。

　　在90年代之前,除林葆家、吳讓農、王修功等人,多數「現代」陶藝家如李茂宗、邱煥堂、楊文霓、楊元太、楊作中、蔡榮祐、劉良佑、周宜珍……等人對陶藝的表現,多來自美國多變的造形觀點【註269】。這是一段講求形式主義的現代陶藝發展時期,但是它的陶藝文化建構與包含的過程,類似當前中國陶藝家的做法,乃是以傳統技法爲基礎,亦即「古爲今用」,而它所使用的形式則是西方的現代造形理念。在意識上,這種方法符合了清末洋務運動的思考方式,那就是,「洋爲中用」。「現代」既是「傳統」的派生,又是「中」與「西」的融合,「現代陶藝」就是中國傳統陶藝的現代化,這種思考方式幾乎成了90年代之前,臺灣現代陶藝的實踐準則。

第二節 「陶藝」在臺灣的意涵

　　臺灣的現代陶藝崛起於1960年代,經過1970年代的摸索階段,眞正的蓬勃發展則在1980年代以後。80年代以前的摸索與學習主要偏重在製造技術或技術經濟(technical economy)的層面,如坯料研發、釉藥調製、燒成方式的現代化等;簡言之,陶藝的呈色與器物的裝飾等問題,而學習的對象爲中國古代實用陶瓷藝術。80年以來,臺灣現代陶藝以傳統的實用陶瓷作爲基礎,融入作者本身的理念所創作出具有個人風格的陶藝作品,漸成爲主流之一。另一方面,由於與西方陶藝的接觸日漸頻繁,造形的可能性開始受到國內陶藝家的重視,尤其是新一代陶藝家,國內現代陶藝遂有另一派以造形取勝的創作者出現,因而整個現代陶藝領域內,逐漸呈現出相當多樣化的面貌。陶藝一詞也在80年代以

後，出現另一種有別於工藝美術的意涵。

然而，在臺灣陶藝界的一般用語裡，「陶藝」與「現代陶藝」兩個名詞並無嚴格區分。在多數評論者的用語裡中，兩者甚至可以互換。有些人認為「陶藝」指的就是「現代陶藝」；因為只有「現代陶藝」才能稱為「陶藝」。有的則認為「現代陶藝」是「陶藝」的一支，是時間上比較晚出現的一種「陶藝」。大抵上，持後一種想法的人會把任何帶有設計意味的陶瓷器皿，都稱為陶藝。例如，有的學者把1960年代之前稱為近代陶藝，之後的稱為現代陶藝【註270】，或是把傳統陶藝稱之為「廣義的陶藝」，把今日藝術家的創作歸入「狹義的陶藝」，即屬於這類看法【註271】。不過後一種想法在西方陶藝傳入臺灣後，已逐漸不再被大家所接受，尤其是從事純陶藝創作與評論的人。臺灣方面，至少在90年代初期是把強調個性的，但不一定跟現代藝術有關的，實用或非實用的陶瓷製品，歸類為陶藝。

就定義的充分條件而言，「陶藝」一詞在當前臺灣社會意指某種純粹藝術活動下的成果。它是以非金屬的無機材料為結構體，經熱處理而成的藝術品。在製作技術上，它強調手工的特點。

基本上，現代陶藝不需具備實用功能。這是因為陶藝是以藝術內涵為內容，以具體事物或抽象概念為題材，目的在於透過藝術形式，使陶藝家自我的意念得以表現出來。也正因為如此，要欣賞陶藝作品，就必須先理解陶藝創作者的表現意圖。

雖然應用傳統陶瓷工藝的技術與知識，但陶藝帶有更多的精神內涵及文化特質，這種審美價值為傳統陶瓷所無。因此，陶藝的價值判斷標準有別於傳統陶瓷；傑出的陶藝必須作品本身要有藝術內涵，包括造形、色彩、紋理、裝飾等，而其形式或內容要有原創性，作品的風格必須展現時代精神與作者的個性。最後，要達到這些目標，陶藝家必須具備充分的表現能力。

另外，從定義的充分條件而言，陶藝家的表現能力建立在同時對陶瓷素材、燒造技術及藝術內涵的充分體認上。這三者中，藝術內涵的掌握尤其重要。陶藝創作過程是全然的自由與充滿或然性。全然的自由，因為陶藝是一種純藝術表現的方式，其目的是在表現當代精神或作者內在經驗，其功能可以是多元的，而非只為了生產實用的器物。充滿或然性，因為火使陶藝在創作過程中，無法全然掌控。

陶藝雖是「全然自由」的創作活動，但陶藝家唯有透過自律，才能獲得品質與內涵的保證。這是因為陶藝屬於現代藝術的一個實踐領域，其批評基礎與注重「藝術內涵」的現代藝術相同，都屬於現代主義的範疇。

「陶藝」一詞所指涉的意涵(connotation)，在80年代以前泛指任何手工製作的陶瓷器，其中還包括拉坯成形的商業陶瓷，如吳開興製作的花瓶與茶壺等日用陶，都可以稱為陶藝。光復後到80年代之前，在仿古陶與唯美陶流行時期，手工製作（包括拉坯與手繪）的器皿常常被冠以「陶藝」之名。這些商業陶瓷加上如李茂宗或邱煥堂的現代陶藝作品，都被稱為「陶藝」。

在當代陶藝領域裡，存在著「唯美陶」與「前衛陶」。在國內，前者通常與仿古陶的審美意識較接近，代表作者如楊文霓、孫超、張繼陶、范振金、游曉昊、郭義文……等人，後者通常與西方現代主義審美意識較接近，代表人物如邱煥堂、陳實涵、范姜明道、施宣宇，以及多數在90年代崛起的年輕陶藝作者。就發生時間而言，前者先於後者，後者在意識型態屬於反唯美主義與反學院主義。在臺灣當前社會裡，唯美陶與前衛陶屬於同一個藝術體制，都在現代陶藝領域，但在意識型態上，經常處於對立狀態。兩者各有其不同的支持者與市場，唯美陶屬於「為藝術而藝術」的美學範疇(category)；前衛陶則反其道而行，主張藝術必須與生活實踐不能分離，亦即，前者的創作意圖屬於美學的，後者的創作意圖傾向於政治的。這一事實，本章後段另有詳細說明。

第三節 現代陶藝時代的來臨

國內論者常以1981年的「中日陶藝展」定位為臺灣現代陶藝的起始年份【註272】，這一種說法指的應該是前衛陶藝在臺的流行開端，而非唯美陶或學院陶的起始年代。在國內，唯美陶或學院陶的興起早在1950年代末即已出現雛形，它的慣用稱呼為仿古陶藝。雖然「陶藝教室」如雨後春筍般的設立確實是80年代以後的現象，但以個人為創作主體的唯美陶製作，則早已在少數窯場與個人工作室出現。促成當代陶藝社會體制形成的因素，第一是陶瓷工業的長足進步，其次是新藝術創作模式的出現。

性質上屬於唯美主義的藝術陶藝開始於1956年成立的「中國陶器公司」，當時有畫家廖未林、席德進、林元慎等人，以玩票性參與製作注漿成型、單色磁州窯系的刻繪陶瓷工作【註273】。1950年代較具代表性的專業唯美陶藝家有林葆家、吳讓農、王修功等人【註274】。整體而言，在90年代之前，國內唯美主義陶藝的創作意識與中國文人傳統關係較大，與西方藝術的關係較小。

臺灣現代陶藝（或前衛陶藝）的蓬勃發展約在80年代末至90年代初，也從這個時期開始才獲得快速成長。然而，現代陶藝概念的引進早在70年代初即已開始。李茂宗打破傳統器材的陶作，在拉坯成形之後，再加以壓擠變形的做法，是臺灣現代陶藝的先聲。現代陶藝是反唯美主義的一種「陶藝」，它的創作意識與創作手法最初由師大邱煥堂教授引進國內。1965年，邱煥堂將在國外所學的現代前衛陶藝新觀念引進臺灣，於1975年建立了「陶然陶舍」陶藝教室，同時也在藝術家雜誌上開闢專欄，介紹前衛陶藝【註275】，已如前述。70年代邱煥堂、馬浩、楊文霓等人對現代陶藝的表現，興趣仍在造形【註276】。這是一段講求形式創新的現代陶藝發展時期，西方陶藝觀念與仿古陶常被因而被混為一談，而統稱為「陶藝」；在1981年中日陶藝展之前，國內確實還實質地缺少現代陶藝生存與發展的條件。

1980年代的最初幾年，前衛藝術以各種管道進入臺灣，包括歸國留學生、

旅外藝術家（如蕭勤與林壽宇）、出國觀光的藝術家、藝術期刊、藝術書籍、北美館與省美館的國際借展等。推動這一波前衛藝術運動的主要人物是藝術家。這一時期回國的藝術創作類學生，人數超過前此的總合。1979年初，政府開放國人出國觀光，1987年，政府開放大陸探親，又使臺灣地區陶人，得以將視野擴展到大陸。這些因素都是促使國人出國進修美術或增廣見識的正面條件，對國外藝術資訊輸入有其貢獻。新一代海外學人在80年代以後陸續學成歸國，投入創作，如陳正勳、劉鎮洲、朱寶雍、范姜明道、陳品秀、周邦玲、羅森豪……等，帶來創作的新觀念與新作法，豐富了陶藝創作的可能性【註277】。

　　然而，現代陶藝得以充分機會發展是在90年代以後，原因與官辦展覽次數的暴增有關，現代陶藝以裝置藝術手法展現出另一種發展生機。作為一種文化產物，現代陶藝生產的正當性因為美術展覽與競賽機制的建立，得以受到承認。另外，80年代中期，社會由於逐漸累積的經濟基礎穩固，大眾對陶藝的認同，促使資深陶藝家王修功、陳正勳、沈東寧、楊文霓、陳佐導等人，步上專業陶藝工作之途【註278】。

　　現代陶藝的創作哲學屬於當代文化體系所流行的個人主義。它的軸心原則是「自由」，亦即，必須不斷地表現與再造自我，其軸心構造是個人。這種個人主義傾向，在80年代以來的臺灣現代陶藝，逐漸成為主流思想。在現代陶藝創作中，純造形表現的現代陶藝製作，除了造形、釉彩、質感講究符合個人美學理念外，作者的意念表達也越來越個人化。個人化或講求個人主義屬於現代藝術的特徵之一，它並不是臺灣陶藝界特有的現象，例如，主張的「創造活動力」說的當代日本名陶藝家宮下善爾就曾說過：「創作應包含生命及靈魂，這不光指在作品的外觀上，最重要的是將作者的愛心和靈魂融入作品裡。」或「不應強調技法或步驟等次要的因素，抓住自己的心靈才是創作時首要之務【註279】。」這種講究個人化的前衛主義精神在國內也處處可見，例如，有陶藝家認為陶藝製作目標是要以精良的技能表達個人獨到的感覺：「陶藝家自身對社會生活的體驗、觀念、人格修養固然重要，但仍然要再將所感轉變為可視的東西之前，具備一些做陶人的某些素質的喜好，用他們長期所錘鍊出的精良技能實現著某種刻意且獨到的感覺，最終把行為及材料的能量所掀起的高潮賦予形式【註280】。」其中，實現「某種刻意且獨到的感覺」才是陶藝創作的重心，理由是：創作是為了找出個人的「性情真實」和獲得「藝術樂趣」【註281】。

第四節　臺灣當代陶藝的創作趨勢

　　現代陶藝在的發展自1960年代末迄今，已超過30年。比起其最初摸索階段，目前的生產趨勢已然不可同日而言。即使與80年代初比較，當前的發展早已超越當年的一言堂情形，而更見豐富。當代從事陶藝創作人口，據最保守的

估計，大約在2000人以上，其中包括業餘陶藝家與專業陶藝家。以曾經在各種大小競賽中得獎人數而論，就有300餘人。

　　此處分析對象僅限於具有成就之陶藝家，根據的是2001年，《臺灣地區重要陶藝作品調查研究計畫報告書》所挑選來的113位陶藝家【註282】。這個採樣或許不夠全面性，相信大抵已接近現況不遠。本文分析資料主要為陶藝家的創作自述，旁及國內外藝評家的詮釋或評論【註283】。

　　在生產過程上，陶藝家的個人文化標誌藉由下述四個方式表現出來，那就是，（1）創作主題與創作題材；（2）創作內容；（3）生產形式與技法。決定此三者的則是創作意圖。

　　支持一個陶藝家創造或選擇個人文化標誌因素很多，包括內在的與外在的，前者如陶藝家的創造習性、後者如藝術市場的考慮。習性（habitus）是一種「對遊戲的感覺」、一種務實感，它引導陶藝家在特定的情況下作出行動或反應，但這種態度並非總是出於精心策劃，而且也非單純地是一種有意識地對遊戲規則的遵循【註284】。構成習性的因素主要包括（1）審美趣味；（2）審美理想（創作目的）；（3）審美價值。對一個陶藝家而言，這三個構成習性的因素乃是其成長環境下的自然產物，通常是透過教育而得，包括家庭、學校、社會三種層面的教育。藝術市場的考慮方面，因為陶藝屬「有限生產場域」，就創造個人文化標誌而言，影響不若習性本身來得重大，有些藝術家甚至在創作時，完全忽視市場的存在，亦即，陶藝家並未為特定的消費對象生產其藝術品。

一、創作意圖

　　在創作上，臺灣當代陶藝家雖有林林總總等不同的意圖，歸納起來可分為美學的與政治的。美學的包括造形可能性、媒材可塑性；政治的包括下列議題：審美認知力、自然主義、社會批評、人性本質探索、畫意表現、文化批評、歷史紀錄、自傳、社會雕塑、創新傳統。

　　美學的與政治的兩派創作者之間的差異在於：前者以陶藝為主題，探索其可能的表現能力，包括成形、塗裝、燒成、組合等，重點是把「陶藝」當成主題，而非媒介而已。但是除此之外，陶藝家仍有其特定的偏好，純粹「為藝術而藝術」的意圖並不多見。相反地，後者不以「陶藝」為主題，而是以陶藝為媒介，探討陶藝以外的問題，陶藝在此並無自主性；陶藝成了達到某種目的的工具。

　　就美學的問題而言，從事「造形可能性」探索的當代陶藝家有劉鎮洲、徐翠嶺、蔡榮祐、沈東寧、張逢威、孫文斌、陳品秀、唐國樑等人。在他們的作品中，形式本身即是表現的內容。專注於「媒材可塑性」思考與嘗試的有吳進風與唐國樑。陶藝對他們而言是探索媒材可塑範圍的對象，題材、內容則是這種實驗的產物；形式本身不僅僅只是內容，而是陶藝作為一種藝術媒材所能達

到的結果。茲將這兩種創作意圖分述如下：

（一） 探討造形可能性

　　「造形可能性」方面，以劉鎮洲1984的《方圓》為例，根據藝術家的自述，其創作目標是以「方」與「圓」兩種造形元素，製造視覺空間：「本作品在正方形陶土塊的有限空間中，塑造出微凸的圓面，藉黑陶神秘的黑暗與深沉，襯托出正圓的實體造形；同時詮釋方形的向外延伸虛無空間及圓形的向內凝聚實體空間【註285】。」另外，蔡榮祐的《仰之彌高》則是「是利用數個能互相協調呼應的坏體，層層疊起，使視覺上產生節節高升的感覺，並在坏體上刻劃線紋，以增加美觀，產生變化。」造形上的可能性在沈東寧、張逢威、孫文斌、陳品秀、唐國樑等人的創作意圖上，也是處處可見。例如張逢威的《迴》是「在傳達旋轉空間之美與動態。」孫文斌的《未命名》，其創作意圖為：「以器物的盤做肌理及造形的變化。」陳品秀的多數作品目的在借用大自然的形象，並予以抽象化，從形式和裝飾符號來表達作者個人的思維意念。

（二）探索媒材可塑性

　　「媒材可塑性」探索方面，吳進風自稱他的創作是在「探討土的本質及表現技法的可能性」與「深入思維『土』與『文化』的關係」，目的是「借此表達個人對陶藝創作的熱愛及對本土文化的關懷。」唐國樑的《海的樂章─5》，其創作的方向是「結合了陶瓷器物的特性及雕塑性的質感與量感。」

　　政治的創作意圖包括：模仿自然、社會批評、人性本質探討、畫意表現、文化批評、自傳、社會雕塑、從傳統創新、紀錄歷史等。

（三）模仿自然

　　模仿自然是指以陶瓷材料，模仿自然景象，例如游榮林的《大根》即是以陶土拉坏成形，上頭噴上薄薄的藍釉，中段縮釉，猶如鬚根孔，上面口緣有如菜蟲咬過的痕跡，模仿白蘿蔔。邱建清的《佳洛水系列》則是以陶藝為語彙，「向你我描述悠長歲月中海與岩石對話的痕跡。」劉瑋仁的《門外的砂灘》、《島上的圓月》、《黃昏之月》等作品，在立體造形上，加上風景的刻畫，產生裝飾性的趣味。

（四）社會批評

　　社會批評是以陶藝為媒材，對當代社會種種現象的批判，例如連寶猜以《再見蘭嶼》「喚醒人們對核廢料妥善處理和核廢料的問題。」《國泰民安》則是要「奉勸世人信仰不要物質化，要學習先民開拓臺灣一步一腳印的精神，做好公害防治工作，保存古蹟及海洋資源。」

（五）探討人性本質

探討人性本質的作品如徐永旭的《如皇》，乃在「企圖透過近乎抽象的扭曲造形來詮釋『人』」。他「以人類經常使用觸摸的陶瓷，以它材質的親切性來創作人體、椅子，探討內心『位』企求的概念，更藉由材料易碎的質感，表現作品緊張不安覬覦的表情。」施惠吟則以陶瓷探索「人性的議題」。吳鵬飛偏好以人物為主題，表達他對現代人生的觀察與體會。

（六）表現水墨畫意

借用陶瓷材料，尤其釉彩表現水墨畫意一直是多數臺灣陶藝家的創作意圖，亦即，使用釉色繪出陶藝家個人的思緒，借用標題點出他心中的遐思與夢境。例如王惠民在作品《草原春夜》所要表達的「一望無垠的草原，芳草連天的原野。」陶板畫《鶯歌石》則是「運用各種美麗的還原釉在陶板上抒發並畫出了我胸中的故鄉情懷—鶯歌石。」

（七）文化批評

文化批評方面，邱煥堂的近作《彩虹變奏曲》可作為代表。邱煥堂認為彩虹「以各種姿態出現在自然、人文與個人的想像中，代表不同的意涵，正如一首主題變奏曲。」【註286】白宗晉的作品則是「以理性的機械形體象徵人類所創造出來的物質文明，而以具有柔軟曲面的有機型體，象徵人類在自創的物質文明之下所衍生出來的各種意識型態……企圖對人類極度追求科技文明，提出另一角度的省思。運用陶土易塑的特性，結合不同材質與符號的象徵性或隱喻性，來提示一種「鑑世情懷」【註287】。施宣宇的《Consensual Hallucination》「以漂蕩不定的舟為造形，並密佈承載著改造後的語文，承載著各種資訊與雜訊，無限的延伸，而劃過語文迷宮的鳥軌鋼索，盼能帶引世人拾回天使的羽翼，重新檢視這熟悉卻又陌生的文化迷園。」

（八）自傳

「自傳」意指陶藝家的創作目的不為別的，只在抒發個人的情感。這種自傳體式的陶藝製作在多數時候是，「把泥土充分發揮成一種思想紀錄和意念書寫的活性媒介。」【註288】對陳正勳而言：「土是我生活中修持的一種方式，藉著每天的修持，洗滌心中的塵念，讓自己的思緒沉澱下來，達到明清澄澈。」廖瑞章則以陶藝「影射作者內心世界與現實環境間的矛盾、不安與緊張的平衡關係。」相同的，蕭麗虹也以陶藝創作作為「自我發抒的管道」。這是因為「緊迫的人間事四面來臨，教人怎麼也閃躲不過，只好用具體實物與行動把它迴射出去。」創作對她來說因此，「常常是我抒解的管道，幫助我消化眼前的混亂不安。」

然而並非人人都覺得生存是在逃避或抗拒壓力，不少當代陶藝家視創作只是在「享受作陶與畫的樂趣」【註289】，或是在「抒寫個人情懷。」【註290】也有

陶藝家希望利用陶藝，「表達一種單純的意念，喚醒沉睡已久的回憶，以及引發一種深沉的思考與探索。」【註291】或者是，「透過個人特有的個性，生活環境，文化傳統及時代的觀念以及技術與學識表達獨特的藝術語言。」【註292】徐翠嶺則常把陶藝當作心情寫照，例如在製作《雅典的夜空》時，根據她的創作自述這件作品是：「旅居希臘時有感於當時客居它鄉心情的寫照。」

（九）社會雕塑

　　社會雕塑是一種與觀眾互動的製作概念，陶藝家提供製作技術，觀眾參與整個製作過程，其觀念類似偶發藝術，但不似後者的無目的性，而更多的時候是藝術家藉由與觀眾的實際動手參與，改變觀眾對陶藝的原始成見。採取陶藝作為社會雕塑的藝術家有蕭麗虹與羅森豪。蕭麗虹讓觀眾做嘗試，從實際上的行動參與各自去發掘、獲得抒解，並發現觀眾是：「人人都有話要說，也都有其獨自的創意與風格。」

（十）從傳統創新

　　從傳統創新承襲晚晴洋務運動的救國精神，也是歷時最久的一種創作思維，從早期的仿官窯開始即已存在。以元老級陶藝家林葆家為例，「長久以來便以中國傳統古釉：木葉天目、曜變天目、釉裡紅及釉上、釉下彩繪等作品稱著」，晚年則「嘗試將各種傳統釉藥，運用在不同的作品表現上」。他所製作的不同疏密深淺的裂紋變化的青瓷釉，以及使青瓷由藍到黃的不同呈色表現，即是要「使青瓷展現出新的風貌」。張繼陶則「嘗試用含鐵量較高陶土作坯，改變了傳統古釉的氣質，而研創出具有時代風貌的新銅紅」。白木全的部分作品可以看出是以寫實的畫面，「表現傳統的意境美」。

二、主題與題材

　　臺灣現代陶藝所採用的題材，如果跟民間陶藝比較起來，明顯是比較狹隘，其情形一如水墨畫在戰後臺灣的發展。究其原因可能跟文人畫精神有關，但更多的可能與陶藝家的造形能力有相當大的因果關係。國內當代陶藝所偏好的表現主題或題材大多圍繞在自然、人倫、人體、懷舊、生活等方向上。

（一）自然

　　當代陶藝家對唯美式的表現幾乎俯拾皆是，自然對國內陶藝家而言仍是文人感興的寄託；「自然」中不含宗教啟示，但有某種中國特有的審美趣味傾向，表現在作品上則有兩大性質。第一種是中國文學趣味，伍坤山的《五月雪（二）》（點陶系列），根據其自述是在「描寫雪白的桐花如雪般一邊開放，一邊飄落的夢幻情境。」「畫面上並搭配以古代仕女的華服，表示人與桐花相約，年年來相會之意。」王惠民的《海天一色》是另一種典型，可稱之為中國古詩

情意，表現的是令人心曠神怡的「海天茫茫壯闊景緻」。伍坤山的《雲想衣裳花想容》（點陶系列）雖是裝飾趣味頗濃的陶藝，但根據作者的說法是要表現唐朝大詩人李白的「雲想衣裳花想容」詩句的浪漫意境。第二種是抽象後的自然，那就是，取自然的片斷作為題材，但最終面貌是無形象的。以陳品秀為例，她常選擇「自身周遭生長所親近的大自然」，做為創作元素的出處，這些包括海浪、沙痕、岩、海中生物等。

（二）人倫

　　人物、人體、動物、花鳥等題材涉及雕塑造形問題，它的興起大約出現在70年代末80年代初，其出現顯示著仿古熱潮的開始退燒。徒手成形法在陶藝界的興起與當時的兩件工藝新現象有關，其中之一是由日本引進的紙黏土，它對陶藝界的影響是間接的，紙黏土在操作上與手捏陶相近，雖然在粘合的要求上，手捏陶比紙黏土難度較高。另一個是陶板與手捏技法的引進國內，最大規模的仍屬「中日陶藝展」與楊文霓從美國引進的陶板成形法。然而，作為工廠內量產的人物、人體、動物、花鳥等題材的陶瓷並非這個時期才在國內興起，量產的這類產品早在光復後即已大量生產，但因其使用石膏模灌漿，過程繁複，在90年代之前並未受到陶藝家青睞。陶藝家不但講究獨創，而且要求作品的單一性，在後現代思想未普及的時代，陶藝創作對模塑成形的做法十分排斥。

　　90年代後期，以人倫關係為題材的陶藝家主要有吳菊、白木全與曾明男。吳菊的《母與子》（立像）是介於抽象、具象間的陶塑，象徵著「母親抱著小孩佇立著觀察這人世間的一景一物。」作品可供孩童玩耍、有可轉動的零件。白木全的《家庭樂團》，根據作者的說法，創作靈感得自某一電視節目的畫面，內容是非常溫馨的三代同堂情景。《傳情》則是「對傳統人倫關係的探討是創作的主要素材。」曾明男寫實的《羊家庭》或《全家（雞）福》，雖以動物為題材，主題仍是人倫，屬於寓言式的表現方式。

（三）人體

　　人體作為陶藝題材在國內不若雕塑之普遍，原因可能還是成形上的困難度較後者高，表現在陶藝的人體因此往往是經過簡化或變形的。例如，王正鴻的《姿系列No.2憩》只捕捉人體的動態線條，「取其一刹那間美的形態，作為創作體材」。以人體為題材的陶藝家此外還有鄭永國，他慣常以女人的軀體當作瓶身，再加以裝飾，頗有巧思。蘇麗真的人體陶塑作品以半抽象的方式呈現，顯現的是現代雕塑的簡潔線條之美。整體而言，以人體為題材的現代陶藝在國內仍屬少數，這是一個尚待開發的領域。

（四）懷舊

　　懷舊題材的崛起與後現代主義試圖打破媒材的純粹主義有關；現代主義所

堅持的藝術媒材的純化，就陶藝生產來說，陶藝的媒材只能是完全屬於陶藝的，陶藝只能有陶土與釉藥所組成，這種純粹主義思想在普普藝術和貧窮藝術興起後，開始受到挑戰，在陶藝方面，它解放了傳統陶藝的創作思維，尤其是媒材使用的自我侷限。例如，在陳美華的《傳說系列II》作品裡，作者為了要真實地表現「春耕、夏耘、秋收、冬藏，隨著四季更迭，鄉間草屋的景象」，在材料上加入磚、繩等實物。以現成物或非陶土的材料，如金屬、木材，在90年代後，逐漸在國內成為一種流行的造形語彙。

在懷舊題材上，許明香一向喜歡以苗栗地區傳統古厝為主題，試圖以寫實雕塑的陶藝創作來保存臺灣著名古厝的風貌。謝嘉亨的「火車頭」系列，則以寫實雕塑手法和西班牙的閃光釉，將臺灣早期的火車頭以陶藝仿製，加以詮釋與保存。懷舊的題材在此是為了紀錄歷史，保存族群的共同記憶。

（五）生活

以生活內容為題材的如許偉斌在《叢林戰士》一作即是想要「突顯當下都市人的怪異面貌。」陳明輝《高跟鞋系列—三寸金蓮，1997》的題材來源，據他個人的說法是一本美國「鞋子書」啟蒙了創作的概念。這是一本不同於一般的鞋子目錄，「它所收錄的鞋是以金屬、塑膠、織品、木料、紙張材質構成的『理想鞋』。」同樣的情形大概也不少，例如，連寶猜自承她的題材則來自於她個人對生活事物的體驗與感觸。呂淑珍也說明她的陶藝作品主題多半是從她個人的生活經驗而來。

三、內容

當代陶藝家透過作品所要表達的內容大致是圍繞在認知、兩性議題、社會關懷、材質與造形本質、傳統文化、文明演化、人生、山水意境、存在（自傳體）、人性等。

（一）認知

陶藝家透過作品表達人的認知方式或認知過程，這種美學課題在當代藝術中不乏先例，陶藝作為一種當代藝術表現媒材也不例外。施宣宇即認為他的作品《Rules of Shuttle》「在詮釋真理的『梭子』永恆穿梭在正反世界中，而人們往往以管窺天，以狹隘的目光來看待世物的優劣，遺忘了立足點的不同將改變看待事物的準確性。」他更認為本作品是「語言文字的符號意含重新消化的工程之一」，觀者從數字，英文，到中文腦袋的還原過程中，「幽默地暴露出語文潛在的科學性問題、人類互相了解的意願，以及符號使用者看待符號的態度，反映出現代人的疏離感。」這樣的作品可以引發觀看者「企圖對『現在』進行捕捉，因而更能理解到，所謂的基點、軸心、真理，事實上不佔空間與時間，不具任何形式，因為任何準則都會失去它作為中心的準確性。」

同樣的，邵婷如認為她的作品《穿梭在矇與信之間，建立與推翻屝頁的記錄》「展示著兩種不同，但相互關連的人類處境。」作品中的泥人「透過望遠鏡，卻無法看見他們被自身心靈的狹限所封閉。如同圖騰般的電視冰冷地監視著一個把靈魂輸給機器的社會，這些機器的目的就是制約知覺。」

（二）兩性議題

兩性議題成為藝術題材大約開始於80年代末，90年代一度大為流行。在陶藝表現上，兩性議題偏重在下列問題的探討：（1）女性的社會自主性。例如呂淑珍在《水舞》所欲表達的，認為該作品：「就如女人在男性主導的社會中，尋求自己伸展的空間，是一種生命情緒的抒發，並求寫意和具象間自由發揮的創意。」或者是何瑤如在《彩虹幻曲》一作所要表現的：「彩虹般的顏色變化來表現太極圖型的一種浪漫風格。因太極圖型象徵愛情，以陰陽相合的太極變化圖來表現男女之情及宇宙萬物的融合。」（2）兩性互動關係。以陶藝象徵兩性之間的互動如何瑤如《生命的流轉》所說的：「金色和銀色交替鑲嵌而成排的小磚塊代表男人和女人互動良好的關係，在生命的轉動過程裡，能互賴、互信與互助。」（3）夫妻之愛。吳菊的《並肩》所要訴說的是：「我們可以從不同的角度看見夫妻之間亦即亦離的依偎關係，而猶如青銅質感般的釉色，鬱沉卻不呆板，亦如厚重深情間卻沒有負擔。」周邦玲的《結髮紀（要）》則更抽象地表達夫妻之間的愛：「結髮可謂是人間因緣當中最親密難解的一種，作品中陶塊上段右方男左方女背對彼此，各自望向側方，唯有髮絲互相聯結牽引，彷彿喻指二人誓約已成束縛牽絆。」（4）情慾。吳鵬飛的《昇華》，作品目的在「表現兩性之間原始之愛慾，相融相成的極樂世界，悠遊翱翔於人世。」而「描寫女性意識起飛的不易」這樣的議題，可看成是對當前女權運動的反省，如許偉斌在《沈重的翅膀》所揭示的。

（三）社會關懷

社會關懷為90年代陶藝創作的新興題材，表現手法卻巧妙各有高下。例如曾永鴻是以《人之柱（二）》作為社會關懷的工具，該作品「以人物對置、堆疊的方式呈現作品的張力，藉以描繪現代社會人際關係疏離、空間狹窄、工作壓力等意象。」其真意是：「作品中男女人物，交疊成柱，人物以誇張、變形的手法塑造，透過手指、腳趾等緊張肌肉的塑造，反應出人們內心世界的『冷漠、疏離』。」作品表面細密、繁複的花紋，為的是：「表現現代都會生活的『光鮮、亮麗』。外表衣飾光鮮亮麗，內心世界卻冷漠疏離，交織出一幅現代都會生活景況。」

楊正雍的《大學之道》，造形雖隱晦，但創作動機是因「有感於大學聯考『擠窄門』之苦而作。」作品中空部份，一端窄而擠，另一端寬而疏，「意指窄門口無數莘莘學子不斷的掙扎擠壓，而擠出門後則是輕鬆而多采多姿。」

邵婷如的《化入時空長河，形體榮辱都將成為虛無，唯靈魂飛翔永恆國

界》，「暗喻著降生於人世的我們各有不同的課題與習題在人生的這條路途無法缺席，步步前行。」而梯子後方一排倒塌的十字架，「表徵人類的最終救贖，必需超越人間的虛假幻象與軀體的這個容器。」

翁國珍的《旱》，關心的是環保，他說：「地球因大量燃燒生五金及亂砍伐森林，人們不思節約用水使整個地球的環境改變而久旱不雨，而使大地產生龜裂」，但因為地球只有一個，所以「我們應該要愛惜我們的水資源及節約用水」，因為「大自然的反撲力量是非常大的。」同樣的，陳明輝在『大地系列』（2000）所訴求的則是：「近年來臺灣在全球科技佔有一席之地，但唯獨在生態保育仍欠缺許多，人類無情的踐踏與濫用，或許直到大地的反撲才能讓人痛定思痛，找出土地與人類的平衡點。」至於「探討人與土地的關係，反對人為的惡質破壞，透由原始的精靈表現出內心的恐懼戒慎」則是吳建福在《核子劇場》所要表現的題材。

類似的題材也表現在羅森豪的作品《皇天后土》裡，他指出：「陶，從土裡來，人，從土裡去，不變的輪迴象徵著生命迷人的循環。在地球有限的時空溫室中，萬物得以豐厚的滋養，卻不知予取予求、講求個性的人類，是否能心存感恩地惜緣惜福，維護一個生機無限的希望地球。」

對於工業化社會的反思則是另一種社會關懷的議題。例如，林秀娘在《索》、《悠》所流露的就是這種感傷：「童年繾綣難忘的記憶而觸動，50年代的鄉間溪水清澈見底，魚蝦悠遊。」鄧惠芬《高樓》則是對現代文明的批判：「現代文明建築趨向上發展，人與人愈離大自然愈遠。高高瘦瘦的樓予人冷峻與疏離感。」

弱勢社會族群的關懷是另一個90年代末的陶藝題材，李永明的蘭嶼系列作品即是顯著例子。他在《與海共舞》所謳歌的是蘭嶼淳樸和諧的社會：「蘭嶼雅美人，世世代代，與海洋和諧共存，量需而捕的覓食方式，使海洋資源，生生不息。」但他在《無言》的無言抗議是：「蘭嶼弱勢族群雅美原住民，受外來強勢文化的衝擊、破壞，社會傳統結構全面潰決，自給自足，日出而作，日入而息，與自然和諧共存、自信尊嚴快樂的日子已不復存在，弱勢的他們，只有無言以對。」

（四）材質與造形本質

在現代藝術中，主張藝術應為媒材與造形服務的，一般被歸為「為藝術而藝術」。在陶藝界，這一派主張似乎早在50或60年代已成為主流意識。在國內，材質與造形本質作為陶藝的題材開始於70年代的邱煥堂，但成為普遍題材大約在80年代。

從下列例子可以看出這種現代主義所堅持的藝術價值觀，仍普遍存在於今日的陶藝創作題材考慮上。林振龍在《土韻》即表明其作品是要：「表達舞動的土及其律韻的肌理，高低起伏，綿延相續。」而《方圓三角形的組曲》以方、圓、三角形，三個個體互相架構，三者間高低橫豎，可以產生形式上「對

話的空間。」蘇爲忠在《風起時》明確指出其創作動機爲「曲線與張力的熔合」。《晨舞》的創作動機也是「曲線與張力的熔合」，其意涵爲：「曲線的變化及其空間效應與張力感，浮雕的技法中融入紙雕的張力感來表現。」伍坤山的陶藝創作則是以富有現代感的形制與線條作爲造形的主軸。

鄭永國的《女人瓶》以抽象造形再現女人軀體：「我認爲瓶乃女人之變形，各式瓶形皆不離舉手投足之間。」同樣的是謝正雄的《形影》，他的創作靈感「取材於企鵝成雙入對的生活形態。」徐永旭的《擎》則「利用虛實互動表現單一個體舞姿曲線律動的美，狀似兩個互擁的肢體呈現無限親蜜的感覺」，曲線、韻律、空間則是這些作品表現的重心，而「單純的表面處理更加強了空間的效果。」

林昭佑的《逼進》，造形構成上，「正面以圓形象徵向某種目標靠近，背面突出並呈現裂紋，象徵在逼近與突破之間。」劉鎮洲的《勵》，作品以長形土塊成刀刃向上之造形，「象徵一種堅決意志勇往直前的積極精神。」在摸索造形表現力方面，陳正勳可能是當代陶藝家中最持之以恆者，貫常以陶土爲主，結合木、鋼、石等材質，「在簡單的幾何造形中，讓材質與量塊的對比與對立關係，形成一『觀念性』的對話。」

林振龍的《翻耕》是「以土爲骨肉，以釉爲彩衣……探討泥土各種肌理的可能性。」謝長融的《曠達》以材料與造形的搭配，象徵內心的活動：「用油滴釉爲主要表現釉色，對比分明的色系，加上曲線誇張的坯體，由下部擴展至上部，和依附在坯體邊緣的線條，隨著轉動坯體而頓時忽現，頓時忽滅，造成一種視覺上的衝突，猶如登山一般，順著彎延的山徑攀爬，直到頂峰，頓見一片翠綠山野時，那種心曠心神的快感，正是無可暢言的情緒。」

（五）傳統文化

傳統文化一向是不朽的創作題材，現代陶藝更經常以此爲表現題材。例如何瑤如在《太極》裡，使用黑色的冷默襯托出金色的熱情，「就如同在殘餘的灰燼中，仍見亮眼的火焰一般。」這件作品就是利用「這樣對比的感覺以行草書寫一段有關太極的句子，配合圖型表現在黑與金的陶板上。」換言之，何瑤如的創作乃試圖在材質與色彩的對立上，塑造東方思維中「虛」、「實」對立與互動關係的意涵。王正鴻的作品所表達的意涵，包括了中國傳統的易經哲學與佛學理論等，具有陰陽相生相滅、輪迴、自然山川等的觀念形象。蕭巨杰的《禪》「以陰陽面引喻陰陽五行的存在，和表現人體跪坐、打坐的靜謐姿態線條，似有忘我無我的禪靜的美感。」

在寫實的表現上，白木全的《陶工樂》所選用的傳統文化則是工匠的角色與其生活的寫照，在創作自述上，他提到：「有感於先人作陶的曲折，陶工的卑微與艱難，佩服他們的智慧與勇氣，故表現在陶藝創作上，以寫意的造形表現，用象徵性的手法來詮釋人倫和諧之關係及眞實平凡的生活寫照。」

（六）文明演化

　　文明演化作為一種題材有無數的表現方式，例如吳水沂在《文明的廢墟#2》是以「塊體」的方式來表現，並「在抽象的形與質中，摻入具象的人文符號，以表現『人類存在的軌跡』。」陳銘濃的《墟》是以仿作遺址表現文明的演進，所持的理由為：「寶貴的文化往往潛藏在廢墟的底層，人們常忽略老舊建物或遺跡之珍貴」，因此「遺址的一磚一瓦或器物之片段經常使我們的精神文明得到重大支撐與延續。」

（七）人生

　　以人生為題材的陶藝家如吳鵬飛，他的《生命的終結》是「透過聳立之碑記，雖看不到任何宗教之形式，可以深沉感受人類對生命之無奈與悲悽。」而其《修行者》則是「透過小修行者欲離開師門，下山體驗所修學」，表達修行者「心中矛盾與茫然之情懷。」另外，吳水沂的《城堡#2》系列是「九二一地震，慟失親人後所觸發的題材」，表達的是「對一個堅固、安全的家的渴望。」

（八）山水意境

　　以陶瓷媒材模寫山水意境開始於80年代中期，其興起與70年代後期藝術界的鄉土運動有關。當代陶藝創作中仍不乏以這一類為題材者。王惠民的《江波春草圖》即是一例，「長年浸淫於釉色幻化造境夢中，不自覺的，蘊積在我胸中四十多年來揮之不去、愛之有加的河畔青草波波水紋印象，自然而然地於我陶作中流轉展現。」以山水意境為題材者較之名者尚有范振金、郭明慶、孫超、楊正雍等人，表現手法多為彩繪。

（九）存在（自傳體）

　　以陶瓷作品抒發個人情感的，已成為90年代以來創作的主流之一，這類作品通常可視為作者對自我存在的省思，也可以看成是作者的自傳。例如廖瑞章在《飄盪的種子》的創作自述中即指出：「種子是一種符號，它是內向的現象，是生命的初始與延續。漂浮在半空中的種子，它的根失去土壤，它在空中沒有樹枝，於是處在孤單、失落的環境裡。」他的作品便是運用重組的造形語彙，「來描述自我生存於此環境中，所面臨的種種問題。並思索內心世界與外在的矛盾、緊張、脆弱與感傷等種種的情感糾結。」他的另一件作品《Seedling No.1》（1995）則是「我心境的寫照」，是他「對生存在過度工業文明的社會環境所產生對生命的的質疑。」原因是「因為人在面對快速變遷、價值觀混淆的社會現象，變得渺小與脆弱。人的精神文明正被誘人的物質生活給逐漸的吞蝕了。」

　　邵婷如的《四則達達的馬蹄聲》是「四件一組有關青春之歌的連奏曲」。藉由四個金屬框架開始延展，「暗喻在有限的人間經歷與經驗中，卻暗藏而開

展著一首首青春的紀事。」在這件作品裡，作者表達出「人生過程一則則抒情的心路記錄。」

（十）人性

　　人性百態的刻畫對陶藝家一向具有某種程度上的吸引力，在臺灣，以人性為題材的陶藝家可追溯至日治時期葉麟趾，其人像雕刻的生動與微妙後人一直難以企及。當代陶藝家中，潘憲忠探討人性的人物造像，差可與葉麟趾比擬。潘憲忠的《燒酒仙》（1988）是「以扭曲、變形、誇張的手法，透過三次元空間的冥想，探索與表達人性的真實面，企圖以扭曲的面相產生視覺與心靈的震撼。」換句話說，潘的人物表情「不是表象的描寫或紀錄，而是生活中實際感受的心境刻劃」，經由他的心和手，「以誇張、扭曲的手法、一張張失意的、落寞的、愁眉苦臉的、徬徨的、仁慈的、《悟》的、假莊嚴的、老學究的、政客般的嘴臉出現了。」【註293】

四、形式或技法

　　在形式或技法方面，當代陶藝家有不同的偏好與執著，有時甚至成為創作上的最大考量。在這一方面，陶藝家關心的問題有材料、成形、塗裝、燒成、組合、製作過程等。

（一）材料

　　材料方面，當代陶藝常用的除坯、釉之外，陶藝家經常加入金屬、玻璃、陶瓷碎片或其他現成物。例如周邦玲的《單純情感之互惠條約》，作品「由茶壺造形出發，加以抽象化、擬人化」，以泥條手塑成形再與金屬現成物結合後，經樂燒而成。也有陶藝創作者偏好在陶土之外，加入了玻璃、鉻、鐵等元素以豐富表面質感，或者借用現成物，如傳統陶瓷器皿的破片、鐵條等，以增加陶土與其他材質的對話關係。

（二）成形

　　在成形方式上，當代陶藝家除採用拉坯成形，或在造形上以傳統器形為基礎，「引用傳統圖案樣式，重新用個人的眼光加以詮釋、轉化」【註294】，更有人在造形上是「以捏塑擊打成形的土條和廢棄金屬等現成物組合而成」【註295】。朱坤培的作品在土板成形後，「加以木棒的重擊」，為的是「試圖逼出土所回應的力量，並且掌握輕重與方向的韻律和節奏。」王正鴻的作品則是在造形上強調雕塑的抽象性格。

　　但也有部分陶藝家在成形作業上，寧可採取自動式的技法，讓創作隨著感覺走。例如張清淵即坦言「在創作的過程中，將意識中之物像轉化至製作時的實體時是很隨興的，完全摒棄了預設架構的過程」，因此，在作品完成之前

「幾乎很難預知其結果。」他的創作哲學是：「放棄『造形』的追尋，將『形』完全地鬆綁，釋放在極度的單純中，以意寓『塵世有界，想像無疆』的哲學省思。」【註296】

同樣的創作手法也在其他陶藝家隨處可見，姚克洪聲稱：「我喜愛那種不知下一步，令人探問未知可能的質性」，正因為這種態度，所有他的作品也因此「留下一種有機的空間」，因為他「期望隨時有其它外來因素的參與。」徐翠嶺常用的成形手段是：「運用隨心所欲的個人自由表現，以一種新表現法去塑造內心的形，打破傳統的造形方式。」郭雅眉在製作《若有若無之間》時，也堅持這種自動式技法，因為她確信：「不確定那個時刻，會觸動記憶裏的片斷，那將會如同打開潘朵拉盒子般，湧現出各種不同的思緒，使得生命更是多釆多姿。」換言之，這一類陶藝家強調個人在創作過程中的隨機性。

（四）塗裝

在國內，作品表面的塗裝有時成了陶藝家創作的重心，而他們的作品也往往以圖裝取勝。塗裝技法的研發一向是臺灣陶藝的傳統課題，開始於仿古陶興起的50年代。這一傳統持續到現在，最主要的議題仍是釉色與燒成效果。下述的例子可看出塗裝在國內現代陶藝中的魅力。

伍坤山的「點陶」是「一種由研究古陶器之圖騰和清朝『鬥彩』所蛻變出來的技法，就是以『點』的手法在坯體上展現多彩多姿的圖案或圖騰，平面中帶有立體感。」

郭明慶醉心於「以生料釉來作為現代陶藝釉彩的表達」，目的是要透過「飽和亮麗流暢」的釉彩，「來營造景物情境在視覺的呈現上」，產生「憾人心靈的感受。」

郭聰仁的寶石釉是「以烏金釉上掛鉻無光釉施釉，經高溫1300℃還原燒成轉換合金狀態」，此時「釉體在高溫物理作用下凝聚成泡沫狀、高溫化學性凝聚之釉體呈現合金琉璃金屬在一處之特殊紋理釉肌」，作品在經過研磨處理後，在光源下「凝聚物遂生七彩曜變。」

楊正雍的《孔雀開屏大盞》，其茶末、兔毫、或「開眼」及「孔雀開屏」等特殊效果，做法是：「釉色以傳統黑釉為基釉，摻入八里當地之竹灰，以1280℃-1320℃高溫還原燒成」。此件『孔雀開屏』的釉色，全賴燒窯效果，其結晶斑點，「猶如孔雀羽毛之眼，亮麗而多變」，看似繁華，「實是渾然天成，毫無人工之作為！」

林葆家的《花團錦簇》是一件塗裝技術上的精心之作，技法及燒成條件類似青瓷色釉彩繪：「作品的材質與製法為苗栗陶土、白瓷土化粧、綠瓷色釉彩繪、1240℃還原焰燒成。」冰裂綠瓷釉之上，以寫意的筆法，「塗施裝飾以物理化學性質合適的其它色釉。」

朱坤培的《飛紅釆晶釉花器》則是天目釉與上銅紅釉的結合之作：器物「通體施以下天目釉及上銅紅釉加以適量還原、氧化交替染燒，讓不安定的銅

元素在窯中或飛舞或沈澱，因局部銅紅揮發後，形成溫潤清雅的漸層紅粉色澤，質感豐美而脫俗。」

蔡川竹的《銅紅釉兔絲毫賞瓶》為銅紅釉窯變的力作：作品在高溫下燃燒，「火與釉的舞動，使釉流動性大，而產生兔毫般的細絲。」

曾以釉裡金彩、釉裡銀彩、飛灰釉藥、柴窯漆藝等各種特殊的表現技法為特色。

（五）燒成

燒成與作品成效息息相關乃是不正自明之理。當代陶藝家探討燒成技術者不在少數，此處僅對特殊燒成技法者，略作敘述。首先，柴燒的技法有時被認為「最能表現陶、火本質的燒成方式」，根據吳水沂的說法與經驗：柴燒作品適用於穴窯燒成，「排窯時運用遮、傾倒的方式以創造一條火的路徑，而能達預期的落灰佈局和層次。」

第二，燒成過程。朱坤培的《紅丹野花器》做法是「利用本地的含鐵土礦為原料，調配成鐵化粧土，預先處理在土坯表面經素燒後再淋上厚薄不等的長石釉，以40小時緩慢升溫至1300℃再持溫20小時關火燒成。」時間與溫度在此決定了作品的最終面貌。

第三，釉料與燒成方式的配合。例如郭聰仁的《花舞》，做法是「先淋上哥白釉飾以圖騰及部份留白雙掛高磷酸銅釉」，燒後作品會呈現明暗二色同體。在1300℃還原燒成下，「釉體因高溫物理作用下呈泡沫突出狀，及高溫化學作用下銅元素部份揮發狀態，底釉哥白釉轉呈吸收部份氧化銅」，此二釉共融後，「遂轉化為釉中紅型態及凝聚成突變之窯變釉面。」

最後，有別於中國古陶瓷的燒製法的，仍有不少陶藝家熱於嘗試，例如徐翠嶺的陶作經常是以樂燒、鹽燒和煙燒為主，扭曲變形加上低溫燒成，成為她作品的標誌之一。

（六）組合

「組合」作為一種陶藝表現形式或技法確實是現代陶藝新開發的領域，它的概念可追溯至20世紀初的「裱貼」（collage）技法，目前則已發展出「裝置」（installation）。當代陶藝家所採用的組合，最常見的為裝置，其次是裱貼。例如，何瑤如的「墨金」系列是在黑色陶板上，貼上金箔所完成的。

以裝置手法製作的陶藝，國內目前有下列陶藝家，他們的作品經常是以此方式，表達某種美學的或政治的訴求：80年代即開始以裝置方式製作陶藝的有姚克洪、連寶猜、蕭麗虹、陳正勳。屬於90年代的有白宗晉、余成忠、吳金維、吳鵬飛、李昀珊、李嘉倩、林蓓菁、林璡瑛、林麗華、范姜明道、林振龍、范姜明道、陳明輝、楊文霓、葉怡利、廖瑞章、劉鎮洲、羅森豪。以下是組合式陶藝例子：

白宗晉的「盧曼尼亞」系列是「結合有機型體與機械形式於一體的組合式

陶塑作品」【註297】。郭雅眉是以弧形線、直線切割塊狀組合而成的流暢外形中，鑲嵌木頭、銅等不同的材質，配合沉穩而乾淨的釉色。施宣宇則是以陶為主體，作多重對等切割，再結合多種媒材加以組合，並在器型表面上用條碼、文字、數字等為裝飾，在造形與意義的表達上都有二種元素的對照、對立之意含，表現出新世代的新思維世界。陳銘濃以前衛主義式的複合媒材形式來表現，讓媒材本身的符號意義能隨著觀者的主觀意識而自我延伸。邵婷如常以雕塑小物像為主，或是人像或是生活周遭的物品，並利用多種媒材，以觀念藝術或裝置藝術的表現形式來呈現。吳建福以信手拈來後現代主義理論中的「挪用」、「拼湊」等觀念，將中國傳統器物的形制與紋飾，拆解又重組，如《古國幽城》、《鎮》，怪里怪氣的造形突破人們對傳統文化認知的界限。范姜明道的創作，主要是從兩組藝術議題來進行探討：「一，相同材質、不同造形間之複數對話；其次，雙重材質、雙重造形間之交插多元性關係探討。」

（七）製作過程

當代陶藝形式以「製作過程」為目標者，有時可歸類為「社會雕塑」。例如羅森豪的《大海與天空》，製作過程如下：「有一年的時間，帶領一群出家師父走訪安平，體驗當地泥土的感覺、風的味道，觀察乾涸的魚塭上變化多端的裂土，觀察山區裡山雲相擁時的情韻，再配合師父們平日打坐時腦海出現的景像，一幅『大海與天空』的草圖於是清清朗朗地呈現。有了主題，再收集當地的泥土、海邊的碎玻璃……等混入陶土，和師父們一步一腳印的和勻、踩實，朝著擬定的草圖用手一片一片的捏出星雲、山川、大海，然後噴上釉藥，再一片一片做上記號，搬到窯裡燒融。待出窯組合，奇異絢爛的效果引來師父們陣陣驚嘆，尤其整件作品從材料到捏製都有自己的參與，一份特殊的感動頓時化入千古、無法言說。」

以上從創作主題與創作題材、創作內容、生產形式與技法的多樣化情形，不難看出，臺灣現代陶藝家正朝著更廣泛的角度、更多元的思考方向，來表達個人的創作理想。這樣的發展態勢，顯示出幾個事實。第一，現在，陶藝的創作路線已不再侷限於某種特定的審美意識型態，如現代主義或大中國意識。第二，陶藝除了作為賞心悅目的對象外，它同時也容許有更多的表現空間，諸如社會議題、個人情感、文化批判都成為陶藝可能發揮的地方。第三，陶藝的創作方式變得更加自由了；陶藝不再只是雕塑性藝術媒材之一，必須遵守作品的獨特、單一性。自從有了裝置性陶藝作品出現後，「陶藝」一詞的既定概念開始動搖。未來的發展將會產生什麼面貌，只能拭目以待。

註釋

【註1】 Daniel Bell，《資本主義文化矛盾》，趙一凡、蒲隆、任曉晉譯，北京：三聯書店，1989，頁59。

【註2】 同前註，頁58。

【註3】 同前註，頁59。

【註4】 同前註。

【註5】 Julian H Steward，《文化變遷的理論》，張恭啓譯，臺北：遠流，1989，頁6。

【註6】 同前註，頁7-8。

【註7】 Randal Johnson, "Introduction," from Pierre Bourdieu, *The Field of Cultural Production*. Randal Johnson ed., Cambridge, UK: Polity Press, 1993, p. 9.

【註8】 Pierre Bourdieu, *The Field of Cultural Production*. Randal Johnson ed., Cambridge, UK: Polity Press, 1993, p. 121.

【註9】 Ibid., p. 122.

【註10】 Ibid., p. 123.

【註11】 Ibid.

【註12】 Ibid., p. 124.

【註13】 Pierre Bourdieu, The Field of Cultural Production, p. 116.

【註14】 Ibid., p. 118.

【註15】 Ibid., p. 119.

【註16】 Randal Johnson, "Introduction," from Pierre Bourdieu, The Field of Cultural Production, p. 20.

【註17】 Pierre Bourdieu, The Field of Cultural Production, p. 37.

【註18】 Ibid., p. 121.

【註19】 Randal Johnson, "Introduction," p. 7.

【註20】 Ibid., p. 23.

【註21】 行政院文化建設委員會編，《臺北國際陶瓷博覽會（國內展品專輯）》，臺中：臺灣省立美術館，1994，頁18。

【註22】 同上註。

【註23】 日本政府於1898年7月28日發佈臺灣公學校私小學校官制，6年制的公學校開啓了臺灣人的初等教育，而私學校是爲在臺日本兒童所設立的初等教育機構。

【註24】 相關資料參考蕭富隆，〈臺灣本土陶瓷工藝耕耘者劉案章〉，藝術家，213期，1993.2，頁370-376。及陳新上，〈臺灣各地陶瓷發展概述(一)〉，陶藝，17期，1997.秋，頁134-137。

【註25】 陳新上，〈臺灣各地陶瓷發展概述(一)〉。

【註26】 蛇窯源自中國大陸福州，是順著山坡地形作25度依山建造，以土磚築砌，窯身長，遠遠望去如蛇形。臺灣早期的蛇窯分佈於中南部各地，但多已沒落，以水里、集集一帶較具代表，1999年中部921大地震後，多處已受損毀。

【註27】 參考曾明男，〈陶藝觀光名勝─水里蛇窯文化園區〉，藝術家，225期，1994.2，頁381-384。

【註28】 登窯原本是中國傳統的窯爐之一，最早使用的地區是在福建，後來傳到日本，在日治時期再傳到臺灣。它是由一間間窯室連接起來，窯室的數目不一，從四、五間到十五、六間不等，從窯頭到窯尾拾級而上，前有燃燒室，後有煙囪，在中國稱爲「分室籠窯」或「串窯」或「階級窯」，傳到日本後稱爲登窯，臺灣人則稱爲「目仔窯」或「坎仔窯」。自從岩本東作引進日本登窯之後，苗栗地區所開設的窯廠也大都使用登窯，並成爲苗栗窯業的特色之一。參見陳新上，〈鐵道邊的綠色煙囪〉，陶藝，20期，1998.夏，頁96-101。

【註29】 同上註。

【註30】 綜合性展覽如1912年由臺南商工會川原儀太郎舉辦的古書畫陶瓷展；1912年5月25日丸幸吳服店在新公園舉辦繪畫陶瓷展；1916年10月28至31日蛇木會與紫瀾會在愛國婦人會分部事務所舉辦第三回美術展，包括洋畫、雕刻、圖案、工藝美術品。講習方面計有1931年2月20至25日臺灣工藝品藝匠圖案講習會於臺北商品陳列館，25日並舉辦座談會，2月27日至3月4日於臺中工藝傳習所、3月6至11日於臺南商品陳列館展出。綜合性工藝工會活動方面有1932年10月31日總督府殖產局主辦臺灣工藝座談會；1938年8月高雄州設立產業美術協會；1938年8至9月三本鼎與山崎省三來臺，於公會堂舉行臺灣美術工藝品與土產品座談會；1941年9月臺灣工藝協會成立於高雄州商工獎勵會館。綜合性工藝品展覽包括1917年10月27日至11月5日臺北廳工藝品及本島特產物展於苗圃商品陳列館；1922年7月30日至8月18日由總督府殖產局主辦，家庭工業品展於苗圃商品陳列館，包括全國各府縣工藝品；1930年11月7日京都工藝美術品展於鐵道旅館；1932年2月27日至3月2日嘉義書畫自勵會於嘉義公會堂舉辦工藝品展；1933年3月27至30日總督府商工課主辦，全國工藝品展示會於臺北商品陳列館、4月7至9日於臺南、4月14至15日於高雄；1934年2月16至18日京都工藝品展於鐵道旅館、2月26至27日於高雄市舊州廳舍；1937年6月12至14日京都工藝品展於臺北、臺南、高雄。綜合性的博覽會如1935年10月10日至11月28日總督府舉辦「施政四十年紀念博覽會」，會場於臺北市公會堂（今中山堂）、臺北市公園（今二二八紀念公園）、大稻埕分場與草山溫泉池等，陳列包括產業館、林業館、交通土木館、南方館等直營館，以及滿洲館、日本製鐵館、三井館、東京館、專賣館等；另外，1938年也有臺北工商展覽會。相關資料參考顏娟英編著，《臺灣近代美術大事年表》，臺

北：雄獅美術，1998。

【註31】日本政府於1937年推行「國語家庭」、「正廳改善」運動，也禁止各報的漢文版、廢止漢文書房，1938年推行「寺廟整理」，1940年修改臺灣戶口規則，並公佈臺籍民改日姓名促進綱領。

【註32】1947年2月27日臺灣省賣局臺北分局緝查員因取締私煙引發衝突，導致煙販及民眾死傷，2月28日緝煙事件引發群眾示威，事態擴大為「二二八事件」，3月9日警備總部下令臺灣戒嚴，國軍第21師抵達基隆，開始大屠殺，林茂生、陳澄波、陳炘、王添燈等人失蹤或被殺。4月22日陳儀因此事件遭免職。

【註33】李筱峰，《臺灣史100件大事（下）戰後篇》，臺北：玉山社，1999，頁28。

【註34】國民政府於1946年4月成立國語推行委員會，先頒布標準國音，同時於各縣市設立「國語推行所」、講習班等，9月14日下令中學禁用日語，1950年8月10日更下令報刊禁用日文。

【註35】除了經濟援助外，美國於1951年5月1日在臺成立在臺美軍顧問團，負責執行軍事援助，目的是將軍援裝備確實交與國軍基層連隊，並且督導國軍有效使用。這個顧問團最初僅有33人，到1955年增加為2,347人，人數快速膨脹到幾乎國軍每個營隊都有美軍顧問小組，直到1975年越戰結束後，顧問團縮減至60人，以協助選購戰略物資為主，在美國與中國關係正常化後，1979年4月30日解散。將近30年的時間，這些美國軍人在臺灣社會中形成一特殊的中美文化交流。參見遠流臺灣館編著，《臺灣史小事典》，臺北：遠流，2000，頁178。

【註36】參考劉良佑、溫淑姿，《陶藝研究：研究報告展覽專輯彙編》，臺中：臺灣省立美術館，1994，頁40-41。

【註37】參考中國窯業編輯，〈中華藝術陶瓷公司〉，7期，1968.9，頁30。

【註38】參考中國窯業編輯，〈行政院經合會陶瓷工作小組委員視察主要陶瓷工廠隨筆〉，7期，1968.9，頁3-7。

【註39】參考中國窯業編輯，〈改進陶瓷工業座談會紀要〉，10期，1968.12，頁13-14。

【註40】參考中國窯業編輯，〈論政府對陶瓷工業的研究與輔導〉，5期，1968.7，頁2。

【註41】吳讓農，〈仿古〉，中國窯業，9期，1968.11，頁15-16。

【註42】此工作室的作品，製作方式如同50年代永生工藝社或60年代王修功主持的藝術陶瓷公司，係請當代知名水墨畫家、油畫家等藝術家，參與彩繪、刻塑等過程，製作單一件作品。與一般藝術陶瓷工廠聘請陶繪師彩繪，不竟相同。

【註43】劉良佑、溫淑姿，《陶藝研究：研究報告展覽專輯彙編》，頁42。

【註44】參考劉良佑、溫淑姿，《陶藝研究：研究報告展覽專輯彙編》。

【註45】參考雄獅編輯，〈馮盛光的陶藝世界〉，182期，1986.4，頁140-141。

【註46】1983年改名為「陶業工程科」，將陶瓷、玻璃、以及相關之無機材料皆納入陶業工程之範圍，並再加入製程、檢驗、分析、品管、設計等內容，2000年改名為「陶瓷及材料系」，為目前國內唯一之陶瓷工業相關科系。

【註47】刊於雄獅美術，4期，1971.6，頁32-33。

【註48】刊於雄獅美術，23期，1973.1，頁13-15。

【註49】刊於雄獅美術，25期，1973.3，頁116-118。

【註50】刊於藝術家，12期，1976.5，頁75-79。

【註51】刊於藝術家，43期，1978.12，頁75-78。

【註52】刊於藝術家，43期，1978.12，頁80-82。

【註53】刊於藝術家，43期，1978.12，頁83-89。

【註54】刊於藝術家，43期，1978.12，頁52-54。

【註55】余世玉，〈蔡榮祐陶藝個展〉，雄獅美術，103期，1979.9，頁80-81。

【註56】江春浩，〈從懷舊到建設—蔡榮祐陶藝個展的啟示〉，雄獅美術，104期，1979.10，頁136-138。

【註57】宋龍飛語。

【註58】鄧淑慧語。

【註59】曾桂龍語。

【註60】劉鎮洲，〈林葆家的現代青瓷創作〉，雄獅美術，215期，1989.1，頁168。

【註61】參考吳讓農，〈畢生製陶無他願（上）、（下）〉，藝術家，221、222期，1993.10、11，頁425-429、451-457。

【註62】宋龍飛，〈展現中國現代陶藝精神面貌的'82春之陶藝聯展〉，藝術家，87期，1982.8，頁256-259。

【註63】陳新上語。

【註64】臺北縣立鶯歌陶瓷博物館，《心象與詩意—實用陶瓷再出發》，2001，頁29。

【註65】方叔，〈誌上陶藝展—帶回來的光榮與驕傲，寫於孫超個展前〉，藝術家，128期，1986.1，頁243-248。

【註66】田心，〈窯火裡的詩情—孫超現代陶藝〉，藝術家，253期，1996.06，頁458-460。

【註67】楚戈，〈玄化忘言—孫超的瓷版畫展〉，藝術家，217期，1993.6，頁428-429。

【註68】行政院建設文化委員會編，《中華民國當代陶瓷展》，1988，頁132。

【註69】楚戈，〈藝術陶瓷的拓荒者—王修功火煉三十年的貢獻〉，雄獅美術，231期，1990.5，頁184-185。

【註70】方叔，〈誌上陶藝展—地陽光爛爛、走泥易成陶〉，藝術家，87期，1982.8，頁151-156。

【註71】參考邱煥堂，〈灣滑黏土路（上）、（中）、（下）〉，藝術家，223-225期，1993.12-1994.2，頁441-444、436-439、375-381。

【註72】廖雪芳，〈邱煥堂—沈潛於造形的冒

險〉，雄獅美術，231期，1990.5，頁134-138。

【註73】黃娟娟，〈彩虹變奏曲—邱煥堂的陶藝札記〉，雄獅美術，136期，1982.6，頁98-102。

【註74】方叔，〈誌上陶藝展—柔和傳統的一塊泥〉，藝術家，84期，1982.5，頁120-126。

【註75】見臺北縣立鶯歌陶瓷博物館，《陶博館年報2002：營運》，2002.11。

【註76】方叔，〈陶壇紀盛〉，藝術家，211期，1992.12，頁423-428。

【註77】方叔，〈誌上陶藝展—神州'89現代陶藝大展，才氣遠勝於名氣的陶藝家〉，藝術家，168期，1989.5，頁202-204。

【註78】李朝進，〈馬浩的陶彫〉，雄獅美術，25期，1973.3，頁116-118。

【註79】方叔，〈誌上陶藝展—波瀾動遠空，記馬浩陶藝創作〉，藝術家，131期，1986.4，頁208-213。

【註80】宋龍飛語。

【註81】谷風，〈現代陶的詮釋者—曾明男〉，藝術家，159期，1988.8，頁211-212。

【註82】宋龍飛，〈曾明男實現了一個做陶人的夢想〉，臺灣美術，11期，1991.1，頁22。

【註83】宋龍飛，〈陶鑄出民族的風采—記游曉昊第二次個展〉，藝術家，143期，1987.4，頁110-123。

【註84】方叔，〈誌上陶藝展—神州'89現代陶藝大展，才氣遠勝於名氣的陶藝家〉，藝術家，168期，1989.5，頁202-204。

【註85】臺北縣立鶯歌陶瓷博物館，《第二屆臺北陶藝獎》，臺北縣立鶯歌陶瓷博物館，2001，頁48。

【註86】王品驊，〈楊元太陶藝觀—「淨」之機〉，陶藝，15期，1997.春，頁48-55。

【註87】白宗晉，〈楊元太作品展—水微、火土元功〉，炎黃藝術，72期，1995.11，頁58。

【註88】李朝進，〈陶與藝—楊元太的陶塑藝術〉，藝術家，209期，1992.10，頁448-449。

【註89】何懷碩，〈李茂宗與現代中國陶藝〉，雄獅美術，23期，1973.1，頁13-15。

【註90】方叔，〈誌上陶藝展—怪胎與火首，從李茂宗回國展陶藝說起〉，藝術家，143期，1987.4，頁216-219。

【註91】陳英德，〈陶泥的心象符號—略談李茂宗的現代陶藝〉，藝術家，97期，1983.6，頁159-164。

【註92】許政雄，〈游走在華麗與清麗之間的美質—蔡榮祐〉，陶藝，10期，1996.冬，頁75-78。

【註93】黃圻文，〈「巴律西」傳奇—陶藝家蔡榮祐的世界〉，陶藝，8期，1995.夏，頁61-66。

【註94】方叔，〈誌上陶藝展—名人榜上添猛將〉，藝術家，98期，1983.7，頁184-189。

【註95】倪再沁，〈南臺灣現代陶藝的播種者—楊文霓〉，陶藝，3期，1994.春，頁52-61。

【註96】方叔，〈誌上陶藝展—地陽光燦爛、走泥易成陶〉，藝術家，87期，1982.8，頁151-156。

【註97】方叔，〈誌上陶藝展—難易相成〉，藝術家，112期，1984.9，頁196-201。

【註98】宋龍飛，〈觀連寶猜女士陶藝創作記〉，藝術家，90期，1982.11，頁127-128。

【註99】徐文琴語。

【註100】參考劉良佑、溫淑姿，《陶藝研究：研究報告展覽專輯彙編》。

【註101】刊於藝術家，88期，1982.9，頁161-185。

【註102】刊於雄獅美術，139期，1982.9，頁60-66。

【註103】刊於雄獅美術，139期，1982.9，頁67-75。

【註104】刊於藝術家，101期，1983.10，頁206-210。

【註105】刊於藝術家，105-108期，1984.2-5。

【註106】刊於藝術家，120-121期，1985.5-6。

【註107】刊於現代美術，7期，1985.7，頁14-19。

【註108】刊於雄獅美術，200期，1987.10，頁70-74。

【註109】刊於藝術家，1987.12，頁232-240。

【註110】刊於藝術家，157期，1988.6，頁140-144。

【註111】刊於臺灣美術，7期，1990.1，頁12-21。

【註112】刊於臺灣美術，7期，1990.1，頁27-32。

【註113】刊於臺灣美術，7-8期，1990.1、4。

【註114】李銘盛語。

【註115】楊文霓，〈泥土的介紹〉，藝術家，69期，1981.2，頁172-175。

【註116】同上註。

【註117】該屆評審包括凌嵩郎、吳讓農、何昆泉、宋福民、林葆家、邱煥堂、徐寶琳、鄭曾祐，得獎者爲第二名林新春，佳作爲王明榮、林福財、高淑惠、楊作中、鄭富村。1989年，第12屆，評審包括劉萬航、王秀雄、吳讓農、林葆家、唐永折，得獎者爲第三名吳學賢，佳作爲鄭永國、謝志豐、羅森豪等。

【註118】得獎情形如下：1985年第39屆，省政府獎林新春，優選包括林振龍、唐彥忍、游榮林；1986年第40屆，教育廳獎周宜珍，優選包括林銘哲、朱坤培；1987年第41屆，優選有陳德生、唐彥忍；1990年第44屆，大會獎爲夏恩霓，優選爲徐崇林、唐彥忍。

【註119】歷屆得獎情形如下：1987年第14屆（設計工藝部），優選張清淵；1988年第15屆（陶藝部），第一名詹什興，第二名施惠吟，第三名王俊杰，優選包括唐彥忍、何瑤如、趙泰禎、楊正雍；1989年第16屆（陶藝部），第一名李明松，第二名費揚古（李幸龍），第三名施性輝，優選包括沈東寧、徐慶松、吳進風。

【註120】得獎情形如下：1985年第3屆，第三名林錦鐘，優選包括梁冠英、鄭美麗；1987年第5屆，第二名唐彥忍，優選曾愛真；1988年第6屆，第一名王維仁，第二名謝志豐，優選唐彥忍；1989年第7屆，第三名蘇永昇，優選包括梁冠英、徐崇林、曾愛真、謝志豐、黃美蓮；1990年第8屆，第二名謝志豐，優選黃美蓮。

【註121】得獎情形如下：1989年第1屆，臺北縣政府獎沈東寧，北縣文化中心獎李幸龍，大會獎吳進風，優選包括鄭永國；1990年第2屆，臺北縣政府獎林治娟，北縣文化中心獎謝志豐，大會獎陳君澤，優選包括吳祈和、吳建儒、吳學賢、邵婷如、洪饒傑。

【註122】在比賽方面，茶具展特優：楊文霓；優選：戴清文、鄭明勳；佳作：羅榮輝、彭成建、李阿乙、呂嘉靖、高淑惠。推廣展實用陶藝類社會組特優：孫文斌；優選：徐崇林、鄭富村；佳作：曾秀璇、吳燵木、林杉和、張繼陶、陳煥臣、林燕、高銘綏、王修功、蘇麗真、鄭光遠。實用陶藝類大專、高職組特優：金玫吟；優選：鄒鎮太、張清淵；佳作：林瑋豪、吳秀麗、劉榮王、黃啓端、林新春、劉得劭、羅森豪、商耀光。非實用組社會組特優：王修功；特優：范振金、楊作中；佳作：吳永淳、楊文霓、林景松、周宜珍、張繼陶、張清淵、林振龍、郭藤輝、陳國能、蕭麗虹、林柏根。非實用組大專、高職組特優：許金水；特優：曾愛真、張清淵、林新春；佳作：于志仁、唐景松、翁雪珍、彭成建、周麗香、劉榮王、王藝珍、羅森豪。實用器皿設計類社會組佳作：林水金、鄭富村、鄭光遠、游榮林、沈甫翰設計（蔡榮祐製作）。實用器皿設計類大專、高職組佳作：李淑玲、蔡竹嘉、彭成建、張清淵、劉得劭。

【註123】1980年代的得獎情形如下：1986年第1屆銀牌獎爲林昭佑、洪振福；銅牌獎爲沈東寧、呂琪昌、曾愛真。1988年第2屆金牌獎沈東寧；銀牌獎爲吳進風、黃紫治；銅牌獎爲王富課、張美智、謝正雄。1990年第3屆金牌獎王俊杰；銀牌獎爲吳進風、陳國能；銅牌獎爲陳正勳、陳良柏、潘憲忠。

【註124】1986年成立的日本美濃國際陶藝競賽，第1屆陳品秀、蕭麗虹入選；1989年第2屆周邦玲、施性輝、方杰、施惠吟入選。1990年第3屆「南斯拉夫陶藝展」，陳正勳、王俊杰獲典藏獎，林柏根獲得佳作。

【註125】這49位包括王修功、王明榮、朱邦雄、沈東寧、何永恆、吳永淳、吳燵木、吳讓農、邱煥堂、金玫吟、林昭佑、林柏根、林振龍、林新春、林瑒瑛、林燕、周宜珍、高淑惠、高銘綏、孫文斌、孫

超、翁國珍、陳佐導、陳添成、陳國能、陳槐容、陳實涵、蕭麗虹、張清淵、張崑、張繼陶、郭藤輝、連寶猜、曾明男、游曉昊、楊元太、楊世傑、楊作中、劉良佑、劉得劭、劉鎮洲、蔡榮祐、鄭永國、鄭光遠、鄭富村、鄭雯仙、謝正雄、蘇麗真。

【註126】參考韓秀蓉記錄，〈「如何配合1985年國際陶藝展做一高水準的展出」座談會〉，現代美術，5期，1985.1，頁76-79。

【註127】劉鎮洲，〈從國際陶藝展談現代陶藝表現的特質〉，現代美術，7期，1985.7，頁14-19。

【註128】宋龍飛，〈陶瓷藝術的新境界〉，《從傳統中創新—當代藝術嘗試展》，臺北：國立故宮博物院，1986。

【註129】參展者包括林燕、林柏根、周宜珍、林貴蘭、林葆家、張清淵、蔡榮祐、林昭佑、孫文斌、沈東寧、張繼陶、楊作中、楊季靜、謝正雄、翁國珍、范振金、刁宏亮、吳永淳、楊元太、陳品秀、陳正勳、林振龍、徐翠嶺、蕭麗虹、曾明男、陳懷容、王百祿、連寶猜、張逢威、林敏健、陳佐導、林新春、金玫吟、鄭永國、曾愛真、高東郎、高銘授、吳燵木、吳開興、陳國能、陳實涵。

【註130】陳品秀，〈寫在「新造形」陶展之前〉，《新造形陶藝特展》，臺北：臺北市立美術館，1987，頁6-7。

【註131】劉鎮洲，〈現代陶藝中造型表現的特質〉，《新造形陶藝特展》，臺北：臺北市立美術館，1987，頁8-10。

【註132】參加者包括王修功、沈東寧、吳讓農、呂淑珍、林昭佑、林柏根、林敏健、林葆家、林瑒瑛、林財福、邱煥堂、李亮一、李茂宗、唐國樑、孫超、孫文斌、周宜珍、徐翠嶺、高東朗、高淑惠、張繼陶、張崑、連寶猜、陳正勳、陳佐導、陳品秀、陳國能、陳秋吉、曾明男、游曉昊、馮盛光、楊元太、楊文霓、楊作中、劉良佑、劉鎮洲、蔡榮祐、蔡曉芳、鄭永國、蕭麗虹。

【註133】還包括馬浩、林葆家、孫超、楊元太、謝以裕、謝長融、朱寶雍、徐崇林、蕭榮慶、林敏健、楊正雍、游曉昊、張永能、蔡榮祐、李幸龍、林清河、陳佐導、白木全、翁國珍、王修功、蕭鴻成、洪振福、張繼陶、吳鵬飛、林振龍等人。

【註134】如1981年成立的現代陶文化園、1982年天眼美術館、1983年現代陶藝有限公司、1983年高雄陶友集、1986年陶藝後援會、1987年高雄景陶坊、1990年逸清藝術中心等。

【註135】林恩恩，〈遊移原創於傳統—林昭佑〉，藝術貴族，31期，1992.7，頁66-67。

【註136】黃圻文，〈煙岩隱士—林昭佑的生活經

【註136】與陶說〉，陶藝，20期，1998.夏，頁74-77。

【註137】方叔，〈誌上陶藝展─神州'89現代陶藝大展，才氣遠勝於名氣的陶藝家〉，藝術家，168期，1989.5，頁202-204。

【註138】陸蓉之，〈家有忠狗─呂淑珍的雕塑藝術〉，山藝術，91期，1997.10，頁115-117。

【註139】同上註。

【註140】宋龍飛，〈早熟的天才─孫文斌〉，藝術家，187期，1990.12，頁327-328。

【註141】溫淑姿，〈繪畫性陶藝與造形的探索─劉良佑及其新古典陶藝〉，臺灣美術，37期，1997.7，頁85-92。

【註142】宋龍飛，〈為傳統陶瓷藝術激發生機的劉良佑〉，藝術家，68期，1981.1，頁160-161。

【註143】方叔，〈誌上陶藝展─大自然的組曲〉，藝術家，139期，1986.12，頁211-213。

【註144】方叔，〈誌上陶藝展─神州'89現代陶藝大展，才氣遠勝於名氣的陶藝家〉，藝術家，168期，1989.5，頁202-204。

【註145】徐文琴，《當下關注─臺灣陶的人文心境》，臺北：臺北市立美術館，1995。

【註146】蔣勳，〈火中之土─馮盛光的陶製作〉，雄獅美術，167期，1985.1，頁55-57。

【註147】劉鎮洲，〈意念的淨化與形像的昇華─馮盛光的作陶〉，雄獅美術，182期，1986.4，頁142-148。

【註148】宋龍飛，〈大巧若拙─寫在王惠民的陶藝展覽之前〉，藝術家，154期，1988.3，頁186-187。

【註149】方叔，〈凝聚的鄉土情〉，藝術家，227期，1994.4，頁439-443。

【註150】行政院建設文化委員會編，《中華民國當代陶瓷展》，臺北：行政院建設文化委員會，1988，頁132。

【註151】鐘俊雄，〈萬種表情皆從臉部起─潘憲忠的心世界〉，藝術家，235期，1994.12，頁530。

【註152】唐國樑，〈泥／構件／空間看王正和陶藝個展〉，陶藝，3期，1994.春，頁128。

【註153】黃圻文，〈澎思湃行鍊火者─略論徐崇林的陶藝創作〉，陶藝，11期，1996.春，頁98-99。

【註154】倪再沁，〈化身為陶─看徐崇林的陶作〉，藝術家，178期，1990.3，頁343-345。

【註155】曾明男，〈陶藝界女強人林璡瑛〉，藝術家，210期，1992.11，頁441。

【註156】汪中玫，〈燒土煉情─記郭雅眉陶藝展〉，藝術家，208期，1992.9，頁548。

【註157】徐文琴，《當下關注─臺灣陶的人文心境》。

【註158】陳朝興，〈超越幻象寫實─深層解讀陳景亮的陶藝雕塑〉，CANS藝術新聞，26期，1999.10，頁74-79。

【註159】郭少宗語。

【註160】何明績語。

【註161】石瑞仁，〈一個借用土性與土理喻解人生的陶藝家─林振龍〉，陶藝，14期，1997.冬，頁43-47。

【註162】展期為1994.08.27-1994.09.18。

【註163】展期為1999.12.22-2000.01.09。

【註164】展期為2000.09.21-2000.10.20。

【註165】展期為2001.02.17-2001.00.00。

【註166】羊文漪語。

【註167】鄭乃銘，〈潛藏於後現代中的古韻─范姜明道的藝術〉，藝術家，198期，1991.11，頁312-313。

【註168】石瑞仁，〈探識臺灣當代陶藝的未來─短評「土的詮釋─臺灣陶藝六人展」〉，陶藝，21期，1998.秋，頁45-47。

【註169】楊文霓，〈好陶、作陶、好陶─曾愛真與泥土的開談〉，藝術家，223期，1993.12，頁444。

【註170】楊清欽，〈泥土偶然留指爪、一丘一壑也風流─洪振福陶藝觀後記〉，藝術貴族，10期，1990.10，頁80-81。

【註171】同上註。

【註172】同註168。

【註173】方叔，〈誌上陶藝展─神州'89現代陶藝大展，才氣遠勝於名氣的陶藝家〉，藝術家，168期，1989.5，頁202-204。

【註174】同上註。

【註175】黃圻文，〈窗邊的山影─沈東寧陶作裡的線條故事〉，陶藝，24期，1999.夏，頁94-97。

【註176】邱煥堂，〈斯土、斯民、斯藝─試論沈東寧的新彩〉，藝術家，202期，1992.3，頁359-361。

【註177】楊文霓，〈傳統與創新─徐翠嶺的鹽燒、樂燒和煙燒〉，藝術家，83期，1984.7，頁235-237。

【註178】方叔，〈雅俗共賞〉，藝術家，220期，1993.9，頁386-390。

【註179】劉鎮洲，〈從「開花」到「結果」─宮重文陶藝作品賞〉，藝術家，212期，1993.1，頁492-493。

【註180】曾明男，〈詩情又畫意─宮重文用土與火寫成的詩篇〉，藝術家，217期，1993.6，頁433-436。

【註181】臺中縣立文化中心，《吳水沂柴燒陶藝輯》，臺中縣立文化中心，1998。

【註182】劉鎮洲，〈追尋無華的生命軌跡─王俊杰陶作〉，雄獅美術，217期，1989.3，頁132。

【註183】展期為1989.05.13-1989.07.09。

【註184】見臺北縣立鶯歌陶瓷博物館，《陶博館年報2002：營運》，2002.11。

【註185】徐文琴，〈小中見大─邵婷如〉（裝置陶、陶裝置專輯），陶藝，16期，1997.夏，頁66-69。

【註186】徐文琴，〈迭逸更新─羅森豪〉，陶藝，16期，1997.夏，頁62-65。

【註187】劉良佑、溫淑姿，《陶藝研究：研究報

告展覽專輯彙編》，頁56。

【註188】1997年鶯歌高職開始招生，目標在陶瓷
工業的技術人員的養成，研習採師徒制
上課方式，學校從鶯歌陶瓷業者中，遴
聘了10幾位各具專長的師傅來校指導學
生。參考曾泰洋，〈傳遞陶瓷薪火的火
苗〉，陶藝，22期，1999.冬，頁65-67。

【註189】刊於臺灣美術，19期，1993.1，頁42-
45。

【註190】刊於炎黃藝術，48期，1993.8，頁9-11。

【註191】刊於炎黃藝術，52、54期，1993.12、
1994.2。

【註192】刊於現代美術，54期，1994.6，頁4-9。

【註193】刊於美育，70期，1996.4，頁1-12。

【註194】刊於臺灣美術，17期，1992.7，頁8-18。

【註195】刊於臺灣美術，31、32期，1996.1、4。

【註196】刊於臺灣美術，34期，1996.10，頁5-9。

【註197】刊於臺灣美術，34期，1996.10，頁10-
18。

【註198】臺中：臺灣省立美術館，1994，再版。

【註199】行政院文化建設委員會編，臺中：臺灣
省立美術館，1994。

【註200】見臺北縣立鶯歌陶瓷博物館，《陶博館
年報2002：營運》。本書有關鶯歌陶博館
營運理念與成果，參考資料除非特別註
明，皆來自該館2002年所編《陶博館年
報2002：營運》。

【註201】展期為2000年1月至2001年3月25日。

【註202】展期為2000年11月27日至2001年3月18
日。

【註203】見「來館人數統計」，收錄於臺北縣立鶯
歌陶瓷博物館，《陶博館年報2002：營
運》。

【註204】執行期程：1999年1月至2000年1月。

【註205】執行期程：1999年3月1日至1999年6月30
日。

【註206】執行期間：2000年10月1日至2001年5月
31日。

【註207】執行期間：2003年6月至2004年12月。

【註208】陳維正口述。

【註209】該會秘書李佩珍口述。

【註210】吳水沂口述。

【註211】該會網路上資料，及陳煥堂口述。

【註212】1990年代主要的評審包括王修功、石瑞
仁、吳讓農、呂琪昌、宋龍飛、李幸
龍、沈東寧、林昭佑、林國隆、林葆
家、邱煥堂、范姜明道、范振金、倪再
沁、孫超、孫文斌、宮重文、徐崇林、
徐翠嶺、張清淵、張逢威、連寶猜、陳
正勳、陳佐導、陳國能、陳景亮、陳實
涵、曾明男、游曉昊、楊元太、楊文
霓、溫淑姿、葉文、劉良佑、劉得劭、
劉鎮洲、蔡榮祐、蔡曉芳、鄭永國、鄭
義融、蕭麗虹、薛瑞芳、謝東山、羅森
豪、蘇世雄、Bruce Taylor、Malcolm E.
Kucharskj等人。

【註213】「陶藝雙年展」1992年第4屆，評審包括
楊文霓等等，金牌獎宮重文，銀牌獎包括
張逢威、陳國能，銅牌獎包括沈東寧、謝
志豐、林明賜；1993年第5屆，評審包括
王修功、宋龍飛、孫超、楊文霓、蔡榮
祐、沈東寧、劉鎮洲，金牌獎郭雅眉，銀
牌獎包括曾愛眞、連炳龍，銅牌獎包括洪
寶蓮、李幸龍、陳美華；1996年第6屆，
評審包括劉萬航、呂清夫、孫超、蕭麗
虹、楊文霓、范姜明道，典藏獎包括邵婷
如、沈東寧、張美華、史嘉祥、黃佳惠；
1998年第7屆，評審包括王修功、宋龍
飛、孫超、曾明男、陳佐導、蔡曉芳、邱
煥堂、劉良佑、倪再沁、范姜明道，傳統
組特選包括郭明慶、吳智仁，現代組特選
包括曾永鴻、沈亨榮；2000年第8屆，本
屆分為國內競賽展和國際邀請展兩各部
分，評審包括王修功、劉良佑、連寶猜、
邱煥堂、蕭麗虹、蔡曉芳、曾明男、許和
義、范姜明道，金牌獎鄧惠芬，銀牌獎施
宣宇，銅牌獎李永明，佳作獎包括曾永
鴻、巫漢青、吳淑櫻、郭明慶、徐明稷、
蔡宗隆、吳金象、張啓祥、陳錦忠、謝嘉
亨。

【註214】「陶藝金陶獎」1992年第1屆，以學生參
賽為主，評審包括宋龍飛、邱煥堂、劉鎮
洲、吳隆榮、侯平治、陳碧潭、范姜明
道，傳統陶藝組金獎程文宏，銀獎張同
良、張慧君，銅獎黃瑞那、張志昇、馮振
志、徐嘉穗，評審特別獎賴美文，創作陶
藝組金獎連婉菁，銀獎施宣宇、蕭立應，
銅獎施惠、藍淑寬、黃素蕙，評審特別獎
廖嘉寧、蔡性國；1994年第2屆，評審王
修功、楊文霓、曾明男、陳碧潭、侯平
冶、吳隆榮、范姜明道，社會組傳統創新
類金牌獎郭聰仁，銀牌獎程逸仁、吳明
儀，銅牌獎涂慶賀、陳朝華、林菊芳評審
特別獎范仲德，佳作張繼陶、龔宜琦、梁
勝榮、王新篤、張繡文、陳國能、方杰、
林清河、洪信祥、謝志豐，社會組造形創
新類金牌獎許素碧，銀牌獎黃美蓮、徐明
稷，銅牌獎張逢威、曾愛眞、楊國賓，評
審特別獎方杰，佳作潘憲忠、史嘉祥、陳
銘濃、吳水沂、李懷錦、洪文堯、方世
傑、李幸龍、陳明輝、李淳雄，學生組傳
統創新類銀牌獎蕭立應、徐美月，銅牌獎
林恩順、蔡坤錦、李寬池，佳作獎陳牧
仁、陳建仲、張乃敏、山素華、蔡性國、
林家祥、顏坤程、李玉雲、李柯霖，學生
組造形創新類金牌獎洪天回，銀牌獎黃莉
玫，銅牌獎山素華、林恩順、林璽銓，評
審特別獎蕭立應，佳作獎李崢慧、蔡宛
書、成福麟、郝啓超、蔡坤超、李寬池、
吳文方、陳建仲、陳重光、林清福；1995
年第3屆，評審王修功、徐翠嶺、曾明
男、張清淵、趙國宗、張敬德、黃志農，
社會組傳統創新類金牌獎錢正珠，銀牌獎
蘇世雄、林素霞，銅牌獎賴福財、周宜
珍、洪信祥、美術館獎黃正欽，社會組造
型創新類金牌獎許慧娜，銀牌獎劉世平、
李懷錦，銅牌獎徐永旭、范仲德、許偉

[234]

斌，美術館獎施性輝，學生組傳統創新類金牌獎張淑娟，銀牌獎李寬池、林恩順，銅牌獎徐美月、李慶豐、林秀桂、美術館獎盧詩丁，學生組造型創新類金牌獎劉振中，銀牌獎林玫玲、謝嘉亨，銅牌獎陳怡璇、周佳建、徐美月，美術館獎李慶豐；1996年第4屆，評審楊文霓、游曉昊、蔡榮祐、張清淵、趙國宗、張敬德、黃志農，社會組傳統創新類金牌獎李金生，銀牌獎郭聰仁、謝銘慧，銅牌獎鄭永國、李宗儒、張逢威。評審委員特別獎張永昇，佳作黃玉英、翁國珍、徐明稷、洪信祥、李幸龍、陳慶、史嘉祥、曾愛眞、張開雲、歐秀珍；社會組造型創新類金牌獎鄧惠芬，銀牌獎白宗晉、陳啓南，銅牌獎許偉斌、廖瑞章、徐永旭，評審委員特別獎伍坤山，佳作余成忠、黃玉英、蘇爲忠、鄭順仁、陳國能、王世芳、陳麗系、傅慶豐、施性輝、沈東寧，學生組傳統創新金牌獎吳建翰，銀牌獎葉怡利、林清福，銅牌獎吳政陽、徐文浩、秦志潔，評審委員特別獎張浩芸，佳作陳炯銘、巫鍵志、徐美月、陳志強、吳孟錫、林友德、陳彥友、莊小慧、黃義霖、劉信志、學生組造型創新類金牌獎林清福，銀牌獎曾玉明、巫鍵志，銅牌獎吳孟錫、常景倫、陳慧敏，評審委員特別獎張怡寬，佳作賴信杰、胡建仁、黃瑞誠、曾書賢、徐文浩、蔡宗隆、張台雲、許雅惠、張文發、劉信志；1997年第5屆，評審陳佐導、蔡曉芳、楊元太、蘇世雄、梁秀中、張木養、郭清治，社會組傳統創新類金牌獎楊喜美，銀牌獎鄧惠芬，銅牌獎余維和，評審委員特別獎陳忠儀，佳作伍坤山、蘇正立、王永義、林素霞、鄭永國、吳明儀、李志輝、許揚仁、葉平和、陳一明、王永田、翁國珍、李國欽、翁國華、連炳龍、謝志豐、黃玉英、曾文生，社會組造型創新類金牌獎鄧惠芬，銀牌獎張永昇，銅牌獎陳舜壬，評審委員特別獎洪天回，佳作廖瑞章、黃玉英、施性輝、蔡明旭、蔡坤錦。學生組傳統創新類，金牌獎蔡鎮竹，銀牌獎詹雅媛，銅牌獎蔡佶辰，評審委員特別獎吳建翰，佳作黃美惠、江枚芳、巫鍵志、劉桂玫、邱曉詩，學生組造型創新類金牌獎巫鍵志，銀牌獎施茂智，銅牌獎李昶翰，評審委員特別獎何慧芳，佳作鄭雅綾、孫艾苓、黃美惠、林湧順、黃耿茂、何玉珍；2000年第6屆，本屆改爲國際競賽展，初審劉鎮洲、宋龍飛、楊文霓，複審爲Tony Frank、Judith Schwartz、Janet Mansfield、劉鎮洲、楊文霓、陳實涵，首獎簡瓊瑤，銅獎王幸玉，優選鄧惠芬，評審特別獎朱毅。

【註215】「全省美展」1992年第46屆，評審包括劉萬航、江韶瑩、林瑞蕉、高敬忠、張文宗、蘇茂生、蘇宗雄，省政府獎宮重文，大會獎許素碧；1993年第47屆，評審包括粘碧華、劉良佑、劉鎮洲、陳春明、唐永哲，首獎連炳龍，第二名宮重文，優選林秀娘、謝志豐；1994年第48屆，評審包括劉邦漢、劉良佑、邱煥堂、江韶瑩、粘碧華，第二名張逢威，優選史嘉祥、陳仁智、連炳龍；1995年第49屆，評審包括唐永哲、宋龍飛、陳夏生、賴作明，教育廳獎林清河，優選吳金維、陳文發；1996年第50屆，評審包括陳春明、宋龍飛、陳夏生、劉鎮洲，省政府獎陳茂男，教育廳獎鄭永國，優選郭聰仁；1997年第51屆，評審包括林保堯、王梅珍、張憲平、賴作明、劉良佑，銅牌鄭永國，優選李金生、周妙文；1998年第52屆，評審包括王俠軍、粘碧華、陳夏生、黃志農、蔡榮祐，銅牌吳孟錫，優選鄭永國；1999年第53屆，評審包括王梅珍、宋飛龍、徐崇林、柳秋色、黃志農、溫淑姿，金牌潘宗盛，銀牌許明香，銅牌曾永鴻，優選莊見智；2000年第53屆，評審包括黃麗淑、羅森豪、張憲平，第一名羅紹綺，第三名許明香，優選林龍杰。

【註216】「全國美展」1992年第13屆，評審包括吳讓農、唐永哲、劉萬航，第一名吳明儀，佳作林東明；1995年第14屆，初審包括吳千華、黃志農、蔡榮祐，複審包括施翠峰、余鑑、翁徐得、張臨生、劉良佑，第三名林秀娘；1998年第15屆，初審包括邱煥堂、周立倫、莊伯和，複審包括劉萬航、吳讓農、邱煥堂、張臨生、翁徐得、蔡榮祐，第一名林秀娘，佳作莊見智、陳啓南。

【註217】「臺北市美展」1991年第18屆，陶藝部評審包括王修功、宋龍飛、連寶猜、劉良佑、劉鎮洲，第一名吳進風，第二名陳國能，第三名吳水沂，優選蕭榮慶、宮重文、王富課、蕭武忠；1995年第22屆，陶藝類評審包括王修功、宋龍飛、吳讓農、邱煥堂、劉鎮洲，特優包括王世平、徐永旭、黃玉英，優選包括施惠吟、陳碧珠、賴福財；1996年第23屆，立體美術類評審包括李光裕、何政廣、林文海、郭清治、謝東山，臺北獎余成忠，入選林蓓菁、范仲德；1997年第24屆，立體美術類評審包括蕭勤、黎志文、董振平、莊普、高燦興，入選余維和、李金生；1998年第25屆，造型藝術類評審包括劉國松、張子隆、許自貴、李俊賢、陸蓉之、吳嘉寶、黃海鳴，臺北獎李嘉倩，入選白宗晉；1999年第26屆，美術類評審包括曲德義、阮義忠、袁金塔、陳振輝、鄭善禧、薛保瑕、顧炳星，入選黃紫治、黃兆伸、李昀珊。

【註218】「臺北縣美展」1991年第3屆，評審包括王修功、宋龍飛、林葆家、劉良佑、劉萬航，臺北縣政府獎謝長融，臺北縣立文化中心獎謝志豐，大會獎陳忠儀，優選包括何瑤如、徐水源、鄭順仁、鄭武鈺、李錫

能；1992年第4屆，評審包括王修功、曾明男、邱煥堂、游曉昊、劉鎮洲，臺北縣政府獎許素碧，臺北縣立文化中心獎陳國能，大會獎陳永釗，優選包括吳進風、吳明儀、李幸龍、邵椋揚、邱建清、藍淑寬、鄭順仁。

【註219】「南瀛獎」1991年第5屆，南瀛獎：宮重文；1992年第6屆，優選宋炳仁，佳作施宣予、蔡兆慶、吳明儀；1993年第7屆，南瀛獎李幸龍，優選邱建清、彭坤炎，佳作：官鋒忠、張逢威、張慧君；1994年第8屆，優選蘇爲忠，佳作葉榮一、方杰；1995年第9屆，優選施性輝，佳作劉世平、何榮亮；1996年第10屆，優選郭聰仁、錢正珠，佳作彭坤炎、翁國珍；1997年第11屆，優選翁國珍、蘇正立，佳作張逢威、王裕輝；1998年第12屆，南瀛獎曾永鴻，優選陳國能、劉榮輝，佳作林善述、劉世平、朱芳毅。

【註220】「高雄市美展」1994年第11屆，第一名張慧君，優選王永田、李鑫益；1997年第14屆，工藝部分入選蘇爲忠、曾愛眞；1998年第15屆，高雄獎宋炳仁，入選曾永鴻、翁國華、余維和、范仲德；1999年第16屆，入選曾永鴻、王龍德、劉世平。

【註221】「臺南市美展」1995年第1屆，評審包括曾明男、鄭義融、蔡榮祐、蘇世雄，府城獎鄭永國，文化獎王明發，鳳凰獎徐振楠；1996年第2屆，評審包括楊元太、鄭義融、蔡榮祐、蘇世雄、楊文霓，府城獎徐永旭，文化獎葉平和，鳳凰獎曾永鴻，優選歐秀珍、施性輝、陳慶、李淳雄；1997年第3屆，評審包括蘇世雄、鄭義融、葉榮一、徐翠嶺、陳正勳、楊文霓，文化獎張逢威，鳳凰獎曾永鴻，優選范仲德、蘇爲忠，佳作謝秀香。

【註222】「臺灣陶藝獎」初選傳統組評審包括游曉昊、范振金、蘇世雄、鄭永國、李幸龍、孫文斌、張清淵，初選現代組評審包括楊文霓、連寶猜、陳國能、陳景亮、宮重文、張逢威、林昭佑。複審決選評審：王修功、邱煥堂、陳佐導、陳實涵、楊元太、侯壽峰、宋龍飛，得獎者傳統組特優首獎連炳龍、王裕輝、蔡兆慶，優選郭明慶、楊春生、吳明儀，省陶會員榮譽獎史嘉祥，現代組特優首獎李永明、潘憲忠、余成忠，優選許偉斌、蘇爲忠、陳文濱，省陶會員榮譽獎徐永旭；初審爲邱煥堂、劉鎮洲、葉文、徐永旭、羅森豪、李幸龍、張逢威；複審爲吳讓農、王修功、宋龍飛、王鍊登、蘇世雄、曾明男、楊文霓，傳統組特優首獎郭明慶、徐明稷，傳統組優選林清河、蘇正立、翁國華，現代組特優首獎李永明、鄧惠芳，現代組優選：曾永鴻、余成忠、許偉斌。

【註223】「臺北縣陶藝美展」評審包括景觀雕塑組張清淵、陳正勳、郭中瑞、簡學義，陶藝新域組劉鎮洲、葉文、蕭麗虹、石瑞仁，設計組王銘顯、楊作中、陳信華、趙國宗、范振金，得獎者包括景觀雕塑組廖瑞章、陳美華、黃佳惠、王福長、許偉斌，陶藝新域組蔡海如、廖倫光、黃金福，設計組許正輝、蘇爲忠、林妙芳、郭瑞靈、范仲德、林璿瑛、林德鴻、高義娟、林秀桂、王正鴻、王宜陸。

【註224】「臺北縣陶藝創作展」初審爲王修功、陳實涵、葉文，複審爲王行恭、簡學義、李蕭錕、石瑞仁、Bruce Taylor、楊文霓、蕭麗虹、蔡榮祐、連寶猜、劉鎮洲，壁畫組第一名王存武和黃佳惠，第二名陳正和和陳美華，戶外景觀組第一名鄧惠芬，第二名白宗晉。

【註225】「陶瓷金鶯獎」1996年第1屆，首獎許朝宗，第二名邱建清，第三名翁國華；1998年第3屆，第一名詹文森，第二名施宣宇，第三名黃玉英，佳作朱芳毅、鄧惠芳、黃紫治、吳菊、謝嘉亨。

【註226】「臺北陶藝獎」初審包括王修功、李梅齡、張清淵、陳實涵、曾明男、劉得劭、葉文、薛瑞芳、謝東山，複審包括王修功、呂琪昌、林國隆、曾明男、陳實涵、葉文、薛瑞芳、Malcolm E. Kucharskj，創作組部分，二獎李邱吉、林善述，三獎郭明慶、曾永鴻、伍坤山、謝嘉亨，佳作翁國華、巫漢青、卓華興、許明香、傅永悌、余成忠、賴秀桃、李永明、徐兆平、吳偉丞。

【註227】「南投縣陶藝獎」2000年第1屆首獎楊國賓，優選蘇明華、林善述、詹文森，佳作白木全、張舒嵋、盧詩丁、朱芳毅、許明香。

【註228】該書1994年再訂版將臺灣陶瓷史畫分爲：臺灣史前時代陶藝發展概況、臺澎地區光復前的陶瓷發展、光復前後至民國60年代的臺灣陶藝界、民國70年代以來的臺灣陶藝等。另外並另闢一章探討臺灣現代陶藝創作之多元性與文化認同（1994年版加入的部分），文中將臺灣陶藝依創作理念之不同分成：生活即藝術、器物即藝術暨物質爲實主義、美式樂燒與多材質之混合應用、觀念與象徵意義等。

【註229】國內受邀請參展者包括王修功、王惠民、朱靜雍、吳讓農、林敏健、呂淑珍、林柏根、林璿瑛、林昭佑、邵婷如、周邦玲、范振金、洪振福、唐國樑、高淑惠、孫超、孫文斌、唐彥忍、徐崇林、陳佐導、陳品秀、陳正勳、陳秋吉、陳金成、張繼陶、連寶猜、游曉昊、曾明男、楊元太、楊文霓、葉文、趙二呆、鄭光遠、鄭永國、鄭義融、劉良佑、劉鎮洲、蕭麗虹、蕭榮慶、蔡榮祐、謝正雄、羅森豪、范姜明道。

【註230】得獎者如下：金牌獎日本寄神宗美，銀牌獎陳國能、沈東寧，銅牌獎爲陳景亮、義大利Glovanni Cimatti 和加拿大的

Steve Heinemann。

【註231】蔡川竹、吳毓棠、林葆家、吳開興、吳讓農、陳佐導、林菊芳、孫超、王修功、游榮林、邱煥堂、陳實涵、張繼陶、陳煥堂、高淑惠、馬浩、鄭富村、曾明男、劉作泥、范振金、游曉昊、楊元太、李茂宗、林昭佑、蔡榮祐、孫文斌、呂淑珍、朱邦雄、謝正雄、蕭麗虹、劉良佑、楊文霓、許偉斌、林敏健、潘憲忠、劉鎔銖、楊作中、徐崇林、陳金成、高枝明、劉鎮洲、林洸沂、林瑞瑛、郭雅眉、許慧娜、連寶猜、陳景亮、石玉霖、姚克洪、鄭義融、邱建清、何建德、曾愛真、呂勝南、洪振福、洪寶蓮、陳慶、陳正勳、唐國樑、鄭永國、林錦鐘、吳進風、沈東寧、徐翠嶺、周邦玲、陳美華、郭義文、陳國能、鄭光遠、唐彥忍、張清淵、黃佳惠、宮重文、梁冠英、吳水沂、謝志豐、陳良柏、陳平、朱坤培、王俊杰、林新春、邵婷如、李幸龍、羅森豪、吳明儀、許素碧、連炳龍、許玲珠、洪文堯、廖瑞章、陳銘濃、蕭榮慶、林清河、楊國賓、郭聰仁、范仲德、李懷錦、陳明輝、徐明稷、李淳雄、方杰、史嘉祥、程逸仁、陳朝華、涂慶賀、黃美蓮、葉劉金雄、范姜明道。

【註232】行政院文化建設委員會編,《臺北國際陶瓷博覽會(國內展品專輯)》,臺中:臺灣省立美術館,1994,頁150。

【註233】石瑞仁,〈探識臺灣當代陶藝的未來,短評「土的詮釋—臺灣現代陶藝六人展」〉,陶藝,1998.10,頁45-47。

【註234】臺灣藝術網網址為www.artkey.com。

【註235】以下每類型陶藝家介紹係按出生年份排列,年份未詳者列於最後。

【註236】曾明男,〈葉平和塑造了泥土新的生命〉,藝術家,221期,1993.10,頁432-435。

【註237】宋龍飛語。

【註238】慧慶語。

【註239】許政雄,〈但求一竿在手的陳慶〉,藝術家,292期,1999.9,頁464-465。

【註240】方叔,〈誌上陶藝展—神州'89現代陶藝大展,才氣遠勝於名氣的陶藝家〉,藝術家,168期,1989.5,頁202-204。

【註241】臺北縣立鶯歌陶瓷博物館,《第二屆臺北陶藝獎》,臺北縣立鶯歌陶瓷博物館,2001,頁53。

【註242】陳天論語。

【註243】劉良佑語。

【註244】臺北縣立鶯歌陶瓷博物館,《心象與詩意—實用陶瓷再出發》,臺北縣立鶯歌陶瓷博物館,2001,頁80。

【註245】鍾鐵民語。

【註246】陳韻如,〈會說話的陶偶—我看白木全的陶藝創作〉,陶藝,22期,1999.冬,

頁146-148。

【註247】同上註。

【註248】曾明男,〈藝術溶入生活—白木全的陶藝走向〉,藝術家,211期,1992.12,,頁421-422。

【註249】臺北縣立鶯歌陶瓷博物館,《第二屆臺北陶藝獎》,頁144。

【註250】陳韻如語。

【註251】展期為1996.07.06-1996.10.13。

【註252】蘇志徹,〈人生「舞」劇—談徐永旭的「陶」〉,陶藝,11期,1996.春,頁53-57。

【註253】吳梅嵩,〈青春與幻想—從李鑫益作陶談起〉,陶藝,12期,1996.夏,頁84-85。

【註254】展期為1996.06.22-1996.10.13。

【註255】張清淵,〈施惠吟的陶作〉,藝術家,152期,1988.1,頁195。

【註256】引自林治娟,〈自省的告白—林蓓菁〉(裝置陶、陶裝置專輯),陶藝,16期,1997.夏,頁70-73。

【註257】同上註。

【註258】展期為1995.10.01-1995.10.15。

【註259】石瑞仁,〈只要翹翹板,不要斷頭台—「女性意識」被她們「裝置」出來了〉,藝術家,246期(1995.11),頁247。

【註260】展期為1998.05.23-1998.08.02。

【註261】呂佩怡語。

【註262】方李莉,〈陶藝‧現代人〉,陶藝季刊,3期,1994春,頁115-119。

【註263】大樋年雄,〈日本陶藝〉,《亞太地區國際現代陶藝邀請展》,臺北縣立鶯歌陶瓷博物館,2002。

【註264】河井寬次郎、濱田庄司兩人為東京高等工業學校窯業科畢業,並都進入京都陶瓷試驗所服務。富本憲吉為東京美術學校,專攻建築室內裝飾,並曾留學英國研究工藝圖案設計。英國人李奇出生於香港,1909年到日本,1912年從尾形乾山學習製陶,1916年在東京築窯作陶。

【註265】相關日本陶瓷發展參考楊文霓譯,〈現代日本陶藝的探討〉,藝術家,105-108期,1984.2-5。以及劉鎮洲,〈日本的陶藝(上)、(下)〉,臺灣美術,第二卷第三期、第四期,1990.1、4。

【註266】徐文琴,《當下關注—臺灣陶的人文心境》,臺北市立美術館,1995,頁6。

【註267】劉鎮洲,〈現代陶藝中造型表現的特質〉,《新造型陶藝特展》,臺北市立美術館,1987,頁8-10。

【註268】秦錫麟,〈現代民間青花與現代陶藝〉,鶯歌陶瓷博物館,2002。

【註269】劉良佑、溫淑姿,《陶藝研究:研究報告展覽專輯彙編》。

【註270】劉良佑、溫淑姿,《陶藝研究:研究報告展覽專輯彙編》,頁10。

【註271】謝東山,〈「風火水土」之外的世界—試論國內現代陶藝的「藝術當量」〉,藝術

家，1987.12月，頁232-240。

【註272】王修功，〈中國傳統陶藝及現代陶藝研討會—陶瓷藝術家，就是陶瓷藝術家〉，雄獅美術，215期，1989.1，頁162-166。

【註273】劉良佑、溫淑姿，《陶藝研究：研究報告展覽專輯彙編》。

【註274】他們創作具有個人風格的陶製，並在自己的作品上簽名或打上名號，使陶瓷製作成為藝術家的個人作品。

【註275】宋龍飛，〈四十年來陶藝發展之回顧〉，《中華民國當代陶瓷展》，臺北：行政院建設文化委員會，1988，頁146-7。

【註276】劉良佑、溫淑姿，《陶藝研究：研究報告展覽專輯彙編》。

【註277】同前註。

【註278】同前註。

【註279】林揚，〈中西華山論劍—陶藝論壇收穫豐〉，陶藝，30期，2001.冬，頁33。

【註280】劉茜，〈陶的觀感〉，陶藝，30期，2001.冬，頁111。

【註281】同前註。

【註282】本文分析陶藝家計有：蔡川竹（1907-1993）吳開興（1909-1999）林葆家（1915-1991）吳讓農（1924-）陳佐導（1925-）李茂宗（1925-）孫超（1929-）王修功（1930-）游榮林（1931-）邱煥堂（1932-）陳實涵（1932-）張繼陶（1933-）陳煥堂（1934-）鄭富村（1936-）曾明男（1937-）顏炬榮（1937-）游曉昊（1938-）范振金（1938-）高東郎（1938-）楊元太（1939-）李永明（1941-）林昭佑（1943-）呂淑珍（1944-）蔡榮祐（1944-）謝正雄（1945-）朱邦雄（1945-）孫文斌（1945-）劉良佑（1946-）楊文霓（1946-）蕭麗虹（1946-）許偉斌（1947-）馮盛光（1947-）潘憲忠（1948-）王惠民（1948-）杜輔仁（1949-）楊作中（1950-）王正和（1950-）徐崇林（1950-）林璕瑛（1951-）郭明慶（1951-）劉鎮洲（1951-）郭雅眉（1952-）楊正雍（1952-）吳菊（1953-）吳鵬飛（1953-）姚克洪（1953-）連寶猜（1953-）陳景亮（1953-）謝長融（1953-）蘇麗真（1953-）王正鴻（1954-）王明榮（1954-）邱建清（1954-）陳銘濃（1954-）白木全（1955-）林振龍（1955-）范姜明道（1955-）徐永旭（1955-）蘇志忠（1955-）曾愛真（1955-2000）林秀娘（1956-）洪振福（1956-）鄧惠芬（1957-）錢正珠（1957-）吳進風（1957-）李邱吉（1957-）唐國樑（1957-）郭聰仁（1957-）鄭永國（1957-）陳正勳（1957-）周邦玲（1958-）沈東寧（1958-）徐翠嶺（1958-）陳美華（1958-）陳明輝（1959-）李懷錦（1959-）范仲德（1959-）郭義文（1959-）陳品秀（1959-）陳國能（1959-2000）張清淵（1960-）黃永全（1960-）伍坤山（1960-）翁國珍（1960-）曾永鴻（1960-）徐明稷（1961-）朱坤培（1961-）吳水沂（1961-）

巫漢青（1961-）施惠吟（1961-）宮重文（1961-）林新春（1962-）王俊杰（1962-）白宗晉（1962-）李金生（1962-）邵婷如（1963-）許明香（1963-）廖瑞章（1963-）蕭巨杰（1963-）何瑤如（1964-）李幸龍（1964-）張逢威（1964-）謝嘉亨（1965-）羅森豪（1965-）吳建福（1966-）黃玉英（1970-）施宣宇（1974-）。見謝東山 編，《臺灣地區重要陶藝作品調查研究計畫報告書》，臺南：國立臺南藝術學院，2001。

【註283】本文引用評論家名單如下：John Carl、Nasisse、王品驊、王哲雄、王盛弘、王銘顯、田心、白宗晉、石瑞仁、有賀敬子、羊文漪、何明績、何懷碩、呂佩怡、呂坤樹、宋龍飛、李友煌、李嘉倩、汪中玫、谷風、林曼麗、林惺嶽、林新春、花亦芬、迎曦、阿八、洪惠冠、丹尼斯‧威蒙（美國藝評家）、倪再沁、唐國樑、徐文琴、張淑美、理查‧赫胥（美國工藝學校陶藝系教授）許政雄、郭少宗、陳天論、陳信雄、陳英德、陳朝興、陳新上、陳銘、陳韻如、陸蓉之、喬‧羅瑞亞（美國加州洛杉磯郡美術館裝飾藝術部的研究員）、曾明男、曾長生、游博文、黃圻文、黃娟娟、黃海鳴、楚戈、溫淑姿、葉文、劉良佑、劉鎮洲、Ille Jang（德國司徒加特造形藝術學院講師）、施密特貝格（德國國立卡塞爾博物館館長）、慧慶、蔣勳、鄭乃銘、鄧淑慧、謝庸、鍾鐵民、蘇志徹、鐘俊雄。

【註284】Randal Johnson, "Introduction," p. 5.

【註285】劉鎮洲創作自述。見謝東山 編，《臺灣地區重要陶藝作品調查研究計畫報告書》，第三章：當代重要陶藝家及其作品，頁103-219。以下括弧內引文除非特別註明，餘皆為作者創作自述，出自此出處。

【註286】「第一樂章—天然的彩虹，也是聖經創世紀中的彩虹。第二樂章—透過牛頓三角銳利的菱鏡輻射散發的光譜：筆直的、剛硬的、科學的、理智的、分析性的。理性主義挑戰了宗教信仰，所謂『人定勝天』的自恃，局部取代了對於『造物主』的仰望與寄託。第三樂章—科技、發現與發明、進步，與伴隨而來的動盪局勢…工商、財經、股票市場、人心的忐忑不安…電視牆上曲折的多彩線條，不也是一種彩虹嗎？第四樂章—鮮明的紅燈、黃燈、綠燈與污濁的彩虹呈現強烈的對比。連天上的一朵朵白雲也變成一輛輛汽車—環境的污染源。第五樂章—2000～2999採用三原色混合而得中間色（橙、綠、紫）代表複雜的心情。Quo vadis, homo sapiens？」（智人，往何處去？）見邱煥堂自述。

【註287】石瑞仁語。

【註288】石瑞仁對林振龍的評語。

【註289】陳實涵自述。
【註290】楊文霓自述。
【註291】伍坤山自述。
【註292】曾明男自述。
【註293】鐘俊雄語。
【註294】李幸龍創作自述。
【註295】周邦玲創作自述。
【註296】陳銘語。
【註297】劉鎮洲語。

【參考書目】

期刊類

Bourdieu, Pierre. The Field of Cultural Production, Randal Johnson ed., Combridge, UK: Polity Press, 1993.

Carle, John. 〈雙元的特性—郭義文作品〉，陶藝，15期，1997.春，頁40-47。

Broadwell, Carolyn. 〈評曾愛真陶作個展：發現「陶」花園〉，炎黃藝術，60期，1994.8，頁56。

Noble, Ian. 龐靜平譯，〈今日陶藝—瑞士〉，藝術家，116期，1985.1，頁180-191。

Barbara Tipton，張清治譯，〈現代陶藝討論會〉，藝術家，64期，1980.9，頁150-155。

一　陶，〈浴火鳳凰—第五屆南陶展〉，藝術家，205期，1992.6，頁479。

丁受遲，〈現代陶藝之父林葆家〉，藝術家，201期，1992.2，頁372。

————，〈陶林先知—現代陶藝之父林葆家〉，藝術家，211期，1992.12，頁494。

————，〈鍾愛一生陶—林葆家陶藝紀念展〉，藝術家，200期，1992.1，頁473-474。

二　水、楊淑智，〈熱鬧之後，臺北國際陶瓷博覽會的自省〉，陶藝，4期，1994.夏，頁44-51。

三　豪，〈臺南陶藝的開拓人—吳燧木父子〉，藝術家，91期，1982.12，頁230。

大　展，〈范振金的釉彩天地〉，藝術家，209期，1992.10，頁597。

小　島，〈「北區陶藝教育聯誼會」正式成立〉，陶藝，11期，1996.春，頁140-141。

不　雕，〈現代陶藝的專屬園地〉，雄獅美術，136期，1982.6，頁143。

今　天，〈古樸陶風的蕭代個展〉，藝術家，168期，1989.5，頁276-277。

————，〈謝以裕陶藝世界〉，藝術家，176期，1990.1，頁367。

尤邱玲，〈追尋古文人氣韻—恆春青瓷的新古典主義〉，陶藝，23期，1999.春，頁128-130。

————，〈忠於生命中最真實的況味—王龍德Tony Ong的醉陶之路〉，陶藝，24期，1999.夏，頁132-137。

文　建，〈王修功陶瓷藝術〉，藝術家，208期，1992.9，頁458。

方　叔，〈「土」十一人展後之我見〉，藝術家，190期，1991.3，頁300-305。

————，〈「思」與「想」〉，藝術家，230期，1994.7，頁444-449。

————，〈「講」與「獎」之問〉，藝術家，225期，1994.2，頁195-197。

————，〈一炮三響？〉，藝術家，206期，1992.7，341-347頁。

————，〈十二屆瓦樂利國際陶藝雙年展—我國作品五件入選〉，藝術家，182期，1990.7，頁312-317。

————，〈三百六十行外的一行—陶藝後援會〉，藝術貴族，5期，1989.12，頁62-63。

————，〈土的詮釋—臺灣陶藝展〉，藝術家，250期，1996.3，頁435-439。

————，〈大陸吹起了作陶風〉，藝術家，189期，1991.2，頁292-297。

————，〈大陸陶藝再狂飆〉，藝術家，183期，1990.8，頁324-328。

————，〈中華民國第五屆陶藝雙年展展覽實施辦法〉，藝術家，215期，1993.4，頁452-457。

————，〈化緣新記〉，藝術家，202期，1992.3，頁286-358。

————，〈充滿希望的時代〉，藝術家，234期，1994.11，頁420-424。

————，〈臺北國際陶瓷博覽會〉，藝術家，216期，1993.5，頁410-415。

————，〈再爲陶瓷捏把勁〉，藝術家，106期，1984.3，頁221-225。

─────，〈回顧與展望─陶藝學院的創設〉，藝術家，241期，1995.6，頁498-503。

─────，〈含英咀華的聚英陶展〉，藝術家，192期，1991.5，頁348。

─────，〈技術與觀念的輸出〉，藝術家，195期，1991.8，頁312-316。

─────，〈把警世箴言留給愛陶者〉，藝術家，120期，1985.5，頁262。

─────，〈走向世界、伸出觸角〉，藝術家，219期，1993.8，頁399-403。

─────，〈走過從前迎接未來〉，藝術家，213期，1993.2，頁377-382。

─────，〈來自陶鄉的王惠民〉，藝術家，118期，1985.3，頁260-266。

─────，〈直觀、創造、生命─陶藝與禪境〉，藝術家，173期，1989.10，頁292-297。

─────，〈金門陶瓷參觀記行〉，藝術家，193期，1991.6，頁228-233。

─────，〈金陶獎360萬獎金待領〉，藝術家，217期，1993.6，頁422-427。

─────，〈金陶獎徵件扶搖直上〉，藝術家，247期，1995.12，頁426-429。

─────，〈金陶獎競逐激烈〉，藝術家，248期，1996.1，頁408-411。

─────，〈建立世界第十七所現代陶陳列〉，藝術家，212期，1993.1，頁411-415。

─────，〈建立現代中國陶藝的新形象〉，藝術家，66期，1980.11，頁94-95。

─────，〈後浪推前浪〉，藝術家，226期，1994.3，頁452-455。

─────，〈拾穗〉，藝術家，196期，1991.9，頁315-317。

─────，〈為「陶藝」一詞正本清源〉，藝術家，224期，1994.1，頁440-445。

─────，〈振興中華陶藝之我見(上)〉，藝術家，176期，1990.1，頁288-291。

─────，〈氣派與魄力─陶藝後援會系列介紹〉，藝術貴族，12期，1990.12，頁122-123。

─────，〈氣勢如虹〉，藝術家，222期，1993.11，頁458-463。

─────，〈神游鈞窯〉，藝術家，209期，1992.10，頁426-431。

─────，〈國際陶藝會議紀實(三)─談中國陶藝壁畫的發展前景〉，藝術家，166期，1989.3，頁233-239。

─────，〈國際陶藝會議紀實(上)〉，藝術家，164期，1989.1，頁250-255。

─────，〈掃瞄陶藝圈〉，藝術家，236期，1995.1，頁400-405。

─────，〈第二屆金陶獎感言〉，藝術家，223期，1993.12，頁435-439。

─────，〈第五屆陶藝雙年展提前展出〉，藝術家，214期，1993.3，頁484-489。

─────，〈第四屆陶藝雙年展的不速之客〉，藝術家，194期，1991.7，頁278-279。

─────，〈這一年─七十二年現代陶藝的發展〉，藝術家，103期，1983.12，頁180-185。

─────，〈郭義文的虛中之妙〉，藝術家，181期，1990.6，頁341-3461

─────，〈陳添成陶藝發出野性的呼聲〉，藝術家，92期，1983.1，頁161。

─────，〈陶壇紀盛〉，藝術家，211期，1992.12，頁423-428。

─────，〈陶藝的另一片天空〉，藝術家，180期，1990.5，頁286-290。

─────，〈陶藝的傳統在那裡？─雙年展後應有的省思〉，藝術家，200期，1992.1，頁340-343。

─────，〈陶藝研究的火花初現〉，藝術家，239期，1995.4，頁472-476。

─────，〈陶藝發展風雨生信心─兼談陳佐導的陶藝〉，藝術家，185期，1990.10，頁323-327。

─────，〈陶藝短波〉，藝術家，191期，1991.4，頁322-325。

─────，〈陶藝答客問〉，藝術家，198期，1991.11，頁314-318。

─────，〈雪承故事多─現代陶藝美術館的搖籃〉，藝術家，242期，1995.7，頁416-421。

─────，〈期待省展開創新格局─從善如流增設陶藝單項〉，藝術家，237期，1995.2，頁359-399。

─────，〈期望設立陶瓷學院〉，藝術家，189期，1991.2，頁298-302。

─────，〈無聲的訊息─簡介楊文霓的陶藝創作〉，藝術家，145期，1987.6，頁170-173。

————，〈貴在有我—王修功陶藝魅力〉，藝術家，207期，1992.8，421-427頁。

————，〈進軍世界〉，藝術家，232期，1994.9，頁420-424。

————，〈雅俗共賞〉，藝術家，220期，1993.9，頁386-390。

————，〈溝通與交流〉，藝術家，235期，1994.12，頁420-425。

————，〈當代十二位傑出陶藝家〉，藝術家，88期，1982.9，頁161-185。

————，〈節外生枝〉，藝術家，218期，1993.7，頁444-447。

————，〈暢遊歸來的收穫〉，藝術家，204期，1992.5，頁365-370。

————，〈粹練而後光華昇起〉，藝術家，233期，1994.10，頁402-407。

————，〈誌上陶藝展(1)—展前的話〉，藝術家，83期，1982.4，頁106-107。

————，〈誌上陶藝展—心血的結晶、火上的蓓蕾〉，藝術家，85期，1982.6，頁210-
 215。

————，〈誌上陶藝展—一片靈氣〉，藝術家，140期，1987.1，頁91-95。

————，〈誌上陶藝展—一爐清新、金石為真〉，藝術家，93期1983.2，頁156-159。

————，〈誌上陶藝展—力爭上游〉，藝術家，100期，1983.9，頁282-286。

————，〈誌上陶藝展—三人行〉，藝術家，149期，1987.10，頁211-215。

————，〈誌上陶藝展—大自然的組曲〉，藝術家，139期，1986.12，頁211-213。

————，〈誌上陶藝展—大將不斷〉，藝術家，117期，1985.2，頁241-247。

————，〈誌上陶藝展—中國陶藝走向世界的起點問題〉，藝術家，169期，1989.6，頁
 263-267。

————，〈誌上陶藝展—中華民國現代陶藝推展之成就〉，藝術家，162期，1988.11，頁
 263-267。

————，〈誌上陶藝展—化身千千萬〉，藝術家，113期，1984.10，頁210-213。

————，〈誌上陶藝展—火樹銀花〉，藝術家，109期，1984.6，頁192-193。

————，〈誌上陶藝展—功在陶藝〉，藝術家，178期，1990.3，頁227-232。

————，〈誌上陶藝展—永難落幕的掌聲〉，藝術家，107期，1984.4，頁218-220。

————，〈誌上陶藝展—名人榜上添猛將〉，藝術家，98期，1983.7，頁184-189。

————，〈誌上陶藝展—地陽光爛爛、走泥易成陶〉，藝術家，87期，1982.8，頁151-
 156。

————，〈誌上陶藝展—走向奔放的時代〉，藝術家，104期，1984.1，頁196-201。

————，〈誌上陶藝展—具體的感情、文明的躍升〉，藝術家，86期，1982.7，頁146-
 151。

————，〈誌上陶藝展—怪胎與火首，從李茂宗回國展陶藝說起〉，藝術家，143期，
 1987.4，頁216-219。

————，〈誌上陶藝展—東風西漸〉，藝術家，102期，1983.11，頁238-239。

————，〈誌上陶藝展—枝上心蕊，繁花初綻〉，藝術家，90期，1982.11，頁121-126。

————，〈誌上陶藝展—泥土、火焰、創意的提昇，現代陶藝大展評介〉，藝術家，89
 期，1982.10，頁198-230。

————，〈誌上陶藝展—泥偶的再生〉，藝術家，108期，1984.5，頁203-208。

————，〈誌上陶藝展—波瀾動遠空，記馬浩陶藝創作〉，藝術家，131期，1986.4，頁
 208-213。

————，〈誌上陶藝展—爭一時也要爭千秋，寫再第二屆陶藝雙年展之後〉，藝術家，
 155期，1988.4，頁278-284。

————，〈誌上陶藝展—知難行易，評楊文霓編著「陶藝手冊」〉，藝術家，134期，
 1986.7，頁73-79。

————，〈誌上陶藝展—近五月陶壇我見我思我想〉，藝術家，146期，1987.7，頁260-
 269。

————，〈誌上陶藝展—建立競賽陶展的新秩序〉，藝術家，153期，1988.2，頁203-
 207。

--------，〈誌上陶藝展—柔和傳統的一塊泥〉，藝術家，84期，1982.5，頁120-126。

--------，〈誌上陶藝展—風雲起山河動〉，藝術家，118期，1985.3，頁260-266。

--------，〈誌上陶藝展—香江有水亦有陶〉，藝術家，96期，1983.5，頁214-217。

--------，〈誌上陶藝展—剛柔並濟曲直天成〉，藝術家，91期，1982.12，頁184-188。

--------，〈誌上陶藝展—振興中華陶藝之我見(上)〉，藝術家，176期，1990.1，頁288-291。

--------，〈誌上陶藝展—振興中華陶藝之我見(下)〉，藝術家，177期，1990.2，頁225-227。

--------，〈誌上陶藝展—疾風知勁草〉，藝術家，119期，1985.4，頁275-279。

--------，〈誌上陶藝展—神州'89現代陶藝大展，才氣遠勝於名氣的陶藝家〉，藝術家，168期，1989.5，頁202-204。

--------，〈誌上陶藝展—酌酒初滿杯，調弦始成曲〉，藝術家，92期，1983.1，頁157-160。

--------，〈誌上陶藝展—寄望更多女性投入陶藝〉，藝術家，161期，1988.10，頁162-165。

--------，〈誌上陶藝展—帶回來的光榮與驕傲，寫於孫超個展前〉，藝術家，128期，1986.1，頁243-248。

--------，〈誌上陶藝展—淚水、血汗、喝彩、感懷（上），從中日陶展後看國內現代陶藝之發展〉，藝術家，120期，1985.5，頁206-212。

--------，〈誌上陶藝展—淚水、血汗、喝彩、感懷（下），從中日陶展後看國內現代陶藝之發展〉，藝術家，121期，1985.6，頁257-261。

--------，〈誌上陶藝展—理性的移情〉，藝術家，101期，1983.10，頁202-205。

--------，〈誌上陶藝展—現代陶踏出的第一步〉，藝術家，199期，1991.12，頁353-357。

--------，〈誌上陶藝展—第二屆陶藝雙年展評審後的省思〉，藝術家，154期，1988.3，頁236-240。

--------，〈誌上陶藝展—第二屆陶藝雙年展話從頭〉，藝術家，148期，1987.9，頁280-286。

--------，〈誌上陶藝展—第三屆陶藝雙年展籌備開始〉，藝術家，170期，1989.7，頁244-250。

--------，〈誌上陶藝展—這一年，七十二年現代陶藝的發展〉，藝術家，103期，1983.12，頁180-185。

--------，〈誌上陶藝展—陶器苦瓵—佑往陶焉〉，藝術家，97期，1983.6，頁165-167。

--------，〈誌上陶藝展—陶藝大家談〉，藝術家，150期，1987.11，頁260-265。

--------，〈誌上陶藝展—陶藝拾零〉，藝術家，147期，1987.8，頁244-249。

--------，〈誌上陶藝展—陶藝界的榮耀〉，藝術家，158期，1988.7，頁240-244。

--------，〈誌上陶藝展—陶藝紀事錄〉，藝術家，201期，1992.2，頁300-307。

--------，〈誌上陶藝展—陶藝資訊〉，藝術家，159期，1988.8，頁246-249。

--------，〈誌上陶藝展—最後復活的一粒種子〉，藝術家，160期，1988.9，頁156-159。

--------，〈誌上陶藝展—無窮的清新〉，藝術家，94期，1983.3，頁191-194。

--------，〈誌上陶藝展—畫家筆下的陶瓷器〉，藝術家，152期，1988.1，頁282-286。

--------，〈誌上陶藝展—登臨藝術的殿堂〉，藝術家，136期，1986.9，頁233-237。

--------，〈誌上陶藝展—開創現代陶藝的新紀元〉，藝術家，133期，1986.6，頁244-249。

--------，〈誌上陶藝展—開創陶藝新局〉，藝術家，156期，1988.5，頁220-225。

--------，〈誌上陶藝展—揄揚與揶揄〉，藝術家，129期，1986.2，頁258-263。

--------，〈誌上陶藝展—傳統與創新〉，藝術家，137期，1986.10，頁242-246。

--------，〈誌上陶藝展—資訊時代〉，藝術家，114期，1984.11，頁196-201。

--------，〈誌上陶藝展—運斤成風〉，藝術家，111期，1984.8，頁164-169。

　　　　　　，〈誌上陶藝展—對中華現代陶藝的展望(下)〉，藝術家，175期，1989.12，頁242-243。

　　　　　　，〈誌上陶藝展—對中華現代陶藝的展望(上)〉，藝術家，174期，1989.11，頁272-297。

　　　　　　，〈誌上陶藝展—搏虛成實〉，藝術家，135期，1986.8，頁181-186。

　　　　　　，〈誌上陶藝展—奮起吧！陶藝！〉，藝術家，203期，1992.4，頁292-297。

　　　　　　，〈誌上陶藝展—歷史的見證〉，藝術家，179期，1990.4，頁312-317。

　　　　　　，〈誌上陶藝展—激起的浪花〉，藝術家，99期，1983.8，頁170-173。

　　　　　　，〈誌上陶藝展—聲動梁塵〉，藝術家，110期，1984.7，頁231-234。

　　　　　　，〈誌上陶藝展—懲前毖後〉，藝術家，105期，1984.2，頁214-217。

　　　　　　，〈誌上陶藝展—難易相成〉，藝術家，112期，1984.9，頁196-201。

　　　　　　，〈誌上陶藝展—霧非霧〉，藝術家，157期，1988.6，頁204-209。

　　　　　　，〈誌上陶藝展—觀陶記聞〉，藝術家，116期，1985.1，頁170-176。

　　　　　　，〈寫在南斯拉夫小型陶塑展之後〉，藝術家，188期，1991.1，頁318-323。

　　　　　　，〈凝聚的鄉土情〉，藝術家，227期，1994.4，頁439-443。

　　　　　　，〈瀟灑走一回〉，藝術家，208期，1992.9，頁417-420。

　　　　　　，〈關懷議論〉，藝術家，243期，1995.8，頁424-428。

方李莉，〈陶藝、現代人〉，陶藝，3期，1994.春，頁115-119。

木　眉，〈玩火的人陳添成熱中陶藝創作〉，藝術家，61期，1980.6，頁208-209。

王月華，〈生活像一首田園詩篇—芝柏山莊瀰漫陶藝氣息〉，典藏藝術，29期，1995.2，頁112-115。

王永義，〈十年作陶生涯〉，藝術家，227期，1994.4，頁446-448。

王怡文，〈蕭昌永的陶藝情愫〉，陶藝，2期，1994.冬，頁139。

王明榮，〈有我集陶展〉，藝術家，159期，1988.8，頁198。

　　　　　　，〈看「永芳四人作陶展」〉，陶藝，3期，1994.春，頁127。

王品驊，〈回歸原點—思考臺灣陶與臺灣現象〉，藝術貴族，46期，1993.10，頁47-49。

　　　　　　，〈楊元太陶藝觀—「淨」之機〉，陶藝，15期，1997.春，頁48-55。

王修功，〈「中國傳統陶藝及現代陶藝研討會」—陶瓷藝術，就是陶瓷藝術〉，雄獅美術，215期，1989.1，頁162-166。

　　　　　　，〈從郭柏川先生家屬捐贈臺北市立美術館的幾件陶瓷，記「永生工藝社」一段往事〉，現代美術，75期，1997.12，頁17-19。

　　　　　　，〈從陶隨想〉，陶藝，1期，1993.秋，頁110-115。

　　　　　　，〈從陶隨想〉，藝術貴族，6期，1990.6，頁78-79。

　　　　　　，〈陶外話二則〉，藝術貴族，34期，1992.10，頁26。

　　　　　　，〈陶裡陶外話二則〉，雄獅美術，278期，1996.4，頁25-27。

　　　　　　，〈對「1998臺北雙年展」部份展品之我見〉，現代美術，80期，1998.10，頁40-42。

王曼萍，〈大美無言—楊元太的自然觀〉，藝術貴族，34期，1992.10，頁36-41。

　　　　　　，〈楊元太 VS 蔡文慶—我的陶藝我的路〉，藝術貴族，30期，1992.6，頁49-53。

　　　　　　，〈寧靜和生命的享有者—訪陳正勳陶藝工作室〉，雄獅美術，207期，1988.5，頁164-165。

王盛弘，〈生活陶藝的新古典丰采—楊文宏〉，陶藝，12期，1996.夏，頁36-41。

　　　　　　，〈記「96陶藝研習營」〉，陶藝，11期，1996.春，頁76-81。

　　　　　　，〈窗裡、窗外—白描沈東寧〉，陶藝，13期，1996.秋，頁42-47。

王惠民，〈自幼愛塗鴉—陶板試啼聲〉，藝術家，268期，1997.9，頁493-497。

　　　　　　，〈初探「自由作陶」路〉，藝術家，262期，1997.3，頁459-460。

　　　　　　，〈從拜讀「誌上陶藝展」出發〉，藝術家，260期，1997.01，頁494-495。

　　　　　　，〈淬取賞陶十要素—自歌自舞自開懷〉，藝術家，271期，1997.12，頁499-501。

王焜生，〈楊文霓跨越陶藝，將巡迴臺灣7個縣市展出〉，CANS藝術新聞，28期，
　　　　1999.12，頁115。

王德昌，〈陶醉─五人陶藝創作展〉，藝術家，199期，1991.12，頁443-444。

中國窯業雜誌編輯，〈中華藝術陶瓷公司〉，7期，1968.9，頁30。

﹣﹣﹣﹣﹣﹣﹣，〈論政府對陶瓷工業的研究與輔導〉，5期，1968.7，頁2。

北縣文化中心，〈迎春接福─陶藝跑跳碰〉，陶藝，2期，1994.冬，頁137。

卡　門，〈謝長融陶藝展─飛旋而出的氣韻之美〉，藝術家，217期，1993.06，頁551。

卡門·戴歐妮絲，〈今日陶藝─比利時〉，藝術家，118期，1985.3，頁236-241。

司徒侯，〈吳近風陶藝中的文人氣質〉，藝術家，150期，1987.11，頁233。

臺灣省陶藝學會，〈臺灣省陶藝學會第一屆會員聯展〉，藝術家，220期，1993.9，頁
　　　　403。

﹣﹣﹣﹣﹣﹣﹣，〈臺灣陶藝園地新作發展〉，藝術家，213期，1993.2，頁361。

﹣﹣﹣﹣﹣﹣﹣，〈第一屆「臺灣陶藝展」省美館舉行〉，藝術家，219期，1993.8，頁386。

﹣﹣﹣﹣﹣﹣﹣，〈臺灣陶藝學會會員新作發表〉，藝術家，212期，1993.1，頁418-420。

﹣﹣﹣﹣﹣﹣﹣，〈陶藝學會會員新作發表〉，藝術家，210期，1992.11，頁438。

﹣﹣﹣﹣﹣﹣﹣，〈發揮陶藝界群體力量〉，藝術家，210期，1992.11，頁436。

田　心，〈孫超德國巡迴展〉，藝術家，217期，1993.6，頁430-431。

﹣﹣﹣﹣﹣﹣﹣，〈窯火裡的詩情─孫超現代陶藝〉，藝術家，253期，1996.06，頁458-460。

白宗晉，〈看楊元太新作〉，陶藝，10期，1996.冬，頁108-110。

﹣﹣﹣﹣﹣﹣﹣，〈楊元太作品展─水微、火土元功〉，炎黃藝術，72期，1995.11，頁58。

石瑞仁，〈一個借用土性與土理喻解人生的陶藝家─林振龍〉，陶藝，14期，1997.冬，
　　　　頁43-47。

﹣﹣﹣﹣﹣﹣﹣，〈探識臺灣當代陶藝的未來─短評「土的詮釋─臺灣陶藝六人展」〉，陶藝，21
　　　　期，1998.秋，頁45-47。

﹣﹣﹣﹣﹣﹣﹣，〈評一九九六年臺北縣陶藝美展〉，雄獅美術，304期，1996.6，頁91-95。

﹣﹣﹣﹣﹣﹣﹣，〈楊元太作品展─「活」在嚴肅之中〉，炎黃藝術，72期，1995.11，頁59。

吉　果，〈李幸龍陶藝展〉，藝術家，164期，1989.1，頁294。

﹣﹣﹣﹣﹣﹣﹣，〈整合傳統，重現現代─李幸龍陶藝展〉，藝術家，206期，1992.7，頁468。

名　展，〈淨之機─楊元太1997陶藝個展〉，山藝術，89期，1997.7/8，頁139。

安　田，〈現代陶觀記〉，藝術家，109期，1984.6，頁272-273。

安迪·納習思，〈周邦玲─完美整合的宇宙縮影〉，雄獅美術，216期，1989.2，頁106-
　　　　107。

尖特美，〈傳統的延續─'93年金陶獎得獎作品聯展〉，藝術家，223期，1993.12，頁
　　　　530。

成耆仁，〈枕上乾坤話陶枕〉，陶藝，21期，1998.秋，頁128-131。

﹣﹣﹣﹣﹣﹣﹣，〈前人種樹「後人成樑」速寫臺灣陶藝發展（節錄）〉，CANS藝術新聞，38
　　　　期，2000.11，頁122-123。

朱苓尹，〈陶的滄桑─從人類學窺探陶在臺灣的歷史〉，藝術貴族，46期，1993.10，頁
　　　　35-43。

朱寶雍，〈「法」外「情」─寫於寶雍的陶展前〉，藝術家，151期，1987.12，頁284-
　　　　289。

﹣﹣﹣﹣﹣﹣﹣，〈南加州的蓬勃陶藝─崎村惠津子的舞衣〉，藝術家，144期，1987.5，頁212-
　　　　215。

﹣﹣﹣﹣﹣﹣﹣，〈陶的可能〉，雄獅美術，231期，1990.5，頁182-183。

﹣﹣﹣﹣﹣﹣﹣，〈舊金山新陶─真假莫變的藝術，訪超現實陶藝家李懷〉，藝術家，151期，
　　　　1987.12，頁284-289。

﹣﹣﹣﹣﹣﹣﹣，〈舊金山新陶─麥克·史旺生的巨甕〉，藝術家，147期，1987.8，頁239-243。

﹣﹣﹣﹣﹣﹣﹣，〈舊金山新陶─罐的延伸，訪陶藝家傑米·麥克〉，藝術家，153期，1988.2，頁

208-212。

江　陶，〈樂在陶瓷路 陶瓷鑑賞家馮先銘來臺訪問〉，藝術貴族，37期，1993.1，頁90-
　　　　91。

江春浩，〈從懷舊到建設—蔡榮祐陶藝個展的啟示〉，雄獅美術，104期，1979.10，頁
　　　　136-138。

江榮彰，〈低溫鹽沙裂燒技法〉，藝術家，168期，1989.5，頁198-201。

————，〈見樹亦見林的陶藝年展〉，陶藝，7期，1995.春，頁62-66。

————，〈走出泥土的困境，兩位華裔藝術家的創作進路—許偉斌、林敏毅〉，陶藝，12
　　　　期，1996.夏，頁48-55。

————，〈美國陶藝界的超級明星—羅伯·阿尼森〉，藝術家，186期，1990.11，頁284-
　　　　291。

————，〈畢卡索的陶藝〉，陶藝，10期，1996.冬，頁69-74。

池宗憲，〈話古幽情展新姿—邱勝富的陶燒筷子籠〉，陶藝，11期，1996.春，頁126-
　　　　127。

————，〈話古幽情展新姿—邱勝富的陶燒筷子籠〉，陶藝，11期，1996.春，頁126-
　　　　127。

艾　維，〈代代相惜傳承的臺灣陶藝家〉，典藏藝術，39期，1995.12，頁95-98。

艾　蓓，〈朱寶雍的陶如是說〉，雄獅美術，238期，1990.12，頁183-185。

艾克哈特·施密特貝格，〈孫超的陶瓷藝術〉，陶藝，0期，1993.夏，頁40-41。

行　者，〈用火燒出的文人氣質—王修功的陶瓷藝術〉，藝術貴族，7期，1990.7，頁92-
　　　　93。

串　門，〈輕柔的雄風—看徐翠嶺的陶〉，藝術家，178期，1990.3，354-356頁。

佛·德·波給拉耶雷，〈戴歐妮絲的作品和比利時的陶藝〉，藝術家，118期，1985.3，頁
　　　　242-249。

何　吉，〈'94聯合陶友集「春陶展」〉，陶藝，2期，1994.冬，頁136。

何明績，〈賦予陶瓷新生命—何建德陶瓷展〉，藝術家，159期，1988.8，頁199。

何瑤如，〈捏塑心靈的感動〉，藝術家，258期，1996.11，頁436-437。

何肇衢，〈周宜珍的陶藝創作〉，藝術家，118期，1985.3，頁259。

何懷碩，〈李茂宗與現代中國陶藝〉，雄獅美術，23期，1973.1，頁13-15。

余世玉，〈蔡榮祐陶藝個展〉，雄獅美術，103期，1979.9，頁80-81。

余成忠，〈火的淬煉〉，現代美術，66期，1996.6，頁30-31。

————，〈關於人—余成忠的創作〉，陶藝，17期，1997.秋，頁62-65。

余珊珊，〈臺灣陶藝掌聲響起「紐約」〉，陶藝，5期，1994.秋，頁136-138。

克　士，〈封神、水滸、紅樓夢—王子華陶玩展〉，藝術家，200期，1992.1，頁467。

吳　菊，〈西方取經記—1998洛杉磯陶藝研習營隨筆〉，陶藝，21期，1998.秋，146-
　　　　147。

吳　鳴，〈海灣裡的藝術盛宴—記夏威夷大學「'98第二屆東西方陶藝聯合研討會」〉，陶
　　　　藝，23期，1999.春，頁144-147。

————，〈漫談紫砂陶與現代陶藝〉，陶藝，2期，1994.冬，頁133-135。

吳文薰，〈與大自然共舞—走訪楊元太朴子工作室〉，山藝術，85期，1997.3，頁54-59。

吳可舜，〈不是人？不可說！—記吳智仁陶塑個展〉，藝術家，216期，1993.5，頁493。

————，〈手拉傳統泥捏現代—翁國禎陶壺展側記〉，藝術家，196期，1991.9，頁349。

————，〈片片雪花迎梅開—鄭富村第二次個展〉，藝術家，114期，1984.11，頁245。

————，〈泥作有情世—記翁國禎陶藝展〉，藝術家，201期，1992.2，頁417。

吳玉女，〈慶祝「南投陶」二百週年系列報導之七，眾裡尋它—「南投陶」田野調查實
　　　　記〉，陶藝，9期，1995.秋，頁119-122。

吳明娟，〈用「心」作陶〉，陶藝，5期，1994.秋，頁106-107。

吳明儀，〈不設限的嘗試，才能自由地「醉陶」—看Tony Ong的開放與融合〉，藝術家，

289期，1999.6，頁514-515。

————，〈陶藝園地聯誼會—表現互股之美的柴燒特展〉，藝術家，288期，1999.5，頁
　　　460-461。

吳梅嵩，〈青春與幻想—從李鑫益作陶談起〉，陶藝，12期，1996.夏，頁84-85。

吳婷玉，〈賞陶、藏陶、樂陶陶—九位愛陶人士現身說法〉，典藏藝術，39期，1995.12，
　　　頁103-107。

吳進風，〈兒童陶藝新教材—安全免燒陶藝土〉，陶藝，5期，1994.秋，頁148。

吳慧芳，〈陶的可能看「好陶」——一群由喜愛到專業的「陶人」〉，炎黃藝術，64期，
　　　1994.12，頁60-61。

吳讓農，〈三十而立—寫在師大陶藝三十年回顧展之前〉，藝術家，155期，1988.4，頁
　　　226-227。

————，〈仿古〉，中國窯業，9期，1968.11，頁15-16。

————，〈何謂現代中國陶藝〉，現代美術，3期，1984.7，頁34-35。

————，〈長而不宰〉，陶藝，12期，1996.夏，頁86-89。

————，〈張逢威陶藝展感言〉，藝術家，215期，1993.4，頁534。

————，〈畢生製陶無他願(上)〉，藝術家，221期，1993.10，頁424-428。

————，〈畢生製陶無他願(下)〉，藝術家，222期，1993.11，頁450-457。

————，〈鄭義融陶藝展—紅牆、綠瓦、大地〉，藝術家，196期，1991.9，頁387。

呂品昌，〈陶藝特質論〉，陶藝，6期，1995.冬，頁140-146。

呂嘉靖，〈臺灣現代陶藝壺的崛起〉，陶藝，3期，1994.春，頁104-108。

宋文薰，〈蘭嶼雅美族的製陶方法〉，藝術家，67期，1980.12，頁128-133。

宋金芬，〈推動現代陶藝搖籃的手〉，藝術貴族，3期，1989.10，頁96-97。

宋龍飛，〈從陶藝找回健康的侯錦郎〉，藝術家，269期，1997.10，頁468-469。

————，〈一九九六臺灣陶藝展〉，陶藝，12期，1996.夏，頁110-111。

————，〈一個「夢想」的實現—王惠民陶藝生涯〉，藝術家，260期，1997.1，頁496。

————，〈大巧若拙—寫在王惠民的陶藝展覽之前〉，藝術家，154期，1988.3，頁186-
　　　187。

————，〈天眼美術館揭幕〉，藝術家，86期，1982.7，頁136-138。

————，〈加拿大藝術的親善大使—簡介來我國訪問的阿伯特現代藝術訪問團〉，藝術
　　　家，72期，1981.5，頁114-116。

————，〈臺北市第十六屆美展陶藝總評頁〉，藝術家，168期，1989.5，頁195-197。

————，〈臺北縣第一屆美術展陶藝總評〉，藝術家，167期，1989.4，頁178-181。

————，〈臺灣現代陶藝的昨天與今天〉，雄獅美術，139期，1982.9，頁60-66。

————，〈臺灣陶瓷工業的拓荒者—王修功〉，藝術家，80期，1982.1，頁220-222。

————，〈臺灣陶瓷業界的播種者—林葆家〉，藝術家，187期，1990.12，頁304-305。

————，〈平凡中綻現的絢麗—寫於王惠民陶展前〉，藝術家，199期，1991.12，頁411。

————，〈早熟的天才—孫文斌〉，藝術家，187期，1990.12，頁327-328。

————，〈我所認識的陶藝家楊文霓〉，藝術家，66期，1980.11，頁95-97。

————，〈我看呂淑珍的情戒群像展〉，藝術家，161期，1988.10，頁202-203。

————，〈把陶瓷變成藝術的陳松江〉，藝術家，164期，1989.1，頁290-291。

————，〈刻劃心理語言的陶藝家—林振龍〉，藝術家，175期，1989.12，頁297-298。

————，〈促進陶藝發展的汗馬功臣—蔡榮祐〉，藝術家，174期，1989.11，頁335-336。

————，〈流線的魔力—王惠民陶展釋名〉，藝術家，170期，1989.7，頁286-287。

————，〈爲秋韻陶展補韻—遙想著游曉昊陶展〉，藝術家，172期，1989.9，頁246-
　　　247。

————，〈爲傳統陶瓷藝術激發生機的劉良佑〉，藝術家，68期，1981.1，頁160-161。

————，〈展現中國現代陶藝精神面貌的'82春之陶藝聯展〉，藝術家，87期，1982.8，頁
　　　256-259。

--------，〈張繼陶的迷彩世界〉，藝術家，174期，1989.11，頁338。

--------，〈張繼陶的新古典陶展〉，藝術家，190期，1991.3，頁376。

--------，〈張繼陶為陶紅挹注了心血〉，藝術家，161期，1988.10，頁208-209。

--------，〈彩霞滿天—寫於前輩陶藝家王修功第二次個展前〉，藝術家，92期，1983.1，頁162-163。

--------，〈情戒群像〉，雄獅美術，212期，1988.10，頁163-164。

--------，〈陶上鉛華—呂淑珍陶作〉，藝術家，192期，1991.5，頁273-282。

--------，〈陶鑄出民族的風采—記游曉昊第二次個展〉，藝術家，143期，1987.4，頁110-123。

--------，〈曾明男實現了一個做陶人的夢想〉，臺灣美術，11期，1991.1，頁022。

--------，〈新血脈中的奇葩—寫於翠嶺的陶展前〉，雄獅美術，180期，1986.2，頁47-52。

--------，〈雍容和雅、芬馥可玩—張繼陶大器晚成〉，藝術家，92期，1983.1，頁164-165。

--------，〈摘星人—林敏健〉，藝術家，174期，1989.11，頁336-337。

--------，〈臺灣當代陶藝欣賞舉隅〉，臺灣美術，7期，1990.1，頁12-21。

--------，〈蔡榮祐十四年精品展〉，藝術家，184期，1990.9，頁335-337。

--------，〈縷出當代陶藝的歷史新貌〉，藝術家，169期，1989.6，頁268-269。

--------，〈聲勢烜赫的師生陶展—記陳仁智、張逢威首次個展〉，藝術家，201期，1992.2，頁385-386。

--------，〈觀連寶猜女士陶藝創作記〉，藝術家，90期，1982.11，頁127-128。

巫漢青，〈家家有本留學經—日本陶藝及升學管道（Ⅰ）〉，陶藝，22期，1999.冬，頁51-57。

志　匡，〈仿古陶瓷製作現況〉，藝術家，43期，1978.12，頁90-91。

李　仁，〈侯壽峰苦學有成，蔡榮祐潛心陶藝〉，雄獅美術，116期，1980.10，頁118-120。

李　羅，〈新人類主義—邱建清現代柴燒陶〉，藝術家，214期，1993.3，頁508-509。

李再鈐，〈我看現代陶藝〉，雄獅美術，141期，1982.11，頁83-91。

李吉政，〈點燃蛇窯〉，藝術家，86期，1984.7，頁238-242。

李守才，〈均陶堆花粗略談〉，陶藝，2期，1994.冬，頁104-108。

李秀眺，〈一個無怨無悔的陶藝工作者—林清河〉，藝術家，226期，1994.3，頁462-464。

李見深，〈盤築陶藝的啓示〉，藝術貴族，3期，1989.10，頁119。

李亞琪記錄、林媛婉整理，〈中部地區陶藝發展現況座談會〉，雄獅美術，270期，1993.8，頁70-71。

李宜芳，〈陶然歲月赤子遊—蘇玉珍的陶藝之旅〉，陶藝，18期，1998.春，頁110-113。

李宜修、王德生，〈臺灣陶幽默世界—王德生的十五生肖〉，陶藝，6期，1995.冬，頁64-68。

李幸龍，〈從遺憾中尋求另一次的執著〉，藝術家，246期，1995.11，頁462-464。

李怡穎，〈醉陶展小誌〉，藝術家，89期，1982.10，頁244。

李明珠，〈我與陶之戀〉，藝術家186，期，1990.11，頁366。

李亮一，〈一生的「陶醉」〉，藝術家，258期，1996.11，頁432-433。

--------，〈圓的造形觀〉，雄獅美術，146期，1983.4，頁96-97。

--------、雙谷，〈陶藝家建言〉，陶藝，19期，1998.春，頁110-111。

李春滿，〈兒童陶藝教學之研究〉，陶藝，5期，1994.秋，頁95-99。

李茂宗，〈大陸首次舉辦國際現代陶藝研討會追記〉，藝術家，204期，1992.5，頁360-364。

--------，〈走出傳統，賦與泥土嶄新的生命（上）〉，藝術家，226期，1994.3，頁456-

460。

——————，〈走出傳統，賦與泥土嶄新的生命（下）〉，藝術家，227期，1994.4，頁421-
　　　　425。

——————，〈東西方現代陶藝大匯合〉，藝術家，200期，1992.1，頁344-347。

——————，〈迎接泥土的時代—談陶藝與建築〉，雄獅美術，125期，1981.7，頁37-41。

李朝進，〈馬浩的陶彫〉，雄獅美術，25期，1973.3，頁116-118。

——————，〈陶與藝—楊元太的陶塑藝術〉，藝術家，209期，1992.10，頁448-449。

——————，〈與窯神共舞—楊元太的陶塑藝術〉，炎黃藝術，38期，1992.10，頁22-23。

李欽賢，〈陶瓷歲月，浮世人生—江戶飲食男女的感官之美〉，陶藝，26期，2000.冬，
　　　　頁122-126。

李菊生，〈記陶藝雕塑家羅小平及其藝術思想〉，炎黃藝術，69期，1995.7/8，頁141。

李逸塵，〈承襲傳統再拓新機—臺灣交趾陶名家追蹤〉，典藏藝術，76期，1999.1，頁
　　　　211-216。

——————，〈為自己開了一扇窗—孫超斑斕的藝術創作〉，典藏藝術，55期，1997.4，頁
　　　　226-229。

李嘉倩，〈中華民國第一屆陶藝節後記〉，陶藝，2期，1994.冬，頁115-118。

——————，〈社會現象觀察家—蕭麗虹〉（裝置陶、陶裝置專輯），陶藝，16期，1997.夏，
　　　　頁54-57。

——————，〈金手指與綠點子—范姜明道的練金術〉（裝置陶、陶裝置專輯），陶藝，16
　　　　期，1997.夏，頁58-61。

——————，〈記錄著生命的原型—做陶的畫家陳銘濃〉，陶藝，19期，1998.春，頁26-33。

——————，〈塵世有緣、想像無情—與張清淵談「線性的延續」〉，陶藝，23期，1999.春，
　　　　頁35-37。

——————，〈精緻與粗獷間的千百種可能—張清淵的陶藝世界〉，陶藝，18期，1998.春，頁
　　　　42-47。

——————，〈銜接傳統與現代的橋—陳景亮〉，陶藝，17期，1997.秋，頁36-43。

李銀福譯，〈遊走於理性與感性的幾何陶藝觀念〉，陶藝，3期，1994.春，頁44-51。

李銘盛，〈陶藝工作室各有千秋〉，藝術家，121期，1985.6，頁266-289。

李鎂英，〈「釉」的導師—吳毓棠〉，陶藝，2期，1994.冬，頁88-89。

——————，〈李明松陶藝展〉，藝術家，222期，1993.11，頁517。

——————，〈素人陶藝家—王德生陶藝展〉，藝術家，223期，1993.12，頁487。

李懷錦，〈乙亥陶豬展(示範篇) 敦厚篤實—乙亥陶豬展之二〉，陶藝，7期，1995.春，頁
　　　　76-79。

李懷錦、陶藝編輯室，〈乙亥陶豬展(示範篇) 敦厚篤實—乙亥陶豬展之二〉，陶藝，7
　　　　期，1995.春，頁76-79。

沈　彤，〈穩健成長的95年臺灣陶藝市場〉，典藏藝術，39期，1995.12，頁93-94。

沈　奇，〈品評陶藝家邢良坤〉，藝術家，294期，1999.11，頁490-491。

沈冬青，〈一個陶藝創作者的誕生—記鄭永國「流動的土」個展〉，藝術家，241期，
　　　　1995.6，頁509-512。

——————，〈鄭永國和他的陶〉，藝術家，197期，1991.10，頁411。

沈眞喬，〈泥香飄逸的家園—訪劉美英、王俊杰夫婦〉，陶藝，21期，1998.秋，頁150-
　　　　151。

——————，〈空間狂想曲—陶壁藝術與朱邦雄〉，陶藝，21期，1998.秋，頁24-27。

——————，〈陶我兩相忘—訪吳讓農教授〉，陶藝，20期，1998.夏，頁36-39。

——————，〈新莊文化祭—親子陶藝雕塑樂燒活動〉，陶藝，20期，1998.夏，頁140-141。

汪中玫，〈燒土煉情—記郭雅眉陶藝展〉，藝術家，208期，1992.9，頁548。

谷　風，〈用古早語言詮譯現代意念的陶藝家—蔡榮祐〉，藝術家，247期，1995.12，頁
　　　　446-448。

--------，〈航向藝術遠洋的陶藝家─曾明男〉，藝術家，190期，1991.3，頁372。

--------，〈現代陶的詮釋者─曾明男〉，藝術家，159期，1988.8，頁211-212。

--------，〈曾明男的陶藝世界〉，藝術家，211期，1992.12，頁414-420。

辛逸雲，〈美的鑑賞/初民生命的躍動─彩陶混沌之美〉，藝術貴族，11期，1990.11，頁
　　　　104-105。

亞　蒙，〈人間最是陶語解人心─記「三月陶語」〉，藝術家，178期，1990.3，頁324-
　　　　325。

--------，〈陳銘濃陶藝的故鄉〉，藝術家，196期，1991.9，頁424。

京　華，〈王素惠形色陶藝創作展〉，藝術家，211期，1992.12，頁594-595。

典藏編輯部，〈上網路看全年無休的陶藝展〉，典藏藝術，45期，1996.6，頁102。

--------，〈走出傳統的窠臼─六位陶藝家展現臺灣陶藝新風貌〉，典藏藝術，42期，
　　　　1996.3，頁78。

--------，〈初陳勇致力陶藝推廣〉，典藏藝術，60期，1997.9，頁139。

--------，〈美濃窯發展歷史的縮影─朱邦雄出版臺灣第一本陶壁公共藝術專書〉，典藏藝
　　　　術，78期，1999.3，頁160。

--------，〈期待自給自足─宮重章為岡山陶房開闢第二空間〉，典藏藝術，54期，
　　　　1997.3，頁162。

--------，〈新春新氣象─林燕發表陶藝新作〉，典藏藝術，65期，1998.2，頁112。

和成文教基金會，〈金陶獎「立足臺灣，放眼天下」〉，陶藝，9期，1995.秋，頁128-
　　　　131。

周于棟，〈陶瓷彩塑─創作自述〉，藝術家，156期，1988.5，頁191。

周光真，〈中美陶藝交流的構想〉，藝術家，219期，1993.8，頁378。

--------，〈吉荷利和他的青蛙世界〉，藝術家，261期，1997.2，頁392-393。

--------，〈西方樂燒之父─保羅‧蘇特納〉，藝術家，245期，1995.10，頁398-401。

--------，〈我和陶藝家湯姆‧克里根〉，藝術家，201期，1992.2，頁310-311。

--------，〈我們用泥巴造石頭─現代陶藝創作概念雜談〉，藝術家，242期，1995.7，頁
　　　　456-459。

--------，〈美西陶藝運動，「目擊者」威爾希和他的金木水火土〉，藝術家，251期，
　　　　1996.4，頁414-417。

--------，〈遠方的上課鐘聲─普及、實用的美國現代陶瓷藝術教育〉，陶藝，22期，1999.
　　　　冬，頁45-49。

--------，〈美西陶藝運動，玩釉於「運動與靜謐」之間的陶藝家─讓‧內格爾〉，藝術
　　　　家，254期，1996.7，頁410-413。

--------，〈美西陶藝運動，美國「宜興」陶藝家─諾金〉，藝術家，250期，1996.3，頁
　　　　428-429。

--------，〈美西陶藝運動，陶藝界的壞孩子─安納森〉，藝術家，247期，1995.12，頁
　　　　422-424。

--------，〈美西陶藝運動奧蒂斯革命的先趨─彼得‧範克思〉，藝術家，246期，
　　　　1995.11，頁424-425。

--------，〈首屆中國陶瓷藝術家代表團─旅美日記〉，陶藝，27期，2000.春，頁138-
　　　　141。

--------，〈容器內外的神秘情慾─高森秋夫的現代陶藝〉，藝術家，270期，1997.11，頁
　　　　436-438。

--------，〈超現實主義陶藝家變腐朽為神奇的「魔術師」理查德‧蕭〉，藝術家，256
　　　　期，1996.9，頁436-437。

--------，〈溫喜比〉，藝術家，258期，1996.11，頁486-487。

--------，〈福戈森和他的鬼飾陶器〉，藝術家，262期，1997.3，頁464-465。

周宜珍，〈陶藝與我〉，藝術家，118期，1985.3，頁257-258。

周承隆，〈田園、鄉村、憶兒時─張舒嵋陶藝展〉，陶藝，25期，1999.秋，頁117。

─────，〈自給自足，從心所欲─張永能陶藝展先睹為快〉，陶藝，26期，2000.冬，頁134-135。

─────，〈舞動另類陶藝風─「陶器時代」「陶花舞春風」展演活動北縣三地傳唱〉，陶藝，24期，1999.夏，頁74-81。

孟昭儀，〈許玲珠、謝銘慧陶藝雙個展〉，南方藝術，10期，1995.8，頁144-146。

孟慶祝，〈透析大陸現代陶況〉，陶藝，8期，1995.夏，頁82-83。

季　子，〈舞動陶土的藝術家─徐永旭〉，陶藝，19期，1998.春，頁78-81。

季　野，〈陶壺的變奏─寫在孫文斌壺展之前〉，藝術家，164期，1989.1，頁299。

宗　源，〈相看兩不厭─吳讓農與縮釉〉，雄獅美術，152期，1983.10，頁140-141。

─────，〈陶瓷的多彩世界〉，雄獅美術，149期，1983.7，頁108-111。

定　慧，〈不隨風飄揚的陶藝種子─許慧娜〉，陶藝，6期，1995.冬，頁69-72。

岡山陶房，〈陳朝華的陶藝之旅〉，藝術家，218期，1993.7，頁458-459。

─────，〈一九九二岡山陶房首展〉，藝術家，203期，1992.4，頁422。

岳蘭瑤，〈陶藝家吳讓農訪問記〉，藝術家，43期，1978.12，頁75-78。

彼得・隆尼文，小白鴿譯，〈紐西蘭追夢行─前臺灣書商翁樹木的陶藝烏托邦〉，陶藝，25期，1999.秋，頁107-111。

東　之，〈陳虞弘的陶塑母子情〉，藝術家，222期，1993.11，頁544。

東　木，〈國內首家專業陶藝藝廊〉，藝術家，180期，1990.5，頁403-290。

林　揚，〈中西華山論劍─陶藝論壇收穫豐〉，陶藝，30期，2001.冬，頁28-33。

林文昌，〈源自泥土的新意─采泥陶藝四人展評析〉，藝術家，148期1987.9，，頁184-185。

林墡瑛，〈又見棕櫚〉，藝術家，210期，1992.11，頁437-438。

─────，〈迎接「千禧」〉，藝術家，297期，2000.2，頁506-507。

─────，〈秋意訪「陶緣」〉，藝術家，259期，1996.12，頁504。

─────，〈陶友探陶友〉，藝術家，239期，1995.04，頁478-479。

林正芳、鄭光遠、陶立中，〈臺灣陶藝壺的設計與製作〉，陶藝，12期，1996.夏，頁98-107。

林伯端，〈成長中的修德陶藝館〉，陶藝，3期，1994.春，頁89-94。

林妙芳，〈認真謙抑的陶藝家─李宗儒〉，陶藝，17期，1997.秋，頁110-111。

林秀美，〈犁耕陶土的翁國珍〉，陶藝，14期，1997.冬，頁56-61。

林注強，〈一九九二現代陶藝國際邀請展〉，雄獅美術，262期，1992.12，頁42-44。

林治娟，〈「陶藝趕集」記中華民國第二屆陶藝節〉，陶藝，7期，1995.春，頁144-146。

─────，〈三長長老─陳實涵〉，陶藝，9期，1995.秋，頁60-64

─────，〈自省的告白─林蓓菁〉，陶藝，16期，1997.夏，頁70-73。

─────，〈知與行─記北區陶藝教室聯誼8月27日在吉吉陶藝工作室舉行〉，陶藝，9期，1995.秋，頁108-109。

─────，〈參加國際性陶藝競賽的準備事宜〉，陶藝，7期，1995.春，頁117-119。

─────，〈陶與花的親因緣─訪中華花藝基金會董事長陳曹倩女士〉，陶藝，8期，1995.夏，頁90-93。

─────，〈綺麗幻變的釉彩人生─吳毓棠的教學篇章〉，陶藝，20期，1998.夏，頁30-35。

─────，〈飄蕩不定的水母─李嘉倩〉，陶藝，16期，1997.夏，頁74-77。

林芝瑩，〈一直在追尋答案的陶藝家〉，雄獅美術，182期，1986.4，頁149-155。

林柏根，〈談陶、薰陶、樂陶陶〉，藝術家，113期，1984.10，頁266-267。

─────，〈融陶藝於生活〉，藝術家，258期，1996.11，頁442-443。

林美芬，〈畫家VS.陶藝家座談會〉，陶藝，16期，1997.夏，頁122-125。

林若祺，〈吳毓棠教授釉藥教學勤播種〉，陶藝，14期，1997.冬，頁132-133。

林貞吟，〈鶯歌陶瓷博物館體現光燦陶藝美學—吳進風、簡學義催生臺灣第一座陶瓷博物館〉，藝術家，306期，2000.11，頁477-481。

林哲璽，〈停雲的山—看陳淑惠的陶藝近作〉，藝術家 ，305期，2000.10，頁482-483。

林恩照，〈遊移原創於傳統—林昭佑〉，藝術貴族，31期，1992.7，頁66-67。

--------，〈鋼索上的陶藝家—宮重文〉，藝術貴族，25期，1992.1，頁122-125。

林珮淳，〈從「當下關注」陶展關注臺灣現代藝術〉，現代美術，61期，1995.8，頁28-32。

林國隆，〈南投縣陶藝學會的醞釀與成立〉，陶藝，10期，1996.冬，頁146-147。

--------，〈產業文化的具現—水里蛇窯陶藝文化園區簡介〉，藝術家，258期，1996.11，頁446。

--------，〈謝志豐陶藝作品賞析〉，藝術家，242期，1995.7，頁469-472。

林敏健，〈陶展自述〉，藝術家，184期，1990.9，頁374。

林清河，〈承傳與傳承—記「添興窯林清河的陶藝傳成果展」〉，藝術家，238期，1995.3，482-483頁。

--------，〈南投燒的再出發—我的1991、1992陶藝巡迴展展出序言〉，藝術家，199期，1991.12，頁437。

--------，〈啟動集集陶藝造鎮計畫—集集鎮種子陶藝工藝師養成先修班〉，陶藝，25期，1999.秋，頁141-143。

--------，〈添興窯的傳承〉，藝術家，258期，1996.11，頁434-435。

--------，〈準備振翅高飛的陶藝新秀—葉志誠〉，藝術家，245期，1995.10，頁429-432。

--------，〈遠離陰霾走出悲情，重新啟動「集集陶藝造鎮」工程—集集鎮陶藝造鎮系列報導(二)〉，陶藝，27期，2000.春，頁117-121。

--------，〈遠離陰霾走出悲情，重新啟動「集集陶藝造鎮」工程—集集鎮陶藝造鎮系列報導(二)〉，陶藝，27期，2000.春，頁117-121。

--------，〈慶祝「南投陶」二百週年系列報導之六—集集柴燒陶研究聯誼會的柴燒研究活動報告〉，陶藝，8期，1995.夏，頁139-142。

林淑莉，〈回歸本位、導入和諧—訪陶藝家陳正勳〉，藝術貴族，14期，1991.2，頁66-67。

林媛婉，〈東方的驕傲—顏炬榮〉，陶藝，19期，1998.春，頁88-91。

--------，〈洪比島上的「陶」客顏炬榮〉，陶藝，4期，1994.夏，頁38-43。

林媛婉、廖瑞章整理，〈脫胎換骨承先啟後—中日美現代陶藝座談會〉，雄獅美術，262期，1992.12，頁46-52。

林經隆，〈從國內當前狀況談美術館對陶藝推廣的方向〉，現代美術，4期，1984.10，頁32-33。

林葆家，〈火與土的藝術——位陶藝家的自白〉，藝術家，43期，1978.12，頁80-82。

--------，〈張繼陶之陶藝〉，藝術家，120期，1985.5，頁263。

--------，〈陶的「苦行僧」〉，藝術家，91，198212，頁253。

--------，〈謝長融的作陶哲理〉，藝術家，186期，1990.11，頁345。

--------，〈觀國際陶藝展有感〉，現代美術，7期，1985.7，頁20。

林蓓菁，〈陶藝播種者—李亮一〉，陶藝，17期，1997.秋，頁44-51。

--------，〈歷史祕密的解密者—王俊文的釉與陶〉，陶藝，19期，1998.春，頁34-41。

--------，〈縱橫古今—劉良佑的研究與創作〉，陶藝，18期，1998.春，頁34-41。

武　昌，〈書畫稱絕藝，筆墨見詩情—陶芸樓的詩畫才情與創作生涯〉，典藏藝術，60期，1997.9，頁210-212。

炎　黃，〈蘇世雄的陶藝新創〉，藝術家，194期，1991.7，頁374。

炎黃編輯室，〈蘇玉珍的「生機」陶藝界的活力〉，炎黃藝術，81期，1996.10，頁35。

--------，〈北縣陶藝季多元呈現陶的風貌〉，炎黃藝術，77期，1996.5，頁37。

秉　松，〈顏炬榮的世界〉，雄獅美術，146期，1983.4，頁81-82。

邵婷如，〈女性與土—21世紀之窗〉，陶藝，27期，2000.春，頁40-47。

--------，〈我只是這樣不斷地想起〉，陶藝，1期，1993.秋，頁99-101。

--------，〈邵婷如陶塑個展〉，藝術家，218期，1993.7，頁503。

邱　仁，〈「中國傳統陶藝及現代陶藝研討會」—2困境及未來〉，雄獅美術，215期，
　　　　1989.1，頁158-161。

--------，〈「中國傳統陶藝及現代陶藝研討會」—3研討會及展出〉，雄獅美術，215期，
　　　　1989.1，頁156-157。

邱子芸，〈歧阜縣現代陶藝美術館研究員來臺尋寶〉，陶藝，27期，2000.春，頁48-51。

邱意然，〈作陶工作室這一班〉，陶藝，15期，1997.春，頁126-129。

邱煥堂，〈陶畫〉，藝術家，44期，1979.1，頁127-129。

--------，〈陶藝與我—（1）開場白〉，藝術家，17期，1976.10，頁109-112。

--------，〈陶藝講座—現代陶藝〉，藝術家，48期，1979.5，頁150-155。

--------，〈斯土、斯民、斯藝—試論沈東寧的新彩〉，藝術家，202期，1992.3，頁359-
　　　　361。

--------，〈暖色的彩虹—我如何把鐵釉應用於陶雕上〉，雄獅美術，145期，1983.3，頁
　　　　85。

--------，〈灣滑黏土路（上）〉，藝術家，223期，1993.12，頁441-444。

--------，〈灣滑黏土路（中）〉，藝術家，224期，1994.1，頁436-439。

--------，〈灣滑黏土路（下）〉，藝術家，225期，1994.2，頁375-381。

邱馨慧，〈少年叛客的哲學密碼—Y世代陶藝家施宣宇〉，陶藝，19期，1998.春，頁42-
　　　　47。

--------，〈豆腐乳缸變花盆—從傳統中昇華的華陶窯〉，雄獅美術，303期，1996.5，頁
　　　　32-34。

--------，〈花、陶、窯、景—從傳統中昇華的華陶窯〉，陶藝，11期，1996.春，頁142-
　　　　145。

金　石，〈一群浮動物體的秩序—孫文斌陶展〉，藝術家，188期，1991.1，頁374。

長　輝，〈張繼陶陶藝展〉，藝術家，214期，1993.03，頁585。

--------，〈蕭巨杰的陶藝世界〉，藝術家，221期，1993.10，頁560。

阿　良，〈「陶華園」記—曾明男的工作室〉，藝術家，215期，1993.04，頁411-413。

--------，〈從泥土中嶄露生命力—談曾明男的陶藝〉，藝術家，281期，1998.10，頁501。

阿莎普璐，〈大甲東最豐收的一位陶者—陳金成〉，藝術家，209期，1992.10，頁571。

--------，〈王子華陶玩神采〉，藝術家，204期，1992.5，頁471。

--------，〈陳志弘彩泥陶塑展〉，藝術家，210期，1992.11，頁487。

--------，〈劉美英陶鏡訴情〉，藝術家，209期，1992.10，頁566。

雨　兒，〈陽光、海洋的連想—鄧爾昌的陶藝〉，藝術家，56期，1980.1，頁81-83。

侯立仁，〈傳統與創新—蘇世雄陶藝展〉，藝術家，215期，1993.4，頁485。

--------，〈蘇世雄的陶藝新創—雕釉系列〉，藝術家，291期，1999.8，頁482-483。

奕源莊藝術中心，〈蘇森陶的藝術創作觀〉，典藏藝術，7期，1993.4，頁210-211。

姜　捷，〈陶然忘機、千意凝立—連寶猜的陶畫藝術〉，雄獅美術，234期，1990.8，頁
　　　　165-169。

--------，〈陶然之愛、千般關懷〉，藝術家，260期，1997.1，頁498-499。

姚又甄，〈陶藝土料概述〉，陶藝，18期，1998.春，頁100-103。

姚仁寬，〈1995年鶯歌陶瓷嘉年華會〉，陶藝，9期，1995.秋，頁80-82。

姚克洪，〈世紀末陶藝當下與未來的迷思〉，臺灣美術，34期，1996.10，頁5-9。

--------，〈我的疑懼我的夢〉，藝術家，217期，1993.6，頁505。

施並錫，〈洞澈紅塵俗世後的感悟—看金塔的人間系列陶瓷繪〉，炎黃藝術，56期，
　　　　1994.4，頁40-41。

施惠吟，〈立意燻新—黃玉英燻陶個展〉，陶藝，12期，1996.夏，頁82-83。

--------，〈當轆轤再度旋轉〉，藝術家，234期，1994.11，頁433-435。

星　極，〈快樂陶人—連寶猜失聲陶藝聯展〉，藝術家，101期，1983.10，頁214-215。

--------，〈現代陶文化園舉行專題陶展〉，藝術家，84期，1982.5，頁127。

洪炎明，〈持守到底的陶藝創作之路〉，藝術家，249期，1996.2，頁453-455。

洪敏華，〈碗風碟味優閒情—李金碧、梁冠英生活陶的「新食器」主張〉，陶藝，26期，
　　　　2000.冬，頁136-137。

洪淑華，〈「型」在「空間」裏—鄧惠芬'95的陶展〉，陶藝，9期，1995.秋，頁57-59。

--------，〈在力學與美感間交手的創作—記鄧惠芬陶藝〉，現代美術，70期，1997.2，頁
　　　　55-57。

省陶會，〈臺灣省陶藝學會會，一次會員聯誼—工作經驗談：王龍德、鄧詩豪、許度
　　　　雲、游榮林〉，藝術家，266期，1997.7，頁451。

禹　竹，〈彩墨彩瓷爭輝映—劉良佑即將在省美館舉辦個展〉，典藏藝術，60期，
　　　　1997.9，頁213-215。

紀　樂，〈李國嘉的陶瓷藝術〉，藝術家，204期，1992.5，頁473。

--------，〈簡介仇志海的黑陶〉，藝術家，168期，1989.5，頁281。

胡如譯，〈把生命注入泥土—顏炬榮自述〉，藝術家，95期，1983.4，頁182-183。

胡登峰攝影，〈看當代女陶藝家楊文霓陶藝展〉，藝術家，66期，1980.11，頁101。

范仲德，〈另一種浪漫心情—真愛玫瑰陶壺創作歷程自述〉，陶藝，26期，2000.冬，頁
　　　　116-121。

范姜明道，〈美國當代繪畫性陶藝〉，陶藝，9期，1995.秋，頁65-69。

--------，〈陶藝家奧林匹克—臺灣六位陶藝家參加美國陶瓷藝術教育協會年會〉，藝術
　　　　家，252期，1996.5，頁398-401。

--------，〈畫布外的天空—我看嚴明惠的彩繪陶藝作品〉，藝術家，221期，1993.10，頁
　　　　472-473。

--------，〈當代美國陶藝家簡介—水也峰夫〉，藝術貴族，13期，1991.1，頁55。

--------，〈當代美國陶藝家簡介—艾爾莎‧蕾蒂〉，藝術貴族，14期，1991.2，頁57。

--------，〈當代美國陶藝家簡介—彼得‧修〉，藝術貴族，7期，1990.7，頁43。

--------，〈當代美國陶藝家簡介—高森秋夫〉，藝術貴族，8期，1990.8，頁53。

--------，〈當代美國陶藝家簡介—莉迪亞‧布吉歐〉，藝術貴族，11期，1990.11頁53。

--------，〈當代美國陶藝家簡介—邁可‧魯西歐〉，藝術貴族，6期，1990.6，頁64。

--------，〈繪畫性陶藝—透視美國現代陶藝〉，炎黃藝術，42期，1993.2，頁14-15。

范振金，〈芝山岩下從陶板經驗到配釉教室〉，陶藝，14期，1997.冬，頁62-65。

郁斐斐，〈不走傳統路的現代陶藝〉，藝術家，201期，1992.2，頁308-309。

--------，〈借得山川秀、添來景物新—孫超結晶釉之美〉，藝術家，232期，1994.09，頁
　　　　400-403。

郁斐斐記錄，〈從中日現代陶藝交流展談—如何提昇我們的現代陶藝〉，藝術家，70期，
　　　　1981.3，頁130-139。

韋　日，〈「樂陶陶」第三屆聯展〉，藝術家，194期，1991.7，頁359。

首　都，〈白木全'92年陶藝新風貌〉，藝術家，200期，1992.1，頁417。

--------，〈謝長融陶藝展〉，藝術家222，期，1993.11，頁505。

洄郭仁，〈陶藝的原點—陶土供應商玉禮實業初窺〉，陶藝，26期，2000.冬，頁144-
　　　　145。

倪再沁，〈化身為陶—看徐崇林的陶作〉，藝術家，178期，1990.3，頁343-345。

--------，〈南臺灣現代陶藝的播種者—楊文霓〉，陶藝，3期，1994.春，頁52-61。

--------，〈俯首撐篙抑風擺渡—析林瑞瑛陶作展出〉，南方藝術，19期，1996.11/12，頁
　　　　56-60。

唐彥忍，〈九六日本世界焱之陶之博覽會記行〉，藝術家，258期，1996.11，頁447-448。

--------，〈生命的薰「陶」〉，藝術家，258期，1996.11，頁438-439。

唐國樑，〈泥／構件／空間看王正和陶藝個展〉，陶藝，3期，1994.春，頁128。

--------，〈籌建中的臺北藝術村—陶藝村〉，陶藝，5期，1994.秋，頁145-147。

孫　超，〈紅似朝霞欲上時—銅紅〉，藝術家，107期，1984.4，頁221-223。

--------，〈陶瓷造形的探討〉，藝術家，101期，1983.10，頁206-210。

--------，〈期待一個質量並重的藝術先鋒〉，藝術家，181期，1990.6，頁150-151。

--------，〈結晶釉的世界—陶藝創作自述〉，藝術家，168期，1989.5，頁180-183。

--------，〈豐姿瑰麗出塵寰〉，雄獅美術，151期，1983.9，頁128-131。

孫文斌，〈朱坤培的生活與陶藝〉，藝術家，215期，1993.4，頁414-416。

--------，〈創作自序〉，藝術家，243期，1995.8，頁436。

孫立銓，〈「土」的詮釋—臺灣陶藝展美國行前座談會〉，陶藝，11期，1996.春，頁35-
　　　　43。

--------，〈造型與色彩的均衡—初探宮重文陶創作的世界〉，陶藝，15期，1997.春，頁
　　　　56-62。

宮重文，〈李幸龍的陶藝之路〉，藝術家，214期，1993.3，頁472-473。

--------，〈會陶館的初夜〉，藝術家，213期，1993.2，頁398。

宮崎清，〈藏在陶瓷鄉背後的光〉，陶藝，15期，1997.春，頁120-125。

徐文琴，〈小中見大—邵婷如〉，陶藝，16期，1997.夏，頁66-69。

--------，〈臺北市陶瓷藝術回顧—工廠篇〉，現代美術，68期，1996.10，頁62-74。

--------，〈臺灣陶藝探源—清及日據時期臺灣陶瓷發展探討〉，藝術貴族，46期，
　　　　1993.10，頁034。

--------，〈泥土的意象—現代陶藝鑑賞〉，現代美術，66期，1996.6，頁60-66。

--------，〈迭逸更新—羅森豪〉（裝置陶、陶裝置專輯），陶藝，16期，1997.夏，頁62-
　　　　65。

--------，〈清及日據時期臺灣陶瓷發展探討〉，現代美術，46期，1993.2，頁23-32。

--------，〈當下關注臺灣陶的人文新境〉，陶藝，8期，1995.夏，頁41-49。

徐文琴、林治娟、李嘉倩，〈陶裝置、裝置陶〉，陶藝，16期，1997.夏，頁53。

徐亞帆，〈謝正雄的陶藝創作〉，藝術家，134期，1986.7，頁270-271。

徐政夫，〈是經師又是人師的馮先銘—懷念謙虛儒雅的中國陶瓷專家〉，典藏藝術，8
　　　　期，1993.05，頁176-177。

徐崇林，〈開出一條寬廣的陶藝人生〉，雄獅美術，210期，1988.8，頁163。

徐翠嶺，〈我的陶藝展覽〉，藝術家，198期，1991.11，頁419。

朗諾‧庫塔，許慧蘭譯，〈臺灣新陶藝印象〉，藝術家，220期，1993.9，頁257。

根　原，〈陳朝華陶藝展〉，藝術家，217期，1993.6，頁559。

秦　松，〈破土而出—李茂宗的泥土藝術〉，藝術家，190期，1991.3，頁314-316。

秦雅君，〈寧為狂狷—許偉斌〉，典藏藝術，68期，1998.5，頁202-209。

紐畢理，〈和平紛攘兼容並蓄的一個姿勢—談周邦玲「茶壺之變數」〉，雄獅美術，216
　　　　期，1989.2，頁107-115。

翁國禎，〈以土訴說心境〉，藝術家，258期，1996.11，頁440-441。

翁樹木，〈玩泥做陶在紐國〉，藝術家，231期，1994.8，頁410-416。

袁國泉，〈二十年未酬工設夢〉，藝術家，53期，1979.10，頁64-67。

袁運甫，〈披肝瀝膽、丹心可鑒—紀念陶瓷造型藝術家高莊先生〉，陶藝，1期，1993.
　　　　秋，頁12-19。

高玉珍，〈「一九九二現代陶藝國際邀請展」展後感言〉，炎黃藝術，47期，1993.7，頁9-
　　　　11。

高淑惠，〈花器的製作—陶板成形法〉，陶藝，1期，1993.秋，頁38-43。

乾由明著、蔡和璧譯，〈日本近代陶藝—土與火的造型‧前衛陶藝〉，藝術家，135期，
　　　　1986.08，頁212-215。

--------，〈日本近代陶藝—東北‧關東地區的陶藝〉，藝術家，133期，1986.06，頁240-

243。

--------，〈日本戰後的陶藝界〉，藝術家，132期，1986.05，頁247-251。

--------，〈蘇醒過來的傳統〉，藝術家，125期，1985.10，頁220-222。

--------，〈蘇醒過來的傳統—加藤唐九郎與中里無庵〉，藝術家，126期，1985.11，頁242-243。

問　梅，〈「草原上的白雲」—記陳淑惠綿羊系列陶作〉，陶藝，5期，1994.秋，頁72-73。

國立歷史博物館資料提供，〈中華民國第六屆陶藝雙年展〉，陶藝，9期，1995.秋，頁123-127。

崔家蓉，〈看連寶猜陶藝展〉，藝術貴族，9期，1990.9，頁106-107。

--------，〈探索的痕跡—連寶猜陶展〉，現代美術，70期，1997.2，頁58-59。

康敏鋒，〈林昭慶陶壺與布漿娃娃〉，藝術家，209期，1992.10，頁484。

張　崑，〈陶展自述〉，藝術家，184期，1990.9，頁375。

張弘旻，〈現代陶藝生命的再現—談「中華民國現代陶瓷藝術學會」的成立〉，雄獅美術，256期，1992.6，頁46。

--------，〈陶藝再拓創意—國際陶藝工作營含容多元文化〉，雄獅美術，257期，1992.7，頁48-49。

張永能，〈張永能陶藝展〉，藝術家，174期，1989.11，頁348。

張俊良，〈王明發—推展臺灣陶藝風氣的又一位新兵〉，藝術家，253期，1996.6，頁420-421。

張清治，〈郁郁乎陶哉，今也何繼！中日現代陶藝家作品展觀後〉，藝術家，70期，1981.3，頁140-145。

張清淵，〈三個男人玩土的故事〉，陶藝，11期，1996.春，頁100-103。

--------，〈打造希望的未來—臺灣陶瓷教育現況〉，陶藝，22期，1999.冬，頁59-60。

--------，〈施惠吟的陶作〉，藝術家，152期，1988.1，頁195。

張隆延，〈陶之為用大哉〉，藝術家，74期，1981.7，頁158。

張慈暉，〈中華民國現代陶藝德國邀請展〉，雄獅美術，257期，1992.7，頁60-61。

張端君，〈既是生活的，也是藝術的—戰後中生代的現代陶藝創作〉，典藏藝術，64期，1998.1，頁159-161。

張慧如，〈第三屆金陶獎—獎落高雄〉，南方藝術，3期，1995.1，頁64-65。

--------，〈慶祝「南投陶」二百週年系列報導之二〉，陶藝，6期，1995.冬，頁104-108。

--------，〈樂、舞、情、鐘—高雄永芳村的「陶兵」〉，陶藝，9期，1995.秋，頁96-98。

張禮豪，〈與全世界共享臺灣陶瓷文化—鶯歌陶瓷博物館開幕發宏願〉，典藏藝術，100期，2001.1，頁170。

張瓊慧，〈「朋友的畫，我的壺」—范姜明道後現代陶藝〉，藝術家，195期，1991.8，頁315-316。

張繼陶，〈愛陶、做陶〉，藝術家，232期，1994.9，頁415-418。

曹秀雲，〈執著陶藝一生的林葆家〉，藝術貴族，16期，1991.4，頁79-81。

--------，〈陶藝界中的巨擎—林葆家〉，藝術貴族，22期，1991.10，頁103-108。

梁志忠，〈「南投陶」民生日用器皿篇 慶祝「南投陶」二百週年系列報導之五〉，陶藝，7期，1995.春，頁85-91。

--------，〈「南投陶」宗教婚喪禮器篇〉，陶藝，6期，1995.冬，頁113-119。

--------，〈南投陶二百年特展〉，藝術家，246期，1995.11，頁460-461。

--------，〈慶祝南投陶二百週年系列活動報導之一——二百年臺灣「南投陶」〉，陶藝，5期，1994.秋，頁116-121。

淑　珍，〈讓陶土回歸大自然〉，雄獅美術，150期，1983.8，頁24-25。

莊伯和，〈收藏家專訪—陳昌蔚的陶瓷收藏〉，藝術家，9期，1976.2，頁108-115。

莊淑敏，〈翩躚心、人間情—林秀娘的彩衣世界〉，藝術家，269期，1997.10，頁474-

475。

莊傳恩，〈雕琢自我圖騰—賴唐鴉的陶藝創作〉，陶藝，19期，1998.春，頁60-65。

許度雲，〈我的陶情〉，藝術家，287期，1999.4，頁496-498。

許政雄，〈「陶痴雅集」再度披堅上陣〉，藝術家，248期，1996.1，頁431-432。

————，〈但求一竿在手的陳慶〉，藝術家，292期，1999.9，頁464-465。

————，〈現代陶藝的播種者—蔡榮祐與廣達藝苑〉，藝術家，217期，1993.6，頁437-
　　　　441。

————，〈游走在華麗與清麗之間的美質—蔡榮祐〉，陶藝，10期，1996.冬，頁75-78。

————，〈樂於和泥土對談的陶塑家胡國禧〉，藝術家，183期，1990.8，頁356-357。

————，〈攝心一念，志在陶工〉，藝術家，216期，1993.5，頁375-376。

許靜月，〈玩泥巴—談林新春陶作〉，陶藝，9期，1995.秋，頁52-56。

連寶猜，〈一個陶藝教室的感言〉，藝術家，101期，1983.10，頁212。

————，〈快樂陶人〉，雄獅美術，152期，1983.10，頁142-143。

————，〈我的陶藝觀〉，雄獅美術，146期，1983.4，頁95。

————，〈爲現代陶藝前途進言〉，藝術家，83期，1982.4，頁108-109。

————，〈看日本年輕陶藝家作品〉，藝術家，120期，1985.5，頁204-205。

————，〈國際陶藝展隨感〉，現代美術，7期，1985.7，頁22。

————，〈與陶結緣—陶藝生涯自述（上）〉，藝術家，238期，1995.3，頁487-489。

————，〈與陶結緣—陶藝生涯自述（下）〉，藝術家，239期，1995.4，頁480-483。

郭少宗，〈陶藝的命脈在教學—從學校陶藝教學現況看發展方向〉，藝術家，126期，
　　　　1985.11，頁245-251。

郭少宗，〈殘與禪的陶藝個展〉，藝術家，172期，1989.9，頁296。

郭冠英，〈泥中有我—與生活結合的陶趣〉，藝術貴族，46期，1993.10，頁44-46。

郭義文，〈「挑戰—比凱茵國際陶藝創作研究會介紹」〉，陶藝，6期，1995.冬，頁78-82。

————，〈由實用功能到藝術欣賞—談美國近代陶藝創作觀念的演變〉，藝術家，157
　　　　期，1988.6，頁140-144。

————，〈美國現代陶藝現象〉，陶藝，2期，1994.冬，頁42-46。

————，〈美國實用陶器創作概念及介紹〉，陶藝，4期，1994.夏，頁60-69。

————，〈創作、旅遊兼國民外交—潘那維奇國際陶藝創作研討會〉，陶藝，10期，1996.
　　　　冬，頁95-99。

陳一青，〈'85年陶癡陶展〉，藝術家，125期，1985.10，頁250。

————，〈一群來自中部的陶痴〉，藝術家，113期，1984.10，頁256。

————，〈林璆瑛——位執著陶藝的探索者〉，藝術家，285期，1999.2，頁464-466。

————，〈林璆瑛的陶藝路〉，藝術家，252期，1996.5，頁404。

陳小亭，〈楊元太作品展—渾、圓、敦、實〉，炎黃藝術，72期，1995.11，頁58。

陳才崑，〈火鳳凰的魅影—簡析許偉斌的樂燒陶藝與材質主義〉，現代美術，70期，
　　　　1997.2，頁60-62。

陳水財，〈拋開畫筆，擁抱泥土—畫家作陶樂無窮〉，陶藝，15期，1997.春，頁76-81。

————，〈跨界—畫家作陶樂無窮〉，南方藝術，22期，1997.5/6，頁71-73。

陳玉秀，〈華陶窯相思柴燒陶展前言〉，藝術家，197期，1991.10，頁450-451。

陳有樂，〈陶話〉，藝術家，216期，1993.5，頁423-424。

陳佐導，〈陶藝眞的使我入了迷〉，藝術家，230期，1994.7，頁438-441。

陳宏莉，〈王修功展新作〉，藝術家，208期，1992.9，頁536。

陳信雄，〈中國陶塑的過去和現在—參觀連寶猜陶藝有感〉，藝術家，91期，1982.12，頁
　　　　235-236。

————，〈中國陶藝往何處去〉，藝術家，66期，1980.11，頁102-109。

————，〈探訪高古陶瓷的譜系〉，陶藝，8期，1995.夏，頁94-99。

————，〈讓陶藝與生活結合—寫在春之陶藝'82年展之前〉，雄獅美術，138期，

1982.8，頁154-155。

陳冠軍，〈我爲什麼投身陶藝事業〉，藝術家，106期，1984.3，頁231。

陳品秀，〈八○年代的美國陶藝〉，臺灣美術，7期，1990.1，頁27-32。

陳英德，〈陶泥的心象符號—略談李茂宗的現代陶藝〉，藝術家，97期，1983.6，頁159-164。

陳家勇，〈陶瓷生命、藝術昇華—現代陶瓷藝術學會展現新生力〉，典藏藝術，17期，1994.2，頁124-125。

陳素月，〈自傳統中釋放的陶藝新生〉，陶藝，10期，1996.冬，頁115-117。

陳國能，〈「'93世界踩泥土之舞」記盛〉，陶藝，0期，1993.夏，頁22-23。

---------，〈拙拙澀澀的老祖母—陳國能壺展〉，藝術家，216期，1993.5，頁522。

---------，〈參加'93世界踩泥土之舞的經過與感想〉，炎黃藝術，49期，1993.9，頁14-15。

陳啓正，〈稀世珍寶—全球十大高價陶瓷排行解析〉，典藏藝術，66期，1998.3，頁214-218。

陳添成，〈我的作陶展〉，藝術家，80期，1982.1，頁223。

---------，〈爲現代陶藝作詮譯〉，藝術家，87期，1982.8，頁171。

陳添成口述，錢則貞整理，〈日本每家陶藝環境略影〉，現代美術，7期，1985.7，頁23-24。

陳淑惠，〈溫潤如玉—黃玉英的燻陶世界〉，陶藝，19期，1998.春，頁134-135。

陳淞賢，〈神州陶藝-現代陶藝與傳統陶藝〉，陶藝，11期，1996.春，頁143-148。

---------，〈現代陶藝與傳統陶藝〉，陶藝，9期，1995.秋，頁143-148。

陳惠玉整理，〈爲現代陶的發展瓶頸把脈〉，雄獅美術，222期，1989.8，頁133-135。

陳景亮，〈美國鹽釉陶藝家凱倫溫諾奎〉，藝術家，218期，1993.7，頁450-453。

---------，〈淺談鹽釉〉，藝術家，218期，1993.7，頁448-449。

---------，〈壺說、壺言、壺語〉，藝術貴族，13期，1991.1，頁86-88。

---------，〈評曾愛眞陶作個展：看曾愛眞的坑燒〉，炎黃藝術，60期，1994.8，頁56。

陳景亮、石玉霖，〈美國現代陶藝畫廊克拉克Garthe Clark Gallery〉，藝術家，211期，1992.12，頁429-431。

陳景容，〈寫在陶瓷畫聯展之前〉，藝術家，89期，1982.10，頁242-243。

陳朝興，〈超越幻象寫實—深層解讀陳景亮的陶藝雕塑〉，CANS藝術新聞，26期，1999.10，頁74-79。

陳逸銘，〈城市幽境—郭雅眉〉，陶藝，13期，1996.秋，頁36-41。

陳新上，〈臺灣各地陶瓷發展概述(一)〉，陶藝，17期，1997.秋，頁134-137。

---------，〈臺灣各地陶瓷發展概述(二)〉，陶藝，18期，1998.春，頁128-131。

---------，〈臺灣各地陶瓷發展概述〉，陶藝，19期，1998.春，頁124-127。

---------，〈臺灣陶瓷地圖—各地陶況發展概述〉，陶藝，20期，1998.夏，頁124-129。

---------，〈臺灣陶瓷發展概述〉，臺灣美術，34期，1996.10，頁19-31。

---------，〈鐵道邊的綠色煙囪〉，陶藝，20期，1998.夏，頁96-101。

陳煥堂，〈陶藝的生活造形〉，臺灣美術，34期，1996.10，頁10-18。

陳萬雄，〈簡介曾鴻儒及其陶塑〉，藝術家，150期，1987.11，頁245。

陳實涵，〈給「中華民國陶藝協會」全體會員的信〉，陶藝，0期，1993.夏，頁26。

陳擎光，〈與楊文霓對談學陶藝〉，藝術家，66期，1980.11，頁112-115。

陳韻如，〈沉穩粗獷—何新智的新陶觀〉，陶藝，18期，1998.春，頁120-121。

---------，〈展望二十一世紀，邁向國際陶瓷城—鶯歌鎮長專訪〉，陶藝，19期，1998.春，頁104-107。

---------，〈耕泥歲月無甲子—朱義成與交趾陶〉，陶藝，19期，1998.春，頁100-102。

---------，〈從情路天涯到天馬行空—吳菊的陶藝之路〉，陶藝，22期，1999.冬，頁96-101。

---------，〈閒適自在—劉小評與陶的對話〉，陶藝，18期，1998.春，頁118-119。

————，〈新生活實踐家—唐國樑的美食與陶藝〉，陶藝，20期，1998.夏，頁48-51。

————，〈會說話的陶偶—我看白木全的陶藝創作〉，陶藝，22期，1999.冬，頁146-148。

————，〈灌溉一片陶藝綠洲—文化荒漠中的理想園丁李明松〉，陶藝，23期，1999.春，頁86-89。

————，〈觀照與見證—許偉斌與他的創作世界〉，陶藝，23期，1999.春，頁83-85。

陳曦文，〈中華民國第七屆陶藝雙年展〉，陶藝，18期，1998.春，頁148-149。

————，〈希望的傳承—新旺陶藝廣場〉，陶藝，19期，1998.春，頁132-133。

————，〈高跟鞋的聯想—陳明輝的陶藝創作〉，陶藝，19期，1998.春，頁82-87。

————，〈訪陶藝家蕭巨杰先生〉，陶藝，22期，1999.冬，頁85-89。

————，〈漆陶情緣—李幸龍的創作〉，陶藝，18期，1998.春，頁114-117。

陸蓉之，〈家有忠狗—呂淑珍的雕塑藝術〉，山藝術，91期，1997.10，頁115-117。

陶立中，〈臺灣陶藝先驅者蔡川竹先生〉，陶藝，2期，1994.冬，頁56-63。

————，〈第二屆金陶獎評析〉，陶藝，2期，1994.冬，頁19-26。

————，〈鄭光遠的生活陶〉，陶藝，1期，1993.秋，頁11。

陶立中、楊淑智，〈從「傳統」談「創新」看李幸龍的創作〉，陶藝，3期，1994.春，頁66-69。

陶合陶友集，〈聯合陶友集之源起及心路歷程〉，陶藝，16期，1997.夏，頁129-133。

陶朋舍，〈慶祝「南投陶」二百週年系列報導之四〉，陶藝，7期，1995春，頁80-84。

陶藝編輯室，〈臺灣高等陶教闕如，立院首次「公聽會」〉，陶藝，8期，1995.夏，頁126-133。

————，〈立體陶板成型「實例」〉，陶藝，4期，1994.夏，頁80-85。

————，〈陳煥堂灌溉的綠洲「聯合陶友集」〉，陶藝，5期，1994.秋，頁139-144。

————，〈1993臺灣陶藝記事〉，陶藝，2期，1994.冬，頁123-130。

————，〈一九九六臺北縣陶藝美展—兼談陶瓷博物館設計構想〉，陶藝，11期，1996.春，頁159-162。

————，〈中華民國第一屆陶藝節〉，陶藝，1期，1993.秋，頁86-91。

————，〈另類旅程—鶯歌陶瓷文化之旅〉，陶藝，20期，1998.夏，頁142。

————，〈臺北縣中小學美術教師陶藝研習營〉，陶藝，19期，1998.春，頁136-137。

————，〈彩雲呈祥迎禧門—臺北縣立鶯歌陶瓷博物館〉，陶藝，27期，2000.春，頁30-35。

————，〈第四屆陶藝金陶獎〉，陶藝，10期，1996.冬，頁37-49。

————，〈陶藝與生活—全國陶藝聯展〉，陶藝，11期，1996.春，頁148-149。

————，〈藝術外交、完美出擊「土的詮釋—臺灣陶藝六人展」座談會〉，陶藝，21期，1998.

————，〈陳佐導推陳出新的陶藝創作〉，0期，1993.夏，頁12-13。

鹿港小鎮，〈王子華陶玩展〉，藝術家，206期，1992.7，頁437。

————，〈張繼陶美人醉陶藝系列展〉，藝術家，205期，1992.6，頁425。

鹿港小鎮御用坊，〈李幸龍陶藝創作〉，藝術家，169期，1989.6，頁314。

麥綺芬，〈現代陶藝與現代生活〉，藝術家，115期，1984.12，頁258-260。

敦　煌，〈郭雅眉馨香陶語〉，藝術家，193期，1991.6，頁366。

景陶坊，〈山的孩子—李懷錦〉，陶藝，18期，1998.春，頁48-51。

————，〈李懷錦陶藝展〉，陶藝，3期，1994.春，頁126。

————，〈新人三帖—吳金山、連炳龍、謝學昇陶藝聯展〉，陶藝，1期，1993.秋，頁119。

曾　界，〈蘇世雄陶藝個展—獨創「雕釉技法」〉，藝術家，191期，1991.4，頁368-369。

曾明男，〈'93臺灣陶藝展—臺灣省第一屆陶藝學會會員作品聯展〉，藝術家，222期，1993.11，頁442-446。

————，〈「金」玫吟粗獷的陶藝作品，跳躍金色的音符〉，藝術家，222期，1993.11，頁447-449。

————，〈也是「破冰之旅」— 臺灣省陶藝學會訪為紐西蘭〉，藝術家，231期，1994.8，頁401-405。

————，〈功成身退〉，藝美家，236期，1995.1，頁406-408。

————，〈臺灣陶藝走向國際〉，藝術家，229期，1994.6，頁450-451。

————，〈臺灣陶藝發展更上一層樓〉，藝術家，209期，1992.10，頁468-473。

————，〈臺灣陶藝學會蛇窯燒製研究活動〉，藝術家，235期，1994.12，頁426-428。

————，〈臺灣當代陶藝展在巴黎揭幕〉，藝術家233，期，1994.10，頁408-409。

————，〈收成的喜悅〉，藝術家，243期，1995.8，頁437-440。

————，〈李幸龍、張逢盛、邱建清獲陶藝大獎〉，藝術家，218期，1993.7，頁455-457。

————，〈承先啟後，為臺灣陶藝發展史留下史獻〉，藝術家，221期，1993.10，頁424。

————，〈重然後龍蛇窯〉，藝術家，228期，1994.5，頁419-420。

————，〈乘刀駕筆遨遊陶藝世界〉，藝術家，242期，1995.7，頁468。

————，〈從時代淘汰走出的南投古窯〉，藝術家，214期，1993.3，頁476-477。

————，〈陶藝界女強人林王善瑛〉，藝術家，210期，1992.11，頁441。

————，〈陶藝觀光名勝—水里蛇窯文化園區〉，藝術家，225期，1994.2，頁381-384。

————，〈鄉土、香土（上）〉，藝美家，236期，1995.1，頁407-417。

————，〈鄉土、香土（下）〉，藝美家，237期，1995.2，頁400-407。

————，〈閒談「現代陶藝」〉，臺灣美術，3期，1989.1，頁9-10。

————，〈葉平和塑造了泥土新的生命〉，藝術家，221期，1993.10，頁432-435。

————，〈詩情又畫意—宮重文用土與火寫成的詩篇〉，藝術家，217期，1993.6，頁433-436。

————，〈樂陶陶，大家一起來完陶—省陶藝學會與北美館合辦陶藝推廣活動及會員二次聯展〉，藝術家，232期，1994.9，頁404-405。

————，〈藝術溶入生活—白木全的陶藝走向〉，藝術家，211期，1992.12，，頁421-422。

曾長生，〈美濃窯的藝術工程—從公共藝術探朱邦雄的陶壁造形〉，藝術家，282期，1998.11，頁514-516。

曾冠錄，〈「天人合一」的陶藝美學—林清河柴燒陶經驗談〉，陶藝，22期，1999.冬，頁149-151。

————，〈陶藝作品經紀人—王建成先生〉，陶藝，22期，1999.冬，頁152-153。

曾根雄，〈鉛華落盡見原形—楊文霓的刻紋彩陶〉，炎黃藝術，44期，1993.4，頁14-15。

曾泰洋，〈傳遞陶瓷薪火的火苗—鶯歌高職陶瓷工程科簡介〉，陶藝，22期，1999.冬，頁65-67。

曾肅良，〈歷代陶俑訴說生活史錄—傳統寫實風格綻放異彩〉，藝術貴族，43期，1993.7，頁114-117。

曾愛真，〈分享與學習—「東方陶藝共同研究」後記〉，炎黃藝術，70期，1995.9，頁62-63。

————，〈南加州的陶藝洗禮〉，炎黃藝術，80期，1996.9，頁70-71。

游博文，〈記在「當代陶壺創作巡迴展」之前〉，陶藝，7期，1995.春，頁138-141。

————，〈陶藝市場的現況與展望〉，陶藝，3期，1994.春，頁120-123。

————，〈新古典主義陶藝美學的詮譯—紀念林葆家〉，藝術家，207期，1992.8，頁418-420。

游曉昊，〈歲月〉，藝術家，231期，1994.8，頁406-410。

程　濤，〈美國知名陶藝家理查·赫胥來臺，推動「中、美、日三國陶藝聯展」〉，雄獅美術，255期，1992.5，頁36-37。

程逸仁，〈幻化的土現代的陶〉，藝術家，258期，1996.11，頁444-445。

童依華，〈婀娜多姿的陶瓷造形〉，雄獅美術，139期，1982.9，頁86-90。

華　泰，〈王正鴻的陶藝天地〉，藝術家，193期，1991.6，367頁。

逸　清，〈林振吉陶藝首展〉，藝術家，196期，1991.9，頁356。

--------，〈邱建清木柴燒陶展〉，藝術家，187，期，1990.12，頁363。

--------，〈孫文斌茶具設計展〉，藝術家，198期，1991.11，頁433。

--------，〈國內首家專業陶藝藝廊〉，藝術家，180期，1990.5，頁403。

--------，〈從本土看現代─蕭榮慶'91陶展〉，藝術家，196期，1991.9，頁357。

--------，〈進出立體與平面的陶藝新境〉，藝術家，193期，1991.6，頁380。

--------，〈劉美英、曹世妹陶藝雙個展〉，藝術家，198期，1991.11，頁400。

雄獅美術編輯部，〈在靜觀中冥想─劉鎮洲的黑陶世界〉，251期，1992.1，頁166-167。

--------，〈足使「臺灣陶」有榮光─周邦玲的「二元容器」〉，251期，1992.1，頁174-
　　　　175。

--------，〈馮盛光的陶藝世界〉，182期，1986.4，頁140-141。

--------，〈黑陶寄情─劉鎮洲的陶塑新作〉，212期，1988.10，頁105。

雲　泥，〈奮進中的岡山陶房〉，陶藝，10期，1996.冬，頁136-137。

雲　湖，〈在陶藝的歧路花園─觀「1999中華陶藝兩岸交流展」有感〉，陶藝，25期，
　　　　1999.秋，頁40-43。

黃友玫，〈生活即是修行的道場─陶藝創杜輔仁的山居生活〉，典藏藝術，86期，
　　　　1999.11，頁164-167。

--------，〈隱居山林的花陶世界─探林治娟離市的獨居生活〉，典藏藝術，82期，
　　　　1999.7，頁212-216。

黃文宗，〈陶塑入門〉，藝術家，93期，1983.2，頁150-155。

黃永全，〈「土」與「火」的藝術─鶯歌陶瓷聯合陶業科校友心血結晶〉，陶藝，27期，
　　　　2000.春，頁111-113。

黃光男，〈火泥之美─二○○○國際陶藝雙年展〉，藝術家，306期，2000.11，頁472-
　　　　474。

黃圻文，〈「巴律西」傳奇─陶藝家蔡榮祐的世界〉，陶藝，8期，1995.夏，頁61-66。

--------，〈山愔水吟擢土成詩─談宮重文與陳淑耘陶作發展〉，陶藝，11期，1996.春，頁
　　　　96-97。

--------，〈心觸火紋采陶樂─吳水沂的藝術生命試煉〉，陶藝，22期，1999.冬，頁90-
　　　　95。

--------，〈年輕率性全然自由的探藝跡象─由曹世妹之複合材質陶作發表談起〉，陶藝，
　　　　14期，1997.冬，頁76-77。

--------，〈作品只是一種心境─王俊杰理性觀照的陶耕軌跡〉，陶藝，12期，1996.夏，頁
　　　　70-73。

--------，〈泥花生姿撲鼻香─洪日阿嬤的陶塑作品〉，藝術家，271期，1997.12，頁595-
　　　　599。

--------，〈神仙陶者山林鶴─孫文斌〉，陶藝，10期，1996.冬，頁79-83。

--------，〈陶心陶會陶歡情〉，陶藝，17期，1997.秋，頁128-130。

--------，〈陶藝人生─怡然走在泥火之間的朱坤培〉，陶藝，21期，1998.秋，頁92-95。

--------，〈窗邊的山影─沈東寧陶作裡的線條故事〉，陶藝，24期，1999.夏，頁94-97。

--------，〈煙岩隱士─林昭佑的生活經與陶說〉，陶藝，20期，1998.夏，頁74-77。

--------，〈遊陶走泥自然心─關蔡榮祐新作〉，藝術家，175期，1989.12，頁280。

--------，〈潛藝耽美山居自得─蕭榮慶的內省陶耕生命〉，陶藝，23期，1999.春，頁90-
　　　　93。

--------，〈澎思湃行鍊火者─略論徐崇林的陶藝創作〉，陶藝，11期，1996.春，頁98-
　　　　99。

————，〈褪盡繁華回歸本心—陳國能的陶耕生命情境〉，陶藝，27期，2000.春，頁56-59。

————，〈親土抒懷話世態—觀劉作泥陶作展〉，陶藝，9期，1995.秋，頁94-95。

黃政道，〈陶壺「實物」黃政道之陶壺製作示範〉，陶藝，6期，1995.冬，頁87-90。

黃政道，〈擁一份自得灑脫—宜興陶藝家邵家聲的情趣陶塑〉，陶藝，25期，1999.秋，頁118-119。

黃娟娟，〈彩虹變奏曲—邱煥堂的陶藝札記〉，雄獅美術，136期，1982.6，頁98-102。

黃家敏，〈走過陶瓷歲月—訪精華陶瓷研發工作室負責人林中光〉，陶藝，23期，1999.春，頁131-137。

黃海鳴，〈纏繞的神秘大家族樹塔—侯錦郎的陶藝雕塑展〉，山藝術，93期，1997.12，頁118-121。

黃茜芳，〈以小博大—徐翠嶺的陶藝創作路〉，典藏藝術，70期，1998.7，頁197-201。

————，〈等待快快長大茁壯的小樹苗—北美館、省美館的陶藝收藏〉，典藏藝術，39期，1995.12，頁108-110。

————，〈愛戀土的況味—楊文霓〉，典藏藝術，47期，1996.8，頁150-157。

————，〈摘葉爲錢，權止兒啼—周邦玲的創作路〉，典藏藝術，62期，1997.11，頁195-199。

黃淑均，〈「一」和「多」的遊戲—周邦玲個展〉，雄獅美術，261期，1992.11，頁66。

黃瑞奇，〈福居采陶里—記吳水沂的陶藝新情〉，藝術家，254期，1996.7，頁416-425。

黃麗絹，〈范姜明道介紹八十年代美國陶藝〉，藝術家，179期，1990.4，頁127。

————，〈范姜明道談「八十年代美國陶藝」〉，藝術家，180期，1990.5，頁291-293。

————，〈陶藝的新語言〉，藝術家，178期，1990.3，頁297。

傲　多，〈業餘玩陶者—葉平和的泥土藝術〉，藝術家，259期，1996.12，頁505-507。

新　生，〈不熄的火焰—陶林陶藝展〉，藝術家，212期，1993.1，頁514-515。

新朝華人藝術編輯部，〈夏陽、郭振昌、楊茂林、黃進河、侯俊明、邵婷如、吳松明神話作品相關聯展〉，新潮華人藝術，5期，1999.2，頁26-31。

楚　戈，〈玄化忘言—孫超的瓷版畫展〉，藝術家，217期，1993.6，頁428-429。

————，〈當代名畫家陶瓷展的意義〉，雄獅美術，4期，1971.6，頁32-33。

————，〈藝術陶瓷的拓荒者—王修功火煉三十年的貢獻〉，雄獅美術，231期，1990.5，頁184-185。

楚國仁，〈純淨陶瓷土、熾熱藝術心—從鶯歌到土城的彩瓷藝術〉，典藏藝術，13期，1993.10，頁194-199。

楊元太，〈我的陶藝我的路〉，藝術家，235期，1994.12，頁429-437。

楊文霓，〈一位女陶藝家的自白〉，藝術家，118期，1985.3，頁174。

————，〈在紐約看陶瓷〉，藝術家，64期，1980.9，頁144-147。

————，〈好陶、作陶、好陶—曾愛眞與泥土的閒談〉，藝術家223，期，1993.12，頁444。

————，〈作陶隨想手記〉，藝術家，145期，1987.6，頁173-175。

————，〈吳讓農與陶瓷教育〉，臺灣美術，35期，1997.1，頁84-86。

————，〈走泥記〉，藝術家，66期，1980.11，頁98-100。

————，〈泥土的介紹〉，藝術家，69期，1981.2，頁172-175。

————，〈泥的手成型法〉，藝術家，71期，1981.4，頁193-195。

————，〈現代日本陶藝的探討〉，藝術家，105期，1984.2，頁218-220。

————，〈現代日本陶藝的探討(2)〉，藝術家，106期，1984.3，頁218-220。

————，〈現代日本陶藝的探討(3)〉，藝術家，107期，1984.4。

————，〈現代日本陶藝的探討(4)〉，藝術家，108期，1984.5，頁222-225。

————，〈訪陶藝家劉秉松〉，藝術家，129期1986.2，，頁268-269。

————，〈陶室手記〉，雄獅美術，153期，1983.11，頁109-110。

————，〈陶藝工作室〉，藝術家，55期，1978.12，頁136-139。

————，〈陶藝工作室〉，藝術家，56期，1980.1，頁76-80。

————，〈尋訪陶藝家許家光〉，藝術家65，期，1980.10，頁110-113。

————，〈傳統與創新—徐翠嶺的鹽燒、樂燒和煙燒〉，藝術家，83期，1984.7，頁235-
237。

————，〈裝飾與表面處理（上）〉，藝術家，82期，1982.3，頁97-99。

————，〈裝飾與表面處理（下）〉，藝術家，83期，1982.4，頁101-105。

————，〈線點之延—現代陶藝〉，藝術家，43期，1978.12，頁83-89。

楊文霓、張詠雪，〈日本陶藝探訪〉，藝術家，114期，1984.11，頁189-195。

楊永喜，〈青年陶藝家邱耿鈺的陶藝〉，藝術家，213期，1993.2，頁392-393。

————，〈作陶為藝〉，陶藝，1期，1993.秋，頁104-106。

楊珮玲，〈臨危授命、療傷止痛—專訪文大美術系主任劉良佑〉，藝術家，231期，
1994.8，頁140-141。

楊國然，〈藝術家的搖籃—歐洲陶藝創作中心〉，陶藝，8期，1995.夏，頁77-79。

楊清欽，〈泥土偶然留指爪、一丘一壑也風流—洪振福陶藝觀後記〉，藝術貴族，10期，
1990.10，頁80-81。

————，〈捏泥成癡、賦陶以情—寫在洪振福陶藝個展之前〉，藝術家，185期，
1990.10，頁404。

楊淑智，〈一位白領階級對陶藝的收藏經驗—蘇祥暉〉，陶藝，6期，1995.冬，頁83-86。

————，〈八十三年度兒童陶藝教育研討座談會〉，陶藝，4期，1994.夏，頁21-32。

————，〈引心繫陶〉，陶藝，8期，1995.夏，頁134-138。

————，〈臺灣北區陶藝教室聯誼會〉，陶藝，7期，1995.春，頁58-61。

————，〈陶藝流行風—陶飾篇〉，陶藝，5期，1994.秋，頁53-59。

溫淑姿，〈臺灣現代陶藝創作與文化認同(上)〉，臺灣美術，31期，1996.1，頁61-72。

————，〈臺灣現代陶藝創作與文化認同(下)〉，臺灣美術，32期，1996.4，頁54-70。

————，〈臺灣陶藝四十年〉，臺灣美術，17期，1992.7，頁8-18。

————，〈繪畫性陶藝與造形的探索—劉良佑及其新古典陶藝〉，臺灣美術，37期，
1997.7，頁85-92。

當代陶藝館，〈當代陶藝館簡介〉，陶藝，1期，1993.秋，頁37。

葉　文，〈臺灣第五屆陶藝金陶獎特別報導〉，陶藝，14期，1997.冬，頁30-42。

————，〈民意反應強烈，高等陶教見曙光—南投立委彭百顯先生為陶界奔走〉，陶藝，
7期，1995.春，頁128-132。

————，〈從紐西蘭富雷裘陶藝競賽看施惠吟成功展現臺灣陶藝實力〉，陶藝，5期，
1994.秋，頁33-41。

————，〈第三屆陶藝「金陶獎」〉，陶藝，6期，1995.冬，頁37-46。

————，〈陶意處處〉，陶藝，2期，1994.冬，頁64-75。

————，〈陶藝「金陶獎」的推動者—沈義雄先生〉，陶藝，7期，1995.春，頁126-127。

————，〈臺灣陶瓷重鎮「鶯歌鎮」〉，陶藝，9期，1995.秋，頁39-45。

葉　霓，〈趣味陶器之訪—黃文宗女士訪問〉，藝術家，97期，1983.6，頁172-173。

葉志誠，〈柴燒陶古樸自然美感的喜悅〉，藝術家，295期，1999.12，頁510-511。

葉榮一，〈臺灣陶藝學會臺南「樂陶陶—大家一起來完陶」活動〉，藝術家，229期，
1994.6，頁453-455。

賈正忠，〈當「陶藝」碰上「網路」—網際網路基本設定〉，陶藝，21期，1998.秋，頁
140-145。

————，〈當陶藝碰上網路〉，陶藝，20期，1998.夏，頁116-119。

鄒淑慧，〈新陶之生—中華民國現代陶藝的新展望〉，現代美術，11期，1986.7，頁34-
37。

————，〈藝術名家群像—陶藝〉，現代美術，6期，1985.4，頁50。

廖東亮，〈一網打盡、輕鬆閱讀一陶藝網站正式開鑼〉，陶藝，23期，1999.春，頁148-149。

廖清雲，〈人、陶與愛一彭雅美的創作之〉，藝術家，216期，1993.5，頁377-378。

廖雪芳，〈王修功一燒出胸中之丘壑〉，雄獅美術，232期，1990.6，頁148-153。

--------，〈林葆家一走過五十年陶瓷路〉，雄獅美術，229期，1990.3，頁134-141。

--------，〈邱煥堂一沈潛於造形的冒險〉，雄獅美術，231期，1990.5，頁134-138。

--------，〈追求形與色一看范振金陶藝〉，藝術家，186期，1990.11，頁352-353。

廖瑞章，〈陶藝雕塑「實物」廖瑞章的立體成型示範〉，陶藝，3期，1994.春，頁83-88。

--------，〈謎般七彩的誘惑一華裔陶藝家鄺懿華Eve Kwong〉，陶藝，20期，1998.夏，頁56-61。

漢雅軒，〈自然的樂韻一顏炬榮陶展〉，藝術家，204期，1992.5，頁446-447。

--------，〈顏炬榮陶藝展〉，藝術家，184期，1990.9，頁396。

漫，〈厚土漫漫一羅森豪赴德前陶藝展〉，藝術家，186期，1990.11，頁353。

福華沙龍，〈何瑤如與邵婷如陶藝雙個展〉，藝術家，191期，1991.4，頁349。

綠湖，〈春泥化作彩蝶飛一評鄧詩豪的陶藝創作〉，藝術家，262期，1997.3，頁462-463。

齊萱，〈樸實無華、原味再現，關懷鄉土的陶藝工一李永明〉，陶藝，27期，2000.春，頁66-69。

齊競文，〈陶一葉榮一心靈的愛〉，藝術家，230期，1994.7，頁442-443。

劉淦，〈英文國中的陶藝教學〉，藝術家，86期，1984.7，頁243。

劉文三，〈窯燒泥土生命的陶藝家李茂宗〉，藝術家，55期，1979.12，頁140-143。

劉如冰，〈教育界的棄嬰一看臺灣與各國陶藝教育情況〉，藝術貴族，46期，1993.10，頁50-51。

劉良佑，〈「上邪」陶藝陶壺篇一談李懷錦陶藝的新境界〉，藝術家，148期，1987.9，頁187-188。

--------，〈火的藝術一搏泥幻化說陶藝〉，美育，70期，1996.4，頁13-20。

--------，〈世界陶瓷第一人一馮先銘北京辭世〉，典藏藝術，8期，1993.5，頁175。

--------，〈臺灣現代陶藝燦爛可觀〉，藝術家，306期，2000.11，頁475-476。

--------，〈我為什麼這樣「作」〉，雄獅美術，149期，1983.7，頁112-113。

--------，〈風中的記憶〉，藝術家，218期，1993.7，頁490。

--------，〈翁國珍的陶藝世界〉，藝術家，123期，1985.8，頁267-268。

--------，〈略談陶藝發展及其隱憂〉，美育，1期，1989.3，頁28-29。

--------，〈傳統即創新一我看國際陶藝大展〉，現代美術，7期，1985.7，頁21。

--------，〈詹升興大寫意陶塑人物之我見〉，藝術家，150期，1987.11，頁249-250。

--------，〈劉有慶陶藝展〉，藝術家，208期，1992.9，頁535。

劉秉松，〈陶藝家顏炬榮訪問記〉，藝術家，73期，1981.6，頁189-193。

劉拾雲，〈異彩紛呈，爭奇鬥妍一高嶺陶藝展賞析〉，陶藝，25期，1999.秋，頁68-71。

劉華明，〈陶塑創作談〉，藝術家，222期，1993.11，頁464-467。

劉蒼芝，〈陶羊的牧歌一賴守仁陶羊雕塑展〉，雄獅美術，102期，1979.8，頁125-128。

劉鎮洲，〈「世界‧焱的博覽會」會場巡禮及應邀參加陶藝研討會紀實〉，陶藝，13期，1996.秋，頁82-84。

--------，〈「第一屆陶藝金陶獎」得獎作品賞〉，藝術家，211期，1992.12，頁446-447。

--------，〈「警世」與「省思」一袁金塔的陶瓷板畫作品賞析〉，雄獅美術，277期，1994.3，頁92-94。

--------，〈1997臺北縣陶藝創作展〉，陶藝，16期，1997.夏，頁105-110。

--------，〈入世的現代陶藝一十五位作陶者的人文省思〉，炎黃藝術，69期1995.7/8，頁108-111。

--------，〈土片成形在陶藝造形創作上的應用〉，陶藝，23期，1999.春，頁114-121。

‑‑‑‑‑‑‑‑，〈工藝的發展與現代化—從省展的工藝作品談起〉，臺灣美術，19期，1993.1，頁42-45。

‑‑‑‑‑‑‑‑，〈手底乾坤話工藝（鑑賞三）陶瓷〉，臺灣美術，14期，1991.10，頁60-71。

‑‑‑‑‑‑‑‑，〈日本的現代陶藝〉，雄獅美術，139期，1982.9，頁67-75。

‑‑‑‑‑‑‑‑，〈日本的陶藝(上)—從日本陶藝的發展看日本陶藝的風格與特質〉，臺灣美術，7期，1990.1，頁22-26。

‑‑‑‑‑‑‑‑，〈日本的陶藝(下)—從日本陶藝的發展看日本陶藝的風格與特質〉，臺灣美術，8期，1990.4，頁38-43。

‑‑‑‑‑‑‑‑，〈日本前衛陶藝的先峰—八木一夫〉，雄獅美術，139期，1982.10，頁108-113。

‑‑‑‑‑‑‑‑，〈日本現代陶藝發展的軌跡〉，炎黃藝術，48期，1993.8，頁9-11。

‑‑‑‑‑‑‑‑，〈臺北市立美術館—國際陶藝展作品欣賞〉，雄獅美術，172期，1985.6，頁100-107。

‑‑‑‑‑‑‑‑，〈臺灣各大學院校中的陶藝課程概況〉，陶藝，22期，1999.冬，頁61-64。

‑‑‑‑‑‑‑‑，〈臺灣現代陶藝的表現形式與內容〉，現代美術，54期，1994.6，頁4-9。

‑‑‑‑‑‑‑‑，〈回歸自然的燒陶生涯—談顏炬榮的陶藝創作〉，雄獅美術，235期，1990.9，頁162-165。

‑‑‑‑‑‑‑‑，〈如何解讀現代陶藝(上)〉，炎黃藝術，52期，1993.12，頁14-15。

‑‑‑‑‑‑‑‑，〈如何解讀現代陶藝(下)〉，炎黃藝術，54期，1994.2，頁20-21。

‑‑‑‑‑‑‑‑，〈我的作陶藝程與陶藝創作理念(上)〉，藝術家，240期，1995.5，頁423-425。

‑‑‑‑‑‑‑‑，〈我的作陶歷程與陶藝創作理念(下)〉，藝術家，241期，1995.6，頁504-508。

‑‑‑‑‑‑‑‑，〈林葆家的現代青瓷創作〉，雄獅美術，215期，1989.1，頁168。

‑‑‑‑‑‑‑‑，〈科技文明的必要之惡？〉，山藝術，87期，1997.5，頁100。

‑‑‑‑‑‑‑‑，〈追尋無華的生命軌跡—王俊杰陶作〉，雄獅美術，217期，1989.3，頁132。

‑‑‑‑‑‑‑‑，〈從「開花」到「結果」—宮重文陶藝作品賞〉，藝術家，212期，1993.1，頁492-493。

‑‑‑‑‑‑‑‑，〈從國際陶藝展談現代陶藝表現的特質〉，現代美術，7期，1985.7，頁14-19。

‑‑‑‑‑‑‑‑，〈從粗獷到優雅—「中華民國第五屆陶藝雙年展」得獎作品賞析〉，陶藝，1期，1993.秋，頁32-36。

‑‑‑‑‑‑‑‑，〈探訪日本陶藝—日本中部地區陶藝之旅信樂、美濃、瀨戶、常滑、京都〉，陶藝，5期，1994.秋，頁84-94。

‑‑‑‑‑‑‑‑，〈現代陶藝中造形表現的特質〉，雄獅美術，200期，1987.10，頁70-74。

‑‑‑‑‑‑‑‑，〈粗陶與化粧—看陳國能的陶藝作品〉，藝術家，124期，1985.9，頁269-270。

‑‑‑‑‑‑‑‑，〈陶藝的燒成技法—燻燒篇 黑陶燻燒法〉，陶藝，22期，1999.冬，頁127-133。

‑‑‑‑‑‑‑‑，〈陶藝的燒成技法—燻燒篇 稻殼燻燒法〉，陶藝，21期，1998.秋，頁106-113。

‑‑‑‑‑‑‑‑，〈陶藝的燒成技法—燻燒篇(一)野外燻燒法〉，陶藝，15期，1997.春，頁100-103。

‑‑‑‑‑‑‑‑，〈陶藝的燒成技法—燻燒篇(二)〉，陶藝，16期，1997.夏，頁142-145。

‑‑‑‑‑‑‑‑，〈陶藝與雕塑的結合—談楊元太的陶雕作品〉，雄獅美術，187期，1986.9，頁151-153。

‑‑‑‑‑‑‑‑，〈意念的淨化與形像的昇華—馮盛光的作陶〉，雄獅美術，182期，1986.4，頁142-148。

‑‑‑‑‑‑‑‑，〈臺灣現代陶藝賞析〉，美育，70期，1996.4，頁1-12。

‑‑‑‑‑‑‑‑，〈劉鎮洲的生活空間與陶藝〉，藝術家，217期，1993.6，頁478-479。

‑‑‑‑‑‑‑‑，〈劉鎮洲的自然觀點〉，陶藝，9期，1995.秋，頁46-51。

‑‑‑‑‑‑‑‑，〈蕭麗虹的陶板創作及其新貌〉，雄獅美術，190期，1986.12，頁159-160。

‑‑‑‑‑‑‑‑，〈諦觀自然的喜悅—劉鎮洲陶藝走過二十年〉，陶藝，22期，1999.冬，頁36-43。

劉繩向，〈文學天空外，另一雙翱翔的羽翼—邱煥堂的陶塑景觀〉，陶藝，24期，1999.

夏，頁82-83。

--------，〈陶瓷生活在臺北〉，陶藝，24期，1999.夏，頁55-68。

劉麗卿，〈追尋陶藝的圓與原―日本IMA展金牌得主張逢威作品〉，藝術家，143期，1987.4，頁220-222。

劉欓河，〈臺灣當代陶藝享譽巴黎〉，藝術家，234期，1994.11，頁426-427。

劉鶯卿，〈這是南臺灣陶藝教育的典範―鳳山市忠孝國小〉，陶藝，6期，1995.冬，頁95-99。

摩　摩，〈黑的色彩―徐明稷陶藝邀請展〉，藝術家，:201期，1992.2，頁377-378。

--------，〈談陶說愛II―生活陶房聯展〉，藝術家，211期，1992.12，頁566。

潘春芳，〈在深圳深耕的陶耕者―陸斌〉，陶藝，13期，1996.秋，頁69-73。

潘鑣材，〈臺北縣鶯歌鎮陶瓷藝術發展協會〉，陶藝，11期，1996.春，頁146-147。

編輯部，〈岡山陶坊北上一展陶藝心〉，山藝術，85期，1997.3，頁32。

--------，〈陶陶樂―第六屆臺灣金陶獎得獎作品出爐〉，CANS藝術新聞，38期，2000.11，頁121。

--------，〈鶯歌陶瓷博物館的門扉開啟：體驗人與陶交會於心靈深處的悸動〉，CANS藝術新聞，37期，2000.10，頁154。

蔣　勳，〈一腳踩土一腳踩木―記朱銘陶瓷展〉，雄獅美術，136期，1982.6，頁103-105。

--------，〈火中之土―馮盛光的陶製作〉，雄獅美術，167期，1985.1，頁55-57。

蔡天祥，〈一位腳踏實地的陶藝家〉，藝術家，66期，1980.11，頁110-111。

蔡宏明整理，〈「土十一人展」陶藝座談會〉，現代美術，36期，1991.6，頁7-11。

蔡和璧譯，〈民藝的發現―河井寬次郎與杉田庄司〉，藝術家，122期，1985.7，頁233-236。

--------，〈「陶瓷探隱」自〉，藝術家，211期，1992.12，頁413。

--------，〈日本近代陶藝的先驅―板古波山〉，藝術家，120期，1985.5，頁200-203。

--------，〈日本近代陶藝的發展〉，藝術家，118期，1985.3，頁250-253。

--------，〈生活與陶藝―碗盤器血〉，藝術家，111期，1984.8，頁170-174。

--------，〈呂淑珍的陶繪〉，藝術家，125期，1985.10，頁248-249。

--------，〈個性的誕生―富本憲吉與利啟〉，藝術家，121期，1985.6，頁262-265。

--------，〈陶上鉛華―呂淑珍之陶展〉，雄獅美術，243期，1991.5，頁203-205。

--------，〈陶神雜談〉，藝術家，68期，1981.1，頁98-103。

蔡宗統，〈尋覓臺灣自己的陶〉，藝術家，290期，1999.7，頁481。

蔡玫芬，〈臺灣早期的陶瓷器〉，藝術家，43期，1978.12，頁52-54。

蔡晶晶，〈生命的金字塔―袁金塔的陶瓷畫〉，藝術家，223期，1993.12，頁412-415。

--------，〈媽祖婆的兒子―素人陶藝家王德生〉，陶藝，1期，1993.秋，頁120。

蔡彰哲，〈幸福―阿福，吳建福的陶藝創作〉，陶藝，18期，1998.春，頁52-55。

蔡榮祐，〈下一棒會跑得更好〉，藝術家，260期，1997.1，頁497。

--------，〈臺灣陶藝又見新里程〉，藝術家，244期，1995.09，頁426。

--------，〈用陶土爆開生命的花朵〉，藝術家，238期，1995.3，頁484-486。

--------，〈有關臺灣陶「事」與陶「會」〉，陶藝，9期，1995.秋，頁115-118。

--------，〈把握良機〉，藝術家，251期，1996.4，頁420。

--------，〈卻顧所來徑―我與陶藝工作的種種因緣（上）〉，藝術家，233期，1994.10，頁410-416。

--------，〈卻顧所來徑―我與陶藝工作的種種因緣（下）〉，藝術家，234期，1994.11，頁428-432。

--------，〈活動零練〉，藝術家，247期，1995.12，頁444。

--------，〈從臺南市第一屆美展設立陶藝部談起〉，藝術家，238期，1995.3，頁481-482。

--------，〈現代陶藝的傳燈〉，藝術家，237期，1995.2，頁394。

--------，〈陶藝訊息〉，藝術家，242期，1995.7，頁467。

--------，〈蔡榮祐陶藝展〉，藝術家，223期，1993.12，頁534。

--------，〈關於一九九六臺灣陶藝展〉，藝術家，253期，1996.6，頁417-419。

--------，〈關於第四屆金陶獎〉，藝術家，248期，1996.1，頁430。

鄭　寧，〈陶藝思考〉，陶藝，3期，1994.春，頁95-99。

鄭乃銘，〈一顆年輕、凝沈的陶心—讀王俊杰的陶藝作品〉，藝術家，166期，1989.3，頁
　　　　285。

--------，〈傾聽秋天的陶語〉，藝術家，148期，1987.9，頁267。

--------，〈潛藏於後現代中的古韻—范姜明道的藝術〉，藝術家，198期，1991.11，頁
　　　　312-313。

鄭功賢，〈突破傳統窠臼，爲陶藝注新血—蛇窯、華陶窯、美濃窯、瓷揚窯、曉芳陶瓷
　　　　各具特色〉，典藏藝術，39期，1995.12，頁113-117。

鄭光遠，〈寓教於樂的野外捏陶及燻燒活動〉，陶藝，0期，1993.夏，頁45。

盧泰康，〈埏陶塑埴，成就理想—國立臺南藝術學院應用藝術研究所陶瓷組師生聯展〉，
　　　　藝術觀點，5期，2000.1，頁66-71。

積　禪，〈南臺灣陶藝新銳四人展〉，藝術家，218期，1993.7，頁499。

臻　品，〈「隨心流轉」、「點燈」—薩燦如雕塑展及蘇玉珍陶燈展〉，炎黃藝術，67期，
　　　　1995.5，頁136。

蕭汝淮，〈臺灣的—工業設計發展史〉，藝術家，53期，1979.10，頁52-57。

蕭富隆，〈日治時期臺灣陶瓷業生產活動之研究〉，34期，1996.10，頁32-44。

--------，〈臺灣本土陶瓷工藝耕耘者劉案章〉，藝術家，213期，1993.2，頁370-376。

--------，〈走過二百年，整裝再出發—慶祝「南投陶」二百週年系列報導之三〉陶藝，6
　　　　期，1995.冬，頁109-112。

蕭鴻成，〈蕭鴻成陶藝展〉，藝術家，177期，1990.2，頁325。

蕭麗虹，〈世界重要陶展近況—並反省我國陶藝推展的種種問題〉，雄獅美術，228期，
　　　　1990.2，頁100-105。

--------，〈展耀在異地的光彩—臺灣現代陶藝在南斯拉夫獲好評〉，雄獅美術，237期，
　　　　1990.11，頁60-63。

--------，〈環太平洋的現代陶藝—1993年聖地牙哥NCECA研討會〉，陶藝，0期，1993.
　　　　夏，頁32-35。

蕭麗虹著、錢則貞譯，〈我看國際陶藝展〉，現代美術，7期，1985.7，頁6-9。

賴文權，〈陳慶—「用心」作陶的業餘陶人〉，藝術家，256期，1996.9，頁438-442。

賴新龍，〈蕭榮慶的陶與他的「九六」倉庫〉，藝術家，269期，1997.10，頁470-472。

錢正珠，〈羅素門的陶藝與雕塑〉，現代美術，54期，1994.6，頁68-71。

錢則貞，〈國內陶藝工作坊概況〉，現代美術，7期，1985.7，頁25-27。

錢則貞整理，〈「新陶之生」陶藝展〉，現代美術，11期，1986.7，頁38-39。

錢則貞整理，〈與楊文霓論藝（徐翠嶺現代陶藝展）〉，現代美術，26期，1989.9，頁64-
　　　　66。

龍　伊，〈生生不息的陶世界—蘇玉珍的陶藝創作〉，藝術家，256期，1996.9，頁434-
　　　　435。

龍　門，〈呂淑珍的陶藝路〉，山藝術，91期，1997.10，頁130。

應廣勤，〈土與火的融合，東西方之交會——九九九第十屆紅堡當代陶藝雙年展〉，陶
　　　　藝，25期，1999.秋，頁112-116。

薛瑞芳，〈臺灣現代陶藝之父—林葆家先生〉，CANS藝術新聞，17期，1998.12，頁78-
　　　　79。

--------，〈臺灣陶林先師　林葆家〉，陶藝，7期，1995.春，頁43-52。

謝　庸，〈不染鉛華呈現陽剛之美—看林瑈瑛陶藝展〉，陶藝，13期，1996.秋，頁60-

63。

謝志豐，〈謝志豐陶藝個展〉，藝術家，190期，1991.3，頁330。

謝明良，〈一縷連續傳統陶藝的親切〉，藝術家，66期，1980.11，頁109-110。

謝東山，〈「風火水土」之外的世界：試論國內現代陶藝的「藝術當量」〉，藝術家，
　　　　1987.12，頁232-240。

────，〈民間陶藝家─吳開興一席談〉，藝術家，12期，1976.5，頁75-79。

謝惠君，〈彩粧與生活─林秀娘的陶藝世界〉，陶藝，19期，1998.春，頁72-77。

鍾　勳，〈舞動陶藝生命的靈魂─楊文霓‧透視你我之間〉，陶藝，26期，2000.冬，頁
　　　　24-27。

鍾蓮生，〈中國現代陶藝創作評析〉，陶藝，4期，1994.夏，頁124-128。

────，〈勇開中華現代陶藝之先河─論現代陶藝家李茂宗之藝術成就〉，藝術貴族，8
　　　　期，1990.8，頁100-107。

鍾鐵民，〈「陶塑」公共藝術─朱邦雄創作〉，藝術家，232期，1994.9，頁406-414。

韓秀蓉記錄，〈「如何配合1985年國際陶藝展做一高水準的展出」座談會〉，現代美術，5
　　　　期，1985.1，頁76-79。

鴻　漸，〈陳景亮的壺藝〉，藝術家，119期，1985.4，頁276。

簡扶育，〈冒煙屋與黑陶柴窯─魯凱族陶藝家帝瓦撒哪〉，藝術家，270期，1997.11，頁
　　　　440-447。

────，〈夢幻酋長和他的陶─東排灣美術家蔡德東〉，藝術家，271期，1997.12，頁
　　　　446-453。

簡勝雄，〈八陶雅集展風貌〉，藝術家，244期，1995.9，頁429-432。

織　田，〈開步邁向國際─第六屆金陶獎徵募各方高手〉，陶藝，24期，1999.夏，頁140-
　　　　141。

────，〈鬱金香、風車、陶─陶藝千禧年藝術節六月揭幕〉，陶藝，24期，1999.夏，頁
　　　　37-41。

藍淑寬，〈敦厚篤實─乙亥陶「豬」展之一〉，陶藝，6期，1995.冬，頁73-77。

雙　谷，〈以結構和速度造境的瓷彩─李焜培的陶瓷畫賞析〉，陶藝，22期，1999.冬，
　　　　頁82-83。

────，〈我塑陶，陶也塑我─談做陶與我的人生觀〉，藝術家，185期，1990.10，頁
　　　　384。

────，〈飛西復飛東─耕土又播種的李茂宗〉，陶藝，8期，1995.夏，頁88-89。

────，〈哭陶─我的燒陶心情〉，藝術家，184期，1990.9，頁392。

────，〈與古為新的陶上書藝及鴛鴦陶枕〉，陶藝，23期，1999.春，頁94-95。

────，〈燒陶更燒心─泥途上自語〉，炎黃藝術，58期，1994.6，頁50-51。

────，〈雙谷陶藝展─再生系列〉，陶藝，1期，1993.秋，頁116。

顏朝卿，〈臺灣各級學校陶瓷人才培育之現況分析〉，陶藝，11期，1996.春，頁134-
　　　　137。

顏贗修，〈從「大隱隱於城，小隱隱於林」到「這是一個充滿矛盾與困惑的年代」看吳
　　　　鵬飛的樂燒陶藝〉，陶藝，3期，1994.春，頁70-73。

龐靜平，〈今日陶藝─美國陶藝家詹姆士‧欒伯格自述〉，藝術家，123期，1985.8，頁
　　　　215-227。

────，〈邱煥堂訴諸直接美感的陶作〉，藝術家，127期，1985.12，頁158-161。

────，〈特別的「陶」給特別的「禮」〉，陶藝，2期，1994.冬，頁78-82。

────，〈陳虞弘與生活結合的陶塑創作〉，陶藝，1期，1993.秋，頁64-71。

────，〈博覽國際陶瓷樂陶陶〉，炎黃藝術，59期，1994.7，頁46-47。

────，〈耕耘結金穗.藝術慶豐收─臺中縣十大資深傑出藝術家─林葆家〉，藝術家，
　　　　174期，1989.11，頁234-235。

────，〈郭義文的陶塑〉，陶藝，0期，1993.夏，頁36-39。

龐靜平譯，〈今日陶藝―日本陶藝家鯉江良二〉，藝術家，117期，1985.2，頁248-261。

藝術貴族編輯部，〈現代陶藝之家―宋龍飛的生活空間〉1期，1989.8，頁94-95。

藝術家雜誌編輯，〈12位現代陶藝家工作室專訪―王修功、劉良佑、楊文霓、游曉昊、孫超、曾明男、連寶猜、李亮一、馮盛光、陳實涵、高淑惠、楊作中作品集〉，89期，1982.10，頁218-230。

――――，〈今日陶藝―法國〉，藝術家，122期，1985.7，頁227-232。

――――，〈今日陶藝―義大利，陶藝家彼尼索拉創作自述〉，藝術家，119期，1985.4，頁160-176。

――――，〈每月藝評專欄―「現代陶藝展」、「徐翠嶺陶展」〉，藝術家，112期，1984.9，頁191-194。

――――，〈畢卡索的陶藝欣賞〉，藝術家，1981.3，頁120-129。

――――，〈陶藝家與陶藝工作室〉，藝術家，258期，1996.11，頁430-445。

藤田修，〈對陶藝的想法〉，藝術家，159期，1988.8，頁210-211。

蘇世雄，〈一個陶藝工作者的六十自述〉，藝術家，245期，1995.10，頁426-428。

――――，〈作陶札記〉，炎黃藝術，23期，1991.7，頁23-30。

蘇志徹，〈人生「舞」劇―談徐永旭的「陶」〉，陶藝，11期，1996.春，頁53-57。

――――，〈評曾愛眞陶作個展：作陶與展陶〉，炎黃藝術，60期，1994.8，頁57。

蘇爲忠，〈成型示範―陶魚〉，陶藝，2期，1994.冬，頁90-95。

蘇珊‧蘭傑克，〈兩個世界的最佳結合―談臺灣陶藝裝置與當代雕塑〉，陶藝，21期，1998.秋，頁48-51。

蘇茂生，〈臺灣現代陶藝之父―追思溫文儒雅的陶藝家林葆家〉，典藏藝術，75期，1998.12，頁194-198。

蘇憶珊，〈沈東寧展陶〉，藝術家，220期，1993.9，頁434。

鐘俊雄，〈萬種表情皆從臉部起―潘憲忠的心世界〉，藝術家，235期，1994.12，頁530。

龔宜琦，〈一九九六臺北縣陶藝美展〉，藝術家，251期，1996.4，頁432-435。

――――，〈記一九九六臺北縣陶藝美展〉，陶藝，12期，1996.夏，頁112-115。

――――，〈國際陶瓷公共藝術大展―展覽設計理念之概述〉，陶藝，20期，1998.夏，頁78-83。

――――，〈陶戲人生―談徐永旭的陶藝〉，陶藝，23期，1999.春，頁28-34。

――――，〈陶藝新城―臺北縣立陶藝，文化中心陶藝美展〉，陶藝，8期，1995.夏，頁124-125。

――――，〈黃佳惠的陶塑世界〉，陶藝，17期，1997.秋，頁74-77。

――――，〈碟、盤、匙、碗來講古―江炳瑩的民陶收藏〉，陶藝，15期，1997.春，頁116-119。

書籍類

Nochlin, Linda. 《寫實主義》，刁筱華 譯，遠流出版公司，1998。

土城市公所編，《雙谷陶藝展專輯》，臺北縣：土城市公所，1998。

中華民國現代陶瓷藝術學會編，《中華民國現代陶瓷藝術學會'97專刊》，臺北：中華民國現代陶瓷藝術學會，1997。

中華民國陶藝協會等，《陶之采衣：1998中華民國陶藝協會會員作品展》，中華民國陶藝協會，1998年。

王正和，《94陶：王正和作品集》，臺北縣立文化中心，1994。

臺中縣立文化中心編，《林葆家陶藝展專輯》，臺中縣立文化中心，1989。

---------，《游榮林陶藝集》，臺中縣立文化中心，1997。

---------，《童建銘陶藝展專輯》，臺中縣立文化中心，1991。

---------，《蔡榮祐陶藝展專輯》，臺中縣立文化中心，1990。

---------，《一九九七臺灣陶藝展》，臺中縣文化中心，1997。

---------，《吳水沂柴燒陶藝輯》，臺中縣立文化中心，1998。

---------，《呂淑珍陶藝展專輯》，臺中縣立文化中心，1999。

---------，《李幸龍陶藝專輯》，臺中縣立文化中心，1995。

---------，《原陶—陶痴雅集十五週年聯展專輯》，臺中縣立文化中心，1999。

---------，《宮重文陶藝集》，臺中縣立文化中心，1993。

---------，《徐崇林陶藝》，臺中縣立文化中心，1992。

---------，《張逢威陶藝專集》，臺中縣立文化中心，1993。

---------，《現代陶藝之父—林葆家先生紀念集》，臺中縣立文化中心，1996。

---------，《謝志豐陶藝專集》，臺中縣立文化中心，1996。

---------，《謹告陶漆—史嘉祥陶藝專輯》，臺中縣立文化中心，1998。

臺北市立美術館，《國際陶藝展專輯》，臺北市立美術館，1985。

---------，《現代陶藝推廣展、現代茶具創作展》，臺北市立美術館，1984。

---------，《連寶猜陶展》，臺北市立美術館，1997。

---------，《臺北市第二十二屆美展》，臺北市立美術館，1995。

---------，《臺北市第二十三屆美展》，臺北市立美術館，1996。

---------，《臺北市第二十五屆美展》，臺北市立美術館，1998。

---------，《臺北市第二十六屆美展》，臺北市立美術館，1999。

---------，《臺北市第二十四屆美展》，臺北市立美術館，1997。

---------，《臺北市第十八屆美展》，臺北市立美術館，1991。

---------，《臺北市第十五屆美展》，臺北市立美術館，1988。

---------，《臺北市第十六屆美展》，臺北市立美術館，1989。

---------，《臺北市第十四屆美展》，臺北市立美術館，1987。

---------，《新造型陶藝特展》，臺北市立美術館，1987。

---------，《當下關注—臺灣陶的人文新境》，臺北市立美術館，1995。

臺北縣立文化中心編，《臺北縣第三屆美展彙刊》，臺北縣立文化中心，1991。

---------，《國際陶瓷公共藝術大展》，臺北縣文化中心，1998。

---------，《臺北縣第一屆美展彙刊》，臺北縣立文化中心，1989。

---------，《臺北縣第二屆美展彙刊》，臺北縣立文化中心，1990。

---------，《臺北縣第三屆美展彙刊》，臺北縣立文化中心，1991。

---------，《臺北縣第四屆美展彙刊》，臺北縣立文化中心，1992。

臺北縣立鶯歌陶瓷博物館，《亞太地區國際現代陶藝邀請展》，臺北縣立鶯歌陶瓷博物館，2002。

---------，《第二屆臺北陶藝獎》，臺北縣立鶯歌陶瓷博物館，2001。

---------，《陶博館年報2002》，2002.11月。

────────，《心象與詩意─實用陶瓷再出發》，臺北縣立鶯歌陶瓷博物館，2001。

────────，《第一屆臺灣國際陶藝論壇暨研習營專輯》，臺北縣立鶯歌陶瓷博物館，2001。

臺南市立文化中心編，《第一屆臺南市美術展覽會》，臺南市立文化中心，1995。

────────，《第二屆臺南市美術展覽會》，臺南市立文化中心，1996。

────────，《第三屆臺南市美術展覽會》，臺南市立文化中心，1997。

臺南縣文化中心編，《第七屆南瀛美展專輯》，臺南縣文化中心，1993。

────────，《第五屆南瀛美展專輯》，臺南縣文化中心，1991。

────────，《第六屆南瀛美展專輯》，臺南縣文化中心，1992。

────────，《第九屆南瀛美展專輯》，臺南縣文化中心，1995。

────────，《第八屆南瀛美展專輯》，臺南縣文化中心，1994。

────────，《第十屆南瀛美展專輯》，臺南縣文化中心，1996。

────────，《第十一屆南瀛美展專輯》，臺南縣文化中心，1997。

────────，《第十二屆南瀛美展專輯》，臺南縣文化中心，1998。

────────，《第十三屆南瀛美展專輯》，臺南縣文化中心，1999。

────────，《第十四屆南瀛美展專輯》，臺南縣文化中心，2000。

臺灣省立美術館，《當代陶藝展》，臺中：臺灣省立美術館，1989。

────────，《李茂宗的泥土世界》，臺中：臺灣省立美術館，1991。

────────，《曾明男陶藝》，臺中：臺灣省立美術館，1991。

────────，《劉鎮洲的陶藝》，臺中：臺灣省立美術館，1999。

────────，《蔡榮祐陶藝展專輯》，臺中：臺灣省立美術館，1993。

────────，《吳讓農七十回顧陶藝展》，臺中：臺灣省立美術館，1997。

左羊出版社編，《吳毓棠陶藝專輯》，彰化：左羊出版社，1994。

────────，《李幸龍陶藝輯》，彰化：左羊出版社，1994。

────────，《蔡川竹陶藝遺作輯》，彰化：左羊出版社，1997。

朱邦雄，《朱邦雄的陶壁公共藝術》，高雄縣：美濃窯，1998。

行政院文化建設委員會編，《臺北國際陶瓷博覽會（國內展品專輯）》，臺中：臺灣省立
　　　美術館，1994。

────────，《中華民國當代陶瓷展》，臺北：行政院建設文化委員會，1988。

────────，《第一屆傳統工藝獎作品集》，臺北：文建會。

吳開興，《吳開興陶藝》，苗栗：福興陶瓷廠有限公司，1993。

吳鵬飛，《陶藝實用釉藥》，臺北：五行圖書。

宋龍飛，《陶藝千秋》，臺北：行政院文建委員會，1989。

李亮一，《陶藝技法1.2.3》，臺北：雄獅，1986。

李筱峰，《臺灣史100件大事（下）戰後篇》，臺北：玉山社，1999。

和成文教基金會編，《第一屆金陶獎》，臺北：和成文教基金會，1992。

────────，《第二屆金陶獎》，臺北：和成文教基金會，1994。

────────，《第三屆金陶獎》，臺北：和成文教基金會，1995。

────────，《第五屆金陶獎》，臺北：和成文教基金會，1997。

────────，《第六屆臺灣國際金陶獎》，臺北縣立鶯歌陶瓷博物館，2000。

────────，《第四屆金陶獎》，臺北：和成文教基金會，1996。

彼得‧哥仙迪諾，《陶藝技法百科》，臺北：美工圖書社，1995。

邱煥堂，《陶藝講座》，臺北：藝術家，1979。

南投縣陶藝學會編，《一九九七南投陶展專輯》，南投：南投縣陶藝學會，1997。

────────，《林清河陶藝作品選輯》，南投：南投縣陶藝學會，1997。

盈記唐人工藝出版社編，《吳鳴陶藝》，臺北：盈記唐人工藝出版社，1997。

苗栗縣文化中心編，《吳開興陶藝專輯》，苗栗縣立文化中心，1999。

徐文琴，《當下關注─臺灣陶的人文心境》，臺北市立美術館，1995。

────────，《鶯歌陶瓷文化》，臺北縣立文化中心，1993。

財團法人和成文教基金會，《粹鍊而後、光華昇起─第三屆陶藝金陶獎》，臺北：五行圖
　　　書，1995。

高雄市立文化中心編，《高雄市第七屆美展》，高雄市文化中心，1989。

--------，《高雄市第三屆美展》，高雄：高雄市文化中心，1985。

--------，《高雄市第五屆美展》，高雄市文化中心，1987。

--------，《高雄市第六屆美展》，高雄市文化中心，1988。

--------，《高雄市第八屆美展》，高雄市文化中心，1990。

--------，《第十一屆高雄市美術展覽會》，高雄：高雄市文化中心，1994。

高雄市立美術館編，《第十五屆高雄市美術展覽會》，高雄市文化中心，1998。

--------，《第十四屆高雄市美術展覽會》，高雄：高雄市文化中心，1997。

--------，《第十六屆高雄市美術展覽會》，高雄：高雄市文化中心，1999。

國立臺灣藝術教育館編，《全國陶藝聯展—陶藝與生活》，臺北：國立臺灣藝術教育館，
　　　　1996。

--------，《中華民國第六屆全國美術展覽會專輯》，臺北：國立臺灣藝術館，1971。

--------，《中華民國第七屆全國美術展覽會專輯》，臺北：國立臺灣藝術館，1974。

--------，《中華民國第九屆全國美術展覽會專輯》，臺北：國立臺灣藝術館，1980。

--------，《中華民國第十屆全國美術展覽會專輯》，臺北：國立臺灣藝術館，1983。

--------，《中華民國第十一屆全國美術展覽會專輯》，臺北：國立臺灣藝術館，1986。

--------，《中華民國第十二屆全國美術展覽會專輯》，臺北：國立臺灣藝術館，1989。

--------，《中華民國第十三屆全國美術展覽會專輯》，臺北：國立臺灣藝術館，1992。

--------，《中華民國第十四屆全國美術展覽會專輯》，臺北：國立臺灣藝術館，1995。

--------，《中華民國第十五屆全國美術展覽會專輯》，臺北：國立臺灣藝術館，1998。

國立故宮博物院編，《從傳統中創新—當代藝術嘗試展》，臺北：國立故宮博物院，
　　　　1986。

國立歷史博物館編，《中華現代陶藝邀請展》，臺北：國立歷史博物館，1989。

--------，《美國當代繪畫性陶藝展圖錄》，臺北：國立歷史博物館，1995。

--------，《第四屆民族工藝獎得獎作品專輯》，臺北：國立歷史博物館，1995。

--------，《中華民國第一屆陶藝雙年展》，臺北：國立歷史博物館，1986。

--------，《中華民國第二屆陶藝雙年展》，臺北：國立歷史博物館，1988。

--------，《中華民國第三屆陶藝雙年展》，臺北：國立歷史博物館，1990。

--------，《中華民國第四屆陶藝雙年展》，臺北：國立歷史博物館，1991。

--------，《中華民國第五屆陶藝雙年展》，臺北：國立歷史博物館，1993。

--------，《中華民國第六屆陶藝雙年展》，臺北：國立歷史博物館，1995。

--------，《中華民國第七屆陶藝雙年展》，臺北：國立歷史博物館，1998。

--------，《中華民國第八屆國際陶藝雙年展》，臺北：國立歷史博物館，2000。

國立藝術學院，《陶作展—亞太傳統藝術論壇，柴窯工作坊作品展》，臺北：國立藝術學
　　　　院，2001。

基隆市立文化中心編，《陶瓷之美：典藏品特展》，基隆市立文化中心，1996。

張子隆策劃，《土＋火》，臺北縣：淡水鎮公所，1995。

張學文，《陶瓷綜合彩》，臺北：五行圖書。

陳　慶，《埏埴之美：陳慶陶藝專輯》，臺中市：臺中國小，1999。

陳志清等譯，《文化與社會》，臺北：立緒，1997。

陳金成，《大甲東陳金成陶藝專輯展》，臺中縣：逸塵陶宛，1996。

陳新上，《日據時代臺灣陶瓷發展狀況之研究》，國立臺灣師範大學美術研究所碩士論
　　　　文。

--------，《古窯傳奇—水里蛇窯陶藝文化園區》，南投：水里蛇窯，1998。

--------，《古窯傳奇》，臺北：五行圖書。

--------，《阿媽硘仔思想起》，臺北：五行圖書，1999。

陶醉委員會，《陶醉1988—深掘之後》，臺北：藝術家，1988。

曾明男，《現代陶》，臺北：藝術家，1986。

曾明男等編輯，《臺灣陶藝工作導覽》，臺中：臺灣省陶藝學會，2000。

黃文宗，《陶塑入門》，臺北：藝術家，1983。

新竹市立文化中心編，《陳煥堂陶藝專輯》，新竹：新竹市立文化中心，1999。

楊文霓編著，《陶藝手冊》，臺北：藝術家，1986。

楊碧川，《臺灣現代史年表（1945年8月～1994年9月）》，臺北：一橋出版社，1996。

葉俊顯，《陶藝創作構思方法之研究》，臺北；國興，1992。

────，《陶藝構形系統化之研究》，臺北：黎明，1988。

遠流臺灣館編著，《臺灣史小事典》，臺北：遠流，2000。

劉良佑，《陶藝學》，臺北：幼獅，1987。

劉良佑、溫淑姿，《陶藝研究：研究報告展覽專輯彙編（修訂版）》，臺中：臺灣省立美
　　　　術館，1994。

劉英純，《陶醉鶯歌》，中華民國人文科學研究會，1998。

劉象愚等譯，《文學批評理論—從柏拉圖到現在》，北京：北京大學，2000。

劉鎮洲，《陶藝與生活》，臺北：國立臺灣藝術教育館，1996。

編輯部，《2000丹佛—中華當代陶藝展》，臺北：陶藝雜誌，2000。

編輯部，《現代雕塑五行Ⅱ—現代陶風》，臺北：玄門藝術中心，1995。

蔡和璧，《陶瓷探隱》，臺北：藝術家，1992。

鄭耀男、邱麒麟，《陶裡乾坤日月長》，高雄：高雄市立中正文化中心管理處，1997。

臻品藝術中心，《宮重文作品集》，臺中：臻品藝術中心，1993。

蕭富隆，《泥土的故事—南投陶發展與變遷概要》，南投：南投縣立文化中心，1993。

蕭麗虹，《過程與體驗—蕭麗虹作品集》，新竹：國立清華大學藝術中心，1993。

環亞藝術中心，《李茂宗陶藝展》，臺北：環亞藝術中心，1987。

謝東山，《臺灣地區重要陶藝作品調查研究計畫報報書》，臺北縣立鶯歌陶瓷博物館，
　　　　2001。

謝順勝、郭維正，《第九屆南陶展》，臺南：臺南市立文化中心，1986。

────，《第十一屆南陶展—陶花源記》，臺南：臺南市立文化中心，1998。

鍾優民，《陶學史話》，臺北：允晨，1991。

顏娟英編著，《臺灣近代美術大事年表》，臺北：雄獅美術，1998。

羅森豪，《見地—羅森豪裝置藝術作品集》，臺北：五行圖書。

蘇爲忠，《陶藝初階》，臺北：五行圖書。

【圖版目次】

章，相關活動包括樂燒示範及美國、日本陶藝現況的演講活動等（陳實涵提供）

圖264 李河逸 《啓示》 2000 美國土、鐵系釉、樟木、鐵材，電窯1182℃ 45×128×39 cm（作者提供）

圖265 吳菊 《心中的聖塔》 2000 陶土（美國西雅圖），電窯燒成1260℃ 53×42×54cm（作者提供）

圖266 吳鵬飛 《你我人生如一場戲》 1994 樂燒 18×21×59cm（作者提供）

圖267 白木全 《陶工樂》 2000 苗栗土、還原燒1250℃ 135×60×52cm（作者提供）

圖268 王福長 《不確定的年代》 1996 46×36cm（作者提供）

圖269 林秀娘 《共榮》 2001 陶土、熟料、化妝土，瓦斯窯1240℃ R.F. 52×23×89cm（作者提供）

圖270 林治娟 《劇場》 1999 氧化燒1230℃ 35×23×25cm（作者提供）

圖271 伍坤山 《蘭嶼之舞——點陶之舞》 2001 陶，氧化燒1230℃ 26×26×26cm（作者提供）

圖272 洪瑩琪 《悠閒》 1999 陶土，還原燒 20×9×23cm（作者提供）

圖273 林瑞娟 《魚簍》 1997 34×28×53cm

圖274 許明香《怡萱樓》1997 40×18×48cm（作者提供）

圖275 陳一明 《大地》 2001 陶，中性燒1250℃ 54×48×16cm、46×48×15cm（兩件式為一組）（作者提供）

圖276 吳淑櫻 《圍爐》 2001 瓷土、長石釉、化粧土、色料，拉坏1235℃ 16×16×45cm（作者提供）

圖277 王明發 《靈歸》 2000 日本26號瓷土、苗栗土、熟料60目、籤詩、釉上彩800℃，瓦斯還原燒1230℃（作者提供）

圖278 李國欽 《和氣四方》 2001 瓷，氧化燒成 1280℃ 60×60×415cm（作者提供）

圖279 卓銘順 《輪迴》 2001 陶瓷、樹枝、樹葉，氧化燒 80×25×25cm（作者提供）

圖280 許旭倫 《石說一聚》 2001 美國陶土，氧化燒1200℃ 45×43×33cm（作者提供）

圖281 鍾曉梅 《解鈴還需繫鈴人》 1996 陶土，樂燒 20×15×35cm（作者提供）

圖282 吳偉谷 無題（作者提供）

圖283 徐文浩 《海洋&印象》 1998 粗砂質黏土 33×20×23cm（作者提供）

圖284 徐美月 《發現後山》 2001 陶土，還原燒1230℃ 主體1100×600×150cm、座磚300×50×50cm（作者提供）

圖285 許偉斌 《現世的告白》 1997 陶、鐵、紙、無釉，1000℃ 100×100×80cm（作者提供）

圖286 許慧娜 《痕》 1994 陶土、樹枝、鐵，燻燒約900℃ 17×10×107cm（作者提供）

圖287 林麗華 《釋放》 2000 陶土，電窯1100℃ 60×41×29cm（作者提供）

圖288 蕭榮慶 《＃9903》 1999年 在地什土，電柴窯1245℃ 14×12×48cm（作者提供）

圖289 徐永旭 《如皇似妃》 2000 陶土、熟料、金箔，瓦斯窯1230℃ R.F. 如皇152×151×315cm、似妃151×150×294cm（作者提供）

圖290 李鑫益 《迪斯可時間》 1996 南投土、乳濁釉，1250℃電窯燒成 80×20×25cm（作者提供）

圖291 陳美華 《遺跡系列（二）》 1995 106×130×16cm（作者提供）

圖292 陳明輝 《高跟鞋系列（一）三寸金蓮》 1997 陶 67×23×50cm（作者提供）

圖293 陳麗糸 《悟》 1995 美國土、銅、鐵、石，素燒約990℃，再上色 60×15×12.5cm（作者提供）

圖294 余成忠 《西元2???年》 1999 long beach土、苗栗土、釉，電窯1260℃ 70×47×80cm（作者提供）

圖295 陳啓南 《生命之花》 1995 陶與鐵，電窯氧化燒成 99×99×71cm（作者提供）

圖296 曾永鴻 《人之柱（二）》 1998 陶土、化粧土、釉、木板，氧化燒1230℃ 90×28×80cm（作者提供）

圖297 施惠吟 《人、道德、黑暗》 2000 86×60×106cm（作者提供）

■未標示提供者之圖片使用權爲陶博館所有。

【附錄1】 2000年以前臺灣地區陶藝家學陶背景資料明細表

範例：64李幸龍→1964出生，陶藝家姓名

年度	學制	學校	科系	首次接觸陶瓷或陶藝者	再次進修陶藝
1981	高中	大甲高中	美工科	64李幸龍、64張逢威、64陳一明、64史嘉祥、64陳文濱、68楊國賓、70連炳龍 ■師：王明榮（1981-86） 1981-1982年設有陶藝組	
1984	高中	協和商工	美工科	67刁宏亮、68吳明儀、71李宗儒、72劉榮輝（畢業於此校：59鄭光遠） ■師：1984-93年間由劉瑋仁教授陶藝課程	
	高中	復興商工	美工科	陶藝組：63蕭巨杰 （畢業於此校美工科：48林柏根、50王正和、56蕭昌永、61朱坤培、61施惠吟、68李國欽、68吳金維；雕塑科：58林財福）	
	高中	其他	美工科	陶瓷組：76吳偉承 （畢業於美工科：59李柏漢、61梁冠英、68童建銘、69蕭巨昌）	
	五專	其他	藝專	北平藝專陶瓷科：24吳讓農 （杭州藝專美術科：30王修功）	
1966	五專	復興工專	陶瓷工程科	50楊作中 （畢業於此校：61徐明稷） ■師：李紹白、李茂宗 （1969-1971間）	
1975	五專	聯合工專	陶瓷玻璃工程科	58林國榮、60黃永全、60葉佐燁、61謝志豐、61李淳雄、62莊瑋、63陳忠儀、68蘇立正、69程逸仁 ■師：陳煥堂	
	五專	實踐、銘傳	商設或美工科	（畢業於這些學校：53連寶猜、53石玉霖、57鄧惠芬、64何瑤如）	
	五專 大學	師專、師院	美勞教育系	（畢業於這些學校：31游榮林、53吳鵬飛、57吳進風、55徐永旭、55曾愛眞、58沈東寧、59陳國能、60曾永鴻）	
1958 (1987)	三專	國立藝專 （陶瓷組）	美工科	37曾明男、38范振金、39陳茂男、40李茂宗、45朱邦雄、48翁樹木、51劉鎮洲、52王新篤、54王正鴻、55呂嘉靖、59唐彥忍、60張清淵、61吳水沂、61林瑞娟、62王俊杰、68李嘉倩、65羅森豪、68吳孟錫、68卓銘順、68許素碧、70徐文浩、70徐美月、74陳怡璇、74吳建翰、林清福 ■師：（初期王修功、吳讓農）、吳毓棠、林葆家、龍鵬翥、劉鎮洲	

年度	學制	學校	科系	首次接觸陶瓷或陶藝者	再次進修陶藝
1962	三專、大學	國立藝專	美術科	（畢業於此校：29孫超、43陳秋吉、44呂淑珍、45謝正雄、49孫耀騫、53蘇麗真、53陳景亮、53姚克洪、54陳銘濃、57錢正珠、58江有亭、62賴唐鴉、62劉美英、66謝銘慧）	
1962	三專、大學	國立藝專	雕塑（組）科	（畢業於此校：57唐國樑、47馮盛光、39楊元太、43李亮一、56王福長、57陳正勳、47林敏健）	
1965	大學	文化大學	化工陶業組	53謝長融	
1983	大學	文化大學	美術系	56林善述、59徐興隆、61宮重文、61巫漢青、62林永松、63廖瑞章、66吳建福、68蘇保在、70黃淑滿、林重光、吳金山（畢業於此校：63歐秀珍）■師：劉良佑（1975-94年間）	
最遲1993	大學	北師院	美勞教育系	72張啓祥、76羅紹綺■師：劉得劭、羅森豪	
1994	大學	臺灣藝術學院	工藝系	71鞏文宜、73秦志潔、75黃兆伸、76方柏欽、76王幸玉、76朱芳毅、77傅永悌、77梁家豪、76林淑惠■師：劉鎮洲、王正鴻、姚仁寬、薛瑞芳、呂琪昌等人	69林妙芳
1957	大學	師範大學	工教系	54鄭義融、54邱建清、56劉得劭、60呂琪昌、62林新春、64黃紫治、70黃玉英、72蔡坤錦■師：吳讓農	39陳茂男
1955	大學	師範大學	美術系	（畢業於此校：馬浩、35蘇世雄、51陳舜壬、53吳菊、55何建德、55蘇爲忠、59郭旭達）	
1987	大學	國立藝術學院	藝術系	73李昀珊■師：劉鎮洲	
1997	研究所	臺南藝術學院	應藝所陶瓷組		61施惠吟、66吳建福、68吳孟錫、68蘇保在、70黃淑滿、70陳慧如、71鞏文宜、72張啓祥、73葉怡利、73李昀珊、74吳建翰、76方柏欽、76王幸玉、76朱芳毅、77傅永悌■師：張清淵
2000	研究所	臺灣藝術學院			59唐彥忍、林清福、75黃兆申、77梁家豪、76林淑惠■師：劉鎮洲
	研究所	師範大學	工教研究所		54鄭義融、62曾泰洋、70黃玉英、72蔡坤錦■師：吳讓農

年度	學制	學校	科系	首次接觸陶瓷或陶藝者	再次進修陶藝
	出國留學			●日本陶瓷：15林葆家 ●美國進修：32邱煥堂、57鄧惠芬 ●美國碩士：46楊文霓、 47許偉斌、52許慧娜、 55范姜道明、57錢正珠、 58徐翠嶺、59陳品秀、 58周邦玲、59郭義文、 59郭旭達、67林蓓菁 ●西班牙陶瓷系：57陳正勳、 58龔宜琦、65謝嘉亨 ●英國陶瓷系：43劉瑋仁	●日本學士：34陳煥堂、林瑞娟 ●日本碩士：51劉鎮洲、 54王正鴻、61巫漢青 ●美國碩士：60張清淵、 53姚克洪、63廖瑞章、68李嘉倩 ●德國碩士：58林福財、65羅森豪 ●西班牙：68許素碧 ●英國碩士：37曾明男 ●其他：50徐崇林 ●澳洲博士：63廖瑞章 ●法國：50楊作中、74陳怡璇 ●日本進修：24吳讓農、 40李茂宗、58江有亭、65簡銘炤 等多人 ●美國進修：39楊元太、 46蕭麗虹、44呂淑珍、黃佳惠、 56林秀娘、62林新春、李亮一 等多人
1974以後	陶藝教室			●陶林教室（1975-）： 32陳實涵、49劉再興、53連寶猜、 53蘇麗眞、61施惠吟、62曾泰洋、 63蕭巨杰 ●陶然陶舍（1975-1985）： 34高淑惠、44蔡榮祐、45謝正雄、 48林柏根、50王正和、57鄭永國、 58沈東寧 ●廣達藝苑（1977-）： 31游榮林、43林昭佑、48潘憲忠、 51林璿瑛、57林錦鐘、57陳慶、 61朱坤培 ●楊文霓（1980-）： 51許淑珠、52許玲珠、55曾愛眞、 56李鑫益、60曾永鴻、66謝銘慧 ●天母教室（1981-1990）： 44呂淑珍、45孫文斌、47林敏健、 52郭雅眉、53吳菊、57吳進風、 59陳國能、59陳麗糸、62白宗晉、 63邵婷如、64何瑤如、74施宣宇、 49孫耀驚、黃佳惠 ●其他： 41李永明、46蕭麗虹、53姚克洪、 53吳鵬飛、53石玉霖、54陳銘濃、 56林治娟、56林秀娘、58陳美華、 58林福財、59李柏漢、60余成忠、 61徐明稷、61梁冠英、62張志文、 63許明香、63歐秀珍、63黃政道、	●陶林教室： 28王德生、33張繼陶、37曾明男、 38游曉昊、38范振金、43陳秋吉、 46蕭麗虹、50徐崇林、55林振龍、 59唐彥忍、59陳明輝、60伍坤山、 68王明發、68吳孟錫 ●陶然陶舍： 37曾明男 ●廣達藝苑： 45孫文斌、57林錦鐘 ●楊文霓： 55徐永旭 ●天母教室： 46蕭麗虹、49杜輔仁、53姚克洪、 53蘇麗眞、54陳銘濃、62王俊杰 ●其他： 38范振金、53王永田、54楊春生、 59陳明輝、60黃永全、61謝志豐、 62莊瑋、62王俊杰、64陳一明、 64何瑤如、64陳文濱、67刁宏亮、 68楊國賓、70徐文浩、70徐美月、 70連炳龍、76羅紹綺、76吳偉丞

年度	學制	學校	科系	首次接觸陶瓷或陶藝者	再次進修陶藝
				64黃美蓮、65簡銘炤、68童建銘、68王明發、68李國欽、68吳金維、69林妙芳、69盧詩丁、69蕭巨昌、70陳慧如、76吳偉承、78徐振楠	
	研究單位	科技室	陶瓷組	故宮科技室：29孫超、46劉良佑、56洪振福 史博館科技室：58林福財	46楊文霓、49孫耀騫
	陶瓷工廠			06蔡川竹、09吳開興、25陳佐導、28王德生、30王修功、33張繼陶、34陳煥堂、34高淑惠、38游曉昊、48王惠民、49杜輔仁、50徐崇林、51吳學賢、51郭明慶、52楊正雍、53王永田、53涂慶賀、54余維和、54楊春生、54林清河、55林振龍、55白木全、55何建德、56蕭昌永、57翁國華、57郭聰仁、57李邱吉、59李懷錦、59陳明輝、60翁國珍、60伍坤山、62賴唐鴉、62李金生、65詹文森、67蔡明旭、75陳正忠、	38范振金、64張逢威
	自學			13吳毓棠、35蘇世雄、39楊元太、45葉平和、47馮盛光、48王惠民、51陳舜壬、53陳景亮、53郭鎮彬、54蕭榮慶、55徐永旭、55蘇爲忠、59范仲德、61張永能、65劉世平	

【附錄2】臺灣陶藝重要記事

說明 ●爲事件 ▲爲展覽

年代	1930以前	1931-1940	1941-1945
重要記事／ 重要展覽	**1925** ●劉案章赴日，隔年進入日本愛知縣常滑陶瓷學校，專研陶瓷雕塑三年 ●吳開興至日人石山在大坑所開的陶廠當雜工，並拜日本師傅左左木丈學日本車、福州師傅李依伍學手擠陶 **1927** ●吳開興與10位工廠師傅、長工結拜兄弟，接收並經營日人石山在大坑的窯場，因資金不足，做了兩窯便告結束 ●南投製陶師傅林江松成立水里蛇窯，生產大水缸等日用粗陶 **1928** ●吳開興至日人石山在社寮岡的「苗栗窯業社」工作 **1929** ●劉案章返臺，加入父親經營的南投「協德陶器工廠」，並曾利用補助購買煉土機、使用模具等，簡化流程、提高生產效率。所生產的陶製品除了日用陶外，尚有信仰文物及裝飾擺設陶品	**1930** ●吳開興由親人出資，在楓仔坑開設窯場「福興窯業」，以「目子窯」生產家庭用陶，可能爲苗栗第一家本地人開設的陶廠 **1933** ●劉案章於魚池開設第二家協德陶器工廠專門生產日用碗盤 **1936** ●蔡川竹《鈞釉水牛》獲日本美術協會第100回展覽會入選 **1938** ●蔡川竹《三合院式煙灰缸》獲臺北工商展覽會優良賞 ●蔡川竹於1930年代晚期在松山成立「松興陶瓷廠」，廠務之餘研究中國鈞窯釉系 **1939** ●林葆家1934年赴日留學，取得日本京都高等工藝學校窯業科畢業，1938年並入日本國立陶瓷試驗所研習班6個月，於此年返臺，專功拉坯施釉 **1940** ●林葆家於霧峰設立「明治製陶所」，從事餐具與便器生產，並時常在苗栗、大甲及宜蘭等地採驗礦石與黏土	**1941** ●林葆家爲臺灣陶瓷工業公會聘爲理事長兼審查委員（共8位，臺灣人3位，北部是蔡福，南部是辛文恭，理事長是日本人）

□1950年代臺灣陶業從南投
　北移至北投、鶯歌

1946-1950 ———— **1951-1955** ———— **1956-1960** ————→

1946

●林葆家受聘於臺灣行政長官公署日產接收委員，並擔任工礦公司苗栗陶瓷廠工務課長，再至新竹分公司任廠長

1948

●吳開興與李澤藩結識，開始爲製作繪畫用花瓶
●吳讓農畢業於北平藝專陶瓷科（當時徐悲鴻爲校長）；畢業後來台進入臺灣省工礦公司陶業分公司北投陶瓷耐火器材廠工作；曾利用工廠中現成材料試驗新的色料，並應用於陶瓷印章、花瓶、人像、檯燈、書檔等作品，參加該年「臺灣省博覽會」之工礦館展出

1949

●林葆家創立「陶林工房」工作室，從事釉藥研究及臺灣自產坯土與相關原料的試驗與調配，並提供改善產能的技術給陶瓷界

1950

●吳讓農在工礦公司北投陶瓷耐火器材廠帶領四人研究小組，成功燒製西式沖水馬桶

1951

●吳開興於新民中學（現今南投公館國中）教授手拉坯

1953

●在美國國際合作總署之資助下，由當時的臺灣省立師範學院（現爲國立師範大學）設立工業教育學系，聘請顧柏岩先生擔任系主任，1953年開始招收第一屆新生，從事培育普通教育之工藝教師及工業職業教育之工場實習與相關科目之師資

1954

●草屯成立「南投縣工藝研習班」
●劉案章於1954-57年間任職南投縣工藝研習班（即今臺灣省手工業研究所）陶工科研究員
●吳讓農與許占山成立「永生工藝社」，國內藝術陶瓷製作的開始
●吳讓農1954-1956年任鶯歌中學美術教師

1955

●臺灣省立師範學院改制爲國立師範大學

1956

●中國陶器公司成立、生產藝術陶瓷

1957

●國立師範大學工業教育系成立陶瓷工廠、開設「陶瓷工」課程（四個學期，每學期2學分），由吳讓農授課（吳爲專任教師，1994年退休，並繼續兼課數年，目前定居中部），是國內陶瓷教育的開始
●國立師範大學學生成立陶瓷社，由吳讓農指導
●8月鶯歌初中設立社會推廣教育「陶瓷訓練班」（1958年省府並撥專案經費支應，更名爲「陶瓷技藝訓練中心」，另由美援補助建造廠棚，但時斷時續，1959-71、1973-1974曾中輟，1975年開始才得以每年續辦）
●王修功進入中國陶器公司擔任廠務工作
●劉案章進入北投光華磁器廠（即金義合股份有限公司）指導釉藥燒成與模具製作，1974年公司結束即退休回鄉
●林天秋於南投縣集集成立添興窯，以製造粗陶器品及陶瓦爲主
●國立藝術專科學校設立美術工藝科

1958

●國立藝專五專部美工科開設4小時「陶瓷工」課程，由吳讓農授課（僅維持一年）
●王修功與任克重合作開設中華陶瓷公司（1960年解散）

1959

●「南投縣工藝研習班」改制爲「南投縣工業研習所」

1960

●王修功與任國強合開龍門陶藝公司
●大同陶器股份有限公司成立，分設新竹與新埔兩廠，生產家用及餐館專用瓷器

臺灣現代陶藝發展史　[289]

年代	1961	1963	1965
重要記事／重要展覽	●吳讓農接受美國安全署援支助，前往日本國立瀨戶陶瓷技術實驗所研習半年，參觀當地陶瓷學校教學、陶藝創作者工作室、陶瓷工廠等，深有所啓發 ●林葆家任中華藝術陶瓷廠廠長，指導傳統花瓶，仿古陶瓷器物製作 ●師範大學工業教育學系分別招收工職組及工藝組兩個組，工職組招收高工畢業生，專爲培育工業職業學校師資，工藝組招收高中畢業生，培育中等學校工藝教師		●私立中國文化大學成立三年制的陶瓷專修科（1967年與同樣是三年制的造紙專修科合併爲化工系，此後改以化工系陶業組招生） ●王修功成立唐窯（漢唐）陶瓷廠 ●國立歷史博物館舉辦的第5屆全國美展，取消工藝類，改增加陶瓷類，是國內首次以「陶瓷」組類徵件的綜合性比賽，但僅此一屆（1971年第6屆到1980年第9屆則改爲以工藝及美術設計組徵收陶瓷作品） ●李茂宗1965年退役後，進入臺灣手工業推廣中心任職，從設計員到設計師、陶藝雕塑試驗室主管（1965-1971年）
	1962 ●1962-4年，中國生產力中心運用美援基金，成立「陶瓷技藝訓練所」，開設「技工班」和「工程班」，訓練專業人員 ●國內首位設立個人陶瓷工作室是吳讓農，他自製轆轤與電窯，以嘗試各種燒製與表現技法爲開始，並兼收同好（1970年代以前多爲外籍人士） ●吳開興將「福興陶器工廠」搬遷於福星村現址，就讀於國立藝專的李茂宗寒暑假來陶廠學陶 ●國立藝專成立三專部，美工科開設4小時「陶瓷工」課程	**1964** ●李茂宗畢業於國立藝專美工科，畢業前夕由系主任安排一趟二個月的日本畢業旅行，順便參觀當地的陶瓷發展 ●邱煥堂赴夏威夷大學修習英語教育課程一年，並同時選修陶藝課程（半年）	**1966** ●國立歷史博物館首次選送作品參加國際陶藝展，第一次送件的作者是吳讓農，第一次參與的競賽是義大利法恩札國際陶藝展（史博館此工作一直持續到1980年代中期） ●宜蘭復興工業專科學校成立，並設陶瓷工程科（該校1983年更名爲「復興工商專科學校」，2001年改制爲「蘭陽技術學院」，1980年代取消陶瓷工程科。） ●嘉義師專在五年制普通科美勞組設立「陶藝」課程（2000年改制爲嘉義大學）

1967

●林葆家遷居鶯歌
●私立中國文化大學將原爲陶瓷專修科與同樣是三年制的造紙專修科合併爲化工系，此後則以化工系陶業組來招生，男女兼收，每班60人左右，陶業組課程分爲陶瓷、玻璃、水泥、耐火氣財等，由宋光梁爲陶業組主任。學生畢業後都將成爲窯業界的工程師或技師，是高級陶業人才。
▲1/20- 吳讓農首次陶藝展於歷史博物館展出，共100餘件，爲光復後第一個陶藝個展

1968

●2月「中國窯業雜誌」創刊
●林葆家於「中國窯業雜誌」月刊撰寫「陶瓷器初級講座」專欄，共50餘篇，長達四年多之久

1969

●李茂宗以《海珠》、《空》、《旋》三件作品獲西德慕尼黑陶藝展金牌獎
●1967年陳煥堂考取日本國費研究獎學金，赴日本京都藝術大學專攻陶藝，爾後又到歧阜陶瓷器試驗所研究陶藝製作技術，此年返臺
●陳煥堂加入經濟部所屬聯合工業研究所之「陶瓷研究室」
●臺灣工礦公司北投陶瓷耐火器材廠關閉
●李茂宗任職於復興工專兼任講師兼代陶瓷科主任（至1971年）
●1969年7月聯合國兒童基金會決撥1000萬，助我發展國民教育及工藝教育

1970

●李茂宗在臺北成立的「純青陶苑」，設有創作室與陳列室，爲國內首家公開招生的陶藝教室，至李茂宗1972年移居美國，所招收的學生僅1、2人
▲10/14 李茂宗「現代陶藝雕塑展」於臺北鴻霖藝廊展出，是李茂宗首次陶藝個展，也是國內私人藝廊首次接受的陶藝家個展

1971

●1月臺北中山堂展舉辦「藝術家陶藝展」，是由王修功邀請從事繪畫的藝術家，以陶瓷爲畫布創作所辦的展出
●62歲的吳開興將福星陶器工廠廠物由長子吳松葵經營，自己開闢了一間工作室，實現了玩泥巴的心願
●李茂宗作品獲英國倫敦國際陶藝展優選
●劉良佑考上文化大學藝術研究所，同時任職於故宮博物院器物處（至1978年）
●1971年3月《雄獅美術》創刊（1996年9月停刊）

1972

●國立故宮博物院在科技保管技術室中增加陶瓷研究
●李茂宗赴美國費城市政美術館舉辦個展，並決定移居美國
▲2/5-2/24「吳讓農近作展」於歷史博物館展出，共150餘件，並於展場示範拉坯

年代	1973	1975	1977
重要記事／重要展覽	●臺北市萬華國中成立陶藝實驗班，由馮盛光提議成立，與葉白希共同授課（馮盛光於1981年離職，葉白希於1982年因陶瓷教學而獲得詩鐸獎） ●吳讓農、高東朗獲美國聖若望大學「藝術獎章」 ●7月「南投縣工業研習所」改制爲「臺灣省手工業研究所」 **1974** ●林葆家在臺北市中山北路寓所創立的「陶林陶藝教室」 ●邱煥堂成立「陶然陶舍」陶藝教室 ●楊文霓取得密蘇里大學藝術碩士（主修陶藝）返臺	●1975年6月《藝術家》創刊 ●6月起，邱煥堂爲《藝術家》雜誌執筆「陶藝講座」專欄（1975.6-1979.1），這些專欄文章於1979年結集成《陶藝講座》一書 ●高雄東方工專美工科開設「陶瓷工藝」課程（1983年迄今由鄭義融專任陶藝教師，課程開在五年級爲必選修課程，一學年4學分、6節課） ●苗栗聯合工專設立陶瓷玻璃科（1983年改名爲「陶業工程科」，該校2000年更名爲「國立聯合大學」，該系也改名爲「陶瓷及材料系」，爲目前國內唯一之陶瓷工業相關科系） ●楊文霓取得密蘇里大學藝術碩士，於此年返臺，任職於故宮博物院科技室 ●蔡曉芳成立曉芳陶藝有限公司，以仿製古陶瓷爲主 ●劉良佑任教於中國文化大學美術系所（1975-94年間） **1976** ●陶朋舍開店 ●高雄師範學院於工業教育系設「陶瓷工」課程 ●國立歷史博物館成立了陶瓷技術研究室，致力於古陶瓷復原研究 ●原籍香港的蕭麗虹隨臺灣夫婿定居臺灣	●10月蔡榮祐於臺中縣霧峰成立「廣達藝苑」工作室 ●林清河接管南投集集添興窯 ●5月國內首家以陶瓷作品爲主的私人展覽空間「陶朋舍」成立，以展出生活實用陶瓷器皿爲主。 **1978** ●成功大學工業設計系開設「陶瓷設計」選修課程，由蘇世雄兼任授課 ●劉良佑與友人開設「堯舜窯」（1978-83年）製作仿古陶瓷 ●楊文霓代表故宮於義大利法恩札國際陶瓷會議發表論文 ●蔡榮祐於臺中縣霧峰「廣達藝苑」工作室公開招生 ●臺中明道中學美工科開設陶藝必修課程（迄今） ▲10/31-11/4 第一屆「陶林陶藝師生作品聯展——土與火焰的協奏曲」於臺灣省立博物館展出，共仿古與創作品兩百餘件，是首次國內陶藝教室師生聯展

●臺中師範學院開設陶藝選修課程
●林振龍於土城成立的瓷揚窯工作室
▲10/18-28 蔡榮祐首次陶藝展於臺北春之藝廊展出，作品標價販售達9成，為國內陶藝界空前的景象

1980

●楊文霓在高雄縣自宅工作室公開招生
●林葆家受聘任教於實踐家專陶藝課程
●「愛陶雅集」形成，由蔡榮祐、曾明男、張繼陶、楊作中等人共同發起，不定期的聯誼聚會活動
●臺灣省立博物館舉辦第二屆「陶林陶藝師生作品聯展——土與火焰的協奏曲」，展出作品三百餘件
●南投集集添興窯提供玩陶、學陶的場地
●臺南女子專科學校美術工藝科開設陶藝選修課程（每學期3學分），由蘇世雄開始授課（蘇於2000年離開該校）
▲11/22-12/4 楊文霓首次陶藝展於臺北春之藝廊展出，藝術家雜誌為此策劃了22頁（該雜誌6分之一篇幅）的專輯報導，共8篇專文及介紹楊文霓創作技法的照片

●1/10「中日現代陶藝家作品展」領隊暨陶藝評論家吉田耕三與十餘位陶藝家等人抵臺，日華藝術交流會為他們舉行歡迎餐會與記者招待會，隔日民生報以巨幅頭條新聞寫到：「中日現代陶藝展後天揭幕，四十六位日本當代名家參展，我國所提作品水準參差不齊」、「中國陶藝面臨強力挑戰，再不進步將被日韓取代」，此標題引來多方重視。
●1/16-17「中日現代陶藝家作品展」領隊暨陶藝評論家吉田耕三，進行兩場專題演講與幻燈片座談，主講日本陶藝史及日本現代陶藝現況
●1/24由藝術家雜誌主辦「從中日現代交流談如何提昇我們的現代陶藝」座談會於大漢裝飾藝廊
●李亮一成立的「天母陶藝工作室」（1990年結束）
●楊作中開設「板橋陶藝教室」（將近10年間）
●高雄中華陶藝教學中心成立，剛開始由宋廷璧、江有亭授課（1983年經營者換人，更名為「玩陶軒」，1984年改由李金碧、梁冠英供同經營，更名為「作陶工作室」迄今）
●5/21加拿大阿伯特省現代藝術訪問團訪臺19天，同時於版畫家畫廊舉辦「加拿大現代陶藝展」，成員多為陶藝家，包括版畫家、雕塑家、編織家、攝影家等15人，領隊為伊麗莎白·茉莉莎。此訪問團由楊文霓促成。
●私人展覽空間「現代陶文化園」成立
●新竹師範學院開設陶藝課程
●大甲高中美工科成立陶藝組，由王明榮授課，但開設兩屆（1981-82），轉為選修課
●10月，林葆家與宋光梁共同策劃並促成「中華民國陶業研究學會」成立
●吳開興應邀授課於苗栗縣教育局所舉辦陶藝研習會；並於西湖鄉五湖村參與「漢寶窯」蓋設登窯工作（隔年完工）
▲1/13-1/28「中日現代陶藝家作品展」於國立歷史博物館展出，由日本財團法人交流協會、歷史博物館聯合舉辦，日本作品共46位陶藝家、95件作品，國內作品21位陶藝家、共71件作品
▲2/21-3/20「畢卡索陶藝展」展出於歷史博物館
▲5/22-6/1「加拿大現代陶藝展」展出於版畫家畫廊舉辦

●7/11天眼美術館開幕，位於臺北市博愛路上，由游曉洋、游曉昊共同成立，佔地80餘坪，主要以展示現代陶藝為主，藝術陶瓷品兼收。（約莫成立2年）
●9/24「中華民國工藝發展協會」成立，該會由國立臺灣工藝研究所聯合各有關公會與學者專家籌組，旨在促進國內工藝之發展
●臺北市美展（第10屆）新增陶藝項目
●4月開始，宋龍飛以筆名「方叔」於《藝術家》雜誌執筆「誌上陶藝展」專欄
●師範大學工業教育學系工藝組獨立成為工藝教育學系，專責中學工藝師資之培育，及工藝教育之研究與服務
●吳讓農主編《陶瓷工藝》（臺灣省教育廳委託），此書為中學工藝教師參考用書
▲1/16- 王修功首次個展於春之藝廊展出
▲5/1-5/15「邱煥堂、施乃月陶藝展」於陶朋舍展出，為邱煥堂、施乃月首次個展
▲8/1-12「陶藝家'82聯展」於臺北春之藝廊展出，共有17位國內陶藝家參展
▲10/19-31「現代陶藝大展」於版畫家畫廊展出，共12位國內陶藝家參展，並繼續於高雄美國文化中心展出

年代	1983	1984	1985
重要記事／重要展覽	●私人展覽空間高雄陶友集成立 ●文化大學美術系教師劉良佑捐贈個人工作室陶瓷設備給文大美術系，並於該系開設二年級「陶藝製作」（上下學期各1.5學分），三年級「陶藝學」（上下學期各2學分），直到1994年劉良佑離開文化教職 ●苗栗聯合工專陶瓷玻璃科改名爲「陶業工程科」 ●加拿大華裔陶藝家顏炬榮來臺舉辦展覽，並於天母陶藝工作室和楊文霓工作室舉辦示範活動 ●李亮一與學員共38人，赴日本參訪 ●第10屆的全國美展該以「陶藝」組類徵件，但僅此一屆，1986年第11屆又改回由工藝類徵收陶瓷作品。 ●徐翠嶺取得美國加州拉瓜那藝術學院現代陶藝碩士返臺 ●高雄陶友集成立 ●臺中三彩藝術中心成立，林墡瑛於該中心地下室成立陶藝教室，學員眾多 ▲4/14-4/26 顏炬榮陶藝展於臺北陶朋舍 ▲12/24 臺北市立美術館舉開幕邀請國內外陶藝家參加	●1/3臺北市立美術館開幕陶藝展中，發生劉良佑作品《秋聲》被兒童砸破，美術館賠償2萬2千元製作費，劉良佑將此金額捐贈給文化大學美術系籌開陶藝展之費用。 ●劉鎮洲取得日本京都藝術大學美術碩士返臺，任職於臺北市立美術館二個月後，轉任國立藝專迄今（現爲國立臺灣藝術大學） ●蔡榮祐與其工作室學員10餘人成立「陶痴雅集」 ●楊文霓與多位學員成立「好陶」團體 ●陳正勳進修於西班牙國立馬德里陶藝學校返臺 ●3月苗栗苑裡華陶窯成立 ●協和工商美工科開設陶藝選修課程，由劉偉仁（馬來西亞人，1973年英國西沙利美術學院畢業，主修陶瓷）專任教授（1984-93，1994年定居新加坡） ●草屯「陶華園」陶藝教室由曾明男成立，迄今 ●高雄「作陶工作室」陶藝教室由李金碧、梁冠英共同成立，迄今 ●7/31-8/9聯合報每日連續刊載徐翠嶺作品 ●8/18徐翠嶺於故宮博物院舉辦演講「我追訪陶藝的心路歷程」，共有來自全省200位左右聽眾參加 ●6月臺北福華沙龍成立 ▲7/7-8/26「陶藝—現代茶具創作展、現代陶藝推廣展」（競賽展）由臺北市立美術館主辦展出，爲國內第一次以陶瓷作品爲主的大型競賽展 ▲4/23-5/2 張清淵首次個展於臺北美國文化中心展出，該展是張清淵第一次個展，也是美國文化中心第一次舉辦陶藝家個展。 ▲6/6-6/15 徐翠嶺首次個展於臺北春之藝廊	●臺北市立啓聰學校設陶瓷科 ●「民族藝術薪傳獎」設立 ▲4/3-6/15「國際陶藝展」由臺北市立美術館主辦展出，爲國內第一次舉辦大型國際展，該展分成三部份，包括國外陶藝家邀請部分，共20個國家、135位陶藝家、250餘件作品參展；其次是國內邀請部分，共49位陶藝家、100件品參展；第三爲國內公開徵件部分，邀國內年輕陶藝家一同展出。 **1986** ●國立歷史博物館舉辦第1屆「中華民國陶藝雙年展」 ●私人展覽空間「陶藝後援會」成立 ●陳佐導獲中華民國陶業研究學會陶藝貢獻獎 ●林葆家獲頒教育部民族藝術薪傳獎 ●歷史博物館舉辦第一屆中華民國陶藝雙年展 ●吳讓農受文建會委託規劃「臺北縣立文化中心現代陶瓷館研究報告」 ▲4/2-4/23 第1屆中華民國陶藝雙年展由歷史博物館主辦展出，爲國內第一個常態性陶藝競賽展 ▲5/11-7/27「新陶之生陶展」（競賽展）由臺北市立美術館主辦展出 ▲6月，「從傳統中創新—當代藝術嘗試展」由國立故宮博物院主辦展出

1987

- ●孫超獲頒國家文藝基金會國家文藝創作獎
- ●專業陶瓷藝廊高雄「景陶坊」成立
- ●國立藝術學院美術系開設「基本陶藝」課程
- ●國立藝專美工科增設「陶瓷組」，每班30人（1994年取消）（目前更名為國立臺灣藝術大學工藝設計學系），是國內大專教育體系中首次於美工科系開設陶瓷組的學校
- ●吳開興獲頒民族藝術薪傳獎
- ●王正鴻取得日本金澤美術工藝大學碩士學位返臺
- ▲8/15-11/8「新造形陶藝特展」由臺北市立美術館主辦展出，國內首次專題策劃的陶藝展覽

1988

- ●臺北市美展，從此年第15屆開始設立「陶藝部」另行徵件（1996年第23屆以後，陶藝作品則歸為「立體美術類」。1998年第25屆改為「造型藝術類」1999年陶藝歸類為美術類。）
- ●范姜明道取得加州歐蒂斯藝術學院藝術碩士（主修陶藝）返臺
- ●3/8歷史博物館陶藝審議委員會曾推舉數位審議委員成立小組，準備申請成立「中華民國陶藝家協會」，章程草案由曾明男起草。此協會後來並沒有進一步進展。
- ▲第2屆中華民國陶藝雙年展，歷史博物館主辦
- ▲5月，「中華民國當代陶瓷展」由文建會主辦、於德國不萊梅博物館等地展出，為國內陶藝作品首次應邀赴國外展出

1989

- ●臺北縣政府開辦「臺北縣美展」，「陶瓷部」自成一項比賽項目（1993年之後，不再分組徵件）
- ●張繼陶獲頒國家陶業學會陶藝貢獻獎
- ●陳品秀取得美國新墨西哥州立大學藝術碩士（MA）、美國亞利桑納大學藝術碩士（MFA）的返臺
- ●周邦玲取得喬治亞大學戲劇碩士、陶藝碩士學位（1987年畢業）返臺
- ●高雄師範學院工業教育系改名為工藝教育系
- ●高雄岡山陶坊成立，由宮重章主持
- ▲3/4-5/3「當代陶藝展」由省立美術館主辦展出
- ▲9/2-10/1「徐翠嶺現代陶藝個展」於臺北市立美術館展出，為臺北市立美術館第一次舉辦陶藝家個展

1990

- ●陳正勳、王俊杰獲得第3屆「南斯拉夫陶藝展」典藏獎，林柏根獲得佳作
- ●姚克洪取得紐約市立大學藝術碩士，於此年返臺
- ●范振金成立「芝山岩范振金配釉教室」以教授學生
- ●5/4展覽空間「逸清藝術中心」成立
- ▲11月「土十一人展」由臺北市立美術館主辦展出

1991

- ●8/20林葆家逝世於花蓮仁生醫院
- ●10月苗栗苑裡華陶窯對外開放
- ●吳開興於福興陶瓷廠旁成立「吳開興陶藝館」
- ●師範大學工藝教育學系增設碩士班，分成三組，科技教育組（傳統的工業教育系）、教育科技組（培養電腦師資）、管理組。
- ▲10/12-12/25「臺灣工藝展——從傳統到創新」由省立美術館主辦展出

1992

- ●5/4中華民國現代陶瓷藝術學會成立，劉良佑為首任會長
- ●7月臺灣省陶藝學會成立，首任會長為曾明男
- ●9/20中華民國陶藝協會成立，陳實函任第一屆理事長
- ●11/15聯合工專校友與老師陳煥堂成立聯合陶友集，每年固定於水里蛇窯聯展
- ●11月財團法人邱和成文教基金會舉辦第1屆金陶獎
- ▲6/27-8/24「四十年來臺灣陶藝研究展」由省立美術館主辦展出
- ▲11/12-「1992現代陶藝國際邀請展」由歷史博物館主辦展出，分邀請展與國際競賽展部分，為國內首次舉辦國際陶藝競賽展
- ▲12/16-12/24「第1屆陶藝金陶獎」由邱和成文教基金會主辦，於清逸藝術中心展出

年代	1993	1994	1995
重要記事／重要展覽	●《陶藝》雜誌季刊創刊，爲國內第一本專業陶藝雜誌 ●11/12以結合傳統產業保存、陶瓷文化推廣及觀光休閒爲特色，水里蛇窯改建成立陶藝文化園區 ●張清淵取得美國羅徹斯特學院藝術碩士（1991年畢業）返臺，任國立藝專美工科講師（1993-1997） ●許偉斌取得美國加州州立大學藝術碩士（1992年畢業）返臺 ●許慧娜取得美國休士頓大學陶藝碩士返臺 ●廖瑞章取得美國羅徹斯特技術學院陶藝碩士（1992年畢業）返臺 ●羅森豪取得德國國立司徒加特造型藝術學院陶藝碩士返臺，並任教於臺北師範學院 ●楊作中進修於巴黎國立高等裝飾藝術學院三年返臺，並恢復工作室教授陶藝 ●林清河掌管添興窯，粗陶器與陶瓦完全停產，全力發展陶藝創作 ●臺北縣美展，不再分組徵件，陶藝作品消失 ●高雄師範學院工藝教育系1993年更名爲科技教育系 ●7/31高雄縣鳳邑陶會成立	●10-12月中華民國第一屆陶藝節 ●國立藝專改制爲國立臺灣藝術學院，美工科改爲工藝系，陶瓷組取消，不再分組招生 ●施惠吟獲得第18屆澳洲紐西蘭「富雷裘（Fletcher）國際陶藝獎」優選獎 ●白宗晉取得美國芝加哥藝術學院藝術碩士（1991年畢業）返臺 ●巫漢青取得日本多摩美大學陶藝碩士返臺 ●吳讓農自師大工藝系退休，轉爲兼任教授 ●劉鎮洲成立「陶藝研究室」，進行對陶藝相關資訊的收集與研究 ●錢正珠取得加州州立大學富樂頓分校陶藝與混合媒體雕塑類碩士返臺，並任教於彰化師範大學 ●1994年師範大學工藝教育學系更名爲工業科技教育學系 ●陳實涵獲選擔任第二任「中華民國陶藝協會」理事長（1994-95） ●蔡榮祐獲選擔任第二任「臺灣省陶藝學會」理事長（1994-5） ▲5/15-29「臺北國際陶瓷博覽會」由文建會主辦、臺北外貿協會松山展覽館展出	●4月集集柴燒陶研究聯誼會成立 ●5月竹圍陶藝工作室成立 ●11月南投縣陶藝學會成立 ●臺北縣文化中心成立現代陶瓷館 ▲5/20-9/24「當下關注——臺灣陶的人文新境展」由臺北市立美術館主辦展出 **1996** ●1月北區陶藝教室聯誼會成立 ●5/19臺中縣陶藝協會成立 ●鶯歌高職成立 ●臺北縣立文化中心舉辦「金鶯獎」 ●臺北縣文化中心舉辦「臺北縣陶藝美展」 ●臺灣省陶藝學會與臺中縣政府共同舉辦「一九九六臺灣陶藝獎」 ●國立臺南藝術學院成立 ●彰化師範大學美術系設陶瓷課程 ●王正鴻作品《姿系列No.2懸》獲日本亞洲工藝展獎勵賞 ●謝嘉亨取得西班牙馬德里陶瓷專家文憑及國立大學化學學院陶瓷化工系（1989-96年）返臺 ●蔡榮祐獲選擔任第三任「中華民國陶藝協會」理事長（1996-7） ●王永義獲選擔任第三任「臺灣省陶藝學會」理事長（1996-7） ●臺北市美展，取消陶藝部，改爲「立體美術類」徵件 ▲1996-7，「土的詮釋——臺灣現代陶藝六人展」於第30屆美國國家陶瓷教育學會之紐約州羅徹斯特展臺灣館、美國與加拿大等地巡迴展出 ▲4/6-28「臺北縣陶藝美展」由臺北縣文化中心主辦展出 ▲6/7-16「一九九六臺灣陶藝獎」由臺中縣政府與臺灣省陶藝學會主辦，於臺中縣立文化中心展出，爲一全國競賽，由該會游榮林與蔡榮祐申請補助辦理 ▲10/24-第1屆「陶瓷金鶯獎」由臺北縣政府鶯歌鎮陶瓷博覽會主辦

1997

●國立臺南藝術學院於其應用藝術研究所設立陶瓷組，張清淵為該組專任教師
●李幸龍獲雷黎西普頓獎國際陶藝展西普頓獎
●吳水沂等人成立「臺灣柴燒研究會」
●曾明男取得英國渥漢頓大學美術碩士文憑
●「炎」陶者雜誌雙月刊10月16日創刊，發行人葉文東（葉文）（僅出版三期）
▲「臺北縣陶藝創作展」由臺北縣政府主辦展出
▲10/3-10/19「一九九七臺灣陶藝獎」由臺中縣政府、臺灣省陶藝學會與中華民國陶協學會主辦，於展出臺中縣立文化中心

1998

●2月「中華民國陶瓷釉藥研究協會」成立
●4月南投陶博館成立
●1998年師範大學工業科技教育學系增設博士班及二技班。
●臺北市美展，取消「立體美術類」，改為「造型藝術類」微收陶藝作品
●張繼陶獲選擔任第四任「中華民國陶藝協會」理事長（1998-9）
●林墡瑛獲選擔任第四任「臺灣省陶藝學會」理事長（1998-9）
▲5/9-6/14「國際陶瓷公共藝術大展」由臺北縣立文化中心主辦展出

1999

●張繼陶獲選為中華民國陶藝協會理事長
●連寶猜作品《國泰民安》獲「富達盃二十世紀末亞太藝術大獎」首獎
●臺北市美展，取消「造型藝術類」，改為「美術類」微收陶藝作品
●樹德技術學院生活產品設計系成立陶瓷組，由蘇世雄規劃、授課，以製作生活產品為主，第一年課程有基本造形、素材上下學期各3學分，第二年有燒成上下各2學分、製作上下學期各3學分，第三年有釉藥上下學期各2學分、製作上下學期各3學分，第四年畢業製作上下學期各3學分。該校2000年改名為「樹德科技大學」
▲5/15-6/6「北縣美展——陶器時代」由臺北縣文化中心主辦展出
▲7月，「第10屆紅堡當代陶藝雙年展」臺灣館由法國紅堡特里耶美術館主辦展出，展出臺灣早期手繪陶碗展和當代陶藝展兩個部分

2000

●5月南投縣立文化中心舉辦第1屆「南投縣陶藝獎」
●11月臺北縣立鶯歌陶瓷博物館成立，吳進風任首任館長
●11/27-30鶯歌陶博館主辦第一屆臺灣國際陶藝論壇暨研習營
●國立臺灣藝術學院造型藝術研究所設立陶藝組，由劉鎮洲指導
●廖瑞章赴進入澳洲皇家藝術學院進修陶藝創作博士課程
●苗栗聯合工商技術學院陶業工程科，校名更改為「國立聯合大學」，該系也改名為「陶瓷及材料系」，為目前國內唯一之陶瓷工業相關科系
●南華大學應用藝術與設計學系開設陶藝必修課程，由蘇世雄規劃、授課
●翁國珍獲選擔任第五任「中華民國陶藝協會」理事長（2000-1）
●王龍德獲選擔任第四任「臺灣省陶藝學會」理事長（2000-1）
▲2/10-3/1「臺北陶藝獎」由臺北縣立文化局主辦展出
▲5/4-17 第1屆「南投縣陶藝獎」由南投縣立文化局主辦展出
▲11/10-12/17 第8屆中華民國陶藝雙年展（競賽展與國外邀請展）由國立歷史博物館主辦展出
▲11/27-2/12 第6屆「臺灣國際金陶獎」（競賽）由財團法人邱和成文教基金會暨鶯歌陶瓷博物館主辦，於臺北縣立鶯歌陶瓷博物館展出

【索引】

國家圖書館出版品預行編目資料

臺灣現代陶藝發展史＝A History of Modern Taiwanese Ceramics／謝東山著.
-- 初版 . -- 臺北市：藝術家出版社 , 2005〔民94〕
面：21×28 公分
參考書目：面　含索引
ISBN 986-7487-70-2（平裝）
1.陶藝—臺灣—歷史

938.09232 94022861

臺灣現代陶藝發展史

謝東山／著

臺北縣立鶯歌陶瓷博物館 策劃

編輯委員　游冉琪、莊秀玲、王怡文、程文宏、吳子旺、林青梅

執行編輯　莊秀玲、謝宜玟

藝術家出版社 印行

臺北市重慶南路一段147號6樓
TEL：（02）2371-9692〜3
FAX：（02）2331-7096
郵政劃撥：01044798 藝術家雜誌社帳戶

總經銷　藝術圖書公司
臺北市羅斯福路三段283巷18號
TEL：（02）2362-0578／2362-9769
FAX：（02）2362-3594
郵政劃撥：00176200 帳戶

分社　臺南市西門路一段223巷10弄26號
TEL：（06）261-7268／FAX：（06）263-7698
臺中縣潭子鄉大豐路三段186巷6弄35號
TEL：（04）2534-0234／FAX：（04）2533-1186

初版／2005年12月
定價／新臺幣600元

ISBN　986-7487-70-2（平裝）

法律顧問　蕭雄淋